圖版

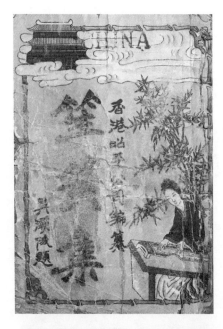

圖一：《笙簧集》封面 (吳灞陵題)

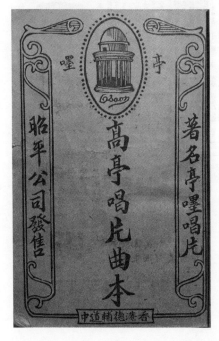

圖二：「高亭唱片曲本色紙」
(《笙簧集》內頁)

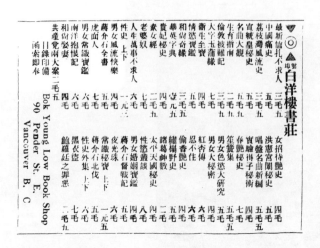

圖三：《笙簧集》售書廣告，載《大漢公報》1927 年 12 月 6 日，第 5 頁。

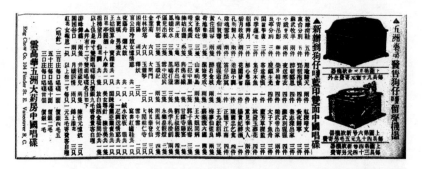

圖四：勝利狗仔嘜唱片銷售廣告，當中包括《黃佐描容》、《仕林祭塔》、《山東响馬》等唱片 (原載《大漢公報》1918 年 11 月 29 日，第 10 頁)。

圖版

圖五：愛迪生中國唱筒廣告單張 (1903 年)，當中包括《寡婦訴冤》、《沙
灘大會》、《訪友》等舊戲曲唱段錄音

圖六：愛迪生唱筒目錄小冊子，內含
中國、墨西哥、日本等國家的
唱筒錄音資料

圖七：《東波訪友》(第六)(清末
時期錄音)

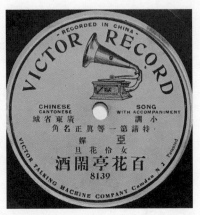

圖八：《百花亭鬧酒》(清末時期
錄音)

圖九：《金童涯雪》(清末時期錄音)

圖十：《美女尋針》(清末時期錄音)

圖十一：金山丙唱《唐明皇長恨》（每套四只）

圖十二：陳醒漢唱《桃花送藥憶美》

圖十三：錢廣仁唱《烟花淚》

圖十四：子喉七唱《大紅袍嚴嵩乞食》

圖十五：紅雪兒、金山炳唱《轅門罪子》

圖版

圖十六：美中輝唱《外江妹嘆五更》

圖十七：薛覺先唱《玉梨魂》

圖十八：堅成居士唱《十二因緣咒》

圖十九：生鬼容唱《失珠奇案之罵
妻》

昭平牙掃精工製造

昭平公司新編笙簧集 【肆陸肆】 百代唱片對照曲本

往日呢段癡情、今日化為、烏有。（收板）只可嘆、瀟湘沉恨、把艷跡空留。

思賢調【附工尺譜】每套一只 香港永安樂任碧珊君

（頭段）（板面）尺工何士乙 尺乙五 乙五五六五

乙 乙乙尺工六尺尺乙尺工尺尺工六五 五五乙尺尺 乙乙尺工六工尺

六乙六五 尺工尺六五乙五 工工工六尺工六 工

【唱】六乙尺工 六工尺乙尺工 （六六工 乙尺工 工工工）

昔月……裡 螳螂…… （六六工 乙尺工 乙尺工）

五尺 工五六 工五六工尺 上尺工尺 （乙五乙尺工五六工尺 工尺）

去捕……引蟬 （乙五乙尺工五六工尺 工尺）

六乙尺工 乙尺乙尺乙尺工 【短墜】（六六工 乙尺工 六六工 乙尺工）

偶遇……着 這个黃雀兒…… 乙尺乙尺乙尺工

乙尺六工尺工六尺 工尺工尺 乙尺五

在後……邊 工尺工尺 乙尺五 尺乙五六五 【中墜】（五五五）

圖二十：任碧珊《思賢調》（《笙簧集》，頁 464）

笙簧集

鄭裕龍　校訂

獻給我的父母

目錄

前言

　《笙簧集》是香港昭平公司 1 於一九二六年十月發行的一部粵曲唱片曲本，全書共五百六十多頁，收錄了高亭、璧架、大中華、新月、物克多，以及百代六大唱片公司所灌錄之唱詞，凡四百三十餘首，最後以國父孫中山先生之演說詞，以及名伶小史作結，後者分別提供了白駒榮、肖麗章、馮敬文、蛇仔利、生鬼容、子喉海，以及薛覺先七人之從藝資料。書末附版權頁，除了羅列出編者等出版社資料外，於頁右下方也有「新編笙簧集」之字樣。據此我們相信，昭平公司過去已發行過一些唱片公司之曲本，如今公司負責人把它們重新整理，滙聚成冊，使之成為一部前所未見之大型「新編」2，以饗同好。也許會有讀者感到興趣的是，位於佛山的粵劇博物館，目前就收藏了一批上述唱片公司之曲本，其中在新月、物克多及興登堡等曲本的封面上，我們就發現到「昭平公司編印」或「昭平公司發售」的字樣。諸如此類之曲本，相信就是昭平公司負責人在編輯《笙簧集》時所曾依據的籃本之一。

　《笙簧集》編者在書首羅列出全書的十大特色，如「內容豐富」、「新舊兩全」等等。事實上，此曲本所收錄之唱詞，就內容題材方面看可謂十分之廣泛，我們大至上可以把它們區分為歷史、愛情、宗教、革命、詼諧、警世、詭異等不同門類。以歷史典故為題的曲詞，比較著名的有

1 上世紀二十年代末，昭平公司位於香港中環德輔道中 124-126 號。

2 《笙簧集》書末有云：「昭平公司所編之笙簧集。。為空前未有最新之曲本。。凡有周郎癖者。。均宜各手壹編。。書印無多。。幸勿失之交臂。。」

《百里奚會妻》、《轅門罪子》、《蘇武牧羊》、《四郎會母》、《鄭恩歸天》等等，這些都是傳統舊戲。以愛情之類為題的曲詞，大致上又可以分為悲情和鄙俗兩類，前者曲詞多帶有哀怨之成份，收錄數量在《笙簧集》中亦佔較大的比例，可舉例之曲目有《重台別之餞別》、《夜祭白牡丹》、《雙星祭美》、《客途秋恨》、《三伯爵之富有餘》、《瀟湘琴怨》、《黛玉怨婚》、《祭瀟湘》、《何惠羣嘆五更》等等。同樣以愛情為題，但曲詞又略帶鄙俗、挑逗成份的，就包括《錯繫紅絲賣花》、《賣花得美》、《烟友報怨》、《素梅戲叔》等曲目。宗教門類之曲目一律以佛教為主，如《十二因緣咒》、《爐香讚》、《戒定真香》、《淨地偈》等等。曲詞略帶諧趣元素的有《巾幗程嬰之和尚食菜》、《佳偶兵戎之點兵》、《盲仔中狀元》、《大刀記》等等。警世曲目則有《警淫針》、《鐘警同羣》、《烟精龜公自嘆》、《賭累之灘官》、《賭仔自嘆》等等。最後，相對較少出現的革命及詭異曲目，在《笙簧集》中也保存了若干珍貴的例子，前者有《東洋留學生歸國》、《瑾妃哭璽》、《袁世凱驚夢》及《溫生財炸孚琦》，這幾首都屬於新曲之類，後者則有《壇台相會》、《瓦鬼還魂》等等，曲詞內容上多帶有點報仇雪恨之意味。儘管以上之分類難免會過於籠統，且亦未能完全覆蓋其它更為瑣碎之門類，但通過以上之簡介，相信讀者對《笙簧集》所載內容之豐富及多樣性會有一個比較初步的認識。

為了迎合時尚，滿足粵曲愛好者之需要，《笙簧集》在發行短短不足一年，便在一九二七年六月再版，書名依舊不變，惟加上了「第二期」（以下簡稱《二集》），以方便人們把它和初版之《笙簧集》作區別。《二集》收錄之曲目共計四百三十餘首，儘管這在數量上與

《笙簧集》相差無幾，但在曲目去取方面卻起到了較大的改變。在編滙過程中，編者除了大刀闊斧地刪除了《笙簧集》中的一百三十餘首舊曲外，更同時增補新曲近一百二十首，這充份顯示出編者在《二集》的曲目搜羅工作上堅持採取了去舊迎新的營商策略。概括而言，《二集》除了新增興登堡唱片公司曲本之唱詞十五首外，新中華及新月唱詞均略有增刪，而高亭唱詞則全數保留不變。曲目增刪較大的，主要集中在璧架、物克多和百代三種曲本唱詞上。璧架唱詞，由《笙簧集》原來所載的九十多首，增加到《二集》的一百四十餘首，增幅可謂不少。相反，物克多唱詞由原來之接近九十首，刪減到六十五首。百代唱詞，由原來的一百六十多首，大幅刪去一百多首，然後又補上新曲二十九首。換言之，《二集》中所收錄的百代唱詞共計八十四首，為以上眾曲本中，刪減和改變最多的一種。

就上述物克多和百代唱詞中被刪去的過百首曲目，當中有不少乃是舊曲，其曲名早已見存於清末民初時期的唱片目錄當中，有的甚至是在清末時期已有錄音存世。兹先列舉出在物克多唱詞中被刪去的部份曲目如下：

《仕林祭塔》、《唐明皇長恨》、《吳季札掛劍》、《轅門罪子》、《黃佐描容》、《小娥受戒》、《猩猩女追夫》、《寶玉哭靈》、《寶玉戀婚》、《黛玉歸天》、《甘露寺賜宴》、《舉獅觀圖》、《太白醉酒》、《夜吊柳青青》、《山東响馬》

在以上被刪去的曲目當中，《仕林祭塔》、《吳季札掛劍》、《黃佐描容》、《小娥受戒》、

《甘露寺賜宴》和《山東响馬》均見載於一九一三年出版的《役挫公司中國曲調》（廣東省城音）[1]唱片目錄中，這批唱片相信發行於一九一零年左右，為十寸雙面唱片，唱片標籤上有「役挫唱盤」之字樣。至於它們是否與目錄中的《百花亭鬧酒》、《大開門》、《孔明歸天》等曲一樣，早在一九零八到零九年期間就有十寸單面唱片面世，這就必需通過唱片實物或照片的檢視才能得以確定。其它唱片如《轅門罪子》、《唐明皇長恨》等等，目前我們所見的皆為勝利（Victor）唱片42000系列之版本，但由於唱片標籤上仍保留了「特請第一等真正名角」之字樣，因此相信它們也應該是清末民初時期之錄音。

《笙簧集》的百代唱詞部份中也收錄了不少清末民初時期的著名曲目，但可惜的是，在編滙《二集》之時它們大部份都被刪去，例如：

《打洞結拜》、《鄭旦歸天》、《琵琶抱恨》、《郭子儀祝壽》、《蘇武牧羊》、《鄭恩歸天》、《流沙井》、《鄭院藏龍》、《大牧羊》、《私探晴雯》、《瓦鬼還魂》、《狡婦疴鞋》、《夜送寒衣》、《美女尋針》、《百花亭鬧酒》、《金童�’’雪》、《陶三春困城》、《百里奚會妻》、《水浸番頭婆》、《廢鈇生光》、《周氏反嫁》、《天奇告狀》、《劉金定斬四門》、《佛祖尋母》、《閨留學廣》、《杏元敬酒》

1　英文為 Victor Records in Chinese - Mandarin, Cantonese, Amoy, Foochow and Swatow Dialects. S. Moutrie & Co., Limited. Shanghai; Tientsin, Hong Kong. 「廣東省城音」見頁 65-108。

百代唱片公司是否如勝利唱片公司一樣，也發行過早期之粵曲唱片目錄，內容方面又如何，這點我們至今仍無從得知。另外，也由於百代所發行之早期粵曲唱片，目前在坊間可謂十分之少見，因此這也影響了我們更精準地判斷該公司過去的粵曲唱片發行情況。但可以肯定的是，在以上所舉出的曲目例子當中，有不少也曾經由其它的唱片公司灌錄過，並且有唱筒（Cylinder）及唱片等實物存世，其中以《打洞結拜》、《蘇武牧羊》、《流沙井》、《私探晴雯》、《狡婦疴鞋》、《劉金定斬四門》及《閨留學廣》等曲的不同錄音版本較為世所知，惟基本上都未能找到相關錄音的唱詞。1 眾所周知，同一首曲的錄音，經不同唱片公司及伶人灌錄，唱詞可以大致相同，也可以有所迴異（包括內容之增刪），但由於《笙簧集》已把上述各曲之曲詞內容保留下來，因此當我們聆聽由不同唱片公司灌錄的同一首曲目之時，《笙簧集》所提供之唱詞資料便無疑有助我們了解有關曲目的內容梗概。所以說，《笙簧集》在舊曲保留及傳承方面是有它的重要價值的。

以上僅就《笙簧集》的曲目內容及其重要性作簡單之介紹。此書之整理，起初只為滿足個人於粵曲聆聽及唱片收藏之喜好而進行，但有見《笙簧集》於坊間甚為難求，因而才萌生起校訂及

1 例如美國愛迪生之唱筒（「Edison Moulded Record」及「Edison Amberol Record」）、美國勝利唱片公司之 Monarch Record、英國的 Gramophone Record 及 Gramophone Concert Record（俗稱七寸及十寸之「小天使」唱片）、美國哥倫比亞唱片公司之 Columbia Phonograph Co. Gen'l（俗稱「紅龍」）及「綠龍」兩款）、德國高亭唱片公司之 Odeon Record（International Talking Machine Co.m.b.H）等等。

出版是書之想法。在曲詞校對的過程中，由於我們所能參考到的不同曲本，以至版本（尤其百

代唱詞部份），在數量上可謂十分之有限，因此如在訂正上有任何失當之處，還望讀者見諒。最

後，讀者如欲進一步瞭解上世紀二三十年代或之前之粵劇史及唱片史，建議參考以下幾部較為相

關之著作（按書籍出版年份先後次序排列）：

一、魯金（1994）：《粵曲歌壇話滄桑》，香港：三聯書局。

二、容世誠（2006）：《粵韻留聲—唱片工業與廣東曲藝（1903-1953）》，香港：天地圖書

　　有限公司。

三、王鋼、杜軍民編著（2017）：《孫中山及辛亥革命音頻文獻》，鄭州：文心出版社、河南

　　電子音像出版社。

四、王心帆著；朱少璋編訂（2021）：《粵劇藝壇感舊錄》（上卷・梨園往事、下卷・名伶軼

　　事），香港：商務印書館有限公司。

校訂工作說明

一、校訂過程中，我們主要參考了《先施名曲大全》（當中亦收錄了新月、大中華、璧架、高亭、興登堡、物克多和百代第四期之唱片曲本）、《名曲大全初集》1、《名曲大全四五六期》2、《大中華唱片對照曲本》及一些唱詞單張資料。

二、校訂過程中，我們盡可能以不改動《笙簧集》中之原文作為首要考慮，所有訛、脫、衍、倒之文字詞句，均出校處理。

三、字形相近而明顯為排印錯誤所致，則一律逕改，不出校，如：巳已己、人入、土士、未末等等。

四、書中盡可能保留原文中之異體字、假借字及諧音字，如：寶寶、段叚、真眞、群羣、裏裡等等。部份異體字如未能保留，則會以現今之通行字代替。

五、原書中在括號（）、六角括號〔〕及引號「」之排印上偶有錯誤，經參考其它曲本後，決定以求統一，把後兩者一律改為括號。

六、因排印問題致使原文有漏空之處，校訂過程中加入方格 □，缺字盡可能根據其他資料，出校補上原字。

1 見《俗文學叢刊》第 160 冊，頁 5-118。
2 同上，頁 119-224。

七、 各曲詞之序號由編訂者所加，原文並無。

八、 括號內之頁碼（如：頁1-3），即《笙簧集》原書之頁碼。

九、 校訂者在部份曲詞之後另加「說明」，以作補充與曲詞及唱片相關之資料用。

弁言

自聲學發明。。而留聲機片之製日精。。其用亦日廣。。舉凡利園艷曲。。菊部新詞。。吳歈越吟。。歐腔美調。。以及偉人之演講。。烈士之悲歌。。特別之名謳。。普通之絕唱。。罔不搜羅宏富。。徵集完全。。新舊咸收。。雅俗同賞。。固已恍聞子晉之笙。。如奏女媧之簧矣。。惟是坊間刻本。。舛謬滋多。。市上流傳。。紛歧互見。。不正厥誤。。轉失其真。。識者憾焉。。本公司營業餘閒。。心裁獨運。。搜求唱片。。檢点歌詞。。段落分清。。纖毫校正。。集成編帙。。名曰笙簧。。幸免差池。。敢詡周郎之顧曲。。願供同好。。盡成鍾子之知音。。書既成。。爰弁數言於編首。。

昭平公司主人謹識

昭平公司笙簧集十大特色

一、內容豐富

本書彙集六大唱片公司曲本。製成巨帙。祇計目錄。已有四百餘首。其內容之豐富可知。

二、新舊兩全

坊間曲本。觸目皆是。但非重舊而遺新。則趨新而忘舊。本書新舊曲本。一律兼備。購得此書。勝購他種多本。

三、段數分清

每唱片之一面為一段。坊間曲本。多厭其繁難。甚少將段數分清者。本書對於此點。特別留意。故費時數月。始克將全書段數分清。聽曲者披卷一觀。便知何處為一段。於預備換片時最為得法。

四、補添漏句

普通曲本。訛脫滿紙。甚有漏去全段者。本書對照唱片。逐片聽過。所有漏句。概行補入。對書聆曲。不啻面聆原人奏曲。頗為有趣。

五、更正錯字

魯魚亥豕。曲本恒犯此弊。本書逐片唱過。所有錯字。一律更正。故對片演唱。不煩指授。亦可領會歌音。

六、註名片數

某曲有唱片幾只。尋常曲本。多不註明。今本書於每首標題之下。必註明每套幾只。及何人唱演。最為清晰 1 。

七、檢查利便

本書篇幅雖多。檢查最便。因所有目錄。統列篇首。何曲為何家曲本。分析最清，檢時但審定其為何家曲本。便可照篇數追尋。最為利便。

八、釘裝妥善

本書內容。分門別類。每終止一種曲本之時。必間以色紙。最為清楚了利。至於封面裝璜。釘裝妥善。尤為別家罕及。

1 「晰」，當作「晰」。

二七

九、特載孫大元帥留聲片演說辭

本公司搜求孫大元帥留聲片。特對照該片編述孫大元帥演說詞數篇。若按片唱演。不啻孫大元帥復生。登壇演說。唱片功用誠大矣哉。

十、附錄名伶小史

名伶小史。頗饒興趣。本書特別搜羅。採得名伶小史數則。以助聽曲者之餘興。

高亭唱片曲本

1

泣荊花 每套三張 唯一小生白駒榮 （頁1—3）

（頭段）（二王首板）棄紅塵。去修行。出了家、出了家。阿、彌、阿、彌、陀、阿、彌、陀佛。

昔日裡、有一個目蓮僧、救娘出獄。

（一段）地獄門、借問靈山、有多少、路途。他說道、十萬八千、有餘、里數。非輕容易、得到此途。（哎吔、喃、嘸、佛。）每日裡、坐禪房參拜如來、佛祖。（生白）衰家梅玉堂、都為稟分產事情、累到二叔被困監牢。因此吾恐被害、逃將出來、以為避禍之計。不料前路茫茫、人地生疏、所謀不遂、因此灰心冷意、來到雲浮、削髮為僧。老師傅前幾年、經已仙遊、所以傳下衣砵、今為本寺主持。今日閒暇無事、禪堂看經念佛也。

（二段）（二王慢板）吾坐在禪房內、心修道。空空、色色、參拜如來。昔才間、坐禪房、我參禪、參理。吾正在、蒲團合什我都念緊、個句阿彌。忽聞聽、後門外何以嘘咕嘈、吧唥。因何故、三更半夜重有乜誰、到來。我聽真佢、嚦嚦鶯聲。

（三段）好似女人、聲氣。我出家人、總總、不理不理不理、是非。莫非是、寅夜私奔、个个紅拂、有意。莫不是、妖魔鬼怪來動我、凡思。你或者係、今晚到來、欲想同我傾吓、為主。你還須要、講明講白、你免我、懷疑。（介）聽罷了、門外人所講、言語。

（四段）（二王首板）却原來、林氏女是我當日、个个髮妻。皆因昨日拈香到來、吾寺。佢同行有一個男子與

既望着、我的佛門保佑等你生個、嬌兒。我本是出家人、方便為懷乃是慈悲、為主。

（五段）

佢形影、不離。你既係嫁了於人、從此、了事。你因何今夜還重、到嚟。你既係如今懶逢來寺。我心持係消極左咯口念、阿彌。你因何今夜還重、到嚟。你既係如今懶逢人痴。我從此與你斬斷呢段夫妻、名義。須知冤家有頭債還、有主。情緣哥兩个字讓過、講盡千言我都當為、虛語。等你快些回去同佢夫唱、婦隨。任你

（六段）古道出家容易乃是前人、有語。歸家個的難處你知到、唔知。我自問今生唔對得、你住。望你海量汪涵恕我、為宜。你要我開門唔做、止耳、事關瓜田李下事避、嫌疑。（滾花）聽聞門外、要生要死。話我閉門不納、觸怒左佢娥眉。我原本同佢乃結髮之情、佢又並無過處。豈可相逢不面、做個陌路蕭兒。為是我今日出了家、已把七情放棄。豈可無辜一旦、動了凡思。我進退兩難、惟有求佛吓你全我做主。（介）聽聞門外、慘淒淒。令我出家之人、心胆已碎。請嬌你坐在、慢躊躇。

【說明】參見白駒榮《泣荊花之後園相會》第一至第四段（見《笙簧集》，頁49）及白駒榮《泣荊花之參禪》（見《笙簧集》，頁475）。

2 梅之淚憶美 每套一張 唯一小生白駒榮 （頁3）

（頭段）（滾花）癡情兩個字、都算係交關。虧我呢種心事、叫我對誰談。搖 1 首問天、天呀、因何使我這樣。做乜我種種唔就、惹起我恨海波瀾。（轉中板）曾、記得。當日裡、遊玩、西山。在金家、曾得見這位、姑娘。當此時、與佢眉目傳情、欲把佳人再訪。又

1 「搖」，《名曲大全四五六期》作「搔」，宜據改，頁36。

（二段）他說道、一男一女、豈有非常、事幹。不由分說、至令兩下、分張。我無奈何、忍氣吞聲、惟有自嗟、自嘆。問蒼天、因何故、使我這等、緣慳。從今後、在難望、與佳人、一盼。若要相逢、除非夢到、巫山。到如今、為憶佳人、想得心腸、欲爛。我、雖有、魚書准備、為是未有、紅娘。陣陣愁容、難免有單思、情患。（收板）虧我無聊打坐、我都越覺添煩。

誰料、聞聽他被擄、嚇得我胆震、心寒。當此時、既遇着佳人、出難。在中途、又遇着父親、為難。

3 佳偶兵戎之相會　每套一張　唯一花旦千里駒（頁3−4）

（頭段）（慢中板）尊一聲、中正王受我、一禮。且聽着、奴有一番肺腑、言詞。想當初、婚姻這件事乃係我皇、作主。他說道、門當戶對、所以定下、連枝。我訪聞、爾玉貌英姿、心中、歡喜。正所謂、三生石上、呢段大好蘿絲。在閨中、偷盼着、佳期、早至。那時節、燈前月下、對着玉漏、遲遲。有誰知、前幾個月、我就得聞、爾嘅消息。

（二段）他說道、爾得下一個神經病、是一個無用、之兒。故此奴、立定方針、退却這頭、婚事。才有那、建設新川教習我輩、女兒。並非是、失節重婚不過素行、我志。把獨身、為主義、不理爾藕斷、連絲。這一番、退婚嘅理由、可謂充分到極、爾欲想、重園月缺、實在難依。自古道、天下多美婦、何必如是。叫一聲、中正王、請你班師回去。請向別個情癡。

4 生死緣之碰碑 每套二張 唯一花旦千里駒 （頁 4—6）

（頭段）（二流慢板）情天莫補、長遺恨、孽海難填、可怒人。回首又見、墳台近。一坏1黃土掩精魂。（白）哎我地夫郎、唉、我地未婚夫呀、今日鍾郎你的大仇已報、妻子特取仇人心首。撮土為香、洒淚作酒、到來祭奠於爾墳墓、爾死而有知、快來尚饗亞。想鍾郎你到來許久、奴哭訴爾個墳前、不見鍾郎應奴一聲、問聲鍾郎你啞了、生時英風何在、死後這個靈魂在那裡、罷了我地鍾郎、我地未婚夫你聾了、鍾郎你啞了、（唱）因愛成痴。

（一段）因恨成憤。祇見一輪明月、照住孤墳。可恨情天、我都無從質問。憑將肝胆、去問鬼神。為甚麼造化無知、將人來來來磨困。把我地姻緣鑄就、又何以離分。

（三段）我既然是與他、係無緣、不該把情來挑引。既然是與他有緣、你何以夭折我同羣。事到傷心、淚枯血迸。問你鍾郎爾一死、你何去英魂。莫不是你嗚呼一死、就忘却了胸頭私憤。問聲鍾郎呀、你是否有聞。

（四段）（中板）楊柳枝、代管城以書悲憤。可憐着、羅帕上、遍染、血痕。這封絕命書、和淚寫、心如、飲刃。拜罷了、奴的父、年邁之人。祇、為着、奴的鍾郎你捨身拯友、至被身遭、不幸。故此奴、拚將紅顏弱質、一報知音一個貞節、奇人。恕孩兒、為情死九泉、飲恨。（快板）又恐怕。難同生、又何妨、死與、同羣。都、只為、他已死、偷生、何忍。氣壞了我地、嚴親。我無奈何、留下了哀情直禀。禀上了、奴的愛父、你聽我細陳。奴

1 「坏」，或作「坯」。

死了、有蜈蚣、可收、平恨。兒雖死、即猶生待父、有人。平恨生來人聰敏。數年主僕、極殷勤。（收板）

收下平奴、可能補恨。墓門青草、長繞幽魂。

5

泣荊花之洞房　每套一張　唯一丑生馬師曾　（頁6－7）

（頭段）（撞點）（中板）想、鄙人、原本是、身為、一個賊寇。我埋名隱姓、就住在山坵。我個老頭、佢當初、曾為太守。撫民、若赤、正係海盜、名流。若非為奸所害、何至我身為、盜首。真係傷哉貧也、倍添愁。男大就思婚、原非謬。我行年三十、都縱 1 未賦、河洲。我阿媽、係話我身入此途、不能仰攀、个的閨秀。今晚夜、係阿媽之命、迫要食屎都要吞入嚨喉。

（二段）等一陣、個個新婦唔慌面紅。祇怕我新郎、會怕醜。皆因為、我新郎的確係新、而個個新婦、佢已經番頭。又恐妨洞房花燭、禮唔夠。個陣笑大人的個口、自己的一味汗點流。回想我、殺的貪贓污吏、我因何胆咁夠。駛乜也怕佢、一個女流。若果佢笑我、禮不週。我就一刀殺咗、佢个個頭。但係阿媽之命、叫我安能將他殺得落手。呢個新郎、甚担憂。總之無所謂咯、求其年晚煎堆、人有我有。何計及閨秀抑番頭。不孝係有三、最大無後。今日米已成飯、木已成舟。

6 重台別之餞別 每套一張 唯一花旦肖麗章 （頁7－8）

（頭段）（中板梆子）苦、傷心、未開言、令我唏噓、長嘆。正、所謂。生離死別。我難以、言談。儂、雖是。一個女流、也曉得國亡、痛慘。苦奈何。滿朝奸黨、素餐尸位、佢屈伏、夷蠻、恨只恨、帝主昏庸、真果如讘之胆。叫儂家、求和夷狄、不怕國體、羞慚。我恨、不能。掃穴犁庭。把我中原、救挽。柔弱女、難殺敵、挽救、狂瀾。儂此番、惟有視死如歸、豈肯依從、鞻韖。生是梅門人、死係梅門鬼、豈肯婢膝奴顏。

（二段）我梅郎、且放寬心睇你呢幾日、覺得顏容、清減。曉得要、為儂憔悴、都要把心事、丟開。雖、然是。未得共枕全衾、與你禮行、奠雁。待來生、為犬馬、捨身圖報、結草、唧環。願、公子、爾鵬程、前途、無限。有、日裡。誅鋤奸佞、自古道世上、無難。我、今日。有口難言、忍不住五中、悲慘。儂、這裡、把金釵遺下、爾莫作、為閒。梅、公子。笑納收藏、令我非常、銘感。見、此物。猶如見我、容顏。但、願爾、閒暇時、把我爹爹、頻探。我多煩、爾常安慰。免使佢珠淚偷彈。

7 蓮仙秋恨之園林幽怨 每套弍張 唯一花旦肖麗章 （頁8－9）

（頭段）（中板）花、園夜靜、人聲寂。為、郎憔悴、倍、凄其。想起、當年、恩、愛事。偷彈球1淚、暗、神馳。說甚麼、生生、和世世。指、天盟誓。訂、佳期。今日裡、情緣、成、禍水。巫、山、雲阻、負良時。思想起、我郎、心、戚戚。（介）滿、懷愁、緒、

1 「球」，《高亭公司唱片曲本》作「珠」，宜據改，頁8。

倩、誰知。

（一段）（慢板）想當日、在青樓、明珠。暗棄、平康中、風塵境。（轉二王慢板）走馬王孫、相逢、好一似、萍水、相依。誰知道、幽蘭弱質、多感了、个个繆蓮仙、將儂、憐惜。乍

（二段）一個個、個一個、一個個。都是負義、男兒。

（三段）遭人、巧計。解語花。被風吹、落在、污泥。幸、喜得。奴義兄。把奴、慰惜。綠林中、可見得他一片、仁慈。（西皮）攜帶、我。雖、則是。錦衣玉食。怎奈我。心中病、有藥、難醫。莫不是、好事、多磨。天公所註。偏偏要、離人恩愛、割斷、我情絲。

（四段）今晚裡、散步、園林、欲解愁緒。（轉梆子）（慢板）到花間、來觀視、倚在、東籬。（中板）秋、海棠。露宿含環、好似替儂、垂淚。含、笑花。開滿樹、莫非笑我、癡迷。月、明中。又聽得好似有人、到此。倚、欄杆。看一看、到者、是誰。

8 七擒孟獲之探啞泉　每套一張　唯一丑全[1]　生鬼容　（頁9-10）

（頭段）（中板）想、山人、在盧[2]中、躬耕、不仕。又終日裡、長吟抱膝、最樂、琴書。蒙先主、草盧三顧、真正非常、之遇。無、奈何、感恩圖報、遂許、馳驅。出山來、合兵破曹、得了荊州、又有兩川、之地。君臣們、如魚得水、真正快樂、歡娛。怎知到孫劉不睦、又蕭牆、禍起。彼佢呂蒙、襲我荊州、關張兩個命喪、湏臾。我、先皇、為報兄弟之仇、

1　「全」，當作「生」。

2　「盧」，《高亭公司唱片曲本》作「盧」，頁9；生鬼容《探地之祭瀘水》作「隆」，見《笙簧集》，頁191。

盡把川兵、來起。唔知地勢、連營七百里、被佢火攻、咁就難以、支持。

（二段）兵敗後、在於永安宮、把孤、來寄。既然是、重托於我、鞠躬盡瘁、都要極力、維持。數年來、閉關自守、經已養回、元氣。今日裡、兵精糧足、進取中原、以免王業、凌夷。又、不料、這孟獲、所以橫江[1]心懷反意。至令得、先平南方、然後北伐、憂時間變轉、戎機。大兵所到、勢如破竹、孟獲被我擒了數次。五月渡瀘、深入不毛、轉眼間又是大暑、天時。常言道、有糧無水、乃係行兵、所忌。兵到此處、飲了此水、個個啞口無詞。又恐怕、中了敵人之計、俾佢襲尾、來追。因此上、帶了衆軍、到來、探地。又只見、潭深無底、眞是令我、思疑。衆軍士、你擁護山人便把推車、前去。此水分明、與平常、無異。爲何飲下、又如此、離奇。衆軍人、叫我班師回去、豈不是、前功、盡棄。我見土人、又扶杖笑口開眉。

【說明】參見生鬼容《探地之祭瀘水》第一至第三段（見《笙簧集》，頁191-192）及生鬼容《祭瀘水之祝文》（見《笙簧集》，頁271-272）。

9 陳宮罵曹 每套一張 唯一丑生生鬼容 （頁10－11）

（頭段）（首板）自怨、宮台、生錯了一對無珠眼。（慢板）悔不該、與你爲莫逆。養虎爲患、誰料禍在、目前。想當年、在臨潼。自投羅網到我公衙、受罪。可惜你、爲國難、掛印同奔望匡扶、漢室、功蓋、凌烟。誰想你、是个假君子。包藏禍心、是個奸雄。本性。

呂伯奢、與你的父、是八拜、同年、你為姪兒、李[1]該要、又前情、來念。何況你、是個漏網魚。朝廷聞知又怕為你、累連。（轉中板）呂、伯奢、並無嫌氣、而且殷勤一片、久[2]說道、久別相逢、留你我兩人、多住幾天。老人家、歡無限、又墟塲買酒、到[3]宴。命庖人、宰肥殺瘦、真係款待綿綿。

（一段）誰想你、在院堂來暗中、偷騙[4]。你聽錯了、一句話頓起、狼心。進後堂、拿鋼刀、連殺、數命。到廚中。只見綁起猪羊一對、你就、悔恨難言。大丈夫、既知錯、豈容再誤殺、却伯奢老命。怒髮冲冠、本該要斬了無義之人、與你伯父命塡。自思想、暫且忍耐、與你一同、投店。到晚來、夜涼人靜、只見曹賊、孤眠。在腰間。取出了、龍泉、寶劍。本該要、與民除害、與國、除奸。知我者、說道我孤忠、一片。不知我者、反說到、我手足相殘。豈不是、遺臭萬年。想到此、放開了容人量、把你留回、一線。誰想你、胸懷纂逆、罪彌天。今日間、失手被擒、怨恨在奉先、錯見、他不聽良言、才有今日受刑。功未成、國未報、傷心不淺。最可嘆、謀事在人、成事在天。到如今、叫曹瞞早早傳令、做一個、斷頭人、死不求憐。

1 「李」，《高亭公司唱片曲本》作「本」，宜據改，頁 10。

2 「久」，《高亭公司唱片曲本》作「他」，宜據改，頁 11。

3 「到」，《高亭公司唱片曲本》作「辦」，宜據改，頁 11。

4 「騙」，《高亭公司唱片曲本》作「聽」，宜據改，頁 11。

10 蚨蝶美人 每套二張 唯一花旦馮敬文 （頁11-12）

（頭段）（二簧首板） 荒、塚、中。不、忍、聞、悲、聲、之、語。悲、聲、之、語。

（二段）（中板） 見董郎。在墳頭、把吾、弔把 1、竟至氣急、如斯。可憐、他、心一片、真果是深情、重義。怎奈是、陰陽阻隔、相會、無由。都只為、遭劫數、

（三段） 情緣、斷絕。待等着、回論轉世都要、佛力、扶持。勸、董郎。休得要、傷心、過切。待等着、十五年後、消除災難、與你再續、鸞凰。你必要、留將有待、必要堅持、到底。切莫要、無端思念我呢隻劫數、蝶兒。

（四段） 常言道、離合悲歡終歸、有日。我勸你、強飯加衣保重、身體。說不盡、離情話、有珠淚、下滴。（二流） 這非是、人力所可能為。這場劫數、天註定。待等十五年後、與你再續前緣。

11 玉玲瓏贈照 每套一張 唯一花旦馮敬文 （頁12-13）

（頭段）（梆子中板） 李、表兄、休得要提起婚姻、兩個字。若還要、提將起來、更重、愁眉、憶當年、竹馬青梅、兩小無猜、同共、嬉戲。我、估道。天長地久、永不、分離。曾記得。月夕花晨、對對吟哦屢蒙、指示。或遊名勝、或觀山水、或與你酌杯、敲棋。尤可愛。你滿腹經綸、雖則才如、杜李。儂、暗裡、愛表兄、如愛命、恨無月老、與我傳遞、言詞。

1 「把」，《高亭公司唱片曲本》作「挽」，宜據改，頁12。

（二段）到如今、事與心違、這碧翁、真果是強差、人意。老、爹爹。將奴終身事、許配一個威
武、健兒。從今後、你與我婚事難成、這都是天公、妒忌。今晚夜、盡情披露、說與、
你知。勸、表兄、奮志鵬程、必要勤觀、書史。休得要、沉迷慾海、為我、神馳。你
表妹。有一個影兒、將來、送你。望、表兄。珍藏笑納、你還要、遵從、儂的哀情話、
我都盡在此中寄。表哥你、別來無、恙。都要函授、詩詞。

【說明】參見何少榮、美中輝《玉玲瓏贈照對答》，見《笙簧集》，頁94－95。

12 佳偶兵戎之憂國憶美 每套二張 唯一丑生馬師曾 （頁13－14）

（首段）（首板）統殘兵、與个个強敵、在沙塲來對陣。（中板）事到頭、惟有打醒、我個精神。
常言道、兵凶戰危、應要萬分、謹慎。為甚麼、有雄兵不發、俾埋個的老弱、殘軍。我
鬧一聲、韋元章、真係令人、可恨。

（二段）一定係、想謀期[1]篡位、至有立亂、橫行。有、日裡、將你的奸臣碎屍萬段、方遂心頭、
之恨。怎奈何、孤掌難鳴、至有受制、於奸臣。又慌到、為奸所害、致有詐作係處神經、
病困。又誰知、你重天良、喪盡、縱想借刀、殺人。倘有日、我得勝回朝、將你奸黨、
罪問。到個陣時、誅你滿門、夷你九族、等你玉石、俱焚。我代表朝廷、將你奸黨、要
來斬草、除根。霎時間、想起敵人方面、又令我憂憤、橫生。我憶當年、兩國聯婚、以

1「期」，《高亭公司唱片曲本》作「朝」，宜據改，頁13。

（三段）孤心內。常暗喜配得絕世、佳人。又誰知宋國皇姑、以為我真是神經、病困。真果係、滿懷心事、難以對他、來陳、嬌吓嬌、你亦都應該將我真情、來探問。乜你因何故、捕風捉影、立亂退却、呢段婚姻。（柳搖金調）唉、也、蒼天天在上、地呀、你在下聽我訴。唉也嬌呀。我難講。時思宮裏訴。皆因國內亂了主、所以詐作神經。到今日、被你眼光光剃左個隻眼眉、問我心心、點忿。

（四段）所以必得要、興兵來剿滅、免俾你當我、係癲人。但係孤常時、憐香惜玉、叫我將的鮮花摧殘我亦係問心、都唔忍。所以按兵不舉、都係惜住你的女子、釵裙。那晚餐、才報罷、而家黃昏、都將近。又聞聽、營外芭雨、個的雨聲紛紛。晚鳥歸巢、聲聲對唱、真係撩人、之恨。我恨不得。化作杜鵑。等其換轉、嬌心。可歎吾。做左半世嘅人。都係六生、不幸。我為着伊了。婚姻、一個問題、都要驚動、三軍。到今時、欲進不能、欲退不得、真正武人、身困。（收板）祇有枕戈待旦。係古語有云。

13
宣統大婚　每套二張　唯一武生靚榮　（頁15－16）

（首段）（上中慢板）我自、幼年、入學堂奮志研經、問字。曾飽讀、諸書經史與共、毛詩。古有話、學而優、可以登得仕、點知道。出盡奇謀能、難求一官半職、就方晒心機。尤幸得。一理通、百理明、可以別途作致。免致來、虛度韶光、辜負大好、男兒。因此上。心水叠埋、把那詩書、拋棄。將藥方、來攷究、拜那仲景、為師。正所謂、有志事境成身、為醫士。自古話。不為良相、亦作、良醫。有。咁嘅、得咁喬、有個好朋友、在京曾為、

（二段）好多話、我附子先生、兼且讀壞、四書。有。咁喏，得咁喬，有個好朋友、在京曾為、

御史。保舉我、在清室、做了、太醫。便無事、坐在醫院、內裏。終日裏、診的是無非太子、皇妃。（白）本太醫魯蕩明、前者曾與書友分別。上京蒙故友拖帶。今身為太醫院。閒暇無事。等候王公孫到來、可。（唱）我閒中無事、把醫書看。專心研究。

那岐黃。精益求精、從古有講。醫理深明、豈作等閒。

（三段）我診得你呢個病源、係見心中嗌氣。必要放開懷抱、乃可為醫。待、我來。我研究吓你呢種、嘅脉理。我叫病者、必須要、係細聽、我言詞。自古都有話、女子善懷、都係滿腹、嗌氣、所為的咁多、唔合意、你重觸怒愁眉。至怕鬱鬱埋、閉翳吓個的病症、跟住、而起。我教你、萬樣事、詐作唔理、唔知。想、人生、不過係數十個、寒暑。俗語話、棉胎冚住、不管佢天跌落嚟。

（四段）我呢種、消病嘅良言、幸勿作東風、馬耳。更不可、來話我。係亂噏東西。（介）待、我來。開張藥單、我就把你。療治。包管藥到、回春。病消除。呢味豆蔻砂仁、最下氣。想佢唔寒、要落的果皮。提神養氣人參、個味。四分甘草藥力、交馳。開胸消滯谷芽、薏米。（收板）去濕還要、五加皮、女人有病、鬱金為主。血氣唔和、要落當歸。君臣幾味、無微不至。華佗再世、方更移。送茶最宜、菩提子。三碗清水、煎埋八分的。

14 孔明求壽 每套二張 唯一武生靚榮 （頁 16－18）

（首段）（首板）想當初、在草盧 1、清淨無憂。（慢板）別塵凡、看富貴、當作、雲浮。蒙先生、三顧我、可謂恩隆義厚。

（二段）因此上、下山門、報答、君侯。出茅盧、燒博望、兵機、動就。自河中、殺曹兵、片甲不留。曹孟德、下江南、連環、船扣。襲荊州、追殺我先主、驚憂。趙子龍、戰當陽、

（三段）保全、阿斗。霸陵橋、張將軍、聲斷、橋頭。百萬兵、一個個、望風、逃走。魯子敬相請我、計議、全謀。在柴桑、衆謀士群言、解透。用舌劍、戰得他個個怕羞垂頭。（中板）在吳營、為借箭、誇了大口。怎知道、我腹內、自有奇謀。蔣子幹、探吳營、兵機、洩漏。黃公覆、苦肉計、假作來投。龐士元、獻連環、機謀、深究。在冬天、無東風、公瑾、擔愁。

（四段）想請我、上壇台、東風借就。燒赤壁百萬兵、付諸、東流。（中）周公瑾、命二將、追吾斬首。我派定趙子龍箭射回頭。每日裡、吐心血、盡染衿裯。劉先主敗猇亭、也難解救。燒連營、七百里、日夜担愁。又誰知、白帝城、命歸烏有。蜀軍中、哭不盡地慘天愁。單留下、小主爺、年紀尚幼。錦江山、盡付却諸葛武侯。戲陸遜、八陣圖、休生逃走。五月中、渡瀘水、不把兵收。七擒着、那孟獲、方才罷手。失街亭、斬馬謖、兩淚交流。空城計、司馬懿揮軍轉後。胡蘆谷、天降雨多不遂人謀。昨晚間、我也曾夜觀星斗。怕

1 「盧」，《高亭公司唱片曲本》作「盧」，下同，宜據改，頁17。

只怕、我孔明花甲難留。問蒼天、因甚麼自來求壽。(收板) 望天公保殘命、報主龍樓。

15 玉鶯鶯罵奸　每套二張　文武生靚新華　(頁18-19)

(首段)(中板) 歡、今時。盜賊如毛、正是烽煙、四起。真、果是、滿途荊棘鄉土寸步、難移。我不、忍聞、劫殺悽聲、佢頻來、聒耳。你、來看。土無乾淨實在無法、維持。我最、傷心。外侮內訌相率、而至。眾、人民。其心無愛國、所以國是、危危。為、官者。飽顧私囊、總不勵精、圖治。終日裏、搜摸無遺不理、把民間、愁悲。聖人謂。上下交征利、而國、危矣。

(二段)我但祇願、官民同一體、那怕外侮凌欺。(首板) 自怨、常繼賢、生錯了一對、無珠眼。唉、(慢板) 悔不該、與你為莫逆。過營規諫誰想禍在、目前。想當年、與你在學堂。

(三段)與你全窗、共硯。你說道、與我來、結拜、仝年。一心望、相關照。才把知交、來訂。縱然是、貧窮富貴、須要一樣、交情。誰想你、是個假君子。並無成見、況且善言、一片。今日裏、你僥倖成名、就背了、前盟。(中板) 常、繼賢。腹藏利劍又是奸雄。本性。我眼、見得、桑梓被害又豈可緘默、不言。你奉朝廷、為官食祿本該要安民、保境。

(四段)為甚麼、縱兵殃民、況且霸道、強行。你、軍人。挾械招搖況且行為、非正。佢尚、劫財、和共刦色、種種係非法、唔應。眾、黎民。怨聲載道、你尚全然、不醒。終、日裏。把鄉民魚肉、毒打、非刑。(轉快板) 眛[1]良心、嗜殺為非、屢害民間、生命。吾慘遭、

1 「眛」，《高亭公司唱片曲本》作「眛」，宜據改，頁19。

16 夜祭白牡丹 每套二張 小生新沾 （頁19-20）

（首段）（首板）今晚夜、祭佳人、珠淚難忍。（重句）（二簧慢板）千山萬水不辭勞苦來祭奠、佳人。想當初、蒙佳人、

（二段）與我白頭、訂約。又誰知、你失迎聖駕將我情重、離分。思想起、意中人、令吾、記恨。常記恨、你一雙鳳眼好比秋水、傳神。再想起那的行藏、天然、元黛。至可歎、枕邊言語、好比玉碎、珠沈。蕭條、分外、消魂。羅幃內、肝胆情投。講到天光、個陣。一定是、枕邊言語、好比玉碎、珠沈。

（三段）問蒼天、你原何故、把情、離開。莫非是、緣慳福薄難受、佳人。至可歎、枕邊人、圓中、被困。一定是、上天無路、欲想進地、無門。告一聲、日值功曹、放開、一陣。將牡丹、放將出來、與我講幾句、私情。若不是、却令人、心心不憤。

（四段）（二流）誰估到、我今日、又斬斷我情根。曾記得當初在百花亭、與我心心相印。到後來蒙你不棄、與我、結合羅裙。但願你快些出來、與我相會一陣。我縱死九泉、遂我靈魂。

你恩將仇報、縱然一死仍望桑梓、除奸。恨只恨、匪禍未完、兼且兵災迭見。數不盡、狗官罪惡實在屈指、難勝。大丈夫、視死如歸、任你如何、我也不變。（收板）斷非是、貪生畏死。向你狗官哀憐。

17 閨怨 每套一張 蘇韻蘭 （頁20-21）

（首段）（二簧首板） 孤幃裡、冷清清、肝腸、欲痛。（慢板） 只可憐、月冷空閨照着我滿面、愁容。搔首兒、問嬋娟、爾只顧團圓不理我愁心、萬種。只令我、懷人不見、使我飲恨、無窮。

（二段） 憶當年、夫唱婦隨、天長地久只望衿裯、與共。又誰知、家庭禍起、我所願、無從。到如今、鴛侶分飛、令儂、心痛。那天涯、和海角、真係難以、重逢。耳邊廂、又聽得、陣陣寒風把奴、吹送。（二流） 但不知何日裡、聚首相逢。

18 金小柳病終 每套一張 蘇韻蘭 （頁21）

（首段）（梆子手板） 在閨中、寂無聊、追往前事。（板慢 1） 情切切、淚連連、想起前事使我珠淚、淋漓。想當日、奴的父、將奴終身許配富郎、公子。雖然是、婚事已定、怎奈出嫁無期。怪不得、紅顏多薄命、古今、一體。

（二段） 只令我、懨懨重病、半步、難移。莫不是、我前生、幹差、何事。只令着、天公發怒、報在目前、（轉中板） 想奴奴、原本是一個無依、女子。早不幸、奴的母親、與世、長辭。雖然是、奴的父把我、憐惜。養育我、好一似掌上、明珠。每思前、和想後觸起滿懷、愁事。又恐怕、辜負我大好、嬌珠。

1 「板慢」，當作「慢板」。

19 黛玉怨婚 每套一張 鄧夢陵（頁21-22）

（首板）（滾花）吩紫娟、與姑娘、瀟湘舘去。將瑤琴、怨恨奴薄命、如絲。（慢板）倚畫欄、對秋光、顧影自憐誰惜我紅顏、命薄。祗落得、悶吟哦、秋風葉落惹出無限、憂思。憶當年、遭不幸、椿萱、並謝。遺下了姣弱質、寄風塵。

（二段）多愁多病難免我飄絮、沾泥。此一身、托無人、幸遇外婆、憐惜。攜帶我、來撫養、感他一片、仁慈。寄華堂、衣綿繡、姐妹相觀好比同諧、連理。綺羅中、風月景、世情如紙怎能終世、相依。（中板）到頭來、春殘花謝只怕玉容、無主。賈府裏、幸虧得、怡紅公子與我日同餐、夜來同睡、好比鴛鴦一對、真個是惹我懷思。外祖母、心猿馬意、不知相憐、於誰。都是爭妍、鬥麗。倘若是明珠落在他人手、拚將一坏[1]黃土、却了蛾眉。芳姿質、歎無緣、愧殺我有心、無力。辜負了才華絕世。越思越想倍銷魂。使我病骨支離。不盡徘徊、強進了紅銷帳裏。（收板）星河耿耿玉漏遲。

【說明】參見呂文成《瀟湘琴怨》，見《笙簧集》，頁117-118。

20 梨渦一笑之捱雪 每套一張 丑生衛仲覺（頁22-23）

（首板）（二簧首板）李夢蘭、為尋親、向前、路走。（重句）受盡了、風和雪、思親念切、忍不住珠淚、交流、我父親、身為賊寇、死有十二年、之久。不過是、被奸所害、至有

1 「坏」，或作「坯」。

暫把、身投。我今日、雖則是、

（二段）年紀小幼為是我胸懷大志、必要與父、復仇。到如今、來到了、荒山、左右。又只見、殘花滿地、令我添愁。風飄飄、雪紛飛、單衣、難受。爾睇寒風、陣陣、冷凍心頭。滿地草木、馳風、雨[1]走。高山峻嶺、白了頭。荒山寂靜、無人挽救。莫不是夢蘭今日、死在荒幽。

21 咸醇王之憶病 每套一張 男丑陳醒輝 （頁23-24）

（首段）（中板） 思想起、胡愛妃顏容真果、麗艷。雖、再生。楊、玉環。難與、爭妍。王、最愛、鳳眼含情、櫻桃、微展。比仙姬。下廣寒、玉立、王前。他、與王。這叚姻緣、乃係從天、鑄定。實指望、在天猶如比翼鳥、在地作個、並頭蓮。又、誰知。為國舅小小、微嫌。在、金鑾。陳帥[2]兵諫、逼王將美人、廢貶。還、奏說。老、相父。歷朝亡國、都是迷戀、嬋娟。孤、此時。心驚胆震、無法為卿、護辯。無奈何、安置他、菩提菴裡不過暫且、從權。

（二叚） 後差人、訪尋芳蹤、又誰知桃花、人面。但、不知。卿棄世、還是、生存。唉、花香不長、月圓不久、可歎紅顏、多、薄命。累、得孤時時思念、於他神魂顛倒難以、安眠。（加插歎板） 唉、從今後、與愛妃两人呀。係永無相見。都係折墮無緣、累我抱恨綿綿。

1 「雨」，《高亭公司唱片曲本》作「而」，宜據改，頁23。

2 「帥」，《高亭公司唱片曲本》作「師」，頁23；《名曲大全初集》作「書」，頁90。

（中板）到如今、我欲見無由、令我長嗟難免。蒼天何故、使我抱恨情天。為、美人、累得我神魂、不定。從今後、陰陽兩隔、都難以、相憐。問情天。瘦骨相思難得楊枝、一点。情天莫補、抱恨綿綿。

22 梨渦一笑之天台賞花 一只 白駒榮 （頁24）

（頭段）（中板）我問一聲。花罷花。能否知吾愛惜爾。爾生成。天真爛漫。真正慰我 懷思。思想爾。花開花落。做乜得咁、容易。你易開時。易凋謝。轉眼花落了時。我時時恨採 花蜂。偏偏牽擾 住爾。爾、生平。最知心 個對蚨蝶 雙飛。飛來飛去。保護爾花容。

（二段）枝葉飄零。落花無主。莫非天公你有意。我意中情。常記 1 念。致有却被你的花迷。迷 住了心和性。可惜花香無百日。我日夜來。多方淋漓。廢盡成担 心機。免被狂風 吹折。有的折花人。為口奔馳。險些折盡爾 花枝。

23 醋淹藍橋之鬼魂 一只 白駒榮 （頁24－25）

（頭段）（中板）我背轉身。見愛姬 與共明珠 一顆。在靈前 來祭奠 哭到淚洒 滂沱。我叫 一聲 賢愛姬爾得過就且過。那奸夫和共淫婦。今已盡地 誅鋤。從今後 爾个的艱險情 形也曾 過咗。惟獨是 仝爾陰陽隔別難聚 一窩。。。你還須要 撫養嬌兒把香燈繼後我。 我最難忘呢一個弱女 素娥。彭玉福 忠厚至誠的確為人唔錯。

1 「記」，《高亭公司唱片曲本》作「紀」，頁25。

（二段）還須要 將女來許配等佢兩個結合一段絲羅。老丈人 不過係一時折墮。佢皆因為宦途落魄 爾要厚待佢 良多。。劉好漢 義俠性情 爾都難搵番第二個。爾兩人 必要互相來扶助你總要拜佢 為哥。今晚夜 祭奠我亡魂元寶蠟燭生菓我都也曾 領過。好多謝 過橋散花沐浴與共種種 南嘸。我囑罷了。。我呢个鬼魂見得心中都已妥。為丈夫 所囑的詞文你勿作為訛。

【說明】參見靚榮《醋淹藍橋》，見《笙簧集》，頁176-177。

24 妻証夫兇之孽種丐食 二只 馬師曾 （頁25-27）

（頭段）（滾花）福心呢、好心呢、可憐施捨吓乞兒仔。唉、可憐我咸酸苦辣、樣樣都齊、（轉中板）你睇我呢個頭、一世都唔慌我將佢來洗、滿面白甲、夾之成頸都係老泥。你睇我呢一件衫、穿得錢時、又唔包得米。你睇我呢一條褲、遮得東來、又打出西。

（二段）（轉對冲花）有一等人、佢話見左我呢、就第一開胃。佢話我生得鹹酸到極、引到佢的口水滴左落脚踭嚟。前幾排、有個醫生想借我的肉做藥材、包醫世人食滯。我都知到自己烏糟兼辣撻。但係我為勢所逼、不得不為。冷風陣陣之時、多得老泥遮住個背脢、落海洗身呢、佢累四海龍皇都要閉翳。佢慌我攪鹹四海水、醃死的魚蝦蟹鼈共鳥1龜。

（三段）我留番的老泥、等到萬國賽會、想考番个辣撻皇帝。哥陣所有世界上个的無論一等嘅寶唔慌引風入肺。大暑之時個陣、又多得佢孖我解得蚊虫圍

1 「鳥」，《高亭公司唱片曲本》作「烏」，宜據改，頁26。

星、我都一概撈齊。但係我呢的咁嘅窮思想餓思量、自己都知到無謂。不若講番幾句正經嘅說話、我就轉番入題。（中板）我呢世做人、係真正洩底。莫非我個八字生得歪。点解一出娘胎就要乞米。家中重有一個盲眼嘅老母、佢就日夜悲啼。至衰我、生得人又矮時、年紀又細。俾人蝦霸、總之不敢啼。

（四段）呢個又搶錢、哥個又搶米。不由分說就乜野都搶齊。若果唔出聲、今晚個餐飯、一於要抵制。我若果出聲呢、又慌俾人捶。出於無奈、迫要開聲你個天公哦。莫不是前世唔修、至有折墮今世。自問我今生冇乜錯事做過嚟。若果第二世投胎、同閻羅王講過、一於要做有錢仔。若果佢唔應承、我喺亞媽個肚、一於唔捐出嚟。呢的都係由天所定、真係我唔駛計、祇有個喪氣垂頭、我返去歸。

25 佳偶兵戎之城樓練兵 二只 馬師曾 （頁27－29）

（頭段）（大笛二簧首板） 打破、呀。个个玉籠呀。飛彩鳳。飛彩鳳。（滾花） 頓開了金鎖。放走蛟龍。（白） 原來大丞相在城樓。本藩一 1 禮。（妖相白） 王爺有禮。（忠白） 大丞相有禮喝哈哈哈。（忠白） 大丞相。你來到城樓之上。本藩略知你的心意喝。

（二段）（妖相白） 知道何來。（忠白） 一定大丞相你。在朝為官。與本藩同僚交好。今日本藩帶兵出戰啤。大丞相來到城樓之上。送本藩一程古話。（妖相白） 特地到來看看忠正王練兵。（忠白） 既然如此。待本藩傳令。（忠英雄白） 本藩奉王命。在城樓來練兵。

1 「二」，馬師曾《佳偶兵戎之點兵》作「有」，宜據改，見《笙簧集》，頁58。

孤家言和語。你們要細聽呵哈哈。（二簧大笛慢板）叫一聲。你地眾軍士呀。細聽我言語。（高句白欖）開言叫一聲。你聲1眾軍士。本藩奉皇命。親自來督師。你估去邊處。去打的女子。不用帶刀槍。唔駛帶軍器。第一帶粉紙。第二帶胭脂。舉動要溫柔。說話要潮氣。對待的女人。第一要腰支2。若果係咁樣。女人必鍾意。女人鍾意汝。有汝便宜。陣上來招親。兵戎成艷事。軍營作洞房。過你好日子。劏豬兼殺羊。等你高慶的。問聲眾軍士。你話得意唔得意。（二簧慢板下句）呢番言語。須要謹記。莫疑。

（三段）若果男同女。來對壘。雖然打贏。千祈你咪追佢。（白欖）若未在陣上。兩軍來對壘。雖然打勝咗。千祈咪過追。大家齊落馬。把盔甲來除。拋棄手中槍。高聲叫一句。你話姑娘唔駛走。我唔將汝追。請你番轉頭。天公早生成。一男配一女。一代傳一代。哥個天地至唔會空虛。真不明你等。同天地作對。而家幾得意嘅。睇住後來衰。一年又一年。光陰如流水。真係斬吓只眼。你就幾十歲。臨到哥陣時。有鬼將你娶。呢一番說話。料必勸服佢。個陣嫁阻你。夫唱婦又隨。而家講起上來。連我都流口水。（二簧慢板下句）呢番言語。須要謹記。

（四段）拜別了。你大丞相。把程來啓。（重句）（滾花）我重有幾句言語。對你的眾軍士來提。若果有人來盤問你地。你即管話我生成半顛廢。你話我為着老婆興師。勝敗唔提。若果汝跟埋我出兵。喂好過制呀。你地想得倒靚老婆。快的跟住我尾來。

1 「聲」，《高亭公司唱片曲本》作「的」，頁28.；馬師曾《佳偶兵戎之點兵》作「嬌姿」，見《笙簧集》，頁59。

2 「腰支」，馬師曾《佳偶兵戎之點兵》作「地」，見《笙簧集》，頁59。

【說明】參見馬師曾《佳偶兵戎之點兵》（見《笙簧集》，頁58-60）及陳醒輝《佳偶兵戎》（見《笙簧集》，頁217-218）。

26 安祿山祭墳 一只 陳醒漢 （頁29）

（頭段）（首板）為嬌姿。氣壞我。身在芳草。（重句）（二簧慢板）只可憐。黃土隴中。佳人薄命。虧殺我安祿山。多情。嘆緣慳。嗟薄命。長逝。憂心人。想到此。試問誰不慘悲。

（二段）真果是。女子紅顏。是古今一體。你辜負我。從前恩愛付落水湄。我憐卿。卿亦憐我。試問有誰可比。在御花園。同耍樂。我都不畏人知。最可恨。那梅妃。全無道理。他偏要。在王前惹是招非。因她而起。從今後。再難望與你共賦情詩。想到此。却令人心如刀刺。心如刀刺。（二流）唉。虧我哭到唇干舌燥。卿爾知到唔知。問一聲意中人。爾芳魂往何處。我有許多哀情說話。要來驚動爾嬌姿。

27 陌路郎君之求妓 一只 陳醒輝 （頁29-31）

（頭段）（中板）秀瓊姑、今晚夜、莫非想搵我、老襯。為甚麼、霎時一陣、前後好比兩個人。我頭先、踏脚入寨門、你放邪雙眼、把我來引。咬住銀牙、更兼笑口吟吟。想鄙人、咁大個男仔、未曾出過門、見過女人、有你咁風韻。個陣時、我心中不由主、而得即刻共你銷魂。亞傭嫂鬼咁敦狼、就把我身邊貼近。佢話喂、呢位大少、莫非想叫人。我答聲、都係想、唔知個位亞姑、與我又無緣份。你聽聞由心笑出來、個的口水、流到落衫襟。

到房中、知我係初哥、諸多來教訓。

（二叚）話屈房、你一杯、我一盞、咁就相勸頻頻。又話同我溫、又話同我攄、重把世情追問。諸多來服侍、慰貼有殷勤。我以為今晚夜好比天緣有份。重有話、唔享盡一種美人之恩。又誰知、亞傭嫂你走番入來話哄你出去一陣、番入嚟、花言巧語、要同我攞銀。我此時、拈晒出嚟、任爾要到够、手段闊綽得狠。點知到、拈左銀你走出去唔多敢入嚟唔偢唔采。不講半句時文。睇真爾、個形容、好似滿胸憂悶。更兼是、春山愁鎖、面帶淚痕。莫非是、嫌棄我、非比潘安、傅粉。故此你、一時反面、唔肯共我來溫。喂秀瓊姑、合識唔合識、不過一晚親近。縱然是、萬分唔着意咯。羅幃帳內、都要共我銷魂。

28 有錢佬自嘆 一只 衞仲覺唱 （頁31）

（頭叚）（中板）塵、世中。有好醜、真係諸多、變化。可、見得。滄海桑田、正係世若、花花。本少爺、我居然係、一位、公子家。為獨是、我、個老豆。為官宦、的確有的、聲架。我的行為。的確令人、可怕。我特強權、係無公理、專把、人蝦。我任你係、老虎頭上。去食野、我唔俾錢、

（二叚）若然係。講多句啫、就話要鎖、要拿。雖然係、我個家父剩下了家財、大把。我終日、重兼及打。我都要來係呢處、釘虱嬤。本處人、改我個花名。叫做本地、老巴。去食野、我唔俾錢、無非是、係愛惜、繁華。講到我身家、講左出嚟、都唔算得、係刁架。我在省城、逢源多寶、收租收到落去寶華。講到着衣裳、八季時興、我都着餘、着罷、火鑽戒指、我帶親十幾打。一話去出街、自由車候架、幾十個後生、廿幾個使嬤。呢個又拈烟、一依係

29 風飄梅李之怨婚 一只 衞仲覺 （頁 32）

（頭段）（首板）為着了、嬌妻呀、三魂不定。（慢霉 1）皆因是、前數月、在公堂、食得我沈 2 沉大醉、我就斬斷了、赤繩。行不安、坐不寧、三魂不定。都只為、歐素梅、生得是傾國傾城、帶住了娉婷婀娜、令我口水、淋淋。他有才、和有貌。三生有幸。

（二段）怎知道、一塲歡喜。至有鸞鳳難成。（轉中板）為嬌妻、十五歲半啫、就想絲羅早定。個的媒人婆、與共的大葵扇。呢個話娉婷、個個話婀娜。更兼一個話其玉潔冰淸。好彩數、我個老豆、早把絲羅已定。識得我意趣、就成就娶咯、重話佳偶天成。曾既得、拜堂個朝、得覩芳容、眞係幽嫻貞靜。任汝是、天女下凡來、難比他淡素娉婷。又誰知、酒醉入房、叫一聲、妻呀、做乜總見佢應。我以為羞人答答、阻住唔敢出聲。又誰知、走左都唔知。汝話幾咁寂靜。眞果是、滿懷心事、欲想密語談情。到如今、病到垂危、把書房坐定、（收板）我為憶佳人、欲語不成。

30 失珠奇案之罵妻 一只 生鬼容 （頁 33 - 34）

（頭段）（中板）我聽賤人、說此話眞果是令人、怒氣。為丈夫、時時將就、你都唔知。這身家、

1 「霉」，《高亭公司唱片曲本》作「板」，宜據改，頁 32。

2 「沈」，《高亭公司唱片曲本》作「沉」，宜據改，頁 32。

係我個好老豆、有遺下、我自己。縱然是、我散干散淨、有咁多人陪、我何足為奇。這首飾、汝爛架勢。都係過禮來送俾過汝。這衣裳、沤派然 1、邊一件、係你裝嫁、帶嚟。你時時話我偷、週時話我搶、與你有何干己。汝唔怕我嬲、都要顧住自己面皮。

（二段）須知到、嫖賭飲吹、乃係人生、快事。我趁今時、後生唔歡吓、臨老等待、何時。想、發財、有邊單生意、有番攤、咁容易。够運個陣時、唔係捻長冗角、就係單跳黐去開。廳、遇着一班溫老契、同我濾甩、隻大牌。個陣時、佢問我姓馮、還我是姓馬、我都唔知。飲起來、酒神唔降、係週身冤氣。猜到高慶、佛蘭地。可以飲得、幾枝。鴉片烟、瞤倒正食、係第一、歎記。人重話、係延年益壽、勝過人參、共北芪。這、幾件、我情願戒清、又寧願去死。我賭完又試嫖、飲完又試吹。個的快活、有乜了期。要時間、我講講吓、似乎烟癮又起、我留番啖氣。我唔同汝講那些東西。你精精地、行開的、如不然、激嬲為丈夫。我煎汝層皮、真真豈有此理。

【說明】此曲與生鬼容《失珠奇案之罵妻》（百代唱片版本）大致略同，見《笙簧集》，頁270-271。另外，亦參見蔡子銳《原來伯爺公之罵老婆》，見《笙簧集》，頁155-156。

31 俠盜還珠祭師妹 二只 新靚華 （頁34）

（頭段）（二簧） 聽師母、說出了、傷心之語。（重句） 觸起我、當年情事、怨一句天呀你、無知。

1 「沤派然」，高亭唱片（No.29008）唱詞作「沤沤然」。

（二段）至可憐、我師妹、化為烟雨。你母親江頭哭壞、我亦忍痛、陳詞。憶當年、數載同窗、花晨月夕、彼此研經、問字。堪羨你、艷如桃李、懍若冰霜、能曉禮法、自持。你師兄、讀聖賢書、也曉大義。我自問、三光可對、鬼神可質、未有半句、胡言。怎知道禍起蕭牆、橫來輩語。莫須有、寃沉莫雪、龍潭萬丈今日竟葬你嬌姿。

（三段）可憐你、死既含寃、一定滿懷、屈氣。（二流）望師妹你精魂不滅、要待我、伸明。訴不盡生平之事、把師妹來叫句。

（四段）（相思）呀罷了我的師妹呀 （唱） 罵一聲顧元輝確係抵死有餘。做吻你搬埋咁多元寶蠟燭香、所謂何事。（唱） 今日師妹死左、你還詐作唔知。我到來祭奠師妹、本該要如此。為何你開言不善、莫不是發左瘋顛。

32 薛平貴偷令出三關 二只 新靚華 （頁34-35）

（頭段）（二簧） 薛平貴、打馬、回窰而往。（重句）（慢板） 不由得、思往事、滿懷珠淚苦斷愁腸。那啞亞秋風、一陣陣。

（一段） 吹人惆悵。（打掃街） 聽寒虫嗡嗡甕甕吲牙亞、吲得 我的悲牙亞、悲亞聲、凄涼。舉頭看、月色朦朧、令我長嗟、短嘆。（和番） 一路上思想、馬兒上思量、思想起我的三姐好凄涼。淚珠彈、懷抱深情、訴不盡凄涼。荒郊外、月靜又月明。俺平貴自嘆一聲、噯吔凄凉、不覺不覺我的心腸痛、心腸痛。（那牙啞亞牙亞牙啞牙牙啞） 又只見、一輪孤月、松濤風湧、杜鵑啼血、真是聲斷人腸。轉個灣來至在、

（三段）山坡之上。（追信）見水滄滄、環珮姍姍、靈靈清清、今晚夜靜、水寒。趁着步快、攢程、回窰、而往。（二流）又只見、高山流水、响潺潺、觸景傷情、滿腔惆悵。可憐我三姐、催馬揚鞭回窰之上。（收

（四段）受盡饑寒。多感鴻雁傳書、我偷令出關、背着了宮主相會妻房。

板）夫妻們、相會、報答天堂。

33 梨渦一笑之李文光 二只 靚榮 （頁 35—37）

（頭段）（首板） 父母仇。不戴天。唉、真果是令人飲恨 （板慢1） 心內裡。常掛念。兩位

白髮雙親。憶起了當年。真果是五中悲憤。難忍着。英雄淚。洒落紛紛。曾記得。

（二段）虎役狼差。把我莊堂圍困。我此時、孤掌難鳴。迫要一家逃奔。恨賍官、虎威擅殺。等

我難呼叫喊。虧煞我、七尺男兒、救親無力。我爹娘、身首被害、的確

彌天冤憤。那青山、和白骨、叫我何處追尋。又可憐、途中分散、這位嬌妻紅粉。真果

是我心心懷念。個个馬氏黛痕。今日裡、蹤跡全無、莫非與我斷了緣份。抑或係、曾經

遇害、咁就玉碎珠沉。倘若是、從此難望和諧鴛枕。真果是、父母之命、未曾報答深恩。

俺鄙某、遭此奇禍、不過係一時之憤。那青山、同禍來、佢招呼吾身。真正係、

（三段）為賊寇、每向官兵橫行。衆英雄、推我為魁首。迭次衝鋒陷陣、雖然是、俺威名、中外

傳聞、惟是我、撫心自問、實覺不忍。為報仇、無可奈、都要權宜棲身。叫嘍囉、參扶

我、就把房中引進。（轉中板） 又得見滿山霜雪、洒落頻頻。你睇蒼松變色、三冬近。

1
「板慢」，當作「慢板」。

異草殘花、我見佢有死無生。驚寒雁陣、真果是撩人憫。

（四段）可憐我、每夜自嘆長更。最怕係、寒風吹來緊。暮色滿目已黃昏。我回首問天、使我這等憂悶。唉、未知何日、纔與馬氏相會頻。愁悶人我打坐衙座中、到不如房中寂坐、靜養精神。

34 吳王過營犒賞孫武子 二只 新沾

（頭段）（首板）內侍臣、你背羊羔、過營而奔。（慢板）好一个、老將才相愛、君臣。恨中原、結連禍、干戈整頓。

（一段）王這裡、欲想圖霸業末 1 有、才能。幸喜得、來了个、孫武子。有三略、和六韜、智勇驚人。因此上、王命他、執掌帥印。威風、凜凜。

（二段）王賜他、酒一瓶、叫內侍、與孤王、上前通問。（白）啟奏主上、東轅門這麼示道、未有元帥將令、見也不得、噫、他言道、未有元帥將令、見也不得、大臣、嘎、看來真真好法令、好。

（三段）驅殺、鬼神。（中板）老大、將才掌三軍。好一个安邦定國、棟樑臣。到如今、國富兵強、齊整頓。為王賜他、酒一瓶、叫內侍、與孤王、過營而進。果然是、嚴肅不差分。叫內侍、與孤王、再來通問。（白）啟奏主上、依轅門這麼示道、未有元帥將令、見也不得、嘻、將官言道、未有元帥將令、未有元帥將令、見也不得、天子犯法、與庶民同罪、怪不得人人言道、元帥將領如山、令王

（四段）怪不得人人言道、他的令法、驚煞人、內侍與孤王再來通問。（白）啟奏主上、東轅門這麼示道、未有元帥將令、見也不得、天子犯法、與庶民同罪、嘻、將官言道、未有元帥將令、見也不得、天子犯法、與庶民同罪、怪不得人人言道、

35 海棠花下 二只 新沾 （頁38-39）

（頭段）（滾花）憶起當年。就心如刀切。忍不住英雄珠淚、洒濕羅衣。（慢板）意中人、為情死飲恨黃泉何忍偷生、陽世。最可憐、渠[1]弱質女流甘為、情死、萬里、奔馳。嘆多情、今日裡香消、玉碎。驚耗傳來、又徒令我可比穿楊百步中我、心脾。願愛卿、你靈魂、

（一段）隨風、到此。薄命人臨風流淚、海棠花下哭句、雙知。曾記得、遇多情兩相、憐惜。蒙姑娘、題詩相約、更閒人靜到姐、閨帷。接香詞把不住心猿、馬意。怎知道、瓜田李下係自避、嫌疑。莫須有三字含冤就要徒流、千里。最可憐、你紅顏弱質代我塞外、馳驅。我今日、落薄窮途、又蒙姑娘、賞識。問名姓、才知到與林家乃係世代親誼。問起情由、知到多情在於監房、瘦死。（歎板）聽罷言來、

（三段）令我魄散、魂飛。塵世中這等女流少有這等、仗義。不過係萍水相逢、重好過個的、故知。今日裡、天妒多情至令卿生、命鄙。皆因是緣[2]慳福薄、難受這等嬌姿。我料今生不能與卿呀、

好笑也、且聽為孤說分明、元帥帳前金鋼陣、任你是、泰山容易撼、難犯着孫家半点塵、又道是、將帥在外行三軍、怪不得、君命不受當閫文、坐至在龍鞍、思量退進、你且聽為王說分明、你進營門、再把令來申。你說道、為王到此、想勞他軍們。你切莫高聲。

1 「渠」，當作「佢」。

2 「緣」，《高亭公司唱片曲本》作「緣」，宜據改，頁39。

（四段）諧連理。我世情看破口念、阿彌。但願你死後為神瑤池、西去。雖則是、陰司一路你要等我、情癡。悶對長空來哭你。點點珠淚洒濕、羅衣。料今生不能與你諧好事。此恨綿綿、無了期。忽聽得好像嬌姿聲氣。莫不是靈魂到此為我、情癡。

36
妻証夫兇 一只 蘇韻蘭（頁 39-41）

（頭段）（滾花）只可憐我的叔父歸泉世。好教於奴淚珠垂。（白）真正不好。真真不好。可憐叔父、死在堂前。他臨終之時。也曾囑咐。叫奴與他。報仇雪恨。我回想當日。游山跑馬。遇陰[1]之時。若非蒙他。將奴挽救。一力擔承。與他報仇雪恨。我回想當日。定然死在賊人之手。若還前去。衙門指証。豈不是恩將仇報。若還不去。衙門指証。叔父之仇。乃不共戴天。叫奴今日。勢處兩難。

（一段）罷了我的老蒼天。我的蒼天呀。汝今日竟然。置奴於絕境之地了。（唱）家庭不幸。鬧了這段凄慘事。可憐好無辜。兇手並非別人。就係奴的未婚夫壻。唉、

（二段）驚聞之下。使我魄散魂離。做乜自己人殺害自己人。我實不明所以。或者慌忙捕錯、或有差池。明明將佢來捉住。確係真憑的確。乜野難辭。我叔父仇人。豈肯放過佢。

（三段）自古話。父仇不共戴天。古有言詞。本該奔到衙門指証佢。唉、我回想當日嘅日子。若非他將我來挽救。何致有今日嘅日子。豈不是恩將仇報。令我怎樣施為。勢處兩難。如何自主。我與佢雖有夫妻名份。未訂羅絲。我今生今世。孤零一世。不管羅幃帳內。

1 「陰」，《高亭公司唱片曲本》作「險」，宜據改，頁39。

个種情痴。將身就把衙門去。且慢。

（四段）唉、你今慢慢。有話躊躇。唉、罷了我的嬌妻。我的嬌妻呀。今日幾乎竟死。不能挽救。自古道。救生不救死。你曾記當日。游山跑馬。遇險之時。若非多蒙。魯公子挽救。定必死在賊人之手。想你擒山上。不好了呀。我聽罷一番言和語。好叫於奴未有主持。我叔父仇人豈可輕來放棄。我本心早日食齋。走去念阿彌。我立實將身就把衙門去。為報叔仇。義不容辭。

37 天女散花之拯救眾生 三只 肖麗章 （頁41-42）

（頭段）（二簧慢板） 領法旨、散天花、塵寰普遍。（重句）（慢板） 眼見得、眾生們、在于苦海流連。天香女、

（一段）在金鑾、奉過天皇旨命。施法力、散天花、洗淨、凡塵。半空中、睜開了、一雙、慧眼。又只見、眾鬼魔、擾亂、民間、干淨土、大地茫茫、並無一片。致令得、生靈塗炭、四海不寧。今日裡、得天皇、慈悲為念。將鬼魔、恒河沙數、化作、雲烟。駕祥雲、向下方四圍。觀定。

（三段）（二流） 寰球上、無生氣、黑沉沉、（白） 芸芸眾生、魔鬼相纏、散花拯救、法力無邊（小鑼）（一流） 天香女、發起了、慈悲念、指点魔鬼、你改邪心、忙把賭鬼、來召請。

（四段）抬頭聽我、法旨宣言。千个賭錢、千个賤。常言賭字、乃盜之源。再把个烟鬼、來召請。

38 木瓜配馬 花旦唱 一只 馮敬文 （頁42-43）

（頭段）（梆子中板） 小、木瓜、領過了、我的姑娘、之命。吖奴奴、進轅門、探聽、消息。掙一掙、衣袖兒、挽手、圓髻。放下了、降龍木。一步步、一步一步急走、如呀呀飛。不覺是、來到了轅門、之地呀呀。

（二段） 又只見、小將軍、他綑綁、這裏。走走走、走上前、施一禮。尊一聲、小將軍、爾何故、淚悲啼。比如爾犯了何條、王法令。為甚麼、綁轅門、悲悲切、切切悲、不言不語、不出、呀呀聲。呀呀呀呀把了我的小將軍、呀呀呀爾細說、分明、呀呀。待奴奴、稟姑娘前來、探爾。那時節、爾夫妻們、一雙雙、一對對、一雙雙呀呀對、呀。永不分離、白髮、齊眉、呀呀。

（小鑼二流）

（五段） 看你垂頭喪氣、鵠面鳩形。洋烟最是害人本領。你身生兩翼、是難以飛升。忙把個自由雌、來召請。（小鑼二流） 見你形容妖媚、是個假文明。你惧會自由、本是楊花水性。蜜

（六段） 同胞女界、被你敗壞名聲。你本是無賴之徒、裝成局面。忙把個紈袴子、來召請。（小鑼二流） 看你衣裳楚楚、你劣貨欺人、誆騙金錢。妸淫婦女、罪惡滔天。再把個奸商、來召請。（小鑼二流） 捐務重重都是奸商來引線。為虎作倀、陷害人命。忙把個惡人來召請 （小鑼二流） 如狼似虎、殺人精、想着升官發財、草菅人命。杠受人民供奉、反害人民。你們一個個、要改邪歸正。回頭覺岸、便是、英賢。

39 西太后之¹祭安德海 二只 馮敬文 （頁43－44）

（頭段）（二簧首板）宮、幃裡、春²、癡情、抱悶、懨懨。（重句反線慢板）空令我、愴懷悲怛、渺渺、綿綿。

（二段）憶當時、愛爾生前、鴛鴦、交頸。怎知道、聰明伶俐、俊俏丰姿、易招人忌、以致恨海、難填。想哀家、自幼兒、出身、微賤。喪爹娘、無兄無弟、困苦、顛連。無可奈、賣身為婢、得留一命、蒙主人、恩如山重破格、矜憐。蒙聖朝、封皇榜挑選、妃嬪。

（三段）我家爺、携全哀家得進宮庭。萬歲爺、鍾愛我、拔升、貴顯。掌西宮、恩承寵幸駕伴、天顏。誰料着、歡娛未久嗚呼、薄命。聖朝君、走熱河崩駕、歸天。留下了、東宮慈安與我同侍、陵寢。老肅順、想謀大統欺我孤弱、孀妍。他不料、我足智多謀、更兼、權變。草懿旨、連兩度、立調大兵。保梓宮、奉駕回鑾。把京城、而進。這功勞、多得爾晝夜、兼程。選嗣君、棄長立幼、此乃我早有、成見。

（四段）各皇親、聆懿旨、好比迅烈、雷霆。立新王、登大寶、朝綱、已定。一心心、從此後爾夜夜、年年。悔不該、山東一行、就關係、非淺、呀呀呀。（正線二流）怎知道百密一疏、有伏機在先。恨東宮太無良殺爾一命。有朝一日、慘報他身。但願爾死後有靈、會哀一面。霎時之間、立在眼前。

1 「之」，《笙簧集》目錄作「夜」。《大漢公報》1928年2月27日唱片廣告中作「西太后之夜祭安德海」。

2 「春」，《高亭公司唱片曲本》作「眷」，頁43。

40 梅之淚之隔河 一只 千里駒 （頁44－45）

（頭段）（中板） 金、少梅、與恩兄乃係個萍水相知。我多蒙着、你挽救於奴才有今時。當此時、我曾記得、為救於奴、令你傷了個只手臂。那時節、心中痛切、個陣諒你唔知。想當初、與你初逢會面、不敢、啟齒。今晚夜、羞慚不避、對你、一提。想當初、婚姻兩字、本來我早有心意。又恐怕、講出奴的心、令你把我思疑。雖然是、奴的恩兄、一個正人君子。諒未必、取笑於奴、無禮、無儀。吾後來、多蒙你個個令尊、轉回家裏。

（二段） 那時節、母女們、重相會、悲喜交集。奴的母、提起了你我兩頭、婚事。又誰知、你個老頭、一力推辭。我聞此言、正所謂柔腸、百結。眼睜睜、我的好姻緣、付落、水湄。故此奴、今晚夜請、你、到此。講一講、從前事以慰、知己。聽你言來、偷歡喜。來朝、驚動、你慈幃。但祗挽回、婚姻事。萬種愁緒、也消除。若還不從、婚姻事。青絲剪斷、念阿彌。多情說話、重重疊。你有提來、我有提。惟有於奴、真命鄙。恩兄憐護、一蛾眉。又聽樵樓、更皷至。（收板） 晚行、一路、要防提。

41 醋淹藍橋之哭靈 二只 千里駒 （頁45－46）

（頭段）（中板） 死別生離千古恨。柔絲未盡對誰陳。相思淚。流不盡。悶對菱花又傷神。今日寡婦孤兒。試問有誰憐憫。天呀天。緣何故虛 [1] 待我薄命之人。（慢板） 有多少斷腸事。欲把情天一問。

1 「虛」，《名曲大全初集》作「虐」，宜據改，頁41。

（二段）原何故使我。鳳拆鸞分。從今後。最難望。乜野比翼鶼鶼所謂歡娛個陣。可惜了。薄命女。枉我偷生凡塵。（中板）奴今日鏡奩脂粉已無緣份。縱然是羅衣珠翠難動我心神。多情夫。難親近。莫不是亘古紅顏薄命人。堪嘆月老心太忍。既然成我好事何以夭折同羣。從今後難望夫和順[1]。可惜伯仁為我命喪坭塵。

（三段）悶對蘭閨心心恨。夜靜思君數殘更。對情天。來一問。莫不是絮果蘭因。往日裡花晨月夕彼此在、欄干倚凭。今日裡影隻形單好比孤雁失羣。只可憐夫君你短命。（歡板）我只見夫君个个靈位唉淚濕衫衿。

（四段）真正令人好[2]憫。相思無限枉我呻吟。都因為我的不仁大娘。真果是令人可恨。佢就把家庭來來[3]覆沒。不顧前果後因[4]。（中板）哭罷亡靈忙叩禀。淚作酒奠下坭塵。我好姻緣。却被李娘斷。但只願來世結鸞緣。愿夫靈魂西方引。愿夫騎鶴作仙人。哭破我嚨喉心酸陣陣。蒼天。因何故虐待我呢个個薄命人。

1　「夫和順」，《名曲大全初集》作「夫和婦順」，「婦」字宜據補，頁41。

2　「好」，《名曲大全初集》作「可」，頁42。

3　「來來」，《名曲大全初集》無，這裡疑衍一「來」字，頁42。

4　「前果後因」，《名曲大全初集》作「後果前因」，頁42。

璧架唱片曲本

42

和尚無老婆 每套一只 唯一武生靚榮（頁47）

（首段）（首板） 在家中。受盡了。苦楚難忍。。（重句）（八板頭小曲） 想起我當初。爹娘產下我。終日淚如梳。莫不是我前生做事有差錯。。折墮落我今生受此這災磨。老天公。把我來註錯。因此上我今生受此這苦楚。遇着狼毒婆。晝夜打罵我。。

（一段）日又打我。晚又打我。打得我淚如梳。心中無安樂。無心做人咯。日夜想起有日見太婆。看見人家做人好快樂。我今為人夜來睡不着。越想越起火。無心做人咯。一心食齋念彌陀。到不如前去着。找尋一個賢美娥。不願把人做。情願見閻羅。拚死見閻羅。狼毒婆。夜又打我。奇怪老婆婆。（轉西皮） 待我來。就將檯椅。掃淨。塵頭。走上前。就把古玩掃淨。待等到。掃檯椅。應份多擦。掃淨。塵頭。（完）

43

蚨蝶美人 每套二只 唯一小生白駒榮（頁47－48）

（首段）（二流） 只可憐我地小美人。難把災星來避躱[1]。惟有對住天來長嘆。我徒喚奈何。。手拿着香燭。都要把情來表過。。我一見了坎台。。

（二段）我都淚洒衣羅。。（白） 唉罷了我地蚨蝶。美人呀。曾記當日。你在園林出現。在此偷採花枝。鄙人原本個[2]護花使者。豈能傍觀袖手。因此當堂將你拿獲。以為懲戒。不料你背上現出個嬌小美人。因此携轉書房。以為靑燈黃卷。作一書窗良伴。不料你三鼓

1 「避躱」，《璧架公司唱片曲本》作「躱避」，頁2。

2 「原本個」，《璧架公司唱片曲本》作「原本是個」，「是」字宜據補，頁2。

時候。就變轉人形。與我共諧鴛鴦。斯時又望天長地久。永不分開。不料你曇花一現。竟付東流。致令陰陽隔別。欲見無由。思想起來。真是令人氣。煞。啞。（首板）在花間。我為愛卿。凄凉苦楚。（重句）

（三段）（二簧）（慢板）對芳塚。我怨一聲。真係緣慳。福薄。。至令着。命喪閻羅。。在坆前我思念你。生時個種消魂婀娜。最可人。你眉如新月。襯秋波。你重頻頻咁顧盼眞係體態。柔和。。我還愛你。櫻桃口。半點硃唇。你重低聲喚我。你話哥罷哥。盟山誓海。切莫將我拋疎。。

（四段）想起了。這種言詞。令我痴心。難過。。（乙仇1）從此後。十五載、悠悠歲月。。我都等候嬌娥。哭盡了、千聲不應。。莫非將吾命攞。。（介）唉我若要同你相逢。除非夢到南柯。。想到此情。。如何方可。。累得鄙人。我都珠淚婆娑。。（完）

44 泣荊花之後園相會 每套二只 唯一小生白駒榮 （頁49）

（首段）（二王首板）棄紅塵。去修行。出了家。。（重句）阿、彌、阿、彌陀、阿彌、陀佛。。昔日裡。有一個目蓮僧佢救娘出獄。

（二段）地獄門。借問靈山有多少路途。。他說道。。十萬八千係有餘里數。非輕容易得到此途。。哎吔喃嘸佛。每日裡。坐禪房參拜如來。。佛祖。。有燈光。和塔影。長伴香爐。。

（三段）昔才間。坐禪房。參禪參理。。吾正在。呢個蒲團來合什我都念緊個句阿彌。。忽聞聽

1 「仇」，《璧架公司唱片曲本》作「凡」，宜據改，頁2。

後門外。。何以噓咁嘈、吧嘲。。因何故。。三更半夜重有乜誰。。到來。。我聽真佢。。係嚟嚟嚟鶯聲。。是個女人。。聲氣。。我出家人。。總總都不理不理不理是非

（四段）莫非是。。寅夜私奔個個紅拂。。有意。。莫不是。。个的山精妖怪與共。。狐狸。。須知到。。我佛門明鏡。。之台。。乃是菩提淨地。。豈容你个的妖魔鬼怪來動我。。凡思。。知你或者是。。今晚到來。。欲想同我傾吓。。佛偈。。你既望着。。我地佛門保佑等你生番個。。嬌兒。。我本是。。出家人。。方便為門乃是慈悲為主。。還須要講明講白。。免我懷疑。。（完）

【說明】參見白駒榮《泣荊花》第一至第四段，見《笙簧集》，頁1-2。

45 孽緣飾尼姑 每套二只 唯一花旦陳非儂 （頁49-50）

（首段）（思凡排子）昔日裏。。多少路途。。十萬八千有餘里。。嗱嘸佛。。阿彌陀佛。。目蓮僧。。救母親。。臨地獄門。。借問靈山。。有。。又只見。。兩傍羅漢。。傻得來。。有些所覺。。一個兒。。抱膝依懷。。心內裏。。想着我。。一個兒。。手托香腮。。口內裏。。念着我。。

（二段）一個兒眼倦開。。（朦朧排子）朦朧的覷着我。。惟有那布袋羅漢笑呵呵。。他笑我時光秀光陰過。。有誰人。。有誰人。。肯娶我這老年婆婆。。降龍的惱着我。。伏虎的恨着我。。為有那長眉大仙愁着我。。老來時。。有甚麼結果如何。。（重句）佛前燈做不得洞房花燭。。香積寺。。做不得代筵東閣。。鐘鼓樓。。做不得望夫臺。。草蒲團。。做不得芙蓉軟褥。。（二

（王首板）惜儂女。。在禪房。。愁鎖眉黛。。愁鎖眉黛。。

（三段）（反線慢板）　此一身。好比水面。浮萍。。隨風往來。（過板）　想必是。奴前生結下。孽債。。至令得。奴今生孤苦。難捱。這佛門。如猛犽、埋香。所在。。再難望。風花雪月放浪。形骸。。

（四段）嘆人生。如春夢。花花世界。。怎奈我。情難看破怎遂。。心懷。。說甚麼。披裟裟。置身方外。。說甚麼。坐蒲團。禮拜。如來。。好一個。散花天女自有多情。氣慨。。他為着。救羣生飄去。飄來。。感懷着。儂身世眞眞悲慨。。（收板）只令春花秋月。。笑我是蠢才。。（完）

46 客途秋恨上卷　每套二只　文武丑生朱頂鶴首本　（頁 51-52）

（頭段）（南音）涼風有信。。秋月無邊。。虧我思嬌呢段情緒好比度日如年。。小生繆姓乃係蓮仙字。。為憶多情妓女个个麥氏秋娟。。見佢聲色與共性情堪讚羨。。更兼才貌兩雙全。。今日天隔一方難見面。。是以孤舟沉寂晚景凉天、你睇斜陽照住个對雙飛燕。。斜倚在蓬窗思悄然。。耳畔聽得秋聲桐葉落。。又見平橋垂柳鎖住寒煙。。呢種情緒悲秋同宋玉。。況且在客途抱恨對乜誰言。。

（二段）正係舊約難如潮有信。。新愁深似海無邊。。虧我懷人愁對月華圓。。嬌呀記得青樓邂逅個晚中秋夜。。共你並肩携手拜嬋娟。。我亦記不盡許多情與義。。眞係纏綿相愛復相憐。。共你肝胆情投將有兩月。。同羣催讚整歸鞭。。幾回眷戀難分捨。。只為緣慳兩字就要拆散離鸞。。淚洒西風紅荳樹。。情牽古道白榆天。。嬌呀你杯酒淋漓全我餞別。。在個處望江樓上設離筵。。

（三段）你重牽衣致囑個段哀情話。。叫我要存終始兩心堅。。今日言猶在耳都係成虛負。。屈指如今又隔一年。。估話好事多磨從古道。。半由人力半由天。。点想風塵閱歷崎嶇苦。。鷄群混跡暫且從權。。恨我請纓未遂終軍志。。試馬難揚祖逖鞭。。只學得龜年歌調个種唐宮譜。。游戲文章賤賣錢。。只望裴航玉樹正得諧心願。。個陣藍橋踐約去訪神仙。。廣寒宮殿無關鎖。。

（四段）你話何愁好月不團圓。。点想蒼冥鼎沸正有鯨鯢變。。個的妖氛漫海動烽煙。。是以關山咫尺成千里。。縱有雁札魚書種種渺然。。今日聽得羽書馳捷報。。又話干戈撩亂擾江村。。個陣崑山玉石也被遭焚爇。。好似避秦男女入桃源。。你係幽蘭不肯受的污泥染。。一定拚送香魂玉化烟。。若然艷質遭兇暴。。我願同埋芳塚伴姐粧前。。或者死後得成連理樹。。好過生前長在奈何天。。慈雲佛力同你行方便。。就把楊枝甘露救出火坑蓮。。刼難逢凶俱化吉。。個的殃星魔障並不相牽。。虧我心似轆轤千百轉。。空眷戀。。嬌呀。。但得你平安願。。又願天邊明月向住別人圓。。（完）

47 客途秋恨下卷 每套二只 文武丑生朱頂鶴 （頁 52-54）

（頭段）（轉苦喉楊州腔） 聞擊柝。。夜三更。。又見江楓漁火照住愁人。。幾度徘徊思往事。。唉我亦怨嬌呀你又何苦得咁痴心。。風流不少憐香客。。羅綺還多惜玉人。。古道煙花誰不貪豪富。。做乜偏把多情向住小生。。況且窮途作客囊如洗。。正係擲錦纏頭愧未能。。記得塡詞偶寫個段胭脂井。。你重含情相伴對住盞銀燈。。唉你細問曲中何故事。。就把陳後主個段風流說過你聞。。講到兵困景陽家國破。。歌殘玉樹後庭春。。

（二段）携住二妃藏井底。。死生難捨意中人。。你聽罷此言多嘆羨。。都話風流天子更重情眞。。

總係唔該享盡咁多奢華福。。就把錦繡江山化作路塵。。你係女流也曉興亡事。。不枉

梅花為骨雪為心。。重話珠璣滿腹原無價。。知你憐才情重更不嫌貧。。想我慚非玉樹

蒹葭倚。。今日洗淨鉛華甘謝客。。只望平康早日脫風塵。。恨我

樊籠無計開金鎖。。鸚鵡羈留困住姐身。。

（三段）況且孤掌難鳴為遠客。。我有心無力幾咁閨文。。欲效藥師紅拂女。。改粧寅夜共私奔。。

又怕相逢不是虬髯漢。。陌路欺人又噲惹出禍根。。龍潭虎穴非輕易。。個陣恩愛翻成

悵姐玉人。。思量唧石填東海。。好似精衛虛勞一片心。。虧我胸中枉有千言策。。做

乜並無一計挽釵裙。。今日前程付落東流水。。好似春殘花蝶兩相分。。正係神女有心

空解佩。。獨惜襄王無夢再行雲。。又怕一別永成千古恨。。蠶絲未盡直1係枉偷生。。

（四段）男兒短盡英雄志。。縱使得成富貴也是虛文。。飄零書劍為孤客。。扁舟長夜嘆寒更。。

估話暫將懷抱思前事。。點知越思越想越覺傷神。。風送夜潮寒徹骨。。又聽得隔林山

寺報鐘音。。唉佢聲聲似解相思劫。。獨惜心猿飄蕩向那方尋。。古道苦海濟人登彼

岸。。做乜世間留我種情根。。想必風流五百年前債。。故此結成夙恨在紅塵。。秋水

遠連天上月。。團圓偏照別離身。。水月鏡花成幻想。。茫茫空色兩無憑。。恩愛自憐

同一夢。。情緣誰為記三生。。今日意中人隔天涯近。。空抱恨琵琶休再問。。惹起靑

衫紅淚唉我越覺消魂。。

48 倒亂盧山蓮花島相會 每套一只 唯一花旦肖麗章 （頁 54－55）

（首段）（梆子中板）見冤家。你說出此言全俱假柳。你提起了。當日事我重越覺添愁。自從你。打死了個個教頭之後。慘令着。老爹爹中了奸謀。那奸皇。將儂老爹拿來亂鞭係難受。。要逼奴。來招認真係火上心頭。。我困在樊籠。儂只得把我爹爹來相救。。

（完）

（二段）儂老爹。佢存亡生死眞正係跟究無由。。又誰知。奸賊無情佢防我逃走。受盡了。鐵窗風味把我軟禁。來囚。。我今日裡。苦訴無門。又有誰人到嚟候。。方纔間。儂見你。與女子。（白）你快的番去嗱。恐防冷親你。喉處做乜野。咁夜都唔番抖。。（唱）唱唱細語。因此把水來投。。世間上。男子漢多等貪新忘舊。。親眼見。這宗事正係有乜嘢虛浮。。從今後。你我兩人正係誓難同你聚首。。除非是。你當堂割下這個人頭。。

（完）

49 上元夫人歸天 每套三只 唯一花旦肖麗章 （頁 55－56）

（頭段）（二王首板）嬰時間。昏得我。神魂不定。。（重句）（慢板）身如在。渺茫中心若浮萍。。

（二段）憶丁[1]年。那匈奴。擅逞戈矛興兵犯境。。那邊關。羽書馳報驚煞朝廷。。滿朝中。並無能將馳驅受命。。無可奈。哀家這裏保荐李陵。。

1 「丁」，《璧架公司唱片曲本》同，頁9；《名曲大全初集》作「當」，頁87。

（三段）統貌貅。。出皇都。把妖氛掃淨。。又誰知。他有勇無謀陷在番營。。都只為。蘇子卿回朝對證。。至令得。吾漢主怒若雷霆。。在金鑾衆羣臣說道哀家辱命。。因此上。我回宮而來坐臥不寧。。昔纔間。對菱花。照出了消瘦顏容現出了多愁多病。。又恐怕。君王降罪反臉無情。。

（四段）看將來。好一比、璀璨名花却被東王催命。。這都是。金鈴無力任我凋零。。從今後。有何顏再與漢王遣興。。到不如。捨却殘生赴落幽冥。。恨只恨。錯荐姪兒。玷辱國家都是他全無本領。。恨不能。多生雙翅拿他回來以正典刑。。

（五段）想起了。剎那間儂就芳心自警。。（二流）薄命人此一生。有負聖明。。我一陣陣眼目昏暈。。這都是因憂成病。。五內裡。波濤叠湧。。我心事怦怦。。

（六段）叫宮女你上前來。把哀家的言詞細聽。。倘若是我命歸泉世。安慰漢主叫佢切莫哀鳴。。耳邊廂又聽得仙樂悠悠。。把哀家來引領。。唉看將來我殘軀一命。難以久停。。（完）

50 龜山起禍漁女訴情 每套一只 唯一花旦肖麗章（頁56）

（頭段）（梆子中板） 蒙君子。來下問請你船中站立。。待阿儂。苦命事細訴來歷。。老爹爹。名胡宴乃係山西人氏。。在宦途。數十載為國驅馳。。到後來。年老邁辭官歸里。。又誰知。中途遇賊無奈退隱為漁。。胡鳳蓮。就是儂小小名字。。遭不幸。凋零棠棣我慈母見遺。。事由起。奴的父拿着怪魚龜山而去。。

（二段）偶遇着。魯仕寬強買怪魚。。他這裡。不付魚錢還將怪魚喂了賽虎犬食。。吾的父。上

前去欲想爭持。。那魯賊。嗱虎犬咬傷吾父手臂。。起狼心。還將吾父推下地來打了
四十刀[1]板鮮血淋漓。。回船中。苦痛難當嗚呼一死。。我恨不能。食了他的肉剮了他
的皮。。只是儂一個伶仃女子。。看將來。此仇恨昭雪無期。。見君子。志
氣男兒是個英雄仗義。。可憐我。苦命女救弱扶危。。

51

妻証夫兇之孽種丐食 每套二只 馬師曾（頁57-58）

（首段）（滾花）福心呢[2]。好心喇、可憐施捨吓我的乞兒仔。唉可憐我咸酸苦辣樣樣都齊。。
（轉中板）你睇我呢個頭。一世都唔慌我將佢來洗。。滿面由甲。夾之成頸都係老泥。。你
你睇我呢一件衫。。穿得錢時又唔包得米。。你睇我呢一條褲。遮得東來又打出西。。你
話我落海洗身呢。一定佢累四海龍王佢都要閉翳。佢慌我攪鹹四海水。醃死的魚蝦蟹鱉
同鳥[3]龜。

（二叚）（轉士工反線花）有好多人。佢話見左我呢。就第一開胃。佢話我。生得鹹酸到極。
引到佢的口水跌左落腳踭嘜。。想前幾牌、有個醫生。想借我个的肉做藥材。包醫世人
食滯。。我都知到自己烏[4]糟兼辣撻。。但係我為勢所迫。不得不為。若論天冷風飄飄
我又得多的老泥。遮住個背梅。唔慌引風入肺。若論天熱個陣。我又多得佢。可以解得

[1] 「刀」，《璧架公司唱片曲本》同，頁11；《名曲大全初集》作「大」，宜據改，頁88。

[2] 「呢」，《璧架公司唱片曲本》作「喇」，頁11。

[3] 「鳥」，《璧架公司唱片曲本》作「烏」，宜據改，頁11。

[4] 「烏」，《璧架公司唱片曲本》作「污」，宜據改，頁12。

（三段） 待萬國賽會之時。。我留番的老泥。考番個污糟大帝。個陣所有乜嘢寶星襟章等件。我一嘅領齊。。唉呢的係笑話啫。不過係自己心煩。至有亂噏亂諦。不若言歸正傳。我的把實話來提。。（中板） 我呢世做人就要乞米。。家中重有個盲眼嘅老母。佢重日夜悲啼。。出个娘胎就要乞米。。家中重有個盲眼嘅老母。佢重日夜悲啼。。莫非我呢個八字調轉左嚟。点解一時、我嘅年紀又細。所以俾人地蝦霸就不敢啼。。至衰我、生得人又矮

（四段） 呢個又搶錢。個個又搶米。佢不由分說。就乜野搶到齊。。若果唔出聲。今晚個餐飯。就一於要抵制。我若果出聲喇。又慌俾人噬。我出於無奈。開聲個天公噑。你因何將我係咁難為。。莫非我前世唔修。至有折墮今世。自問我今生方乜也錯事係做過嚟。。若果第二世投胎。同閻羅王講過。要做有錢仔。我喺亞媽個肚。一於唔捐出嚟。呢的都係由天所定。真係唔使計呀。祇有喪氣垂頭。返去歸。

52 佳偶兵戎之點兵 每套二只 馬師曾 （頁58-59）

（頭段） （二王大笛首板） 打破。個個玉籠。飛彩鳳。。（重句） （三個大冲頭） （滾花） 頓開了金鎖。放走了蛟龍。。（白） 大丞相。你來到城樓之上。本藩略知你的心意喎。（大丞相有禮啊。（笑介） （忠白） 原來大丞相在城樓。本藩有禮。（大花面白） 大白） 知道老夫何來。。（忠白） 一定大丞相你、在朝為官。與本藩同僚交好。今日本藩帶兵出戰。你特自來到城樓之上。送本藩一程喎。（大白） 特地到來看看忠正王練兵。

（二段）（生白）既然如此。待本藩傳令。（忠英雄白）本藩奉王命。在城樓來練兵。孤家言和語。你們要細聽。（笑介）（二簧大笛慢板）叫一聲。你地衆軍士。要細聽言語。（白欖）開言叫一聲。你地衆軍士。本藩奉王命。親自來督師。你估去邊處。去打的女子。你不用帶刀槍。唔駛帶軍器。第一帶粉紙。第二要帶胭脂。舉動要溫柔。說話要潮氣。對待的女人。第一要嬌姿。若果係咁樣。女人必鍾意。女人鍾意左你。有地你 1 便宜。陣上來招親。個陣兵戎成艷事。過你嘅好日子。我劏猪兼殺羊。等你高慶的。問聲衆軍士。你話得意唔得意。（二簧慢板下句）嘅番言語。須要謹記莫疑。

（三段）若果男同女。來對壘。雖然係打贏。你千祈咪追佢。（白欖 2）若果在陣上。係兩軍來對壘。你雖然打勝咗。都千祈咪過追。大家齊落馬。把盔甲來除。你拋棄手中槍。高聲叫一句。你話姑娘駛走。我唔將汝追。請你番 3 轉頭。我有說話躊躇。個個天公早生成。係一男配一女。一代傳一代。個個天地至唔曾空虛。我真不明你等。同天地作對。而家就幾得意。睇住你地衰。一年又一年。光陰如流水。真係斬吓隻眼。你就幾十歲。臨到哥陣時。有鬼將你娶。嘅一番說話。料必勸服佢。個陣嫁阻你。夫唱婦又隨。而家講起上嚟。連我都流口水。（二簧下句）的番言語。未有半句子虛。

（四段）我拜別了大丞相。你把程來啟。（重句）（滾花）我重有一番言語。對你地來提。若果有人問你。你話嚟一個皇爺已經半顚廢。佢話若果老婆唔肯嫁。佢就把兵來提。嘅一

1 ［地你］，《璧架公司唱片曲本》作［你地］，宜據改，頁13。

2 ［欖］，當作［欄］。

3 ［番］，《璧架公司唱片曲本》作［翻］，宜據改，頁14。

仗出兵。都幾過制。你若果想得個靚老婆。快的跟住我尾來。。（完）

【說明】參見馬師曾《佳偶兵戎之城樓練兵》（見《笙簧集》，頁27-29）及陳醒輝《佳偶兵戎》（見《笙簧集》，頁217-218）。

53 吊鄭旦 每套二只半 唯一頑笑旦子喉七（頁60-61）

（首段）（二王首板）為着了。可兒人[1]。大羅天去。。（重句）（二流）想人生如春夢。係死別生離。。為甚麼那紅顏。易歸故地。。舉頭看問一聲。碧翁翁。你都懵懵無知。。

（二段）雖然是孤心中。另有合意。。我憐他是一對姊妹花。係孤的西施。。我今日裏祭奠伍片時。聊表美人心事。心間口口問心。我若有所思。不覺是來到了目的之地。。叫宮人陳列着。禮酒三巵。。（二王）（慢板）當日裏。你花容玉貌。想不出如斯早逝。。怎知到。我的鄭美人。。

（三段）香消玉碎。。玉碎香消。好不。淒其。。你本是。孤的愛美人。。連枝。並蒂。。在苧蘿村。浣紗溪畔。相依相傍才得永不。分離。。初杯酒。我奠嬌姿。但願你生生。世世。。你莫個是。入深宮難諧得雨露。恩施。。我再杯酒。吊芳容慘紅。滴翠。。你來生後。

（四段）卿卿我我。我我卿卿。才算得鶼鶼。情痴。。三杯酒。我怨一句蒼穹。絕不關心。花事。。你既生得。西施佳麗何生如此花容你共比。艷痴。。我奠罷了。美人你。銀燭有心好似

1 「兒人」，《璧架公司唱片曲本》同，頁15；《名曲大全四五六期》作「人兒」，宜據改，頁68。

替人。。垂淚。。（苦喉）你從今後。脫離陽世。墮落陰間。寒風颼颼。鬼影幢幢。鬼影幢幢呀……（轉正線）看將來你都難免。。怎比得。你的西施姐。回頭一笑百媚生。吳宮醉舞嬌無力。令我增多。。綺緒。。孤三魂。和七魄。三魂。七魄。飄飄蕩蕩。蕩蕩飄飄。我想入非非。。

（五段）看將來。福薄緣慳。難博得孤王。鍾意。。（二流）我吊罷了鄭嬌娃。你個薄倖女兒。忽然間想起愛美人。情難自己。。念他如花如玉。係孤的西施。。我吊罷了美人。待等美人到此。（收板） 陰陽阻隔。都相見無期。。（完）

54 開經讚 每套半只 華林高僧豫彰大師 （頁61-62）

（全段）香繚熱。煙騰寶鼎中。旃檀沉水真堪奉。祥雲繚繞蓮花洞。十方諸佛菩薩下天宮。天台山羅漢。納受人間供。香雲蓋菩薩摩訶薩。南無香雲蓋菩薩摩訶薩。（完）

55 開經文 每套半只 華林高僧豫彰大師 （頁62）本師釋迦牟尼佛。。

孔雀海會佛菩薩。。

消災延壽藥師佛。。

應供羅漢賢聖僧。。

本命星君降禎祥。。

天龍八部降來臨。。

（全段）蓋聞孔雀明王經者。。阿難陀殷勤啟請。婆枷梵方便宣揚。解除金耀孔雀胃縛之災。。

能救芯底芯蒭蛇毒之難。。七佛同宣之秘密。。萬靈普降之禎祥。。天龍八部盡皈依。。

釋梵四王皆拱手。。二十八大藥叉將。。各鎮方隅。。二十七尊星宿天。。照臨境界。。

能殄無涯之禍。。尅消不妄之災。。讀誦者。。福等河沙。。皈依者。罪消塵刼。。所以道

孔雀明王。願力強。。隨緣赴感免災殃。南洲諸國皆欽敬。。北土千邦盡贊揚。。鎮宅驅

邪憑佛力。。安身救苦仗明王。。神功浩浩應難測。。堪與天靈增勝禱。。七聲佛號。。

敬為宣揚。。大眾虔誠。。雷音應和。。

56 飄零記問情 每套半只 唯一頑笑旦子喉七 （頁63）

（全段）（仿陳世美小曲）又問你。因何故。你把詳情來說知。有甚麼冤情對我來說知。皆因

飄零你到唔知、你知唔知。。我又問你。你這一個。何方何縣何處人。多少兄弟妹對

我來說知。你有兄妹飄零在此。。普天下。還有個。父母兄弟佢都唔知。多少兄妹都唔

知、佢有幾多個老豆佢都唔知。。再問你。為甚麼。又把國舅來刺死。皆因情真你知唔

知。拿着個個仇人你本份知。。（完）

57 沙三少 每套一只 唯一花旦陳非儂 （頁 63－64）

（頭段）（北腔罵玉郎曲） 黃昏卸却殘粧罷。窗外西風冷透紗。聽蕉聲一陣一陣細雨下。。。何處與人閒磕牙。。望穿了秋水不見還家。。

（二段）潛潛淚似麻。又是想他。又是恨他。手拿着、紅綉鞋兒占鬼卦。。（接轉中板）終日裡。壓針線都是為人。作嫁。。我並非是。慕富貴貪愛。繁華。。三少奶。因疑生怒切齒咬牙。。硬將奴。趕了出門猶是高聲。喝罵。。許多。情話。。三少爺。多方挑逗聽不盡怎奈三少強我回轉。。想我別抱琵琶。。

58 岳武穆班師 每套一只 唯一武生靚榮 （頁 64－65）

（頭段）（梆子首板） 金鞭子。寇中原。飛揚肆擾。。（滾花） 恨無人誅奸佞。鞏固皇圖。。至今得破京師。君臣莫保。。衆黎民遭困難。同受煎熬。。聖天子賜委臣孤軍北剿。。俺本待。挽狂瀾。就把山河再造。。秉忠心。酬雨露。誓掃金虜。幸喜得衆豪傑。與我同袍。。

（二段）（慢板） 想當初。統兵戎。功成。可待。。出皇畿。臨塞外。旂開得勝掙下了汗馬。功勞。。俺的馬。似龍驤。戰無不勝殺得匈奴哀哀亞那呀呀。。叫。。那時節。戰場中。鬼哭神號。。一路上。望風降。壺漿滿道。。

（三段）俺王師。如破竹。直搗。金巢。。（中板）那敵人。望起齊驚況且他內無。粮草。。我這裏。從容破敵。教他插翅也。難逃。。諸將士。披堅執銳況且守其。險要。。待他

勢窮力盡可以取勝。。於崇朝。。他日裏。奏凱旋師告功。太廟。。那時節。凌烟閣上一個一個早把。名標。。怎知道。功未成奉到了班師聖詔。。(過板) 有金牌。十二度。火速回朝。。(過板) 惟念着。二聖蒙塵。至有誰。可保。眼見得。無人救、

(四段) 難道是。功未成。一旦全拋。。自古道為臣盡忠。為子盡孝。。逆天旨。怕只怕觸怒當朝。。無奈何。傳將令班師。奉詔。。出師未遂。鞍馬。空勞。。今日裏。鞠躬盡瘁。惟有皇天。可表。。身經百戰。血染征袍。。將軍白髮。邊庭老。。受盡了風霜雨露。使我塞外。蕭條。。俺本待。恢復中原。偏安。難保。。怎知到。天不從人愿。使我未報。。國仇。。任你是。擎天手段。經綸妙。請纓無路。枉豹略。龍韜。。這都是。讒臣。把聖朝欺藐。。(收板) 待等着。回南去。面奏當朝。。

59 白鶯鶯周敬皇夜宴百花亭 每套二只 唯一丑生新蛇仔秋 (頁65—67)

(頭段)(首板) 下衛軍。擺皇駕。御花園去。。(中板) 我又遇着。愛美人同汝博古談今。。想人生。。誰不愛風流兩个字。。論悲歡。與个離合自有定期。。舉頭看。月朦朧披星無雨。。聞清風。一陣陣。陣一陣、吹透。龍衣。。說話慢提。皇傳日 1。。(白)(內監)

(二段) 又只見。蚨蝶一雙。伴住 (咪嘈) 花枝。(飛了) 山茶花。似寶珠好比皇侯。可貴。。擺駕前去。。

1 「旦」，新蛇仔秋《白鶯鶯》作「旨」，宜據改，見《笙簧集》，頁254。

（三段）海棠花。。含肖露重有春水。。遲遲。。素心蘭。。王者香誰不。。賞識。。富費[1]花。。是牡丹生

來國色。。天姿。。王玉、繡球。。似牡丹、皆稱。。真色。。怎比得。。金盆擠瑪瑙秀色新奇。。

（喂）（轉水仙調）好一朵水仙花。。好一朵水仙花。。仙花他那呀一盆盆。。落在个御園來。。（轉仿百花亭鬧酒曲）

池邊[2]下。。水遊遊。。風擺擺。。垂楊柳。。燕子含泥。。牡丹雖好也有綠葉。。扶持。。（喂）這一枝。。都是係牡丹花。。企花枝。。緣[3]林樹上。。有百鳥歸巢。。唱

看罷百花都生得好。。真果是令我喜悅咯。。你來瞧。。這一邊。。有一隻。。經[4]鶯兒。。唱

東西。。唱得呱呱叫。。吱唎、渣哪、吧唎、咕咾、咕咾、吧唎、不知唱何。。東西。。馬騮

嘔。。在此兩頭跳。。看花完[5]。。皇傳聲美人。。是聽。。百花兩傍開。。你說道。。得意不得意

歡喜不歡喜。。你不怕對皇。。說知呀。。

（四段）（中板）聽美人。。把眾花名一盆盆讚起。。（个邊呀）待孤皇。。把鳥名對你。。說知

咁大只老鴉。。如果開口大吉。。（好野）利市。。怎比得。。個只鸚鵡。。能曉人言。。

一定叫皇（呢擘開口咯）恭喜。。個只長咀鶴。。縮埋个條頸。。好似週身。。冤氣。。

條尾咁長。。個一對乃係雉雞。。豺狼虎豹。。威風殺氣。。個只梅花鹿。。一定想搵。。靈芝。。

1 「費」，新蛇仔秋《白鶯鶯》作「貴」，宜據改，見《笙簧集》，頁254。

2 「邊」，新蛇仔秋《白鶯鶯》同，見《笙簧集》，頁255；《璧架公司唱片曲本》作「超」，頁20。

3 「緣」，新蛇仔秋《白鶯鶯》作「綠」，宜據改，見《笙簧集》，頁255。

4 「經」，新蛇仔秋《白鶯鶯》作「紅」，見《笙簧集》，頁255；《璧架公司唱片曲本》作「黃」，頁20。

5 「完」，新蛇仔秋《白鶯鶯》作「園」，宜據改，見《笙簧集》，頁255。

山東 1 大野人。搵住馬騮。個條尾。幾隻水獺。生得咁軟熟。我不久揦佢个層呀皮。

個條大蚺蛇。最忌女界。行埋去。池邊外。伏左處兩條。鱷魚。個隻大

笨象。生得咁局促。佢條象拔無限。之力。。兩頭跳。個幾隻乃係七間。狐狸。個隻鴨

穿蓮。重有蓮花。襯住。黃蜂蚨蝶。飛來飛去為口。奔馳。。看花完。皇傳旨。准備

酒宴。又與着。愛美人慢慢。談言。。

【說明】此曲與新蛇仔秋《白鶯鶯》大致相同，惟尾段「愛美人、你生來容貌標緻……生得妙哎

他消魂。」未見收入，見《笙簧集》，頁255-256。

60 失妻訴情 每套二只 唯一丑生新蛇仔秋（頁67-68）

（頭段）（南音）情慘切。。度日如年。。就職個間衙門爛開幾邊。。糧草全無。。點能把兵練。。

鎗刀生銹唔使十餘年。強寇興師入我境線。戰皷打得隆隆滿城火烟。。个隊老弱殘兵、

唔够一戰。。留我單人、獨馬叫我點敢上前。。進退、兩難、無奈決一死戰。。點知到

謀事、在人、成事在天。。舉目、看天、天亦不見。。低聲、求地、地也難言。。幸得、有一條、咁多光線。。唉

（二段）也唉也、你睇白骨、纍纍、堆在牆邊。。重有好多、屍骸、未曾收殮。。有頭無脚、實

也可憐。。有脚、無頭、都係撈撈亂、重有血漬、淋淋重好新鮮。。有咁多、禽獸、來

1
「東」，新蛇仔秋《白鶯鶯》作「中」，宜據改，見《笙簧集》，頁255。

2
「口」，新蛇仔秋《白鶯鶯》作「四」，見《笙簧集》，頁255；《璧架公司唱片曲本》作「盲」，頁21。

出現。。抓人面目、兼夾嘅、胸前。。王巢殺人、雖則八百萬、未曾見過、此一處得咁
肉酸。。機關、慘過、閻羅殿。。恐防我今晚、與尸同眠。。唉七尺、昂藏我臨刑不變。。
豈可貪生怕死。。歸服狼烟。。

（三段）被滿州、暗害、我心心不願。。如果為我國、亡我身視死如眠。。壯志、未酬、都係空
抱恨。。此仇、未報、怨吓蒼天。。天呀虧我文武雙全、都未曾、發展。。好比明珠、
暗地、虧負少年。。想起、未婚、蕭氏女。。佢無辜、被困、莫大情冤。。（轉乙凢[1]
夫妻、若要與你重相見。。除非紅綃帳內、與妻你同眠。。人生必要多慈善。。多行、
善事、積福兒孫。。虧我男女、同胞、有四萬萬、被滿奴佔據、有二百多年。。

（四段）弱待我的同胞無天日。。將我地土、借債千萬千。。堂堂、咁大一個中華國。。被滿奴
專制吶我點得安然。。佢政治不良一定嚟亡國。。恐防慘過日本、亡朝鮮。。（轉正線
南音）長嘅[2] 一聲、為牛馬。。個陣做人奴隸、有邊國可憐。。但求救國、偉人、早
出現。。誓鋤、異種、要熱血心堅。。多設男女、中小學。。廣育、人才、出於少年。。
全國皆兵齊救國。。未必我中華、變左朝鮮。。先開礦務建鐵路。。振興、土貨、挽利
權。。我自言、自語、有誰人見。。不過國民一份、表白蒼天。。國富民強、不久見、
不久見。。願我中華民國、早日達到平權。。。（完）

1 「乙凢」，《名曲大全初集》作「梵音」，頁48。
2 「嘅」，《璧架公司唱片曲本》作「嘆」，宜據改，頁23。

61 李陵答蘇武書 每套二只 唯一武生賽子龍 （頁68－70）

（頭段）（首板） 走霜毛。忙寫上。頓首百拜。（梆子慢板） 羨子卿。你今日榮歸後。勤宣

令德真果是名重。三台。。歎人生。亡於外。古今。同慨。。何況我。在異邦。望風懷

想令我好不。傷懷。。

（二段）蒙足下。賜書來。算得恩高。山大。。陵雖不敏。捧誦來諭。。真是感激。無涯。。（轉中

板） 俺李陵。初降夷狄。至到今日。可算窮儔。無奈。。身居在異地。好似與禽獸。

同儕。。胡地從來。冰霜大。黃沙漠漠。鬼神哀。上念我的年邁老娘。遭被害。。妻子

無辜。受哀哉。。子歸未受榮。我留受害。生出禮義之邦。而入無知之族。可使英雄難

免淚盈腮。。想當初。陵獨統兵出了天朝。之外。。殺得那。番奴一個一個喪胆。驚駭。。

那時節。。

（三段）天地為陵。怒氣盖。。戰士為陵。飲血哀。又誰知。傾齊國兵。重整營和寨。。單于王、

親自帶兵出到陣來。。只可憐。我兵盡矢窮。人無寸鐵。却被他把吾。打敗。。（滾花）

此一番。英雄難免得。喪志在天涯。。自古道。為臣當報君恩大。。（中板） 死在於

沙塲。是個忠良。俺李陵不死。原有待。。那漢王。如此負德。使我恨滿。胸懷。。

足下你丁年出使。曾受辱番邦海上牧羊十。有九載。。

（四段）壯年出使。。至到皓首歸來。。並無寸土之封。身不到廟廊宰。。子尚如此。。我

何足望哉。。足下精忠。真堪愛。古今誰似你。棟樑材。。大丈夫。還須要鞠躬盡瘁

方不負龍恩。。厚待。。陵假降。漢皇失察。使我受盡了無限。冤哉。。到如今。既以弄

假成真惟有老死蠻夷。。地界。。惟有俯首。轉國來。。足下休把。陵心解。。人異路殊。。兩分開。。現在胤子。身安泰。。可以不用。掛心懷。。俺李陵頓首。番邦外。。（收板）言難盡。望子卿薰風便。早日覆音來。。（完）

62 營中憶美 每套一只半 唯一武生靚少英 （頁70-71）

（頭段）（二王首板）為佳人。至令我。想思不已。。（重句）（轉和番曲）怒怒着那李勢你後漢王。生生拆散我鸞凰。日又思想。晚又來思量。思想呀作當初李姑娘。累朱旦懷抱事、曾記在我心腸。窓而外月正又明。為佳人自嘆、聲唉吔淒凉。不過不過我的心酸痛。唉吔心酸痛那呀啞呀心。。今晚夜為佳人思憶卿（仿柳搖全1

（二段）夜色凉如水。。對景添愁緒。。怎安排。虎帳夜寒刁斗靜。唉吔萬籟也無聲。。撩動我萬里別離心。。唉吔可憐閨裏明。。繞營魂夢動遠思。悔教夫壻覓封侯。。（仿石榴花）遙聽霜林裏。哀猿叫聲聲。孤燈還自照熒熒。。滿胸愁思。有誰知。金柝又傳三鼓至。唉吔戰馬又蕭蕭。令嚴夜寂寥。把我的傷心。把我的壯志。。一概。撩起。。（西皮）忽聽得。有鵲鳥聲起。。喜雀喳喳。烏鴉呱呱。叫得俺那呀啞呀。叫得俺心越發傷悲。。

（三段）想當日。奉了王命。隨師遠征。。到如今。再起大兵。未分負勝。。今晚夜。思憶丹青相逢靡定。。（白）我的李姑娘我的佳人呀。再攻西蜀。戰了數日未見成功。眼睜睜恩愛佳人恐落在他人之手。真係兒女情長。英雄氣短呀。。（唱）

1 「全」，《璧架公司唱片曲本》作「金」，宜據改，頁25。

又恐怕緣慳福薄。斷了恩情。。（二流）今晚夜為佳人。。孤燈對影。。怎奈我屢戰
不平。紮下大營。不若乘夜出師。等我傳下大令。到不如犒賞三軍。奮勇攻城。。（完）

63

如海深情醉酒　每套半只　唯一武生靚少英　（頁71-72）

（全段）（滾花）既係做着新郎。都要詐傻扮懵。觥籌交錯。飲到我醉眼朦朧。。雙腳浮浮
個心又跳動。夾硬都要頂住吓咯。今晚係跨鳳乘龍。。（中板）耳聽得咿咿哆哆[1]
哆哆咿咿。（絃索音）好似吹簫引鳳。眼睇見。紅紅綠綠。莫不是身在天宮。。心想起。
呢叚姻緣。真正藍田玉種。。杜姑娘。才高貌美。又是四德三從。。俺春華。幾生修到。
至得衾裯與共。。夫有情。妻有意。樂也融融。。何況係。戶對門登。。翁婿兩人都是蒙
皇恩寵。。文案為媒。曲禮尊崇。。祝他年。百子千孫。共把孩兒來弄。。
慶齊眉。同舉案。享福無窮。。閒話休提。一刻千金趕快同諧好夢。。（介）個隻蚊
趯左入去個鼻哥窿。。（完）

64

從容就義　每套一只　唯一小武靚少英　（頁72-73）

（頭段）（梆子首板）在別人。聞報了。那死字。。（冲）（白）笑壞英雄也。。（左撇慢板）
不免三魂、七魄皆飛。俺本是。一個大英雄。。斷不怕死。自己有罪死故當宜。我在法
堂、不怕他是狼眉虎視。可知豪傑、別有心思。。我見了。這個余偉廉、是忠誠君子。。
他無辜。受害、我要、維持。。

1 「哆」，《璧架唱片曲本》作「移」，頁26；《名曲大全初集》作「咦」，頁34。

（二段）（中板）大丈夫。連累人是為不義。又豈可。見死不救。令他骨肉。分離。況且是。我自作自受乃係平常、的事。。更有那。捨身帶罪救弱扶危。俺雖然。苦心一片。為他投下脫身、妙計。但恐怕。他要求不得野蠻對待。他就插翼也。難飛。小不免、枉死城中多了一名、同志。陽台上。哭壞了他的妻兒。。想到此。怨蒼天不該害人到死 1。。聞言令我笑開眉。他得生存死得心息。。趕前去會利貞奇。刀斧手。且引某往殺人地。。俺陳李路。從容就義。萬古名題。。

65

劉劍公寄跡綠林 每套一只 唯一小生何少榮 （頁73）

（頭段）劉。劍公。念家鄉愁心。不已。到不如。別盧中。遊散。一時。。（介）出山門。又覺得。一泒 2 荒涼。景緻。。仰天空。明星朗月。慘淡。迷離。。晚臨頭。陣陣昏風。難為我吹開。愁緒。。對此景。越惹起。我五內。懷思。。想卑某。十數年。歷盡了幾番。挫折。。

（二段）飽受那。權門勢燄。才有草澤。棲遲。。俺今日。寄身此間。雖則是原非。本意。。怎奈我。尊崇氣節。還勝身列丹墀。。大丈夫。最怕是。仰他人。意旨。。念比我。無拘無管樂也。何如。。與閒雲。和倦鳥。覺得係自成。佳趣。。寄身在。茅盧七尺。我心曠。。神怡。。但求得。有酒盈樽。便可謀。一醉。。古劉伶。和李白。劉伶李白。

1 據《名曲大全四五六期》，「不該害人到死」與「聞言令我笑開眉」之間有以下唱詞：「（白）呀吖余偉廉、昨晚三鼓時份投走去了、此事當眞、（重句）果然、（重句）唉吔好咿吔好」，頁71。

2 「泒」，《璧架公司唱片曲本》作「派」，宜據改，頁28。

都難勝。於余。。叫人來。（介）好快些。。把酒肴。搬至。（呈出酒肴价）（收板）到不如。捨此不飲對月。觀書。。（伏下作觀書接自強中板上唱高句劍公作仰天嗟嘆道出已名）

66 雪裏[1] 紅王紫娟祭詩 每套二只 唯一唱旦美中輝 （頁74-75）

（頭段）（旦滾花唱）平林寂寞烟如織。寒山一度草凄凄。來至山前盈盼瞧視。。（介）虧我飄飄紅淚。濕羅衣。。（白）（唉）罷了薛紅。奴的未婚郎呀。想當日遊玩到此。今日正實只望見詩憐才。估話日後終成眷屬。誰料他生未卜此生休。噩耗傳來驚託愁。。今日正係覩物思人。正見情天已缺。恨海難填。罷了薛郎。奴的未婚夫。。（介氣倒二簧反線首板）覩壁上。這詩詞。肝腸、欲碎。。肝腸欲碎。。

（轉慢板）（二段）不由得。王紫娟涕淚淋漓。。想當日。在晚霞軒。萍水相逢繞遇詩人。一次。。乍相逢。兩情投契無限。情痴。

（三段）又叨蒙。在中途將奴。救起。。正所謂。知恩報德理所。當宜。儂本待。終身付托造一個投桃。報李。。又怎奈。我是一個。深閨幼女。婚姻事情難以。成詞。。老爹爹。臨別之時欲將我叚絲羅。早結。又誰知。娘不允故暫。推遲。。他說道。奏凱歸旋共諧連理。。

（四段）不滿三月。驚音吹至令我魄散。魂飛。。雖則是。馬革囊尸方是個英雄。之志。。但只願。

1 「裏」，《笙簧集》目錄作「裡」。

今生已矣。。來生有日。。與你再結。佳期。。說罷了。真令儂心如。刀刺呀。。(轉二流)(唱)古道紅顏多薄命。。此話非虛。。只可恨表兄不良。。故此飄身投出。。尋路陰司。。耳邊又聽。。喧聲又至。。(介)(收板)哎。定表兄追趕來臨呀。。

67

宏碧緣花碧連 [1] 尋夫 每二只 [2] 唯一花旦美中輝（頁 75－76）

（頭段）（二王首板）叫乳娘。扶着我。長途奔走。。天涯向着。。翹首青山雪隨綠水。石流。。想當初。我兩人。盟山誓海共聯。佳偶。。（重句）（慢板）嘆冤家。好叫奴終日。

（二段）實只望。夫榮妻貴壽史。長留。。又誰知。那鄙夫。不顧屈身。低首。。至令我。為郎憔悴却反為。郎羞。。眼見得。兵敗將亡。危亡不久。。倘若是。國亡種弱一定充作馬牛。。況且是。欺負奴。血書一封。與奴退了。婚媾。。累得我。終身大事也失却。自由。。

（三段）來至在。這荒郊。聽得。狂風。亂吼。。又只見。風蕭蕭。雪淋淋。千枝雪壓枯草。不柔。。抬星眼。遠引眺。烟鎖斷橋雲迷。遠岫。。千山無馬。萬徑無人。真是天地。埋頭。。耳邊廂。又聽得。胡笳。一陣陣。時高時低份外。悲愁。胡馬兒。又不住長鳴野走。好一似。老英雄。懷才欲試不願老死。床頭。

（四段）行步間。又覺得。寒風陣陣把殘軀。侵透。。（二流）風雪飄飄好像龍虬。半空中好一比。

1 「連」，《璧架公司唱片曲本》同，頁29；《笙簧集》目錄作「蓮」。

2 「每二只」，當作「每套二只」。

有白龍相鬥。白燐片片。堅下五洲。。蒼天變色。金烏遠走。翩身轉翅。。

叫乳娘隨我。向前途而走。。（介）

遍山佈嶺。琉璃積厚。血輪不暖。任你是披着重裘。。聲勢飆飆。

寒威太重。怎樣籌謀。。（完）

68 愛河潮素蘭戀恨 每套二只 打洋琴 唯一花旦美中輝（頁76-77）

（頭段）（二王首板）深閨女。為痴情。山前而進。。（重句）（慢板）又只見。叠叠青山。

巍峨峭壁。乍起月影。遲遲。對此景。却令人。觸起我平生。底事。

（二段）眞果是。紅顏命薄忍不住淚落。如珠。。（轉仿昭君和番小曲）一路思起。走兒上思起。

想起奴的心事。好不傷悲。。淚如飛。懷抱私情訴不盡凄其。荒郊外。月色又遲遲。

小女子。自嘆一聲。凄涼不覺不覺奴的心酸悲。噎吔心酸悲（轉二王）又只見孤鴻

叫聲。山鳴谷應。。更惹無限凄其、想當日。在花園、悶酒一甌離人。千里。。想只是。

前生孽債。報應在今時。。想到此情。忍不住飄飄紅淚。。

（一流）（三段）愁腸一縷。恨如絲。。今日意中人隔。雲迷深處。。望窮秋水。淚落如珠。恨

只恨奴的表兄。强迫儂婚事。。

（四段）故此我係逃奔出外。至有飄零遠遠。好似有人來到此。却原來夜鶴、向空飛。耳邊又聽。

孤鴻叫起。觸起我愁懷。更傷悲。無奈何站在岸頭心自思。。（介）聽候我恩兄到此

嚟。。

69 外江妹嘆五更 洋琴小曲 每套一只 唯一唱旦美中輝 （頁77-78）

（頭段）一更一點靜坐夜難眠。忽聽得。蚊蚤 1 呀。哎呀……嘟……咁……蚊虫我的哥。你在那裡叫。奴在綉房聽。聽得奴家痛心。問女孩兒。甚麼東西叫。蚊虫哎……哎嘟二更天。二更二點靜座 2 夜難眠。忽聽得貓兒呀。嗌……嗌……貓兒我的哥。你在那裡叫。奴在綉房聽。聽得奴家痛心。娘問女孩兒。甚麼東西叫。貓兒呀嗌……嗌……到三更天。

（二段）三更三点靜座夜難眠。忽聽得。班鳩咕……咕。班鳩我的哥。你在那裡叫。奴在綉房聽。聽得奴家傷心。聽得奴家痛心流下淚淋淋。娘問女孩兒。甚麼東西叫。班鳩咕……咕。到四更天。四更四点靜座夜難眠。忽聽得。蟋蟀唧唧。蟋蟀我的哥。你在那裡叫。奴在綉房聽。聽得奴家傷心。聽得奴家痛心流下淚淋淋。娘問女孩兒。甚麼東西叫。蟋蟀呀唧唧。到五更天。五更五点靜座夜難眠。忽聽得。金雞。咭咭。金雞我的哥。你在那裡叫。奴在綉房聽。聽得奴家傷心。聽得奴家痛心流下淚淋淋。娘問女孩兒。甚麼東西叫。金雞呀咭咭。咭到天大明呀。咭咭咭。

【說明】

參見馥蘭師娘《雞鳴狗盜》第二段，見《笙簧集》，頁288-289。

1 「蚕」，馥蘭《雞鳴狗盜》（見《笙簧集》，頁287）及《璧架公司唱片曲本》（頁32）均作「虫」字，宜據改。

2 「座」，當作「坐」，下同。

70 綠珠墮樓　打洋琴　每套二只　唯一旦唱 1　美中輝（頁78－79）

（頭段）（二簧首板）畫樓中。春寂寞。懨懨睡起。（重句）（慢板）鎮 2 日裡。不談不笑。
不言不語。不茶不飯如醉。如痴。想當初。定情時。珍珠一斛百輛迎門可算得十分。
恩義。。來到了。金谷園。聽香讀畫。批風評月與及。蹴蹎 3。。彈棋。

（一段）（轉乙凡西皮）方計在。託是鄉 4 同諧到老。草結同心。樹成。連理。到今朝。
凄然亭院。。雕梁落月空對。。燕坭。。（轉南音）思往事。如夢如烟。令我不堪
提起實在可人憐。。悄憑欄對着了四時景。吟不盡。春愁夏感。秋怨冬悲。

（三段）（轉反線起）更有那。曹孝女。抱父屍身可算死存。忠義。。奴又是。巾幗中怎讓前
徽。。心痛恨。那孫秀。他多行不義。向彤廷。矯 5 鳳詔強奪。民妻。細想他。天
潢胄 6。有聲。有勢。草野間。相對待。好比螳臂。當車。看起來。蘭以芳燒。。
麝以香亡。所以難容。於世。。

（四段）托香腮。情默默。真果是愁鎖。雙眉。。思念着我君候 7。可嘆情深。知己。。（轉二流

1 「旦唱」，《璧架公司唱片曲本》作「唱旦」，宜據改，頁33。

2 「鎮」，《璧架公司唱片曲本》同，頁33；《名曲大全四五六期》作「每」，頁80。

3 「蹎」，《璧架公司唱片曲本》作「鞠」，頁33；《名曲大全四五六期》作「菊」，頁80。

4 「託是鄉」，《璧架公司唱片曲本》作「託是卿」，頁33；《名曲大全四五六期》作「都是隣」，頁80。

5 「矯」，《名曲大全四五六期》作「嬌」，頁80。

6 「天潢胄」，《名曲大全四五六期》作「天潢冑」，頁81。原文疑作「天潢貴冑」。

7 「候」，《名曲大全四五六期》作「侯」，宜據改，頁81。

好一比落花無主。飛絮黏泥。嘩 1 紅顏多薄命。古今一體。效紫玉已成烟。佛法皈

依。。肯覷顏甘事仇。偷生人世。。願香埋鴛鴦塚。。水不分離呀。。（完）

71 採花閨怨　每套一只　唯一唱旦美中輝　（頁 79 - 80）

（頭段）（中慢板）嘆世界間 2。那男兒多是無情。無義。。口與心。難相對總係言語。相欺。。今日裡。

想當日。孟英迢曾與我共盟。婚事。。在舟中。咬臂盟婚情意。。何如。。到如今。得脫靑樓又

他另娶別人把我至於。不理。。好叫奴。心中忿恨無計。可施。。

要充人。侍婢。。早晚間。奉湯侍膳左右。難離。。閒無事。提花籃把鮮花採至。。

（二段）（介）又只覺。滿園中花木。清奇。。看不盡。。萬紫千紅爭妍。鬥麗。但不知。你

爭媚吐艷、艷得。。幾時。。（轉仿陳世美小曲）定有日。被狂蜂。到來賞識。。

縱言是金鈴。十萬。。難以愛護維持。。（轉仿仙女牧羊小曲）花你生來。令人惜。。奴今薄命

久熾。奴這命與花係。正是同病。相依。。（轉落梆子）花雖好。看將來。也難

被人離。。嘆紅顏。嗟命鄙。心心恨。。痛別離。苦事重重在那心頭湧起。。（介）霎時間

精神彷彿。好比魄散魂飛呀。。

【說明】

參見牡丹蘇《痴心人採花》，見《笙簧集》，頁 240 - 241。

1 「嘩」，《名曲大全四五六期》作「嘆」，宜據改，頁81。

2 「嘆世界間」，《名曲大全四五六期》作「嘆世間」，「界」字衍，宜刪，頁81。

72 香塚胭脂 每套一只 花旦京可信 （頁80）

（頭段）（首板）見慈母。歸泉世。珠淚難忍。。（重句）傷心人。流血淚猶如孤雁。悲鳴。。

耳邊廂。聽松聲。寒風陣陣。吹得我凄涼。之景。。猛抬頭。。只見浮雲慘淡令我觸景

傷神。。昔才間。母女們。忽唱鸝歌欲把那歸邊。觸景

（一段）實只望。訪尋着親生父母伸冤雪恨。表我。英名。。恨老天。不由人。未洽登程。反

累我慈母。喪命。留下了。未亡兒。在於陽台抱恨。。未知何日登程。。最可嘆。泉路

茫茫芳塚孤坟。自怨苦命。重九清明。所靠誰人。奉敬。。（介）化為杜宇。不斷哀鳴。只留下

弱質孤兒。。忽然間。醒起了。娘你養育深恩。。但只願。娘親你死為厲鬼

你快些報應。保祐兒。。訪尋着親生骨肉。再來追悼你亡靈。。（完）

73 雙星祭美 每套二只 林元慶 （頁81）

（首段）（首二流）聞聽得意中人。香消玉殞。至令我今日裡。魄散魂飛。。快趨路跑到墳前。署表

情份。。又只見一塊黃土。不見我地嬌姿。。

（二段）（二王首板）哭佳人。至令我。迴腸百結。。。（重句）（南音）虧我空流血淚點點斑爛。我

我淚如泉湧遮着愁人眼。一定佳人薄命抑或我緣慳。搔首問天天呀做乜佢把魔障犯。我

見嬌靈柩問嬌呀点正得生還。。

（三段）（慢板）說甚麼。女義男情。生生世世。。今日裡。我係有情人。反作了無情客。你

恩將仇報我就雖死。何辭。。痛嬌姿。你命喪黃泉。叫我怎能過意。這都是。我無緣消

受美人恩。。至有騎鶴歸西。。卿罷卿。。你在泉台下。。千祈不可埋怨我無義。。大丈夫。。

（四段）曾記得。在綠波中。。晚霞初出斜陽裡。。佳人攜手步遲遲。。因此才有長春約。。只望連枝並蒂。又誰知。。無常一旦召佳人去。。真係此恨綿綿無（咯）了期。。我哭罷了。三杯酒。我心如刀切。。（二流）英雄洒淚血紛飛。可惜紅顏多命鄙。魂飛魄散。怨一句老窮蒼。真係護花無力。。天呀不該降下了一把無情劍。。斬斷情根。。（完）

74 秋江別 打洋琴 每套一只半 唯一花旦美中輝 （頁82）

（頭段）潘必正。。被姑娘。。苦迫於臨安。。臨安府試。。有陳姑。。忙趲上。。送別奴的情郎。。在那秋江上。。千叮嚀。。萬囑咐。。不覺奴的淒涼。。淒涼淚下。。

（一段）潘相公。。功名成就你便還鄉早。。切莫要。。辜負奴家一片心。。潘相公。。又未知何年何月何日。。才把佳期重整。。必正聞言。珠淚如彈。。別時容易見時難。。

（三段）別時容易見時難。。昨宵相逢。。喜多怨少。。今日離情。。言有萬千。。秋江上一別情無限。。對着想思。。好比兩岸山。。送你到秋江。。淒涼難捨分。。奴好比。。王昭君。。死在雁門關。。苦難言。。秦樓楚舘地。。君呀你少臨。。（唉吔）切莫辜負奴的言。。相思淚。。奴好悶。。但願你。。一舉成名。。早去早回。。昭君。。死在雁門關。。免淚淋。。滴濕透奴的衣裙。。才把佳期扳。。孤燈下。。夜長如年。。想潘郎獨枕難眠。。携手叮嚀言有萬千。。切莫辜負奴家的言。。（完）

75 四季相思 打洋琴 每套半只 唯一花旦美中輝（頁82-83）

（全段）春季裡。。相思艷陽天。。百草排芽徧地鮮。。柳霞烟。。才郎一去在外邊。。扮菱花鏡無緣。。可憐奴打扮肖容無郎見。。梳粧打扮。。莫不是外面有個女天仙。。忘却了當初好一對並蒂蓮。。奴奴的天天天。。你本是讀書人為何把良心變。。夏至裡。相思荷花透水開。。烏雲蓬鬆懶去梳粧。。熱難當。。才郎一去留落在何方。。淚滴霜降水。。點點濕羅裳。。可憐奴獨坐涼亭將郎望。。無心懶去繡鴛鴦。。但不知何日得回家鄉。。奴奴的天天天。。（重句）秋季裡。。相思丹桂花兒飄。。寒虫聲不正1。。你是個少年人為何把良心喪。。細雨窓前洒。。誰家吹玉簫。。水水2又滔滔。。好心焦。。才郎一去路遠又山遙。。雁兒。。奴有情書你可曾帶得到。。奴奴奴的天天天。。（重句）天邊有對鴻
（重句）
最怕聽那凄涼調。。（重句）
奴有情書你可曾帶得到。。奴奴奴的天天天。。奴又想起來你在外邊知道。。

76 假神仙 每套一只 文武丑生朱頂鶴（頁83-84）

（頭段）（梆子中板）他幾人。在金鑾苦苦求皇來同佢。作主。。風流案。眞難判得誰是、誰非。。一定你講你情長。佢說佢道理。他云是愛姬。。欲問佢師爺、可惜佢個師爺經已死。。問王華。是否送過佢、佢都話事實。無虛。。韓綺文。本是一個、新科進士。。沙溫侯。征番有功、家國又是佢。支持。。我若然。判歸沙侯。又恐怕進士埋

1 「正」，疑作「止」。
2 「水水」，存疑。

怨、我自己。。我若判還韓進士。更怕沙侯怒髮冲冠時。。怪不得為君難。真係今日為皇、非易。。不由我。

（二段）孤一身無主有何妙計。來施。。看柳兒。真果是生得天然、佳麗。真不愧。芙蓉如面。柳葉如眉。。總恨我、六宮粉黛堪與佢無艷、比美。。唉、真正嘆孤皇艷福、比他臣下何如。。假公濟私。將佢判還過自己。。彼兩人再休逐鹿等佢罷手而歸。。喂、喂、喂、你地個的人勿謂寡人好色。我真正係唔想。我漁人得利。實因你地鷸蚌相持。。回轉頭、叫白沙溫侯、韓進士。你又唔好要你又唔好要。。不若待為皇收他為宮女、隨侍。宮幃。古劍塵雖是。殺死師爺諒佢心存俠義。罪可恕。不如責幾句。何用將佢凌遲。。判此案、皇可謂都算得公道、之至。如有話、理情不合可以再奏與皇知。。（完）

77 祭梨娘 每套二只 文武丑生朱頂鶴 （頁84–85）

（頭段）（二王首板） 又聽得賢師妹投水命喪。。（重句）（慢板） 不由我。思往事。滿懷珠淚令我苦斷。柔腸。那秋風。一陣陣。吹人愁悵。。（轉打掃街） 聽寒虫（虫聲）叫得我的悲呀。悲聲淒涼。。

（二段）舉頭只見月朦朧。令我長嗟短嘆。好月光。你有情照往我去到汾河。我好不情長。。轉過灣來到了平灘之上。。（轉追信曲） 見水滄滄。雲飛山山。冷冷清清。夜靜水雲。催着步。快趕程。汾河而往。又只見冲冲流水响潺潺。。

（三段）（轉几几 1） 只可憐。。你是一個多情女子又是薄命紅顏。。想當初。。在桃源並肩携手

真係痴情無限。。有許多。。傷情說話與我。。當此時。。你我兩人都是情同一樣。。

又誰知。。你流在何方。。賢愛卿。。你一旦身亡。。又可恨。。無情江水把你屍骸流蕩。。。但不知。。大海

（四段）氣殺我多情漢。哭破嚨喉 2。都是為情凄慘。。我望你死後有情。夢魂之上。。依舊回還。。

茫茫。。你流在何方。。

看將來這段姻緣。如風吹散。。（滾花）今日裡。有口難言。。自嘆緣慳。霎時間心神

恍惚。如飄如蕩。。莫不是梨娘師妹。與我傾談。。（完）

78 萬古佳人二卷之吊孝娘 每套二只 郭玉麒（頁 85 - 86）

（頭段）（二王首板）見佳人。。歸泉世。五中恐 3 痛。。（重句）（轉几几 4）五百年。留宿恨。

風流雲散怕聽秋雨。梧桐。。幼年間。青梅竹馬。你愛我憐只望藍田。玉種。。。估不到。

（二段）幸喜得。海外知音。佢係扁鵲盧醫教我乘鸞。跨鳳。。又誰料。歡娛未久鄙人被困。樊

籠。。監房內。正在九轉迴腸。官吏殷勤當我賓朋。。待奉。。他說道。爾快些回去相

會。。嬌容。。因此上。帶月披星。千里關山捱不盡風寒雪凍。。。我以為。休居同叙。天

4 「轉几几」，《璧架公司唱片曲本》同，頁36；《名曲大全四五六期》作「轉乙凡」，頁85。

3 「恐」，《璧架公司唱片曲本》作「悲」，宜據改，頁36。

2 「嚨喉」，《璧架公司唱片曲本》同，頁36；《名曲大全初集》作「喉嚨」，頁81。

1 「轉几几」，《璧架公司唱片曲本》同，頁36；《名曲大全初集》作「轉乙凡」，頁81。

公注定使我塵世。。歡逢。。

（三段）嘆鱲1生。與爾無緣。萬古佳人玉碎珠沉使我空留。情種。。再難望。鴛鴦枕畔尋香夢。襄王神女兩情濃。羅衣濕透丁香汗。個陣遊遍巫山十二重。願卿你魂有知。快到情天。（二流）虧我愁人最怕聽。個隻叫月孤鴻。

（四段）今日鏡破鸞飛。我雖生何用。到不如同埋荒塚。造一個全始全終。。想起往日愛情。真係生2若夢。。有誰人可憐我青衫紅淚。喊破喉嚨。。（完）

79 哭郗后 每套一只 3 郭玉麒（頁86–87）

（頭段）（二王首板）為佳人。令孤皇。傷心難忍。。（重句）（慢板）祇可憐。你獲罪於天上控。。

（二段）一失足。成千古恨。是你自罹陷阱。。皇縱有。金零4十萬。難護你花落飄零。。皇何堪。孤佳人身殞。痛殺我叔達傷情。。憶當初。蒙智功和尚。玄機指示才把璧珍選聘。。長昭陽。承宗繼統安慰皇靈。。誰料你。一時錯念。污玷佛門罪非輕淺。。一日是。珠沉玉碎叫我怎不哀憐。。此後入宮。伊人不見。。剎那間。陰陽永別。路殊人絕祇係我抱恨綿綿。。深夜裡。孤

1 「鱲」，《璧架公司唱片曲本》（頁37）及《名曲大全四五六期》（頁86）均作「周」。

2 「生若夢」，《璧架公司唱片曲本》（頁37）及《名曲大全四五六期》（頁86）均作「浮生若夢」，「浮」字宜據補。

3 「一只」，疑作「一只半」。

4 「零」，《名曲大全四五六期》作「鈴」，宜據改，頁86。

夢寒衾。試問此情怎遣。。想到此。心如碎 1。涕泗潛然。。

（三段）問穹蒼。緣何故。使我會短離長。偏把情緣弄變。。（二流）怪不得多磨好事。話不
虛言。。抑或是這一段未斷之緣。天呀你又要替孤方便。。望你施一点還魂藥露。。等
我共你破鏡重圓。。

80 廣寒醉酒 每套半只 郭玉麟 （頁87）

（頭段）酒醉。廣寒宮。（中板）衆美人貌比出水芙蓉。。方才間。在於廣寒蒙你。
把酒奉。。看見你眉目傳情。滿面春風。。可愛你。溫溫柔柔把鶯喉歌弄。。更愛你。
嬌嬈體態。面帶。桃紅。。我愛你。美目盼兮。秋波送。。更愛你。扭扭擰擰。妙舞、
迎風。。叫美人你參扶。羅幃帳中呀。真果是。酩酊大醉。係醉春風。。（完）

81 吊莫愁 每套二只 郭玉麟 2 （頁87－89）

（頭段）（首板）聞報道。莫愁。珠沉玉碎。。（慢板）不由得。某這裡。五中作痛難忍珠淚。
淋漓。。憶囊宵。才與你。抵足談心說不盡風塵。底事。。你對着我。頻鳴咽。是個無
限。淒其。。

（二段）你說道。做人難何況身為。娼妓。。淪落在。青樓地。執業。卑微。。你哀求。我共你

1 「心如碎」，《名曲大全四五六期》作「傷心如碎」，「傷」字宜據補，頁86。

2 「麟」，當作「麒」。

82 三伯爵之富有餘 每套二只 陳鳳岐首本 （頁89－90）

（頭段）（二流）聞聽得佳人。命辭陽世。噩耗傳來。嚇得我胆振心離。。在此間不可多留。

快些前去。。又只見這乘棺木。淚洒如飛。。

（一段）（首板）為佳人。對棺前。淚下如雨。。（重句）（轉乙凡）富有餘。難消受。閉月羞

花沉魚落雁個個美麗佳人。。你令尊。不嫌俺。才把你終身訂允。。

（四段）此後夜台岑寂難免我相思唉。你名叫造莫愁。點知到你多愁。又命鄙。。從今後。花晨

月夕休怨我。來遲（中板）悶對着真容。來哭你。。生離死別。最堪悲。。往事思量

愁悶起傷心更比。古人痴。。情天慘淡。鴛鴦刧。。午夜愁聞。杜宇啼。。寒風夜送。

長沙締。。一縷情絲。逐雪飛。。拭乾了淚痕。遙遙神思。。（過板）虧我返魂。無術。。

你話怎樣施為。

（三段）此後夜台岑寂難免我相思唉。你名叫造莫愁。點知到你多愁。（此段應屬四段內容）

（三段）火坑蓮。。今日裡累你無辜。慘死。。祇可憐。洛陽女兒死於非命才是十五。年餘。。綠

珠墜樓。堪為比例。。紅顏薄命。千古如斯。。從今後。青樓中難得可人如你。從今後

憑誰再歌那楊柳。枝詞。。過東堤。重履香巢想必異。於疇昔。。你叫我。有何心何意

檢点你的剩粉殘脂。。自古道。象以齒焚。。麝為香死

（二段）脫籍。寧願執巾。奉侍。。致令我。感情動。低徊再四。。思所以。安之。。又誰知。。

我才別汝兩天。訃音。竟至。。解語花。遭殘暴。無靈藥石一命。靈夷。。（中板）想

鄙人。生非是司香。大使。。縱有那。金鈴十萬。將這落花一朵一朵愛護。維持。。

（三段）梅加士。酒席筵前他就愿作冰人。。我估道。天长地久。心心相印。。我最爱你颜容。回首一笑百媚生。吴宫醉舞娇无力。真果是令我消魂。又谁知卿红颜薄命。魂归仙殒。。至令我。忧忆成痴都係难免咯伤神。。叫一声老苍。（转柳摇金）苍天天在上。地呀你在下听我诉。是何缘故。

（四段）天中年夫妻叹分离。。（转打扫街）铁马响叮噹。月影照东墙。珠泪湿罗衫。中1（噎吔）凄凉痛肝肠。。（正线）多情子。回首当年。心心唔念。。（重句）（转滚花）你睇吓寒风飒飒向我相逼频频。我与你姻缘不就。就把情天一问。。天呀、既生我一个多情。何以断我情根。捨不得美丽颜容。开棺来认真。唉。为何这乘棺木。唔见我地意中人。。

【说明】参见薛觉先《三伯爵》（《笙簧集》，页169-170）及飞天英《三伯爵》（见《笙簧集》，页184）。

83 义援叙思忆 每套一只 陈凤岐 （页90）

（头段）（乙凡士工首板）俺凤岐。这几天。发生大病。无病中。生出病。满怀愁绪怨恨。结成皆因是。与吾爱卿。男情女爱把那姻缘。共订。。他怜我。我怜他。只望全守爱情。想当日。把情由。对我娘亲。请命。。怎知道。我娘听得。不表全情。。在堂前。来责骂不许关雎再咏。。因此我。每日里。如坐愁城。。不自由。毋宁死。我地奉为神圣。。

【中】，《名曲大全四五六期》无此字，疑衍，页89。

常言道。。婚姻自由纏得相愛相憐。。

（二段）倘若是。盲婚主義難保得夫妻日後無生機。。見娘親。你緣何故偏要拆散鴛盟。你以為。自由戀愛必定道德全無。。難保得家庭慘變。。你身為人老母必須要諒個仔性情。。今日裡。為着婚姻不自由所以發生大病。身為人子難違母命好似啞仔難言。。長嘆一聲。就把穹蒼來問。。（收板）既生吾在於塵世。做乜落在專制家庭。。（完）

84 大觀園宴樂敬酒 每套一只 公脚新允

（頭段）（中板）接、過了、這一杯、葡萄美酒並無、怠慢。。不由得。年邁人、春風滿面。盡解、愁煩。。蒙姑娘。繾綣纏綿眞正相逢、恨晚。。來敬酒、與年邁人。。眞果是難以推攔。。我今日。中饋有人。同賦好逑。。就可免長嗟、短嘆。。況且是。琴絃再續得配、嬌顏。。好賢妻。手如柔荑、領如蜷蠐、又有大家、風範。。生來是。口似櫻桃、眉如彎月、眞是秀色可餐。。

（二段）今晚夜。共枕同衾其中滋味定然、無限。。姑娘你。千祈唔好嫌棄我係白髮、蒼蒼。。你來看。柳梢頭。月色溶溶天時已晚。。樵樓鼓、打鼕鼕係夜靜、更闌。。我見左你、愁自散。。咁靚嘅老婆、搵個添都怕幾咁艱難。。拿着酒、年邁人就忙忙飲上。。飲罷酒、人已醉、你就扶我共赴巫山。。（完）

85 天寶遺恨 每套二只 花旦丁香炳 （頁91－92）

（頭段）（二王首板）楊太眞。在寒冰。受苦難忍。受苦難忍。。（轉二流）那寒風一陣陣。吹得我魄散魂飛。。又聽得天寶皇。到來此地。不由得楊玉環。淚下羅衣。。

（二段）走上前來。雙膝跪地。。怎知到今日裡。重會君你。。（轉反線）未開言。不由人。珠淚雙悲。。

（三段）當日裡。溫泉賜浴雨露、恩施。。安祿山。他與我認爲、母子、悔不該。宮中洗兒惹是、招非、我家兄。奪寵爭權思謀、邪計。。上本章。參乾兒鎭守、范陽。。他那裡。說盡馬把長安失了。。陳元禮。忠臣殉國保主巡西。。

（四段）馬嵬坡。衆三軍人心、變了。。只可憐。紅羅賜死命薄如斯。。閻羅皇。他判我荒淫、無理。。他說我。生嬌恃寵擾亂、宮幃。。兒女情。少年時只曉歡娛、兩字。。怎知道。陰司報應悔恨、就遲。。奴好比。釜內遊魚無生、有死。。奴好比。子規啼血夜夜、悲啼。。奴好比。李夫人重逢、君你。。又恐怕。皇難比武帝情痴。。說不盡。肺腑事情求皇、赦免。。（轉二流）若使我脫離冰地獄。重好過長生殿私語時。。（完）

86 黑妹黨哭棺 每套一只 小生李瑞清 （頁92－93）

（頭段二王首板）驚聞得。噩耗來。魂飛魄散。。（重句）（南音）虧我空流血淚。点点斑爛。涙珠泉湧照住對愁人眼。佳人命薄咯。抑或我緣慳。。搔首問天。天呀佢做乜把麗障犯。。虧我見嬌靈柩。問嬌呀、你点樣至得生還。。想起珠沉玉碎。情加慘咯。。虧我

見嬌、無路。。隔斷仙凡。。

（一段）護花、無力。。難留挽。。可恨東皇、生度。立意摧殘。。（二王）從此後。誓與你復仇。
願我功成。。一旦。。（滾花）你必須要等候。在鬼門關。。不遇仇人。冤魂莫散。。
死而有知。。夢裡回還。。今生若有相逢。除非夢幻。。蒼天可知。我這等為難。。

87 秋聲淚之求婚 每套一只 小生李瑞清 （頁93）

（頭段）（中板）見姑娘。淑德幽嫻。居然。標緻。。況且是。言詞典雅。實可。人兒。。麗
質生成。可算得。。塵寰。觀止。吳絳仙。張麗華。避其三舍。真正係。貌賽。西施。。
但不知。月姥紅繩。相繫着。那一個風流。名士。。俺小生。豈可當堂來錯過在今時。。
恨只恨。我挑撻不才。未必佳人中意。。在粧前。來冒昧失禮、嬌姿。。劼毛遂。求締
朱陳。切勿生嗔。話我行為放恣。。（介）姑娘想過然答覆我未遲。。

（一段）雖然是、那婚姻一個字、請問高堂乃係理應、如此。。我得垂青、自然稟與老父聞知。。
倘若是。抱衾與禂得遂陳平。之志。。他日裡。閨房教誨不至我蠢鈍、如斯。。賢姑娘。
肯下嫁可算得萬千。歡喜。。佳人命。總然粉身碎骨也愿圖報。嬌姿。。愿佳人。首
肯贊成。你與小生同意。。（介）還須要。慰吾渴望。何幸如之。。（完）

88 玉玲瓏贈照對答 每套二只 丑生何少榮、花旦美中輝 （頁94－95）

（頭段）（旦唱愛枚）李表兄。休得要提起那婚姻。兩個字。。若還要提將起來更覺。愁眉。。

（一段）憶當年。竹馬青枚。兩小無猜同。嬉戲。。我估道。天長地久永不。。分離。。曾記得。
日夕花晨、對對吟哦屢屢蒙。指示。。或遊名勝。或與你酌酒。敲棋。尤可愛。你滿腹經
綸才如。。杜李。。儂暗裏。愛表兒。如愛命。恨無月姥共我傳遞。言詞。到如今事與（心
真是強差。。人意。。老爹爹。將身許配一個威武、健兒。。

（二-1段）從今後。你與我。婚事難成這都是天公妒忌。你知。。（鳳翔唱）
林妹妹。說罷了言詞真果是令人。切齒。。想起來。多磨好事令我。神馳。。恨只恨。
我無緣。未得與你同諧。婚事。莫非是。鴛鴦譜本。方我兩人名字枉費。情痴。。久有
心。。覓冰人持聘踵門求婚。於你。。彼他人。捷足先登。真是悔恨。已遲。。問蒼天。
天呀天。你既生吾是一個多情。種子。。為甚麼。下了無情慧劍。斬斷。情絲。。

（二-1段）從此後。。坐困愁城。可算得情塲。失意。。憶當年。繾綣情懷。都怕要盡赴。江湄。。
（愛枚唱）表哥哥。你小得要傷心。如此。。萬事兒。由天注定且放。愁眉。。這宗事。又
非是儂無心。。於你。。怎奈儂。嚴父命難以推辭。。雖然是。近世潮流今非。昔比。。又
恐怕。人言嘖嘖。我與你有曖昧。嫌疑。。斷未能。貪夜私奔與你竟成。美事。。我願幸
負了從前恩愛。。都要盡赴江湄。。勸表兒。奮志鵬程。必要勤觀。書史。。休得要。

（四段）儂的哀情話。唉我都盡在此中寄。。神馳。。你表妹。有一個影兒將來。送你。。望表兒珍藏笑納。要千祈
沉迷慾海為我。神馳。。你表妹。有一個影兒將來。送你。。望表兒珍藏笑納。要千祈
接過了。倩影兒。令我五中。。悲至。。林表妹。說出衷情話。真果令我甘受無詞。。這

「二」，當作「三」。

宗事。都是我緣慳皆天意。。蒙見惠。嬌倩影。怎能圖報。嬌姿。願此後。我兩人。做一個文字。知己。望表妹。常通音翰免我。懷思。這幾天。閒來快把鴛鴦刺。。閨中籌備。嫁時衣。虧煞我面對無言。遲幾日至把粧奩送你。。。(介)又聽得。更殘漏盡。我就立刻恭辭。。。(完)

【說明】參見馮敬文《玉玲瓏贈照》，見《笙簧集》，頁12-13。

89 夜吊翩翩 每套二只 1 音樂大家黃福田 （頁95-96）

(頭段)(乙凡首板) 我緣慳。卿薄命。難完好夢。。(重句)(慢板) 只可嘆。一坏黃土。五尺桐棺把你的白骨長埋。此後燕子。樓空。。唉、紅豆淚。洒湘妃。我撫碑。一慟。。斷腸人。痴情一縷化作杜鵑。啼紅

(二段)墳墓上。草青青。。淚種。。連枝斷。香魂飄杳往何處。相逢。。從今後。人面桃花。陰陽各別難與卿你。相共。。每當於。花晨月夕還有誰人與我詠月。吟風。。我自從。遇故友。慘聞愛卿受盡凄涼。悲痛。。最可憐。卿遭強暴身喪。兵戎。。

(三段)今日裡。吾只有。一片真心就把蓮經。念誦。。念幾句。阿彌陀佛超度芳容。。(轉喃嘸腔) 寶山寶海妙寶座。。天衣纓絡如意樹。。寶持妙花香燈塗。。週遍法界滿虛空。。(轉正線) 哭一聲。意中人。淚如。泉湧。。願來生。姻緣再結與卿你。重逢。。。鬼門關。黑沉沉。莫要。驚恐。。閻王殿。宗宗件件你苦訴。情衷。。在坟前。薄酒三杯奠來。

1
「每套二只」，即此曲本身疑有四段，惟原文只列明「頭段」、「二段」及「三段」。

敬奉。。（流二1）望卿你靈魂不昧。鑒我情鍾。。哭罷了佳人坟。五中作痛。。（收

板）恨情緣。成幻夢。聲盡淚空。。

90 七擒孟獲 每套一只 女伶新蘇（頁96−98）

（頭段）（孔明中板）孟獲你。今日裡被擒到此。待山人。有言來對你。說知。。想當初。你

以為英雄。盖世。。有啞泉。有瀘水。兼共山路崎嶇。。点知到。諸葛孔明。畧施小

計。。擒拿於你。問你知醜唔知。。想山人。計起番來。都有擒你。七次。。男人大丈

夫。頂天立地。問你有乜面皮。。倘若是。你心又不服。我放你回去。。起齊人馬。與

山人再見雄雌。。倘若是。你心中歸服。下跪。。待山人。奏天子。纔來封

贈、與2你。你想過都唔遲。不怕對我說知。。（孟中板）好先生。点化我一片金石、

言語。。今日裡。蒙你大論。我心動、神馳。想孟獲。統領貔貅。虎據南蠻。我目空、

一切。以為係。一仝你交鋒。塲塲得勝。追奔逐北斬將。牽旗。。

（二段）點知到。初次用兵。中了你計。。命魏延。埋伏在茂林。可謂算術精奇。。追馬忠。上

你圈套。我被擒。初次。。心中不服。命孟優。假意去歸降。火燒你營寨。以為極好、

兵機。。你棋高我一着。識破我機關。將你幾人、灌醉。。個陣時。捉你唔倒。反為捉

倒我。自己。。瀘水邊。遇着馬岱。假扮漁人、原來三番、用計。。四次被擒。遇着趙

子龍。殺得我力盡。筋疲。。五番被捉。錯戀蠻姑。乃係楊蜂。作弊。。六次被擒。木

1 「流二」，《璧架公司唱片曲本》作「二流」，宜據改，頁51。

2 「與」，《璧架公司唱片曲本》作「於」，頁52。

鹿大王。法術無靈命喪。須臾。。用火燒藤甲。盆蛇谷內殺得驚天動地。只可憐。全軍
覆滅。就失敗。當時。。計起嚟。呢一塲戰禍。由孤。發起。。塗炭生靈。傷殘蠻類。
真係罪首。所歸。。大丞相。五月渡瀘。深入不毛。盡知南人。腑肺。。今日裡。兵盡
矢窮。人無寸鐵。你話有乜。作為。。大丞相。你此番放孤。回去。。（介）回洞中、
帶齊了。大小遊將。才來歸降於你永不。更移。。（完）

91 黑白夫人訴情　每套一只　女伶新蘇　（頁98）

（頭段）（西皮）我自從。夫君。去世。留下我。未亡人。日夜悲啼。。那靑衫。濕透淚流
未止。。又祇見。多情明月。照住。奴悲。聽樵樓。打着了。初次。。奴今晚。到不如。
遊玩片時。。

（一段）到園中。又聽得。虫鳴唧唧。叫得我、好慘悽。珠淚淋漓。。（重句）（轉仿柳搖金）
端坐花園地。手抱焦尾弄。嘆心懷。奴奴黑氏夫人。。冠世名才女。琴棋詩酒盡精通。
都是為嬌姿。誰愿渺渺歸陰府。思想起來好不悲傷。。（轉戀檀）那鴛鴦。他本是林中、
之鳥。日間幷翼而飛。晚來交頸而宿。。奴與夫郎。交情日久。一日分離。這等看將起
來、夫呀呀。。那呀呀、罷了夫郎呀呀。。

92 恨海鵑聲憶美　每套一只　女伶梅影　（頁98-99）

（頭段）（滾花）痴情兩個字都算要緊。唉虧我滿懷心事對誰伸。搔首問天天呀因何偏把我困
無端風冷至令得拆散鸞羣。。（中板）曾記得。遊玩荔灣與佢蘭舟相近。。見佳人。

93 銘心鏤骨上卷 每套一只 女伶梅影 （頁 99-100）

（頭段）（中板）懷人幾滴傷心淚。洒濕青衫總不知。。悶坐無聊愁不已。倩誰深夜慰儂痴。把卷幾曾觀書史。到不如鳴琴一曲我就表吓心期。。照到愁人便不同呀。（白）一度恩憐深幾許。兩番依戀竟成空。人間一樣蛾眉月。（轉仿柳搖金）月子灣灣。光彩照過大九州。。幾家歡樂幾家憂。。幾家夫婦同羅帳。。幾家夫婦不到頭。。離合有定期。

（二段）花開花落倍凄其。孤枕冷清清。好夢不能成。世間雖有美。難比他的美嬌容。。（重句）淡掃蛾眉。秋波一弄真是媚生。。倘若遇着個有情女。曉得我今宵難入寐。。知我悲凄。和我一曲離鸞調。。解愁懷倘若遇着有情女。良夜深宵重到此。遂得我心。他年呀。打開金谷引鳳來儀。。一對對。共效于飛。。咬臂同盟心。破鏡重圓。。鴛鴦枕上。一雙雙。。

（一段）我也曾。存愛慕向他求婚。蒙姑娘。恩義多情當堂應允。。不嫌我。鄙陋不才又是一個寒貧。。俺小生。聞此言估話緣有份。有情人成眷屬。可以共結朱陳。。實只望。天賜良緣三生有幸。有誰知。他父不同情咁就拆散鴛盟。。今日裡。天各一方真正空留恨。。莫不是緣慳福薄難以消受此佳人。。今晚夜病到垂危。。有何人過問。。正係無窮之恨呀呀呀。。虧我孤燈愁對。暗自消魂。。苦吥我對乜誰伸。。夜靜更闌呀呀。。真正係無限相思。。

（完）

嬌姿明媚令我蕩魄離魂。。俺此時。步輪船把芳名來請問。。蒙不棄。垂青盼下顧鄙人。。從此後。情根先種早已心心相印。

（完）

真真如此。叩謝六方三光眾神祇。。真真如此。思想起來好不歡暢。。（完）

94 祭貴妃 每套一只 女伶梅影 （頁100-101）

（頭段）（二王首板）失却了。連城玉。滿胸懷恨。。（重句）今晚夜。騎刁鞍、把攻訪。行着崎嶇過山灣。崎嶇山灣為訪、佳人。。四下裡。夜靜寒風、吹來、陣陣。月朦朧。星隱隱。半空一朶、白浮雲。。又聽得、烏鴉叫聲振。叫得於我亂了心神那呀。。樵樓上。打二更頻頻吹近。。到今晚。不辭勞苦為祭香墳。。

（二段）帶着了。滿襟情緒。把情天、一問。。（滾花）愁覺自思心內亂紛紛。。此恨對誰伸。。因何斬斷我情根。越思想、不由人、心心唔忿。。（二王）真果是死生難捨、我个意中人。。蒼天無情、致使我心心懷恨。。因此我連夜到此。為祭佳人。。要時間、好比、烏1雲陣陣。。（收板）要時間。烏雲相蓋。所為何因。。

95 夜救白芙蓉 每套二只 女伶雪卿 （頁101-102）

（頭段）（首板）投出了。虎狼口。返山而跑。。（重句）抱着了。白姑娘。登高山。步平陽。。（旦唱）心忙意亂我就馬兒提忙。。（旦唱）莫非是。奴這裡。却被賊星侵犯。為甚麼。三魂杳杳飄飄蕩蕩令我心寒。。

（二段）（生唱）又道是。苦命女。自有天生庇賴。。只是我。陸義洪。打救、姑娘。。（旦唱

1「鳥」，《璧架公司唱片曲本》作「烏」，宜據改，頁56。

屢次裏。蒙公子。將奴救解。。雖為情。貼體之緣也有貼放情懷。。。(生唱)昔才間。
被他人。傷了手臂。。白姑娘。還須要。脫下衣裳。(旦唱)無陰功。那胡山。好比
狼虎一樣。。見山叢。手忙足亂令我心慌。。

(三段)(生唱)吔吔、痛難當。魂飛、魄散。。(滾花)白姑娘無用驚慌。不過小小受傷。
(旦西皮)為救奴、累得他。手中。受傷。。除下手巾。是卻纏綁。。奴這裡。趲到
田邊。。山岡除了。珠末與他。。是却血綁。。

(四段)(生唱)白姑娘。須要仔細。步趲。待我來。綁作是。却胡房。。(旦唱)荒郊外。
那有藥來。敷傷。。套除了。珠末無防。。(二流)思想了、事無花往。有珠末在。
可保平安。。與你趲到叢林外。。(收板)手挽手進叢林。。慢慢傾談。。

96 九重宮內盼佳人 每套二只 女伶雪卿 （頁102-104）

(頭段)(中板)御苑中。盼佳人。滿胸懷恨。。按行程。將近一个月。未見那嬌姿、咁就使我。
凝神。。舉頭觀望。只見金烏西墜。又是黃昏。將近。。美嬌姿。緣何故尚未到吳國。
江濱。。莫非是。在中途偶一。不慎。莫不是。悞行程為此。原因。。至令孤。心撩
意亂情意。難忍。。若得到。佳人賜顧。我就甘戀。釵裙。。想寡人。只見丹青。累孤
終夜。難寢。。未見佢面。曾經見過像。令孤先種下。情根。。況且他。碧玉年華。勝
過瑤池。仙孃。。櫻桃口。秋波一動。令孤蕩魄。離魂。。

（一段）有萬種風流。有無窮風韻。。今日裏。孤女1比心內。如焚。。為有是。默祝窮蒼。等待帆風。順引呀呀呀。。心心懷念。愛美人。。艷容情影。撩人恨。何堪對住。你個畫裏眞眞。。柔腸百結呀呀呀、重有何人過問那呀呀。。（到春來）眉目又傳神。。腰姿婀娜。。櫻桃小口令孤中意他。。到不如安心等候。。免使我傷神呀（石榴花小曲）林花開。。眞燦爛。千紅萬紫列兩傍。。月明苑上。色澤光。勾引蚨蝶飛來忙。。

（三段）孤王忙把。。眞容看。恨伊人一方。。恨伊人一方。。遠在水中央。尚未到吳邦。命朝臣追趕。（重句）美姑一刻到吳邦。好一個越國中范丞相。。迢迢送嬌娘。宮娥內監曾領旨。打聽消息往外瞧。。走馬飛報。五門內。口口聲聲美人來。。美人又來呀。鑼鼓鬧嘈嘈。把王的心肝（重句）跌落脚蹄。。忽聽得。孤王的花園之內梧桐上。是喜鵲。呱呱。烏鴉。喳喳。喜鵲呱呱。烏鴉喳喳。吅得是俺。夫差歡天喜地。。（二流）今日為王。

（四段）內侍臣。快把美人圖呈上觀視。睇吓邊一個係鄭旦。到底邊一個係西施。。待王落真眼力。都忙忙觀視。。講到話好笑容。的確係西施。。西施女你快上前。聽王封贈你。。封你為愛妃子。從今後陪伴寡人寸步不可離。。內侍臣。快把酒宴準備。。待孤王與美人。手挽手。耍弄琴棋抵制你。（潯針小曲）鴛鴦兩雙襯。振言印。一對水面濱。蓮栽幷蒂。。又只見二美女。跪在花園。

孤王遇美人。。來合巾。。淨波一個落衰神。。為皇與人美2。為皇與美人。。携手、同

2「人美」，《璧架公司唱片曲本》作「美人」，宜據改，頁59。

1「女」，蓮好《吳王憶眞》作「好」，宜據改，見《笙簧集》，頁298。

一一六

【說明】參見蓮好《吳王憶真》第一至第二段，見《笙簧集》，頁297-298。

行戀愛兩情深。。兩情深。。兩情深。。戀愛兩情深。。（秋江別） 西宮內。。設下華筵。。想
孤王酩酊欲眠。。回首叮嚀言萬千。。切莫辜負寡人的言。切莫辜負寡人的言。。（完）

97 雌雄莫辨 每套二只 女伶麗生 （頁104-105）

（頭段）（旦唱慢板） 列嘉餚。陳旨酒。細傾心事。。（小生接下句） 多多領謝不勝歡喜。。
（旦唱） 溯學杭州。三載舘藉。如兄。如弟。。（生接下句） 你雖不比。木蘭軍事。。
也算巾幗英姿。。

（二段）（唱旦） 路過田基。鴛鴦比試。何其蠢智。。情切切。意綿綿。戚戚我心慚慚抱恨。
默默難言怎不叫人。可惜。。（生唱） 你既有心。何以隱慝反把愚兄。戲試。。此來
訪問。。你令妹親事。訂於何日。聘儀。。（旦唱） 延至今。婚姻事。慮難。成議。。
赤繩繫足。豈非有定。否則何以。如斯。。（旦轉中反線） 憶分袂。幾翻致囑。許以
小妹。婚事。。以為兄。到我庄便可木接。花移。。

（三段） 誰料你。一別永無音全然。不誌。半年餘。兄遲悞令我氣噎。聲嘶。。嘆蒼天。既賦兄
為何又生妹。同世。。若轉輪。夙緣有締再結。連枝。。（生中板） 聽罷言。管教我
怎把心猿。鎖住。。所講出。都常氣忍。處我難以忖思。。既如兄弟。又且同衿。共食。。
更何畏。其中委曲孰不明告。我知。。望小姐。莫隱藏快表衷情。。我山伯縱有
天大事情永不見怪。嬌姿。。（旦唱） 別樣事。我料兄可以。心息。。這宗事。若表

白誠恐氣煞。。兄儀。。

（四段）本無妹。。與兄成婚為奴代替。。這都是。。雙親定婚。。以我許配馬家兒。。（生白）噯。（首板）怨此婚。。竟錯配。。馬家子。。（滾花）聘禮已定怎樣維持。。說話之間。。心血湧起。。又恐怕不我[1]久一命要歸西。。捨不得小姐悲聲噯。。（生哭相思）小姐。。（旦白）仁兄唉。、（滾花生唱）此翻一別會無期。。叫書童參扶回家去。。（旦唱下句）尊一聲兄呀。。慢行移。。（完）

98 海盜名流大鬧公堂 每套二只 女伶鄭玉 （頁 105－107）

（頭段）（中板）（李劍光唱）騷人俠士胸懷亮。英雄之志豈尋常。宦海茫茫人趨向。無非趨權釀私囊。。放眼一觀天地廣。奸雄黨衆少賢良。。眼見得真多惡黨。愛民護國假言章。。胸懷國事不勝苦況。不如隱姓奉高堂。。（慢板）高曾祖。是貴介。大名鼎鼎。早不幸。吾父親。魂歸幽冥。。

（二段）兄習文。俺練武。各有情性。。未得志。還是授教家庭。。想人生。站天地須當。品正。。大丈夫。立人羣須抱不平。。俺情性。遇賢良必定欽恭。。贊敬。。倘若是。遇強橫拳不留情。。任他是。權高勢大我不懼。。為人子。孝於親乃天演。。遇自命。。神鬼欽。人必敬。。便是香名。。（中板）俺劍光。雖不才。情性剛直敢乖。注成。。適才間。。坐書齋好似心神。不定。。到不如。稟娘親。必定出外一行。。

[1] 「不我」，《璧架公司唱片曲本》作「我不」，宜據改，頁60。

（三段）徘徊間。進華堂似覺人聲寂靜。想必是。老娘親靜養後庭。。（滾花）你恃勢壓人苟待百姓。看來禽獸不是人。我的苦口良言你須當要聽。滿胸熱血為他不平。。（中板）施小姐。存孝義令人欽敬。。為甚麼。無半點憐憫之情。。看見他。好美貌就要安排策定。。生巧計。騙回來冒我威名。。苦迫他。幼弱女行為不正。。還想着。遂淫心。久意營營。。乘他人。困難中。假意救拯。。全不曉。愛羣主義還重恃勢。欺凌。。可知道。今時代一概平等。。還須要。當自愛共守文明。。

（四段）自古道。眾怒難犯。豈容你任為妄性。。莫說道。異鄉八 1 孤掌難鳴。。天理循環有報應。免罪惡。貫滿盈。倘若是迷痴還不醒。。休時必要顧住前情。。（王載仁唱）（滾花）俺少爺。所幹事情。誰敢違命。。莫非你。想架樑不成。。（李劍光唱）（王載仁唱）異鄉人。須當憐憫。。某今日。為他來討個人情。。（王載仁唱）李劍光。我問你。有多大本領。。敢到我府中與這個女子調停。。（李光劍 2 唱）講好多。好說話你全然不聽。。我到來。不過先禮而後兵。。（王載仁唱）只有強權無公理。難道你不醒。。（李劍光唱）今時代豈容你這等橫行。。（王載仁唱）我縱然是。搶他回來誰敢掃慶。。（李劍光唱）俺劍光。一世人包 3 打不平。。（王載仁唱）他苦口與我來頂証。此時頭上火起。。無名。。回頭叫句眾家丁。。要打狗子碎遲凌。。（完）

1 〔八〕，《璧架公司唱片曲本》作「人」，宜據改，頁62。

2 「李光劍」，當作「李劍光」。

3 「包」，《璧架公司唱片曲本》同，疑原作「抱」。

99 咸醇王宮帷餞別 每套三只 女伶新芬、白玉梅 （頁107－109）

（頭段）（生唱中板）拿酒上來也。。手拿着。這杯酒鸝歌。二唱。。嘆人生。最傷心係聚短。離長。。我見美人。眉黛春色減。托香腮。指偷彈。默無言。愁容慘。在此梨花帶雨。惟有情淚汍瀾。。却可憐。。月正圓被那浮雲。遮暗。。唉、今日斷腸皇帝。對着薄命娘娘。越覺得意悶。心煩。。

（二段）想當年。花晨月夕。與卿何等。歡暢。。開瓊筵。飛羽觴曲奏。霓裳。。見愛妃芳容。紅霞泛。比垂楊。嬌無那醉倚。牙床。。一對秋波。含情盼。孤此時。羨今生艷福不讓。。襄王。又誰知。天公妒忌。把我美滿姻緣。拆散。。從今後。難望卿。俍寒噓煖侍伴。為皇。這都是。皇福薄無言。可講。。今臨期。借杯酒聊表。衷腸。。（旦唱）萬歲爺呀。。

（三段）小纖手。接過了梨花。大盞。。令臣妾。忍不住珠淚[1]。兩行。。你來看。那鴛鴦無端分散。。可憐他。形單隻影好不。凄涼。。嘆桃花。何薄命如此。凋喪。。誰知儂。比桃花命薄。非常。。豈前生。燒錯斷頭香。今世姻緣難如。願望。。說甚麼。你憐我愛地久。。天長。。

（四段）唉、風流債。冤孽障。好比黃粱。夢一塲。。從今後。對菱花容顏。消減。。懊儂畫眉難覓君王。。塗脂抹粉情意懶。雲隔巫山。枉斷腸。。儂對着。這杯酒心如。劍創。。倒不如。奠蒼冥免惹。愁煩。。（生唱）勞燕東西。各分張。風瀟瀟兮。去不還。。

1 「淡」，《璧架公司唱片曲本》作「淚」，宜據改，頁63。

從今後紅綃帳裡。神魂愴。悶對孤燈嘆夕長。。溫香煖玉。徒夢想。誰知枕冷。與衾寒。。

雖是江山。安無恙。唉、難得美人。伴孤皇。。(旦唱)好事多磨。從古講。情天夢夢。。

願難償。。自古紅顏。誤人家國。是不祥。。從此蒲團。把綺懺。悟透色空。。

脫塵凡。。愧儂受恩。如海樣。未能結草。與含環。。

(五段)(生唱)為皇福淺。與綠 1 慳。美人恩重。消受難。。可恨權臣。為國患。愧孤無術。。

(六段)山深林密。把身藏。。不理人間。恩與怨。惟抱琵琶。自偷彈。。(生唱)一角斜暉

挽狂瀾。。破鏡重逢終有望。願乞春陰。庇海棠。。(旦唱)天地無情。山河慘淡

月缺不圓。。花凋殘。。事到傷心。情惘惘。。

烏鴉返。。暮雲深鎖。那垂楊。。捨不得愛妃。忙吩咐。。(介)除非夢裡。難見為皇

(旦唱)難捨難離。心惘悵。好比失羣孤雁。怎驚寒。叫侍臣。準備車輛。菩提菴往。。

(介)念經拜佛。在禪堂。。(生唱)個駕無情香車。載了美人往。等我望窮秋水。。

不見還。。從今後人面桃花。無限春愁秋感。。(介)相思透骨。恨海茫茫。。

100 東洋留學生歸國 每套二只 志生女士 (頁109-110)

(頭段)(二王首板)留學生。在東洋。心如刀割。。(西皮)又恐怕。不久要造異邦。之奴

溯曩昔。在祖國那陸軍。學校。。畢業。稟准政府。把學。來遊。。那東洋。數十年友

邦只望同種。可靠。。又誰知。其心叵測。今日惹起。風潮。。

1 「綠」,《璧架公司唱片曲本》作「緣」,宜據改,頁64。

（二段）誰不知。七十二賢身殉。國難。。才把那。滿清推翻。只望同享。自由。。（快滾花）想我民國告成。你道何等好。。又誰知一旦。惹起風潮。。皆因民國幼稚。萬事一無研究。。你看荊棘滿途。所謂何由。。（轉反線）怕只怕。堂堂民國一旦付諸。東流。。

（三段）只令上人。圈套。。累得我。留東學生每日深鎖。眉頭。。大借款。犧牲土地好比進羊虎口。。倘若是。外交失敗都怕一放。難收。。那倭奴。邀求條約我國也曾。嘗透二吾猶不足才有今日。效尤。。誰難料。种種友邦今好比漁人在我江河。垂釣。。安排香餌釣我鏡 1 內。金鰲。。怎奈得。眼前急需並無良方。挽救。。望窮秋水總不見宣布 2 。理由。。留學生。大聲疾呼忙把仝胞。警告。。

（四段）（轉二流）你來看大廈將傾。。總不計大難臨頭。。想我們留東學生。怎肯傍觀束手。。縱然身殉國難。自問輕若鴻毛。。從今後。與東洋。脫離風土。。（收板）望同胞快檢行囊。一個個都要替國劬勞。。

101 英雄淚史 每套二只 英華師娘 （頁 110－111）

（頭段）（二王首板）見屍骸 3 。不由孤。苦爛心。。（重句）（慢板）問一聲我的愛美人。

1 「鏡」，《璧架公司唱片曲本》（頁65）及《名曲大全初集》（頁53）均作「境」，宜據改。

2 「布」，《璧架公司唱片曲本》（頁65）及《名曲大全初集》（頁53）均作「佈」，宜據改。

3 「骸」，《璧架公司唱片曲本》（頁66）及《名曲大全初集》（頁54）均作「骹」，宜據改。

你為甚麼私離宮院到此輕生。。（介）　愛美人你自從

（二段）得皇寵幸。。（轉仿百花亭）　孤心目中、最愛是、小卿卿、王估道。三生有幸。與你
同諧到老。。（轉乙凡）　又誰知。卿你自尋短見。使我無術翻魂。。（介）　今而後。
對住個對鴛鴦枕。難望再與美人共枕。。雖則是。有三宮六院紅粉三千。。怎奈為皇覺
得呀都係冇個可人。。（轉仿訴冤小曲）　王痛心。痛歸心。淚也難忍。滿腹滿腹傷心。
滿面滿面淚痕呀呀。。（轉正線）　慰解我有誰人。噯哋怎不傷神

（三段）罷了我的愛美人。。（二王）　從今後。永別綿綿此恨。觸前情如幻夢。。孤又腸斷何堪。。
卿你有何隱憂事。要嚟自刎。。情天缺。。姻皇已渺。。使我欲補無能。。香魂杳難得見孤
要行埋一陣。。（中板）　見遺書。纔知到愛卿你致死原因。。你原來是。羅敷有夫。
進與王宮無非是把寡人來糊混。。看將來。與佢長年敘首都係假意慇懃。。

（四段）我與他。一段良緣。正係三生無幸。。說甚麼。情緣不外孽緣嚟。當日種種都係強呀消
魂。。你既有心騷擾朝庭死何足恨。。卿你一生希望今日歸於水流徒辱你自身。。有這等
蠢愚眞令孤笑聲難忍。。（二流）　可憐他深恩愛國。致有改節待寡人。。卿呀你一副
忠烈心腸。蓋盡世間紅粉。。可稱他是一個巾國1釵裙。今日殉情令孤長恨。。思美人念
美人說不盡傷心。。

【說明】

參見子喉七《英雄淚史吊佳人》，見《笙簧集》，頁228-230。

1 「國」，《璧架公司唱片曲本》同，頁67；《名曲大全初集》作「幗」，宜據改，頁55。

102 貴妃乞巧 每套二只 月英師娘 （頁₁₁₁—₁₁₃）

（頭段）（旦西皮）一炷香。本來是龍涎。供養。祈保江山。萬載。綿長。。二炷香。本來是

越南。貢上。。祈保萬歲。福壽。延長。。三炷首¹。本來是西來。寶藏。。祈保天顏。

永護。紅粧。。稟罷了。靈神稽首。合掌。。伏望仙姬。鑒奴。心腸。。（重句）

（二段）（二流）拜罷已完。身立站。。金盆花果。放奇香。。銀燭開成。花燦爛。。寶爐篆出了。

字平安。（生二流）為訪嬌嬈。乘夜往。。離却了深宮。步廻廊。。來至在殿前。下

車輛。。又只見妃子倚欄杆。。

（三段）（旦三流）接見吾主龍輿降。。堦前俯伏。。參拜君王。。（生梆子慢板）玉杯兒斟上

了梨花佳釀。。那金笙。和玉管。聲繞畫樑。。（旦中板）想人生。當盛世何等。歡

暢。。但只願。君臣們。地久天長。。（生唱）對金樽。邀月飲。本當領賞。。又豈可

辜負了美景韶光。。（旦）吾主爺。原本是風流所慣。。看將來

（四段）好一似鳳翥、龍翔。。（生）賢愛卿。眞果是、溫柔、可讚、在筵前。還須要、多進、

杯觴。。（中板）對此景。不由孤心中、歡暢。。不覺是、一陣陣身近醉鄉。。孤這

裡。舉目兒往天邊一看。半空中。好一似白練舒張。想此時。鵲橋應駕往。。看他夫妻

相會不久就要。分張。。怎比孤。與卿夜夜同歡共暢。。（收板）但只願。仙姬情願。

下落塵凡。。（完）

1 「首」，《璧架公司唱片曲本》（頁67）及《名曲大全四五六期》（頁96）均作「香」，宜據改。

103 祭瀟湘 每套三只 唯一瞽者盲德 （頁113－115）

（頭段）（彈箏楊州腔）含淚携壺呼、麝月。傍花隨柳出深閨。。行行到了瀟湘舘。。只見翠竹、蒼松、雨色迷。殘花滿徑、無人掃。

（一段）泥落空樑燕子自飛。湘簾不捲爐烟冷。。夕陽牆角慘聽鳥啼。正係紅樓人去春深鎖。可惜金屋魂空月再歸。。凄涼忍不住相思淚。。待我低頭奠酒哭訴衷辭。。初杯酒百花香。。生自銷魂苦斷腸。。

（二段）一朝春盡紅顏老。。呢吓月明誰為吊瀟湘。。正係星漢有槎津莫問。。天台無路恨偏長。。恰似春蠶到死絲方盡。。猶似銀燭成灰淚未乾。。怎奈鴛鴦夢破朝雲散。。可惜蟋蟀聲悲暮雨涼。。妹呀知你却怨重能塡北海。。魂我洗愁除是決西江。。講乜問菊當年誇第一。。傷心容易又近重陽。。二杯酒。。魂離倩女莫望生還。。風流此後成烟散。。呢陣恰紅無望共你再啓花關。。虧我淚縱成湖流未盡。。心原似石欲轉難環。。

（四段）珠沉赤水求非易。。玉碎藍田種已慳。。只為愁多消綠鬢。。皆因情種悞紅顏。。知你仙緣不比塵緣滯。。蓬萊此去望你早列仙班。。瀟湘夜夜消魂雨。。呢陣無復瑤琴共聽彈。。三杯酒。。淚紛紛。。十載綢繆成畫餅。。恩愛無端一旦分。。此後香不返魂空有恨。。草無懷夢枉傷神。。傷心往日風流事。。空餘花落怨黃昏。。繁華舊事不堪聞。。正係離恨有天難補石。。高唐無夢不行雲。。

（五段）姻緣一悞嗟何及。。春去桃花莫問津。。可惜一坏[1]香土埋青女。。空憐冷月共照秋坟。。

1　「坏」，《璧架公司唱片曲本》作「塊」，頁69。

情倍切。。淚飄紅。。春入紅樓夢已空。。悲歡離合雖則皆前定。。他生能否得再相

逢。。花魂渺渺未曉歸何處。。月魄茫茫夢又不通。。點得死去化對並頭原本不惜。。

斷腸甘願共你化作芙蓉。。春色飄零我一恨。。免使落花無主怨狂風。。花呀轉落好隨

流水去罷喇。。呢陣無人香塚為你更泣殘紅。。点估葬儂他日竟自成詩讖。。人亡花落

兩成空。。烟銷香斷誰憐憫。。

（六段）簾前鸚鵡尚喚出金籠。。花呀你若有情須要念舊。。香魂常伴妹在泉中。。免佢年少風

流成寂寞。。吟哦空對月色朦朧。。相思無地空嗟嘆。。離恨天涯阻隔不痛真正地久天

長還有別。。我綿綿此恨總無窮。。霏霏流淚濕透羅襟底。。又到了環催促轉行踪。。

主呀遠樹歸鴉繞日晚。。不如歸去莫待從容。。人生一死亦難重活。。縱然哭極也成

空。。人間天上終有同相見。。或者到頭他日得再重逢。。公子你心情多、意重。九泉

應是慰佢心中。。寶玉聞言愁萬種。。滿懷潮緒恨無窮。。今日禪心已作泥沾絮。。鶼鰈

無望再舞東風。。此生未得共佢諧鸞鳳。。肝胆痛。。歡懷何日共。。只看含愁帶淚我

強轉怡紅。。

104 孔雀經羅剎女 每套一只 華林高僧豫彰大師 （頁115）

（頭段）却比囉剎女。。鉢弩麼羅剎女。。麼四更羅剎女。。謨哩迦羅剎女。。娜膩迦羅剎女。。

入嚩攞顁羅剎女。。答跛顁羅剎女。。羯攞施羅剎女

（一段）尾麼囉羅剎女。。馱囉抳羅剎女。。賀哩寶戰 （二合引） 捺囉 （二合） 羅剎女。。

嚧扼呬羅剎女。。摩哩支羅剎女。。護踜捨顡羅剎女。扼嚕囀羅剎女。迦離羅剎女。。

（完）

105 十大願 一只 名庵高尼

（頭段）一願亡靈生淨土。。

二願蓮華朵朵開。。

三願三途苦輪息。。

四願四人願門開。。

（一段）五願五濁衆生令離垢。。

六願六道免輪廻。。

七願七佛如來親授記。。

八願八功德水滌塵埃。。

九願九品蓮臺生上品。。

十願亡靈此夜禮如來。。

無去無來生淨土。。

早隨勤彌下生來。。

106 吽子湧反六供　每套一只　名庵高尼（頁116）

（頭段）吽子湧出　啞啞花香燈　天母。。一面四臂放光明。。啞啞　上二手印持妙　花香　塗果樂啞啞　下二手印輪

相交。。吽。唵啞吽。訖哩啞。。妙　塗果樂燈　天母供養佛。。願佛慈悲。哀納受。

因緣自性所出生。所有種種微妙　花香燈　塗果樂。。

（二段）奉獻上師之寶尊　啞啞惟願慈悲哀納受。。尸唵薩哩縛怛他誐多。。

布思必。。度必。。你尾　干的。。你尾的。。沙布苔。。啞盧吉。。布佐銘遏之諾怛囉薩縛蘭挐三麻曳吽。。

107 專制魔王之剛榮　每套一只　梁少初首本（頁116A—116B）

（首段）（慢大點）相本官。。總督四川真正係夢想。不到。。你雖知我。出身寒素。又并非係

正途。。且當日。。嫖賭飲蕩吹。乃係週身。嗜好。。人話我。盲肝黑肺。不識。之無。。我

不過係。運動上司。纔得高陞。步步。。幾年間。官升一品。信得過手段。最高。。我

地政界人。學曉剷地皮。為目今。急務。。叉麻雀。與共飲花酒。此係官場。規模。。

到任來。烟禁大開。迫住實行。開賭。。不理他。瘡痍滿目。盜賊。如毛。。我今日

大扒特扒。不許是非。顛倒。。

（二段）我唔做。冤枉事。點得孽錢。來撈。。我地中國人。必須要。野蠻專制。然後萬事。易

做。。我一味。大石壓死蚧。不顧漢種。牢騷。。我當時。強迫富翁。帮助。粮草。

若然唔聽古。我就講鎖。講綯。。立亂做出來。怕乜怨聲。載道。。今時。荷包豐滿。

盡係民脂。民膏。想我本係滿州人。有邊個敢上京。奏告。新聞紙。有邊間敢吠。敢
嘈。。有許多。寃沉莫雪。真正無門。可訴呀。。（介）我總要。有錢兜。不分皂白。敢
故此結案。糊塗。。（完）

108 重台別下卷之病憶　每套二只　唯一花旦肖麗章（頁116B－116C）

（首段）（中板）滿懷中。傷心事。要把情天問過。天罷天。你所因何故。要我受此。折磨。。
憶當年。梅開二度。說不盡卿卿我我。劇可憐。重台一別。拆散。絲蘿。。碧翁翁。
與我訂下良緣。做乜難收。效果。。（介）却令儂。吞聲飲恨。徒喚。奈何。。

（二段）（慢板）儂自從。與郎君。折柳臨歧。今日關山。相阻。好一比。牛郎織女。與佢隔
斷銀河。。曾記得。佢分袂時。依依難捨。真正非常。痛楚。。儂心酸。淚涔涔。濕透
衣羅。。

（三段）出雁門。三顧回頭。檀1郎個個。。儂痛心。和疾首。難把奸鋤。。當此時。我咬破銀牙
覷物思人。令我非常痛楚。。又誰知。靈神庇祐。却遇鄒氏嬌娥。。（中板）虧煞儂
覩物思人。令我非常痛楚。。又誰知。靈神庇祐。却遇鄒氏嬌娥。。（中板）虧煞儂

（四段）正所謂。傷情觸景。至有受着了。災磨。。任得你。西天佛爺。點把個情關。。打破。。偷自
對藥爐。。偷彈珠淚。慘過大雨。滂沱。。再相逢。這枝金釵。難得梅郎來見我。。偷自
苦。鎖雙娥。。悶懨懨。難坐臥。。婚姻事。今日盡赴江河。。長嘆一聲。到不如閨房悶

1 「檀」，《璧架公司唱片曲本》作「梅」，頁74。

坐。。（介）縱有靈丹妙藥。都係難起我沉疴。。

109 妻証夫兇之和尚 每套一只 唯一小生白駒榮 （頁116c）

（首段）（梆子中板）國賊奸謀。情可恨。。開門揖盜。你確不成人。。所以我蟠龍橋下。追踪緊。。槍聲一响。要佢名喪。歸陰。。我可笑個個張良。空積恨。。博浪沙前。擊暴秦。。副車誤中。長遺恨。。佢居然不及。我槍法如神。。正在思量。發槍個陣。。忽聞呼喚。究竟為何因。。莫不是法塲。將我罪問。。抑或監牢。探候。是誰人。。舉步上前。來一問。。

（二段）哦。（滾花）原來就係你個個對頭人。。當日你在公堂。頂到我緊。。你可謂面皮厚極。人面獸心。。我同你乃係未婚夫婦。全無惻忍。。還記得當年落馬個個蒙面人。。今日落井下石題起你呢種女子。令人打冷震。。催命之符。重來頻。。雖則我視死如歸。無所恨。。應該冷笑一聲。拂袖而行。。今日我有我在監牢。來受困。。使乜你在處裝模作樣。假意殷勤。。我為國鋤奸。應本份。。今日死而無怨。可以對國人。。你佛口蛇心假意來慰問。箕箕山鬼。一窩神。。此後你鍾意別人。即管另搵。。朝三暮四。都係你個流人。。我原本一個高潔之身。不必同你來理論。。（忠僕唱）魯公子。何須走得咁頻頻。。

【說明】 參見白駒榮《妻証夫兇之探監》，見《笙簧集》，頁476。

110 祭鍾無艷 每套二只 丑生朱頂鶴 （頁116D-116E）

（首段）（南音）三杯酒。吊亡魂。唉。我當初何苦得咁迷昏。我地齊邦。固國都係佢個威名振。惟是佢形容醜怪。比不得佳人。可恨燕國。進來藕絲琴一個。無人通曉。一定有辱我齊君。一又得梓童妙手。調琴韻。保全國體。都係之能。我寵愛個個霞姬。雖係唔應份。惟是打破。我個個龍頭罪乃欺君。

（二段）把佢推出到法塲將罪問。又得晏英。來保奏。可謂大大忠臣。可恨張妃設計。眞係心殘忍。擺弄為皇要殺佢身。一時錯聽個的讒言稟。去到寒宮深夜。用火而焚。個個廉頗興兵。意欲得1皇困。無人對敵。佢又再復輕身。統領雄師臨大陣。又把將軍降伏。可謂第一才能。金鑾閂寫千張紙。五朝門外個的寃鬼亂把人吞。佢為國分憂。來去治鬼。

（三段）不料身臨到地穴。喪了佢三魂。今日一別永成千古恨。思人不見。淚落紛紛。正係陰陽阻隔與佢難相近。所以令皇。怒恨。（轉二簧）你在黃泉之下都要聽我。言陳。卿罷卿。你在生時形容醜怪。空抱恨。卿死後。齊邦有事不知所。靠。誰人千不該。萬不該。都是孤皇愛貪。粉紅。總係可憐你。在寒宮寂寞。伴無人。思君不見淚紛紅。

（四段）花開花落無眼見。鳥啼深夜不忍而聞。愿卿你來生後。莫伴君皇免致如斯受困。早成仙騎鶴逍遙駕霧。騰雲。倘若是。到了陰曹。要聽閻君。語訓。尤恐怕冥冥地府。渺渺黃泉。靈魂飄渺到大羅天。飲過黃河三啖水。怕你投生再忙記我。時聞。想到此。不由孤珠淚。難忍。今日我地齊邦。少了個能人。

1「得」，《璧架公司唱片曲本》作「將」，頁76。

111 妻証夫兇之忠僕　每套一只　唯一武生靚榮（頁116E－116F）

（首段）賢小姐。。請坐下。。孝堂內裏。提起了。。從前事。。眞果是難忍淚垂。。想當初。。你七八歲個陣時。。你個娘親去世。。留下着。。高堂年邁父。。佢就把你提携。。說不盡。。孤苦零丁。。眞果是令人。。翳氣。。上無兄。下無弟。。祗有我旦夕。相隨。。皆因係。。禍不單行。。你個老豆無辜。。病起。。請醫生。。來執藥。。唉。。眞正係日夜。不離。。你個陣。。小小年紀。。

（二段）我這裡。維持喪事。滿面淚垂。皆因係。你個二叔。佢個兩公婆親身到來。探視。睇見遺囑。毒手來施。。駛開我。乘機放毒。在個焑藥處。。你個老豆。嚶時飲了藥。命喪歸西。。你嬸娘。夫妻不同心。誓不肯容過。於佢。。回家後。怒髮冲冠。竟把老婆。歸西。。不幸中。刺盲雙眼。投走出去。留下了。小小呱1兒未知生死何如。。到後來。就把家財來霸住。乘機運動做到大大官兒。。心猶未足。敢與流寇兩個通同。一氣。。到如今。天眼昭昭。被人殺死。可謂抵死有餘。。殺父仇人并非別人。就係小姐本2婚夫婿。。曾記得。遊山跑馬遇險個時。。小姐你。為甚麼這等矇閉。。公堂証主。。試問吓九泉之下。。點能對得。。二位親慈。。

1　「呱」，疑作「孤」。

2　「本」，《璧架公司唱片曲本》作「未」，宜據改，頁77。

112 梁武帝逃禪 每套一只 丑生朱頂鶴 （頁116F－116G）

（首段）衆卿們。說此話。眞係令皇可怒。我嘆你等。貪榮華。愛富貴。一個一個都係俗體凡膚。。想為皇。數十年。受不盡。紅塵。之苦。從今後。難忘孤。鞏固。皇圖。雖然是。我聖天子。自有百靈擁護。。那富貴。難常保。桑田滄海。變了渺渺虛無。任得你是。萬頃良田。黃金萬兩。帶不到黃泉。之路。九龍樓。五鳳閣。三千翠黛。六宮紅粉。無常一到。好似一夢嗚呼。美嬌妻。似舟船。在於長江客渡。。那孝子。與賢孫。不過孽債當途。。怎比得。出家人。朝參。佛祖。。

（二段）一心心。六根清淨。一塵不染。蓬萊路上有七級。浮屠。。棄紅塵。進空門。皈依。淨土。。到日後。蓬萊有路。然後再用工伕。但只願。與佛有緣。把孤。普渡。證菩提。登極樂。念幾句胡為南巫般若波羅。自有百千萬億佛。恒河沙數佛。無量功德佛。釋加侔尼佛。接引如來佛。逍遙自在。還勝過道寡。稱孤。那江山。成與敗。皇也不顧。念幾句。胡為南巫阿羅疏婆夜。多他皮多夜。多地夜他。奇加南巫阿羅哩多。奇加難帝奇奇里。奇奇羅。然後再用工伕。。

113 白骨野人之怨婚 每套一只 郭玉麒 （頁116G－116H）

（首段）（首板）慘聞得。我地未婚妻。江中命盡。。（中板）美人恩。難消受。總有前因。傷心人。對着傷心事。都係自嗟。薄倖。鄒士龍。不怨天。亦不尤人。祇可嘆。魯莽一時。累得綿綿長恨。。虧煞我。滿懷心事。眞是有口難陳。。長夜如年。好一比愁城被困。。

（二段）悶懨懨。無聊賴。愁對孤燈。。最慘淡。月色朦朧。淒風陣陣。。鷓鴣詞。蚯蚓曲。令我不忍聞。。（慢板）在書房。靜幽幽。寒夜無聊。令我更煩悶。。對此景。愁腸百結。真正有氣。難伸。。曾記得我地意中人。覷面相逢。大家心印

（三段）最難得。情塲知己。與及月夕。花晨。。雖然是。與柳小姐。。本[1]曾禮行。合巹。況且有。父母之命。。媒妁之言。早已訂下。婚姻。。（嘆板）俺小生。。但不知。將小姐因何錯認。這一封無情。書信。斬斷我情根。。有誰知柳小姐。。

（四段）不見諒。投江自盡。一聞得傳來噩耗。痛失釵裙。。怎知道。去後難逢。叫我点能心忍。今日老天多妒。拆散鸞群。。（中板）此段姻緣。不堪問。惱殺情天。。秋水望穷。難相近。房門莫閉。望歸魂。。莫不是。白面書生。時乖蹇運。。（介）劇憐紅粉。令我傷神。。（完）

114 滴滴[2] 表兄妹松林分別 每套一只 唯一丑生新蛇仔秋 （頁116H）

（首段）（亂彈二流）悲恨塡胸。淚洒雙重。哭一聲表妹你呀。。放開愁容。。你細聽玲瓏。。傷我手中。。流出滿地鮮紅。。蒙你恩如山重。兄愛你。你愛兄。。可謂兩家都相同。。陰功陰功。。在園中。觀看紅樓夢。怎知到割斷芳踪。你在西我在東。。未知何日得重逢。。（重句）

1 「本」，《璧架公司唱片曲本》作「未」，宜據改，頁79。

2 「滴滴」，《笙簧集》目錄作「滴滴淚」。

115

困谷憶妻 唯一丑生新蛇仔秋 （頁116H－116I）

哭一聲。未婚妻。坐監牢。你的未婚老公。對住月朦朧。說不盡情衷。不仁剛榮。強逼你終身。陰公將你收在監牢。孤枕見脚凍。哎吔大北風。哎吔蒼天天亞公。哎吔地下在下聽我諷。。（重句）是何緣故。鴛鴦分離。難得相逢。俺得一個有情女。曉得我琴音其中意。惜我悲悽。和我一曲離鸞調。。唉、嘆愁煩。尚若遇個有情女。就寫聘書成其美。。真好鴛鴦。夫妻一雙雙。放下紅羅帳。言語輪流响。真歡暢祇望產下兒女繼祖父香燈。。真真不甘願。祝告天地神聖衆三光。與我報仇怨。真真不甘願。思想起來好不凄涼。。（完）

116

私探軍情 每套一只 唯一小武靓少英 （頁116J－116J）

帶月披星一聲雷。降龍駒飄二萬里。俺桓溫。四處巡查。係奉王之命。。到西蜀。單人獨馬。私探軍情。。一路上。滿目風光。真係令人。可敬。舉頭望。這條小徑。我都諒係太平。。再上前。登高山。四圍觀定。。有許多。巍峨石壁。幾得人驚。。怪不得。蜀道難行。總係崇山。峻嶺。。又有見。人烟稠密。莫非驟係都城。。

（二段）策馬兒。到此處。極好風景。。好叫我。披星帶月。早夜不停。。今日裡。深入內地。看他動靜。。遙望見。城廂內外。紮下大營。。這兵丁。二羣五隊。甚為齊整。。風飄飄。高牙大纛。分外鮮明。。聞人說。李勢帶兵。非常嚴令。見得佢。有此本領。非係徒負。虛名。。前途上。有得得之聲。待我再來一聽。（追迅）半夜裡。馬到回還。又只見夕陽歸去晚。見水滄滄。環珮珊珊。。（介）哦。在馬上。有個女子。真正美貌娉婷。。

117 寡婦變節 每套二只 女伶新蘇 （頁116J－116K）

（首段）（中板）生不辰。咁青春。不幸年少失耦。。留下我孤枕冷清清。獨睡寢不寧。暗將珠淚偷流。。昨日裡。對菱花。不覺顏容。消瘦。。皆因為。夫瑤仙遊。記不盡苦上加愁。。雖然是。食不盡珍饈。穿不盡凌羅錦綉。。縱然有。萬頃良田。千間房屋。也是虛浮。。真難得。恩愛夫妻彼此同諧白首。。心心相印。如膠如漆。終日抱衿與綢。。我這裡。三九年華。捱不過空房獨守。。偶遇着。隔憐[1]有位伯老父。約我去長堤。佢

（一段）我也曾。應承過佢。依書行事。在於長堤左右。。佢約寫明定然十二點未見佢到來。都要在此來等候。。開邊個間海珠咯。呢間係先施。。隔憐乃係一景酒樓。。我一直走去個頭。係西濠口。。莫非佢係個處兩頭遊。。佢張紙又寫明在於先施左右。。佢咁老實嘅人。未必有虛浮。。我見佢眉目傳情。可稱風流魁首。。但得天緣有份。。學一個織女牽牛。。我守寡多年。都係空房獨守。。

（三段）最難訪得彼此意合情投。久聞得個位老伯父。係一個志誠忠厚。。我情願做佢二奶。祇望天長地久。。重勝過的靚仔無本心。。一味貪求。佢的顧名譽嘅人。未必有貪新忘舊。。若果得成美事。都係我自己鍾意自由。。來至在堤邊。我

（完）

1「憐」，《璧架公司唱片曲本》作「鄰」，下同，宜據改，頁82。

118 大紅袍嚴嵩乞食 每套一只 頑笑旦子喉七 （頁116L – 116M）

（首段）（白話慢中板） 我想一個人。做乜野事幹。都要靜坐思想過。。想我嚴嵩。作惡多端。故此我受盡災磨。。我為官。自問吓邊一個銜頭。我都唔曾做過。。皆因是。我人心不足蛇吞象。我欲想做皇帝。享受綿綉山河。。又誰知。有一個海瑞。佢一出身做官。喺處相仇到我。。我見得。官卑職小。睇佢唔上眼。故此我唔理佢咁多。。皆因是。我打爛只御杯。。主上罰我。就把佢堂嚟過。。唔知到海瑞。反轉猪肚就係矢[1]。打我幾十棍。打得我。（迫力薄落） 好似打大鑼。。想我此時。忍無可忍。就當堂發火。。

（二段） 拉佢去見皇帝。將佢問死罪。要佢命見閻羅。。又誰知。個個逼宮太子上前同個皇帝來

（四段） 我快步如飛。前往西濠口。。（白）（捨得來咯咩）（乜咁講亞） 我因有事故此過了時候。我估你失約唔來。難為我聽你咁久。睇你走得咁交關。。額頭都有汗流。。你張紙寫明。叫我十二點鐘來等候。。難為我一個人。係處兩頭遊。。我只為。遇着一個好朋友。。佢約我飲酒。在於一景樓。。我如今來到咯你不用究。。何用多講咯。同你去蘭亭慢慢綢繆。。咔咔車也曾叫定。不用心憂。。（收板） 我兩人。到蘭亭。有事相求。。（完）

用目觀透。。（呢呢來咯） 你睇佢搖搖擺擺。文雅風流。。我昨日遇佳人。所謂天仙講究。。我一見佢心心相印故此意合。情投。。我張紙又寫明。叫佢十二点鐘來等候。如今鐘點已過。故此走得我汗流流。。

講妥。我雖然一個猛太師。我點共個太子鬥。故此我唔得佢何。。無可奈何。吞聲下

氣。。就把時機嚟過。。適藉個陣時。咁唵得咁嘐。個的番奴作亂。。興動干戈。我將計就

計。去共個皇帝。叫佢命海瑞帶了一千人。把敵兵來破。。唔知個海瑞。佢出乜野法術。

竟然高奏凱歌。。個萬歲爺。叫齊兩班文武。出城來迎接。。個陣我當堂戇左。。佢官封

王位。。度度來眯[1]住我。。的咁多都唔肯放疎。。皆因是。個個龍頭便壺嚛攪出大禍。。

個新陞嘅皇帝。佢話我來欺君。將我來治罪。。賜我金甌來亏食。。你話幾咁奔波。。勢唔

咕道。一個猛太師。今日如此折墮。。(滾花)你地的奶奶。太太。老爺老爹。有乜

上湯白飯。鷄茸魚翅燕窩白鴿蛋炸子鷄掛爐鴨共肥鵝。。成日叫來聲喉破。。誰人在此

大解慳荷。。(完)

119

雙龍怪劍 每套二只 唯一 小武靚少英 （頁 116M－116N）

(首段)（大點撞）嘆英雄。如此磨折。真是老天渾混。噎吔天呀你既生余超羣武藝何以困我。

終身。。入洞門。借宿一宵。錯把道人來親近。。我此時。拜他為師。豈有前因。。有

誰知。苦習三年。佢就把我。來受困。。我情願。雲遊天下。惟有奔走。風塵。。我欲

私逃。爭奈無門。憑誰路引。。終日裡。習技無心。的確難過。時辰。。

(二段)這都是。錯脚難回。甘為因引。。雖則是。身中受困。都要設法趷[2]人。。(慢板) 在

洞中。愁寞寞。寂寞獨坐無人。。過問。。記當年。橫行天下。無拘無束。真正何等。精

1 「眯」，《璧架公司唱片曲本》作「考」，頁84。

2 「趷」，《璧架公司唱片曲本》作「嘹」，頁85。

神。。點知到。。入漩渦。好比樊籠。困緊。。

（三段）我最可憐。受專制。令我心內。如焚。。任得我。係劍術高強。被拒聲威。不振。。原本係。週身火氣。敢受萬苦千辛。。（轉嘆板）我今日。欲出無由。令人更加愁悶。。任你係如虎添翼。不能飛上天雲。。

（四段）自古道。失足竟成。千古恨。。我唔該當日。奉佢如神。。（轉中板）所謂蛟龍都有失運。。大丈夫須要能屈能伸。。到今被困此間。誰憐憫。。牢騷滿腹向誰陳。。際此天寒風陣陣。。愁人惆悵。怕黃昏。。底聲下氣都要從權守份。。（介）外間風景。。孤負月夕良辰。。

120 銘心鏤骨下卷 每套二只 梅影女士 （頁116N-116O）

（首段）（二王首板）寒風 1。一陣陣。刺人肌體。。（重句）（滾花）更籌三報。夜冷如稀。。暮海電流。映出了前塵往事。。心如觸動。情淚如珠。。

（二段）（南音）情默默。倚靠牀邊。。憶卿情緒好比度日如年。。嬌呀記得羊城小住逢嬌面。。你芳容時刻即 2 我心邊。。況且盈盈秋水常通電。。靈犀暗追出左心田。。虧我好事老天行方便。。劉郎有路去訪神仙。。銘心鏤骨同把相思怨。。相隨羅帳與佢情話纏綿。。古話有情好比一對雙飛燕。。衿裯與共地久長天。。點知天公故把情絲斷。。恩憐數月

1　「寒風」，《璧架公司唱片曲本》作「寒風凜凜」，「凜凜」二字原文缺，頁86。

2　「即」，《璧架公司唱片曲本》作「印」，宜據改，頁86。

拆離鸞。。個陣我心中好比穿滿狼毛箭。。難堪最是送你到河邊。。情淚流乾空自怨。。

（三段）陽關一曲我心內 （慢板） 如煎。。今晚夜。攬菱花。顧影方知我個形容。已變。。莫不是。單思病體已到。目前。。念愛卿。。憶菱花。愛神已泯。。因何故。此情使我藕斷。絲連。今日裡。憶佳人。愁懷不淺。。

（四段）（滾花） 相隨珠淚。濕透枕邊。。顛倒夢魂。憶卿不見。。我有何心事。想你幾句贈言。。耳邊又聽更籌五皷。從今後。難望着。地久長天。。（完）

121 茉莉花 滿江紅調 每套一只 英華師娘 （頁1160）

（首段）茉莉花。。盆內栽。。人人將你愛。。愛你多豐采。。此花兒。生得乖。難移又難栽。。難上我的百花台。。

（二段）奴本待。摘一枝。頭上戴。又恐怕看花人兒將我怪。。痴心腸。巧出了安排。。栽花的必須要勤澆澆水。。栽花工夫到了自然開。。強求事兒做不來。。奴好比。鮮花嬌嬈。。露滴牡丹開。。劉阮到天台。。

【說明】參見李淑雲《茉莉花》，見《笙簧集》，頁126。

122 蓮花緣 每套二只 音樂大家黃福田 （頁1160-116P）

（首段）秋風。秋雨。撩人恨。。愁城苦。斷腸人。。萬種悽凉。倩誰憫。。長年惟有。兩眼淚痕

（二段）憶佳人。透骨相思。至今我忘餐。廢寢。想從前。在荷池。與嬌泛棹。池心。。避暑亭。同賞玩。相親。相近。。對嫦娥。來歡醉。又復。高吟。。兩情投。和意遂。細談。心悃。。

（三段）她相愛。我相憐。同佢訂下。婚姻。。（中板）龍鳳燭。正卜燈花。慘過1狂風一陣。。苦不得。慈悲甘露。救苦救難。芳魂。。俺小生。一篇恨史正係虛徒於問。。問蒼天。何必要偏偏來妒忌釵群2。天你生人。何必要生恨。。莫不是。天公有意。將人糊混。。莫不是。我五百年債結。今生。。從今後。又何必生人。。我弗問。隱居禪地。了此生。。

（四段）自古道。久處情長。原非幸。恨根原是。一愁根。。獨坐傷心。誰過問。。夜來一哭意中人。。說罷了凄涼。深山近。。淚眼遙望。玉人墳。。恩愛情深。痛難忍。。深深來一拜。表情真。。只可憐。卿你寂寞。無人近。。故此我。唔妨多路。到祭芳魂。。

123 巾幗程嬰之和尚食菜 每套二只 唯一丑生馬師曾 （頁116P－116R）

（首段）（中板）有好多人。佢話我。你因何得咁吽吜。你因何故。白端端立亂剃光左個頭。實係我講將出來。眞係自己都見醜。皆因為。我治家無術。難及毒婦佢嘅陰謀。我曾記得。為奉香燈計。曾娶二妾。也被他趕走。又串下人。佢心腸險惡。害我嬌兒。命喪陰

1「過」，盧庚《蓮花緣》作「遇」，宜據改，見《興登堡公司唱片曲本》，頁9。

2「群」，燕燕《斷腸碑》作「裙」，宜據改，見《璧架公司第四期唱片曲本》，頁132。

州。累得我恨仔恨到顛。顛到隨街咁走。俾佢累得我幾乎攬1出人命在於街頭。。

（二段）幸得蒙。有一位大師。。將我搭救。。又蒙他。。帶我回寺內。。將我收留。他勸我。佢話日嬲夜嬲。。咁就容乜易瘦。。一個人。生在世界上。不過幾十年啫。死左又係一堆白骨。在於山頭。。曾蒙他。不我遐棄。又將武藝傳授。。到今時。辭別師尊。四海雲遊。。任你有石崇富貴。我都置於腦後。。任你有。美妾嬌妻。我都付諸東流。。但係最難忘。心中所愛。個的佳肴旨酒。。所以常言道。萬事不如杯在手。又話杯酒能解得千愁。。

（三段）大道中。綠陰一片。借問酒家何處有。忽然聞得蒜頭豆豉。引得我得口水流流。邊一處。炒野得咁撚手。呀、個邊有間萬芳樓。。即刻入去大叫買酒。。（和尚唱）來一個和尚頭。此處齋菜未曾有。一位大師。請去別二間酒樓。。（店主唱）我呢個和尚齋心唔齋口。。尊食魚蝦共猪牛。。邊味菜色係至講究。快些對我細說根由。。

（四段）（店主唱）炒鱔龍。眞撚手。重有一味鱸魚球。。最時興。田鷄扣。平而抵食。的風栗把鷄踩2。。（和尚唱）你的菜式唱3合我口。。待我把心中所愛。直說根由。。（轉士工反線滾花）第一味。鳳山入城。見左佢眉頭皺。。（店主白）呀、呢樣我就唔識囉噃。。你唔識呢。鳳山入城。見左炸蛋就眉頭皺。（店主白）咁就炸蛋

1 ［攬］《璧架公司唱片曲本》作「攬」，宜據改，頁89。

2 ［踩］，《璧架公司唱片曲本》作「牡」，頁90。

3 ［唱］，《璧架公司唱片曲本》作「唔」，宜據改，頁90。

（和尚唱）第二味。日本廿1一條件。向我中國要求。。（店主白）又唱2識啫（和

尚白）唔識呢。日本廿一條件向中國要求。明蝦中國呀嗎。。（店主白）哦、明蝦（和

尚唱）第三味。隔鄰火燭。搵乜野人來救。。（店主白）更加唔識咯。（和尚白）

咁都唔識。隔鄰火燭。搵乜野叫人來救呢。。（店主白）唔係打鑼。（和尚白）

响螺。。（唱）第四味。猪欄失火。斷左水喉。。（店主白）呢味我識咯。一定係

燒猪呢。。（和尚唱）哩一個店主的確聰明够。。快叫候鑊。勿停留。。煩勞老哥叫

人來擺酒。。人生幾見月當頭。葡萄酒。拿在手。呑下喉。半點不留。。

124

離恨天 每套二只 美中輝（頁116s-116T）

（首叚）（反線首板）過一陣、氣殺我、三魂飄飄、三魂飄飄、（轉慢板）病沉沉、眼昏花、

睜開了朦朧、眼兒。。見紫娟、和雪雁、在我床前、站立。。

（二叚）暈紅了、雙鳳眼、無言無語眞果是哭個、悲凄。。觸起了、心中事、我就思今、念昔。。

你兩人、休要提哭聽我、言詞。。嘆人生、如春夢。。輕塵、可比。。看將來、花花世

界總話3、不虚。。想奴奴、原本是姑蘇。。人氏。。娘先死、爹繼亡、留下了弱女零

仃孤苦、無依。。主僕們、來到這裡外婆、家裡。。

3
「總話」，陳慧卿《離恨天》（見《笙簧集》，頁152）及陳非農《紅樓夢》（見《笙簧集》，頁241）均作「話總」，宜據改。

2
「唱」，《璧架公司唱片曲本》作「唔」，宜據改，頁90。

1
「廿」，《璧架公司唱片曲本》作「廿」，下同，宜據改，頁90。

（三段）到今日、纔有個風花雪月、詩酒、琴棋。。姊妹們、一個個。。彼此相親同諧連理。。行酒令。打燈謎、詞塲詩杜 1 眞果是滿腹、珠璣。。奴平生、最可憐、大觀園花、滿地。。是奴奴、埋香塚可算今古、稱奇。。深恨着、那寶玉眞是無情、無義。。他不該、送羅帕令我懷思。。癡心人、自不然常存、細膩。。說什麼金、說什麼玉、說什麼金玉話帶、支離。。想起了、寶哥哥洞房、花燭夜、有誰人、知到我病至魄散、魂飛。

【說明】 參見陳慧卿《離恨天》（見《笙簧集》，頁152-153）及陳非儂《紅樓夢》（見《笙簧集》，頁241-242）。

（四段）看將來、說甚麼哥、吖什麼妹妹、全然、不是。。我今日、好一比燈殘花謝有誰、憐惜。。恨奴奴、又不能身生、兩翅。。與花魂、和鳥魄、花魂鳥魄盡處、高飛。。從今後、與你們情緣已止。。再想起、有一句話兒付托、於你。。倘若是、是不測一命、去世。。求他們、携白骨帶我、南歸。。說罷了、傷心語心血、湧起。。（轉滾花）思雙親和祖母。。珠淚如飛。。將身兒跪只在。。塵埃之地。。恕孫女未報。。劬勞萬一。。說話間雙眼兒。。好比雲遮月影。。（介）三魂渺 2、歸太虛。。（完）

1 「杜」，《璧架公司唱片曲本》作「社」，宜據改，頁91。
2 「三魂渺」，《璧架公司唱片曲本》作「三魂渺渺」，宜據補另一「渺」字，頁91。

125 牡丹被貶江南大笛 每套一只 美中輝 （頁116Ⅱ－116U）

（首段）（二王首板）感天地。蒙雨露。栽培我百花。當世。。（慢板）問根緣。雖則是。生於淡水。烟坭。。分節令。來開放。時值逢春盡把萌芽。吐起。衆花神。讓吾居首。纔得國色。天姿。為武氏。反了唐。僭號為周。殘害忠良。勇士。。每日裡。顧荒淫。眞果是污染。朝儀。。玩御園。我牡丹。把這女王。輕視。。

（一段）任千紅。和萬紫。奇香吐艷。我總不開時。。心自問。富貴王。本事天香。瑞氣。。武則天。非是個無瑕。冰肌。。吾豈可恭迎他。所以隱藏。不至。。貴與賤。相逢不配所共。百年。因此上。觸怒於他要傳。聖旨。不許我。在御園來把。身棲。。今謫貶。到江南暫把金陵。聊寄。。（二流）滿朝無個。惜花悲。。嫦娥落劫。難躲避。。何況草木與花枝。。難捨奇香。請姊妹。。羣芳再聚。怕無期。。江南一派。風繁地。。牡丹今去。倚人籬。。木本水源。懷思念記。。（介）但只願。與天同壽。開遍依時。。（完）

126 畫中緣哭棺 每套二只 新芬女士 （頁116U－116v）

（首段）（首板）嘆一聲、我地意中人、珠淚難忍。。（重句）（慢板）俺張靈、難消受、閉月羞花、個個絕代、佳人。。想當初、在山塘、吟詩吃酒、令我肝心、酩訂1。。酒一甌、詩一首、才來鴛動、佳人。。

（一段）染單思、在書房、多得個唐仁、探問。。會丹靑、往潯陽、他就願作、冰人。。你令尊、

1 「訂」，《璧架公司唱片曲本》作「酊」，宜據改，頁93。

不嫌俺、才把你終身、結婚。。恨靈王、選甚麼、天下美女、連累我、鴛鴦拆散、所怨何人。。。記得卿、贈一首、臨別題詩、令我忘餐、廢寢。。書中日、才子風流第一人、願隨行乞樂清貧、入宮只恐無紅葉、臨別題詩勝會眞、

（三段）天下間、曾有幾、風流、仙嬪。。小姐你、那情義、勝過鶯鶯。。越思想、氣壞鄙人、心中怒忿。。（二流）難忍珠淚、濕羅襟。。越思想、不由人、心中難忿。。問一聲、嬌你芳魂、在何處找尋。。

（四段）低下了頭來、俯首自問。。不如一死、與嬌同羣。。下了羅帶、我自刎。。又恐防連累、這個店主人、拿了眞容、把路奔。。黃泉之下、才會佳人。。（完）

127

皈依雄　每套一只　名庵高尼　（頁116v）

稽首皈依雄。水月金容。住海岸。在閻浮。運廣慈心。重發弘誓。願度脫凡籠。彌陀寶冠纓終頂。戴花玲瓏。三災八難。尋聲救苦。扭械枷鎖。化作淸風。散珍寶。普濟貧窮。楊枝手內時時洒。滴甘露潤在亡者喉中。惟願今宵臨法會。接引亡靈上往天宮。戶唵步步帝哩。迦哩哆哩怛哆野哆耶。

128

十二因緣咒　每套一只　名庵高尼　（頁116v）

唵耶答鬼麻二合兮都、不囉已幹兮、敦的山、答塔葛答歇幹怛的山、拶約尼嚕怛唎叭諦、麻曷釋囉合二麻納耶、莎訶

129 準提讚 （頁116v－116w）

準提神咒、功德圓周、俱胝佛只共洪宣、持誦利人天、福壽增延、果得証金仙

130 梅知府飭尼姑 每套二只 唯一花旦陳非儂 （頁116w）

（首段）（戒定眞香） 戒定眞香。焚起。衝天上。弟子虔誠。熱在金爐放。頃刻紛紜。即遍滿十方。

（二段）（二王首板） 苦命女。為痴情。肚腸欲碎。。。（重句）（慢板） 實可憐。相門女。食昔日耶輸。免難消災障。南無香蓋菩薩摩訶薩（三稱）

不得珍饈百味穿不得錦繡羅裳正係估不到。如斯。。

（三段）（過板）怨一聲。老蒼天。把我紅顏。妒忌。。。只可憐。青燈魚皷。口念阿彌。。。（過板） 從今後。情緣字。再休提起。。怎比得。綿綿此恨。兩下分離。。

（四段）想念起。從前事。飄飄紅淚。。。（滾花） 又只見靈牌。好叫我紅淚紛飛。。。今日裡。祭奠芳魂。為着郎你。為郎憔悴。為郎悲。捨不得蕭郎。忙來叫起。。。（哭相思） 茫茫此恨。無盡期。。（完）

【說明】此曲首段之「戒定眞香」與堅成居士《戒定真香》同，見《笙簧集》，頁243。

131 鬼哭真言 每套一只 華林高僧豫彰大師 （頁116w－116x）

吾今悲嘆漢雲霄 葉飄飄

水向石邊流出冷 魂魂飛夕陽西

日月循環西復東　事還同

惟有江山千萬古　磨磨盡幾英雄

秋雨梧桐葉落時　夜遲遲

蘆花凋殘臺城畔　高高樓鼓角悲

今夜道場法筵開　會然來

召請亡靈來赴會　禮禮佛上蓮臺

戶唵伽囉帝耶。莎嚩訶。

戶唵步步帝哩。迦哩哆哩怛哆誐哆耶。亡靈不昧願遙聞。

132 彭玉麟巡營 每套一只 唯一丑生何少榮 （頁116x）

（首段）（二簧首板）黑夜中、防劫營、巡查而往、巡查而往。。（慢板四門唱）為着了、征勦毛賊、我就趲路、趕忙。。在此間、箚下大營、此心、難放。。你來看、前營江水又後靠、高山。。行軍者、本該要小心、防範。。

（二段）又恐怕、敵人詭計黑夜、難防。。今日我、領水師、身為統將。。本該要、身先兵士就不畏、煩難。。叫旗牌、隨着我、四圍瞭望。。四圍瞭望。。（二流）又只見、大營外、一座小小高山。。到不如、登高山、四圍觀望、又只見、刁斗森嚴、兵氣飛揚。。問蒼

天、為甚麼、把生民塗炭。。弄得干戈滿地。。民不聊生。。是天災、還是人禍、令人浩歎。。但不知何日裡、國泰民安。。

大中華唱片曲本

133

蕭湘琴怨　每套四只　呂文成　（頁117-118）

（頭段）（二簧）（二北）秋色裡、月明中、晚涼如水。步閒階、花弄影、掩映迷離。捲珠簾、倚欄干、

（二段）（三簧）徘徊不語。一陣陣、有寒風起、露濕羅衣。

（板慢1）（三段）倚畫欄、對秋光、顧影自憐、誰惜紅顏命鄙。撫綠綺、悶吟哦、秋風落葉、惹我無限幽思。嘆奴生、遭不幸、

（四段）椿萱去世。遺下了、弱質寄風塵、多愁多病、難免飄絮沾泥。此一身、托無人。寺2遇

（五段）姊妹相稱、好比同諧連理。綺羅中、風月景、世情如紙、豈能長日相依。到頭來、春盡花殘。怕只怕、玉容無主。幸虧得、怡紅公子、與我日同餐晚同聚、好比鴛鴦一對、惹我懷思。

（六段）賈府裏聚羣芳。金釵十二都是爭妍鬥麗。但不知、外祖母、心猿意馬、相屬於誰。婚姻事、口難言。。虧我有心無力。

（七段）又恐怕、明珠落在他人手。拚將一坏3黃土、葬郤了蛾眉。芳艷質、嘆無緣。孤負才華蓋世。越思想、暗魂銷、累得我病骨支離。不盡低徊、强轉紅綃帳裏。（滾花）愁腸

1 「板慢」，《大中華唱片對照曲本》作「慢板」，宜據改，見頁1。

2 「寺」，《大中華公司唱片曲本》同，頁1；《大中華唱片對照曲本》作「幸」，頁1，宜從。

3 「坏」，《大中華唱片對照曲本》作「坯」，頁1，見頁1。

一縷恨如絲。

（八段）孤燈獨對難成寐。星河耿耿夜漏遲。春恨秋悲空自惹。（尾聲）羞花容、閉月貌、卻為伊誰。

【說明】參見鄧夢陵《黛玉怨婚》，見《笙簧集》，頁21–22。

134 燕子樓 每套三只 呂文成 （頁118–119）

（頭段）（中板）烏衣巷口斜陽晚。朱雀橋邊野草寒。逝水長流徒望返。落花無主暗摧殘。覩物思人情黯淡。忍不住飄飄紅淚濕羅衫。常言道薄命紅顏慣。妾不是紅顏命也難。昔日繁華、轉眼風流雲散。劇憐長夜夢魂翻。影隻形單。

（二段）留下寂寥關盼盼。又只見燕歸如舊、鶴去無還、（慢板）張尚書、虧煞儂、與枕衾長燦爛。樂管絃、辭組綬、勝於節度寄屏藩。雖然是春風桃李花開放。又道是秋雨梧桐葉落寒。嘆人生功名富貴如泡幻。自古道離合悲歡理循環。既遇着知音消孽賬。

（三段）愁緒千萬。二十年、同一夢、回首何堪。往日裏與使君、在此樓、醉金樽、同敲檀板。（中板）施蔦蘿、附松柏、願雨梧桐葉落寒。嘆人生功名富貴如泡幻。自古道離合悲歡理循環。既遇着知音消孽賬。

（四段）羅綺中、珠簾內、教成歌舞、真果是眾仙同日詠霓裳。（中板）緣何飲恨守空房。翳彼柏舟同泛泛。

（五段）撫膺長自嘆、夜漫漫、燈暗暗、再三再四、荷德如山、恩深似海、須要報郎千萬、嘟環結草未能償。農本待相繼隨君歸泉壤。又恐怕玷辱公清範。稍偷生、自愧顏殊報。好叫儂左右做人難。到如今美饌珍饈難強飯。玉簫瑤琴懶吹彈。纏頭錦、如意簪、

丹桂枝、梳妝還懶。合歡牀、

（六段）連理帳、芙蓉香暖睡難安。從今後一座燕子樓、都是任由蛛網。自埋履劍絕塵寰。矢[1]

死靡他奚抱憾。（滾花）做一個烏雀高飛、不落鳳凰、

【說明】參見麗貞女士《燕子樓》，見《笙簧集》，頁306-307。

135 小青吊影 每套三只 呂文成 （頁119-120）

（頭段）（二簧）孤幃裡、眷癡情、粧臺徒倚。粧臺徒倚。（慢板）恨東風不為儂、吹愁去。

到春日、他偏能惹我、懷思。

（二段）對菱花、看愁容、實在無心、修飾。薄命人、傷春事。鏡奩脂粉一概、拋離。在燈前、

和月下、寫不盡相思字都是淚痕、滿紙。撫着了淒涼景。吟不盡、春愁夏感秋思冬寒傷

悼、四時。自古道、女兒情重終歸、命鄙。問蒼天、為甚麼賦生儂、如此聰明如此、孤悽。

（三段）獨徘徊。步輕移。來祇在山庄、之地、山庄、之地。（單蜆売）又只見、滿目野花、

千紅萬紫襯着一曲綠水、連漪。見影婷婷、

（四段）在於波心、獨立。好一似、含情欲語、不異出水、芙蕖。莫不是、月裡嫦娥、魂銷、此

處。莫不是、來了一個洛水神仙名喚、宓妃。細凝眸、着秋波、靜觀、子細。原來是、

薄命小青淪落、污池。見形體、眞果是今非、昔比。問小青、原何故。

（五段）嬌嬈體態變作弱不、勝衣。看將來鸚鵡祇因文采誤纏使入門、見忌。莫不是、儂前生、

1 「矢」，疑作「之」或「至」。

燒錯了、斷頭香致使報應在、今時。想到此情、忍不住飄飄紅淚。飄飄、紅淚。（二流）

（六段）任你是傾國傾城、終歸何處。那鮮花遭殘暴、返樹無期。從今後參破了、色空兩字、（收

虧殺我春蠶已死、未斷柔絲。

板）　一心心叩如來、禮佛皈依。

【說明】參見《小青吊影》（見《笙簧集》，頁402）及《閨留學廣》第一及第二段（見《笙簧集》，頁506）。

136　仕林祭塔　每套五只半　（附浪淘沙音樂）　呂文成　（頁120-122）

（頭段）（二簧首板）在塔內、思嬌兒、（重句）神魂不定。（二流）　又聽得、塔神爺、呼喚一聲。

（一段）白氏女、出塔前、雙膝跪地。問一聲塔神爺、呼喚奴、所為何情。聽說罷、仕林兒前來

祭奠、好一比、半空中、降下神仙。

（三段）白氏女悲悲切切、與兒來相見。又只見仕林兒、睡倒塔前。我嬌兒、你不必把娘來動問。

我是你十五載、受苦娘親。

（二簧反線）（四段）未開言、不由人、珠淚傷悲。呌一聲、仕林兒、你就細聽從頭。

（五段）黑鳳仙、他本是、娘的、道友。他勸我、苦修行自有、出頭。峨嵋山、同學道、

（六段）只望天長、地久。悔不該、貪紅塵、下山、私遊。在西湖、與兒父、同船過渡。又不該、

借雨傘、共結鸞儔、在鎮江、開藥店、

（七段）財源廣茂。五月五、食雄黃、惹下禍苗。你娘親、見兒父、心血湧透。因此上、到深山、把藥來求。又誰知、白鶴仙、在於洞門把守。險些兒、你為娘、性命難留。

（八段）南極仙、發慈悲、靈芝到手。醫好了、兒的父、真果是無情之流。兒的父、遊金山、被那法海引透。因此上、把兒父、苦苦收留。娘也曾、到寺門、哀求放手。娘也曾、到金山、好意相求。娘也曾、使法寶、與他相鬥。

（玖段）娘也曾、借東海、水淹山頭。又誰知、那法海、神通廣厚。只為娘、戰不過、只得回頭。在斷橋、產嬌兒、蒙神庇祐。四十里、開金砵、纔把娘收。娘好比、弓斷弦、不能成就。

（十段）娘好比、那太陽、日落山頭。但只願、兒夫妻、天長地久。切莫學、兒的父、無情之徒。娘好比、東海水、不得轉流。娘好比、風前燭、不能長久。母子們、說不盡、離情苦透。（二流）又聽得、塔神爺閉塔門、一刻難留。娘本待使法寶。

（十一段）與兒逃走、又恐怕犯法旨、火上加油。捨不得仕林兒、忙忙携手、（板收1）母子們、要相逢、在夢追求。

（十二段）浪淘沙音樂。

【說明】參見細明、金山恩《仕林祭塔》（見《笙簧集》，頁194-196）及麗貞《白蛇會子》（見《笙簧集》，頁315-316）。

1 「板收」，《大中華公司唱片曲本》作「收板」，宜據改，頁6。

137 禪房夜怨　每套二只半　（附鳳凰台音樂）　呂文成唱　（頁₁₂₂—₁₂₃）

（首段）禪房裏、人寂靜、更殘難寐。（中板）　愁人怕聽杜鵑啼。悶倚在禪房思想淚滴。教人何日放愁眉。

（一段）（慢板）自潘郎、京城去。曾記得在於秋江就把奴奴、拋別。為功名、難以怪、只得暫放、愁思。別初秋、梧桐落、倍惹懷人、恨事。想人生、誰不愛、並翼情痴。溯徘徊、眞果是、蒹葭徒倚。

（三段）守空房、常夢着、恩愛夫兒。為女子、多本是、紅顏命鄙。奴也曾、出了家、我就口念、阿彌。（轉中板）　有誰知、方才地海闊天空不許奴來、步履。想必是、凡心凡俗尚未脫離。遇潘郎、幹出了這段烟¹緣十分冤孽。

（四段）因此上、我把食齋二字付於水面一旦扳折菩提。年少人、誰個不思、那個不想怎把心猿、鎖住。捨不得紅塵風月盜我詩詞。幸多才、潘必正與我鸞儀鳳訂、依、（中板）　男和女在於禪房不便怕別人知、無奈何、他不捨得奴、奴不捨得他、都要分離兩地、上京城、到如今、一年之久不見音信歸期、恨關山、來阻住、莫不是、孫山名落離落京師、莫不是、身榮忘舊義、蟾宮得步他就另配蛾眉、

（五段）莫不是、客途逢災劫、吉凶難料更愁思、越思越想、只見月兒將滅、（收板）　到不如、含愁拜淚、叩問慈悲、

（六段）鳳凰台音樂

1 「烟」，《大中華公司唱片曲本》作「烟」，宜據改，頁6。

138 再續紅樓 每套二只 呂文成 （頁123）

（首段）（梆子首板）林黛玉、悶懨懨、芳心誰共。（滾花）今日裏、寄跡在、離恨天中。

（二段）（慢板）想當初、在塵環、感懷、怨痛。命鄙人、多愁病、有誰、憐儂。寶哥哥、他本是、志誠、情種。無事時、敲詩句。

（三段）耍樂、怡紅。誰不道、我兩人、嬌鸞、雛鳳。有誰知、反弄得、有始、無終。（轉中板）半生來、離合事依稀、一夢。急回頭、登誦岸如聽、晨鐘。

（四段）因此上、修清淨持經、咒誦。那管得、伯勞飛燕各自、西東。嘆人生、好一比冰輪、乍湧。無常到、說甚麼月貌、花容。閒無事、打坐在白雲、深洞。（滾花收板）慢垂簾、焚清香、理結絲桐。（完）

139 恨海鴛鴦 每套三只 （為某女士失戀而作） 呂文成 （頁124）

（首段）（二簧首板） 苦相思、忍不住、飄飄珠淚。（重句）

（二段）（板慢[1]） 可歎奴、薄命如花、多愁多病無限、悽其。對芳春、悶倚欄、說不盡傷春心事。最撩人、鸚鵡前頭又只見粉蝶、雙飛。

（三段）想當初、與我意中人、山盟海誓。粧台畔我我卿卿、卿卿我我兩綰、情絲、又誰如[1]、好姻緣、却被東風、吹去。因此上、豆蔻香梢、芙蓉帳內終日裏恨鎖、娥眉。

（四段）嘆從前、甚恩情、都如逝水。只有奴、一寸心好比春蠶縛繭到死、方離。對銀燈、瘦影兒、為郎、憔悴。最銷魂是個海棠開後與及、燕子來時。

（五段）抬頭來、怨一聲、天胡此醉。（重句滾花）虧我懷人憔悴、暗地傷悲

（六段）萬縷情絲、牽不住離人千里。愁腸萬轉、訴向誰知。任你是傾國名花、終歸何處。落紅成陣、都怕亂墜藩籬。越思越想、不覺淚痕滿紙。（尾聲）嘆人生、誰解脫。幻夢、迷離。（完）

140

刁蟬拜月 每套一張 呂文成 （頁124-125）

（首段）（二簧慢板）將身兒、跪只在、塵埃、之地。禀告着、衆三光過往、神祇、望神聖、保佑着、當今、之王。二來是、奴老爺福壽、命長。

（二段）拜罷了、衆靈神、抽身、而起。抽身而起。（轉二流）為江山好吋奴、掛在愁眉。拜罷了衆靈神、大堂而去。（收板）見過了、奴老爺細說、分明。（完）

141

嶺南新曲 懷人怨 每套一只 李淑雲女士 （頁125）

（首段）倚粧樓盼歸鞭。黃昏猶自不捲簾。担慣了、這想思、又是一年。担慣了、這想思、又是

1 「如」，《大中華公司唱片曲本》作「知」，宜據改，頁8。

一年。卸殘粧夜三更、今宵好夢否能成。嘆夜長、眠不穩、入夢何曾。嘆夜長、眠不穩、

（二段）欲相逢夢無緣。獨自抱着影兒眠。辜負了、這芳春、此恨綿綿。辜負了、這芳春、此恨綿綿。紗窗外夜雨聲。和着枕邊淚不停。隔窗兒、一點点、滴到天明。隔窗兒、一點点、滴到天明。

142 嶺南新曲 怨東君 每套一只 李淑雲女士 （頁125－126）

（首段）花朝去、又春分。紗窻寒雨最難聞。誰識芳心。離恨無端欲斷魂。將憂怨、託琴心。對花無語自沈吟。倚殘翠袖、萬千愁緒度春陰。

（二段）花欲墜。燕還樓。煙水江南人未歸。芳草迷離。無那傷春眉黛低。歌舞地。粉香城。漫將往事從頭省。東風無力、杜鵑啼血一聲聲。

143 嶺南新曲 茉莉花 每套一只 李淑雲女士 （頁126）

（首段）茉莉花、盆內栽。人人將你愛。愛你多蜂採。此花兒、生得又燦爛。難移又難採。難上我的百花台。儂本待、

（二段）摘一枝來頭上戴。又恐怕、看花人兒將我怪。癡心腸巧、出安排。栽花的、輕澆澆水。栽花工夫到了自然開。強求事做不來。儂好比、嬌滴滴鮮花。必須要一個有情有義人兒、來聚魚水。兩和諧到老的。牡丹花、劉阮到天台。

【說明】參見英華師娘《茉莉花》，見《笙簧集》，頁1160。

144 嶺南新曲 惜春光 每套一只 李淑雲女士 （頁126）

（首段）香閨外、珠簾捲、姿徘徊。花正好、倚朱欄。無邊豔冶。知春不早。豔陽天、依稀夢。嘆閒愁、如細草。玉人遠、縱有蘭陵、金罇懶倒。

（二段）寒食烟。清明霧。最關情、歸南浦。望天涯、飛花千里。春在平蕪。燕雙雙、階前舞。情脉脉、向誰訴。禁不住、着力東風、落紅無數、

145 嶺南新曲 午夜秋思 每套一只 李淑雲女士 （頁127）

（首段）沉沉簾幙、獨倚妝樓。桂花香、又是秋時候。無賴哀箏、聲聲似舊、怨江南、容易開紅豆。月上東牆、更殘夜漏。無限恨、誰與共綢繆。

（二段）簾捲西風、寒生翠袖。更添愁、人比黃花瘦。青草愁生、刈盡還有。如夢寄、身世等蜉蝣。碧海青天、衰楊殘柳。離別淚、點點滴心頭。

146 粵曲 貴妃醉酒 每套二只 李淑雲女士 （頁127）

（首段）西宮夜靜百花香。鐘鼓樓前更漏長。楊貴妃酒醉沉香閣。

（二段）高点銀燈候君皇。高力士、奏娘娘。今宵萬歲宿昭陽。楊貴奴1、聞聽此言語。忙吋宮娥。

1 「奴」，《大中華公司唱片曲本》作「妃」，宜據改，頁11。

（三段）卸宮妝。和衣兒、倒睡牙床上。長嗟短嘆淚千行。自古道紅顏女子多薄命。為人切莫伴君皇。

（四段）到不如、嫁個風流子、朝歡暮樂度時光。獨坐在、深宮誰為伴。紫薇花對紫薇郎。

【說明】參見牡丹蘇《宓妃醉酒》，見《笙簧集》，頁258。

147 粵曲 黛玉葬花 每套四只 李淑雲女士 （頁127－129）

（首段）（中慢板）早不幸、儂雙親、一命去世、留下了、仃伶女、好不悲啼。蒙外婆、撫養儂、今日成人長進。但不知、這深恩、報在何時。適才間、在繡房、清閒無事。大觀園、看鮮花、解解愁眉。滿園中、那鮮花、香風噴鼻。

（二段）又只見、這百花、開得燦爛如霏。那一旁、鵑紅花、欲言不語。右一旁、牡丹花、襯伴綠葉扶持。東邊上、有涼亭、妙在四圍景緻、西邊上、水閣襯住一曲蓮池。池內金魚擺擺尾。擺尾搖頭想食茜、看罷了、將身兒、就把涼亭而去。

（三段）又只見、狂風起、吹得處處迷離。（白）薄命人林黛玉、正在大觀園觀看鮮花。不料狂風吹散、飛絮沾泥。故而就在花園掃花埋葬。儂今葬花人笑痴。他日葬儂知是誰。思想起來、真是令人傷心也。（西皮）用手兒、執香花、淚灑。

（四段）淚和花、一同、葬在、春泥。待我來、把花鋤、一試。實可嘆、艷骨、飄薄、無依。儂葬花、人笑我、情痴。誰知儂、與花、一樣、含悲。

（五段）嘅春光、卻無心、留戀。奈何天、辜負、美景、良時。望家鄉、人遠隔、千里。想起了

雙親、怎不、悲思、終身事、是前生、注定。

（六段）怪不得、今世、命薄、如斯。見桃花、被風吹、飛絮。遭殘暴、花落、返樹、無期。傷心語、說不盡、愁緒。數十年、倒似、一夢、依稀。

（七段）又聽得、杜鵑聲、啼血、撩動我、芳心、無限、淒淒。無限淒淒。（二流）對此景、

（八段）又只見、一路上、花謝花飛、到不如、轉回了、繡房而去、（尾聲）但只願、眾花兒、再發新枝、

148 舉獅 每套二只 錢廣仁 （頁129）

（頭段）（二簧慢板）小英雄、在書房、心中煩悶。到不如、出府門、散散心煩。

（二段）府門外、豎旗杆、高有數丈。上寫着、左侍郎兵部大堂。大街上、眾百姓、來來往往。

為求名、和求利、求名求利、各走一方。

（三段）來至在、府門口、用目觀看。用目觀看。（二流）又祇見府門口一對玉石獅子、擺在兩傍。

（四段）前朝、有一個五１子胥。力重八百、稱豪強。用手撩衣、將獅子來舉上。看一看大少爺、武藝高強。

1 「五」，《大中華公司唱片曲本》作「伍」，宜據改，頁14。

149

步月 每套一只 錢廣仁 （頁129-130）

（頭段）（慢中板）步階前、好月光襯住花香撲鼻。聽松1聲、一陣陣好似萬馬奔馳。畫樓中、弄瑤琴、和那簫聲、餘音嫋嫋不知到玉人在何處。你睇寒山寺、報鐘聲佢係若隱若微、梧桐岡、沉寂寂惟有高峰獨豎。清水灣、有座小橋、烟籠翠柳所以兩岸迷離、

（一段）桃花源、小小漁舟佢係停泊在此。微風生、泛輕浪水月相依。今晚夜冰輪亮故而星稀。猛抬頭、又只見個隻烏雀南飛。好清風、頻撲面把我愁懷送去。霜露寒、禁不住洒遍羅衣。忽然間、月色係咁朦朧、却被烏雲蓋住。轉瞬間、雲過去依然世界琉璃。觀不盡、好晚景趲往茂林深處。短離有石櫈、待我打坐片時。

【說明】丘鶴儔亦曾經灌錄過《步月》此曲（勝利唱片編號：56130），曲詞與錢廣仁這個版本大致上相同。

150

九里山 每套一只 錢廣仁 （頁130-131）

（頭段）（梆子首板）九里山前呀、打敗仗（滾花）殺得孤家心胆寒。（慢板）初起首、在江東、立孤為長。結拜了、八千人、個個名揚。

（一段）文憑着、老范增、才高智廣。武憑着、勇龍沮武藝高強。鐘離昧、與英布、名為上將。只怨孤、酒醉後、錯弄事幹。悔不該、在鴻門、放走劉邦。

（三段）到如今、又被他、將孤追趕。命韓信、帶人馬、殺敗孤王、兄弟們、死得死、降的投降、

1 「松」，丘鶴儔《步月》唱詞作「虫」，待考，見勝利唱片（編號：56130）所附唱詞。

留下了、俺孤家、未有主張、（轉中板）方纔間與樊噲、交鋒打仗。虞美人、在馬前、

自刎而亡、思想起、我賢妻、實在悽愴。

（四段）無奈何、割首級、掛在雕鞍。催動了、烏騅騅、跑向前往。又只見、大江中、攔阻行藏。

在馬上、睜龍眼、四圍觀看。那一邊、有小舟、泊在垂楊。走上前、叫老人、你聽我言

講。煩勞你、駕寶舟、快渡孤王。

151 烟花淚 每套四只 錢廣仁 （頁131-132）

（頭段）（二流）噩耗驚傳、佳人已杳。身葬魚腹、玉碑香消。舊日個種恩情、都辜負了。

（二段）恨煞我呢個薄情人、負多嬌。趲到臨江樓、嚛開吊。一見牌位、珠淚雙飄。

（三段）（二王首板）李仲賢、在靈前、哭壞了、哭壞了。（慢板）望江樓、只覺得、愁雲慘

淡寒風、蕭蕭。

（四段）憶當日、風月塲中。千金、買笑。烟花地、不過逢塲作興、乃係消遣吓、無聊。與愛卿、

一見傾心、不以我為、不肖。蒙卿你、引為知己、兩情繾綣、卿卿我我、暮暮朝朝。卿

罷卿、曾既否、河中泛棹臨江、晚眺。

（五段）倚香肩、携住玉手兩家同觀、落潮。我兩人、遙夜談心。同歡、共笑。眞果是、溫柔鄉

裏、使我真個、魂銷。到如今、昔日風流、如雲散了。金谷園、舊時台榭繁華景象一旦

變作、蕭條。

（六段）薄倖人、哭多情。臨江、憑吊。恨未能、為卿早日金屋、藏嬌。只可憐、卿你、正係青春、

年少。更可惜、花正開、却被東君擾。月正明、又被雲遮了、花容月貌、一旦付落、江潮。

（七段）金爐內、注龍涎。香烟、裊裊。我今日、在靈前、念幾句、消災喃嘸阿彌陀。念罷阿彌

願你滅罪、把災消。願芳魂、皈依佛法、乃係無上微妙。從今後、你脫離苦海早登仙界、

三魂杳杳七魄茫茫、七魄茫茫。西方極樂、願你自在、逍遙。

（八段）記不盡、前恩舊義。便把我卿、（略慢）來叫。叫得我的喉嚨、喉破了。四邊靜悄悄、

靜悄悄。（滾花）問卿你曾否知到、我嚟祭奠多嬌。綠水悠悠、問嬌呀、此後憑誰吊。

芳魂月夜、倚遍廿四橋。此後何人、與我歌同調。玉人何處、教吹簫。荳蔻香埋、薔薇

事。綿綿此恨難消。鬱鬱難消。

152 周瑜歸天 每套二只 錢廣仁（頁132-133）

（首段）（梆子中板）看罷了書信、我怒不息、孔明佢用野道、把吾欺、可惜奇才、歸劉備、

周郎何日、能解愁眉、曾記得當日擺下、美人計、又誰知弄假成眞、悔恨遲、到後來我

獻出、連環計、他的城池、我勞師、此翻用計纏三次、佔道神鬼、也難知、又誰知我反

中、他們計、好比是高我、一着棋、

（二段）今日奄奄、方一息、口吐鮮紅、怎能醫、定是我不久辭陽世、心血用盡事全非、報主龍

恩、惟一死、從今後難望再提師、心內尚能、記初事、待吾說過、二公知、（轉慢中板）

我記當初、少年間立下了凌雲、之志、到丹陽、迎孫策、某就兩下投機、孫先生、早不

幸他就五年、去世、那時節、仲謀繼位、然後纘立、邦基、

（三段）蒙知遇、手掌兵權、自問係英雄、蓋世、八十一州、江東上全然是賴我、扶持、燒曹兵、八十三萬、係我周郎、用計、可算得、奇才抱負、自問係不愧、鬚眉、方記在、假途滅、虢、取回那荊州、之地、又怎奈、天不從人願枉費壯士、奔馳、到今朝、反中了、孔明鬼計、怕只怕、心血用盡、還要我把、身犧、我也曾、寫遺表帶往吳侯、呈遞、恨未能、立奇功然後再掌、雄師、張大夫、這一封書信某就交帶、過你。

（四段）還須要小心、千祈不可洩漏某的、關機、我叫子敬、你參扶、就往左營觀視、是甚麼地方、你又對、我說知、

153 瑾妃哭璽　每套式只半　（附雙聲恨音樂）　呂文成　（頁 133－135）

（頭段）（幫子）（想思接中板面）　新愁舊恨重重至。不堪憔悴度芳時。空嗟薄命、花無主。

（慢板）（一段）宮闈內。棒玉璽。幾回、瞧視。感觸着、傷心事。珠淚、如飛。恨循環、吾主爺。

思量往事、濕羅衣。再不要回溯當年、天寶事、任你是如膠如膝、也分離。風流兩个字不消提起。最苦是孤兒寡婦。被人欺。

（二段）早辭、陽世。下無子、承帝位。擇繼、溥儀。

（三段）想當初、登極時。小小年幾。醇親王、秉國政、一力。扶持。（轉中板）　有、誰知。辛亥年武昌、起事。半月間、東南半壁失卻了無限、城池。滿朝中。文共武個個商量、躲避、都說道。人心已去難轉、危機。若想着。挽回人心惟有下詔、罪己、

（四段）眾百姓。全不信說道悔過。已遲。忙亂中。起用哀[1]世凱任為國務、總理。他說道。兵雖可用怎奈是財才[2]、希微。奏一本。勸皇族早把帝權、放棄。他又道。將來優待一定不用、思疑。只估道。五族共和從此成為、一體。今日袁世凱要把國體、更移。二百萬。要我交換玉璽不能、違逆。你看他。謀帝位眞果是謀得、新奇。無奈的他何。召王公在於內庭會議。

（六段）雙聲恨音樂　（完）

（三3段）（過板）捧玉璽。不由我痛切、心脾。哭一聲。罵一聲。這奸賊眞果是貪圖私利。謀帝位。傳子孫要與外國、分肥。若扶他。登極後他、就應承割地。從今後。我中國不辦華夾[4]。問一聲。這中國是誰弄得如此（收板）若還是。要救中國。除非是同舉義旗。

154 三娘教子　每套三只　錢廣仁、呂文成合唱　（頁135-136）

（頭段）（二王慢板）（薛保唱）老薛保、在廚房、弄飯燒火。忽聽得、機房內吵鬧為何。想必是、小東人、去街闖禍。至令得、三主母珠淚滂沱。常言道、養子不教、父母之過。

（二段）教不賢來、先生之惰、這兩句、聖賢書也曾、讀過。如切如磋、如鄞如磨。三主母、教

1　「哀」，《大中華公司唱片曲本》作「袁」，宜據改，頁19。
2　「才」，《大中華公司唱片曲本》作「政」，宜據改，頁19。
3　「三」，當作「五」。
4　「夾」，《大中華公司唱片曲本》作「夷」，宜據改，頁19。

導你、非為、之過。為甚麼、將好言和好語、好言好語、你當作為訛。小東人、你莫要

走。一旁站着。待老奴、上前去與你求和。走便走、飛走上前。忙忙跪落。

（三段）我這裡就忙忙跪落。唉罷了我的三主母。望三娘、你輕輕打、輕輕罵、輕打輕罵你要饒

恕倚哥。（三娘唱）老薛保、你有所、未曾、知到。提起了、小奴才萬苦千愁。實祇

望養奴才

（四段）是祖先榮耀。又誰知竹籃打水一塲空。爛板搭橋平地穩、幾乎跌我一交。（保唱）千看、

萬看。看他年紀小幼。望三娘、還須要賞些薄臉你要饒恕、一遭。（三娘唱）你道他、

年紀少。他的心腸不少。說出話、又好比如同、山高。我即道、養奴才。

（五段）終身可靠。又誰知反罵我不是親生母娘。越思越想心頭火上。（二流）我把機頭來剪斷。

兩分張。。（保唱）見三娘。他把頭機 1 來剪斷。

（六段）不由得老薛保、心內着忙。走上前來。忙跪上。尊一聲我的三主母。你細聽奴言。

155 原來伯爺公之遇美　每套二只　蔡子銳　（頁136–137）

（頭段）（中板）今晚夜。燭 2 坐無聊、因此四圍散步。到中環。又聽見人翳、人嘈。繁華地

車水馬龍、真係行人載道。个架自由車、佢如風快都要閃避為高。人叢中、又好似叫賣

華僑日報。有一堆人泵泵圍住个担舊花楊桃。有个乞兒、行近我身傍、起勢咁洒冧揭帽。

1 「頭機」,《大中華公司唱片曲本》(頁20) 及《大中華唱片對照曲本》(頁5) 均作「機頭」,宜據改。

2 「燭」,《大中華公司唱片曲本》作「獨」,宜據改,頁21。

（二段）叫一聲、佢話俾个發財錢嗱、先生救濟吓我的落魄窮途。忽然間、香風一陣我个鼻哥索倒。却原來。如花少艾响處賣弄風騷。我斯時、色胆大如天、真止1係魂魄都冇。我擰轉个頭眞吓原來方醪蘇蘇。對眼發青光、對面睇唔倒、當堂一撞撞咗个滿咀鬍鬚。（嗲哩冧卜計多多冇有好人呢）原來一个摩囉、印度。佢成噸重士的遮起來都要快走為高。我今晚行街眞懊惱、原來撞着个條老虎鬚。至後唔好今樣做。

（三段）恐防惹出大波濤。我歪頭喪氣忘舉報。又祇見大箱一个。佢阻住前途（嘆板）我估呢一帮係外江財原來个只冤鬼攔住路佢嚇得我魂飛魄散你睇我楝起寒毛。你話俾佢埋來一揸、个陣我就豬欄來報數。睇我手顛脚又震好似一只方爪蟧蟧。人地請我喃巫與及捉鬼我都週時慣做。

（四段）我共人來開路都嚌把錢來撈。我念起个的祖師嘅眞言、就忙舉步。吓原來呢个潮氣古井、任我淘。（轉中板）我胆定番、斯斯文文都要上前相告。叫一聲、你个潮氣大嫲乜你得咁、丰騷。吓你唔係大嫲咩、咁、就大姐喙嗱、你都唔使咁、氣怒。你千祈咪响處、亂咁嘈。你生得鬼咁靚、眞正好做唔做。今日六月天時、呢埋个相處、乜你咁糊塗。莫不是、拍手食荔枝个眞名、眞名、狀元、想交俾過我做。我一定、唔領你嘅野、不宜過路為高、高。

1 「止」，《大中華公司唱片曲本》作「正」，宜據改，頁21。

156 賭累之灘官 每套一只半 蔡子銳 （頁138-139）

（頭段）我想當初、練大難皆由我死左个父母。而且週身嗜好。我遊手好閒。轉眼悞入迷途。我唔曾讀過書、所以教育全無。不知到稼穡難、我唔讀聖賢書、点識孔孟之道。我週身牛氣、一味恃住鬼槍刀。立亂咁嚟、我專開大胆舖。防務我藉此來開賭。縱然我唔辦都唔慌冇人撈。一經我搭手真正無微不到。我自從開了賭、認真生意滔滔。

（二段）依加吓我撈得幾个錢、想着買番幾薑舖。講到錢個字幾時數到伍葉潘盧。嫖賭飲吹在於別人話佢方件過做。你若然問到我、都算賭錢為高。十個抽一你話幾咁公道。嫖賭飲吹來救得人幾多因賭雙富豪。講到老舉寨、我勸你脚跡都唔好到。佢若係共你溫、不過挖肉剛刀。你晚晚嗜[1]去飲好難打得數、你唔夠去三晚。着緊兩晚開刀。我任你開銀行不久要倒灶。講到淘古井真係幾時到你淘。講飲酒、不過由人好。酒乃色之媒幾多因飲入迷途。日在醉鄉樣樣都指意人算來唔多着數。

（三段）飲成咁嘅樣、立刻戒酒為高。鴉片烟原本是出在印度。世人貪佢香、將來賣作烟膏。未起引時消滯好。一起引時、個陣膊頭高。乜野都唔得、衹得個烟精花號、唔夠食幾耐、食到氣力全無。講來講去、都唔似單門撈賭。我唔將賭來撈、邊有得咁富豪。叫夥記快的開反[2]、好來作致個個二世祖。扎大細因人至好做嘛、唔好咁嘈。

1 「嗜」，《大中華公司唱片曲本》（頁23）作「番」；《大中華唱片對照曲本》（頁7）無此字。

2 「反」，《大中華公司唱片曲本》作「皮」，宜據改，頁23。

157 原來伯爺公之診脈 1 每套半只 蔡子銳 （頁139）

（全段）（西皮） 但凡看症。女人更要留神。望聞問切都唔曉、我的藥方係食壞人。好醫生。雖眞心都不能用假心。我有時開方。二幾味、藥材。死食番生。唔巫先生醫婦科。世間最難尋。遠近傳聞。獨我、一人。都冇人同我鬬嘥。允2醫生。居然假細心。哥個自由女子。傷風病燒到口唇。干眸眸。原來佢個病咁深。係發燒頭暈。寸脈微沉。抖氣、艱辛。好在唔使怕嘥。再診左手、包醫返本方傷干。確係唔使慌。包好過個、呢擺卦。黃六先生。發散湯頭佢至嗌、食左汗淋淋。爽利精神。百病、離身。待我用岐黃。妙菂。醫佢一勻。（完）

158 黛玉焚稿 每套二只半 （附三寶佛音樂） 陳慧卿 （頁139—140）

（頭段）（首板） 這一陣。昏得我。神魂不定。神魂不定。（二王反線） 身如在渺茫中好浪蕩、飄流。

（二段） 嘆人生。如春夢、往來、奔走。女流中。有多少為着情字、羈留。常言道。人為情死、鳥為花愁、須把色容、參透。任你是、情根情種情痴情緣總屬、虛浮。論情根、豈眞是前生、註就。

（三段） 論情種、也非是連理、枝頭。論情痴、不過是雲行、月走。祇落得、情緣二字好比海市、

1 「脈」，《大中華公司唱片曲本》作「脈」，宜據改，頁23。

2 「允」，《大中華公司唱片曲本》作「充」，宜據改，頁24。

蜃樓。歡樂場、轉眼間化為、烏有。十餘載、費心血一旦、罷休。無常到、却不許時刻、停久。

（四段）紅顏女命薄如斯付於花謝、水流。越思想、不由人心中、難受。（滾花）五內裡好一比、火上加油。莫不是我林黛玉。該終時候。叫紫娟和雪雁。隨我跪拜揚州。叫一聲奴的爹娘。在鬼門關等候。

（五段）從今後難望兒。拜掃墳頭。轉身來又拜。外婆母舅。多謝你撫養奴。十有餘秋。再思想寶哥哥、忍不住口。說話未完。好比刀割心頭。莫不是奴前生。發下了冤孽咒。嬰時間陰風一陣陣。冷氣柔柔。又只見半空中。有仙樂奏。三魂渺渺。上雲頭。

（六段）附三寶佛音樂。（完）

【說明】此曲詞可以與肖麗湘及月仙女史之同名曲《黛玉歸天》作比較（見《笙簧集》，頁213-214及頁317）。月仙女史與陳慧卿兩者之唱本相對較為接近，肖麗湘之唱本則少了以下唱詞：（二段）「……須把色容、參透……」、（三至四段）「……無常到、却不許時刻、停久。紅顏女命薄如斯付於花謝、水流……」及（五段）「……說話未完。好比刀割心頭。莫不是奴前生。發下了冤孽咒。嬰時間陰風一陣陣。冷氣柔柔。又只見半空中。有仙樂奏。」

159 山伯訪友　每套四只　蔡子銳呂文成　（頁141-144）

（頭段）（滾花）手挽手。到田基。遠離館地。（中板）書友們。同散舘、表表情誼。（生唱）

小生梁山伯　（旦白）　小生祝英台　（生白）　祝賢弟　（旦白）　梁仁兄　（生白）　想

當初你我兩人。到來杭州。求學從師。好比如兄如弟。今日冬殘臘盡。散館歸家。但不

知賢弟可有愚兄在念。（旦白）　梁兄三載同窗同食又同眠。豈有不念兄這個道理。（生

（一段）　白）　賢弟果然情重。待愚兄、送你一程可。

（生唱）（慢板）　送書友。到田基。捨不得分離、於你。又怎奈、是殘年。餞別、歸期。

（旦唱）　梁仁兄、來遠送。多情、重義。也不枉、三年內、翰墨、投機。（生唱）　在杭州。

與你同館食。好比如兄如弟。你又愛我。我又愛你。可算異姓、連枝。（旦唱）　想必是、

（二段）　前緣份。同為、有志。

（三段）　我常懷、心腹中。隱言、不講。自覺迷癡。（生唱）　遵聖賢。無毒念。纔稱得孔門、弟子。

論文才。來交接。是個慷慨。男兒。（旦唱）　普天下。經能究。梁兄、智識。前古人。

柳下惠。也要甘讓、於你。（中板生唱）　自古道有緣相會、在千里。若無緣、雖對面、

也不相識。在杭州。同砥礪、好比酒逢、知己。千杯不醉、飲落心脾。眾書友。講盡了

那糊言、亂語。

（四段）　聲聲來、到談我把你、思疑。想小生、我不信你是個紅樓、女子。三載同眠、未有半点

思疑。當真你、是個女裙釵。未有橫行、過處。我梁山伯、可能對得神、祇。不用疑之、

（旦唱）　梁、仁兄、真果是、一個黌門、君子。三載同語、未有半點、思疑。今日裏、

同散館。各分天涯、一處。書窗一別。未知再會、何期。又只見、那鴛鴦在於荷池、游戲。

（伍段）　（旦白）　梁兄亞。（生白）　在　（旦白）　你來看　（生白）　看什麼　（旦白）　你看

他池邊上這一對是什麼東西來梁兄 （生白）嗎書友 （旦白） 不是，乃是鴛鴦來啫嗎 （生白） 哦我看池邊上這一對乃是實[1]鴨穿蓮嚟啫鴛鴦就鴛鴦咯 （生白） 比如你怎見得鴛鴦咯 （旦白） 我想鴛鴦日間并翅而飛 （生白） 晚來又怎樣呀 （旦白） 晚來交頸同睡，咁就係鴛鴦來囉嗎 （生白） 哦，我估是寶鴨穿蓮、原來就係鴛鴦嚟咋咩、（旦白） 想一個人、鴛鴦分不開、男女也分不開、真真枉讀詩書也、（旦白） 也是男、也是女、難獨詐作不知。問梁兄、那鴛鴦到底所因、何故。（旦白） 梁兄 （生白） 在 （旦白） 你來看 （生白） 看什麼 （旦白） 人家都話在此來池邊上、一對鴛鴦、你來我往、我來你往、在此來頑耍啫嗎書友 （旦白） 不是、乃是多情之故。（生白） 你看池邊上、一對鴛鴦、你來我往、我來你往、所因何故梁兄、（生白） 哦、我看頑耍咯 （旦白） 想一個男人大丈夫、鴛鴦分不開、多情也不懂、真真是愚蠢得狠呀、頑耍就頑耍、（旦白） 多情就多情 （生白） 又見他懞閉、無計可施、

（旦唱） 又見他懞閉、無計可施、

（六段） 婚姻事、若不明。叫我怎能啟齒。天、涯隔別、不得不提。我低下頭來、問心思量妙計。（白） 有了、 （唱） 婚姻事、到不如把小妹、名提。（中板） 想定了。那良謀、就用這條、計策。尊一聲、梁仁兄、細聽端的。君子好逑、不知可曾、婚配。雀橋金屋、可曾定下、娥眉。 （生唱） 山伯無才、人見棄。怎能講論、這段于飛。失禮同窗、祝賢弟。

1 「實」，《大中華公司唱片曲本》作「寶」，宜據改，頁27。

（七段）你莫來取笑。我庸愚。（旦唱）梁兄不過心大意。因此未曾訂婚期、倘若梁兄不嫌棄。就將小妹侍奉於你、我做良媒、不知可能稱意。（生唱）既蒙過愛、不敢推辭。怎奈白衣、又是個癡兒蠢士。又恐怕、難以奉陪令妹嬌姿。還須要選過富貴王侯君子。（旦唱）心中已出、不用推辭。小妹婚姻。權且我為、主意。（生唱）既然如此喜笑揚眉。本該上前揖揖舅氏。（完）

（旦唱）（八段）小弟還要、禮躊躇。回頭便對梁兄你。三天宜到、莫待遲。三天來到、梁門氏。四天不到、馬家時。小弟言論、須緊記。（生唱）一椿一件記在心裏。紅日西沉、金烏起。不能留耐在田基。送君千里、終須一別。（尾聲）書友們。（旦）重相見。（生唱）後會有期。（完）

160

妻良之章景雲憶美 每套二只 尹自重 （頁144-145）

（頭段）（綁子首板）千不該。萬不該。貪圖快樂。（慢板）最不該。惹下了。風流債。重重。疊疊。孽賬。網羅。憶曩者。在芸窗。青燈黃卷。勤於。功課。自古道、人老就精、初開情竇、好比烘火燈蛾。

（二段）我交結了。這班游蜂浪蝶、花酒流連。藉口詩詞唱和、點知道、打得水圍多、終須跌左落河。遇玉鳳、邂逅相逢。一見傾心、從此卿卿、我我。少年人、情關誤入呀、好比着了、風魔、（中板）他生來、柔媚天成、況佢且 1 娉婷婀娜、我更。愛他、腰如楊柳、

1 「況佢且」，《大中華公司唱片曲本》作「況且佢」，宜據改，頁29。

個對媚眼秋波。從此後、宿宿宵征、與他魂銷、真箇。最可人、他宜嗔宜喜隱現小小、梨窩。論身材濃淡適宜、不枉箇中翹楚。

（三段）故此我迷頭迷腦、我就去把、肝疏、有誰知、漸漸空虛惹下了彌天大禍、花柳塲、賣牛奶、辦杧果、個陣時行不得、也哥哥。怎料到、延醫罔效、偶遇百密、一疎。個個老慈幃、愛子情殷要把藥方、看過、嗜也、弊傢伙咯、俾佢知到、內裏所病、甚麼。當是時勃然大怒動了雷霆之火。痛責我、前非痛改、方可肯氣下心和。沒奈何、我只得指天盟誓不再到烟花折朵。

（四段）我娘親、一聆斯語、佢就笑呵呵。係到今朝、身體如常、回憶係心肝一個、塵世中任你天南地北、難覓月裏嫦娥、低下頭、口問心、確係母命難違、叫我何、方妥、更籌起燈又着、試問個中人仔係心內如何。（滾花）雖然母命唔應、該來違阻。惟獨是我愛佢情深、都無奈何。去埋呢一口[1]都唔算太過、一個禮拜去左七晚。都唔算係多。

161 梅知府之哭靈 每套二只 薛覺先 （頁145-146）

（頭段）（梆子中板）花好月圓人非壽。好似一塲春夢不堪留。有情人、相處難長久。姻緣盡、（慢板）意中人、我地個碧容姐、玉殞香消、反被情絲、縛就。

（二段）一對好鴛鴦使佢不同夢。陰陽兩地永作楚囚。想當年、我蕭永倫、東奔西走。最可嘆、使我不勝愁。兩地迢迢、令人空搔首。大抵情緣至此。一定係再難求。（慢板）

1 口，缺字，《大中華公司唱片曲本》作「次」，頁30；《大中華唱片對照曲本》作「晚」，頁35。

遭時不遇、文章憎命、所以人海、沉浮。恨世情、如水流。早知透。最可恨。不仁岳。
重當相仇。（中板）累佳人。生死存亡、佢都不顧事情好醜。以為一死、可蒙羞。

（三段）墜情波。無挽救。嫦娥女、可是帶月流、四大皆空無宇宙、臥簫管。到楊州、獨不念、
世有癡人。如木偶、水晶宮內、点能究與嬌嬌呀。遨遊、悶對着菴堂、舉步走。我心兒
亂跳、足兒浮。傷心人、好似臨風柳、搖搖擺擺、輕兒柔。忽見得野竹古松、參天秀。
雙雙蛺蝶、正係人憂、我此時、已比黃花瘦。從前事好似水悠悠。往日裏、携手在
花前、我我卿卿、兩人都願同諧、白首。到今日悶厭厭好似哀鴻孤雁、留下自己行遊。
在世間水月鏡花紅得透。

（四段）有多少婦隨夫唱、然後正得共結鸞儔。轉一個灣又試一個灣呢、就到禪堂之後。（嘆板）
又只見靈牌、我淚雙流。卿呀你嘅幽魂。可知我心傷透。我重有好多真情話。想話與卿
你我嘅姻緣不就、因纏口。（收）蒼天、到何日、克遂唱酬。

162

玉梅花之判婚　每套二只半　薛覺先　（頁147—148）

（頭段）（白）（擺駕）（梆子中板）為皇昨晚得一夢。夢見當朝學士佢作了皇的西宮。孤看
將來這椿事情。一定有大大作用。朝房有事、你就來奏知孤穹。（白）難也（中板）

（二段）他奏道、當朝學士、係一個女扮男人。這椿事情皇盡知、你都不必來多問、惟有崔金華
佢苦求皇與他判回婚姻。最可惡、皇御妹、你真真係糊渾。悔不該、在金鑾你亂奏大臣

唔估到你兩人也曾拜堂成親。個個駙馬爺、對於婚姻事、量必他不敢條陳。怎知道皇妹妹乜得你咁笨。求兄皇判回他婚事、情願個駙馬就敢讓個人 1。他祇知為自己都唔知到為皇想爛個心腎、用何謀來安置他夫妻兩個人。

（三段）低下頭口問心、睇過點得正隱 2 陣、（白）有了（唱）霎時間皇有計。所以格外精神。待為皇翻身上前、傳旨一陣。有為皇在此、量必他不敢來認是女人。（白）乜咁嘅又

（慢滾花）又只見殘臣跪金階。你佢 3 居然扮回一個女裙釵。

（四段）你既係閨閣嘅名流。喂你都唔該咁腐敗。可謂雌雄倒亂。正係妖孽投胎。論國法你欺藐為皇、真正罪名莫大。知咁、為皇念在你、調治我母后痊哉。曾記得拿我送火袍皇你到 4 府內。我重有千言囑咐、叫你唔好認係女粧台。誰知你把為皇言語唔裝載。反當作為皇一個小嬰孩。我想到此層、意欲把你將刀分開。咪咪自乍、

（五段）非是為皇捨得斬你個巾幗英才、你唔該將皇帝係咁撳化晒。而家叫為皇有何面目在於金殿來。雖然你貌若天仙、都係人地嘅恩愛。我都唔知廢盡幾多心血、被你一旦撈埋。喂、崔金華你都唔使歡喜得咁快、惟是佢條生命在皇掌上來。你若然唔信、看一看為皇那些利害。斬斬斬、咪自先乍、唉我把你兩人都不結得和諧。（完）

1 「讓個人」，《大中華唱片對照曲本》同，頁13；《大中華公司唱片曲本》作「讓過別人」，頁32。

2 「隱」，《大中華公司唱片曲本》同，頁32；《大中華唱片對照曲本》作「穩」，頁13，宜從。

3 「你佢」，《大中華公司唱片曲本》作「睇佢」，頁32；《大中華唱片對照曲本》作「佢」，頁13。

4 「你到」，《大中華公司唱片曲本》作「到你」，宜據改，頁32。

【說明】參見牡丹蘇《玉梅花對質》，見《笙簧集》，頁237-238。

163 罵玉郎 每套半只 薛覺先 （頁[148]）

（全段）黃昏捨却殘裝罷。窗外西風冷透紗。聽秋聲一陣一陣細雨下。何處與 1 人閒鬪牙。望穿了秋水不見還家。潺潺淚如蔴。又是想他、又是恨他。手拿著紅綉鞋兒占鬼卦。（完）

164 綠林紅粉之軍械房自嘆 每套二只 薛覺先 （頁[148-149]）

（頭段）（二王首板）這都是、為佳人、寄身虎口、（重句）（南音）愁人最怕個個月當頭、自係與賢嬌遭難後。正係一日唔見好似隔三秋、雖然尚未成佳偶、究竟一点恩情、點肯付落水東流。

（二段）奮起雄心營救愛友。救不得賢嬌我誓不罷休、黃衫有意憐紅袖。就係上天落地我都要追求（轉二簧慢板）見嬌姿、投水時、頻思援手、幸喜得、浮沉未幾被救、登舟。舟中之人、佢思疑我係、賊寇。齊來追趕、佢都不問、來由。我獨力焉能與雙方、爭鬪。

（三段）一時不慎致有被賊、所困。因機關、有個八二佳人、佢將吾營救。好一似大海中鰲魚墜落。不脫鈎鈎。自古道。天相吉人。憐惜、非否。（滾花）當是時他見吾。重帶笑含羞

（四段）手挽手兒、去到荒郊左右、對面時對着了他、難開口。我看佢個相貌、生來、與陸秋鴻有八九。他有心救吾何以把我在此覊留。正係滿腹嫌疑、怎解剖。莫不是俺劉世玲。到

1 「興」，《大中華公司唱片曲本》作「與」，宜據改，頁33。

死方休。（完）

165 月下追賢　每套一只半　（附漢宮秋月音樂）錢廣仁　（頁149-150）

（頭段）（韓信）（二王首板）適纔間、離南鄭、孤身飄蕩。孤身飄蕩。（慢板）恨不能、婁時間、奔回故里。心忙意亂、我的馬兒蹄忙。聽譙樓、打罷了、初更鼓响。單一人、獨一馬、單人獨馬又好不淒涼。想當初、母子們、一齊逃難。

（一段）又誰知、二龍山前就兩下分張。唉罷了我的老親娘。忽然間、松林內、透出月光。一陣陣、寒風起、就露濕了衣裳。不覺的、譙樓上、二更鼓响。思想起、那樵夫就死得悲傷。我都是、無奈何又纜將他斬。又恐怕、追兵趕來就露出了行藏。可憐他又死得好慘傷。老漂母、贈銀馬、恩高義廣。俺韓信日後名揚。又誰知、漢劉王、他不用我、為將、因此上、有才難展、有志難伸、莫若還鄉。一馬兒、來只在、寒溪之上。

（三段）（二流）黑夜裏渡無人、沒有舟船、豪傑打馬、找尋路往、又只見丞相、趕來忙勒住了馬兒、收了韁。（尾聲）韓將軍。且慢走、有話商量

（四段）（附漢宮秋月）（音樂）（完）

166 原來伯爺公之賊仔受戒　每套一只　錢廣仁　（頁150-151）

（頭段）（二簧反線）叫徒弟你跪上來、聽為所[1]教道。想做賊要帶便博壳曲尺鐵線木枳至少

1 「所」，《大中華公司唱片曲本》作「師」，宜據改，頁35。

生銹爛刀。做賊人、打明火。賊有賊路、有綫工和綫人、綫工綫人生意難撈。至怕是一

（一段）聲水緊個陣銀雞警耗、到那時靈機應變你都快走為高。

講到了、做小魔、射盔搶帽、打荷包收晒浪乃係最易工夫。初入手認眞人、你咪亂咁來

做。怕只怕剛剛榜着老虎條鬚。有幾何咁唔喏。遇着出城鄉佬。佢問聲貴姓見被鋪、你

必須要、妙手空空行藏老到。（滾花）胆大心細、要勤勞。大路你都咪行、最好是走

小路。聽足我嘅說話、包管你有得嚟撈。

167

烟花淚之淨圓 每套二只 蔡子鋭 （頁151－152）

（頭段）（中板）我想衰家看破了那紅塵世事。一心心入禪門口念個句阿彌。愛清淨偏難受那

繁華好處。誦黃庭三五卷你話快樂何如。我地出家人、心如明鏡台、身本係菩提樹、坐

蒲團、三更月、正好定性無思。有日裏圓滿功行、得成舍利、

（二段）那時節、金剛不壞、常愛淨水楊枝。渡衆生佛法無邊、祇可係有緣可遇。說因緣、凡

十二、果證菩提。（慢板）釋迦佛傳法旨、拈花微笑、領會玄機。獨係阿蘭加義、編

奧義、誰能知、無垢無淨、無人無我、眞是參透玄機。

（三段）跳火坑化紅蓮、金剛不壞、皆由超生了死。蓮台上、頂現三花、還有舍利相隨。脫凡胎、

剩下呢個臭皮囊、可免無常二字、修功德。三千善、屠刀放下佛法皈依、有衣鉢、是眞

傳、留示後世。立大願、廣渡有緣、蠢鈍含靈、都係佛性不離。

（四段）（滾花）眞係刼運相逢、唉係難躲避。除非係廣行善念藉賴佛力扶持、我嘆一聲道德

淪亡、唉、何日已、我聽見話公妻仇孝、佛亦縐眉。（完）

168 離天恨 1　每套四只　陳慧卿女士（頁152-153）

（頭段）（二簧首板）這一陣、昏得我、三魂飄蕩。三魂飄蕩。（反線板慢 2）病沉沉、眼昏花睜開了矇矓、眼兒。

（二段）見紫娟、和雪雁、在我床前、站立。暈紅了、雙鳳眼、無言無語、哭得、悲悽。觸起了、傷心事、思今、憐昔。你兩人、休要啼哭聽我、言詞。

（三段）嘆人生、如春夢、輕塵、可比。看將來、花花世界話總、不虛。想奴奴、原本是姑蘇、人氏。娘先喪、爹繼亡、留下我弱女零丁孤苦、真果是無地、可依。

（四段）主僕們、才來投到這裏外婆、家裏。到今日、才有個、風花雪月詩酒、琴棋。姊妹們、一個個、彼此相親好比同諧、連理。行酒令、打燈謎。詞塲詩社、真果是滿腹、珠璣。

（五段）大觀園裏這的殘紅、滿地。是奴奴、埋香塚。可算得今古、稱奇。心恨着、賈寶玉、真果是無情、無義。悔不該、送羅帕惹我、想思。癡心人、自不然常存、心裏。說什麼玉、說金說玉話帶、支離。觸起了、寶哥哥今晚洞房、花燭夜。

（六段）有誰人、知道我、病在瀟湘魄散、魂飛。看將來、稱什麼哥哥、叫什麼妹妹、都是全然、

1 「離天恨」，《大中華公司唱片曲本》作「離恨天」，宜據改，頁36。
2 「板慢」，《大中華公司唱片曲本》作「慢板」，宜據改，頁37。

不是。我今日、好一似、春殘花謝有誰、憐惜。恨奴奴、又不能身生、兩翼。與花魂、

和鳥魄、花魂鳥魄盡去、南飛。我今日、與他們情緣、已盡。

（七段）再醒起、有句話我今托付、于你。倘若是、有不測一命、去世。求他們、收白骨將我帶

去、南歸。說不盡、傷心話心血、湧起。（滾花）思雙親和祖母、珠淚如飛。

（八段）將身兒跪至在、塵埃之地。叫一聲寶哥哥、總總不知。說罷了雙眼兒、好一似雲遮月影。

三魂杳杳、返太虛、（紫娟唱）一見姑娘命去世。不由得紫娟淚如雨。急忙忙離卻了、

瀟湘館地。進後堂把事兒、對太君說知。

【說明】參見美中輝《離恨天》（見《笙簧集》，頁116S-116T）及陳非儂《紅樓夢》（見《笙簧集》，頁241-242）。

169 妻良之章景雲勸妻　每套二只　尹自重　（頁153-155）

（頭段）（中板）憶當時酒色沉迷、弄到了烏烟障氣。因此上天倫之樂、都係一味唔知。況且古有云、過則勿憚改。所以方為君子。望海涵、你原諒我、咁就莫大恩施。想當初、在芸窗攻讀書史。在花園臨風盼望、望見對面小小疏籬。有誰知、佢內裏有人、況且年輕貌美。

（二段）勾魂攝魄。若隱若現、與我若即若離。當是時我年齡不過十係有幾。情竇初開、春心撩亂、於是又想入非非。點知道、我遇着個班打齋鶴、佢係天咁知人意。他言到、青留不住、總要行樂及時 於是乎 今晚我做東、明晚輪到你。在廳中、開筵坐花、飛觴醉月、

個個都貌美仙姫。個陣時、大磲藕抬色、都唔知我地亞爹姓氏。闊手段、揮金如土、盡

係血汗民脂。呌一個、名呌玉鳳、偏偏佢又天生貌美。

(三段) 他言道名門閥閱、變佛飄絮沾泥。個陣時性根唔定況且係重難輕易。何況他、三年老舉、

重係慘過一個狀師。故此我被佢所迷、焉得唔係顧彼此。因此上、對你唔住、令你日

夜傷悲。到如今覺悟回頭、莫把你前愆懷記。切不可剃光個頭壳、去做女尼。況且師姑

庵、枯槮夾濕、因為方的男人氣味。若不然、一定係野貓、唔係就野狸。從今後、將頭

髮長長、長成鶺鴒尾。短衫闊袖、着長裙、人地重話你裝束趨時。

(四段) 從今後、我地兩人都要爭番啖氣、謹衣着、聽晒你勸諫、斷未有往日咁迷痴呀。(滾花)

聽佢一句句嘅言詞、真果是入情入理、任你係金剛怒目個個菩薩也要低眉。我歡喜

喜、都要走上前、施還個禮。(收板) 望賢妻、你都要、把事前、一概休提。(完)

170 原來伯爺公之罵老婆 每套一只 蔡子銳 (頁 155-156)

(首段) (中板) 我聽賤人、說此話真是豈有此理。為丈夫、時常將就你、你都係總總唔知。

你入門咁多年、本該知吓你個丈夫嘅皮氣。早知你係咁、真正係貼埋錢、都不屑娶你番

嚟。个的身家、係我應老豆、剩落過我。係我個人份子、縱然我輸乾和輸淨、我睇都唔

算出奇、你咪爛架勢播、個的金銀手飾、都係過禮個時我打俾過你。那衣裳、係我經手

做、邊一件係你裝嫁入嚟。你週日話我賭。試問關你何事、唔通坐倒處、天亞公就嚐有

錢跌落嚟。講到賭個字、邊一個唔知我嘅生平慣技。

（二段）連中十口番。個時身家一定多過舊時、運到時、遇着稔一跳三、稔三縮四。稔合跳、縮頭龜、個陣中到歇皮。我任你大進客。我輸錢輸得多。佢縮縮吓膊頭。都要撥我馬尾。出生菓打埋煙荷、邊一伴[1]能究快樂如斯。我輸錢輸得多。想着共佢脫離關係。又恐怕、做人唔賭錢、死後要去担坭、因此上、我立實個心腸、故此堅持到底、任你是、番生老豆都怕勸我唔嚟、我勸你、就唔好咁多聲。唔係今晚一定將你抵製。等你見水唔得飲、好比一隻蛋家鷄、你乖乖地就坐埋嚟、共我塌吓骨。算你頂識意次。若不然、你激嬲我、一定剝你層皮、你真豈有此理、

【說明】參見生鬼容《失珠奇案之罵妻》（百代及高亭唱片版本），見《笙簧集》，頁33-34及270-271。

171 鐘警同羣[2] 每套二只 錢廣仁 （頁156-158）

（頭段）（首板）勸同羣、聞鐘聲、須要猛醒。（中板）你地一味扯風波、都要顧住前程。（慢板）想世人、對於酒與色、視作無邊、樂境、

（二段）烟花地、誰能究、一旦、忘情、當少時、情實正開。愛色、如命。怎知到、粉白黛綠。最易移情。須要知到、飲一個字、祇可逢塲 作興。倘失足、武陵溪、終困在 愁城。（中板）想、鄙人。少年間、曾染着風流一病。至令得、資財散盡、不顧交際經營。我今日、見

1 「伴」《大中華公司唱片曲本》作「件」，宜據改，頁40。

2 「羣」，《笙簧集》目錄作「群」。

（三段）

同群總痴迷、不醒。憂戚相關、敢誌片言吐盡。忠告、愚誠。

到青樓、後生家一定把心、唔定。待我將妓女一五一十講晒出嚟、方知到損失、無形。你睇佢、梳一隻髻、搭住個條頸、裙長堪掃地、衫袖成尺闊、佢就叫做文明。將鉛粉、填滿珍珠座、還要搭着一條支工、頸練。個件衫短到見褲頭。你話幾咁牙烟。佢着到夏布衫、穿條夏布裙。假辦丁憂、顯然係絲髮、都無件。生成鬼咁樣、佢重唔信鏡、以為傾國、傾城、人情。我駛酒堂、叫佢嚟埋席、慘過隆中、三聘。佢話檯腳多、伊家咁早到、無非俯順、人情。加倍曲意、逢迎、到飲完一齊番去寨、此際妍媸難認。唔夠片時、佢抹去脂粉、慌死唔得瘟。叫聲應大少、共你飲一杯、你飲勝時我、飲膽。個的四方辦頂、慌死唔好像寃鬼、現形。當此時、佢粒聲唔出、先先將偈穩定。佢口聲聲、話大姨媽生日、契娘娶新抱、弊咯明日要做幾個人情。

（四段）

明知到、佢今日索亞保、明日迷亞勝、藉此嚟開刀、以為出師有名。初去學攬、慌死唔夠瘟、乃係出乎心性、斬白水、不過三幾十、點話點好一定勉強、應承。你估話、良緣天賜以為三生、有幸。點知到、熟[1]度唔够五分鐘、枉你自作、多情。花界中、你若莽自用情、不啻授人以柄。貪一時、風花雪月、須計飲泣家庭。常言道、老舉多情、人客倒運、任你是、家財百萬都怕盡地、散清。有許多、冒名白板仔、特靚行兇、想着去淘古井。點知到慘損腳、真係有口、難聲。你臨扯時、重話賬界[2]嚟坐吓

[1] 「熟」，《大中華公司唱片曲本》作「熱」，頁42。

[2] 「重話賬界」，《大中華公司唱片曲本》作「重話卑賬」，頁42；《大中華唱片對照曲本》作「重話界」，頁43。

蘿聊解青樓、寂靜。至緊尋常到、免我這等孤零。一個人、當局者迷、古云知死都唔病。一到散乾淨、方知自己不近人情。你話我有仔如此、一定以杖扣其脛。願同群、打開對耳等我講埋一聲。須知到。明年一個咖喇蘇須要回頭、猛醒。勸諸君、改過前非方展萬里鵬程。

172 原來伯爺公之大結局 每套二只半 （頁158－161）

錢廣仁君唱白義　伯爺公

呂文成君唱自由女

尹自重君唱胡運師爺畢吉

蔡子銳君唱古老　古大人

（頭段）（中板）（古大人唱）　我估話搵個姨太來溫一陣。誰知反弄得我哋姪哥佢結了朱陳。我從今都唔發姨太癮。恐防攞着係呢一個衰神。（胡運師爺唱）　事情起点都係我胡運。公園我遇着呢個叙裙。躲避在個救濟箱中我睇緊、唔知乜頭乜路走出一個好老人。（古老唱）　我罵聲你個爺師1 真正胡運、你壞人名譽睞2 享處爛沙塵。我手拖住我哋老婆都要上前一問。却原來呢個新姨太係我哋岳丈大人。

1 「爺師」，《大中華公司唱片曲本》同，頁43；《大中華唱片對照曲本》作「師爺」，宜從，頁15。

2 「睞」，《大中華公司唱片曲本》作「咪」，下文同，宜據改，頁43。

（二段）喂亞外父亞乜你六日 1 天時乜你又得咁有癮。咁多房出賃通方地嘜藏身。我曾記得在於古老道館、我同你相會個陣。你臨去時、監硬攤賬、算來爭我十多蚊。我而家做親戚都唔成來追問。看在你個女、我個老婆份上都唔願出票拉人。（伯爺公唱）我明明在鹽倉土地廟、好似暈一陣、點解來到有咁多人。你話家庭教育幾要緊。你睇一人失教連累成羣、亞魂你、真係得咁笨。有官你唔嫁、嫁個咁嘅衰神。（自由女唱）爹爹說話真係笨。呢個係財主、不是衰神。衣服斯文唔再問。搽脂蕩粉係幾銷魂。我叫句夫郎、快些上前把我亞爹來扶穩。

（三段）硯佢出來抖吓精神。（古老唱）老婆你說話真係方品。硯慣伯父就不離要何澤民。待我上前搵老襯。堂倌就要來招待人。叫聲亞九哥。你快的上前把個姨太來覗穩。你硯佢出來、打賞你三分六銀。（畢吉唱）姪少爺你上前搵老襯。不如搵多個兩個人、我一個人恐怕扶佢唔穩、怕只怕跌死佢失了三魂。你睇佢局得咁交關、的確係陰司條路近。真可嘆、累到我哋做倌都係為佢一人。三分六銀係唔過搵。原來佢係一個我哋對頭人、（白蟻唱）亞吉你講得真係胡運。大老爺聽見把火就焚、不過係將功贖罪免監禁。

（四段）適逢其會佢要請人、你咪話三分六銀都唔係過搵、應承得佢要殷勤。你睇佢個情形是可忍、問你孰不可忍、快些拖佢出來、免佢振騰騰、（畢吉唱）嗱吔白哥你講來做教訓。道理係無非咪欺人。不過係將功贖罪應本份。我地希望將來嚕做大人。咪講咁多恐妨大人來質問。我械長衫袖整斯文。扭扭擰擰上前來、重要把佢來拖穩、（白蟻唱）原來

1
「日」，《大中華公司唱片曲本》作「月」，宜據改，頁43。

呢個係老人、記得享鹽倉土地個一陣、兩椎打佢失了三魂。當個陣時佢哈眼瞓。週身搜過身一文。身上個度符係附屬品。拈去當舖唔受君。咪講咁多咯快的上前把佢來一問。

（畢吉唱）噫亞差話你多多有 1 好人。乜你有床唔瞓去瞓矮橙。生人唔去做辦木人。

莫不是今生今世你上官癮。因何要嫁古大人、你官癮重得咁交關係真係倒褪。

（五段）你官癮重時致有咁倒褪、喂你係人定係鬼、抑或大把貨嘅財神、我叫白哥你上前來拖穩、等我再上前稟知大人。我走上前打個冷振。恭喜老爺你娶老人。唔通佢來拂你粉、抑或大老爺當佢係岳父親大人。佢重踎起個條貓鬚騰騰振、衣眉斬眼喺處嚇人、問聲老爺究竟呢一條老藕憑誰引。正所謂命途多舛的確係命生不辰。（古大人唱）呢塲風波都係胡運搵。你各人有路各人行。姪哥你帶住個外父回家都唔在問、夫妻和順你過日辰。白蟻畢吉須安份、六婆你唔好再告夫君、各人要聽我教訓、須知到民生係勤、夜寐夙興惟謹慎、但只願風和雨 2 粒我膏民。

173
散楚歌　每套半只　錢廣仁　（頁161）

（全段）桴鼓猛响。戰死沙場。血肉飛揚、欲博封侯望。勸君休妄想。請君細思量、試看着、有多少名將、戰死在沙場。鳥死良弓藏。慈母倚閭望。還有個閨中望夫郎。得歸故鄉早歸故鄉。何苦替人亡。（續上）欲博封侯望。勸君休妄想。（完）

1 「有」，《大中華公司唱片曲本》（頁45）及《大中華唱片對照曲本》（頁16）均作「冇」，宜據改。

2 「風和雨」，《大中華公司唱片曲本》作「風和雨粒」，頁45；《大中華唱片對照曲本》作「風和雨順」，宜從，頁17。

174 畫中緣 每套三只 蔡子銳 （頁 161-162）

（頭段）（二流）聞、聽得崔盈、受驚、身故。不由得、俺張陵、魄散、魂飛。店主人、你煩引路、上官、房去。

（一段）又只見、係殘燈一盞。還有一副棺材 （首板）嘆一聲、我個薄命人。三生不幸。三生、不幸。

（二段）（慢板）俺張陵、係難消受。閉月羞花、個個絕代佳人。想當初、在於山堂。吟詩吃酒令我肝心、盡興、詩一首酒一甌。才有驚動、釵裙。染單思。病難支。多得唐寅、探問。畫丹青。去尋陽。不辭勞悴、與我做個、冰人。你、令尊、不嫌俺。

（三段）才把你終身、許配。恨陵王、為甚麼、挑選美人。至有累得我、鴛鴦拆散、所以難結、鸞群。曾記得我臨別之時、題詩、一首。詩中曰、才子風流、第一人。願隨行乞、樂青蘋。入宮則恐、無紅葉。臨別題詩勝過、會真。常言道、紅顏薄命、都是古今、一體。

（四段）估不到、今日裏、失散、關津。說甚麼、巫山相會、與你心心、相印。心心相印。

（五段）（二流）任你是、聲嘶力竭。枉我、傷神、五內裏、好一似、轆轤、不定。縱然我一死、都要與亞嬌、你同墳。低下頭、俺這裡、

（六段）口把心問。又恐怕係連累、這個店主人。到不如目[1]把、荒郊而往。找尋歸路、了此殘生。（完）

1 「目」，《大中華公司唱片曲本》作「自」，頁47；《大中華唱片對照曲本》作「且」，頁18。

175 楊花恨 每套四只 陳慧卿女士 （頁162-164）

（頭段）（二王首板） 想人生、最不幸、身為女子。（滾花） 可憐靑樓墮落、倍傷悲。受盡鴇母摧殘、鞭撻從事。終日以眼淚洗面、都要忍痛須臾。疾首痛心、樓頭徙倚。

（一段） （訴冤） 恨恨恨天不把眼來啓。恨恨恨天不把眼來啓。把我來磨折。哎罷了我的天、罷了我的天。天天天呀呀呀、怨一聲。天呀你眞係憤憤無理。因何使我這等、孤淒。

（三段）紅顏女、偏偏薄命、噲招天公妒忌。莫不是、我前生、結下孽障至有報在、今時。漂薄人、苦零仃。飄蓬、飛絮。早不幸、（冤訴1） 年少雙親死、留下我、飄零女、落在烟花地。見人人的追歡、一雙雙、一對對、好不羞恥、

（四段）迎新送舊墜落、犂泥。奴因此、早定主意。曾與李郎、嚙臂。願得個、同心人。難忍、珠淚。問郎君、（訴冤） 你今在何處。郎可知、奴今日、萬段受凌逼。

（五段）想思分兩地、相會在何時。恨假母、淚淋漓、越思越想、越慘淒、怎不叫人、（乙反）痛徹、心脾拭淚眼、望長江、只見滔滔、逝水。低俯欄杆瞻彼淇澳綠竹、猗猗。（梅花腔）傷心人、那有閒心觀景緻。紅愁綠慘、不勝悲。拚將一死酬知己、正係傾國名花付水湄。

（六段）可憐珠沉玉碎為情死、九泉抱恨君你未知、君呀你護花縱有憐香意。怎奈玉容無主葬在、春泥。（轉乙反） 任東風、摧殘肆虐。矢死靡他、捨生、取義。（乙反三2流） 一泓

1 「冤訴」，《大中華公司唱片曲本》作「訴冤」，宜據改，頁47。

2 「三」，《大中華公司唱片曲本》作「二」，宜據改，頁48。

綠水。

（七段）莽蛾眉。傾國傾城、歸何處。春蠶到死、未斷柔絲日 1。恩情今日。隨流水、身葬魚腹。

（八段）有誰知。不若留下詩詞、等個 2 多情為表記。斷腸人滅、斷腸詞、（完）

176 宦海情緣 每套二只 蔡子銳 （頁 164－165）

（首段）（平喉唱花腔） 有一個小家碧玉係埋沒在江樓店。你睇佢閒裝淡素更惹人憐。美目盼兮我愛佢秋波微轉、真在 3 係錯認嫦娥下九天。（中板）我自從一見傾心把個嬌娥眷戀。美佳人、佢含羞答答、殷勤服侍在我跟前。有幾番、乃係借酒為媒、欲遂我心頭之願。又怎奈、雲情無雨意、未許漁夫入桃源。个个可人兒、嬌小玲瓏好比係桃花嬌艷。

（二段）因此上、我呢个風流巡案、都要顛倒粧前、折桂花、曾未許我的偷香手段。（埋位）店房內、難成寐、都為佢痴纏。（慢板） 意中人、真果是、傾國傾城、真是令人思念。

（三段）愛淡裝、却繁華、娉婷玉立令人觀之不厭。他也曾、慇勤服侍、在於酒席筵前。佢臨去時、無限風情、巧笑倩兮豈有話坐懷不亂。任你是、泥頭佛、情不自禁都要意馬心猿。我以為任意調情、或者可遂巫山之願。知佢並非是、有女懷春

見芳容、我驚疑是、錯落人間个个月殿、神仙。

1 《大中華公司唱片曲本》無此字，疑衍，頁48。
2 《大中華公司唱片曲本》作「候」，頁48。
3 「日」，《大中華公司唱片曲本》同，頁48；《大中華唱片對照曲本》作「正」，宜從，頁43。「在」，《大中華公司唱片曲本》作「候」，頁48。

（四段）故此當堂反面。確係情有可原。（中板）神女係無心嬌容變。雌雄威大發真係淚漣漣。筵前戲弄眞錯見。理應我係惜玉把香憐。一錯就難翻偷自怨。你話有何妙法補情天。我草莽一時、就唔知點算。（收板）佢重話倚嬌呀凌賤、我都有口難言。

177 店房憶美 每套一只 蔡子銳 （頁165）

（首段）（平喉滾花）彩雲却被風吹散。芳踪何處會嬌顏。泣紅懷恨黃昏晚。想思猶覺夢魂難。（慢中板）憶佳人、嬌小玲瓏眞正沉魚落雁。桃花灣、相逢邂逅錯認仙女下塵凡。弄秋波、似傳情。將儂顧盼。任你是、英雄難過美人關。泣紅亭、題詩句羨佢文才堪贊。被兇徒來行刺、好曾叙話、鶯聲燕語、對住言談。恨只恨、好事多磨、眞是令人嗟嘆。比平地起波瀾。奮雄心、逐去強徒。把个嬌娥救挽。好彩數、名花傾國、免被惡暴摧殘。可人兒、先行逃、彼皆由驚慌都唔慣。因此上、剩下我隻影形單。今晚夜觸情懷。好比煙消雲散。房櫳寂寞、又聽得夜靜更闌。

178 薛剛打爛太廟 每套二只 錢廣仁 （頁166）

（一段）（梆子首板）通城虎薛剛、離却了、天羅地網。（滾花）不覺披星戴月往。（白）某乃通城虎薛剛、祇因大鬧元宵、酒後無德、打爛太廟、嚇壞天子、連累一家人斬首、某乃逃走出來、不免走往鎖陽、我尋地方藏身可、（滾花）祇因在家把禍闖。害得家散與人亡。邁開了大步把路趨。不覺來到大路傍。舉目抬頭來觀看。

（二段）又祇見公主在一傍。走上前來參 1 禮參。人馬當道為那行。（慢板）站立在、山崗上。把言來講。望公主寬洪量、細聽端詳。我父親薛丁山、英雄武將。我母親樊梨花、是我親娘。

（三段）思想起、那長安、元宵大放。都祇為酒醉後、闖禍凶狼 2 。（中板）嚇壞天子把命喪。打壞了皇親罪難當。連累一家在抽斬。一心走往那鎖陽。橫行私政議朝綱。偶遇着公主來玩賞。通城虎就是我的名堂。聞後來武則天做了王上。畫影圖形把我訪。四處無路把身藏。多蒙着公主仁義廣。要把那終身結鸞凰。但祇願皇天把眼放。（尾聲）做一對夫妻地久天長。

（四段）音樂 3

179 主僕帶書 每套二只 蔡子銳、何澤民合唱 （頁166A－166B）

（頭段）（二王慢板）（主唱）小伙記。爾小心咩穩我的袱包的行李。事關山遙路遠慌爾跌左一的。重有牙刷面巾睇過喺唔喺處。裏便有雙毫兩碌。至緊切勿失遺。（僕唱）大人爾。使乜多言問我呢。爾唔在咁滲氣。任人拈都不敢來。分明又搞氣。斷無。遺失行李我噲喊嘣冷、都唔知。爾當堂驗過呢。點解、滿目風光爾都唔多、在意。樹木敢靑蘺喺處問

1 「參」，《大中華唱片對照曲本》同，頁19；《大中華公司唱片曲本》作「把」，宜從，頁51。

2 「狼」，《大中華公司唱片曲本》作「狼」，宜據改，頁51。

3 「音樂」，《大中華唱片對照曲本》作「旱天雷音樂」，宜據補，頁19。

（主唱）（二段）聽他言 真果是 係精乖 伶俐。等我放開心事睇吓風景 何如。又只見 萬紫千

長問短咯乜得爾咁出奇。

紅 爭妍奪美。個對雙飛蝴蝶 却被花迷。襯住天然景緻。況且和風朗日

真正快樂怡怡 （僕唱）爾睇吓個隻馬騮仔佢了上樹尾。嚇得個 羣鴉雀 喺處亂叫亂

飛。喂你見唔見斬柴大嬸把山歌來唱句。一夜夫妻百日恩。十夜夫妻一世人。佢重笑口

微微。

（三段）還有那鄉里一班亦唱佢地祖家言語。佢話順風順水過沙灣。逆風逆水過河南。河南有間

金花廟。鬑鬠大姐去求仔生。許落雞春和鴨蛋。個時生仔咯個時還。唱得痛快淋漓。（主

唱）流水聲 襯鳥語。聲浪散來。你話幾咁養耳。小牧童騎牛背 佢重笑口嬉嬉。青草

地 有幾個 紅男綠女。佢哋聯羣結隊 緩步遲遲。想必是佢自由男女。去呼吸空氣。一

定係有益衛生 百病消除。（僕唱）聽真佢、原來講英語。佢嘰哩咕嚕喺處立亂咁諦。

疴嚫聽喬 又話喺時。

（四段）還有個黑黑地個的嚇囉仔佢言語居然講到個句哋唎嗎唎 （震刜）我聽埋咁多都係唔入

得我耳。不若阿聾送殯唔聽爾的陰府言詞。（主唱）多事幹 人有人地。爾唔好打理。

爾不分禮義真正摟錯人皮。唔好講咁多咯快把前途而去。我身中有事 走如飛 馬上家

鞭 不可停留在此。早歸林府 帶家書。（完）

180

瀟湘夜雨 每套二只 呂文成唱 （頁 166B－166C）

（頭段）（中板） 瀟湘夜靜 難成寐。簷前點滴 雨淋漓。夜雨瞞人。潤花去。孤帷寂寞 漏偏遲。

小鳥乍鳴 驚暴雨。蟲聲隱約 在東籬。最怕是秋聲陣陣。撩人意。寒風吹送入羅幃。

影隻形單 憑誰對語。

（二段）滿懷愁緒 倩誰知。（慢板） 寶哥哥 他偏是 多情公子。

（二1段）（芙蓉腔） 恨奴奴 偏是個薄命 女兒。心中事 又恐怕 讒言 蜚語。破壞了 好姻緣 難以木接 花移。三生石上 嘆緣慳。何日得成 連理。洒不盡 腮邊淚。柔腸百結暗自 神馳。

（四段）（中板） 可憐奴透骨相思都是為哥 憔悴。嘆紅顏 多愁多病難免飄絮沾泥。大觀園萬 紫千紅說不盡繁華 富貴。又恐怕 花殘月缺 恨無期。想羣芳 鬥媚爭妍金釵 十二難 道是 春魁獨占 反不如。只可嘆 好月難圓 不遂意。終歸是一坏２黃土 葬蛾眉。正在 淒凉 忽聽叩門聲至 深夜到此 却是誰。殷勤不避狂風雨。莫不是要儂乘夜 和詩詞。 丫環快去 啓朱扉。（收板） 却原來 怡紅公子 到我綉帷。（完）

181

寶玉哭靈 每套二只 尹自重唱 （頁166C－166D）

（頭段）（中板） 春蠶到死 絲還有。銀燭成灰 淚未收。好姻緣 難成就。結相思 使我恨悠悠 一場春夢 使我空回首。都只為緣慳福淺 枉籌謀。（慢板） 我的意中人 郤被那王鳳

1 「二」，《大中華公司唱片曲本》同，頁53；《大中華唱片對照曲本》同，頁53；《大中華唱片對照曲本》作「坏」，頁45。

2 「坏」，《大中華公司唱片曲本》作「三」，宜從，頁45。

姐　換柳移花今日化為　烏有。

（一段）朝相思。使我夜難眠。珠沉玉碎　累得我日夕　担愁。從今後休提起　個段風流　佳偶。
十餘載　都是枉綢繆。怎知到人亡花落一筆全勾。嘆人生　如春夢。早看透。一心心　入
空門　早把道修。（中板）我今日　不願緩帶輕裘　不願良田萬畝。任你是　一個个都是
富貴公侯。

（三段）美嬌姿　如渡客舟。賢孝子　又是眼前愁。一心雲遊　分宇宙。毋使塵俗。歎羈留。今日
裏　色空兩字早看透。他日裏　蟾宮月殿任我遨遊。（介）悶對着那怡紅　思鳳友。園
林散步　解煩憂。舉步兒　往前走。花底迴廊　曲徑幽。又只見古木蒼松。參天秀。梧桐
葉落　雁悲秋。水禽啼　人似黃花瘦。樓台上　一片白雲浮。往日裏　我的兄妹們　問柳尋
花都是　同攜玉手。今日裏　冷清清　好比失羣孤雁獨自遨遊。從今後　難望着園林　同酌
酒。

（四段）再難望　風清月白與你共把詩酬。轉一个灣　來只在那瀟湘　門口。（嘆板）我一見亡
靈　我淚雙流。問賢妹你芳魂　往何處走。使我迴腸欲斷　病難瘳。良緣不就　都是因纏
口。累得我鴛鴦拆散　唉吔我怎罷休。我越思越想都是難抵受。從此仙凡遠隔　使我欲
見無由。（轉快中板）奠罷了亡靈　三叩首。淚灑空階　作酒酬。負嬌姿　情義厚。從
前事　付落水東流。但願你靈魂　西方走　但願你騎鶴　上揚州。含情拜別　空回首。（花）
罷了蒼天　緣何故。使成恨悠悠。

【說明】
參見小生杞《寶玉哭靈》，見《笙簧集》，頁211-212。

182 桃花灣 每套一只 蔡子銳唱 （頁 166D－166E）

（頭段）（梆子首板） 桃花灣、細凝眸、賞識吓天然景緻。。你睇一河兩岸、重有瀑布騰飛。。好似萬馬、奔馳。。小茅寮、都有兩三間。。冷落蕭條、佢係依山傍水。。曲江頭。。萬紫千紅、襯住楊柳、垂絲。。

（二段）個只梅花鹿、佢立山崖、一見我來佢就慌忙、走避。。成群白鶴慢翱翔。。忽去忽來在於水面、而飛。。我穿花徑、過度小橋。。不經不覺、來到洞天福地。。有一座、泣紅亭。。四圍牆壁題下了騷客、詩句。。（慢中板） 我遙望深山藏古寺。。天涯有一朵白雲飛。。落花有意隨流水。簷前個對燕子說喃呢。我正在憑欄、又聽得歌聲至。。（慢花） 却原來所為伊人、個個絕代西施。。小鴉環、有一個坐同在舟中個處。。眞正係芙蓉如面柳如眉。。你睇佢娉婷婀娜好似一個可人兒。。我贊美佢嘅嬌容、口吟詩句。。（花） 小丫環、佢又好嬲又好笑、都係所為何如。。

183 尤二姐辭世 呂文成唱 （頁 166E－166F）

（二簧首板） 恨秋聲。驚好夢。披衣坐起。披衣坐起。（滾花） 三妹妹且慢走。聽姊言詞。今日裏境遇如斯。雖生猶死。到不如早尋歸路。免我長日傷悲。（二流） 搓。睡眼。坐床沿。只見殘燈欲滅。紗窗外風陣陣。月影花篩。夢中言一句。令人尋味。觸起了平生事。淚落如飛。（慢板） 我本是。尤氏女。曾許張郎。婚事。恨未曾禮行奠雁離鸞先唱一曲。聲悲。悔不該。愛虛榮。又貪那風流。兩字。被賈璉。花言巧語把我情性。更移。既嫁他。也算得。情投。意滿。意。誰料他。河東獅在不許我海燕。雙棲。王鳳姐。

他慣用。陰謀。詭計。璉二爺。也被他顛倒愚弄我更。不知。他說道。分居在外定被親
朋。疵議。更恐怕。老太君。翁姑姊妹。一箇箇。箇一箇。一箇一箇一箇私說。是非。
因此上。懇求我。搬到府中。同住。他這裏。詭謀凌逼容身無地斷送。蛾眉。璉二爺。
畏他如虎。又是中他。毒計。更令我。冤無可訴只有自怨。自悲。記當初。三妹妹。勸
我回心。轉意。切不可。貪圖風月自蹈危機。悔不能。聽良言。才有。今日。今晚夜。
夢中逢妹更是。離奇。他送我。鴛鴦劍。我也知他。用意。嘆世人。男癡女愛都是自縛。
情絲。到頭來。為情所累。眞是痛苦。之事。到不如。情絲斬斷把慧劍。一揮。參破了。
色色空空。早向太虛而去。（滾花）　怨一聲璉二爺。恨我有眼無珠。罵一聲王鳳姐。
你一生詭計。到後來終有報。看你結果何如。哭一聲我爹娘。怨我報恩無日。叫一聲三
妹妹你要泉路提攜。恨只恨惡金錢。今日要憑你送死。（尾聲）　吞金杏。斷三魂。與
世長辭。

新月唱片曲本

184 金閨綺夢　每套二只　薛覺先（頁_{167－168}）

（頭段）（中板）　方1幾多、有情人可遂得如花嘅美眷。有多少、姻緣不就、正係有口難言。曾記得那日在桑園、初把那芳姿一見。我心猿意馬、也是枉然。實祗望、鴛鴦對對、不羨為仙。絕不顧頭顱打破、我都見得心甜。

（二段）（慢板）李家人、你參扶我、此際神魂、不定。施靈藥、來醫治、幸慶生存。看來最開心、回想有件事、就係識荊、遂願。最難忘、臨別時、依依難捨、可是相愛相憐。啓櫻唇、一聲珍重、更重甜言一片。我回首望佢重送秋波、一笑嫣然。

（三段）自歸來不相謀面。惟有自嗟、自怨。我娘親、細問其中事。三番四次經已備說淵源。（嘆板）　雖然是、我的慈愛之娘、任我自行決斷。惟有尊嚴之父、一定要拆散我的姻緣。怪不得話婚姻累人

（四段）原非淺。既知到有今日、何必當初我共佢咁痴纏。（中板）所謂自由生愛戀。最難練石補情天。歌唱別離愁莫轉。光陰難度日如年。不堪觸目雙飛燕。前塵往事化雲烟。未斷情懷空痴念。凄涼月下與燈前。唉我佛慈悲可肯門開方便。眞正係難得做、一對鸂鶒鶒。

185 寶玉怨婚　每套二只　薛覺先　（頁_{168－169}）

（頭段）（首板）賈寶玉、病沉沉。神魂不定。（慢板）皆因是、前幾天、赴瓊筵食得我沉沉

1「方」，《新月公司唱片曲本》作「有」，宜據改，頁1。

大醉累得我失却了通靈

（一段）行不安、坐不寧、心迷意亂。思想起、林妹妹、生得傾國傾城、帶着了多愁多病、令我相愛、相憐。他有情、和有義、可算得三生有幸。怎知到、鏈弍1嫂、與我錯配姻緣。（中板）為妹妹、累得吾兩餐茶飯不進。為妹妹、累得我如痴如醉、變作了瘋癲。

（三段）倘若是、我爹媽不把姻緣、來定。俺寶玉、一定要前去削髮、參禪。講到寶釵姐、雖然係美貌如花眞正一个溫柔清靜。惟是怎比得我心愛林妹妹生來玉質娉婷。聞得他、為着吾、身遭大病。我今日、又不能前去問候安寧。倘若是、佢知到、我為難、都還猶可、倘若唔知到。反怪我無義無情。叫襲人、參扶爺就把怡紅坐定。我又聽得、紗窓外雨打竹聲。

（四段）對此景眞果是令人情可恨、怎知到、我的好姻緣、却被王鳳姐鴛鴦拆散、累得我鸞鳳難成、看將來、他是个、薄命多情、我又係一個緣慳福淺。累得我、滿腹相思無人可訴與他同病相憐。問穹蒼為什麼不把人來方便、任你是食不盡珍饈百味。眞是穿着羅衣也是枉然。天長地久有時盡、此恨綿綿長掛牽。朝上做官如夢記。空留明月在人間。從今睇斷烟花世。賈寶玉從此後與佛有緣。（完）

【說明】

參見小生杞《寶玉戀婚》，見《笙簧集》，頁212-213。

1 「弍」，《新月公司唱片曲本》作「二」，頁2。

186 三伯爵 每套二只 薛覺先 （頁169－170）

（頭段）（二流） 聞聽佳人、遠辭陽世。消息傳來、嚇得我胆震心離。在此間不必多留、你引路前去。

（二段） 又只見這乘棺木淚洒如珠。（白） 罷了佳人、吾的未婚妻呀、聞得你一得了急症、驟然身故、我痛不欲生、携同香燭、到來祭奠於你、曾記得、你令尊不棄、將你終身結配、我估話百輛迎親、之子于歸、與嬌你舉案齊眉、同諧白髮、天不造美、致令好事多磨、佳人杳世、今日福薄緣慳、回首前程、怎不令人氣煞我也。（首板） 傷心人、

（三段） 對棺前、珠淚難忍、珠淚難忍。（慢板） 富有餘、難消受、閉月羞花個個絕代、佳人。你令尊、不嫌俺、才把你終身、訂允、個個梅嘉士、酒席筵前願作、冰人。我估道、與你地久天長。

（四段） 與嬌你心心、相印。我最愛、卿你顏容、回頭一笑百媚生。姿首娉婷的確令我、銷魂。又誰知、薄命紅顏、故歸黃土、與你長埋、金粉。祇累我、憂憶成痴、難免傷神。呢個多情子、回首前塵、心心難忍。（收板） 寒風嫋嫋、相廻頻頻。婚姻不成、把情天一問、天呀你、係既生我咁多情、何以斷我情根。捨不得佢美麗嘅顏容、開棺來看真。為甚麼棺材裏面、不見我地意中人。

【說明】

參見飛天英《三伯爵》，見《笙簧集》，頁184。

187 戰地鴛鴦 每套一只 薛覺先 （頁170—171）

（頭段）（首板）吓中軍、小心、參扶左右。（滾花）唉、我四肢無力、係脚步浮。个个程咬金、將我來戲弄、真正係心傷透。唔通我王伯黨、真正係命喪陰州。（中板）當昨天、與文禮之妻、兩人在陣前、戰鬥。佢口聲聲話來報、一定要報復夫仇。

（二段）佢夫壻、的確被人所殺、難怪佢唔肯罷手。兵臨城下、算來未免、無由。我也曾、單人匹馬、去到虹霓關口。當是時、我若不殺他、佢定把我來收。講到武藝個一層、我自細早已學到透。佢雖然係一个弱質女、究竟更勝我一籌。十數回合、被佢殺得我、顧得前時、又唔顧得後。當失槍、有兩次撞着佢馬頭。个陣時、我以為一定去進處擺斗。估唔到咯、佢竇時現出一種態度、溫柔。打面珠、真正係唔知醜。會咬去、我个綉花球。呢一層我睇層1、無謂嘅事、將我來引誘。唔通係、想吓番頭嫁、不顧前日個個舊主頭。呢一層係無謂嘅事。我都唔想罷就。（介）荒涼滿目、正係惹人愁。

188 寶蟬進酒 每套一只半 薛覺先 （頁171—172）

（頭段）（薛科打引）閉戶讀書、綠滿窗前草不除。（埋位白）白日莫閒過。青春不再來。窓前勤苦讀。馬上錦衣回。小斯薛科、因家中二嫂嫂兩人吵鬧。欲調無能。悶坐書齋。到不如偷潛前去。大觀園散步。有何不可。（慢板）悶懨懨、獨一人、行坐不寧、真正百無、聊賴。又未能對書札。

1 「我睇層」，《新月公司唱片曲本》作「我睇呢層」，頁5。

（二段）含愁脈脈、至令枯守書齋。父死後、留下了、母親年邁。倘若是、我不願供書、為子不該。抽身起步出了書房之外。舉頭見、籠蚨蝶雙雙、飛去飛來。到不如、且偷閒、散步花園、就把愁懷自解。小官人、說是非。且看花落花開。秋聲緊、且慢住、春花不老、又到花園處來。（完台）滿園中、紅與紫、自覺開懷。（轉中板） 大觀園、真正係一个花花世界。

（三段）那嫣紅、和宅紫、芙蓉庭院、那困住楊柳樓台。怡紅院、公子多情、所謂情深似海。瀟湘館、顰卿多病、皆由佢亂起疑猜。龍翠庵、有個妙姑姑、禮佛參禪、真正逍遙自在。蘅蕪院、一个住就係我的家姐寶釵。稱香村、田家風味、真正係別饒勝概。梨香園、清歌妙舞、請佢教習人材。一陣陣撲鼻來、就係花香藹藹。余愛你、又聽得鳥語喈喈余惜你、對此情形、真正係愁懷頓解。羨煞他、姊妹們海棠結祉、各展詩才。順步兒、來至在大湖石外。又聽見鳥聲細碎、都是誰个到來。

（四段）音樂

域佗唱片曲本

189 夜困曹府 每只二套[1] 唯一武生靚榮

（頭段）（打引）離了天羅地網。好比雀鳥騰空。在下姓趙名匡胤（生白）小生

曹義（趙白）二相公。某昨日在於西門經過。却被崔龍拿去。多感二相公搭救。此

恩此德。未知何日得報答了。（生白）小弟應報[2]之恩。（匡白）請問二相公你家可

有酒。（生白）大難臨身。還飲甚麼燒酒。（匡白）趙玄郎今朝有酒今朝醉。明日

愁來明日當。（生白）待我擺酒上來。（二王趙唱）在。西門、多感了。你來。打救。

（二段）非為君子。有仇不報枉為、男兒。趙玄郎。（慢板）那啞呀呀在書房內啞呀。心中。煩悶。

那啞那啞呀。那呀呀呀啞。二相公。閒無事醉酒、沉沉。。無奈何。推紗窗。觀看文章。

又祇見。中秋月。月到中秋。八月十五滿天星。

（三段）萬里無雲。份外。祥光。思爹娘。和弟妹。遠隔准慶。眼睜睜。望玄郎早把。功成。

保佑我今日。遇着了先生、妙算。他算我、到日後有九五。之尊。。坐江山。這事兒、

全然、不驗。倒叫我。又恐怕萬萬、不能。。

（四段）聽樵樓。打罷了。二更、鼓响。猛然間、醒起了歷代。古人。周文王。坐江山全憑。姜

相。。漢高祖、坐江山有韓信。張良。小唐王。坐江山重有瓦崗。眾將。瓦崗。眾將。

1 「每只二套」，《物克多公司唱片曲本》作「每套二只」，宜據改，頁1。

2 「應報」，《物克多公司唱片曲本》作「報答」，頁1。

俺玄郎。。坐江山四海、奔逃。走關東。闖關西人人、怕我。。今晚夜。困曹府盼望家人。。恨金雞。不報曉。所為。那樣。樵樓上。睡濃了打更、之人。恨不得。提長鎗取下天邊。。月光。。（收板）拿金鈎。釣呀呀。鈎出了。那個紅日。太陽。。

190

醋淹藍橋 每套一只 唯一武生靚榮 （頁176 – 177）

（頭段）（中板）背轉身。見愛姬共明珠、一夥。。在靈前。來祭奠哭到淚洒、滂沱。。吼一聲。賢愛姬得過、且過。。那奸夫、與共淫婦。經已盡地誅鋤。。知你從今後。奸險情形、你都也曾、過左。。惟有係。同你陰陽隔別、以後難叙、一窩。。必須要。撫養嬌兒。重把香燈、嚟繼我。。我最難忘。呢一个係弱女素娥。。彭玉福。忠厚至誠。眞果是為人唔錯。。

（一段）你重要。將女來許配。共佢合結 1 絲羅。。老丈人。不過係一時折墮。皆因係。宦途落薄。你要厚待、良多。。劉好漢。義俠性情。難搵番、別个。。你重要。互相。互助。拜佢為哥。。今晚夜。祭奠我亡魂。元寶蠟燭、也曾鑒領過。。我好多謝、過橋散花沐浴種種、喃嘸。。囑罷了。我呢个鬼魂。似乎心中、已妥。。為丈夫。。所囑嘅時文。你勿作、為訛。。

【說明】參見白駒榮《醋淹藍橋之鬼魂》，見《笙簧集》，頁24 – 25。

191 名士風流 （打洋琴） 每套二只 女優牡丹蘇 （頁 177-178）

（頭段）（乙凡二王）扁舟裏。沉寂靜。單飛之燕。（重句）（慢板）薄命人、今晚夜。思夫情緒好比度日如年。。知心人。天隔一方。實在難以。見面。。至令着。孤舟沉寂。令晚景、涼天。。你看來。夕陽戀住。個對雙飛之燕。。斜倚在。那蓬窻。懷人對月。令我思憶、悄然。。

（二段）耳邊廂。怕聽得。梧桐葉落。一陣秋風，撲面。舉首兒。又只見平橋絮柳鎖住、寒烟。。實可憐。情緒悲秋。個個宋玉、命蹇。。苦煞我。客途抱恨。你話對乜、誰言。。恨只恨。舊誓難如。潮水有信。點得情人會面。。這一種。新愁舊恨深似大海、無邊。。今日裡。觸景傷情。憶起了我個1知心，久別。。真果是。懷人愁對。月魄，華圓。

（三段）曾記得。青樓邂逅。蒲柳之姿。深蒙、贊羨。。我兩人。纏綿相愛。又復。相憐。奴與他。肝胆情投。將有兩月、眷戀。。又誰知。科期催趲。迫要策馬、揚鞭。。經幾回、眷戀雖2分捨。終歸不免。。（重句）

（四段）（二流）又恐怕緣慳兩字。要拆離鸞。。可嘆我伯勞飛燕。東西各別。。未知何日裡得個好月團圓。今晚夜只見江楓漁火。照住我愁人面。。（收板）好比玉容無主。你

1 「個」，《名曲大全四五六期》同，頁16；《物克多公司唱片曲本》作「情」，頁3。

2 「雖」，《物克多公司唱片曲本》作「難」，頁4。

話倩乜誰憐。。

【說明】參見朱頂鶴《客途秋恨》（上卷）頭段及二段，見《笙簧集》，頁51。

192 夜吊白芙蓉 每套二只 女優牡丹蘇 （頁178－179）

（頭段）（二流）聞得我佳人。投水身故。。我臨夜起程、不辭勞苦。。在此處不敢多留。快些趲路。又只見大海茫茫。何以不見佢屍蒲。。

（二段）（首板）為佳人。。氣殺我。多情之種。。（重句）（慢板）只可恨１。悽雨寒風。霜逼頻頻吹得我陣陣愁容。。嘆緣慳。悲恨填胸。

（三段）在江頭供奉。。叫一聲。意中人你要細聽。玲瓏。。想當初。在林中。蒙卿過愛恩如山重。卿憐我。我憐卿可謂兩個。相同。。實只望。天長地久。與你衿裯。相共。。怎知道。鴛鴦拆散我都所願。不從。。最可嘆。這段姻緣。

（四段）變作一塲春夢。。估不到。今晚夜。就來哭訴、情衷。。越思想。不由于儂。怎不斷腸。心痛。。（重句）（滾花）虧我懷人愁對。這個月朦朧。問一聲。卿你芳魂。可知到我這等悲痛。。今日裡。形影全無。叫我在何處相逢。。卿你身亡。都係我自家無用。。枉費我昂昂七尺。。難保你一个白芙蓉。為這段姻緣。猶如風送。。這都是一塲歡喜、一塲空。

【說明】參見新蘇女士《夜吊白芙蓉》，見《笙簧集》，頁277-278。

1「恨」，《名曲大全四五六期》同，頁17；《物克多公司唱片曲本》作「憐」，頁4。

193

閻瑞生驚夢 每套二只 女優牡丹蘇 （頁179－180）

（頭段）（二王首板）害蓮英。慘死了。藏身無所。。（重句）（慢板）到如今。好叫我。閻瑞生。上天無路。入地無門。珠淚。滂沱。。來只在。荒郊地。孤零、一個。。喉又乾。頸又渴。喉乾頸渴。又奈、如何。。

（二段）這一邊。擺着了。水埕、一個。。某這裡。見真情喜笑、呵呵。。用手兒。扳埕口。聊以解渴。。這水埕、能走動所為如何。。又只見。土地公。欺凌于我。。那木石。本無知何故。。生魔。

（三段）（二流）然後間。又聽得。有人叫我。。莫不是那官兵。佈下網羅。。這聲音原本是。蓮英苦楚。。都是我幹差事。至有受此災磨。。

（四段）叫一聲我的愛蓮英。把我饒過。。雖然是我對你不住、要記念當初。。我謀你錢財。一時之錯。。有誰知方吳二賊。把你命見閻羅。。愛蓮卿你言來。我牢牢記着。。自不然找尋方吳二賊 把佢命見閻羅。。

194

風流天子 遊驪山宮 每套三[1]只 文武生靚新華 （頁180）

（頭段）（西皮）有誰人。比得我楊妃。思想起。不由皇。刀割心渦。。（重句）（轉二流）三千宮嬪。難比於他一個。隨王奔走。避不得干戈。。

（二段）可憐他。玉貌如花。受了這般結果。。令皇長長憂恨。珠淚滂沱。搔首問天。把天來問

1 「三」，疑作「二」。

過。。雨晴星光。天氣溫和。。叫內監。與孤王。宮樓看過。。

（三段）猛提頭。又只見。新月如梳。。眾星光亮。明如星火。。彩雲出走。見不得嫦娥。風送彩雲。在天邊過。。忽然現出了。這度銀河。。

（四段）不見牛郎。只見織女、一個。。他為着郎憔悴。我又為妃子這滂沱。。觸景傷情。今皇心中不妥。。不如回宮。再作籌謀。。

195 風流天子吊佳人 每套二只 文武生靚新華 （頁180-181）

（頭段）（二王首板）孤今晚。思美人。心如刀宰。。（別句）（相思）（沖頭）好叫孤。情難捨怎不、痴呆。。回想他。初進皇宮。如何。作態。。他一啼。和一笑。皇記在、心來。。孤今晚。獨一人。。

（二段）往長生、殿內。。（雙句）又祇見芳容高掛。惹我愁懷。。（首板）這一陣。氣得我。魂飛天外。。（雙句）

（三段）今晚夜。覩物思人。令孤愁腸百轉、怎能再會、粧台。。恨只恨。那月老。無端生事。斷人、恩愛。。致令孤。今日裡淚洒、腔懷。。回想他。在花園。爭媚、作態。。估不到。紅顏薄命偏要。當災。。

（四段）今晚夜思美人。喉嚨、哭壞。。（雙句）（二流）哭到更靜。不見美人來。。卿你芳魂今何在。你九泉之下。。等候孤皇來。。

196 恨綺之醜女洞房 每套二只 頑笑旦子喉七 （頁181-183）

（頭段）（中板） 今晚夜。人月正圓。你二小姐乃係鵲橋。高駕。因此我。搵左幾樽雪花膏、三樽茄土1咩。今晚夜。重要擦白、個堂牙。須知到。滿座親朋。個個到來恭賀二小姐、今宵出嫁。個班吹打佬。天咁落力。幾乎打爛。個對大茶。我亞爹。身為督府。真正居然。聲架。況且我。人人都話我靚。有沉魚落雁閉月、姜花。我個好才郎。佢一見我傾心。時時、牽掛。在堂中。指手畫腳。細2。如蘇。好彩我、聰明。知到佢嘅心。就對亞爹、講話。才定下。良緣美滿語真係靚女配靚仔。委實、無差、我今宵。一刻千金。有邊一個。咁得閒同你個的人、講埋的風流笑話。我都唔學個的順德女。十幾年長正肯落家。

（二段）（轉陳世美腔） 小丫環。與姑娘。快掌金3 燈來洞房。看看才郎方遂心。丫環與我往前去 （中板） 進洞房。又只見銀燈光輝。你睇吓掛滿詩畫 （轉仙花調腔） 為何唔見新郎哥。為何唔見新郎哥。唉地嗼。去左邊一處。搵來吓。搵去吓。搵搵過過。都唔見新郎哥。都唔見新郎哥 （中板） 我搵來口4去。唔見於他、莫非是、搵搵過過。都唔見新郎哥。把羅幃高掛。又只見、個靚仔靚得咁交關。重靚過靚少華。生來又唔高。又唔矮。真係風流、瀟、洒。你睇吓佢個對、好似戲棚上。兩人刁眼角打。得在於羅幃上來等我。把羅幃高掛。

1 「土」，《物克多公司唱片曲本》作「士」，宜據改，頁7。

2 「細如蘇」，《物克多公司唱片曲本》（頁7）及新蘇女史《恨綺之醜女洞房》（《笙簧集》，頁313）均作「細語如蘇」，「語」字宜據補。

3 「金」，《物克多公司唱片曲本》（頁8）及《名曲大全四五六期》（頁18）均作「銀」，宜據改。

4 口，缺字，《物克多公司唱片曲本》（頁8）及《名曲大全四五六期》（頁18）均作「搵」，宜據補。

局即局局橙橙嘅眼。。蛾蠶眉。重有幾隻、金牙。倘若是。潘安來再世。同佢來比

評。好比公司、減價。等我來。學吓近日個的自由女見個文明禮。咁就把手嚟揸。

（三段）（二流）（生唱）燈光下。來了個奇女子。唔通佢就係。印度嘅西施。我走走走上前。

把言問句。你係大抵何人。快說爺知。（旦唱）新郎夫罷夫。你唔使喺處來乍的咁嘅諦。

你咕我懂左咩。我係亂撞入來。

（四段）當今督府係我亞爹。未話你單思病都係把我中意。因此上把奴奴的終身大事。許配你為

妻亞靚仔。（生唱）聽他言。好一比蠄蟧谷氣。你生得咁醜樣。邊一個肯娶你為妻。

苦瓜炒爛咁嘅面子。（旦唱）難道是我個千金小姐配你唔起。娶着我。都算你。娶着

我。都算你三生有幸。攝高枕頭想想過。未遲（生唱）聽他言語講埋得鼻。通行女人。

都算你第一個至衰（旦唱）新郎哥。你唔好咁唔通氣。不由於奴。倒轉蛾眉。精精

地願從。同嬉戲。若然你唔肯。夾硬來。

【說明】參見新蘇女史《恨綺之醜女洞房》，見《笙簧集》，頁313-314。

197 昭君怨 每套一只 頑笑旦子喉七 （頁183-184）

（頭段）毛。延。壽。狠心。一概一概。喪。喪盡了天良。禽獸。心腸。把鴛鴦來分散。不仁。

不義。不良。雙雙拆散。我鳳凰。自思。自想。思想着我地漢劉王。難捨難分當漢劉王。

說也不盡訴也不盡我。我的好悽涼。我的好悲傷。滴下珠淚總不乾。

（二段）又只見。那一傍。來了一只孤鴻鴈。想必是。失了羣。與我同病好悲傷。到不如。寫下

約。書一章。你與我。帶長安。多多拜上。漢劉王。說道昭君。捨了身要把一命。喪在雁門關。今生不能來報上。待等來生與我王。一雙一雙對對再來共結鴛鴦。同歡共樂度時光。回頭盼望。千山萬萬重岡。。漢王在何方。再難望。携手同歡暢。主僕難捨又難忘。莫大恩光。一旦拋枉、真這得心安、不覺淒涼、珠淚滂湟。難抵擋烈碎了。肝腸。。

198

三伯爵 每套二只 男丑飛天英 （頁184）

（頭段）（二流）　聞聽得佳人。棄辭陽世。消息傳來。嚇得我胆振心離。。在此間不用多留。快些前去。。又只見那乘棺材。我淚洒如珠。。

（一段）（二王首板）　為佳人。對棺前。珠淚難忍。。（重句）（慢板）富有餘。難消受。閉月羞花這個絕代。佳人。。你令尊。不嫌我。才把你終身。訂允。。梅嘉士。在於酒筵前願作冰人。。

（三段）只估道。天長地久。與你心心、相印。。我最愛、卿你顏容。回首一笑正係百媚生。姿首娉婷、確係令我。消魂。。又誰知。紅顏多薄命。致令我、憂憶成痴。難免、傷神。。多情子。回首前程。心心、唔忿。。（二流）　你睇下寒風靈靈。

（四段）正係相逼頻頻。。我地姻緣不就。又把言問。既生我多情。何以你來斷我情根。。捨不得美麗嬌容。開棺嚟睇真。。又只見那棺材。不見我的意中人。。

【說明】此曲與陳鳳岐《三伯爵之富有餘》大致略同，見《笙簧集》，頁89-90。亦參見薛覺先《三

《伯爵》，《笙簧集》，頁169-170。

199 終天恨哭棺 每套二只 男丑飛天英 （頁184-186）

（頭段）（中板）水流花落、難忍受。玉殞香飄、墓荒幽。。好嬌容。成烏有。。對秋光。不覺淚淋流。。這叚姻緣真係不堪、回首。。只是我、時乖運蹇。枉營謀。（慢板）我的愛1中人。黃河瀉。物謝花沉正是狂風。折柳。。憶嬌妻。難安寐。

（二叚）無端風浪。至要驚散。鸞逑。。我從今後。休又提起。比翼連枝說甚麼聯盟、白首。愧煞我。風流自命。怎知到前情今日付落。東流。冷清清。寂無聊。凄凉苦透。。最傷心。紅顏多薄命。觸起了滿目、添愁。。（中板）我今日。這叚姻緣。逐浪飄流看來終歸。烏有。。任你是。經營數載。佳人難再竟若等作、雲浮。。美嬌妻。難消受。。姻緣事。付落波濤。。一心只愿常叙首。。

（三叚）無端風浪結鸞儔。。都是我痴情過重。難參透。。今日裡。終天飲恨。令我獨自飄流。。悶對書窗。殘更漏。。秋風吹近。倍添愁。。月滄凉。不辨昏和晝。。靜悄悄。正係離恨兩悠悠。。昔日裡。公園辯論。情根來種下。。試問卿你。曾記否。。到今日、恩情難割。致令我淚洒衿頭。。轉一身、來就是不覺係花園門口。。（嘆板）我一見靈棺。珠淚流。。最可嘆玉碎珠沉。相思透。。

（四段）可憐你拋殘白骨。土荒邱。。昔日恩情。難回首。。致令我終天遺恨。血淚飄流。。從

1 「愛」，《物克多公司唱片曲本》（頁11）及《名曲大全四五六期》（頁20）均作「意」，宜據改。

此後難望歡娛。同聯佳耦。。更恐怕仙凡遠隔。欲見無由。。（中板）哭對靈棺。頻
稽首。。淚灑花階、作酒酹。。負佳人、情義厚。姻緣難望、再來求。。望你芳魂、登
天走。。但願你騎鶴、上瀛洲。。哭、破咽喉。難忍受。。蒼天呀。乜你使我。抱恨悠
悠。。

200 快活將軍 每套二只 花旦肖麗章 （頁186－187）

（頭段）（哭相思）（南音）虧我空流血淚、落盈盈。。我郎說話、難恭聽。。奴奴一定要守淸。。
哥呀、唔知你緣慳、還是奴薄命。愁有萬頃。。此杯望郎來鑒領。。使我瑤琴再續。都
誓死都唔成。。（苦喉）初杯、酒呀。奉過君家。。妾身、斷夕、另抱琵琶。。今生、
若有、重婚嫁。他年、死在、帶蕊含花。。

（二段）心事丟開郎你莫掛。。愿郎月殿、早泛、他1槎。。（轉正線二王慢板）才獻罷。大杯酒。
奴的心窩好比着了。萬箭。。從今後。郎逢大限。妻恨終天。斷頭台上。劇可哀憐。
（重句）（拉腔）看將起來眞眞難免、心酸。。望只望。慈悲大士。賜下一滴楊枝露。
洒向人間火坑蓮。。

（三段）望郎免受刀頭苦。恩逢大赦出得。生天。碧翁翁。快與人、多行、方便。。（二流）你睇吓、
尸骸。遍地。倒在郎你身前。時辰一到。取郎病2命。。

1 「他」，《物克多公司唱片曲本》（頁12）及《名曲大全四五六期》（頁21）均作「仙」，宜據改。
2 「病」，《物克多公司唱片曲本》（頁13）及《名曲大全四五六期》（頁21）均作「生」，宜據改。

（四段）獨惜你為人仗義、亦要受熬煎。。眞正係聞者傷心。見者淚漣。。就是石下城 1 、獅子。

泣涕 2 漣漣。。。今日你死到了臨頭。。問郎有何主見。。你有乜臨終說話。都要囑咐奴

言。。。

201 三巧娥眉 每套二只 小生新奕 （頁187）

（頭段）（二王首板）見山墳。好一比。刀割我心。刀割我心。。。（慢板）今晚夜。呢個斷腸

人。嘆一句、你便聽我、衷情。。

（二段）這一陣。来由寫盡。。愿佳人。在黃泉、也要。心明。。天罷天。既生吾。

姻緣、注定。因何故。今日中途一旦藕斷。絲連。。叫一聲。妻你芳魂。既係有靈。有

聖。快同我。到陰府来伴你。我講盡有千言。全無、動靜。。莫不是。你的鬼

魂總總、不靈。。聽樵樓。打罷了。三更、夜靜。。（重句）

（三段）（二流）霎時間淋漓大雨。況且又是雷聲不停。。我今日哭破喉嚨。只望你芳魂靈應。。

做乜你無影無形。又令我這等傷心。。

（四段）又誰知所愿不從。從今後若要相逢。除非在枉死城。。今晚我珠淚作

酒酬。叩首恭敬（收板）耳邊廂。又聽得。五更雞鳴。

1 「石下城」，《名曲大全四五六期》同，頁21；《物克多公司唱片曲本》作「石成」，頁13。

2 「涕」，《名曲大全四五六期》同，頁21；《物克多公司唱片曲本》作「淚」，頁13。

202 白珊瑚 每套一只 男丑衛仲覺 （頁187－188）

（頭段）（滾花）你睇吓園林寂寞東風緊。。雨打梨花我深閉門。。（中板）曾記得。僕亦在湖邊。致佢蘭舟相近。。見嬌姿。慌忙下跪。在此參拜。天神。。俺小生。欲步船頭。把嬌細問。。猛然間。聞宰相。口令紛紛。。他說道。若係有人救得其妻還魂。當堂一陣。願把女兒來招贅。不論富貴寒貧。俺小生。得聞此言。估話良緣有份。。取靈丹。救他妻立該還魂。。

（二段）實只望有幸天賜良緣三生有幸。。又誰知。昨日會宴。不料佢。反覆時文。。今日裡。遍舟一面真。正空流恨。。莫不是。我係緣慳福薄。難受此佳人。。今晚夜。我病到垂危。。你話有何人過問。。真正係。無限相思苦咯。叫我來對誰伸。夜靜更闌。真係無期之恨。。（收板）虧我孤燈愁對。我都暗自消魂

203 梅之淚 每套一只 男丑衛仲覺 （頁188－189）

（頭段）（慢中板）曾耀強。並非係一個輕浮浪子。。今晚夜。係從嬌命所以不避嫌疑。。我重估話、你獨坐無聊、吾到此。。講一講。從前事慰我懷思。。點知到。你個心都係與吾同意。。難言話、我同你暗自心知。。又誰知。事與心違偏遇這塲禍折。。我父不允。至有令佳人空抱恨。愁鎖雙眉

（二段）從今後。我地兩人只可作為知己。。婚姻事。請嬌呀你不用再提。。但求着。我地兩人。須要堅持到底。。切莫聽。傍言思疑。我薄倖。咁你暗自傷悲。。在他家。有誰人。與

我暗傳消息。。五內裡。。常記念這位、嬌妻。。怎知道。我個老豆真真唔通氣。。哩
件事。量必亞媽。尚未得知嗎。待明早。請你位令壽堂。去到我家裡。。對住我老娘。
講明哩件事。或者佢一定、從依。。他愛我。自不然。挽回呢頭婚事。。。若不然。當天
來說過。再不取蛾1眉。。

204 遊湖遇美 每套一只 男丑陳醒輝 （頁189-190）

（頭段）（柳中慢2）我重估話。因乜野。你割左個只髻。。却原來。個個霍可賢。生得唔夠靚。
所以你食齋為題。知我思想吓你。咁大個女。未曾有老公。唉我。都鄧你。閉翳。。若
然是。有起事幹。試問邊一個維持。。你睇吓我。梳靚個花旗裝。。跌死黃絲蟻。。身着
的衣裳3。八季都俱齊。。講到我傢私。鐵床。八桶櫃。。

（一段）中西嘅器具。樣樣都置齊。倘若是。你嫁左我。當堂就架勢。。帶你去公司中意買乜野。
即刻抌佢返嚟。。有陣時。同你去行街。自由車。暈浪唔啱。。就長班車仔。。左便有近
身。右便有妹仔。共你一齊。。講到我身家。更兼重架勢。省城十八甫。收租收到落東
堤。。香港上中環。收到落灣仔。。你睇吓我。我的火鑽戒指。帶殘帶罷。帶到唔帶出
嚟。。你如果。應成嫁番我。哩個靚仔。。今晚夜。攝高枕頭。你想過都唔遲。不怕對
我說知呀呀啞。。

1 「蛾」，《物克多公司唱片曲本》作「娥」，宜據改，頁15。

2 「柳中慢」，《物克多公司唱片曲本》作「慢中板」，宜據改，頁16。

3 「裳」，《名曲大全初集》同，頁75；《物克多公司唱片曲本》作「衰」，頁16。

205　打掃街　每套一只　女優李雪霏　（頁₁₉₀）

（頭段）嘆冤家。。嘆得露滴松呀梢呀。。月影兒上。你去時。。奴把那把那知。。心話。。訴與你得知。野草閒花休。。休要採。

（二段）（重句1）聽寒虫噲。吶。吶得奴的悲。。悲呀。悲聲凄涼。。身化蚨蝶夢。。夢還鄉夢還鄉呀啞。。鐵馬响叮噹。。月影照東牆。。珠淚濕汗衫。唉吔凄涼痛肝腸。。奴只得。對着這盞。不明。不滅。孤燈。。燈啞呀。。忽聽得。奴的、冤家、他的、足步。响。。响啞呀靜靜瞧瞧

【說明】 參見馮敬文《打掃街》，見《笙簧集》，頁309。

206　司馬相如別妻　每套一只　女優李雪霏、文武生曾瑞英　（頁₁₉₀–₁₉₁）

（頭段）端坐描金椅。手抱焦尾弄。嘆心懷。小生司馬相如。冠世名才子。琴棋詩酒盡精通。都只為嬌妻。誰愿渺渺歸陰府。思想起來。好不悲哀。。孤枕冷清清。好夢不能成。。唉吔。蒼天天在上。地呀。你在下聽我訴。。蒼天天在上地呀。你在下聽我訴。。是何緣故。。中年夫妻。嘆分居。。倘若遇着有情女。曉得我琴音其中意。。知我悲凄。和我一曲離鸞調。。解愁懷。。

1 此處之所謂重句，當指重唱上文「休要採」三字，參見馮敬文《打掃街》，見《笙簧集》，頁309。

（三1段）安得得 2 遇着有情女。。就借冰絲成其美。。鴛鴦枕上。。一雙雙一對對。。共效于

飛。。兩家盟心。。寶鏡重圓。。他年呀。。產下兒女繼祖父香燈。。從得我

所願。。叩答天地三光眾神祇。。真真如此。。思想起來。好不歡暢。。（生白）（轉戀

彈尾）唉姑娘呀我和妻兩人情真。誰料着今朝離分。斷腸人。對。斷腸人。。（旦白）

唉丈夫呀夕陽西山催晚近。千言萬語 說盡離情。那呀啞呀啞呀。。

【說明】 參見小丁香《柳搖金》，見《笙簧集》，頁291-292。

207 探地之祭瀘水 每套三只 唯一男丑生鬼容 （頁191-193）

（頭段）（中板） 想山人。。在隆中躬耕不仕。。終日裡。長吟抱膝。最樂、琴書。惟先主。草

廬三顧。真正非常、知遇。。無奈何。感恩圖報遂許、馳驅。出山來。合兵破曹。得了

荊州。又有兩川。之地。君臣們。如魚得水。真正快樂、歡娛。。怎知到。孫劉不睦。

又蕭墻禍起。。被佢呂蒙。襲我荊州。關張兩個、命喪、須臾。我先王。為報兄弟之仇。

（二段）唔知地勢。連營七百里。彼佢火攻。咁就難以支持。兵敗後。在於永安宮。把孤、來寄。

既然是。重托于我。鞠躬盡瘁。都要極力、維持。數年來。閉關自守。經已養回、元氣。

今日裡。兵精粮足。進取中原。免致王業、凌夷。。又誰料。這孟獲、在于南方。心懷、

1 「安得得遇着」，《物克多公司唱片曲本》作「安得遇着」，宜刪一「得」字，頁17。

2 「三」，當作「二」。

反意。至今得、先定南方。然後北伐。霎時間妙轉、戎機。大兵所到。勢如破竹。孟獲

被我擒了、數次。五月渡瀘。深入不毛。轉眼間又值大暑、天時。。常言道。有糧無水。

乃係行兵所忌。兵到此處。飲了此水、個個啞口、無詞。眾軍人。叫我班師回去。豈不

是前功、來盡棄。

（三段）又恐怕。中了敵人之計。被佢襲尾、來追。因此上、帶了眾軍係到來。探地。又只見潭

深無底。真是令我思疑。此水分明。與平常、無異。。為何飲下。又如此、離奇。眾

將官。擁護山人。便把推車、前去。。沿途之上。必須要顧住、奸計。我祇為着、眾軍

兒悞飲、毒水。想鄙人。可費籌蹰。

（四段）（首板祝文）大漢。建興。三年秋九月。（慢板）武鄉侯。領益州牧。諸葛孔明。謹

陳祭禮。敬告歿于王事。蜀中將校。與及南人亡者。陰魂。。大漢王。功過五霸。明繼

三王。昨自南方。

（五段）異族稱兵、肆起狼心。亂逞戈矛、塗炭、生靈。奉王命。領貔貅。雄兵、佈陣。狂寇冰

消。纔喜將官用命聲勢、奔騰。。四海英雄。習武從戎。。投明事主威名、

遠鎮。共展七擒、和七縱。可算得、王仁。。（中板）都只為偶失兵機。緣落在奸謀

慘遭、利刃。。流矢所中。刀矛所刺。雲掩泉台。或為刀箭、臨身。。

（六段）今日裡。生則有勇。死則成名。真是令人、憐憫。。凱歌齊唱。獻俘將及。特來致祭你

等、靈魂。但祇愿、你隨我行旌。逐我部曲。早把故鄉、來認。。受蒸嘗。領我祭祀、

莫作他鄉之鬼。徒為異域、寃魂。我回川去。日給衣粮。大開、倉廩。奏天子。使你等

家人妻子。同沾雨露、天恩。。（快中板）南方亡鬼。應憐憫、務求血食、有依憑。。死歸王化、何足恨。從今盡釋、你前因、嗚呼哀哉、就把祭文敬稟。。（收板）待等着。。我回川去。再來超度你等靈魂。

【說明】參見生鬼容《七擒孟獲之探啞泉》（見《笙簧集》，頁9-10）及生鬼容《祭瀘水之祝文》（見《笙簧集》，頁271-272）。

208 夕陽紅淚思親 每套二只 女優李雪霏 （頁193-194）

（頭段）（首板二王）只為。思親。白雲飛。。（重句）（慢板）只可憐。大仇未報。叫我飲恨。無期。。

（二段）緣波中。是奴奴。思親。之地。。手拿着。紙錢三百。清水一甌。墳頭祭奠。但願陰靈不滅。。鑒我片心。。樹林間。杜鵑啼。血淚成冰與那桃花。相似。。他說道。胡不歸來胡不。不歸。半空中。。

（三段）又聽得。孤鴻。叫句。。觸起了。傷心事淚落、如珠。。見疎林步輕移。來到山庄之地。山庄之地。。

（四段）（二流）又只見烏鴉斜對。白雲飛。。守孝不知。紅日去。。思親惟望。白雲寄 1 。。來到了墓門。忙忙跪地。。紙前三百。拜嚴慈。。

1 「寄」，《物克多公司唱片曲本》作「飛」，頁21。

209 仕林祭塔 每套六只 著名花旦細明、小生金山恩 （頁194-196）

（頭段）（生二王首板） 為娘親呀、我今日裡、珠淚飄飄。。（重句）（中板） 思想起好叫人、難解愁腸、

（二段）叫左右、你與爺呀、塔前祭奠。。又只見。。雷蜂1塔、淚聲雙飄。。（介白） 啟爺來到雷蜂塔了、（生白） 將祭禮來擺開、（哦）（寶子引） 祭禮擺好了、（生白） 哦罷了我的娘親呀、（生唱） 跪只在呀、

（三段）寶塔前、才稟告啟。。尊一聲、老娘親你又細聽言詞。。但只望、勸娘親強走出外。。只可憐、老娘親受苦孤零。。吾的娘、此一番、難以見面。。為子者、每日裡、珠淚漣漣。。今日裡、占鰲頭還鄉祭奠。。望娘親、與孤兒、表表心腸。。忙2罷了、燭和酒。。忙忙祭奠呀。。（重句）

（四段）（慢板） 望塔神爺發慈悲、放出了娘親。。一家人恩光、心心長記。。我不然感你恩、答謝神前、我霎時之間、一陣陣狂風迎相臉。。（哦） 莫不是白氏母、又在塔前。。（塔神白） 哋哧白氏走動、

（五段）（旦二王） 在塔內、思嬌兒、神魂飄蕩。。（重句）（二流） 又只見塔神爺、呼喚一聲。。白氏女上前來、雙膝詭3地。。塔神爺喚呼奴、所為何詳。。

1 「蜂」，《物克多公司唱片曲本》作「峯」，下同，宜據改，頁21。

2 「忙」，《物克多公司唱片曲本》作「稟」，宜據改，頁21。

3 「詭」，《物克多公司唱片曲本》作「跪」，宜據改，頁22。

（六段）聽說道嬌兒、前來祭奠。。好一似半空中、降下神仙。。悲切上前來、與內1相認。。又只見我的兒、悶倒塔前。。好叫你兒今日、真

（七段）我又聽得、有人叫喊。。問娘親有何語、對兒言講。。母子們重相會、在塔前。。又只見白氏母、企在塔腳2。。好叫你兒今日、真果心煩。。（重句）

（八段）（旦唱）嬌兒少得要、把言來動問。。好叫我十九載、受苦娘親。。（反線慢板）未開言、不由人、珠淚雙飄。。叫一聲、仕林兒、細聽從頭。。

（九段）黑鳳仙、他本是娘的道友。。他勸我、苦修行娘、自有出頭。。峨眉山、同學道、天長地久。。悔不該、貪紅塵、下山閒遊。。在西湖、與兒父。。

（十段）同船過渡。。事由起、借雨傘、才結鸞儔。。在鎮江、開藥店、財源廣茂。五月五、飲雄磺、惹出禍苗。你的父身中血吐。因為娘、到深山把葯來求、採靈芝、白鶴仙在於洞門把守。至為娘、險些兒一命難留。南極仙、發慈悲。

（十一段）仙藥到手。醫好了、兒的父無義之流。他不該、遊金山把言說透。娘也曾到金山好意哀求。又誰知、那法海神通廣有。後為娘、險些兒性命難留。在斷橋、產嬌兒靈神庇佑。二十里、開金鉢才把娘收。願嬌兒、夫妻們天長地久。切不可、學兒父無義之流。娘好比。弓絃斷不能中彀

（十二段）娘好比、東海水不得西流。娘好比、風前燭不能長久。娘好比、紅日快落山頭。母子

1 「內」，《物克多公司唱片曲本》作「兒」，宜據改，頁22。
2 「腳」，《物克多公司唱片曲本》作「前」，宜據改，頁22。

們、說不盡分離苦透、（二流）塔神爺要掩塔門、一刻難留。娘本待施法寶、與兒逃走。
（生白）娘啞施法寶與兒投走走也罷、（旦唱）又恐怕違佛旨、火上加油。捨不得嬌兒、
揮淚分手。（合唱）嬌兒。娘親。。唉。

【說明】參見呂文成《仕林祭塔》（見《笙簧集》，頁120-122）及麗貞《白蛇會子》（見《笙簧集》，
頁315-316）。

210 唐明皇長恨 每套四只 小生金山炳 （頁196-200）

（頭段）（生掃板唱）為妃子。長令孤。滿腔懷恨（中板）心內裡、長記恨、絕代佳人、想當年、
他初進皇宮得皇寵幸。在溫泉、來洗浴、侍兒扶起嬌姿無力、果是柔體天生。皇愛他、
秋月眉、還有天然、雲鬢。更愛他、雙鳳眼好比秋水、傳神。最可人、這對金蓮有羅裙、
相襯。

（二段）還愛他、腰如楊柳份外、消魂。雖然是六宮中許多妃嬪。但為皇、心中所愛在他、一身。
夜夜間、在宮幃同諧金粉。真果是、最難消受、美人恩、實祗望、在宮中長同、襟枕。
有誰知安緣[1]山造反潼城。漁洋皷、動地來驚破霓裳、仙韻。皇無奈、携同貴妃萬里、
蒙塵。有誰知、兵到馬嵬、六軍懷恨。他說道、這場大禍皆是貴妃、而生。口口聲、要
寡人將他軍前、定罪。皇見他、美貌如花、叫孤於心、何忍。若不從衆六軍不肯與皇、
用命。那時節、令為皇心如刀割難捨難分。望後頭、又恐防敵兵、追近。

1「緣」，《物克多公司唱片曲本》作「祿」，宜據改，頁23。

（三段）無可奈何、紅羅親賜他嗚呼、一命。眞果是、玉碎珠沉。從今後、黃土1夢中、長埋、金粉。問一聲、皇的貴妃子有何靈術得此、還魂。叫宮蛾、和阿監與孤皇宮引進。又只見、滿堦黃葉落紛紛。垂楊已老、新秋近、荒草殘花、蒲地生。西宮南內靜無人。最帕3秋風吹陣陣。

人今夜、與孤共、聯襟。宮蛾與阿監如、霜冷。西宮南內靜無人。一陣驚寒霜靈2冷。誰何堪細雨近黃昏。喉、我腸斷幾回、又有何人過問呀。到不如西宮南內靜養精神。

（四段）（白）寡人唐明皇呀、曾記貴妃在生、君臣何等寵愛、今日貴妃死後、為皇回轉南內、夢魂回來、與皇見面、豈不喜歡哦、就這主意、一旦放開心裡事、因此睡到大天明。（二王慢板）今晚夜、睡不寧。如坐針氈。如坐針氈。我聽得鐘鼓樓上、二更聲

（五段）（白）且住、為皇祇望在龍床打睡、欲想貴妃夢魂回來、與孤見面、故有今晚、坐臥四靜無人、思想起來、眞令皇感情之歎、這也講不得、不若在龍床打睡、何得貴妃今晚不寧、思想貴妃、眞眞令皇可恨也。（西皮唱）鐘鼓樓、鼓打二更聲起、坐只在宮帷內、四廂、通聲。野草之外、全叫舉起是意中人夢魂到此、有誰知、睡覺來、也是枉然。（白）為皇祇望在龍床打睡、夢得貴妃夢魂回來、故有今晚坐臥不寧、欲與貴妃見面、又是枉然。唉眞果是天長地久有時盡、為皇此恨綿綿無盡期、噎吔、為皇言語之間鐘鼓樓上又打三更、今晚在此更頭睇佳4眼盼盼、為皇在此坐臥不寧、往那裡散步、舉頭祇見明星

1「土」，《物克多公司唱片曲本》作「土」，宜據改，頁24。

2「靈」，《物克多公司唱片曲本》作「雪」，宜據改，頁24。

3「帕」，《物克多公司唱片曲本》作「怕」，宜據改，頁24。

4「佳」，《物克多公司唱片曲本》作「住」，宜據改，頁25。

朗莫待為皇、步出金堦、看看星象、聊表悶中、有何不可

（六段）

（唱）忽聽得鼓打三更聲起、坐只在、宮圍內四廂通聲。舉步起、抬頭又只見銀河耿耿。牛郎織女、在天涯相會有期（白）為皇抬頭又祗見牛郎織女兩星、抬頭又只見銀河一河、老窮蒼、真一年、還有相會一次、但寡人與貴妃、欲想見面、岢屬未能、看得[1]起來、老窮蒼、真真不公道、老窮蒼真真不公道、唉、為皇在此怨天怨地、也是無用、真果是悠悠生死別經年、魂魄不曾來入夢、噎吔、言語之間、鐘鼓樓上又打四更、為皇今晚在龍床、坐臥不寧、往那裡來散步、那傍梳粧檯上、乃是貴妃留下許多殘脂剩粉莫待皇上前、拈起菱花、看看貴妃的餘脂剩粉、聊表悶中、豈不美哉、着、就是這個主意可

（七段）

（唱）又聽得、鐘鼓樓上、頻打四更。那漢子、往四處、四方難行。獨徘徊、移步打坐粧樓椅傍、舉首見、鏡粧內留下、金粉。（白）且住、這朵殘花、乃是皇的貴妃留下、唉、尚有餘香、唉也、那枝殘脂剩粉就是皇的貴妃留下、蘭謝重飄搖、且住、為皇拈起菱花、為何照得龍顏、這等消瘦、呢吓唉、為皇又醒起來了、我皆因思念貴妃的多才、有今日龍顏消瘦、看將起來、為皇真真今非昔比也。（唱）這殘花呀、原本是我的美人留下、有誰知、今日見物不見美人。

（八段）

（白）且住、為皇睡在龍床、坐臥不寧、不若在梳粧檯打坐片時、漫漫才打睡也（唱）適才間、皆因是睡不寧、看起來、好一比、今夜、如坐針毡。（白）哦、這個甚麼的時候嘮吓、鐘鼓樓上、又打五更、唉、真果是過了一年又一年、今晚與貴妃見面、又是

1「得」，《物克多公司唱片曲本》作「將」，宜據改，頁25。

枉然也、（唱）忽聽得、鐘鼓樓上五更聲起　（白）天也明亮、欲與貴妃見面、難上
加難也。
（唱）好叫我、祇恨、恨拿拿恨拿恨嘩呀。

211

吳季札掛劍　每套二只　武生新華　（頁 200-201）

（頭段）（中板）夕陽古道迷芳草。。墓門青塚繞蓬蒿。。浮生若夢何時了。。風塵勞碌暮還朝。。
任你是富貴侯王難永保。。到底是一塊黃土恨迢迢。。平原駐馬遙瞻眺。。長林木葉落
蕭蕭。一聲野鶴歸華表。十里寒風鎖斷橋。。策着了馬兒來至在徐君墓道。。又只見叠
叠新塚恨也魂銷。。

（二段）（綁子掃板）在墳台。。忙下拜、哀哀上告、（慢板）恨分袂還未久駕返仙曹。。憶
曩者曾奉使、身背着三尺龍泉、手捧着一帙簡書、由貴邦假道。。

（三段）蒙厚惠賜嘉牢優禮相邀。。言論間見君侯神留目盼君有所樂。。蒙厚恩 1 與嘉牢、優禮
相邀、見君侯眞果是受恩須報一定、是樂臣的秋水懸腰。。（中板）君未明言臣早已
心心相印。。既遇風胡慧目又何忍令寶劍光韜。。臣本待稱下了玉扣連環以為瓊瑤之
報。。怎奈我觀光上國即要速駕星軺。。方計在返施時再領丰儀備聆雅教、霜鋒解下。。
獻與賢豪。。曾日月之幾何。。而故人已杳。。依然寶劍。。嘆彼美之云遙。我心許之。。

（四段）臣今日惟有望馬鬣于墳前。。。掛魚腸于樹杪。。。幽冥從此恨全消。。。自古云。。。紅粉贈

1「恩」，《物克多公司唱片曲本》作「惠」，頁27。

佳人寶劍贈烈士。。就投其所好。。雞鳴午夜試吹毛。。但願寶物有靈長照耀。。。（收板）你切莫要。。化龍飛去。。躍入波濤。。

212

轅門罪子 每套四只 花旦紅雪兒、小生金山炳（頁201-205）

（頭段）（首板）叫木瓜、與姑娘、把山來下。。（中板）穆角寨、來了個女將嬌娃。。耳邊响又聽得鳴鑼鼓响。。轅門上擺下了刀鎗劍戟如蔴。。叫木瓜、上前去看過真假。。或斬兵、或斬將、細說根苗。。（旦白）奴婢從命、（中板）小木瓜領過了姑娘意旨。。叫奴婢。。

（一段）往轅門聽消息。。整一整、衣袖兒、挽疏雲鬢。。放下了、降龍木、一步步一步一步一步急走如飛、不覺見、來到了轅門之地呀呀。。又只見、小將軍綑綁在這裡。。我走走走、走上前、施一禮、將軍不要、淚悲啼、因何事、綑綁在這裡、且把一庄庄一件件、一庄一件細說奴知、

（二段）待奴婢、稟姑娘前來救你。。那時節、夫妻門1。。一雙雙一對對、一雙一對鸞效于飛。。小將軍、何用傷悲且放愁眉。。小將軍、休得要珠淚淋淋。。我家姑娘、到來臨。。回頭便對、姑娘講。。木瓜言來、聽分明。。你估道轅門上、綁的是那一個。。（白）是那個、（唱）這一個、這個那個快些講來。。（中板）轅門上、那的是姑娘恩愛情郎。。（桂英白）吔吷、聽一言、唬得我攀鞍下馬。。上前來、哭一聲恩愛冤家。。

1 「門」,《物克多公司唱片曲本》作「們」,宜據改,頁28。

（四段）（生唱）　姑娘呀、（中板）都只為、穆角寨招親犯法。。因此上、老爹爹要把刀開。。

（旦唱）　小將軍、休得要心中害怕。。待妻子、進、帳求你爹媽。。整一整、衣袖兒

袖起凱甲。。上前來吩咐了馬前木瓜。。（旦白）三千担、（旦唱）干糧草隨營紮下。。

（旦白）五百個、勇客丁四路安紮1。。（旦白）降龍木、（旦唱）請上來你且退下。。

老公公、也問我才把話答（蕉孟白）啓元帥女將到、（延昭唱）蕉贊報。。

（五段）孟良傳女將到。。（蕉孟白）啓元帥女將到、（延昭白）小心保駕。。（慢板）宋營中、

來了個、女將嬌娃。。問一聲、女將軍、家住在、那一省、那一府、那一縣、那省那府、

那一縣。。誰家女來那家姓、誰家女、誰家眷。。叫焦贊、和孟良、上前去、問過他。。

再問他、問他問他問他可有爹嗎、蕉孟問他。。

（六段）（蕉孟白）女將我家元帥問你、那處人氏可有阿爹阿媽、只管對元帥講明才是、（旦白）

聽到了、（慢板）跪只在、寶帳內、把言稟上。。楊元帥、在上細聽端詳。。家住在、

山東省木角寨上。。奴名叫、木桂英、是我名堂。。（蕉孟白）慢慢原來山東木桂英到、

啓元帥山東木桂英到、（昭白）乜話、（蕉孟白）木桂英到、（延昭白）小心保駕、

（唱）聽說道、木桂英、令吾駭怕。。宋營中、來了個、殺人寃家。。問一聲、木桂英、

你不在山東呀。。來到了、宋營中、所為何來。。

（七段）（蕉孟白）　亞英姐呀、我地元帥問你、來到宋營有何事幹、快的對元帥講明才是、（旦

213

黃佐描容 每套二只 武生東坡安 （頁205-206）

1「威」，《物克多公司唱片曲本》作「感」，頁30。

白）你又聽了、（唱）三千担、干糧草、隨營紮下。。五百個、勇家丁、四路安排。。

隨帶着、降龍木、此寶無價。。特地來、求宋營、獻上皇家。。（蕉孟白）啓元帥亞

英姐到來進寶、（進寶）進寶（延昭唱）聽說道、進寶來、愁眉解下。。威1吔好、

吔吔好、（笑哈哈）吩贊蕉拿此寶、高高懸掛、為此寶、每日裡愁眉不開、為此寶、每

日裡懶帶烏紗。。為此寶、到山東把我來敗。。為此寶、纔斬不肖奴才。。

（八段）（孟良唱）竹亞竹、我為你在山東打了四十八板。。（蕉贊唱）木亞木、我為你鬍鬚

燒成綠豆牙。。（延昭唱）吩蕉贊、拿此寶高高懸掛。。（延昭唱）待五哥、下山來相贈於他。。

（蕉孟唱）係罅霸、元帥亞、還要相贈於他呀。。（延昭唱）聽你講、將此寶在於

轅門掛上呀、到來呀、奏聞天子封贈於他呀。。（蕉贊白）阿英姐呀、元帥奏知宋王

封贈於你、快些叩頭謝恩、（旦唱）謝過公公、恩如山海。。（宗保唱）苦呀、（旦

唱）轅門上、綁的是誰家娃娃。。（延昭唱）這都是、小畜生犯了王法。。勸小姐、

休要管他。。（旦唱）老公公、須然是小將軍犯了王法、念在奴、進寶來、恕饒於他。。

（延昭唱）賢小姐、說此言真果有方。。不由得、楊延昭喜笑揚揚。。念在你、進寶

來功勞甚大。。念小姐、來講情恕饒於他。。（旦唱）領過了、楊元帥恩如天大。。

從今後、嚇退了紅黑二家。。（延昭唱）一來宋王洪福大、一來宗保、享榮華。。但

願皇天、把眼放。。從今後、滿營人、口念菩提呀。。

（頭段）（武生二簧唱）手提着、丹青筆、真果是令人悲哀。。描不盡、傳忠傳孝、夫妻、情懷。。

恨當年、陸將軍、鎮守兩狼、關界。。實可憐、兩行子女、薄命女子、大大小小、却被

金兵陷害、聞者傷心、見者驚駭。。有一個、謝氏夫人保全貞節、真果令人敬愛。。免

凌辱、避賊寇、早赴泉台。。恨當年、

（二段）那時節、兵窮矢盡、人無寸鐵、正是苦中無奈。。顧不得、少年妻、又捨不得小嬌兒、

無乃自刎而亡、可算忠憤將才。。那蠻王見他一個忠臣、禮恭下拜。。怎知他英靈不敏、

死心記念着英孩。。小蠻子、收他作一個螟蛉看待。。好一個、與1娘撫養、隨到番邦

而來。。寫罷了、陸家滿門、音容宛在。。（二流）只可嘆忠臣後代、

（三段）錯付了番狗狼豺。。自古道君父之仇、不共天戴。。管教他養虎為患、有日裡報却仇還。。

常言道為臣盡忠、

（四段）為子者應當、盡孝高堂。。又道是有恩不報、非為男兒鐵漢。。有仇不報、怎對三光。。

但願此去功成、挽回了忠臣後代。。料蠻王難逃、機關妙哉。。

214 小娥受戒 每套二只 公脚保 （頁206-207）

（頭段）（公脚二簧首板）施法雨、散天花、宣揚寶戒。。（重句）我佛門、不生不滅、不垢

不淨、不增不減、菩提非樹、明鏡非臺。。無生有、有生無、混沌初開、乾坤始奠、分

別了陰陽世界。。造出了、日月星辰、

1 「與」，《物克多公司唱片曲本》作「乳」，宜據改，頁31。

笙簧集

（一段）山川河岳、神仙人鬼、等等形骸。。天地間、曾不能、可見吾生有艾。。到後來、不分富貴貧賤、才智愚蒙、難以主裁。。謝小娥、你的父、你的夫、雖是含冤受害。。你也曾、受過了、這塲刧數、解結消災。。你本是、一個嬌姿體、為報親仇幾逾十載。。好一比、昔日木蓮救母、走盡了雲山雪嶺、十萬八千餘里道路難捱。。為兒女、全節孝、眞是天人共愛。。可能够、滌蕩塵心、改向善才。。既皈依、喃無佛、喃無法、喃無僧、

（三段）待老衲、把清規、件件道來。。一不可、猶眷戀。。夫妻恩愛。。二不可、常記念兒女情懷、三不可、爭强弱、說道英雄氣概。。四不可、蓄資財、說道多寶如來。。五不可、結魔障、把性情攪壞。。六不可、啖牢牲、口腹傷懷。。七不可、冶容妝、扭扭擰擰娥眉螺黛。。八不可、衣裳裳、狐腋羊胎。。九不可、守戒律、始勤終怠。。十不可、坐蒲團、倒東西歪。。

（四段）就將你、小娥兩字為號無須更改。。做壹個、比邱尼、完成覺道、自有百千萬億佛恒河沙數佛無量功德佛、釋迦牢¹尼佛接引如來。。（二流）燃着了三昧火、焚燒頂蓋。。燒斷了五根苗、化作枯骸。。從今後披袈裟、棲身方外。。（尾聲）無碍心、也為佛、善哉、妙哉。。

215
猩猩女追夫 每套二只 女伶蘇仔 （頁207-208）

1 「牢」，《物克多公司唱片曲本》作「年」，宜據改，頁33。

（頭段）（蘇武唱）蘇子卿。。勸姑娘。。不可死。。且歡容。。待我訴訴離情。。十九 1 載。。蒙娘。。恩高義厚。。別嬌妻去。。非出本心。。（狸 2 猩唱）夫郎你。。回國。。本該商量。。

（二段）忘恩義。。辜負奴奴。。你妻子。。懷有孕未曾分娩。。拋別奴去 3 。。去得安然。。（猩猩白）唉蘇郎、你來看、林中一對、是甚麼東西來呀、（蘇武白）這個媽、乃是鴛鴦 4 來、（猩猩白）唉比如日間怎樣呀、（蘇武白）日間並翼而飛、（猩猩白）晚來呢、（蘇武白）晚來交頸而宿、（猩猩白）唉、罷了蘇郎呀。。那鴛鴦。。他本是林中之鳥。。

（三段）日間並翼而飛。。晚來交頸而宿。。奴與蘇郎。。交情日久一旦分離。。這等看將起來。。唉人到不如鳥乎。。夫呀。。（蘇武唱）娘子呀呀。。唉罷了我地蘇娘啞呀、恨殺那對鴛鴦呀。。波浪裡。。

（四段）（轉二流）叨蒙嬌妻情和義。。未知何日後會佳期。。（猩猩唱）只望和諧到老齊眉。。（劉文龍唱）古道夫妻同林鳥。。大難來時各自飛。。（丫環唱）離情別緒真慘悽。。離合悲歡有定期。。姑娘何用淚傷悲。。（猩猩唱）只為安順從父命。。纔有今日母子分離呀呀呀。。

1「十九」，《物多克公司唱片曲本》作「千日」，頁33。
2「狸」，《物克多公司唱片曲本》作「狸」，宜據改，頁33。
3「去」，《物多克公司唱片曲本》作「罷」，頁34。
4「鴛鴦」，《物多克公司唱片曲本》作「鴛鴦」，宜據改，頁34。

216 何惠羣嘆五更 每套二只 女伶鳳蟬 （頁208－209）

（頭段）（南音） 懷人待月倚南樓。。觸起離情淚怎收。。記得與郎分別後。。好似銀河隔住女牽牛。。好花自古香唔久。。青春難為使君留。。他鄉莫戀殘花柳。。但逢郎便好買歸舟。。相如往事郎知否。。極好文君尚嘆白頭。。初更纔報月生西。。怕聽林中個只杜鵑啼。。聲聲泣血榴花底。。佢話胡不歸來胡不歸。。怎得魂歸郎府第。。你喚轉郎心早日到嚟。。

（一段） 免令兩家音信滯。。好似白勞飛燕各東西。。藕絲難把心懸繫。。可惜落花無主葬在春泥。。二更明月上窗紗。。虛度韶光兩鬢華。。相思淚濕紅羅帕。。伊人秋水為溯兼葭。。風流杜牧君你堪人怕。。合歡同盞醉流霞。。許多往事都係真如話。。笑指紅樓是妾家。。青衫洒濕憐司馬。。有乜閒心共你再抱琵琶。。三更明月桂香飄。。記得買舟同過漱珠橋。。

（三段） 君抱琵琶奴唱小調。。或郎度曲我又吹簫。。二家誓死同歡笑。。都話個個忘恩天地不饒。。近日我郎心變了。。萬種愁懷恨不消。。許多心事郎你未曉。。咁就攞你妹桃花薄命一條。。四更明月過雕欄。。人在花前怨影單。。相思兩字令人怕。。薄情一去永無還。。奴奴家住芙蓉澗。。我郎家住荔枝灣。。隔 1 水相逢迷望眼。。點得與郎相見半日間。。

（四段） 五更明月過牆東。。只見欄千十二重。。衣薄難禁花露重。。玉樓人怯五更風。。霎時

驚醒呢對鴛鴦夢。。海幢鐘接海珠鐘。。睡醒懶梳愁有萬種。。霎然一段紅日上簾櫳。。一更嘆係怨離疏。。。牛郎織女个度銀河。。料想我老娘真折墮。。折墮我今生又受苦楚。。。

217
溫生財炸孚琦　每套二只　武生公爺忠　（頁209-211）

（頭段）（武生二簧首板）恨滿奴、寇中原有數百餘載。。（白）鄙人溫生財、乃廣東嘉應州人氏、自幼在營中、效力多年、纔得五品軍功、後來只見、官塲腐敗、逃出外洋、開工來創業、（重句）別妻子轉唐山、要報祖國仇來。。

（二段）偶遇着孫先生、四圍宣佈、講起揚州十日、血流成河、纔知到滿奴將我們這等、如此凌辱、生為漢族男兒、不與中國來報仇、枉居人世、買舟轉回唐山、見傳單報道、三月初九、大放飛船、在此來參觀、身懷鎗械、趲到燕塘、乘個機會則可、（武唱）想呀呀當年。在營中、效力、數載、不顧生、不顧死、不顧生死、不辭勞苦、纔得個五品軍牌。。蒙呀太爺。。

（三段）把一個、小丫環、許配我、就共結和諧。。到後來、眼見得佢官塲腐敗。。殺人頭。。來染頂、殺人染頂殘害同胞、只顧陞官發財。。對此景却令人、真果是難以忍耐。。棄廣東、過南洋、把業創開。。偶遇着、孫先生來到、南洋地界。。講起了、揚州十日、真是令人傷懷。。溫生財、本是漢族男兒、不報祖仇、未遂心懷。。俺要學、徐錫麟先生、智慧驚人、也就留名萬代。。因此上、買舟回國、等待時來、

（四段）放飛船在於燕塘所在。。（二流）又只見前呼後擁、乃是滿奴孚琦來。。我忙把洋鎗、把他對待。。又恐怕連累同胞、一

又只見飛船放起、好不妙哉。。驚動遊人、如山海。。命哀哉、我一步轉回、議院等待。。（收板）大丈夫、留名譽、溫氏、生財

【說明】此曲在王鋼、杜軍民編著《孫中山及辛亥革命音頻文獻》（頁198-202）中有詳細介紹。

218 寶玉哭靈 每套二只 小生杞 （頁211-212）

（頭段）（小生梆子中板）春蠶到死、絲還有。。銀燭成灰、淚未收。。好姻緣、難成就。。（慢板）結想思、恨悠悠。。一場春夢、空回首、（過板）都只為綠[1]慳福淺、枉籌謀。。（慢板）意中人、却被王鳳姐、換柳移花、今日化為烏有。。朝思想、夜難眠、珠沉玉碎、

（二段）這段風流佳偶、十餘載、枉籌謀、怎知到人亡花落一筆全勾。。嘆人生、如春夢、早看透。。一心心、人[2]禪門、早把道修。。（中板）我今日、不願緩帶輕裘、不願良田萬畝。。任你是富貴封侯。。美嬌姿、渡客舟。。賢孝子、又是眼前愁。。一心雲遊宇宙。。無意塵俗羈留。。早把色空兩字、早看透。。有日裡、蟾宮月殿任我去遊、悶到怡紅、思鳳友。。

（三段）園林散步、解煩憂。。水禽啼、人似黃花瘦。。樓台上、一片白雲浮。。往日裡、兄妹

1 「綠」，《物克多公司唱片曲本》作「緣」，宜據改，頁37。

2 「人」，《物克多公司唱片曲本》作「入」，宜據改，頁37。

219 寶玉戀婚 每套二只 小生杞 (頁212-213)

【說明】參見尹自重《寶玉哭靈》，見《笙簧集》，頁166C-166D。

（頭段）（小生梆子首板）賈寶玉、在書房、神魂不定。。（慢板）皆因是、前幾天、赴瓊筵食得沉沉大醉失却了通靈。。行不安、坐不寧、心迷意亂。。思想起、林妹妹、傾國傾城。。

（二段）他有情、和有義、可算得三生有幸。。都只為、璉二嫂、與我錯配姻緣。。為妹妹、累得我茶飯不思。。為妹妹、累得我如痴如醉變作了瘋癲。。俺寶玉、一定要削髮參禪。。寶釵姐、雖則是美貌如花、溫柔清靜。。怎比得、林妹妹弱質娉婷。。聞得他為着我身遭大病。。我今日、又不能前去問候安

（四段）命難收。。姻緣不就、因纜口。。使我鴛鴦拆散。。唉怎能罷休。。越思越想、難抵受。。從比1仙凡遠隔、欲見無由。。（中板）奠罷靈前、三叩首。。淚洒腮邊、作酒酬。。負嬌姿、情義厚。。從前事、付於水東流。。含情拜別、空回首。。蒼天呀、為甚麼、使我恨悠悠。。但願你靈魂、西方走。。但願你騎鶴、上揚州。。

們問柳尋花同携玉手。。今日裡、好比失羣孤雁各自遨遊。。從今後、難望園林同酌酒。。最難望、風清月白共把詩酬。。轉一灣、來至在瀟湘門口。。（嘆板）一見靈牌、珠淚雙流。。問你芳魂、何處走。。使我愁腸欲斷。。

1 「比」，《物克多公司唱片曲本》作「此」，宜據改，頁38。

宁。。倘若是、知到我難為由自可、不知到反責我無義無情。。

（三段）叫襲人、參扶我怡紅坐定。。（過板）又聽得紗窻外、雨打竹聲。。（過板）對此景、令人情可恨。。怎知到。。我地好姻緣、却被王鳳姐、借條禍累得我鸞鳳難成。。看將來、他是一個薄命多情、俺是一個緣慳福淺。。累得我、相思滿腹、與他同病相憐。。問蒼天、因何故不把人來方便。。（過板）從今後、任你穿不盡綾羅綢緞、食不盡珍饈百味也是枉然。。

（四段）天長地久有時盡。。此恨綿綿長掛牽。。朝上做官如夢記。。空留明月在人間。。從今睇斷烟花世。。回頭是岸到蓮瀛。。從今逃出烟花景。。（收板）我脫煩惱。。入空門。。與佛有緣。。

【說明】參見薛覺先《寶玉怨婚》，見《笙簧集》，頁168-169。

220 黛玉歸天 每套二只 肖麗湘 （頁213-214）

（頭段）（花旦）（二簧首板）這一陣、昏得我、神魂不定、神魂不定。。（反線）（慢板）身如在、渺茫中、好比浪蕩飄流。。看人生、如春夢、枉來奔走。。

（二段）女流中、有許多、為着情字羈留。。常言道、人為情死、鳥為花愁。。任你是、情根情種情痴情緣、總是虛浮。。論情根、豈真是、前生注就。。論情種、也非是、連理枝頭論情痴、不過是、雲行月走。。只落得、情緣兩字、好比蜃樓。。歡樂塲、轉眼間、化為烏有。。十餘載、費心血、一旦罷休。。

（三段）越思想、不由人、心中難受。。（滾花）五內裏好一似、火上加油。。莫不是俺黛玉、該終時候。。叫紫娟和雪雁、隨我跪拜揚州。。叫一聲老爹娘、

（四段）在鬼門關等候。。從今後難望兒、拜掃墳頭。。轉身又拜、外婆母舅。。多謝你撫養奴、十有餘秋。。再思想寶哥哥、叫不住口。。（尾聲）三魂杳杳。。上雲頭。。

【說明】參見陳慧卿《黛玉焚稿》（見《笙簧集》，頁139-140）及月仙女史《黛玉歸天》（見《笙簧集》，頁317）。

221 甘露寺賜宴 每套一只 新華 （頁214-215）

（頭段）（武生）（梆子中板）老國太坐錦墩、聽婿言稟。容不才、指衷情事一庄庄一件件、冒稟高年。想卑某、原本是出身微賤。在桃園、來結義關張二位弟賢。。戰呂布、虎牢關幾乎喪命。。幸巾功名始顯。。酒未冷、斬華雄天下諸侯誰不駭驚。。喜得、關張二弟勇戰爭先。。兄弟們、來分散祇為徐州這戰。。好一個、關雲長不降曹操千里尋兄、難得這等義氣忠心。。

（二段）過五關、誅六將、手送文憑這是曹瞞計定。。古城壕、重曾有1復整雄兵。。有誰知、天不從人願致令當陽敗奔。。孤也曾、不辭勞瘁三聘孔明。。蒙吳侯、借荊州以為安頓。。今又蒙、老國太不嫌棄就把郡主招某為婿。。傳懿旨、甘露寺定婚賜宴。。又不

1「重曾有」，《物克多公司唱片曲本》作「重相會」，頁41。

是、鴻門會為甚麼埋伏了許多刀兵。。若要殺、俺請國太早早傳令。。以免得、被人行刺死得這等無名。。唉也我地老、老國太、可憐我無辜受害、國太還要見憐。。

222 舉獅觀圖 每套一只 公爺創 （頁215－216）

（頭段）（武生二簧反線） 休提起、我薛門、寃仇、太大呀呀。。唉罷了我地乖、罷了我地乖、乖乖兒你要起來坐。。不由得、老徐策、我又珠淚盈腮。。你不是、我徐門、親生後代

（二段）薛門中、一個小小嬰孩。。兒的父、名薛勇、鎮守陽河一帶。。兒的母、馬氏女、可算女中將才、千不該、萬不該、是兒的父不該、悔不該、命薛剛、回轉家來。。爹娘、在堂、把壽兒來拜、慈母愛兒把酒來開。。酒醉後、走出了花園之外、酒醉行兇闖出禍來、

（三段）在龍樓、小京官打落塵埃。。張台賊、奏一本、乃是唐王寵愛。。纔將你、一家人、三百六十七口、困在了金堦。。眼見得、我薛門、無有後代。。（重句）（二流）所生了三個月、小小英孩。。金斗兒在法塲、將兒替代。。

（四段）見忠臣無後代、替他回來。。實只望長成人、英雄還在。。見忠臣無後代、報却仇來。。叫薛兒隨往後堂坐在。。（收板） 必須要、報寃仇、滅却、將台。。

223 太白醉酒 每套一只 東坡安 （頁216）

（頭段）（武生梆子左撇首板） 適纏間、與八友、豪餐臣飲。。（武白） 好酒、（重句） 有一觴、和一詠、暢叙幽情。。吾自從。。和蠻書、誰人不敬。。唐天子。。寵眷我、御手調涎。。

楊國忠、企一邊、與俺打扇。。楊貴妃、曾捧硯、把墨來研

（一叚）高力士、與俺脫靴子、何等下賤、管教他、敢怨而不敢言。。（轉中板）俺李白、得皇寵、誰敢違命。。羞得個、楊高二賊、鬼頭鬼腦好比啞仔食黃蓮。。到如今、報却了前仇。。遂了心頭之願。。方顯得、非常人、做的非常事、博得個四海聞明。。大丈夫、不作官。。何曾要緊。。怎比得、躭詩酒其樂無邊。。常言道、處世若大夢、胡為勞其生、所以終日醉。。頹然臥前楹、方纔間酒醉朦朧、又聽得有旨傳我見。。但不知、為着那事件、宣得這等要緊。。來至在御園、睜開了朦朧醉眼、望吾主、恕為臣、酒醉狂顛。。

224

梨渦一笑花園贊美　每套一只　陳醒輝　（頁216－217）

（首叚）（中板）我問一聲、花罷花、能否知吾愛惜你。。你生平。。你生成、天真真爛熳大可以慰我懷思、我時時恨、个的採花蜂偏偏要纏住你。。最知心个對蚨蝶雙飛、佢飛來飛去保護你花容免被的狂風吹折。。有的折花人、佢不顧摧殘、為口奔馳、險些折盡你花枝。。个陣枝葉飄零、落花流水、莫不是天公你有意。。我意鍾情、常記念至有却被花迷。。迷住了、個種心和性、可惜你花香無百日。。

（二叚）到今時、我多方淋賴、費盡我成担心機。。見佳人、貌美如花、確係循環都無比。。佢又不高、和不矮、睇落的確有四淫齊。。他頭上、梳一對乃係趨時孖髻。。真正係油咁滑、佢重滑過油、黃絲蟻仔都要跌返落嚟。。臥蠶眉、芙蓉面襯住盈盈秋水。。佢方才、睇住我、笑一笑、攪到我魄散魂飛。。我細想吓、我今年也有十八歲仔。。尚未曾、憑媒娉合、想落正合時期。。你話点能夠。。我日後與佢得諧連理。。个陣時、閨房之樂

有甚于畫眉。。惟獨是、咫尺相連、真係有如隔世。。到如今、佳人已去枉我情痴、

225 佳偶兵戎 每套一隻 陳醒輝 （頁217－218）

（首段）（首1板）打破了、玉籠、飛彩鳳。。（雙句）（滾花）頓開金鎖、走蛟龍。。（白）本藩奉王命、親自來點兵、孤家言和語、你們要細聽嗬呀、（慢板）叫一聲、衆兵士、細聽、我言語。。（白攬2）開言叫一聲、你的衆軍士、本藩奉王命、親自來督師、你估打邊處、去打的女子、你不用帶刀鎗、吾使帶兵器、

（二段）第一帶粉紙、第二帶胭脂、舉動要溫柔、說話要潮氣、對待的女人、第一要腰姿、如果係咁樣、女人必鍾意、女人鍾意你、有你哋便宜、陣上來招親、兵戎成艷事、軍營當洞房、過你哋好日子、我劏豬兼殺羊、等你哋高慶的、問聲衆軍士、你話得意唔得意、（慢板）呢番說話、你緊記心時、男同女、來對壘、若然打勝千祈咪追佢。。（白攬）若果在陣上、兩軍來對壘、若然打勝左。。千祈咪過追、大家齊下馬、把盔甲來除、抛棄手中槍、高聲叫一句、你話姑娘唔使走、我吾將你追、快的返轉頭、有說話躊躇、天公早生成、一男配一女、一代傳一代、天地至唔喺空虛、真不明你等、同天地反對、而家幾得意、睇住你地衰、光陰如矢箭、歲月如流水、真係斬吓眼、你哋幾十歲、等到个陣時、有鬼將你取、呢一番說話、料必勸伏佢、个陣嫁左你、夫唱婦又隨、連我講出來、

1 「首」，《物克多公司唱片曲本》作「中」，頁44。

2 「攬」，當作「欖」。

而家流口水、（慢板）呢番說話你謹記非虛。辭別了、大丞相、把程來啓、把程來啓。。

（滾花）如果想搵靚老婆、跟住我來呀。

【說明】參見馬師曾《佳偶兵戎之城樓練兵》（見《笙簧集》，頁27）及馬師曾《佳偶兵戎之點兵》（見《笙簧集》，頁58－60）。

226 思賢曲 每套一只 牡丹蘇 （頁219）

（首段）昔日裡。螳螂去捕引蟬。偶遇着。二只黃雀兒。在樹枝。黃雀兒。在樹枝。黃雀兒却被金彈打。打彈的人。被虎傷。猛虎傷罷人。

（二段）歸山去。又誰知。有個古井。在路邊。猛虎跌落在。古井裡。看將來一報仇報得仇來。寃報寃。

227 愛娜姑娘吊影 每套三只 肖麗章 （頁219－221）

（首段）（反線二王首板）傷心人、泪涔涔。肝腸痛苦 （重句）（慢板）實可憐。為國仇婚姻難就使我抱怨無窮。。

（二段）（介）憶丁[1]年。儂與未婚夫。。綣繾纏綿。情根以種。儂估道。衿裯與共。以慰私衷。（介）恨只恨。生不辰。好比明月心圓。却被烏雲播弄。累得我。滿胸情緒。音信難通。

（三段）（介）儂午夜。寤寐難眠。顛倒神經。真果是難成好夢。懷春女。偷彈珠泪。只有埋

1 「丁」，《物克多公司唱片曲本》同，頁46；《名曲大全初集》作「當」，頁66。

怨天公。（埋位口白）想當日與朋郎定婚之後、估道天從人願、不料好事多磨、為着國家事情、難成好事、午夜思量、使我偷彈珠淚、可恨戰事發生以來、斷絕音信、雁渺魚沉、咫尺關山、情天刧陷、正所謂懷人空洒雙思淚、奈何國事尚紛紜、自古道、國家興亡、匹夫有責、雖則我身為女子、難獨我是別具心腸咩、今日寂寞無聊、思潮疊湧、到不如別了閨幃、前往公園乘涼散悶、豈不是好、就是主意也可、

（四段）（起帮子滾花唱）悶憮憮輕移步只為我愁思疊湧。別繡幃聊散步免使話我積鬱填腔。（轉慢板）進公園又聞得香風遠送。觀不盡迴欄曲徑。台謝重重。猛然間狂風一陣、觸起我愁思萬種。思想起、儂薄命、好比花瓣相仝。

（五段）我國家尚紛紜、難成一統。可恨着我弱質女流、難以為國爭雄。（轉中板）我抱恨終天禦敵無能、都是徒嗟無用。可惜我身為女子難以從戎。曾記得花木蘭何等英勇。他又是一個閨中女、這等飄蓬、想到此儂却被、前人譏諷。（介）我望空翹首、天呀還要可憐儂呀呀

（六段）（旦白）金朋汝你前言不對後語、自古道、人心回測、道義反常、憐1我肉眼無珠呀。

（唱）睇你好似係品格端方、做乜你心腸咁壞種、呢你謀為不軌、與我道不相同。你好作逍遙。做乜你如此咁放蕩。謬倡邪說。實在欺騙愚蒙。唉你話我新思想全無。冷嘲熱諷。你可知道國權雖弱。有負責當道群雄。你真係杞人憂天。你都唔知發到乜野夢。倘係俾人捉獲。乃是國法難容。

1 「憐」，《物克多公司唱片曲本》作「可憐」，「可」字宜據補，頁47。

夜賞綠荷池　每套三只　曾瑞英、牡丹蘇、李雪霏（頁221-223）

（梆子慢板）（成帝唱）太液池、香滿溢、荷風、送至。。與美人、賞月色、步階前、

同携玉手、都為着良時不再、令孤觸起、遊思、（飛燕接唱）蹉跎歲、催人老、青春

有幾、襯良辰、夜秉燭、至令我沉迷花月夜賞、荷池、（合德接唱）延月亭、遍種滿

好象凌波、學士。。御紅粧、穿素服、亭亭玉立似解、人頤。。（成帝接唱）金風起、

迎面送清香、欲言無語、稱為花中、君子。。貌風流、和綺麗、惹起心事、咁就如醉如

痴。。（中板）孤今日、與愛妃、到荷池、消吓鬱氣。。唔使爾愁愁悶悶、困在宮闈。。

爾來看、這蓮花、開得、並蒂。。又衹見、鴛鴦交頸、宿在水之湄。。物亦多情、何況

人生、風流旖旎。。爾睇吓、一池嘉藕、不肯斷了、情絲。。來遊玩、衹為愛妃、消愁

而起。。到此境、望大家、開放、愁眉。。（飛燕接唱）賢主上。。真果是、知奴心

事。。到池邊、來散步、能解、愁思、這荷花、近日有許多、結子、亭亭正直、不蔓不

枝。。有幾朵、紅白蓮、確係開得、精緻。。中通外直、污不染、分外、清奇。。想我

們、清潔兩字、點能與他、比美。。況、且他。。稱泥為君子、潔淨無此[1]。。浮水面、

又有金魚、遊戲。。重有一羣寶鴨、在遊池。。遊去遊來、真得意。。物乃快樂、何況我

的高尚、嬌姿。。今日裡、趁良辰、逍遙到此。。人生世上、總要行樂及時。。忽然間、

藕花香送吹去滿庭、暑氣。。清風陣陣、滌我、衿期、你睇吓、有幾隻採蓮船、同來到

此。。蘭橈桃棹、遊在水湄、見此景、真果是、令奴歡喜。。此番遊玩樂也何如、（令

德接唱）聽主上、與姊妹、講得真有理。。待奴奴、發一番議論、勿話我言語、支离

1 「此」，《物克多公司唱片曲本》作「比」，宜據改，頁48。

229

恨綺 每套二只 新蘇仔 （頁23）

你兩人、雖則是、講得情景、兼美。。講到荷花並蒂、鴛鴦交頸、何得、為奇。。我想物知春色、亦不外愛憐、兩字。。好過人情似紙、其薄、如斯。。想人生、在世上、除去風流、索然無味。。又恐怕、男子薄情、貪新棄舊、滿腹、情絲。。有的個種人、都為種情、而死。。有的臨老入花叢、被人嫌棄、自己、唔知、我講人時、亦講自己、從來、之事。。但未知、我結局、怎樣、維持。。今日裡、與主上、同遊、到此。。見蓮花、開得紅紅綠綠、有香有色、幹直、無枝、最可憐、秋後花落葉殘、令人、嫌棄。。比人比物、加倍愁思。。但只愿、望主上、與奴同諧到尾。。切不可、中道分離。。韶華、荏苒青春、有幾、觸景生情、好不傷悲。。

（首板二王）自怨、命苦、爹爹死去。。（慢板）見靈位、真令兒係割斷心裡。。想當日、再生時、家庭同聚。。又誰知、到今時陰陽各別、相見無期。。但只愿、老爹爹西天而去。。但愿你、登極樂享盡綿綿。。哭罷了、真令我難忍珠淚。。（二流）若有相見、在陰司。。（哦）（西皮）師兄歸家轉哪呀呀、用手開門。。請師兄、進來慢談言詞、那呀那亞慢慢談言。。（戀壇）因係你、去上京、拋別母女、但不知、何時才轉歸期。。自古道、夫妻好比同林鳥、大限[1]來時、各自飛、哪呀哪呀。。（一流）好師兄、切不可此慘切。。你不可以我為念、你你你都要保重身體。。路上殘花、記呀莫亂採。。你都要常常記念、我母女。。我有寶劍一口、贈郎你。。等你得來出入、保重

[1] 「限」，《物克多公司唱片曲本》作「難」，宜據改，頁50。

230

身體。。忙把寶劍、來拿出。。當堂割斷、兄妹情義。。捨不得師兄、忙叫句。。若有相逢轉回嚟。。

大鬧[1]公堂 每套一只 新蘇仔 （頁223－224）

（二王慢板）事由起、未開堂、我在屏風這裡。。胡志閆、他說出一段言詞。。他說道、求婚不遂、謀殺不成、他不知垣有耳。。一庄庄、一件件講晒出來、（撲打娥白）他說他約仝、黃賊子、原本是、先殺你、殺錯人、害自己、他自知、無天理、吩咐黃飛虎指証韓公子、移禍過東吳、不理人生死、吡礵丸、先自製、把飛虎、來毒死、這行為、真正係抵死、（重句）（二王）越思想、却令人冲冠怒氣。。這事情、一件件都是胡氏[2]所為。。韓表少、儂深信、他是正人君子。。不愧天、不愧地、是个聲氣男兒。。倘若是、有順情、天誅地滅。。（重句）（二流）方顯得禍淫福善、法律無私。。蕭將軍、必須要與老爺伸雪。。懲兇究辦、切莫徇情、

231

撮士悼英魂 每套二只 小生新奕 （頁224－25）

（二流） 水向石邊出冷[3]。白雲深處月影遲遲。靑水綠波此乃是埋香之地。忍不住慘

1 「鬧」，《笙簧集》目錄作「閙」。

2 「氏」，《物克多公司唱片曲本》作「氐」，宜據改，頁50。

3 「水向石邊出冷」，《物克多公司唱片曲本》作「水向石邊流出冷」，「流」字宜據補，頁51。

紅滴翠。魄散魂飛。（首板）郊原中、賭荒坵、迴腸百結。（慢板）嘆佳人馬前死後、恩從今黃土埋沒蛾眉。說什麼、女義男情、生生世世今日裡我有情人、反作了無情客。恩將仇報、我雖死何辭。痛嬌姿、命喪黃泉、怎能過意。這都是、無緣消受、美人恩至有你駕鶴歸西。卿呀卿罷卿、你在黃泉台上、千祈不可、怨我無義。楊華玉先行報國、再殉情死你要等候片時。曾記得、綠波中聯情合意。好一比晚霞初出斜陽裡、佳人携手步遲遲。因此才有長春約只生連枝幷蒂共相憐、不料無常已帶佳人去世。真係此恨綿綿無了期。奠罷了三杯酒、心如刀刺。（二流）滿腔情淚、痛嬌姿。可惜紅顏多命鄙。徒羞義士、背恩施。怨一句春呀。。你真是護花無力。使我肝腸欲斷、神去魂離。

232 不堪回首 每套一只 衛仲覺 （頁225-226）

（滾花）或 [1] 估到撈單肥貨。原來落海花河。（中板）想當初。我個書友叫我去佢處坐。臥橫床吹直竺。談及五族共和。佢個尊房秋水傳神似係鐘情於我。言談之上。問我尊庚幾何。個陣時色胆如天。難忍慾火。見書友朦朧睡熟共進房中巫山雲雨偷食天鵝。悵底風流神女襄王都係卿卿我我。釵橫髻亂。你話其樂如何。我須有運倒時衰遇着回祿。降禍。高樓大厦變作瓦渣幾籮。佢個尊房捲蓆奔逃就係一心向我。細想吓曾經雨露豈有付落江河。況兼是月貌花容亦都唔錯。有晚唔返嚟大發雌威拍床怒我。於是乎覓尋大屋兩三便過。買妹仔請近身。重另外婆。無奈何。假笑面一晚咁多。佢要我天未黑齊握雨携雲正話良宵易過。飽其所欲正得口順心和。今日裡。天道

1 「或」，《物克多公司唱片曲本》（頁52）及《名曲大全初集》（頁51）均作「我」，宜據改。

233

歸圓鏡 每套二只 吳少君 （頁226－227）

（首板二王）為美人、不由孤、珠淚難忍。。（雙句慢板）只可憐、獲罪于天、佳人薄命、痛殺我夙締傷情。想當初、蒙侍宮幃上、戀姬之時、才把你碧珍宣遍。。一但是、爭昭陽、只望你情種既通、託位王靈。誰料你一時錯念、誤進府門、罪非輕治。。一但是、珠沉玉碎、怎不悲憐。一失足、永成千古恨、只令陷阱。。王重有金鈴十萬、難護花落飄零。嘆古今、同一體。你姿紅顏、偏多薄命。。枉費孤、許多心血、與你共訂百年。王何堪、此後入宮、伊人不見。。再難堪、陰陽永別、夜沉人寂、抱恨綿綿。。流1夜裡、孤夢感2感、試問你私情、誰見。。想到此、傷心如醉涕淚悲憐。問穹蒼、原何故、許我會短離長、偏把情緣弄變。。（二流）怪不得多磨好事、真是話不思疑。倘若是未斷此緣、天你替孤方便。。望你是一点還魂、待孤共你破鏡重圓。

234

頑婢串婚 每套一只 新蘇仔 （頁227）

（花）公子你既係讀書人、點解放厚臉面。。昂藏七尺、跪在於姐跟前。。非禮勿言、你有乜將書來念、須知道踰墻苟合、有愧前賢。小姐你睇佢、氣息懨懨我問你見唔見。。低頭跪下、你个心得安然。我唔估你咁忍心、總唔把人來念。。叫聲公

禍淫至有折墮。。到我滿身殘疾。。都係自作災磨。。

1 「流」，《物克多公司唱片曲本》作「深」，宜據改，頁53。

2 「感」，《物克多公司唱片曲本》作「感」，頁53。

子你、起立亭前。。唉小姐、你、睇仙家亦有思凡念。。何苦含羞、對住浩然。我想此生、自係得見姑娘面。。佢日思夜想可謂意厚情綿。況且他有貌有才、人都仰羨。。嫁着咁嘅老公、你重有乜疑嫌。今宵若據儂愚見。。正係才子佳人好結緣。你若果怕醜、唔敢出聲、恐怕於閨箴有玷。。你估点樣、方能是兩全。至好你兩家將約指來換轉。定吓呢叚好姻緣。在小姐既唔駛嬌羞滿面。。在公子亦當作姐你哀憐。問一聲小姐你、芳心想點。。叫一句姑爺將來秘密非前。

夜吊柳青青 每套一只 牡丹蘇 （頁227－228）

（首板）只可憐、意中人、泉台喪命。。珠淚飄零。

（重句慢板）對靈前、瞻音容思卿不見虧我珠淚飄零。我兩人、情投相愛又復相憐。到青樓、訪嬌姿憶當日、在秦樓不棄寒儒、彼此絲蘿共訂。。一心望、崔護重來救出你火坑紅蓮。欲把前盟來踐。。又誰知。。門庭依舊、人面桃花、咁就失却了娉婷。問老蒼、是不是我實無緣抑或佢佳人薄命。。至令着、解語花狂雨驟不幸藥石無靈、恨非思、司香之使、難把愛卿方便。。否則以、金鈴十萬、救護你弱女飄零。今晚夜、祭靈前叫盡了千聲不應。。

（二流）愿芳魂蓬萊直上、早日超昇。回首當年、惹起我痴心一片。。從此哭破我嚨喉、都是虧殺我多情。

英雄淚史吊佳人 每套二只 子喉七 （頁228－230）

（首段）（二王首　1　板）　見尸骸。不由孤。苦爛心　（重句）（慢板）　問一聲、我的愛美人。
你為甚麼。私離宮內。到此輕生。愛美人。你自從。

（一段）與皇寵幸。孤心目中、最愛是　（閙酒）　是卿卿、王佑道。三生有幸。與你全諧到老。
又誰知。卿你自尋短見。使我無術返魂　（苦喉）　今而後。對住個鴛鴦枕。難望再與
美人。同枕。雖則是。三宮六院紅粉三千。怎奈為皇覺得呀都係無一個可人　（訴冤）
皇痛苦、苦歸心。淚兒難忍。滿腹滿腹的傷心。滿面滿面的淚痕。慰解我有誰人。怎不
傷神。罷了我的愛美人。從此永別。

（三段）綿綿此恨。觸前情如幻夢。孤腸斷何堪。卿有何隱憂事。要來自刎。情天決、娲王已渺
係欲補無能。香魂渺、難得見。孤要行埋一陣。（口白）　唉且住我的愛美人自尋短見。
有遺書留下。待皇一觀。黛英絕命。遺書。與萬惡魔王。嗟乎彌隱、英死。非無因也。
汝知彼活靈司。為何如人。而不知英。為何許人。英當盡實以告。英非也。亦一虛無黨
員。亦活靈司之未婚妻也。（中板）　見遺書。才知道。愛卿玉死。原因。原來是羅敷
有夫。進與皇宮無非是把寡人。糊混。看將來。與佢長年叙首。都係假意。殷勤　2　。

（四段）我與他個一段良緣。正係三生無幸。說甚麼情緣不外孽緣來。當日種種都係強消魂。既
有心騷擾朝庭。雖死有何足恨。卿你一生希望。今日歸於流水。圖辱你自身。這等蠢愚
真是令孤。笑聲難忍。（二流）　可憐他深恩愛國。至有改節待寡人。卿你一副忠烈心

1　「首」，《名曲大全初集》同，頁54；《物克多公司唱片曲本》作「勤」，宜據改。頁56。

2　「勤」，《物克多公司唱片曲本》作「慢」，頁55。

腸。蓋盡世間紅粉。可稱他是一個巾幗釵裙。今你一旦徇情應本份。（收板）　思美人。

憶美人我說不盡傷心。

237

【說明】參見英華師師娘《英雄淚史》，見《笙簧集》，頁110-111。

石榴花小曲　每套半只　牡丹蘇（頁230）

石榴花開葉見黃。手抱琵琶。趙五彈。月明樓上把詩對。引動張生跳粉牆。素紅忙把門關上。恨梁山宋江。恨梁山宋江。怒殺閻婆媳。逼死張三郎。把韓信追趕。把韓信追趕。追趕楚霸王。逼死在烏江。妃一個。三國中關帝五千里。超超送五娘。正月十五鬧元宵。刁庄打扮往外瞧。龍燈獅子列在兩邊。走馬燈。拋龍到。又來了鑼鼓。鬧嘈嘈。把奴的花鞋。（重句）。失去了。忽聽得。相府花園之上。梧桐樹上喜鵲呱呱。烏鴉渣渣。烏鴉渣渣。吓得是大老爺祿位高陞。一品當朝。

238

思凡　每套半只　牡丹蘇（頁230）

昔日裡。有一個。蓮僧救母親。連地獄門靈山有多少路途。十萬百千有餘。喃嘸佛阿彌陀佛。（二流）　塵世中。有好多。痴兒痴女為情中。有被情拒。情海茫茫。汪下了多情淚。這一首落神賦。好比情絲二字獻上雲衢。

239

昭君投崖　每套一只半　陳醒輝（頁231）

今晚夜。對皇陵淚流如雨。（重句）（慢板）　祇可憐。無情江水芳魂斷送使我欲見。

無期。憶當年皇與恩妻抵足而談說盡風流樂事。卿憐我。我憐卿可算得暢叙。歡娛。怎知到。一夢之緣。半載歡娛。使妻分離兩地。至令得我神魂。顛倒。晝夜懷思。惱恨着毛延壽這個亂臣。賊子。他那裡。通番賣國俯事。蠻夷。將人圖獻過了敵人。手裡。至弄到。生靈塗炭草木。皆悲。但不知。皇的愛卿你與孤無緣。抑或生成。却被慧劍割斷情絲。孤今晚。哭美人哭到喉嚨。已噎。臨風洒淚。叫一句嬌姿。卿你死若有靈把皇饒恕。我縱有金鈴十萬難以維持。從來好事多磨。只見一輪孤月空照人悲。

240

寶山寶 1 海 每套半隻 （頁231）

寶山寶海 妙寶座 天衣纓珞如意樹 寶池妙花 零燈塗 週徧法界滿虛空 寶珠自情廣大海 七寶之中最殊勝 猶如雲聚妙寶供 我今虔誠 而奉獻中央八峯誦彌盧 四大部洲諸形相 日月等 而圍遶 2 黃金白銀與玉 麻薩葛幹及琉璃赤珠乃玉石心等 奉獻上三 前唯願慈悲衣納受

241

寶蟬送酒 每套二隻 陳非儂 （頁232-233）

本小姐生來是風流。瀟洒。本小姐生來是一個美貌。如花。一個人唔想快活風流。眞唔肯嫁。重估話佳人配才子。可以共享。華繁。子建咁嘅才。潘安咁嘅貌。至配得美人。聲價。點知到嫁到薛門。偏偏遇着個宼家。見左本小姐唔係打時。就係罵。唔要水就係

1 「寶」，《笙簧集》目錄作「寶」。

2 「遶」，《物克多公司唱片曲本》作「繞」，頁58。

242

訴冤 牡丹蘇 （頁233）

要茶。昨晚夜。同佢開一塲重話聲聲。要打。醉沉沉。一交跌倒睇住佢四脚。扒扒。的咁嘅粗人。唔相與就罷。何堪彩鳳。却隨鴉。冷清清。愁默默。到不若去花園頑耍。又只見漢[1]園景物。令我笑依牙。玉簪花兒抓住個茶薇架。金蓮蹴損牡丹芽。呢蚨蝶一雙雙。飛來飛去。還是飛高飛下。呢鴛鴦一對對。同飛共宿叫我怎學得他。風流兩個字。成虛話。思前想後埋怨爹媽。一世風流流長想落令人怕[2]。而今心事亂如麻。猛然間見有人影憧憧。等我行前睇吓。見二叔生得風流俊俏。真係勝過冤家。你睇我生來是美人。一個靚成咁嘅樣。重靚過月裡嫦娥。一對眉分開八字。好似春山低鎖。一雙眼盈盈顧盼。現出了一片秋波。瓜子面襯住了桃花朵朵。呢一個櫻桃口襯住兩綫梨渦。

恨恨恨天不把眼來放。（重句）瞧恨殺奴家。年少夫命喪。留下我。紅顏女。等[3]不悽慘。只見人地夫妻。一雙雙。一對對。好不歡暢。樵樓三鼓响。夢見君。想起了。奴夫在何方。携手上牙床。紅羅帳。歡洋洋。越思越想。好不叫人痛痛肝腸。

1 「漢」，《物克多公司唱片曲本》（頁59）及《名曲大全初集》（頁44）均作「滿」，宜據改。

2 「一世風流流長想落令人怕」，《物克多公司唱片曲本》同，頁59；《名曲大全初集》作「一世流流長，想落令人怕」，頁44。

3 「等」，《物克多公司唱片曲本》作「好」，宜據改，頁60。

243

滴滴淚 每套一只 新蘇仔 （頁233）

（慢板西皮） 皆因是、嫂嫂虐待。。至令我、坐臥不寧。今晚夜、月明星朗。。去花園、對明月、觀詩書。又只見、園中花景。。真果是、令奴解悶。。坐花基、對明月題詩。。待候着、三鼓回房抖睡。。一見園中、風景解悶。。真果是令我、悶上加悲。等候着、表兄到來園中。。我與他、細談文字、那啞呀啞呀、細談文字。。（二流） 見表哥、我割臂奉親一点孝心。。上蒼自然、保佑姨丈病體全愈。只因更闌夜靜、不能陪伴。。我回房抖睡、必須要珍重為先。

244

棒打鴛鴦 每套一只 伍燕芳 （頁234）

（首板） 這幾天、在綉帷、神魂飄渺。。（慢板） 恨啼鶯、驚甜夢、孤嘆寂寥。看晨風、吹窗紗嫩陽入照。。挽雲鬢、對菱花、為那憔悴。祇是儂、懷春心、難以自了。。比心猿、和意馬、不禁思潮。食不安寢不寧、瘦影自吊。向情天、酒[1]熱淚、把首來翹。。（中板） 思想起、風流事長嘆一嘯。。唉嘆緣慳、奈愛河未架鵲橋。天呀天、何生儂容顏麗俏。種下了、那情根如繭自囚 [2]。偏使着、這頑石點頭不曉。。雖落花、係有心江水空流。。到而今深閨裡愁心縈繞。。怕只怕、聽鵑聲芳心動撩。

1 〔酒〕，《物克多公司唱片曲本》作「酒」，宜據改，頁61。

2 〔囚〕，《物克多公司唱片曲本》作「困」，宜據改，頁61。

245

蜘蛛網怨婚 每套一只 牡丹蘇 （頁234-235）

（首板）病中人、寂無那[1]、往外瞧視。。（中板）荒涼滿目惹愁思。自古道觸景更添情慘切。莫不是天妬多情、不願成人之美。。緣何故、天你今晚使那月被雲迷。常言道、月老為媒係成古語。因何月呀、你詐不知。講到話銀河相會、係七月七夕。。難道是、我係凡夫比不如。想到了此層、真令人心中痛極。。分明是天公把人欺。天你若是為予、何有今日。。意中人隔、係丈零的。莫不是個叚藕絲曾百結。。繚有銀橋阻斷兩無詞。耳畔聽得東風呼呼至。。何以不見吹散我愁思。還有那、夜鶴長鳴、唉真令人不盡個副相思紅淚。。怕我愁城久困命在須臾。。

246

殺嫂從軍 每套一只 飛天英 （頁235）

昔纔間。坐在衙堂悶無事。回家問候金安。舉步兒。我就把前途去。不覺是來到了。就是我地兄嫂。門前。待我來。就把清香拿住了。拿住香。我又行埋樹林。等候天明。見狗子。在此言三語四。他說道。我家大嫂約定他到此。待某來。在樹林再看於他。。（重句）我明朝假意回家。細說於他呀呀呀 （二流） 都只為。在衙無的事將回家。又試他心當。真是俺家。大嫂閨門不正。我假拜技試他。心肝。說話慢題。回家路趲。看一看那大嫂這樣心腸呀呀呀呀。

247

七擒孟獲 每套一只 蛇仔應 （頁235-236）

1 「那」，《物克多公司唱片曲本》作「聊」，宜據改，頁61。

248 自由女自嘆 每套一只 女伶李雪霏 （頁236-237）

（頭段）（中板）

（中板）好先生、蒙你点化我愚頑、一片金石言語。。令孟獲、感你大德、心動神馳。

想孤王、在于南方、統帶貔貅、只話目空一世。。而且我、牛皮帳下、个个敢死健兒。

立初心、亂你中原、就把兵刀禍起。我以為、係一同你交鋒、塲塲得勝、追奔逐北、一

定斬將搴旗。。又誰知、我初次用兵中了你計。。俾魏延、埋伏喺茂林、可算得法術精

奇。我追馬忠、上了你圈套所以被擒初次。。我心中不服、命孟休假投降、火燒你營

寨、以為我絕好兵機、又誰知、你旗[1]高一着、識破我機關、就將我幾人灌醉。。个陣時、四次被

擒、遇着趙子龍、威風凛凛、殺得我力盡筋疲。五番被捉、假辦漁人、此乃三番用計。。六次被

捉你唔倒、反為捉倒我自己。瀘水邊、遇着馬岱、假辦漁人、此乃蠻姑作弊。。

係木鹿大王、法術無靈、命喪陰司、七番被捉、燒籐甲、此乃驚天動地。。只可憐、全

軍覆沒、失敗湏臾。看起來、呢塲戰禍、皆由南人腑肺。。塗炭生靈、傷殘蠻類、罪首

所歸。大丞相、五月渡瀘、深入不毛、盡知到南人腑肺。。只可憐。我兵盡矢窮、手無

寸鐵、有乜作為。大丞相、放開容人量。放我回去。。我回洞中、班齊中蠻兵、歸降于

你、不敢更移、

（中板）想鄙人。早不幸先死老豆。無幾奈。我家母跟住仙遊。臨終時。那白銀剩落

良田。萬畝。我曾記得獨自懷念我身世悠悠。方才間。在床中瞓够。晏晝。左唔係。右

唔係。做乜因由。。早起身。奴這裡洗面。浪口。

1 「旗」，《物克多公司唱片曲本》作「棋」，宜據改，頁63。

（二段）梳條辮。油的粉。渺渺風流。搭香水。行舉步出街門口。有種人。見倒我一定跟住。尾後。講派頭。我哩份唔比。第九。想我運倒。真係唔修。

249 玉梅花對質 每套二只 牡丹蘇 （頁 237-238）

（中板）在金鑾、他夫妻奏上一本。。他奏道、當朝學士是個女扮男人。這事情、皇盡知你都不必來多問。。崔金華、他苦苦哀求皇、與他判回婚姻。最可惡、皇的御妹、眞正係湖 1 混。。更不該、在金鑾亂奏大臣。皇估道、他兩人也曾拜堂成親。。崔金華、對於舊日婚姻。料他不上條陳。怎知到、皇的御妹、你生成乜咁笨。。苦求皇、判回崔家親事、情願將個駙馬、讓過別人。到如今、為此事令皇想爛心悃。。用何謀、來瞞過他夫妻兩人。口問心、有何妙計纏得穩陣。。霎時間、心生一計、份外精神。。到不如、皇傳旨要學士見觀。。料定他、有意孤、一定不認女人。（嘆板）又只見殘臣、佢跪金階。。他居然扮回一個女裙釵。你既係閨閣嘅名流、不應如此腐敗。。你雌雄倒亂眞正係妖孽投胎。論國法你欺為皇、眞係罪名莫大。。回心想念、着他調治母后、皇都要多說不該。。你曾記得孤送火袍、到你府內。。有千言萬語囑咐你千祈咪認女粧台。点知到為皇的言語、你一味方耳裝載。。你一定當為皇是個小嬰孩。想到此層、恨不得將你千刀萬宰。。喂非是為王捨得斬你個巾幗英才。總係你唔該、將皇帝咁嚟撳化晒。。呢你叫為王有何面目、在于金殿來。任得佢貌若天仙、都係人地嘅恩愛。。枉費為王用盡咁多心血、一旦被佢撈埋。喂、崔金華、你都唔好歡喜、咁快。佢條命在王掌上來。你

唔信看看為王、那些利害。。斬斬斬等你今生不能結和諧。

【說明】參見薛覺先《玉梅花之判婚》，見《笙簧集》，頁147-148。

250 蓮花血吊影 每套一只 牡丹蘇 （頁238-239）

（二流）1。。這幾天、把粧台、任從塵染。。却無心來修飾、謝絕粧奩。。但不知這幾天、愁容深淺1。。待我來對菱花、看看容顏。。又只見如花美貌、憔悴堪憐。（反板）見容顏、不由人珠淚飛濺。。初見了、倩影亭亭在鏡中顧眄。。只估道、月裡嫦娥思凡呈艷。。又估道、來了個洛水神仙。細凝眸、注秋波重施視線。。却原來、薄命龍被困情天。。顧影兒、見顏容嬌嬈盡斂。。問龍梅、緣何故嬌嬈體態、變作憔悴堪憐。。嘆人生、如春夢何必如蠶作繭。。女流中、有多少為情字牽纏常言道、人為情死蝶為群花喪命。。理銀鈎舒玉指、且自彈琴。

251 唐明皇醉酒 每套一只 牡丹蘇 （頁239）

（首段）（中板）杜芳蘭、你刁喬扭擰、真係令我為皇肉緊。。孤自從在於庭前、偶遇玉人、相近。有2誰知、我個皇兄唔通氣、佢又寸步不離身。个陣時、臨行幾步、就把个口唇咬緊。。重慘過、放路溪錢、怕引死人。。況且你、个副顏容、重靚過剝壳雞春、唔使搽脂蕩粉。

1 「淺」，《物克多公司唱片曲本》作「鎖」，宜據改，頁66。
2 「有」，《物克多公司唱片曲本》作「又」，頁66。

（一段）個陣時、你叫寡人焉能捨得呢个絕代佳人。今晚夜、叫為皇想爛心根。杜芳蘭、快些從
孤親自共訂朱陳。（快板）樵樓四鼓聲陣陣。時鐘六点不佳辰。芳蘭你快些皇親近就
話一對龍珠、鳳伴孤龍陳。（旦唱）千歲爺、休得要如此風韻。我幼時、誓過愿不嫁
郎君。況且你、身為君子、又恐怕奴奴、薄幸。還望你、找尋美伴君龍陳。

252

大紅袍餞別 每套一只 新蘇仔 （頁240）

（中板）我自從、過你海家可算夫妻情重。。老爺你、未常¹一日离別于儂。。可恨着、
那蠻夷無辜把干戈又動。。萬歲爺、命夫你出戰、還封你為郎中。我久聞得。。那蠻夷
人馬非常英勇。。夫郎你原不能武、怎能前去交鋒。這計謀、一定是嚴嵩擺弄。。我恨
不能、手提白刃殺死奸雄。我說到此、怎令人傷心苦痛。。自古道、馬革裹²尸才算英雄
我無奈何、強歡顏敬杯酒夫你必須珍重。。但只愿、奇兵一出、馬都成功。。老爺你、別
妻兒不必悲痛。。自古道、吉人天相自有天公。。望老爺、開懷飲切莫悲痛。。但只愿、
雄獅一去立奏膚功。

253

痴心人採花 每套一只 牡丹蘇 （頁240－241）

（中板）嘆世間那男兒多是無情無義。。口與心難相對纔係言語相欺。想當日、孟英超
曾與我共盟婚事。。在舟中、咬臂盟婚情意何如。今日裡、他另娶別人把我置於不理。。

1 「常」，《物克多公司唱片曲本》作「嘗」，宜據改，頁67。
2 「裏」，《物克多公司唱片曲本》作「裏」，宜據改，頁67。

254

紅樓夢 每套三隻 陳非儂 （頁241－242）

（反線首板）這一陣、氣得我、三魂飄蕩　（雙句）（慢板）病沉沉眼昏花、睜開了朦朧眼兒、見紫娟、和雪雁、在我床前站立。。暈紅了雙鳳眼無言無語真果是哭個悲淒。。如春夢輕觸起了、心中事我就思今念昔、你兩人、休要啼哭、聽我言詞。。嘆人生。。想奴奴、原本是蘇州人氏。。娘先喪、爹繼亡、到今日纔有塵了比。。看將來、花花世界話總不虛。。主僕們、來投到這裡外婆家裡。。行酒令、打謎燈[1]、詞留下了弱女、零丁孤苦真果是無地可依。。姐妹們一個個同胞相親、同諧連理。。是奴奴、埋個風花雪月詩酒琴棋。。奴平生、最可憐大觀園裡、這的殘紅滿地。。香塚可算得古今稱奇、深恨着那寶玉真果是無情無義。。他不該送羅帕令我惹下愁思。。場詩社、真果是滿腹珠璣。。

【說明】 參見美中輝《採花閨怨》，見《笙簧集》，頁79－80。

好叫奴、心中忿恨無計可施、到如今、得脫青樓又要充人侍婢右難離。閒無事、提花籃把鮮花採至。。但不知、你爭媚吐艷艷得幾時。終有日、被狂蜂到來賞識。。縱然是、金鈴十萬難以愛護維持。花雖好、看將來也能難久熾。。奴這命、與花係正是同病相依。花你生來、令人惜。。霎時間、精神彷彿、好比魄散魂飛。爭妍鬪麗。。又只見、滿園中花木清奇。看不盡、萬紫千紅花你生來、令人惜。。早晚間、奉湯侍膳左

1 「謎燈」，美中輝《離恨天》（見《笙簧集》，頁116S）、陳慧卿《離恨天》（見《笙簧集》，頁152）及《物克多公司唱片曲本》（頁69）均作「燈謎」，宜據改。

痴心人、自不然常存細膩。。說甚麼舍說至[1]話帶支離。。想起了寶哥哥洞房花燭日。。有誰人知道我病在瀟湘、魄散魂飛。。看將來稱甚麼哥哥叫甚麼妹妹全然不是。。我今日好一似燈殘花謝有誰憐惜。。又不能身生兩翅。。與花魂和鳥魄、花魂鳥魄、盡處高飛。。從今後、與你們情緣已止。。恨奴奴、托于你、倘若是、我不測一命去世。。再想起、有一句話兒附起。。（二流）思奴親和祖母珠淚如飛。。求他們携白骨帶我南歸、說罷了、傷心語心血湧勌勞萬一。。說話間雙眼兒好比雲遮日影。。三魂渺渺、歸太虛。。將身兒跪只在、塵埃之地。。恕孫女未報

【說明】參見美中輝《離恨天》（見《笙簧集》，頁116S-116T）及陳慧卿《離恨天》（見《笙簧集》，頁152-153）。

255 十二因緣咒 每套半只 （頁242）

（全段）唵耶苦兒麻花都不囉巴斡花敦的山苔他葛苔歇幹的山攞約尼嚕怛耶哪喋諦麻曷釋囉麻納耶莎訶（三次）

256 爐香讚 每套半只 （頁242）

（全段）爐香乍熱法界蒙熏諸佛海會悉遙聞隨處結祥雲誠意方殷諸佛現金身南無香雲盖菩薩摩訶薩（三稱）

1 「說甚麼舍說甚麼至」，《物克多公司唱片曲本》「舍」、「至」分別作「金」、「玉」，下同，頁69。

257

淨地偈 每套半只 （全段） （頁243）

一切方隅所有地 瓦礫砂磧等皆無 琉璃寶地平如掌 柔輭微妙願安住

猶如極樂國莊嚴 妙寶為地衆華敷 園林池沼無缺少 以大法音願具足

從出世間復能現 種種七寶之所成 無量光明徧照處 諸佛菩薩願安住

258

戒定眞香 每套半只 堅成居士 （頁243）

（全段）戒定眞香、焚起、衝天上、弟子處1誠、爇在金爐放、頃刻紛紜、即遍滿十方、昔日耶輸、免難消災障、南無香雲盖菩薩摩訶薩、（三稱）

【說明】此曲與陳非儂《梅知府飭尼姑》首段之「戒定眞香」同，見《笙簧集》，頁116W。

259

準提咒 每套半只 （頁243）

（全段）稽首皈依蘇悉帝。頭面頂禮七俱眠。我今稱贊大準提。惟願慈悲垂加護。南無薩哆喃。三藐三苦2陀。俱眠喃。怛姪他。唵折隸主隸準提娑婆訶 （二篇）

【說明】參見名庵高尼《準提咒》，見《笙簧集》，頁473。

260

音樂咒 每套半只 （頁243-244）

1 「處」，陳非儂《梅知府飭尼姑》（見《笙簧集》，頁116W）及《物克多公司唱片曲本》（頁71）均作「虔」，宜據改。

2 「苦」，《物克多公司唱片曲本》作「菩」，宜據改，頁71。

（全段）唵幹資囉看支夷。囉納囉納。不囉囉納。不囉囉納。三不囉囉納。三不囉囉納。薩哩幹孛塔赤的囉不囉拶哩、苔麻曷、不囉尼牙已囉蔑苔那達速巴微。薩哩幹塔哩麻紇達耶、傘多沙納葛哩吽吽發吒莎訶。

261 一個女學生祭靈 每套二只 靚新華 （頁244）

（首段）鴛鴦失泪情堪嘆。鳳拆鸞婚斷人腸。風瀟易水難回挽。佳人一去不復還。一別永成雙恩恨晚。由絲未斷泪偷彈。大好姻線[1] 中拆散。忍不住飄飄。紅泪濕衣裳。回家見尸泪滿眼。身穿孝服吊挽一番。肝腸欲斷啞呀。後堂步趨。

（二段）忍不住腮邊紅淚落磊磊。（二王首板）今晚夜。苦靈柩。好不悽慘、（重句）（慢板）搔首兒、怨一句、天涯繪繪、竟殺我恩愛紅顏。

（三段）想當初、中途邂逅、把朱陳結上。卿你憐我我憐卿、可謂恩重如山。夫妻們、如賓相敬、畫眉窗下眞係令人羨贊、最可喜嬌兒產下繼後我增光、實只望花要常好。月滿常圓、只望歡娛到晚、怎知到無常一到、卿你命喪陰間。

（四段）從此後月冷空閨、嬌兒細小試問何人撫養、虧殺我孤帷無伴對此夜靜更殘、可憐卿如此命夭、令人惜嘆（重句）（滾花）從此一別與你阻隔陰陽、捨不見[2]愛卿忙叫喊、卿你為何捨我別去陰間、

1 「線」，《物克多公司唱片曲本》作「緣」，宜據改，頁72。

2 「見」，《物克多公司唱片曲本》作「得」，宜據改，頁72。

262

紅荳相思賞月 每套一只 新蛇仔秋 （頁245）

（打引）試把愁心問明月、今宵明月為誰明、一想我如天之幸、舍館庸家、但係咫尺天涯、與小姐無由會面、今晚月華千里、春色滿園、令人喜悅也、（中板）今晚夜、在花園四圍觀景。。想人生又豈可辜負月明。。慢抬頭、見長天月華如景。。園十分、光萬里重有三二流星。。滿園林、好一比琉璃掩影。。白如霜、令人撩動故惹情。。待我來、俯暢遙吟。。遄飛逸興。。若無佳作豈非辜負月明。。夜如何其、人寂靜。。桃花着露、濕無聲。。今夕此遊堪遺興。。週遊園內、暢幽情。。鳥倦知旋不必徘徊花景。。又聽得金蓮聲聲欲步還停。。

263

紅荳相思憶美 每套一只半 新蛇仔秋 （頁245－246）（附浪淘沙小曲）

（首段）（慢板）我悶懨懨、對書1城無心書意。。（轉中板）芸窗寂寂惹愁思。。燕語鶯啼聊倚事。。殘紅遍地葬春坭。。草綠池塘燕語細。。柳眠幽徑暖風迷。。愁對花叢雙蝶戲。。畫樑怕見雙燕棲。。觸起了閒情心欲醉。。良緣空嘆願與心違

（二段）（慢板）曾記得。當日遇嬌姿。獨自憑欄靜觀書史。。細凝眸、雙瞳剪水令我一見如痴。只佔道有路天台無端邂逅、得覩佳人丰采。。却原來都係睇見鏡花、驚鴻一見所願成虛。。今日裡、舍館此間、何幸所至。。惟獨是、蓬山遠隔、天涯咫尺、覿面無期。。

1 「書」，《物克多公司唱片曲本》作「愁」，頁73。

（三段）（嘆板）對着了詩詞、心更醉。。可感佢言愛慕晴日賦詩。。可恨我身無彩鳳雙飛翅。。憶昨宵、寂無聊、有懷難寐。。到花園、來觀月。。如天之幸得見情施

空有靈犀一點、難靠深閨。。但只願文字有靈、撮成好事。。良緣克締、紅葉題詩。。

（小曲淘沙1）皆因生得靚、朱粉淨、帶蛾眉、穿起朝袍衣、櫻桃小口一點紅、十指甚溫柔、小金蓮步來行、行路好比風擺柳、皆因生得肖、面2首妙容靚、苦痛我肝腸、樵樓三鼓响、想起有情郎、不由奴家掛、珠淚兩行、自從郎君前者上京邦、並無音信轉家堂、想起從前事、夫妻一雙雙、夫妻一對對、携手上牙床、放下紅羅帳、言語輪流想、斷腸、顛鸞倒鳳情長、恩情了不如、回首妙容靚、（翻唱苦痛我肝腸……至回首妙容靚）真係靚靚呀靚、

【說明】

《浪淘沙》小曲與《蝶情花義》頭段大致略同，見《笙簧集》，頁312。

264 聚珠崖 每套二只 曾瑞英 （頁247）

（首段）（二簧首板）俺小生、那靈魂、九天、雲外、（重句）（慢板）只可憐、江水滔滔、紅顏薄命虧煞了金粉、長埋。。嘆緣慳、嗟福薄。。

（一段）好事多磨古今、同慨。。只可恨、天公多事令我種下、情胎。。問情天、緣何故、如斯、主宰。。既生予、是多情何故傷我、情懷。。想當初、與表妹、無心、邂逅。。到後來、

1 「小曲淘沙」，《物克多公司唱片曲本》同，頁74，宜作「小曲浪淘沙」。
2 「面」，《物克多公司唱片曲本》同，頁74：下文作「回」，宜據改。

情全水乳又難以、分開。。既然是、情意相投、

（三段）姻緣、不解。。為甚麼、為甚麼、無端波浪令我同葬、水涯。。既然是、鴛鴦譜上、未有我兩人。。註載。。為甚麼、聚珍崖底不把我永世、沉埋。。我這裏、怨蒼天、難以、自解。。悔不該、重婚再娶致有弄出、禍來。。這都是、我無才、把妹1姿、來害。。

（四段）（二流）虧煞我喉嚨哭破、叫一句魂兮歸來。。倘若你芳魂不滅、就在鬼門關等待。。我有好多衷情話欲想。。訴與裙釵。。今世難填、冤孽債。。待等來生共汝、再結和諧、虧煞我、欲見無由。肝腸痛壞、三魂渺渺、又聽得仙樂和諧。

【說明】參見梅影女史《恨海鵑聲》，見《笙簧集》，頁272-273。

265 營中憶美 每套二只 小生新奕 （頁248）

（二王板首2）為嬌姿。致令我。相見不已 （重句）（柳搖金）夜色涼如水。對景添愁緒。怎安排。虎帳夜寒刁斗靜。萬籟也無聲。撩動我萬里別離心。可憐閨裏月。繞營魂夢動遠思。悔教夫壻覓封侯。（轉石榴花中段）遙聽霜林裏。哀猿叫聲聲。孤燈還自照營營。滿腔愁思有誰知。（三更介）金柝又傳三皷至（馬斯介）唉唷戰馬又蕭蕭。令嚴夜寂聊。把我的傷心。把我的壯志。（西皮）一概撩起。想當日、奉了、王命、隨師遠征。（浪裡白）只因李勢興兵作亂。吾王御駕親征命俺統帶三軍。隨營

1 「妹」，《物克多公司唱片曲本》（頁75）及《名曲大全初集》（頁62）均作「嬌」，宜據改。

2 「板首」，《物克多公司唱片曲本》作「首板」，宜據改，頁75。

護駕。正所謂封拜只知元帥大。征誅不讓帝王尊呀。1 統三軍。到西蜀。百里、連營。

266 梅知府之哭靈 每套二只 薛覺先 （頁248-249）

（頭段）（梆子中板）花好月圓人非壽。好似一場春夢不堪留。有情人。相處難長久。姻緣盡。使我不勝愁。兩地迢迢令人空搔首。大抵係情緣至此一定再難求。呀呀（慢板）意中人。我地碧容姐。玉殞香消反被情絲。縛就。一對好鴛鴦2使佢不同夢。陰陽兩地好比永作。楚囚。

（二段）想丁年我蕭永倫。東奔西走。最可憐。遭時不遇。文章憎命可嘆人海。沉浮。恨世情。如流水。早知透。最可恨。个个不仁岳。重富相仇。（中板）累佳人。生死存亡佢都不顧事情。好醜。以為一死。墜情波。無挽救。嫦娥女。可是帶月流。四大皆空無宇宙。臥吹簫管。到揚州。

（三段）獨不念世有癡人。如木偶。哎、水晶宮內。點能究與嬌呀遨遊。悶對着萱堂。舉步走。心兒亂跳。足兒浮。傷心人。好似係臨風柳。搖搖擺擺。輕亦柔。忽見得、野竹古松。參天秀。雙雙蝴蝶。惹人憂。我此時。已比黃花瘦。從前事。好似係水悠悠。往日裏。我地攜手在花前。我我卿卿兩人都願同諧。白首。惟是。到今日。冷淸淸好似哀鴻孤雁。真係觸景悲秋。在世間。水月鏡花同不久。有許多婦隨夫唱。正得共結鸞儔。

1 「正所謂封拜只知元帥大。征誅不讓帝王尊呀。」《物克多公司唱片曲本》作「正所謂封拜大元帥。只知征誅。不讓帝王尊呀。」，頁76。

2 「鴛鴦」，《物克多公司唱片曲本》作「鴛鴦」，宜據改，頁76。

（四段）轉一個灣又是一個灣。。就到禪堂之後。。（嘆板）又只見靈牌。。令我注雙眸唉、卿呀、

你芳魂。。往何方去走。。我重有好多真情話。。與卿你籌謀。。最堪痛我的姻緣拆散。。

都係讒言之口。。恨不能一同化鶴。。與你上雲樓。。。（中板）奠罷了芳姿、三頓首、

慘辭可繼楚臣謳。。。。事不由人心自咎

267

宦海情天　每套二只　伍燕芳　（頁250）

（頭段）（二簧首板）　在宮中、愁寂寞、誰知奴意。。。（雙句）（二流）　可嘆一年容易、春

復來遲。。。

（二段）（慢板）　曾記得、在家中、深閨待字。。從父命、訪英雄、誰料冤仇深結、從此了解

無期。。嘆一朝、揭破陰謀、充人宮中為婢。。處長門、深鎖日、飄零春色、誰念到冷

落娥眉。。感不盡、垂柳垂楊、長舞春風之裡。。不教奴、君前舞、宮有古、辛苦楊柳、

胭脂。。雖然是、悲怨隨啼、秋風憔悴。。

（三段）到明年、春尤綠、惟是紅顏已老、轉瞬烏絲、成說之時。。又何怪、班蜨詩。。徘徊無

語。。又何怪、御溝中流來紅葉、多少憂怨宮辭。。且看我、寂寞玉容、垂楊瘦比。。

（四段）（二流）　可憐我亭亭瘦影、弱不勝衣。。問一聲柳絲千條、不把我春情繫住。。偏向

風前來飄蕩、惹起我萬丈愁思。。忽聽得聲起在呢喃、我都提頭觀視。。最偏怒、在風

前柳下、玉燕雙飛。。。

（一段）恨贓官虎威善殺。使我難呼救憫。虧煞我七尺男兒。救親無力。真果是自愧。無能。我爹娘身遭被害。的確離天寃忿、那靑山和白骨。叫我何處追尋。又可憐。途中與我斷了這位嬌妻。紅粉。真果是。心心懷念個個馬氏代痕[1]。今日裡。踪跡全無。莫非與我斷了緣份。抑或係曾經遇害。咁就玉碎。珠沉。倘若是。從此難忘這對和諧鴛枕。真正係父母之命未曾報答。深恩。俺鄙某遭此奇禍。不過一時之忿。到山中為賊寇每向[2]官兵橫行。

（三段）衆英雄居我為魁首。迭次衝鋒。陷陣。雖然是我呢個威名。今日中外傳聞。為是我撫心自問。實在不忍。為報仇無可奈都要權且。棲身。叫嘍囉。參扶我房中進引。（滾花）只見滿山霜雪。洒落紛紛。你睇蒼松變色。三冬近。野草殘花我見佢有死無生。驚寒雁陣。真果是。誰憐憫。暮色滿目已黃昏。遠聽烏猿聲叫緊。杜鵑啼血。斷人魂。回音[3]問天。或使這等憂悶。但只愿早日相會佳人。

270 雙孝女萬里尋親記　每套半只　武生靚榮　（頁252-253）

（全段）（中板）做官人。有邊個唔想撈一大舊。掛招牌。剷地皮。怕乜人嬲。想本官。自從上任。有罇豆干揸住手。官係人。民係蟻。點到你地亂講。自由。新聞㕭。日日如常。將我本官罵臭。有南音。有河調。有板眼還有粵謳。入衙門。唔係講錢唔通到來求壽。

[1]「代痕」，《物克多公司唱片曲本》同，頁79；《名曲大全初集》作「釵裙」，頁29。

[2]「向」，《物克多公司唱片曲本》同，頁80；《名曲大全初集》作「恨」，頁30。

[3]「音」，《物克多公司唱片曲本》作「首」，宜據改，頁80。

唔出的辣手。點能炸出人油。閒無事。走入上房。與我的姨太消夜。鬧酒。有晚黑。姨太飲醉兩杯。詐嬌詐底。幾乎打破老爺個頭。咁樣梳肝唔係做官人問聲邊個重有。

271 恩仇血判案 每套一只 生鬼容 （頁253－254）

（頭段）聽他們一個控告黨人。乃係屬於刑事。離婚事、司空見慣。亦何足為奇。惟恐怕你地女學生。不知自由真義。全不知天下罪惡假汝名義。而為。且來看面搽花士令。囉裙。趁革履。昂然嘅氣概。居然不讓。鬢1眉。佢祇知女子解放。提倡平等。咁就招搖。過市。佢重話經濟獨立。神聖自由。學得滿口。新名詞。

（二段）且看他舉動咁大方。諒無腐敗之理。可惜佢盲婚專制薄命總屬。蛾眉。念恩情過府相勸。真正盡。情盡義。可恨佢竟敢來開槍。竟致命喪歸離。又豈肯任匪黨猖狂。如此。況且我寄身司法。尤當法律持維2。我且將呢段離婚事自由准你。回轉頭哄聲。李子熙。你聽我一詞。你講來、少遭變亂。故有失身賊匪。他教你來做拆白黨故此把計來施。可羨你得色得財。福比3雙鵰一失。你垂涎匪黨竟要財利分時。猶幸你稍有良心。非比蛇欲吞象。心理。惟獨是此宗案件。你都形跡可疑。我到不如將你扣留。候審。來日、若然是、水落石出。然後釋放你時。

1 「鬢」，《物克多公司唱片曲本》（頁81）及《名曲大全初集》（頁30）均作「鬃」，宜據改。

2 「持維」，《物克多公司唱片曲本》作「維持」，宜據改，頁81。

3 「福比」，《物克多公司唱片曲本》同，頁81；《名曲大全初集》作「好似」，頁31。

272 白鶯鶯 每套三只 新蛇仔秋 （頁254－256）

（首板）下衛官擺皇駕。。御菓園去。。（中板）又遇着、愛美人博古談今。想人生、誰不愛風流兩字。。論悲歡、與離合自有定期。。皇坐位、幸喜得風調雨順。。愛美人、陪伴孤不可遠離。。（中板）聽美人、說的是令人贊善 1。。論富貴、雖然是熱心都係不得強求。舉頭望、月朦朧披星無雨。。聞清風一陣陣、吹透龍衣。說話慢提皇傳旨下衛擺駕前去。。（中板）又只見、蚨蝶一雙雙伴住花邊。。山茶花、此 2 寶珠皇羡可貴。。海棠花含笑露春水遲遲。素心蘭、王者香誰不賞識。。富貴花、是牡丹生來國色天姿。。玉綉球、似牡丹皆稱隱士。。怎比得、金盆盞瑪瑙秀色新奇。。（仙花調腔）好一朵水仙花呀、好一朵水仙花呀、仙花呀、一盆盆、一呀一盆盆落在御園來、這一坡、都係牡丹花、牡丹雖好也有綠葉扶持（轉鬧酒腔）池邊下、水遊遊。。垂楊柳。燕子含坭。企花枝。。綠林樹上。百鳥歸巢。。（邦 3 子）看倒百花來開放。風擺擺。。眞果是令你我喜悅。你來瞧、這一邊、有一只紅 4 鶯兒、唱東西、唱得呱呱叫、吱喇喳哔、吱嚦咕囉、咕囉吱嚦、不知唱何東西。。馬騮胂在此兩頭跳看花園、問一聲愛美人細聽。。百花兩傍開、你說道得意唔得意、歡喜不歡喜。（中板）聽美人、把眾花名盆盆贊起。。待孤王、把鳥名對你說知。咁大隻老鴉、如果開口大吉利市。。怎比得、這只鸚鵡、能

1 「善」，《物克多公司唱片曲本》同，頁82；《名曲大全初集》作「羨」，頁68。

2 「此」，《物克多公司唱片曲本》（頁82）及《名曲大全初集》（頁68）均作「似」，宜據改。

3 「邦」，《物克多公司唱片曲本作「梆」，宜據改，頁83。

4 「紅」，《物克多公司唱片曲本》同，頁83；《名曲大全初集》作「黃」，頁69。

曉人言、一定叫王恭喜、個只長咀鶴縮埋個條頸、好似週身寃氣。。條尾咁長個一對乃係雉雞。豺狼虎豹、威風殺氣。。梅花鹿、兩頭行一定想搵靈芝。山中大野人、搵住馬驅個條尾。。幾只水獺、生得咁軟熟、我不久捱佢個層皮。個條大南蛇、最忌女界行埋去。。池邊外、撮倒處幾條乃係四眼罷魚。個隻大笨象、生得咁局宿、佢條象拔。無限之力。。兩頭跳、個幾只係七間狐狸。寶鴨穿蓮。重有蓮花襯住。。黃蜂蚨蝶、飛來飛去、為口奔馳、看禽獸美人皇傳旨、准備酒宴。。(中1) 又與 2 着愛美人慢慢談言。(中板) 愛美人、你生來容貌標緻。。雙鳳眼襯蛾眉份外淸奇。鶯哥鼻、襯住了兩顴胭脂。英桃口。襯住了重有雪白牙齒。珍珠耳環、襯住了重有兩執青絲。。美人庄綉出孔雀叮住兩粒馬蹄。你个身材、生得个不高不矮。。行前退後、扭扭聶聶、聶聶扭扭、勝過夏桀妹喜。王愛你最曉得寡人意次 3 。夜宴百花亭、對酒當歌、可見得快樂自然(醉酒腔) 御果圍、百花香、君臣兩人、快樂逍遙 (序) 孤這裡、瞧一瞧、愛美人、橋喬妙妙生得肖、生得妙哎吔消魂。

【說明】
參見新蛇仔秋《白鶯鶯周敬皇夜宴百花亭》，見《笙簧集》，頁65-67。

273 錯繫紅絲賣花 每套二只 蛇仔應 （頁256-258）

1 [中]，《名曲大全初集》作「中板」，「板」字宜據補，頁69。

2 [與]，《物克多公司唱片曲本》同，頁83；《名曲大全初集》作「遇」，頁69，宜從。

3 [次]，《物克多公司唱片曲本》同，頁84；《名曲大全初集》作「思」，頁69，宜從。

（滾花）我自從細佬哥个陣時、的的咁大個、確係唔生性得晒。委實白 1 厭得滯咯、激得我老豆老母、兩个都死埋。（中板）到此時、我雖然有六七歲大。。正所謂好比苦兒一樣、幾咁磕 2 夕。我睇白、咁苦楚、一定養唔得咁大。。又好彩數、皇天庇祐。我命不該死、話我重有好多世界嚟捱。（嘆板慢線）後到我十二三歲个陣時、激得我个舅父、話咯唔睇我、搵副棺材淨淨地走去呢埋我恨此情景、有邊个嚟倚賴。隨街咁喊、番薯芋頭、無得食終日兩頭行。又好彩數、隔離二叔婆、贊我伶俐精乖。。收我為乾仔、有此棲身、幸喜托賴。我而家日中無乜事、提的花上街去賣。日求兩飧、夜求一宿、有乜所謂、都搵够兩飧、光 3 个兩个月頭、有个樓鬏大姐、共我傾世界。。佢話一心中意我、我又家窮得唔 4 交關、有乜野法子、共佢住得埋。（中板）後到我回家、來稟告干母、聞見歡喜到無限。。佢即執埋兩份會、都要共我娶埋。我今時。食過煖堂飯、而且夫唱婦隨、就把天公一拜。。（埋位）天罷天、你眞係開眼。委實方將我的過後生來晒。（小曲八板頭）為着家貧來賣花、到處都走罷、四下無人帮襯我、心中好不樂、他他他嘟哦、（重句）花、到處都走罷、四下無人帮襯我、心中好不樂、（重句）出嚟東街走過西街邊、無人行出嚟、望出來 5 帮襯我、他哆他哆哦、出嚟

1 ﹝白﹞，《物克多公司唱片曲本》（頁84）及《名曲大全初集》（頁70）均作「百」，宜據改。

2 ﹝磕﹞，《名曲大全初集》同，頁70；《物克多公司唱片曲本》作「磘」，頁84。

3 ﹝光﹞，《物克多公司唱片曲本》（頁85）及《名曲大全初集》（頁70）均作「先」，宜據改。

4 ﹝唔﹞，《物克多公司唱片曲本》（頁85）及《名曲大全初集》（頁70）均作「咁」，宜據改。

5 ﹝望出來﹞，《物克多公司唱片曲本》同，頁85；《名曲大全初集》作「望人出來」，頁71，「人」字宜據補。

幫襯我。。（重句）又只見、公子出門來、問聲大少吓、可係出來幫襯我、對我來說知、

他呀他哋嘟哝、對我來說知。。（重句）既係公子來幫襯、等我搵朵好靚花、俾過你見吓、

呀他哋他哋嘟哝、俾過你見吓。。（重句）問聲公子兩朵花、鍾意唔鍾意、若然鍾意要掂貨、

家吓就俾錢、他哋嘟哝、家吓就俾錢。。既係公子咁歡喜、冇乜所謂時時有錢來幫襯我、

自然計平的、呀哆呀哆哝、計番四個仙。。我用手接過你雙毛、等我睇真吓、原來呢個

係銅銀、煩你換過我、他哆他哆哝、煩你換過我。。用手接過呢個好銀、等我睇真吓、

原來呢個真係好銀、等我續番你、他哆他哆哝、續番一毛六個仙。。又見大姐拉住我、

唔通你鍾意、鍾意我邊道、快的話我知、他哆他哆哝、鍾意我邊道。。

274.
宓妃醉酒　每套二只半　（附三寶佛音樂）　牡丹蘇　（頁258）

（頭段）西宮夜靜、百花香。那呀呀、鐘鼓樓前、嘆更長。那呀亞、楊貴妃、酒醉沉香閣。那呀
呀……。高掛銀燈、照吾皇。那呀亞。高力士、奏娘娘。那呀呀、萬歲今宵。宿昭陽。
那呀亞。

（二段）楊貴妃、聞聽此言語。那呀呀、吩咐宮娥。卸宮妝。那呀亞。和宮衣、倒睡牙床上。那
呀呀……、長嗟短嘆。淚汪汪。那呀亞。自古道、紅顏女子多薄命。那呀呀。為人切
莫伴君皇。那呀亞。

（三段）到不如、嫁個、風流士。那呀呀……。朝歡暮樂、度時光。那呀呀。獨坐在、深宮誰為
伴。那呀呀……。紫薇花對紫薇郎。（附三寶佛音樂）

【說明】參見李淑雲《貴妃醉酒》，見《笙簀集》，頁127。

275 玉梨魂 每套二只 薛覺先（頁258-259）

（頭段）（追思頭）（二簧首板）風飄飄。月朦朧。孤身飄蕩。（重句）

（二段）（慢板）三更後。夜沉沉。單一人來和一馬。單人獨馬山過山。山過山來灣過灣。山途崎嶇。我又只見梨娘。（首板）傷心日。斷腸時。山灣。灣灣山。山路崎嶇。就真正難行。（轉滾花）天光後。騎匹馬同來大路往。道

（三段）銷魂之月。（重句）不肖生呢个何夢霞。你段斷頭之香。奠靈之酒。與你遞紙投詩。幕地衾天。衆人役役。等諸電火爆烈。嘆生死。和夢覺。蜉蝣魍魎。最怕是十載棲遲。想當日。我地同病相憐。知己情投。估話關心好事。

（四段）花戀月。好似月戀花。花花月月。月月花花。只望永不分離。又怎奈。延壽賦。壽莫延。至令我傷亡痛惜。所以忍不住咯。卿卿低喚。低喚卿卿、我都叫句、（仿柳搖金）秋色如山在。啗啗陰魂來說端詳。小生無人心傷語。素喜多情事。琴劍詩酒件件通。漫把愛情。試誰愿渺渺歸陰府。看將起來好不傷心。傷心語。哭罷了。多情之子。（滾花）

（收板）我喉嚨哭破了。唉、問你知到唔知。

276 山東响馬 每套二只 小武周瑜利唱（頁259-260）

（頭段）（首板）　今晚夜、困住了、英雄好漢。（重句）（滾板）　自古道、為財死[1]、鳥為食亡。（白）　不好、某乃山東單雨雲、當日在於綠林之下交結一班兄弟、一個個都是英雄豪傑、想我為着、黃金事幹、誤入某人寺中。你來看、上有天羅、下有地網、料某難以逃出、思想起來、眞眞令某氣、煞、人也。

（二段）（二王掃板）　這一陣、殺得我、神魂飄蕩。（重句）（慢板）　好一比、龍在高山不能食水、好比虎落、平陽。又好比、籠中鳥[2]。

（三段）插翅不能高飛難以逃出了、羅網。到此間、不見此人、叫我怎樣、行藏。都只為、追究他、黃金、事幹。反累某、困在此、沒有、主張、四下裡、聽得聞[3]、樵樓、鼓响。猛抬頭、又不見月朗、星光。今晚夜、好一比囚籠、被困。任你是、大鵬鳥、難以、飛揚。越思想、不用[4]人刀割、心腸。

（四段）（二流）　黑夜裡不見人、好不孤寒。我正在了為難處、抬頭一看。又只見廣東先生、睡在一傍。待我叫醒他來、大家同來作伴。你還要同我籌躕、投出羅網。叫廣東先生你又醒來、某有話講。此處不是善良地方、乃是謀人寺堂。你若還不信、抬頭觀看。（收板）　先生呀、猛醒來、有話商量。

1　「為財死」，《物克多公司唱片曲本》作「人為財死」，「人」字宜據補，頁87。

2　「籠中鳥」，《物克多公司唱片曲本》作「籠中鳥。網中魚。」，「網中魚」宜據補，頁88。

3　「聽得聞」，《物克多公司唱片曲本》作「聽得聞」，宜據改，頁88。

4　「用」，《物克多公司唱片曲本》作「由」，宜據改，頁88。

百代公司唱片曲彙

277 情天血淚 每套二只 桂妹師娘唱 （頁263-264）

（頭段）（二簧首板）情鶯。飛去。竟成長恨。。（重句）（滾花）這都是閻王有命。召我的
意中人。。移步到靈前。都要表表情份。。好一比無情寶劍。降在我身。。

（二段）（訴冤頭）恨恨恨天不把儂憐憫。。（重句）割了 [1] 我情根。。（慢板）罷了我的好。
罷了我的好。好嬌卿呀。這都是。愛情兩字今日你化作。煙雲。。皆因為。你個鏡中
人。。令你自抱鳴琴彈出顛聲。倒韻。。

（三段）巫山洞。重門加鎖你都難以咯。進行。。想必是。你為愛情。。所願事非致有傷心。身
殞。。我今日。在靈前。念幾句。（轉戒定眞香）戒定眞香、焚起、冲天上、弟子虔誠、
熱在金爐放、頃刻紛紜、即遍滿十方、昔日耶輸

（四段）免難消災障、喃無香雲盖菩薩摩阿薩（轉乙反腔）念罷幾聲超度。亡魂。莫非是。我
與你。無緣。無份、淚難乾。羅幃空守、暗自。消魂。。但願你。到陰曹府。。要聽閻王
語訓。。又恐怕。冥冥地府。渺渺黃泉。靈魂飄渺到大羅天。飲過黃河三啖水。只怕投
生再世難以。成人。。用手兒。燒頁紙錢。。珠淚。。難忍。。（二流）從今後難望與你。
相愛相親。。勸嬌呀到西方。莫塗脂粉。。盈盈珠淚。濕透羅衿。。

278 袁世凱驚夢 每套一只 桂妹師娘 （頁264-265）

（頭段）（梆子慢板）眾官將、在榻前、把我、扶起。待我來、把病源、始末陳請對你、說知、

1 「了」，《百代公司唱片曲本》同，頁34；《名曲大全四五六期》作「斷」，頁24。

嘆先主 1、與國太、一時駕崩有个溥儀、詐計 2。攝政王、懷舊恨、貶回故鄉不思再到、京師。。辛亥年、盛宣懷、四州鐵路收歸國有民心、忿激、孫中山、提倡革命、勢如破竹至到、京畿

（一段）從今後、休提起、洪憲、兩字。蔡松坡、是我對頭人、假意贊成帝制累得我一病、難支
（中板）他每日、迷亂烟花、全不關心、國事。詐顛狂、夫妻來吵鬧、假意寫還、退書。我也曾、命人偵探睇吓佢行藏、宗旨。我以為、無用之輩任他逃出、京師。初起首、唐繼堯在於雲南、起義。到後來、四圍响應、各省獨立、升旗。從今後、難望泮塘、為皇帝。再難想、稱孤道寡、身着龍衣。看將來、天不從人願、枉我千謀、百計。到如今、欲罷不能、使我大局、無期。越思想、不由人心如、刀切。霎時間。口吐鮮紅、血淋漓。不孝兒子。為父反對。兄弟不和各散東西。回首叫聲、段祺瑞。籌安會列公、聽言詞。病到神經。膏肓裏。靈丹妙藥、也難醫。長嘆一聲、死期將至。（收板）新華宮、與你們、死別生離。。

【說明】
此曲在王鋼、杜軍民編著《孫中山及辛亥革命音頻文獻》（頁235-237）中有詳細介紹。

1 「主」,《名曲大全四五六期》作「王」, 宜據改, 頁26。
2 「詐計」,《名曲大全四五六期》作「擇繼」, 頁26。

279 快活將軍二卷困山寨 每套一只 肖麗章 （頁265）

（頭段）（沖頭）（相思）唉、罷了我地哥大哥呀、（二簧快慢板）祇可憐、薄命女、被他捉獲至有困在、囚籠。嘆今生、估不到、如此聰明受盡了如此、悲痛。但不知、英雄夫婿何日咯、相逢。恨山賊、太無良、把奴、驚恐。（轉南音）虧我眼中流、流出淚鮮紅。想我紅顏薄命你話有邊一個唔心痛。

（二段）況且我受人魚肉、好比驟雨狂風。重有豺、豺狼虎豹你把我來欺弄。落花無主任雨[1]飄蓬。獨惜我兄妹兩人恐怕亦要迷、迷落芳塚。個的山賊行為太過方、冇陰功。願只願我地夫君呀、君呀你快把兵來動。快把兵來動。痛除山賊滅却淫蟲。免令妻舅彼[2]那貽人弄。愁有萬種、望郎來奮勇。我延遲一陣、恐嚙命喪九重。。

280 秋聲淚二卷之剪髮 每套二只 肖麗章 （頁265－266）

（頭段）（二簧首板）秋聲女、灑紅淚、青衣沾透。（重句）（相思）噃呀、唉、罷了我地爹娘呀、（快慢板）只可憐、眠蚕自縛[3]牽困、絲囚。秋聲女、情緣斷、又有誰人、挽救。

（二段）秋風起、梧桐落片片、東流。秋夜雨、淚漣綿、在於盈渠、隊溝。秋月朗、圓不久不得、常留。癡心女、遇着薄情郎、淚痕、滿袖。（二流）一片芳心、千古愁。。滿胸幽怨、

1 「雨」，《名曲大全初集》作「爾」，宜據改，頁65。
2 「彼」，《名曲大全初集》作「被」，宜據改，頁66。
3 「縛」，《名曲大全初集》作「縛」，宜據改，頁71。

281 黑妹黨之脫險遇救 每套一只 花旦肖麗章 （頁266－267）

（頭段）（冲頭）（相思）唉⋯⋯罷了我地郎呀（南音）（二簧快慢板）情慘切。淚汪汪。虧我為郎憔悴至有苦淚紛紜。曾記得學舍論文同囓臂。你愛情濃厚証前因。仙凡隔別難相見。真正空閨。今日裡。慘遭強暴欺凌我。拚將殘命喪陰司。都要血刃。仇人。從此後。遂却了。胸中。之憤。問一聲。我的未婚夫。你可4否。知聞。但願你。陰靈有知。鑒我情懷令我滿胸。悲悒。實可恨。

（四段）（轉滾花）點點紅淚、紙滿塗、叫薛媽你快來把稿懸好好。前情盡付、落在水東流。垂首尋思、心問口。看來七情六慾、一概虛浮。從此前事化為烏有。心入菩提、却塵流。。到不如毀斷青絲、佛前叩。血髮斷離、不得不由。問青2天你可憐、薄命否。越思越想、更重心嬲。。說話未完、神魂飄走。（收）嚨喉3哽哽、魄蕩魂浮。

（三段）你來看桌案上陳列、文房四寶。胸積懷恨、如箭穿茅。你1開了懷腹、題詩一首。我自怨肉眼無珠、錯交遊。恨鮮花一朵、遭強暴手。幽蘭却被、雪霜收。丟下了管城、將書來研究。

情難就。芳魂渺渺、斜動雙眸。。

1 「你」，《名曲大全初集》作「剖」，宜據改，頁72。

2 「青」，《名曲大全初集》作「蒼」，宜據改，頁72。

3 「嚨喉」，《名曲大全初集》作「喉嚨」，宜據改，頁72。

4 「可」，《名曲大全初集》作「有」，宜據改，頁72。

無情慧劍斬斷了。。情根。。

（一段）天罷天。。原何故。。賦我多情不把紅顏。。憐憫。。恨情天。。

鸞群。。叫盡了。。萬千聲 1。。不見夫郎將奴。。慰問。。（二流）媧王莫補拆散我。。

家破。。孤雁失羣。。耳邊聲我又聽得。。（轉滾花）好似有人追近 2。。一定殘軀

一命。。斷送他人。。

282 秘密冤仇之秦淮河吊影 每套二只 花旦肖麗章 （頁267-268）

（頭段）（二王（首板）孤舟裏、對菱花、愁容滿面。。（重句）（慢板）望天公。。快與奴

行方便。。父仇有報免我終日。。常牽。。

（一段）花舫中。。懷身世。。吞聲。。忍咽。。真果是。。紅顏薄命亘古。。皆然。。在秦樓

和楚舘。。悲歌一曲忍不住淚痕。。滿面。。撫着了。。淒涼景。。徒令我如泣如訴

如怨如慕。。恍惚食了。。黃連。。奴今晚。。淒涼月夜。。愁深。。一片。。又好比

鮫人泣血涕淚。。漣漣。。

（三段）天罷天呀呀。。賦生奴。。如此多才如此。。運蹇。。莫不是。。父仇無報一旦命喪

幽冥。。邂逅、無緣、空對面。。自嗟和自怨。。問問蒼天。。問問蒼天。。

問奴的生前。。問問蒼天。。問問蒼天。。問奴何日得個好月咯。。團圓

1 「叫盡了。。萬千聲。。」，《名曲大全初集》作「哭盡了。。千萬聲。。」，頁73

2 「近」，《名曲大全初集》作「問」，頁73。

（四段）（二流）　你睇吓秦淮一帶。。景緻天然。。虧煞我忍辱當娼。。都係為報父仇起見。。學一個小娥女史。。萬古留名。。

獨徘徊。。來只在。。船頭。。板面

283 夜困曹府　每套二只　唯一武生靚榮　（頁268-269）

（頭段）（二王慢板）　一相公、休怪我、光棍之家此乃根本、無理。。待玄郎把我的家事細說、從頭。。頭伯爺、趙高祖。。身為員外。。二伯爺、趙懷慶有萬貫家財。。三伯爺、名趙霸殘唐、挂帥。。

（一段）　一根鎗、一匹馬爭下、功來。。吾的父、趙洪恩本是皇堂、太帥。。吾的母、杜氏女、食素、修齋。。產下我、兄弟們人有、三個。。我玄郎、大匡義二美容、裙釵。。俺玄郎、自幼兒眞乃形容、古怪。。求過簽、問過卦命帶、飄零。。棋盤會、結拜了三個、好友。。柴大哥、賣雨傘鄭恩、賣油。。東家橋、打五虎我三人、分手。。柴大哥、上淮慶官封、王侯。。

（三段）　好一個、仁義兄也不、忘舊。。修書信、趙玄郎滿門、出頭。。兄弟們、重相會在花園、飲酒、魚池內、起怪風鬼哭、神愁。。我地柴大哥、他說道常常、都有。。俺玄郎、聞聽此言怒冲、牛斗。。左扳弓、右搭箭中了主公、這頭。。主公。。這頭。。（過板）又誰知、箭中了郭君、龍頭。。

（四段）　待來朝、他那裡、本乃是朝房、待漏。。郭王爺、一見我他要報、夢仇。。我一言、未

出口把我推出、斬首。。多感了、柴大哥一本、保留。。昨晚夜、連得下二夢、不好。。此夢兒、比往常大不、相同。。頭一夢、夢見了華佗、來到。。將寶劍、割下了臂上、龍瘤。。二相公、你不信脫衣、觀透。。俺玄郎、願你來報却、此仇。。張光遠、和彥輝是我、好友。。你說道、趙玄郎必定、收留。。店房內、一雙親煩你、問候、你說道、趙玄郎、必要早下、回頭。。

284 狸貓換太子 每套一只 唯一武生靚榮 （頁269-270）

（頭段）（中板）想內庭、在于十八年前宮中、个段寃案。。因先帝、開筵坐花彼人醉樂、洋洋。。就封他、為儲君日後繼承、江山。。怎知道、劉東宮起了妒忌、心腸。。俺君王、征契丹誰想佢串同、个个閹宦。。那遼西、進來狸貓一隻偷換、小王。。

見劉后、和共李妃兩腹中、膨脹。。他說道、兩位美人誰个係先產、是男。。

（二段）還威逼、寇承懿附從、奸黨。。抱着了、小生1爺欲將投去、江潭。。幸喜得、陽奉陰違實乃忠肝、義胆。。遇陳琳、在花園、逼將花盒、暗藏。。有誰知、郭公公把守宮門、搜看。。好彩藉先王來庇祐免得被害。豺狼。。後多蒙、八賢王冒認親生收留撫養、因此上。。滿朝中不敢奏上、君王。。可恨奸黨良心喪。。焚燒宮闈害娘娘。。承懿救護陳州往。。破窰捱盡肌與寒。。日間乞食長街往。。夜來悲淚雙目盲。。此事實情不虛妄。。恕臣萬死瀆奏。君王。

1 「生」，《名曲大全四五六期》作「王」，宜據改，頁29。

285 失珠奇案之罵妻 每套一只 生鬼容 （頁270-271）

（頭段）（梆子）（中板） 聽賤人。說此話真果是令人。怒氣。。為丈夫。時時將就你都。唔知。。這身家。都係我個應豆遺下過我。自己。。縱然是。散干散淨有咁多人陪我何足。為奇。。這首飾。你爛架勢。都係過禮個日送俾。過你。。這衣裳。你派派然。問你有邊一件係裝備帶嚟。。你成日話我偷。週時話我搶與你有何。干己。。你唔怕我嬲都顧住。面皮。。須知到。嫖賭飲吹乃係人生。快事1。。想發財。有邊單生意有番攤。。咁容易。。好夠運個陣時。唔係捻長兀角就係單跳孿。。

（二段） 去開廳。遇着個一班溫老契共我轆甩。隻大髀。個陣時。你問我姓馮還是姓馬我都唔知。。飲起來。酒神唔降週身。冤氣。。猜到高慶。佛蘭地可以飲得。幾枝。。鴉片烟。瞓倒正食第一。歎2記。。人人都有話。延年益壽重勝過人參與共。北芪。。這幾件。你要我戒清。我寧願去死。。我賭完又試嫖。飲完又試吹。个的快活有乜。了期。。嫑時間。講講吓似乎烟癮。又起。。我留番啖氣。唔同你講。。咁多那些、東西。。你精精地。行開的。若不然。激嬲為丈夫。我煎你。層皮。真真豈有此理。。你精

【說明】

參見生鬼容《失珠奇案之罵妻》（高亭唱片版本）（見《笙簧集》，頁33-34）及蔡子銳《原來伯爺公之罵老婆》（見《笙簧集》，頁155-156）。

1 「快事」，《名曲大全四五六期》作「樂事」，後接「後生家、唔快活臨老個陣悔恨、就遲。」一句，原文缺，頁30。

2 「歎」，《名曲大全四五六期》作「嘆」，宜據改，頁30。

286 祭瀘水之祝文 每套一只 丑生生鬼容 （頁271-272）

（頭段）（首板）大漢。建興。三年秋九月。。（慢板）武鄉侯。領益州牧。。諸葛孔明謹陳祭禮敬告沒於王事蜀中將校與及南人亡者。陰魂。大漢王。功過五霸。明繼三王昔自南方。起釁。異族稱兵。恣狼心。。亂逞戈矛塗炭。生靈。奉王命。領貔貅。雄兵。佈陣。狂寇冰消。隨聞破竹。。幸喜我將官用命聲勢。奔騰。四海英雄。習武從戎。。投明事主威名。遠鎮。共展七擒。和七縱。係王法。慈仁。。

（二段）（中板）我雖然是。偶失兵機落[1]在奸謀慘遭。利刃。。流矢所中。刀茅所刺。雲掩泉台。或為刀箭。臨身。。今日裡。生則有勇。死則成名。真是令人憐憫。。凱歌齊唱。獻俘將及。特來奠祭你等。。靈魂。但只願。隨我行旌。逐我部曲。早把故鄉。來認。。受蒸嘗。領祭祀。莫作他鄉之鬼。徒為異域。冤魂。。我回川去。日給衣糧。大開。倉廩。。奏天子。使你等家人妻子同沾雨露。天恩。。南方亡鬼應憐憫。。務求血食有衣憑。。死歸王化何足恨。從今盡釋你前因。。嗚呼哀哉。就把祭文來敬稟。。（收）待等着。我回川去。再來超度你等靈魂。。

【說明】參見生鬼容《探地之祭瀘水》第四至第六段（見《笙簧集》，頁192-193）及生鬼容《七擒孟獲之探啞泉》（見《笙簧集》，頁9-10）。

1 「落」，生鬼容《探地之祭瀘水》（見《笙簧集》，頁193）及《名曲大全四五六期》（頁31）均作「緣落」，「緣」字宜據補。

287 恨海鵑聲　每套二只　梅影女史　（頁272－273）

（頭段）（二簧首板）為佳人、氣煞我、魂飛天外。（重句）（慢板）只可憐、無情江水、紅顏薄命、把那金粉、長埋。。嘆緣慳、嗟福薄、好事多磨古今、同慨。

（二段）恨只恨、天公多事偏要傷我、情懷。。問穹蒼、因何故、使我如斯、主宰。既生吾、是多情何 1 使我抱恨、無涯。。想當初、與鵑紅、無心、邂逅。到後來、情同膠漆難以分開。。既然是、彼此衷情、係姻緣、不改。為甚麼、無端風冷把佢葬在、水涯。。

（三段）倘若是、鴛鴦譜上、未有我兩人、注在。為甚麼、荔灣一面使我掛在、心懷。。我這裡、問蒼天、難於、自解。莫不是、紅顏薄命偏要、當災。。想到此、却令人、越增、悲哀。

（重句）（二流）哭到我唇乾舌燥。

（四段）淚灑襟懷。。問一聲鵑紅、你芳魂何在。有許多衷情說話、哭告裙釵。。曾記得當年、與你這等恩愛。（收）氣得我、三魂飄蕩、命轉陰臺。。

【說明】參見曾瑞英《聚珠崖》，見《笙簧集》，頁247。

288　玉梨魂　每套二只　梅影女史　（頁273－274）

（頭段）（二王首板）離恨天。相思地。零淚鮫綃。。（重句）（反線）（慢板）從今後。休把那歌唱。懊儂。。

（二段）南國詩。見着了。。潯陽。白傳。。想當日。葬花時同此。悲傷。。既無聊。。題詩句。。

1 「何」，曾瑞英《聚珠崖》作「何故」，「故」字宜據補，見《笙簧集》，頁247。

知你。。短長。。你本是。苦命人孤鸞。之相。。又何況。。用常對那藥爐。。茶鐺。。

儂早是。。嗟墮落生機。。絕望。。怎抵受。。這消磨終歸泉壤

（三段）好小姑。。抱負兒何等。。歡暢。。有誰知。。自由權全被。。強梁。。剎那間。。見
着了夢裏。。西廂。。我身軀。。水上浮靈雲 1。。異幻。。（滾花）唉我從今後一

（四段）武陵舊曲。。從此不番壇唱。恨我一生事業。付落在汪洋。。唉虧我歲月係咁蹉跎。。
碑 2 黃土。。都埋葬紅顏。。你看雪雨頻來。。紅烟慘淡。。傷心薔薇。。絞盡枯腸。。
消負那韶光。。我到不如生身事情。。同歸泉壤。。或者死後得成連理。。了却生前異
象。。（收板）大丈夫轟轟。。烈烈。。萬世留芳。。

289
芙蓉恨之藏經閣憶美 每套二只 六妹女史（頁274-275）

（頭段）（中板）有許多、斷腸事欲把那情天、一問。。天呀、你係既 3 生吾、是多情何以來斷我、
情根。。憶當時、在於店房、初把那芳姿、相近。。我心中偷愛、他的消魂。。自從會
過、佢個陣、夢中相逢、係幾咁頻。。又誰知白姑娘、被賊困。。夜走單騎去救、佳
人。。這都是一塲彩數、都要答謝吓神恩。。

（二段）（介）雖然是手中受傷、都要顧住個意中人。。（慢板）在叢林、並肩坐、與他細談、

1 「雲」,《名曲大全四五六期》作「魂」,宜據改,頁32。
2 「碑」,《名曲大全四五六期》作「坏」,頁32。
3 「係既」,《名曲大全四五六期》作「既係」,宜據改,頁32。

290 警淫針 每套二只 六妹女史 （頁275—277）

（頭段）（首板） 聞伶人、朱次伯、被轟身殞。。（中板） 你為色亡身。。長作獵艷、孤魂。。（梆子慢板） 想伶人、朱次伯、名班、正印。。他醜語、噴噴人言、夙有所聞。。吾料他、

（二段） 難免得、與良閨、多種、情根。。那富商、和殷戶、家規、不正。。窺破了、妻和妾、常時、私奔。。當此時、好比火焚頂、忍無、可忍。。不惜千金、買熟除卻轟斃、伶身、（中板）才、訪得、那朱伶、又糊混、得狠。。在舞臺、秋波如利刃、媚着了紅粉佳人。。稍動

（三段）（嘆板） 今日關山阻隔、令人更加煩悶。。莫非是一別永成、千古恨。。緣慳是故、縱有千言之句、都係難以付彼呢个釵裙。。

（四段） 都係難與同佢相愛相親。。（中板） 所謂姻緣兩個字、係最要緊。。人生最怕、是盲婚。。今日裡同佢分離、誰憐憫。。愁懷滿腹、對誰伸。。藕絲萬丈、憑誰引。。巫山阻隔、是浮雲。。夕陽西墜、晚將近。。秋風係咁吹來、愁煞人。。長嘆一聲、都係同佢無緣份。。（收） 難忍珠淚、覩物思呀人呀那。。

心悒。。忽然間、遇着老爹爹、怒氣、驚人。。雖然是、今日裡、好比樊籠、被困。。那魚書、我又曾準備、還有許多、淚痕。。帶愁容、倚欄杆、俟候鴻雁、一陣。。却原來、都係靜幽幽、令我、傷神。。

情、他把無線電、頻向鼻端1勾引。。最難言婦女見着他、点解份外有2神。。演唱時、一無所取、不值識者一哂。。公道在人心、怎能瞞得座上、諸君。。只見他、眼角淫淫、關住良家閨閫。。佢色胆如天3、好比目下、無人。。

（三段）明目張胆、恃靓行兇、令人心頭、火滾。。孽由自取、所以灾必逮其身。。論起來、不過是貪圖脂粉、起釁。。須知到、殺一來警百免令攪得亂紛紛。。常言道、傍觀者清萬事須當、審慎。。那神女、若無心、焉有月殿來奔。。有名聲嘅人、須要家鷄自緄。。最怕是、捕風捉影、致令枉殺於人。。吾思想、優界中人、邊個胸中、有學問。。柳下惠、坐壞不亂、至今能有幾人。。朱伶你、你未有幹得來、難免黃飲恨4。。若非寃枉你、本份身着身當何必埋怨於人。。司條路有何面目對于同羣。。（中板）曾記你、夜吊白芙蓉、你尚哀情、隱忍。。到今日、憑誰為你祭孤魂。。你兩人、同病相憐又是心心、相印。。黃泉下、同相見難忍珠淚紛紛。。有情人、同一夢好與芙蓉合近。。

（四段）但不知、倩誰與你作冰人。。你與他生有緣時死當有份。。咪話淫人妻子笑呵呵、方計着你妻子淫人。。人生天地間、非禮勿動、總要顧全、名份。。朱伶你、在陰靈須要猛省、其費、分文。。凡事宜算到盡頭、須要反躬、自問。。自由婚姻兩情相合、好在不

1 「端」，魯金《粵曲歌壇話滄桑》作「珠」，頁47。

2 「有」，魯金《粵曲歌壇話滄桑》作「留」，頁47。

3 「色胆如天」，《名曲大全四五六期》作「色胆大如天」，「大」字宜據補，頁33。

4 「黃飲恨」，魯金《粵曲歌壇話滄桑》作「黃泉飲恨」，「泉」字宜據補，頁48。

身。。你生前、數不盡愛情人、今日何曾、將淚抆1、你因佢來喪命、何曾為你淚沾巾。。
你死後幾見洛陽親友、如相問。。（收板）可嘆你。。多行不義。。自斃其身。。

291 夜吊白芙蓉 每套二只 新蘇女士（頁277-278）

（頭段）（二流）聞聽佳人。投水身故。。臨夜兼程。不辭勞苦。。在此不可稍留。快些趲路。。
又只見茫茫大海。何以不見佢個屍浮。。

（一段）（二簧首板）為佳人。氣煞我。多情之種。。（重句）（慢板）最可憐。凄雨寒風相
廹頻頻吹得我陣陣咯。愁容。。嘆緣慳。悲恨填胸。。焚香寶燭向住江頭。供奉。。

（三段）哭一聲。意中人你又細聽。玲瓏。。想當初。在林中。蒙你垂愛恩如。山重。。卿憐我。
我憐卿可謂兩個。情同。。實只望。天長地久。衿裯與共。。怎知到。鴛鴦拆散叫我
夙願。無從。只可嘆。這段姻緣。一場。春夢。。想不到。我今晚來訴。情天2。。
越思想。好叫於儂。。怎不斷腸。心痛。。

（四段）（二流）虧煞我懷人愁對。這個月朦朧。。問一聲卿你芳魂。知我這等悲慟。。到如
今形影全無。何處相逢。。今日卿你身亡。自家無用。。枉費我堂堂七尺。難保白芙蓉。。
看來這段姻緣。猶如風送。。真果是一場歡喜、一場空。。

【說明】參見牡丹蘇《夜吊白芙蓉》，見《笙簧集》，頁178-179。

1 「抆」，魯金《粵曲歌壇話滄桑》作「收」，頁48。

2 「天」，《名曲大全四五六期》作「表」，宜據改，頁35。

292 大刀記 （諧曲） 每套一只 新蘇女士 （頁 278 - 279）

（頭段）（梆子中板） 適纔間。俺鄙人正當閒暇。無事。待我來。將佢開刀斬纜一件件數晒出來。。先講人客去。邊一個能夠睇破酒色。兩字。一定是。逢場來作慶走去打吓水圍。。寮口婆。佢走上嚟。叫聲幾少帮襯吓享處叫個。老契。。那時節。你推我讓頂硬上即刻攞菜。番嚟。飲得幾杯。自作多情。佢重溫咁。詐帝。。放厚個面皮。詐顛納福飲得酩酊。如泥。那良朋。明知佢詐醉。一齊兀起剛剛唔夠一個免唎。。即刻來起身。唔見个朋友。重話乜得。咁出奇。。快的走上床佢重先乢住個張。大棉被。。焗得一頭汗。分明等候个百零一晚老契。番嚟。。有誰知。唔對鼻個晚一味。抵制。。監人賴厚。唔怪得斬到鮮血。淋漓。這樣人。講得佢多都要留番。唉氣呀呀。待我來。。休息一陣。講埋個的老舉。過你知。。佢冇得飲個時。個個事頭婆話佢唔接生意。檯脚多起嚟。重話呢間寨都係得佢。維持。。你聽吓。溫佬咁多。檯脚咁旺旺。都要先講機器。。

（二段）唔怕白鬚公。唔怕牛頭佬。單怕個的靚仔夾萬。失匙。。今日剪綾羅。明日贖金器乃係斬佬。慣技。若係斬得入。拍吓個心口一定勿歇。斬過嚟。。共佢溫心。佢話唔使指意講過唔開刀。乜有咁便宜。餓貓兒。食乜黃河鯉。。咁好天鵝肉。怎肯餵鵝鴟。。聽得你個錢。實在唔輕易。若係唔喜歡。而家都唔遲。。枉揸錢。你想食鱔龍我睇斷非。容易。。亞姑唔中意邊個揾你。入嚟。。共你講得多重怕腮聲。壞氣。。託言叉麻雀粒聲唔出咁兀過。隔籬。。咁樣嘅人。共佢來相與容乜易彼你監生。激死。。到不如將佢两方面看看誰是。誰非。。男界人。去買笑唔好指天。篤地。。就係即晚封相唔好

講過。人知。。咪做電燈胆。週身唔通氣。論肚食藥咪話立亂。咁嚟。。妓女們。送人客。。唔好落淮鹽出到咁重。機器。大刀一斬血肉。分飛。。咁大咪。招呼唔起一定托刀。。走記。。問你一隻牛。剝得幾層皮。。凡事過得人便是過得。自己。。鐵網禁英雄任你插翼。。都飛難 1 。。你兩方面。聽我好人言須要減低。脾氣。。（收板）願你們。男情女義。。早把苦海脫離。。

293

黑白夫人花園憶夫 每套一只 子喉海 2 （頁 280）

（頭段）（首板）為着了。奴夫 3 。黃泉路去。。（重句）（慢板）今晚夜。我呢個黑氏夫人。。行也不安。。坐也不宰。如泣如訴。如怨如慕。嘆人生。如春夢。好比蜉蝣。在世。悵觸着。我呢個未亡人。悲悲悲也切。切切切也悲。悲悲切切切切悲悲我都係無限。悲 4 思。。問一聲。老天公。。為何把我個夫君。見棄。。

（二段）（滾花）我臨風下淚。你睇我泣淚如珠。怕只怕風冷上林。獨寒孤雒。。恨又恨月明湘水。徒照寡魚。。唉我今日觸景傷情。我都幾乎要死。。但得有一個多情嘅伯父。佢都解我愁時 5 。。我一定與他。係鸞儀鳳翥。。得佢同我學一個張敞。佢都解我躊躇。。

1 「飛難」，當作「難飛」。

2 「子喉海」，《名曲大全四五六期》作「子喉七」，頁35。

3 「奴夫」，《名曲大全四五六期》作「奴夫君」，「君」字宜據補，頁35。

4 「悲」，《名曲大全四五六期》作「愁」，頁35。

5 「時」，《名曲大全四五六期》作「思」，宜據改，頁36。

294 迷花黨之教子 每套一只 頑笑旦子喉海 （頁280－281）

（頭段）（綁子首板）只見、我嬌兒、歡聲大振。。（滾花）嬰時一陣、佢爽利精神。。（中板）叫乖兒、快些上前來且聽為娘、教訓。。那一傍、亭亭玉立係你个救命、恩人。。想當初、你奉命來出師與那賊人、來對陣。。未知因何故、兒你受傷回來、嚇得我珠淚、紛紛。。

（一段）賢君王、曾命太醫到來把兒、視診。。他聲聲話、受毒已深、總有靈丹妙藥挽救、無能。。昔纏間。。聞你痛得呱呱聲、我就喉嚨、咽哽。。正欲上前來慰問、点知你失了、三魂。。當此个陣時、手忙脚又亂、嚇得我騰騰、咁震。。命人請醫生、自己又拜鬼、拜神。。今日裡、兒你得番條性命、須則是安門、有幸。。回天真有力、全憑呢一位、釵裙。。生死人、如肉白骨你都時常、記謹。。還須要、上前去來叩謝、恩人。。

295 桃花送葯吊佳人 每套一只 陳醒漢 （頁281－282）

（頭段）（二簧首板）為嬌姿、累得我、情淚難收。。（重句）（慢板）只可憐。。綠楊深處佳人薄命。。今日懷人不見。。觸起我舊恨咯、新愁。。悔當日。。錯認芳容。。致有難成、佳偶。。反魂無術真係此恨悠悠。。曾記得。。西紗窻下黃昏後。。桃花送葯到書樓。。玉人深夜連襟苦。。衷情割腹致有相訂、白頭。。

（一段）嘆唔生、生不辰。。傾國傾城。。我又難以消受。。卿命薄。。尤。。說甚麼。。世世生生。。乃係天長地久。。說甚麼。。婦隨夫唱比翼相頭。。真係命裏招越

296 桃花送葯憶美 每套一只 陳醒漢（頁282—283）

（頭叚）（首板）憶嬌姿。。兩眶中、情淚紛紛。。（慢板）有情天、降下一把無情劍。。斬斷了、情痴情種、係與共情根。。塵世中、有多少、好事難成。。欲把情天一問。。眼睜睜、明珠落在他人手、難訂朱陳。。我今晚夜、為懷人、並抱相思、重望誰人憐憫。。迴腸欲斷、青衫濕透、還有許多淚痕。。

（二叚）（中慢板）簾櫳寂寞、秋風緊。。蟲聲唧唧、夜沉沉。。想當日、遊玩百花洲、錯把芳姿來認。。在華堂、致有我面却朱陳。。忽然間、誼母身前、來了一個係瑤池仙嬪。。縱知到、百花洲內這一個。。乃係東施效颦。。錯過一時、唉、莫不是與他未有緣份。。

（介）今日裡、重有押牙義士。。都係難把憂分。。強步園林。。又覺得寒風陣陣。。

（介）真果是秋雨秋風愁殺人。。玉漏傳聲三更近。。梧桐射影照前身。。斜倚係雕欄候鴻雁一陣。。（介）你睇我羅衣濕透、只為敬迓佳人。。

思想。。兩淚盈眶。。心如刀剖。。（二流）莫不是從此恩愛。。今日裡盡付東流。。薄酒清香。。望卿領受。。聊表我情痴情素。。與共情投。。但望你綺魄芳魂。。西方走。。但望你騎鶴。。上到揚州。。我好比到死春蚕。。絲還有。。（收板）同歸地府。。方遂心頭。。

297 梅之淚 每套一只 新芬女士（頁283）

（頭叚）（梆子腔）（滾花）講到癡情兩個字、都算係好交關。。虧我呢一種心事、你話對誰談。。

我搔首問天、天呀乜你生吾這樣。。為甚麼我姻緣唔就、至惹起我恨海波瀾。。。（中慢

板）曾記得。那日裡遊玩。西山。。。在金家。曾相識這位。姑娘。。我自從。見過他一面。

心心欲把那佳人。再探。。到中途。係聞他被擄嚇得我膽震。心寒。。

（一段）俺小生。身臨虎穴打救佳人。出難。。在松林。真不幸又遇着父親。遊覽。。他說道、

一男一女必定有非常。事幹。。不由分說必要兩下。分張。。無奈何。忍氣吞聲惟有自

嗟。自嘆。。問蒼天。緣何故乜使我得咁。緣慳。。到如今。我為憶多情至想到心腸。

欲爛。。縱有魚書准備難以付與。姑娘。。到今時。我陣陣愁容難免單思。病患。。。（收

板）虧我無聊之極。。使我越覺得心煩。。。

298 咸醇王之哭美 每套二只 新芬女士 （頁283－284）

（頭段）（二簧首板） 供心香、洒淚酒、致祭奠靈右。（重句）（反線慢板）願芳魂、如春燕

重返、故巢。。

（二段）說甚麼、好姻緣、化為、烏有。。歎紅顏、遭白首黃土、埋愁。。從今後、鴛鴦夢、難

以、聚首。叫孤鸞、對斜陽悲歎、無傳。。一定孤、美人恩我就無能、消受。若不然、

卿前生燒錯、香斷頭

（三段）因此今、人亡花落一筆、全勾。（二流） 你看蒼天無情、歲月悠悠。。剩得零落江山、

芳壇一坏。他年詩人騷客

（四段）在此憑吊悲感題留。。願卿慈航超度、騎鶴揚州。早日魂登仙界、快樂逍遙。。祭奠亡

百代公司唱片曲彙

靈已完、惟有對天搔首。（白）蒼天、美人、唉、（唱）長嘆一聲、痛撫遺骨飲恨難消。。叫內臣參扶、無奈回宮而去。身為皇帝中何用、不如削髮作浮屠。。

299 皇帝問病 每套一只 小生正新北 （頁284－285）

（頭段）（唱）陳愛卿、本是文武狀元又是統兵臨陣。。為甚麼、要時間好像工愁多病弱質佳人。。記當初、金殿受封為皇子細辨認。。皇見他行動間凌波微步羅襪生塵。。又見他與文卿（指文介）眉目傳情好似心相印。。我也曾命劉監軍（指劉介）隨營來監視看他英雄男兒還是巾幗釵裙。。想從前有一個木蘭女代父從軍、出兵十餘載同行數萬兵不知他是個孝女奇人。。君臣們在營中把病來問、但不知是男是女真令孤難分。。

（二段）還有個孟丞相名喚麗君。。上林題詩天香留宿男裝女扮真果是聞所未聞。。到如今見陳卿形容憔悴腰支無力令皇疑假疑真。。皇本待上前去將佢考問。。又只見這邊文建章（指文介）怒目睜睜又係天咁肉緊。。那一邊劉監軍摩挲並坐都係假獻殷勤。。你睇佢打雀咁嘅眼隻開另隻閉另有疑心。。皇這裡枯坐無聊黯然傷神。。皇這裡、放厚面皮上前將他親近呀。。（問病介）又只見二卿家眼光光咁睇住寡人。。待為皇上前來將愛卿有言安頓。。待為王、回朝中草聖旨召一個太醫院與你調治精神。。（完）

300 金殿勸美 每套一只 小生正新北 （頁285－286）

（頭段）見嬌姐。。忽然間又想出家、而去。。莫非是。。埋怨為皇把你丈夫如此、難為。。須知到。。也有法律乃係國家、所議。。你丈夫。。歸降於敵人論起國法係罪過、難辭。。

（一段）皇今日。。將他充軍經已從輕、處置。。照刑章。。法塲斬首都係未足為奇。。衆卿們。。
思疑為皇心中另有一宗、情事。。你須知到。。我自問本心乃係公正、無私。。
想當初。。這事情為皇覺得、對你唔住。。你心中不服想着去削髮、為尼。。況且你
才貌雙全美麗如花又是青春、年紀。。一定是。。富貴榮華有許多安樂、之時。。到不
如。。在朝中保佐為皇參贊吓國家、大事。。在宮內。。適值良辰美景皇與你談風弄月
兩人酌酒、吟詩。。君臣們。。朝夕相親如魚得水乃係非常、知遇、又須。。苦苦要
把那紅塵剪斷、靑絲。。你來看。。佛門淸淨脩行一世個個非輕、容易。。空門一入。。
珍饈百味樣樣都要戒除。。你父年邁依靠何人、奉侍。。你丈夫。。三載回
來與你完聚未遲。。你如此為人。。問你有何好處。。皇勸你。。出家兩個字小姐呀唉
唔好再提。。

301 李師師 每套一只 馥蘭師娘 （頁286-287）

（頭段）（中慢板）李師師、送到嚟點知我一時、之錯。將距步嚟、賜畀過都元帥造左、老婆。
初以為、凡花俗卉不過係女人、一個、有誰知、驚人艷質勝過月裏、嫦娥。。世間上
咁靚嘅人確係夢想都唔曾、見過。皆因是、坐井觀天見識、未多。。論花容、桃花如面
默默含情遠山、顰鎖。。最可愛、佢歡喜時嫣然一笑露出小小、梨渦。論行藏、好比弱
柳臨風娉婷、婀娜。。最可喜、珠圍翠繞綠鬢、婆娑。。
（二段）小蓮鈎、慢步娉婷現出了蓮花、朵朵。聽聲音、婉囀玲瓏賽過妙舞、清歌。。論身材、
長短適中不瘦不肥確係明珠、一顆。最攞命佢回頭一笑、百媚俱生就係個對、秋波。孤

自從、見佢廢寢忘餐不寧、坐臥。夜又思、日又想、夢魂顛倒好比着了、風魔。。用何謀、一親香澤與他夢魂、眞个。腸迴九轉日夕、攞唆。。（介）聽他言、說出了聲聲、淒楚。可憐他、受過了許多、風波。到後來、長成了在於勾欄、處所。幸喜得、出泥 1 不染一朵、鮮荷。。如此人、如此貌叫孤焉能、放過。悔不該、賜畀過都元帥代佢、執柯。那佳人、侍奉孤家猶自可。配撻賴、分明是羔羊美饌被犬、來拖。回轉頭、對愛卿怨聲孤家大錯。。（收板）到如今、有何妙計、與你琴瑟調和。。

302

鷄鳴狗盜 每套一只 （又名嘆五更） 馥蘭師娘 （頁287-289）

（頭段）（八板頭） 一更裡。。蚊虫吽。蚊虫吽。（永永宏宏）。。（宏宏）聲。（宏宏既既）。吽的二裡2。二更裡。貓兒吽。。貓兒吽。（永永宏宏）。。（宏（瑤瑤）聲。（瑤瑤思思）。吽的三更裡。三更裡。狗兒吽。。狗兒吽。（宏宏）呼呼聲。（呼呼思思）吽的四更裡。四更裡。鷄兒吽。。鷄兒吽。（鷄聲）（鴨聲）（狗聲）（貓（口技）五更裡。。班雀吽。。班雀吽。（班鳩聲）（咕咕）聲。（咕咕思思）。。吽的天大明。。

（一段）一更三點、靜坐夜難眠。。忽聽得、蚊虫吽一聲。。蚊虫我的哥。你在那裡吽。奴在綉房聽。。聽得奴家傷心。。聽得奴家痛心。。痛心、傷心、流下淚淋淋。。娘問女孩兒、甚麼東西吽。蚊虫（宏宏）。。吽的二更。。二更三点、靜坐夜難眠。

1 「出泥」，《名曲大全四五六期》作「出污泥」，「污」字宜據補，頁37。

2 「二裡」，《名曲大全四五六期》作「二更裡」，「更」字宜據補，頁37。

忽聽得、貓兒叫一聲。貓兒我的哥。你在那裡叫。奴在綉房聽。聽得奴家傷心。聽得奴
家痛心。痛心、傷心、流下淚淋淋。娘問女孩兒。甚麼東西叫。狗兒（嗷嗷）狗兒（呼呼）報的四更。
瑤）。叫的三更。三更三點、靜坐難眠1。忽聽得。狗兒叫一聲。狗兒我的哥
你在那裡叫。奴在綉房聽。聽得奴家傷心。痛心、傷心、流下淚淋
淋。娘問女孩兒。甚麼東西叫。狗兒（嗷嗷）狗兒（呼呼）報的四更。
四更三点。靜坐夜難眠。五更三點。靜坐夜難眠。蚊虫（宏宏）貓兒（瑤瑤）。
狗兒（嗷嗷）。鷄兒（居居）。鳩兒（咕咕）（永永宏宏）（永
永宏宏（貓聲）狗聲（雄鷄聲）（鴨聲）（雄鷄聲）（嗷
嗷）。（居居）。（咕咕）。報道你天明。。

【說明】參見美中輝《外江妹嘆五更》，見《笙簧集》頁77-78。

303 女學生閨怨 每套一只 花旦小丁香（頁289）

（頭段）（二簧慢板）恨天公、不為奴、千愁、萬病。。搔首兒、怨一句、無情月老、偏把我弱女、
欺凌。。莫非是、奴前生、燒錯、斷頭之香、致有今生、報應。。今日裡、恨海難填、
好比口食、黃蓮。。當日裡、與表兄、不離、邂逅。。眞果是、兩小無猜、正似鴛鴦、
投情。。心心望、成人長大、就把朱陳、相訂。。

（二段）做一對、鶼鶼比翼我、夙願、生平。。怎知到、好事多磨、老蒼妬奴、不肯把人方便。。

1 「靜坐難眠」，《名曲大全四五六期》作「靜坐夜難眠」，「夜」字宜據補，頁38。

最可憐、這段姻緣、竟作、難成。。越思想、肝腸欲斷、三魂、飄飄。但不知、何日等到團圓、並蒂。。却不知、奴肺腑、誰人、睇見、誰人、睇見。。（轉板）虧我滿腹愁悲。我就怕聽個隻杜鵑來啼。。

304 打洞結拜 （幫子腔） 每套二只 花旦小丁香 （頁289－290）

（頭段）（嘆板）我叫呀……。叫了一聲天來呀呀、天不應呀。。我再哭呀……。我哭了一聲地來呀、地不聞。。我今日裡口食黃蓮呀、係心內苦呀

（二段）好一比雪上加霜、冷加寒呀。。我內心苦情呀、係難吐出。。究竟有誰人、係與我維持呀。。我捨不得老爹娘呀。。高聲來來叫起。。我每日裡來來來、對住岩門。。

（三段）專一聲大王爺爺、你、饒了奴的命。。哦……唉……噎……噎……你便聽說端詳。。家住在、山西省、平陽府地。西落縣、太平庄、是我家門。奴父親、叫叫做、趙鴻義。奴母親、杜氏女、食素齋人。。

（四段）（金線吊芙蓉）年年有個三月三。家家戶戶拜墳堂。人家有兒兒拜山。我家無兒女上墳。。拜罷了山墳歸家轉。中途偶遇兩強徒。。將奴搶在雷神洞。強廹於奴、要成親。多感洞中、趙老長。打發弍賊下山林。奴把真情對你講。若然不信枉情嚟。。再把情凄來對講。。却把情思難對人言。。

305 御苑題詩 每套一只半 花旦小丁香 （頁290－291）

（頭段）（二流）　恨煞了、白芙蓉孤身無倚。。在深宮無心理鬢、魄蕩神馳越思想不由儂、苦
心如醉。。使我對人歡笑、暗淚雙垂。。（慢板）憶當年、在於九曲蓮池、相逢一個
翩翩、公子。。

（一段）却令儂、兩情默默欲語、無詞。。到後來、店房中、遭逢、賊匪。。他將我、來擄掠好
不、傷悲。。僥倖着、陸義洪、這位英雄、振臂。。又將我、脫離了格外、恩施。。在
松林、他與我、訂下了婚姻、大事。。怎知到、好事多磨、纔有兩地、分飛。。幸喜得、
缺月重圓、情恩、難止。。又誰知、洞房夜、事出、離奇。。白飛雄、夜盜儂、丹心歹
意。。問情由、纔知到儂與他是一個同氣、

（三段）連枝。。實可憐、一波未平、一波、再起。。（二流）　今日裡深宮愁緒、萬縷情絲。。
到不如拾葉填詞、寫相思兩字。。滿懷心事盡賦詩詞。。我忙把詩詞、來觀視。。又只
見海棠花下、綠水漣漪。。我快把詩詞、在於御渠拋棄。。（介）但只願、蒼天憐念、
慰我愁思。。（完）

306

柳搖金　每套半只　花旦小丁香　（頁291－292）

端坐苗金椅。。手把琵琶弄嘆心懷。。小生司馬相如、冠世名才子。。琴棋詩酒盡精通。。
都只為嬌妻。。渺渺歸陰府。。思想起來好不悲哀。。孤枕冷清清。。好夢不能成哎蒼
天在上。。地呀在下聽我訴。。是何原故。。中年夫妻嘆分離。。倘若遇着有情女。。

【說明】 此曲與李雪霏、曾瑞英《司馬相如別妻》大致略同，惟未收錄該曲第二唱段中之「從見

曉得其中意。。知我悲哀。。和一曲偶鸞調1。。解愁懷。。倘若遇着有情女。。就借

冰絲成其美、鴛鴦枕上。。共效于飛。。兩家來盟心。。寶鏡重圓方得遂心。。他年呀。。

產下兒女繼父香燈。。

我所願……那呀啞呀啞呀」，見《笙簧集》，頁190-191。

307

鄭旦歸天 每套二只 花旦小丁香 (頁292-293)

（頭段）（首板） 病中人、居宮幃、我顏容消瘦。。（重句）（反線慢板） 身如在、渺茫中、

好似飄蕩、渺渺。。當日裡、如花蜂、

（二段） 來往飛走。紅粉隊、嗟薄命、我顧影、空留。。常言道、人為情死、鳥為花愁、就把那

色空两字看透、飄流。。任你是、如花如玉、天姿國色係總是虛浮。。從今後、催病儂、

幾分花否。。奴今日、苦生條命、係放在、淤泥。。怨蒼天、賦生奴、不成、嘉偶。。

使吳王、失歡寵、無恨、憂愁。。只見得、緣慳福淺、都是紅顏、非厚。。歡樂塲、羞

刹那、往事、悠悠。。

（三段） 十六載、寄浮生如春夢、未久。。只可嘆、紅顏白髮、娥眉骷髏、水流。。思憶起、當年事、

就心中、難受。。五內裏、滿懷心事、好比對住、楚囚。。莫不是、我鄭旦、該終、時候、

（二流） 叫宮女係隨我入內。。隨我跪拜東邱。。叫一聲、老爹娘、在于九泉等候。。

1 「和一曲偶鸞調」，《名曲大全四五六期》作「和我一曲離鸞調」，宜據改，頁39。

（四段）從今後、難望你兒拜掃、墳頭。。再提起、西施、忍不住口。。嘆今日、姊妹花、同心締結、拆散良儔。。恨只恨、我國仇未報、身枯朽。。祝施姊沼吳救國、百世名留。。

308 情劫下卷哭棺偷屍 每套二只 （二王腔） 靚昭仔 （頁293－294）

（頭段）（二流）嘆緣慳、哭美人、自己長恨。。使我長慟、淚紛紛、抱我妻屍骸。。回家來葬殯。。（介）一見棺材、使我滿面淚痕。。（白）唉罷了我的意中人亞我的未婚妻呀、可恨蒼天不仁、虧你多磨好事、還要自盡身亡、正係珠沉玉碎、難返香魂、故而未曾與愛卿你同訂河洲、唉、這真是我飛雄不幸、

（二段）（介）又恨祈靈不良、苦苦要強迫於你、致有死於紅羅三尺、陰陽各別、相見無期。。令我朝夕想思、精神痛苦呀妻呀。（介）又恨蒼天無情、佳人短命、恨海難塡、良緣不就、欲圓破鏡、也是空言、你我姻綠1、變成幻影、從此恩愛、付於東流、我雖有情、佳人已杳、看將起來、令我氣煞也。。（首板）再端言、苦得吾、珠淚難忍。。（重句）

（三段）（哭相思）妻呀唉罷了我的心肝呀（慢板）夜沉沉、人寂靜、三更、半夜、我冒險到來、都係為呀你、傷神。。痛嬌姿、命喪紅羅、竟遭、不幸。。眞果是、由來薄命、都是、美人。。記當時、珠簾月上玲瓏影、花前月下証香盟、此情使我長追憶、眞係令人、長恨。。今晚夜、舊事思量在目前。。魂銷事去無尋處、令我情淚、紛紛。。

（四段）恨只恨、那蒼天、你都並無、憐憫。。莫不是、姻緣部內、未曾註有、我一對、情人。。

1 「綠」，《名曲大全四五六期》作「緣」，宜據改，頁41。

309 金蝴蝶孝堂憶美 每套二只 文武生靚昭仔 （頁 294 – 295）

（頭段）（首板）意中人、赴陰冥、心心懷恨。。（慢板）心欲碎、腸欲斷、洒不了情淚、紛紛。。塵世中、有多少未盡之緣、要把情天、一問。。怨一句、老窮蒼、既成吾美事、為何又斷我、情根。。

（二段）想當日、得面芳容、彼此多情係心心、相印。。實只望、有情人、同成眷屬、好比魚水、相親。。又誰知、花正開、又遇着無情、風擯。。馬恨平、今日榮歸後、情天已缺、玉碎、珠沉。。（中板）花謝春殘、誰憐憫、青衫濕透、淚多痕。。斜陽已落、黃昏近、到不如杜鵑聲裏、吊香魂。。手棒着餘花、唉靈前相近　（介）　靈前下、叫一句我的意中人。。

（三段）（嘆板）今日一別芳容、成古恨呀。。相思滿腹、對誰伸。想定前世與卿、係無緣份。。福薄難消、至有拆散朱陳。。我望你綺魄芳魂、

（頭段）（首板）意中人、赴陰冥、心心懷恨。。

相親。。莫不是、天公降下一把無情劍、原來傷我、不幸。。斬斷了、夫妻情重、情痴情緣與共、情根。。哭罷了、將心掛。咽喉、哽哽。。（二流）我負到情關却數。。都係負美人呀。。到不若開棺抱骸、回山葬殯。。一見屍骸、痛我魂。。越思越想、淚難忍。。（介）耳畔樵樓、打五更。。背着屍骸、逃走、免人追問。。（介）虧我多情恨。。死也要

（四段）垂憐憫。。來生有約、再訂鸞群。。（中板）
不是雲。。嬌花慘遇、狂風緊。。懷人午夜、自消魂。。嘆無綠 2、嗟不幸。。我對靈前、
泣佳人。。也不見衷情、唉、你叫我心心点忿。。英雄洒淚、祇為拆散鴛盟。。

所謂滄海曾經心難忍。。正是除即 1 巫山

310

鄧芝過江 每套一只 男丑駱錫源 （頁 295 - 296）

（頭叚）（滾花）俺伯苗過江來、為你東吳之事。。你君臣們洗耳恭聽、鄧芝言詞。。（中板）想
當年 3、借荊州蒙吳侯、高義。。吳先生 4。。一心要手足、相提。。曾記得、那曹瞞興
動八十三萬人馬直下江南眞果是勞帥。。千里。。吳先主。。命孔明過江襄助、軍機。。
運籌謀。。借東風火燒、赤壁。。曹孟德片甲、不回。。又誰知。周公瑾心存、
妬忌。。害孔明、用盡了萬計、千思。。只殺得。

（一叚）倩呂範。。存假諭把先主、招贅。。誰料着、弄假成眞皆賴吳國太、仁慈。。取西川、
假途滅虢不過小小、妙計。。吾先主。。無可奈將他三氣一命歸西。。孫與劉。結為秦
晉況且素來、和氣。。又不忍中道、相離。。命伯苗、過江來重修、好意。。
怎知道、你陳兵殺 5 鼎、對待來使這等未有禮儀。。俺伯苗以身殉國、死何足惜。。只

1 「即」，《名曲大全四五六期》作「却」，宜據改，頁42。

2 「綠」，《名曲大全四五六期》作「緣」，宜據改，頁42。

3 「年」，《名曲大全四五六期》作「初」，頁42。

4 「吳先生」，《名曲大全四五六期》作「吳先主」，宜據改，頁42。

5 「殺」，《名曲大全四五六期》作「設」，宜據改，頁43。

可嘆。江東內、八十一郡早晚間、化作污泥。。說話完。不由我怒從心起。。（收板）俺伯苗。為國捐軀。雖死名題。。（完）

311

掌上美人張洪光憶美　每套一只　駱錫源　（頁296-297）

（頭段）（首板）張洪光、思小姐、相思情別。（慢板）皆因是、我的趙恩妹、轉瞬宮圍令我鴛鴦拆散今日鸞鳳、難成。想當初、蒙他不棄、把婚來定。實祇望、我夫妻好合、期以百年。

（二段）怎知道、今日裡、中途改變。可恨着、萬歲爺、拆散了、姻緣。為小姐、染下了、相思之病。一心心、長記念、他的恩愛、多情。（中板）怨一聲、老1情天不把我來、方便、緣何故、降下了無情利劍一旦斷我、良緣。想自從、與小姐端然、共樂。至令我、茶與飯一概、不沾。思恩妹、今日裡奄奄、成恙。憐小姐、連思夢想、今日耿耿、於心。從此後、難望着同諧、共意。再難想、花晨月夕携手、並肩。想到了、此情形把情天、埋怨。（收板）要相會、除非是命在、黃泉。。

312

吳王憶眞　每套二只　蓮好女史　（頁297-298）

（頭段）（梆子首板）在深宮、盼佳人、心中懷恨。（中板）按行程、將近一個月、未見佳人係使我、凝神。。抬起頭、只見金烏西墜又係黃昏、將近美嬌姿、緣何故尚未到吾2國、

1 「老」，《名曲大全四五六期》作「這」，宜據改，頁43。

2 「吾」，《九重宮內盼佳人》作「吳」，見《笙簧集》，頁102。

江濱。。莫不是、在中途他有偶一、不愼。莫不是、悮行程都係爲此、原因。。只令孤、心撩亂情意、難忍。佳人賜顧我就甘戀、釵裙。。

（一段）想孤王、自1見丹靑係心心、相印。我未見佢面、曾經見過佢個像令孤先種下點、情根。況且他、碧玉連環2重勝過瑤池、仙嬪。櫻桃口、秋波一弄眞是蕩魄、消魂。有萬種風流、無窮風韻。今日裡、孤好比係心內、如焚。爲有時、我默祝窮蒼待等帆風、順引。那呀哑呀。心心懷念、愛美人。佢艷容情影、撩人恨、何堪對住。哪箇個畫裏、眞眞。柔腸百結呀呀。重有何人、過問那呀。（下幾句仿到春來）眉目又傳情。妖脂啊哪。小柳蠻腰。。令孤鍾愛他啞呀。。

（三段）到不如安心等候。。係免使我傷神。。（鑼邊相思柳搖金）越國范蠡、進來美人、龍心歡暢、內臣忙擺王駕、張燈結彩、準備美人進宮來、王自見丹靑、睡魂渺渺不安寢、思想起來、心心相印、獨睡冷淸淸、好夢不能成、宮中雖有美、難比他的美嬌容、淡掃蛾眉、秋波一弄、眞是媚生、倘若有此才美、悅得王心其中意、進來二美、從此兩國干戈息、解愁懷。。

（四段）倘若有此才美就將紅絲成其美、鴛鴦枕上、一雙一對、共效于飛、兩家盟心願、破鏡重圓、纔遂王心、他年呀、產下儲君繼後朝儀、縱得我所願、叩謝天地三光衆神祇、眞眞如此、思想起來、好不歡暢、（二流）見美人、跪在金堦地。不由孤王、笑微微。。

1　「自」，《九重宮內盼佳人》作「只」，見《笙簧集》，頁102。

2　「連環」，《九重宮內盼佳人》作「年華」，見《笙簧集》，頁102。

叫美人莫跪、坐在金交椅。封汝是桃花西宮伴王前。。

【說明】參見雪卿《九重宮內盼佳人》第一至第二段，見《笙簧集》，頁102-103。

313 雪裏恩仇病憶 每套二只 任璧珊君 （頁299-300）

（頭段）（梆子滾花）我為救佳人、用力太過。。精神困乏、病起沉疴。。二豎為災、却令我春山橫鎖。。枕蓆纏綿、係惡遣病魔。。（中慢板）皆、因為、前個幾日在於芳園、經過。。偶遇着、強徒賊追逐、嬌娥。。（慢板）因此上、奮雄心、把佳人、互助。。

（二段）我見他、唇紅齒白、眞正係臉若、梨渦。。恨奸賊、煎鶴焚琴、使佢流離、失所。。在疏林、箇個1朦朧月、使我無地、張羅。。實可憐、他淚如珠。。個个喉嚨、喊破。。苦哀憐、送他回府第、避嫌無地係夜宿、山坡。。

（三段）惹起了、我憐香性、捱盡了寒風、苦楚。。昨夜裡、消愁緒、惟有倚劍、長歌。。（中慢板）到後來、相逢着他娘親、個個。。他喚我、同行作伴免至再陷、網羅。。到今時、送他回府中、致有得成、效果。。惟有我、染着風寒病、覺得、暈陀。。每日裡、悶對藥爐、（介）唉、爾話有誰、慰我。。（過板）有懷人、空抱恨徒喚、奈何。。

（四段）恨紅繩、難與佢嚟相繫誰個與我、執柯。。織女牛郎却被銀河、隔阻。。枉痴心、滿姻緣2做乜如斯、結果。。問蒼穹、

1 「箇個」，《名曲大全四五六期》作「個個」，下同，頁44。

2 「滿姻緣」，《名曲大全四五六期》作「美滿姻緣」，「美」字宜據補，頁44。

因何使我、墮落慾海、情波。。今日裡、咫尺天淮 1、点得再會佳人。。箇個。。那情絲、

猶好比自縛、蠶蛾。。相思淚、濕透羅衣爾話誰憐、苦楚。。這淚痕、班爛點点好似碧

海、星羅。。嘆緣慳、這都是、露宿松林我當時、錯過。。張國文、情天莫補都係枉作、

情多。。又聽得、檻外蟲聲莫非佢垂憐、於我。。（收板）紗窗寂靜、歲月消磨。。

【說明】《香港華字日報》1925 年 3 月 9 日（頁二）「百代公司之新唱碟」條有云：「永安公

司同人組織之永安樂班，自去年七八月間為東華廣華兩醫院籌款賑三江水災，得銀數萬

元，一時聲價頓增。該劇員任壁珊聲技出眾，港地知名，現聞百代公司禮聘入碟所唱（雪

裏恩仇）病憶一曲，昨日出世，歌韻淸妙，詞藻典雅，誠唱片中不可多得者云。」

314 情兩留痕 每套二只 陳國衡君 （頁300－301）

（頭段）（二簧（首板）哭一聲。。儂的夫。。心血吐嘔。。（重句）（哭相思）夫呀潘郎那

呀罷了潘郎呀。。（慢板）不由得。。洪氏女我珠淚、交流。。

（一段）想當初。。儂與你。。估道同諧。。白首。。怎知道。天不從人愿使我枉費。綢繆。。

憶當年。。你十載寒竂。。在於案頭。。研究。。幸喜着。。南宮報捷都算遂你。。心

頭。。實只望。。出仕為官。。方顯得光前。。裕後。。皆因是。。禍從天降係實命。。

不由。。

（三段）事由起。。那奸官。。心存。弊竇。叫夫郎。。你帮他把苛稅。。重抽。。悔不該。。

1 「淮」，《名曲大全四五六期》作「涯」，宜據改，頁44。

卵石相爭。。今日法場。。斬首1。。你死後。。在天有靈、要常護祐。。嬌兒長大、報

却此仇。。說到此言、係心苦透。。（打掃街尾段）唉呀凄凉痛在心頭。。奴只得、

對着、這個、不言、不語、無、聲。。（潘桂華）奴的夫君。。快些醒來。。你妻、來

送、你、終。。

（四段）（西皮）從此永別。。冥幽。。你今日。。死得如此英雄。。儂定是。。為夫君。。

柏舟。。甘守。。（二簧）有日裡。。我嬌兒。。長大成人把你奸官。。斬音 1。。（二

流）可憐哭不成聲。。喊破嚨喉。。

315

伯牙訴琴 每套三只 桂玲女史（頁 301－304）

（頭叚）（首板）奉君命、駕蘭船、如楚修聘。。（中板）丹心一片報龍廷。。豈懼風霜和露冷。。

不辭戴月與披星。。（白）下官俞瑞、字伯牙、在晋王駕下為臣、官執上大夫之職、

今日奉主之命、如楚修聘、舟子、與爺開船可、（中板）周轍東。王網墜、真果是國祚

不振。。看將來、七雄五霸各戰爭。。觀此情、庶民塗炭、殊堪憫。。還有等、爭權位

（二叚）居高位、可算得全無、表見。。路行人、難怪道無日無天。。皆因是、臣不忠來君不正。。

只可嘆、黎民雞犬也不、聊生。。此一去、見楚侯不違君命。。（介）方濕 2 得、俺

1 「音」，當作「首」。

2 「濕」，疑作「顯」。

俞瑞那些經濟、才能。。。（子期上中板）家貧又遇滄桑變。。。高堂難奉二雙親。。用餐不飽凄涼甚。為子怎能得安心。。（白）在下鍾子期。。自幼愛讀詩書、只因家道貧難、每日採樵度日、不免手拿担斧。。（白）即速起程可、（中板）日間採薪山河靜。。晚來映雪與囊螢。。不怨天不尤人君子固窮聖賢、安份。。從古來、不少白屋出公卿。。

（三段）來至在山前抑首瞧定。。又只見風雲四起大雨淋。。（伯牙中板）雨過又新夕陽影。。舟人放掉片帆輕。。縱然一夜秋風冷。。（介）只在蘆花淺水邊。。（白）你看空山新雨後、天氣晚涼秋。。不免搖琴一曲、聊對名山之勝也、（嘆顏回八板頭）可嘆顏回、喪幽冥。。（重句）叫人痛苦淚淋淋。。好不傷心。。問天何苦喪斯文。。一散一飄陰。留剩此餘生。。成都之謠人。。學不能、今不該他天行。。而已來為人。。看將來富貴。。

（四段）由天所定。。切莫強定。。（白）吓、霎時之間、崑絃斷了、莫非有強徒刺客在此、左右、岸上有人、與爺趕出、（子期白）吓、常言道、門內有君子、門外君子進、大人何用見疑、（伯白）如此說、老夫失言得了（子白）好說了、（伯白）既然得遇知音、何不請下船中一敘、（子白）既不嫌棄、當得從命、大人請、（伯白）君子請、（慢板）開言來、問君子、高名上姓。。住何處、操何業、高堂之上可有年邁、雙親。。（子唱）小姓鍾、名子期、集賢村上乃是小人向駐。。日間採薪、晚來攻讀、侍奉桑榆暮景兩位老人。。（伯唱）讀書人、行大孝、真是令人、欽敬。。再問君子與琴中之意、你一定是高明。。。

（五段）我又請教一聲。。（子）老大人、既然是、不嫌瀆聽。。待村愚、把琴經、署表詳情。。

（中反線）論絲筒、原本是、佛師所定。。命良工、採梧桐、把雅樂和襯。。工商角
徵羽乃是五音來運。。金木水火土又是五行來分。。堯舜氏採五行可算昇平雅韵。。周
文武再加君臣天下可算盡美難更。。一忌電火雷兵震。。二忌旋風羊角奔。。三忌臨喪
殯。。四忌自己身。。五忌五官不端正。。六忌身體不潔淸。。焚妙香、須要潔淨。。
心不噪、氣和平。。孝婦聞言聲不振。。彈到雍容豹虎鳳起龍騰。。村愚不忖冒昧妄談謬
論望祈有善訓。。這纔是、班門弄斧眞眞失禮高明。。

（六段）（牙中板）聽他言、令老夫五內欽敬。。却原來到今日得遇知音、站起來、禮恭敬。。
有一言細說詳情。。我今與你排雁行。。做个同聲相應。。但不知君子可遂如心。。
（子唱）大人眞乃仁義盡。。不嫌寒陋藍褸衣衿。。又道是恭敬不如我從命。。（伯
唱）從來富貴似浮雲。。跪在船中忙告稟。。從此山河發誓盟。。（子唱）雖然兄弟聯一
姓。。好比同胎共父生。。（伯唱）情長語短言難盡。。又聞市井報鷄鳴。。舟中人
解纜往前進。。兄弟們、手挽手、難捨難情。。

316

舟中吊影 每套一只 花旦五星燈 （頁₃₀₄）

（頭段）（二王首板）孤舟裡。。夜眠眠。。我蓬窻徙倚。。（重句）恨天公。。不為奴。。
吹愁去。。到今日。。他偏能惹我。。懷思。。恨緣慳。。慘離情。。
（二段）實在無心。。修飾。。傷心事。。百家亭霜井一概。。拋離。。憶當時。。居家下。。
寫不盡眞和偽都是飲泣。。如絲。。來到凄凉境。。捱不盡。。東奔西走。。南來北去。。

勞步不停。。自古道。。夫妻多情。。終歸命鄙。。問情天。。為甚麼獨生奴。。如此

多情。。何有如此悲悽。。獨徘徊。。步輕移。。祇得舉頭停睇。。（重句）又只見

滿天星斗。。照住一個綠水漣漪。。

317

霸王別虞姬　每套二只半　附得勝回朝音樂　音樂大家黃叔允君　（頁304－306）

（頭段）為虞姬、被天羅、藏龍失所。。（重句）（滾花）紛紛戰國撩動干戈。。寵用佞臣、孤

家之錯。悔不該輕賢重色、我貪酒鬧歌。。

（二段）陣陣漢兵、叫孤往何方避躲、失却了馬兒、心血煩惱。。（撇喉慢板）見千峯、問蒼天、

心如、刀割。。到如今、無馬無橋難過、山坡。。悔不聽、范先生、身遭、大禍。。

（三段）楚霸王、回首不見那錦綉、山河。。想當初、在深宮、何等、安樂。愛美人、與孤皇、

手挽手、百花亭、看花景、散散心、他生來、貌似桃花泛秋波、眉如新月似嫦娥。那時

節、最愛他、飛觴醉月終日對酒、當歌、怎知到、樂極生悲、不能、久坐。漢劉邦、聯

盟六國就撩起、風波。。

（四段）孤雖有、力拔山氣盖世 1 為在虞姬、一个。到如今、逃亡捨却就無可、奈何。。況且是、

糧草盡絕要孤捱饑、抵餓。夢不到、俺項羽今日受此、災磨。。又只見、追兵趕到、速

把、山過。。（滾花）又只見高山無路、一派汪河。。嘆英雄沒路、人亡國破。烏騅長逝、

無可奈何。。

1 「力拔山氣盖世」，疑作「力拔山河氣盖世」，「河」字宜據下文補。

（五段）我捨不得美人、忙來叫過。。（白）虞姬、美人唉、（唱）虧煞我項羽、有力拔山河。。。

仰天長嘆、俯衿難坐。。恨張良用詭計。。把八千子弟消磨。。就把人心吹散、兵馬墮。。。

重有英雄蓋世、難保得一個女嬌娥。。夫妻們分散、好比琴絃斷楚。。烏騅長逝、如此

奈何。。嘆英雄沒路、唉、正是人亡國破。。到不如一命、同見閻羅。。。

318

得勝回朝　（又名雁落平沙）　音樂大家　（頁306）

（六段）六上五六反　六上尺　（回頭）反六上尺　六反工上工尺　尺工尺乙　五上工六五

上尺何士上尺　上尺反六　生生五六反工六　反反六五生五六　五六　上上六反

上尺上尺　士何尺何士上尺　上尺反六　生生五六反工六　五六　上尺六反

319

燕子樓　每套二只　麗貞女士　（頁306-307）

（頭段）（梆子中板）烏衣巷口。。斜陽晚。。野草寒。。。逝水長流。。難1望返。。。

落花無主。。暗摧殘。。覩物思人。。情黯淡。。忍不住飄飄紅淚。。濕羅裳2。。。自古

道薄命紅顏慣。。妾不是紅顏命也難。。最怕是生離死別好比風流。。雲散3。。劇憐長夜。。。

夢魂翻。。影隻形單。。樓上寂寥。。關盼盼。。。

（二段）又只見燕歸如舊。。鶴去無還。。（芙蓉腔）（慢板）張尚書。。虧煞奴。。愁緒千萬

1　「難」，《名曲大全四五六期》作「徒」，宜據改，頁59。

2　「裳」，《名曲大全四五六期》作「衫」，頁59。

3　「最怕是生離死別好比風流。。雲散。。」，《名曲大全四五六期》作「昔日繁華、轉眼風流雲散」，頁59。

二十年。。同一夢。。回首。。何堪。。

（三段）往日裡。。與使君。。在此樓。。醉金樽同敲。。檀板。。綺羅[1]中。。珠簾內。。教成歌舞。。

真果是衆仙同日詠。霓裳。。（中慢板）施蔫蘿。。附松柏願與衾枕。。長燦爛。。樂管絃。。

辭組綬勝過節度。。屏潘[2]。。總然是。。春風桃李。。花開放。。有誰知。。秋雨梧桐。。

葉落狂。。嘆人生。。功名富貴。。如夢幻。。自古道離合悲歡。。理循環。。既遇着超生。。

消孽障。。緣何飲恨。。守空房。。翳彼柏舟。。同泛泛。。

（四段）撫膺長嗟嘆。。夜漫漫。。燈暗暗。。越思越想荷德。如山[3]。奴本待相隨使君。。歸泉壤。。

又恐怕玷公清範。。稍偷生。。自愧顏殊報。。好叫奴左右。。做人難。。到如今。。美饌珍饈。。

難強飯。。玉簫瑤琴。。懶吹彈。。玉搔頭[4]。。如意簪。。牡丹枝。。繡妝環[5]。。合歡

床。。連理帳。。芙蓉春[6]暖。。睡難安。。從今後這裡燕子樓。。都是任由。。蛛網。。

自埋劍履。。絕塵寰。。矢[7]死靡他。。是泡幻。。（收板）怕只怕。。烏鵲高飛。。不

1 「綺羅」，《名曲大全四五六期》作「羅綺」，宜據改，頁59。

2 「屏潘」，《名曲大全四五六期》作「寄屏藩」，頁59。

3 「越思越想荷德。如山。」，《名曲大全四五六期》作「越思越想、再三再四、荷德如山。恩深似海、須要報郎千萬、啣環結草未能償。」，頁60。

4 「玉搔頭」，《名曲大全四五六期》作「纏頭綿」，頁60。

5 「繡妝環」，《名曲大全四五六期》作「丹桂枝。。枕妝還懶」，頁60。

6 「春」，《名曲大全四五六期》作「香」，宜據改，頁60。

7 「矢」，疑作「之」或「至」。

落鳳凰。。

【說明】與呂文成《燕子樓》比較之下，麗貞這個版本顯然在文字及語句上都有很多不同之處。丘鶴儔《琴學新編》亦載有《燕子樓自嘆》一曲，宜參考，見該書頁204-212。

320 怕老婆 每套一只 蛇仔利、子喉海合唱（頁307-309）

（頭段）（子喉海白）吓、你話我唔靚、唔白淨咩、你個衰鬼都唔吼我、（利白）邊個話我地亞少奶呀、人地話你唔靚、我都唔肯佢亞、你唔好嬲、我講過你知呀、（海白）唔嬲就瓦燒個咯、跪倒處、（利白）哦、（中慢板利唱）我地好老婆、你千祈唔好、來發火。。我怕你、重怕過地下、閻羅。。想我自從、娶你入左門唔敢行差、踏錯。。故此逢人都話我、最怕、老婆。。出夜街、將近十點鐘就驚時辰、已過。。若還唔依你、難為我個對、好多。。在你房中、打扇裝烟都係常時、叫我。。打我个膝頭、扭我隻耳仔制過、好多。。況且你、面貌身材真果是天支、婀娜。。斬刀眉、棋子眼、媚若。。趁住秋波。。黃金牙、咬住個條白口唇命都俾你、來攞左。。最難得、你個條黑頸柄。。皴住的頭髮、疏疏。。最鎖魂、一對金蓮好比肇城、大裏。。皴挑蕉咁手、面比熟菠蘿。。靚嘅老婆、你話唔溫我重溫、邊一個。。

（二段）皆因是、年將三十、二位爹娘想抱、細佬哥。。三月清明、拜山番嚟大胆走去二奶房中、來坐坐。点知到、一時高慶弄出、風波。。我地好老婆、婆地好老婆、蒜蒜地、饒恕我。從今後、若還同佢溫、一定受你、災磨。。（海白）唉、你個衰神呀、（中板唱）我自從、嫁入你門、亦有七八年、可稱一個慈賢、嘅內助。你問一聲、左鄰右里、邊一

個唔識我係、你賢內助。。你都時常、激嬲我大少奶、不過輕輕來扭你、隻耳朵。最重罪、

亦不過刻薄你個對、膝頭哥。。你睇吓我、靚得咁交關、生成龍咁樣嘅頭、獅咁大個鼻、

蟹咁潮氣眼、眞正喺腰肢、婀娜。。行三步、扭兩扭、後便趷住一個、大桑蘿。咁靚嘅

老婆、你重要多心、眞係唔怕、嚐折墮。從今以後、你若還同佢溫、你都要受我、災磨。。

321

打掃街 （大調） 每套一只 花旦馮敬文 （頁309）

（頭段）嘆寃家……嘆得露滴松、梢。。月影兒、上。你去時、奴把那把那知。心話。訴與你

得知。野草閒花休。休要採、休要採。。

（二段）聽寒蟲。。嗡嗡、吲吲得奴的悲、悲呀、悲聲凄涼。。自¹化蚨蝶夢。夢還鄉。夢還鄉。。

鉄馬响叮噹。月影照東墙。。時²淚濕羅裳。噎呀凄涼痛肝腸。。奴只得、對着、這盏、

不明、不滅、孤、燈。忽聽得、奴的寃家、他的足步、响、靜靜、瞧、

【說明】參見李雪霏《打掃街》，見《笙簧集》，頁190。

322

車大炮 每套一只 龍舟歌 （頁309-311）

（頭段）我車大炮、諸君呀要注意留神。龍舟唱嗽都或假或眞、我昨晚三更哈眼馴。忽聞炮响嚇

得我震騰騰。舉目抬頭觀子細。只見四無人影係咁黑嗢嗢。。唉做乜陰風一陣又試一陣。

1 「自」，李雪霏《打掃街》作「身」，宜據改，見《笙簧集》，頁190。

2 「時」，李雪霏《打掃街》作「珠」，宜據改，見《笙簧集》，頁190。

323

山東响馬 每套一只 霸姬桂妹師娘 (頁311)

（頭段）（二簧首板）今晚夜、困住了、英雄好漢。（重句）（慢板）好一比、籠中鳥、網內魚、插翼不能高飛難以逃出羅網叫我怎樣、行藏。。都只為、追究他、黃金、萬両。他累吾、困在此間、沒有、主張。耳邊廂、又聽得、樵樓、鼓喨。舉抬頭、又不見、月亮、星光。。

原來走出呢一位地方神。。我放胆上前將佢問。喂四圍炮响到底為乜何因。。佢話南北兩軍爭戰。陰司地府都嚇壞好多幽魂。。呢一個姓袁名世凱係洪憲皇帝。重有呢個紅鬚軍師乃係趙秉鈞。。佢統帶北軍有幾百萬。。話要殺盡南方個的開國偉人。。呢一個姓黃名興係南軍元帥。。重有黃花崗七十二位英雄兼共呢個生財老溫。。蔡鍔將軍來督陣。指揮全靠呢一位宋教仁。。

（二段）个陣你有你強。。我有我硬。只哝哝嘭哙打到地裂天崩。。正係棋逢敵手無高下。將遇良才各稱能。。只顧爭權奪利唔把人憐憫。可憐生靈塗炭民不聊生。。唉呢塲慘禍亦唔知何日了。正係聞者傷心見者淚淋。。我聽聞佢咁話吓你眞係笨咯。等我畧施小術共佢解紛。。去請個劉海大仙嚟擺個金錢陣。金錢一個就以困盡佢班能人。。個陣銅氣歸心佢必定各有各褪。從心所欲就唔怕嚕相爭。。定下海晏河清又方波浪滾。個陣民安國泰就恭喜大衆同羣。。我話完个的大炮越車越近。嚇得我昏天黑地唔嚕起身。。睜開對眼原來係發夢。呢的係鬼打鬼嚟咸嘭哈都唔係人。。重要搵一個高明將佢問。或眞或假要領教吓先生。好咯我龍舟唱罷聲喉緊。鬆一陣、諸君聽過就多賺金銀。。（完）

（二叚）今晚夜、好一比囚籠、被困、任你是、大鵬鳥難以、飛揚。。越思想、不由人、心如、刀割。（滾花）黑夜裡不見人、好不孤寒。。盡在了為難處、抬頭一看。又只見廣東先生、睡在一傍。。到不如喚醒他來、大家同來作伴。好嚙一個躊躇、逃出羅網。。喚先生你醒來、某有話講。此不是善良地方、是一間謀人寺堂。。先生若還不信、抬頭觀看。（收板）先生你、請起嚙、又話商量。。

324

蝶情花義 每套一只 梅影女史 （頁 312—313）

（頭叚）（八板頭）皆因生得肖、珠粉清、大鵝眉、穿起朝袍衣、櫻桃小口一点紅、十指甚溫柔、小小金蓮步來行、行路好比風擺柳、皆因生得靚、回想妙容肖、樵樓三鼓响、想起有情郎、不由我家掛、珠淚兩行、自從奴夫上京邦、（重句）想起了、從前事、夫妻一雙雙、呀呀嚄、咯、夫妻一對對、携手上牙床、放下紅羅帳、顛鸞倒鳳、長情、夫妻一雙雙、呀呀嚄、咯、你來看、四便廂、歪楊柳、風擺擺、歪楊柳、燕子啣泥、插花飛、梧桐樹梢、百鳥歸巢、哪、

（二叚）你來看、這一邊、有一隻、黃鶯兒、在此唱東西、唱得呱呱叫、支哩揸喇、揸喇咕嚕、不知唱何、東西。。想、小生、離了書房趕到後園、賞識百花、美景。。觀不盡、園中花木百獸、精靈。。朵一朵、盤一盤、都是大家、來合并、你來看、千紅萬紫、綠葉、青青。。東邊上、有隻紅嘴綠鶯哥、鸚鵡噲能言、好似噲懂、人性、西邊上、百鳥歸巢、

孔雀、開屏。。（小曲）又聽得、一邊聲、風吹凋調1叮。。。我舉頭兒、又只見、風吹凋凋叮。。。噎吔、好比塲上掛銅鈴。。好似萬里、留聲。。

【說明】此曲頭叚與《紅荳相思憶美》中之《浪淘沙》小曲大致略同，見《笙簧集》，頁246。

325 恨綺之醜女洞房 每套一只 新蘇女史 （頁313－314）

（頭叚）（中板）今晚夜。人月重圓你地小姐鵲橋、高駕。。因此我、搽左幾樽雪花羔2、三樽茄士咩、重要搽白、堂牙。。須知到、滿座親朋、個個到來恭賀你二小姐今宵、出嫁。。個班吹打佬、天咁落力、幾乎打爛、對大鈔。。我地亞爹、身為督府、眞係居然、聲架。。況且我人人都話我靚、有沉魚落雁、閉月、羞花。。我個好才郎、一見我傾心、大抵佢時時、牽掛。。在堂中、指手劃腳、細語、如薕。。好彩我聰明、知到佢個心、就對亞爹、講話。。纔訂下、良緣美滿、眞係靚女配靚仔。。委實、無差。。我今宵、一刻千金、有邊個咁得閒、共你個的人、講埋個的風流、說話。。我唔學得、個的順德女、嫁

（二叚）叫媽媽、隨姑娘、快些照住進洞房。。（重句）看看奴的好才郎、進洞房、又只見銀燭高燒你睇掛滿、詩畫。。郎哥呀、你在邊處、待我來搵過、搵來搵去、為何不見新郎

1 「調」，下文作「凋」。
2 「羔」，《名曲大全四五六期》作「膏」，頁45。

【說明】此曲與子喉七《恨綺之醜女洞房》之一、二段同，缺該曲之三、四段，見《笙簧集》，頁181-182。

哥、搵來搵去、唔見於他、莫不是、在於羅幃內、就把羅幃、高掛。。你睇吓、个个靚仔、靚得咁交關、佢重靚過、靚少華。。他生來、又唔高、又唔矮、真係風流、瀟洒。。睇真吓佢、好似戲棚上、兩人刁眼角、打起嘅局嘲局、根池根、嘅眼、臥蠶眉、重有幾只金牙。。倘若是、潘安來再世、共佢嚟比併、好似公司、減平價。。等我來、學吓近日个的自由女我見个文明禮、把手、嚟揸。。

326 宦海情天之陳情 每套一只 唯一丑生生鬼容（頁314-315）

（頭段）（梆子中板）我請主上、聽罪臣恭陳、此事。。臣固知、死罪死罪、敢避斧鉞、之誅。。想當年、臣以庸才幸逢、明主。。將重任、來相加委以執掌、軍機。。我、愧未能當此時立功、萬里。。又未能、宣得[1]化威服、四夷。。常憂到、尸位素餐、久有讓賢、之志。。感深恩、思圖報他日馬革、裹尸。。皆因是、任用非人、辱及喪師、失地。。蒙主上、保臣首領、賜以淨土、皈依。。我本待、如來之下、日祝江山、無事。。

（二段）誦黃庭、禮金剛、無我無相、長此萬事、皆非。。又敢話、起陰謀借此以為、皇覺寺、若講到、犯臣通緝、我都實在、唔知。。聽他言、遇兵燹日暮一身、無寄。。求我方便、借宿一宵、明日當即、告辭。。想聖賢、曾有話、四海之內皆為、兄弟。。何況我、出

327

白蛇會子　每套三只　麗貞女史　（頁 315 — 316）

（頭段）（首板）在塔內、思嬌兒、神魂不定。。（重句）（二流）忽聽得塔神爺、呼喚一聲

（二段）白氏女走上前、雙膝跪定1。。問一聲塔神爺呼喚奴、所為何情。。聽說罷。。我嬌兒

前來祭奠。。又只見我嬌兒、睏倒塔前。。

（三段）（反指慢板）未開言、不由人、珠淚、相2飄。。叫一聲、仕林兒細聽、從頭。。

（四段）黑鳳仙、他本是、娘的、道友。。他勸娘、苦修行自有、出頭。。蛾嵋山、曾學道、

（五段）祇望天長、地久。。悔不該、貪紅塵私下山3遊。。在西湖、與兒父一同、過渡。。皆因是

借雨傘共結、鸞儔。。

（六段）在斷橋、產嬌兒蒙神、庇祐。。使金釵、四十里才把、娘收。。娘好比、弓絃斷不能、

續舊。。娘好比、東海水不得、進流。。娘好比、風前燭不能、長久。。娘好比、那太

1 「定」，呂文成《仕林祭塔》作「地」，宜據改，見《笙簧集》，頁120。

2 「相」，細明、金山恩《仕林祭塔》作「雙」，宜據改，見《笙簧集》，頁195。

3 「山」，細明、金山恩《仕林祭塔》作「閒」，宜據改，見《笙簧集》，頁196。

家人係心本、慈悲、到後來、送別江頭、佢又對尸、流涕。。痛死者、係佢相知、又係

我個不肖、之兒。。他今後、憂患餘生、從此無心、名利。。學長生、故有在此、棲遲。。

到今朝、耿耿余心、惟有質諸、天日。。望陛下、垂憐明察、臣雖萬死、尚有、何詞。。

陽日落、西[1]頭。。但只緣、兒的父無義之流。。。(重句)母子們、說罷了離情、苦透。。。(二流)塔神爺關塔門、一刻難留。。娘本待施法寶、與兒投[2]走、又恐怕違法旨、火上加油。。舍不得仕林兒、悲聲大叫。。(收板)母子們、要相逢、在夢裏頭。。

【說明】參見呂文成《仕林祭塔》(見《笙簧集》,頁120-122)及細明、金山恩《仕林祭塔》(見《笙簧集》,頁194-196)。

328 玉梅花 (幫子腔) 每套一只 新芬女史 (頁316-317)

(頭段)(中板)在金鑾、他夫妻兩人奏上、一本。。他奏道、當朝學士、係個女扮男人。。這裝事、皇盡知你都不必、多問。。崔金華、苦求皇與他判回、婚姻。。最可惡、皇的御妹佢真正、糊混。。悔不該、在金鑾乜你亂奏、大叫。。皇姑道、他夫妻兩人拜堂、成親。。崔金華、佢對於婚姻事、一定不去、條陳。。

(二段)有誰知、皇御妹怎得有你、咁笨。。苦求皇、判回婚姻情願駙馬、讓過人。。這裝事、皇這裡我都想爛、心腎。。有何謀、嚟瞞騙他夫妻、兩個人。。皇這裡、口問心、心問口。。有何妙計才得、穩陣。。霎時間、心生一計我份外、精神。。待為皇、在金鑾立刻傳旨、一陣。。料必他、有皇在此、一定不敢認作、女人。。

1 「西」,呂文成《仕林祭塔》作「山」,見《笙簧集》,頁121。

2 「投」,細明、金山恩《仕林祭塔》同,見《笙簧集》,頁196;呂文成《仕林祭塔》作「逃」,見《笙簧集》,頁122。

329 黛玉歸天 （二簧腔） 每套二只 月仙女史 （頁317）

（頭段）（首板） 這一陣、昏得我、神魂不定。。（重句）（反線慢板） 身如在、渺茫中好

一比浪蕩、飄流。。

（二段） 嘆人生、如春夢、往來、奔走。。女流中、有許多為着情字、羈留。。常言道、人為情

死鳥為、花愁。。任你是情根情痴情種情緣、是１浮。。論情根、真果是情緣、之兆。。

論情痴、也非是連理、枝頭。。論情種、好一比雲行、月走。。那情緣、好一此２海市、

蜃樓。。歡樂場、轉眼間化為、烏有。。

（三段） 十二載、費心血一旦、罷休。。無常到、却不許停留、不久。。縱然是、有盧醫難保、

命留。。越思想、不由人心中、難受。。（滾花） 五內裏好一比、又火上加油。。莫

不是林黛玉、終歸時候。。叫紫鵑及雪雁、跪拜揚州。。

（四段） 尊一聲、老爹娘、你在鬼門關等候。。從今後難望兒、拜掃墳頭。。轉身來叩拜、外婆

母舅。。多感你撫養兒、十餘數秋。。再思想我寶哥哥、講不出口。。我說罷好好、刀

割我心頭。。霎時間奴這裡、心中作嘔。。（收板） 那三魂渺渺、我又命喪雲頭。。

【說明】 參見陳慧卿《黛玉焚稿》（見《笙簧集》，頁139-140）及肖麗湘《黛玉歸天》（見《笙簧集》，

頁213-214）。

1 「是」，陳慧卿《黛玉焚稿》作「虛」，見《笙簧集》，頁140。

2 「此」，當作「比」。

330 醋淹藍橋 （幫子腔）每套一只 唯一武生靚榮 （頁318）

（頭段）（滾花）我地今日打齋做佛事、超度老爺佢上西。。（轉中板）方才間領過、主母意

出堂看過、事如何。。默默含愁、齋堂去。你睇打齋仙鶴、以佢為題。。自古都有話、

幡杆燈籠、照遠唔照近、你睇佢高高、竪起。榜文貼在、那牆西。。進入後堂、四圍佈

置。有幾个師姑、甚整齊。。中央安住位慈悲、大士。兩邊的壇色、甚威儀。。

（二段）个便有位、七手八臂。。三寶佛爺、笑口微微。。重有兩醮師、吹啤啤。吹得滿堂悲淚、

若愁思。。銀燭佢點起、頻洒淚。微風吹動、紙錢飛。。老爺靈位、安在此。令我一見

淚珠垂。。（收板）你地出堂主祭、莫待遲。。

331 玉樓春怨之贈劍 每套一只 馮敬文 （頁318－319）

（頭段）（中板）見夫郎、帶病出征令我心腸、痛壞。。這都是、苗蠻作亂殺將、進來。。老公公、

氣力頹唐、皆因年紀老邁。。纔令着、來命汝出戰、沙場。。可憐汝、病骨潺潺我就心

腸不快。。勉支持、形神困倦、間汝點樣、登臺。。奴是個、弱質女子並無英雄氣慨。。

怎能得、學得梁紅玉、江中助戰殺他片甲、不回。。

（二段）今日裡、為着國家事情、真係出於、無奈。。至令得、沙場醉臥問你訴於、誰來。。奴

本待、葡萄美酒表吓離情、苦慨。。又怎奈、琵琶馬上催鼓、頻來。。這一口、寶劍兒

贈與郎君、配帶。。此乃是、家傳寶物曾經殺敵、回來。。望夫郎、奮起雄心就把苗兵

殺敗。。那時節、歌施奏凱、黃龍痛飲、慰吓恩愛、裙釵。。

332 義援釵 每套一只 任璧珊君（頁319）

（頭段）（首板）悶懨懨、在書房、相思誰憫。。（中１板）今日裡、為佳人、滿胸惆悵獨自、呻吟。。想當初、在於書房、共佢心心、相印。。曾說過、同諧白首共訂、鸞群。。有誰知、愛卿汝。。

（二段）身遭、病困。。我無緣、卿命薄、你就一旦、歸陰。。到如今、却令我、朝夕相思為汝忘餐廢寢。。今日裡、仙凡各別好比孤雁、失群。。越思想、兩淚盈腮、心心、不忿。。（收板）問蒼天、因何故拆我、鸞羣。。

（二流）虧我喉嚨喊破、難愛２佳人。。萬望着卿你靈魂、忙來親近。。（二流）

333 仇婚之憶恨 每套二只 肖麗章（頁319－321）

（頭段）（中板）傷心人。。為情牽誰人憐憫。。天呀天、賦生儂、羨他才貌加之為我、何以難結、朱陳。。憶當年、在荒郊邂逅與多情、親近。。兩目傳情、慇懃、自從邂逅、他一陣。。夢中再會、倍銷魂。。可恨兩姓不和、興兵刃。。我為訪家兄、身臨戰地、他冒險拯救我、難３中人、今日裡、結草銜環、儂心心、記緊呀。。待等我手中全愈、都要答謝恩人。。

1 「中」，《名曲大全四五六期》作「慢」，頁49。

2 「愛」，《名曲大全四五六期》作「捨」，宜據改，頁49。

3 「難」，《百代公司唱片曲本》（頁35）及《名曲大全四五六期》（頁49）同，疑作「意」。

（二段）（慢板）閨幃裡、顧影自憐、頻增、煩悶。。今日裡、滿懷心事、眞果有口難陳。。

曾記得、遇險荒郊外、蒙他拯救危困。。恩深如海、荷德如山重。。本該答謝、頻頻。。

有魚書、曾寫便、等候紅娘與我傳遞、細稟。。

（三段）恨未能、親呈奉、怎奈無由見面枉耗了、精神。。（嘆板）想奴奴原本是、痴情一份、

虧我吞聲飲恨、有邊個為我做個冰人、自從與他分袂、都係綿綿長恨。。今日裡愁腸百

結、都是他待我慇懃。。

（四段）從此情根種下、好比愁城坐困。。縱有衷情滿腹、我亦難說君聞。。莫非是一別難逢、

叫我心心點忿。。惟有仰天憐憫、或可以共結鸞羣。。（中板）正所謂痴情兩字、堪

人恨。。姻緣未遂暗傷神。。秋水望穿、難親近。。郵書未遞、意中人。。寒風徹骨吹

陣陣。。杜鵑啼血、不堪聞。。莫非是薄命紅顏、如斯命運。。（收板）劇憐長夜、

惆悵頻頻。。

334

姑蘇台宴樂 每套四只 著名小生錦棠、花旦美中輝合唱 （頁 321－325）

（頭段）（生掃板）內臣哑。。一擺王駕。。姑蘇台進。。（中板）賢愛卿。。座刁鞍。。份

外娉婷。。想為王。。在瓊林。。就閑無、別的。。因此上、隨着愛卿。。前去遊玩、樓

亭。。想為王。。得美人。。此乃三生、有幸、因此上。。來耍樂。。且賦、詩詞。。

（二段）（旦唱）我主你。。看顧奴。。蒙王、不棄。。裁閨花。。實惜玉。。藏插在宮幃。。

想當初。。奴本是。。出身。。微賤。。蒙主上。。喜選奴。。伴駕龍廷。。到如今。。

閒無事。。高台、景玩。。解煩悶。。必須要。。受君恩。。至必須。。

隨仝、觀景。。一仝去。。來耍樂。。觀鑒亭池。。（生唱）王愛卿。。

眞果是。。令王、心敬。。怪不得。。王隨你、前去遊玩樓亭。。侍內臣。。擺王駕

姑蘇台進。。

（三段）又只見。。侍樂宮。。站立、遮邊。。愛卿你。。隨王、下鞍凳。。樓台是。。建得、

份外娉婷。。一孤登高。。抬頭看。。亭南山景。。（自）愛美人、孤登高、抬頭一看。。

好像廣寒宮殿一樣。。（旦唱）甚麼、……我主言道、登高一望、好比廣寒宮一樣。。

（生白）正是、（旦白）主上啞、（生白）怎樣、（旦白）哦、一都是為王、厚福厚德、

纔能享此快樂的了、（生白）怎樣（旦白）想嚓你為王、厚福厚德、纔能享此

是咯、一都是我王、厚福厚德、纔能享此快樂、（旦白）

快樂啞、（旦白）厚福厚德啞、呀呀（生唱）為王厚福厚德、纔能享此

白）我主你。。眞有道。。山高、地廣。。臣妾纔能。。近此娉婷。。（旦

白）都只為。。有為王。。全登喜地。。得進此方。。

（四段）（生唱）池邊內。。見鴛鴦。。並翼交頸。。（白）愛美人、……池內鴛鴦、並翼交

頸、為王、都觸目動情啞（旦白）甚麼、……我主言道、觀看池內鴛鴦、眞眞令我主、

觸目動情、（生白）正是、（旦白）哎吔、我主啞、（生白）怎樣（旦白）你來

看、池內鴛鴦、在此交頸、其形愛敬、但願嗎、人如鳥乎、就好了罷、主上、（生白）

哦、哦但願人如鳥乎、就好了、（旦白）係咯、但願人如鳥乎、就好咯、主上、（生

白）但願人如鳥、就好啞、呀呀呀、（生唱）但只、但願、人如鳥、這等、多情（中

板）愛美人。。說此言。。真果是。。令王可敬。。怪不得。。孤隨你。。到景遊玩、

樓亭。。叫美人。。快隨孤。。就把樓臺、下去。。……待為王。。題詩一首。。贊羨

樓亭、叫內臣。。文房、來整備。。……詩詞高掛。。贊羨樓亭。。

（五段）（口1白）美人、如今姑蘇臺遊罷、隨你到伴月池中、蓮菱遣慶、愛美人意下如何、（旦

白）全仗我主之意、（生白）有此內監、蓮船侍候（蕩舟笛）開船也、（蕩舟尾）

呀呀呀、愛美人、（旦白）在、（生白）如今來到、伴月池中、何不歌舞、為皇看看、

意下如何、（旦白）臣妾當得領旨（八板頭）（小曲）（旦唱）一更夜闌散心悶……

正我好來歌唱呀約。。（生唱）我正好來得意呀約。。（旦唱）一更出個女孩兒。。（生

唱）老身教四德呀約。。（旦唱）老身是家長呀約。。（生唱）旋仝小娘、手拿東

西叫呀約。。（旦唱）手拿東西叫呀約。。（生唱）一更起來散心悶。。……真真來得

巧叫呀約。。（旦唱）真真來得妙呀約。。（生唱）我叫得我痛心。。（旦唱）叫得

奴痛心。。（生唱）越叫月當天呀約。。（旦唱）越叫月當天呀約。。（生唱）我

精神倦。。（旦唱）心頭倦。。（生唱）上前講出。。好多夜闌分。。（仝唱）又

到二更

（六段）（旦唱）心內裡。。鬧冤家。。你就不該墟塲。。來逍遙。。又見打得呀呀等。。繾

知情郎咀刁刁。。夜呀夜度液纏。。和情郎咀刁刁。。（生唱）真真令王喜悅也。。（中

板）愛美人。。歌舞。。好一似、風捲彩、蓮模樣。。好一似、嫦娥仙女。。下塵凡。。

快些與王。。忙登岸。。……往花宮。。那內地。。份外風繁。。待為王。上前去。就

1口，原文缺，疑作「生」。

把鼓琴撈上。。……哦。。……琴音响喨。。好排行。。內監、與王。。把酒擺。。

（七段）要與愛卿。。慢言談 （旦白） 主上啞。。（生白） 怎樣……（旦白） 想臣妾並無可敬、欲想敬王上、一大杯、比如可有嫌棄呢、（生白） 甚麽……美人要敬為王、一大杯。。（旦白） 正是、（生白） 即管拿酒上來也、（旦白） 內監、拿酒 （中板） 主上你、眞果是、遂奴心意。。但不知。。何日裡。。當報、君時。。蒙挑拔。。今常在。。宮幃、奉侍。。每日裡、常近着。。我主龍顏。。這一杯。。薄酒兒。。非為敬意。。望主上、還須要。。吞上心時。。（生白） 為王領受。。（中板） 愛美人。。眞果好伶俐。。待為王、開量。。吞下、喉時。。

（八段）……（旦白） 哎呀、看來我主、都果然是好酒量吓、（生白） 看將起來、為王算得好酒量、（旦白） 可算來得、（生白） 哎、都算不是來得、（旦白） 內監、再拿一大杯來 （生白） 呀、慢着、……嘔呵嘔、（旦白） 內監、主上飲得沉沉大醉、轉回後宮、待哀家立刻參扶可、（中板） 只見我主。。成醉態。。對酒宴樂。。醉開懷。。哀家幸寵。。情最大。。但不知。。何日、搭謝天台。。即獻小心。。和言解。。醉開懷全睡。。轉回來。。步出、西亭。。和門外。。更樵以盡。。畫吓眉來。。回頭便對。。日落、侍內講。。哀家言語。。細聽端詳。。但願江山。。太平吓像……一統、山河。。

335 夢遊月殿 每套二只 武生東坡安 （頁 325-326）

（頭段）（武生中） 想為王。。承大位。。就把九重來坐鎭。。君臣們。。一個個、居住相親。。萬載年長……。。

恨中原。。結連禍。。橫把刀兵、興動。。稱干戈、尚游說、五霸强徒、七雄齊出一個個、都是逞其能。。想為王、圖霸業也曾、心心來相印、怎能究衆諸侯萬國來賓。。叫內臣、擺御駕、垂楊亭鎮。。（唱）思想起。。朝綱事、真是聊動、寡人。。（白）孤家趙武靈王坐位、承先父基業、威鎮國邦。。今乃列國紛爭、這也少言、當日為王韓夫人仙遊。。

（一段）為王都未曾續回一宮。。思想起來、真是令人愁悶也。。（唱）為着了朝綱、心不安。。列國爭雄、起戰塲。。早不幸、韓夫人仙遊有語難講。。思想起。。叫王刀割腸。。耳邊响、又聽得譙樓鼓响。。真是令孤刀割心肝。。（掃唱）聽譙樓。。打三更。。我心中懷恨。。（慢唱）一心心。。懷念着。。我的韓氏、夫人。。

（三段）望通街。。共宴樂、長天一色。。又聽着。。譙樓上。。鼓打三更。。看皇天、又只見、銀河陣陣。。那牛郎和織女、相會一句。。遭不幸。。韓夫人。。仙遊、冥往。。到如今。。有三載。。曾得一夢、未曾、（中唱）因此上。。王心中。。我就常常來掛恨。。宮幃內。。心如刀割。。好不傷神。。想當初、在椒房長情恩敬。。

（四段）早承歡。。暮設宴。。御樓仝叙、魚水相親。。想必是、在前緣良緣因訂。。日夜間。。夫妻們、又永不分離。。我實指望。。在天願做比翼鳥。。在地願做連理枝。。我又永諧親近。。又誰知。。嗚呼一命、玉碎珠沉。。你來看。。霜露滿天夜黑風悽個鴛鴦也恨。。宮幃內。。從今共枕問有何人。。須則是。。六宮中、又許多妃嬪。。只是孤恨。。宮幃內。。情絲、未斷我難捨難分。。淨無聊。。坐宮幃、空來長恨。。（收板）與韓夫人。。

336 蘇東坡點化琴操 每套二只 武生優界東坡安 （頁 326-328）

（頭段）（武生）（中板）我想當初。。在朝中。。官居。。學士。。被貶臨江。。君聽纔言
王安石。。他心中全然。。不正。。貶我到杭洲只謂遂他。。心田。。又不顧本處官員
不為。。方便。。事又苦。。衙又爛。。奔波勞碌越阻寒酸。。莫不是。。蒼天作孽。。
把人勉。。須赴臨安到此遊行。。學個前古聖賢。。起造了。。臨高亭又把學堂。。
起建。。（中唱）莫不是蒼天結下萬丈黃天。。

（二段）（白）老夫蘇軾。。號子贍。。當初在朝。。官居翰林學士。。後來却被王安石所害。。
今日陛下召見。。蒙恩特授。。欽加工部員外郎。。杭洲團練副使。。與本洲安住。。
叫我來到此處。。起建學堂。。改號東坡居士。。這也少言。。聞得前途。。實在幽雅。。
前往幽筵一回也。。（中唱）聞聽得田基。。實在幽雅。。此乃是天地生成。。大文章。。
將身兒我就把出門而往。。（唱）前往遊玩解解愁腸。。。（旦首唱）柳琴操。。閒

（三段）（急唱）四圍遊蕩散散心腸。。（白）奴家柳琴操。。間1暇無事。。前往田基遊玩
也。。（中唱）我艷着容。。巧辦婷撓船。。而去。。（唱）四圍遊蕩散散心時。。
（武生中唱）聞說道田基好景致四圍遊玩解愁眉。。將身又就把田基而去。。（中唱）

無奈何。。今夜裡。。我就獨守殘燈。。

1 「間」，當作「閒」。

（四段）（白）原來是娘子有禮。。（旦）原來官長有禮。。（武生）有禮。。（旦）此禮何來。。
（武）意欲僱你蘭舫。。往田基遊蕩。。可能做得。。（旦）官長既是喜歡。。即

四圍風景暫解愁眉。。（蕩舟笛）

管請下船來就是。。（武）搭橋板上來也。。你來看四圍這等好美景。。待吾觀看一
回也。。（中唱）推開了蓮窗觀造化。。有山有水伴田庄。。水柳長堤高橋掛。。四
圍楊柳半垂楊。。你來看百鳥聲聲唱。。不由得老夫喜笑眉揚。。觀不盡山青和水蕩。。
真果是四圍好清涼。。對着了蒼天來嘆罷。。（中）真果是令人散解愁腸。。

337

蘇東坡遊赤壁 1　每套二只　優界武生東坡安　（頁328－330）

（頭段）（首板）蘇子瞻。。在學堂。。我無聊無賴。。（中板）幸喜得。。有學堂任我徘徊。。
想這裡。。原本是一個荒涼所在。。就是我。。觀風仍屬。。建起堂來。。今將那。。
百經我繪圖來掛在。。因此上。。夜夜習堂我自號東坡好不。。徘徊。。早晚間。。
愛篇絲歌舞動人慷慨。。又有那。。佛忍和尚與我文章成學對坐筵豪飲可算知交。。往
來。。這幾天。。欲想轉回臨皋。。所在。。

（二段）（中）急步兒。。進後堂收拾行李。。安排。。我又只見。。窻樓之上。。行得人形
來。。在地映看明月我就另開眼界。。到如今。。獨一人吽我怎得眉開。。悶懨懨。。坐學
堂好生古怪。。（中）黑夜間。。有誰人到此而來真真令我懷悵。。（公脚）（中）

1「壁」，下文作「壁」。

青山綠水年年在。。野草閒花滿地開。。一路行來用目觀看　（中）　又不覺到此學堂來。。　徒弟隨我進學堂內。。（中）　學士公座在學堂來。。走上前來施禮參拜。。

（三段）（中）　恕老夫。。　（公）　接駕遲望師傳[1]海涵。。（白）　不知老師傅駕到學堂。。有失遠迎。。望求海量。。（公）　豈敢。。來得草莽。。（中）　今晚月明星朗。。特地到來。。與傅黑夜之間。。光臨學堂。。有何指教。。（公）　今晚月明星朗。。特地學士公大家一仝前往夜遊赤璧。。（武）　哦、師傳[1]言道。。今晚月明星朗。。特地到來學堂。。吓我一仝前往夜遊赤璧。。（公）　是、（武）　好、既然如此。。大家一仝上船也。。（中）　赤璧景緻令人愛。。（公）　大家前去遊玩徘徊。。（武）　手挽手兒出門外。。（中）　又不覺到此半山亭來。。（武）　吓了[2]環灣好船半山亭內。。

（四段）（公）（中）　真果是月明星朗遂心懷。。（武白）　老師傳。。今晚月星朗。。　來到赤璧四圍好所在。。（公白）　果然好地方。。（武）　大家上山來觀看美景爾道如何（公白）　唉、我幾十歲人。。足兒不得方便。。我不敢去。。（公白）　哦、老師傳言道。。　爾年幾老邁。。足兒不得方便。。爾不敢去。。（公）　正是。。（武白）　既然如此。。老夫不陪也。。（中）　想當初。。曾到此觀看美景。。到如今。。（武白）見樹木改換。。叢林。。又只見。。江流青地通大海。。山高、月皎、水綠、石赤。。一遍風繁。。　爾來看百鳥聲聲來唱。。（中）　真果是四圍風景實在風繁。。

1　「傳」，當作「傅」，下同。

2　「了」，當作「丫」。

338 偷鷄求婚 每套一只 男丑蛇仔利、花旦璧玉蓮合唱 （頁 330 ~ 331）

（頭段）（旦白）利哥休要如此、待奴良言相勸則可、（中板）走上前來施一禮。。意中人你
何須怒氣時。。來到花園對你講。。看來無人在園時。。特地哀求利哥你。。大家逃走
做夫妻。。才有着我兩人來和氣。。不用推辭那言詞。。但只願我兩人做夫妻。。酬報
日後斷不勞辭。。定然我跟隨回府去。。自不然我待奉你雙親。。纔有令奴來苦守。。
何須要推辭那言詞。。都只為今日就想走。。才有相逢無言詞。。看來我今日無主意。。
還要應成不用推辭。。

（二段）（丑白）丫環姐呀、（唱）丫環姐。。眞果是令人火起。。環球上。。都算你最厚面
皮。。我當初。。為着老娘身中有病想食一鷄三味。。但只恨我分文未有無計可施。。
無可奈何來到園邊試吓個單手勢。。又遇着你個烏忌白忌亂闖出嚟。。這一時叫起上來
累得我眞唔好睇。。拿起我有 1 話上廟又話遊刑又話吡朋打靶話嚇得我魂魄唔齊。。幸
多蒙。。何東主說得我為人孝義。。講起上來。。週全我大發慈悲。。今日裡我蒙他週全纔有
安樂日子。。你不該。。到來撩動我就做埋夫妻。。睇吓你。。個面口生成都有幾分嬌
貴。。為甚麼。。你咁多靚仔你都唔哮哮着我呢個蛇仔利。。況且我生成。。我人又兜
茂。。我身又矮細。。又恐防。。帶你回去累你捱飢。。勸丫環。。
仔。。若不然。。任你千言萬語我就總總唔依。。（完）

1 「有」，《名曲大全四五六期》作「又」，宜據改，頁51。

339　烟精龜公自嘆　每套一只　男丑蛇仔利演唱　（頁331－332）

（頭段）　想起我地中國。。個年眞正難。。當初睇日本。。一概唔上眼。。点知打起來。。總係唔究硬。。提督聶志超。。打敗菜芽山。。李鴻章。。丁汝昌。。統領鐵甲大戰艦。。在後被困劉公保。。盡有戰船。。俾晒過老番。。講和賠欵二萬萬。。日本重話唔肯兼要割台灣。。自從我地中國。。如肉在砧板。。佛蘭西。。據住廣州灣。。義和團專門打老番。。重話打唔入。。兼嚕封炮彈。。點知打起仗。。無個走得生。。個陣端郡王。。點知撞大板。。累到太后共皇帝。。再後要耀更。。後來賠軍費。四百五兆萬。。無奈將賠欵。。各省嚟分攤。。我地廣東一年獨食幾百萬。。故此無樣唔抽到。。抽到擸撬。。共屎坑。。及後有個崔明三。。就將花捐來承辦。。不論大細賬。。一律抽加三。。借房來傾偈。。抽頭要照辦。。賊仔打水圍。。唔準過三更。。你想話斟晚房。。千祈米過反。。老舉唔領牌。。罰錢兼坐監。。嫖舍咁受氣。。生意就冷淡。。我的龜公行。。見得佢又眼反反。。我想唔做寨。。無錢嚟棲冷。。因係我個契家婆。。花名叫做大錢罌。。

（二段）　問親佢攞錢。。凸起金雞眼。。開口鬧我大粒烟。。埋口鬧我烟屎劇。。重說睇吓我個樣。。面口似玄壇。。手臂起麻骨。。膊頭起對鏟。。口唇墨咁黑。。辮頂起凉棚。。佢見我就飽。。唔使來食飯。。想我俾錢你嚟挑烟。。向來老娘都唔慣。。在後至到我烟引起。。無錢挑烟眞係難。。擘口打喊露。。溫咁咳寒痰。。口水共鼻涕。。流得一灘灘。。人地見左我。。死羊咁嘅眼。。食鴉片。。害人直正慘。。我在前食鴉片。。有錢自開覜、。食得幾年嚟。。就要續戰玩。。打武仔。。眞可嘆。。佢成日捱到黑。。　夠

烟唔够飯。。況且近日去挑烟。。都吓就噲撞大板。。巡警查出無木牌罰錢唔要坐
監。。食鴉片。。果係嘆。。點知今日食得咁受難。。不如早日戒左佢。免至終身受此
患。。若係刻戒唔甩。。諸君須要慢慢諫。。須要慢慢諫。。

340

賣花得美　每套二只　蛇仔利、美中輝合唱　（頁332－337）

（頭段）（丑）（小曲唱）為着家貧實難忍。賣花要度日。。東街走過西街邊。賣花要度日。。
呀呀的呀賣花要度日。。（唱）手拿鮮花街頭邊。。來到大門前。大呼幾聲賣鮮花。羅米兼
朵朵也鮮明。呀呀呀度呀。朵朵也鮮明。（旦）（小曲唱）為着家貧街頭出。羅米兼
買柴。。就將房門關閉了。出街前。。呀呀度呀。。（唱）出到街坊人擠擁。
賣花人。。大喊喧天賣花。搵吓賣花人。。呀呀度呀。搵吓賣花人。（丑）（小曲唱）
只見大姐出街邊。莫非是帮襯。。我的鮮花你得占。朵朵也鮮明。。呀呀度呀。。朵朵
也鮮明。。

（二段）（旦白）花仔哑。。（丑白）你帮襯我買花呀哂嘑。。你帮襯我。。
踏底地你睇吓咯。。（旦）采。。點解你踏底正俾人睇啫。。（丑）你睇過中意我
的花正要呀嗎。。（旦）哦。。花既然係我帮襯你買花啫。。我向街唔岩嘅。。（丑）
點解又唔岩哑。。（旦）冇錯。。知我地向街買野。。個的後生仔笑我蔥任妹粗咁啫
（丑）唉、個的人笑你蔥任妹話你粗吓。咁就1點樣正帮襯我吓。。（旦）冇錯嘑。。

1「就」，《名曲大全四五六期》作「你」，宜據改，頁52。

唔岩岩入去我地屋企睇吓。。你入去裏頭吓重好。。（旦）又冇人向處岩咯。。（丑）

咁靜局就岩晒嘑。。嘑唉、個門口窄窄地啫嘑。。入到裏頭就咁鬆吓。。大姐、（旦）

喺、地方闊啫嗎。。（丑）知唔係地方闊。。唉幾好。。乜你個太公係祝華年吓（旦）

喺、我太公唔係祝華年。。舊時做生意個招牌嚟啫。。（丑）個招牌孖。。俾的花你

睇吓。。（旦）俾嚟睇過嘑。。（丑）哩亭都靚野古吓。。（旦）采、哩亭花唔岩嘅。。

又唔開嘅。。（丑）陣陣、乜你刁落個地下嚟吓。。個的本錢嚟嘑。。你話佢邊樣唔

好得㗎喺。。（旦）唔香就唔好架嘑嗎。。又唔開嘅。。（丑）哦、你話個的花未曾開

啞媽。。幾亭播。。個的含蕾嘅。。（旦）采、花啫嗎。。乜你講得咁好聽啫（丑）

就係的花含蕾。。開撻嘅。。好味的係。。（旦）唔係好味啞。。我要的好嘅啫。。

唔要個的咁花嘅。。（丑）咁你要乜野花啞大姐。。（旦）我要秋菊。。要玫瑰花。。（丑）

攞嚟做乜野吓。。（旦）攞嚟伴髻圍架。。（丑）哦咁你出聲正得囉。。哩亭。。（旦）係

要個亭。。（旦）呢亭。。（丑）係多要哩亭伴髻圍岩咯。。（丑）岩喇嗎。。（旦）岩咯。。

哩的咁花花要幾多錢啞。。（丑）三個仙得架大姐。。（旦）你賣得咁貴嘅啫。。（丑）乜

你中意哩兩亭。。（旦）係咯。。（丑）我話唔係好嘑。。哩亭花。。佢兩樣都係紅色嘅。。

我真係撞紅嘅大姐。。（旦）采、乜你講的咁撞紅。有乜好聽啫。。（丑）哩的花撞紅色架

（三段）喂大姐重有亭靚野播。。（旦）乜野靚花亞有。。（丑）唔錯喇。哩亭桂花重好。（旦）

點樣好法。。你的桂花。。（丑）好意頭啞。我的桂花帶阻多添桂子大姐。。（旦）采、

乜你話的咁嘅野。。（丑）好意頭啞嗎。。（旦）雖係好意頭。我地薐任妹唔岩嘅。。（丑）

點解唔岩至得架。（旦）係呀嫁阻第個亞嫂。多添桂子至好這嗎。（丑）係乜要嫁阻多添桂子至好家。（旦）係定喇。我地薯任妹唔曾嫁。唔恭喜你話個的咁嘅說話嘑。啫。。（丑）唔係計呢度呀。你個身子壯。（旦）采、壯極都係嘅。直頭嫁阻至有嘅啫。。家吓吾係望生仔嘅。。（丑）我古身子壯。。多添桂子早的嘅。。（旦）唔仝你講埋咁多個的說話我好唔中意嘅。（丑）你唔中意咩。。（旦）係喇。你話個的新說話。。賣花仔呀我帮襯你買咁多花。唔知到你叫乜名。（旦）唔知到喇。。我姓死名叫乜復生。。（旦）乜你咁得意啫。。乜你死復生、（丑）我就死復生。。死唔去嘅啫。。（旦）咁呀。。我再問聲你咯。。你地賣花幾好嘅喎咩。。（丑）重好得落。。唔使恨咯。。呢單生意。。（旦）點解唔使恨啫。。（丑）行阻十幾條街未曾食飯。。啞大姐。。呢的生意都係唔使恨嘅咯。。（旦）你一日聽得多錢就好喇嘛。。（丑）啞惡講咯。。（旦）你地做花就好哩。。（丑）話嘑我地做花。日篤夜篤辛苦的嘅咯。之你好入路啞。（旦）嘑。（丑）穩得毫幾子日係咯。你地做花。既係穩陣過我咯。唔係啞。我地日頭做嘅。晚黑唔做嘅。（丑）既係穩陣過我咯。（旦）你好。我嚟問聲你咯。花仔。今年有幾大嘅。（丑）今年我今年有幾大啞。我今年十七喇。（旦）我睇你係咁大喇。（丑）我家吓係咁大。重嚟大嘅。（旦）唔係話有十六歲咁大。（丑）真係咁大咯。（旦）係喇我都好眼界古話。（丑）你唎大姐。（旦）我今年都十六嘅嘑。（旦）你今年十六㗎嗻。我真係睇唔到嘑。我話你至多十三四啫。（旦）乜你話我十三死。（丑）你話娶你做老婆。點話點好嘅。唉乜你老母番來我走喇。（旦）我采。

（四段）（丑）唉呀唉呀、慌得我惱得佢呀。好在走得快啫。唔係拉到我。打靶我都死過佢睇吓。

吓佢講個嘅野。講得咁滋味。俾佢老母入嚟都唔知。自己爛叫坐落佢大比。俾佢一拖拖

落個地。俾佢打靶我個後尾。喚細吾古啫。佢老母梗唔肯嘅咯。死吓。蛇仔利真係死咯。

知須然佢係哮我啫。都唔得嘅。話呢件野實有心哮我啫。知野蠻手段我就做得到。

知咁我有貨佢就哮嘅咯吓。賣花都有人哮嘅。怪得佢哮嘅囉嘛。靓

仔呀。唔係。吓眼光光冇得入手。我就唔係講沙陳嘅咯。時時都有人想嘅咯。叫我

個的賣花仔。人地使錢去叫老舉。我地經過老舉寨。個的老舉出嚟叫我。叫我

唔係。佢都追我嘅咯。烏蠅吓。買花吓。邊處穩得個咁嘅靓仔正得嘅。你穩

得咁嘅樣。有個頭壳咁尖喋。尖嘅都唔怕。最怕四方嘅啫。喇單野。慢慢俾心

機嚟作正得咯。佢實有心嚟哮我嘅咯。吓講講吓黃天 2 將晚咯。想我老豆响屋企

唔知食飯未曾。不若回家問佢一問。慢慢正做生意。你話豈不是好呀吓。着咯。

就此回家可。。（急唱）日落西山回家上。。見過了老爹問金安。將身就把回家上。

拿了銀子做米粮。（完）

341 辨才釋妖 （附紅繡鞋小曲） 每套四只半 著名公腳、花旦、大喉合唱 （頁337-339）

（頭段）（下）妖魔解到。（公慢二王唱）耳邊响。又聽得妖魔解到。睜慧目。觀妖魔。濃粧

淡服。賣弄嬌嬈。問一聲。小妖孽。從何來到。何處山。何處洞。何山何洞你要細說根

1 「咯」，《名曲大全四五六期》作「唔」，宜據改，頁54。

2 「天」，《名曲大全四五六期》作「昏」，宜據改，頁55。

苗。（旦）奴生在。西湖中。高堤一派。也非狐。又非鬼。非狐非鬼乃是古木青青

（一段）（公唱）既不是。狐與鬼。你且把名報。可是梅。還是桃。是梅是桃你還個芭蕉。（旦）莫在章台。曾聽過。陽關律條。奴乃是。基道林中吾乃風素柳妖。（公唱）看將來。莫不是。你名木卯。為甚麼。在此間。你要作惡稱丟。

（三段）（旦唱）奴非是。在此間。宣淫賣肖。原本是。與陶郎有夙世之交。（公）呀吐妖孽（急唱）罵一聲。小妖孽言語奸狡。敢在老僧跟前。亂把話搖。你本是草木生。並非人道。說甚麼與陶鳳宦。有夙世恩愛之交。幸虧得轉人形。

（四段）返投慾海。縱然是墮下刧。自把禍招。越思越想不由人。心中着惱。（白）有了。念動了五雷咒。把妖焚燒。（旦）哦（急唱）我被雷火燒得我。我靈魂魄渺。跪在了法壇上。我大發浩濤。（白）唉老師可憐吓。

（五段）（二流公唱）你把那。好姻緣念頭錯了。這是你貪風流。心地不勞。你本是草木身。難以法教。呂洞賓在城南。

（六段）三度柳妖。論因果全憑在。緣份湊巧。昨日裡亂機關。早以犯着。我念你苦脩魔。到有數百年頭。（旦急唱）望法師發慈悲。超度小妖。（旦）大法師可憐呀。（公）善哉柳青。（旦）在。

（七段）（公）算你一塲造化。待為師宣起靈符神咒。與你消災。懺悔往人生塲去罷。（旦）願法師聖壽無彊。（公）你且跪上來。（旦）領法旨（反指唱）叫柳青。你跪上來。（旦）聽我宣講。待為師。把法戒我就細說端詳。嘆人生。好一比。春夢模樣。逃不過。七情

六慾酒色財氣却要四大緊關。

（八段）　何況你。感精華悟轉人相。色即空。空即色。色色空空你要參得個透亮。又豈可。墮落在苦海茫茫。切不該。鎖住了意馬心猿。從今後。出迷津早登彼岸。尋一個。極樂土轉入人塲。手拿着。淨水瓶。念幾句護衞喃巫甘露王。（念經）　護衞喃巫甘露王菩薩。揭亭眞揭諦梳羅多羅呵婆菩薩。阿彌陀佛。（唱）　眞果是。大功德水露清涼。楊柳枝。甘露水。

（九段）　洒在柳青身上。洒在柳青身上。（急唱）　顯一顯如來佛。法力無疆。（旦唱）　我忙稽首謝法師。隨風而散。（公）　哦化陣清風。渺渺茫茫。傳法旨請金剛。回轉茄藍。（金剛）　（白）　領法旨。（唱）　領法旨。駕祥雲。回轉西方。

（第十段）紅鞋綉　1　小曲

342　**琵琶抱恨　每套四只半　（附步步嬌小曲）　小生、花旦合唱　（頁 339 － 342）**

（頭段）　（生掃板唱）　在扁舟。設離筵、江頭餞別。（中板）　撩人景物動相思、梧桐落葉秋風起。蘆花紅樹晚烟迷、（白）　下官白居易。只因情性骨梗。至令被貶潯陽。今日送客江頭正切離鄉之歎也。

（二段）　（唱）　可信功名如夢寄。宦情如水話不虛。說什麼錦衣和玉食。一為遷客。萬里飄離。斜倚在蓬窻愁難止。又聽得秋風吹透白羅衣。滿江明月人聲細。又聽得秋聲一曲韻凄

「紅鞋綉」，當作「紅綉鞋」。

凄。舉目抬頭來觀視。却原來‧‧。紅粉為着白頭悲。須要憐香把玉惜。殷勤呼喚禮先施。
我本是個同病相憐人在此。相請娘子過船裏。同訴襟期。我的我的賢小姐休避嫌疑。切
勿推辭。

（三段）（旦唱）正在凄涼舒玉指。誰人深夜喚聲移。按着了琵琶來觀視。唉吔一見官長暗猜疑。

（白）奴家京城歌妓是也。方才自訴衷情。又聞官長呼喚。待我。過船。自有道理。

（唱）見官長頻相喚。緣何底事。

（四段）莫不是聽琵琶。就憐惜寒凄。自古道人識知音能有幾。但只願萍水相逢。成知己在於今
時。黑夜裏懶把殘粧理。過鄰舟輕步移。半掩桃腮羞的的。見官長忙下禮儀。夜沉沉
人寂寂。荷蒙相召為什端的。我的我的官長。你細說奴知。免我思疑。（生唱）看你
非是凡庸體。為什麼明珠暗投在污泥。驚動粧台非別意。敢勞指法。切莫推辭。（白）
娘子呀。賢官方纔一曲未終。聽得鴻哀鶴唳。因此請出芳容。再來領教領教。（旦白）
官長不嫌瀆聽。請在蘭橈。待奴從頭訴上可。

（五段）（寡婦訴怨曲唱）恨恨恨。天不把眼來啓。（重句）奴把來磨折。年少雙親死。留下
我紅顏女。落在煙花地。與人人的追歡。一雙雙。一對對。可不羞恥。年老從良去。‧‧
有誰知嫁商人。重利輕別離拋。奴他鄉裏。相見在何期。恨寃家。淚淋漓。越思越想越
悽悽。好不叫人痛傷悲。（生白）原來詠霓裳之曲。其中無限凄悲。可惜巾幗名流。
為何淪落天涯之上呀。‧‧（旦白）賢官不厭禮法。令奴訴上可。（生白）慢講也。

（六段）（慢板）未開言好一比。梨花帶雨。待奴家把從頭細說端的。‧‧（生唱）勸娘子。休得

要珠淚交揮。（旦唱）　想奴奴。原來是長安歌妓。自幼兒學習了絲竹琴棋。（生唱）却原來、教坊中、多才。佳麗。可算得一個風流妹妹、名播京師。（旦唱）想當初在秦樓。何等聲勢。那王孫與貴介。

（七段）長日相依。（生唱）　花正開蝶滿枝。古今一體。何況你、生來是。慧質。芳姿。（中板）客。故人稀。住近這裏盆江。乃是一所變隔之地。並無音樂。可把情怡。黃昏苦聽猿聲切。。午夜愁聞杜鵑啼。今日裏。領芳音何幸所至。。好一比廣寒仙樂下清虛。。知音遇合情何喜。只可嘆。我兩人仍是井背鄉離。（旦唱）　幼年間只曉得。歡娛二字。

（八段）怎知到。今日裏。飄絮沾泥。。恨光陰。。他這裏。如同水逝。。青娥一老。。事實全非。。只望拋殘脂粉。。從良而去。。怎知道嫁商人圖財。。不念情和義。。把我拋離。留下我弱草棲塵寄。。長江空對。月華移。。今宵訴盡。。平生事。。問官長。你說道世間誰知我淒其哦。。（生唱）　往事不堪回首記。。離合悲歡有定期。。從今休把憂思記。。怕只怕山川草木悲。。

（九段）（旦唱）　世上萬般悲苦事。難比他鄉受寒淒。天涯淪落憑誰倚。。滿懷悲恨倩誰知。。（生唱）　為君翻作琵琶記。。留下芳名萬古題。。（旦唱）　蒙君過愛多感激。。一面交情賽故知。。（生唱）　相逢何必曾相識。。（旦唱）　令奴相見恨來遲。。今宵難盡傷心語。。（旦唱）　空流珠淚濕羅衣。。（生唱）　耳畔鍾聲。。鳴野寺。。催殘更盡漏月沉西。。兩人。。分別情難已（收板）（生）我只願。。（旦）知音人。。

343 步步嬌 每套半只 著名花旦

（生） 後會有期。。

（十段）（仙姬唱） 承恩、為你離蓬島。。紫珮雲霓套。。仙鳳駕雲璈。。仙樂琳琅。。仙氣飄然到。。撥霧見兒曹。。離情別緒知多少（續尾水仙花調） 好一朵水仙花。。仙花一朵。。落在我的家。君有道。。民安樂。。家家齊唱太平歌。。好一朵水仙花。。仙花一朵。。落在我的家。君有道。。民安樂。。家家齊唱太平歌。。好一朵水仙花。。仙花一朵。。好一朵牡丹花。。牡丹花一朵。。在落 1 我的家。。

【說明】 參見《仙花調》，見《笙簧集》，頁362。

344 四郎回營（即別宮） 每套二只 優界武生東坡安演唱（頁343－345）

（頭段）（武生）（打引） 胡地困英雄常常空對女眷額⋯⋯絕地被擒十五年。。暫困衡陽各一邊。。（白） 本公楊延輝。。居住山後瀛洲人氏。。父親楊繼業。。官拜金斗令公之職。。母親余 2 氏。。所生我兄弟七人俱受君祿。。只為十五年前。。沙灘赴會。。殺得我楊家舉步逃亡。。是本公被擒。。改名木易。。蒙蕭太后不嫌。。把鐵臉公主。。招俺為婿。。某今聞得蕭天佐在九龍谷口。。擺下天門大陣。。六第延昭為帥。。母親隨征到番。。本公有意回營。。來見母親一面。。怎奈關

1 「在落」，據上文，當作「落在」。

2 「余」，東波安《四郎會母》作「余」，宜據改，見《笙簧集》，頁444。

山阻隔。。插翼不能飛到宋營。。思想起來。。真是傷肝人也。。（慢）　楊延輝。。

坐堂中。。心中。。暗想。。

（一段）思想起。。當年事。。珠淚。。不乾。。想當初。。奉王命。。父子們。。

赴會沙灘。。我大哥。。替宋主。。長鎗喪命。。俺二哥。。赴會飲宴。。八員將。。

我三哥。。他被馬踹。。死如坭醬。。只殺得。。眾將們。。屍骨如山。。（中）俺好比。。

籠中鳥。。我有翼難飛。。又好比。。淺水龍。。困在沙灘。。

（三段）俺被擒。。改名字我纔得來脫難。。今苦在困番邦不得回還。。想老母。。想得我肝腸

割斷。。（白）老娘。。母親那呀。。那呀罷了罷了。。我的老娘。。（中）要相會。。

除非是夢裏團圓。。（旦中）獨坐在。。好心煩。。四方遊蕩。。林園中。。百花開。。

百鳥喧嘩。。奴本待。。與附馬一仝交筵。。

（四段）（武）　苦下。。（旦）　況才夫。。暗淚揮。。愁鎖眉樑。。（白）附馬安嗜　（武）公

主有禮請坐。。（旦）有坐、附馬爾既到我番邦歡喜唔久。。幾天愁眉不展。。有些

心事古吓　（武）本公心事須有。。公主不要多問。。（旦）附馬爾無把話講。。猜

你一猜也。。（中）附馬爺。。坐立在宮圍座上。。莫不是。。都為着舊意中原。。（武）猜

哦、（中）賢公主、須女流智謀、廣遠。。猜破我。。思家鄉定不差遠。。俺如今。。（武）

夫妻們、仝歡共暢。。但只願。。兩和好、萬載年長。。回頭來。。對公主把言說上。。

俺有言聽端詳。。但只願夫妻和好同樂康。。（收）　但只願。。夫妻們。。百載年長。。

（完）

345 上林苑題詩 每套三只 名妓小[1] 眉女史、易竹生合唱 （頁345-347）

（頭段）（生首板）御林軍。。與孤王。上林苑往。。（中板）與丞相。那咖咖。。進御園。。遊玩御山。。（白）寡人大元天子。。成宗皇在位。。承父王基業。。座享太平。。這也少言。。皇甫國舅奏到。。當今丞相是一個女扮男粧。。孤看他那些行為舉動。真真是。令王思疑也。。（中板）幸喜得。這幾載。民安物阜。都算太平景象。。那風調。和雨順。。君樂。。民安。。昨日裡。。皇甫國舅。。在於金鑾奏上。。他奏道。。當朝宰相。是個女扮男粧。

（一段）孤要學。那襄王要把仙女來訪。。仙吓仙。。哪咖咖。。要把巫山移動到天香。。（旦唱）想下官。。在朝中。。現就身為宰相。。保着了。。大元天子。。來定天理。。陰陽。恨只恨。。皇甫國舅。。在於金鑾奏上。。因此上。。風流天子到來。。戲弄。。一塲。。自古道。。暗箭最難防。。惟有明鎗易擋。。今日裡。。上林遊玩。。要我伴駕隨皇。。倘若是。。識破機關。。就把眞情奏上。。（唱）眞果是烈女全貞。。旦夕命亡。。（白）下官麗君玉。。曾記得當年。。射柳奪袍之事、思想起來、眞眞是。。令人暗自傷心也。。

（二段）（唱）自那日。。射柳奪袍、把我姻緣拆散。。到如今。。樂昌破鏡。。如今尚未圓還。。我自從。。改粧求仕。。欲想救夫。。離難。。幸喜得。。三元連捷。。我又身近君王。。須然是。。位極人臣。。官拜左班首相。。怕只怕。。有日事情敗露、此身難免付于東洋。。（生唱）來到了。。百花亭。。我下了鑾鞍。。（旦唱）下車兒。。

1 「小」，當作「少」。

誠惶誠恐稽首頓首百拜君王。。（生唱）賢愛卿。。還須要。。把詩題上。。（旦唱）
領聖旨。。提狼毫。。慢寫端詳。。（生白）丞相。。（旦白）臣。。（生白）來
到上林苑、還須要題詩一首、待為王。。散散龍心纔好。。

（四段）（旦）臣領旨、……上寫着。。白石橋頭。縱馬蹄。。春風拂袖。。柳初齊。。碧城倒映
春光暗。。青幔遮陰日色低、流水靜中雙燕浴。。隔花深處一鶯啼。。上林九 1 度留金
輦。。雨露恩降舞席西。。詩詞寫好。。請龍目哩。。還要觀看。。看。。罷萬歲也。。（生）
哎呀好、果然。。字字珠璣、筆走龍蛇、令王喜愛、內臣。。擺駕天香館也。。（生）
（嘆板）見詩詞。。不由孤。。心歡。。神爽。。丞相呀。。才高八斗。。眞果是。。孤
世上。。無雙。。我手挽住丞相。。爾手。。我要過。。我要過橋樑。。
又用目來。。來。。觀看。。

（五段）又只見桃開鳥語。。鬧春光。。丞相爾。。爾來看楊柳。。係咁多情。。神仙也有憐人想。。
（唱）孤又來問爾。。單思丞相。。就是為王。。（白）吓丞相。。（旦）臣。。（生）
爾來看。楊柳多情。正是神仙。也有留戀之意。何況一個人。非是草木。豈肯辜負春光。
都不情嗬丞相。。（旦）哎萬歲爺呀。爾今不要來思疑。端座在天香館。容臣一本。。一
本奏上也。。（首板）萬歲爺。端座在。天香館上

（六段）（生唱）賢愛卿。休行禮快些請站一傍。。（旦唱）請明君。休殷勤就把來由奏上。待
為臣。來歷根由一庄一件細奏君王。事由起。命為臣掛起招賢。皇榜、纔惹下。全僚妒

1 「九」，《名曲大全四五六期》作「苑」，宜據改，頁56。

忌而亂奏君王。萬歲爺。休聽他纔言奏上。臣自願。辭官不做回去看守園牆。（生唱）
不過是愛卿才學廣。卿家爾容貌。賽潘安。閒言語。爾莫記心上。莫記心上。那咖咖叫
內臣擺下酒瓊漿。

346 天香館留宿 每套一只半 少眉女史 （頁348-349）

（頭段）（生慢板）君臣們。在於天香館。把宴。來上。要與着汝酈明堂。同醉。飛觴。（旦唱）
萬歲爺。真果是。龍恩浩蕩。但不知。何日裡。報答恩光。（生唱）昨日裡。在上林。
題詩。伴駕。真果是。有勞。宰相。（旦唱）臣本該。陪王駕。理之本當。（生唱）
叫內臣。拿過梨花盞。賜於宰相。（旦唱）謝過了。吾主爺。不敢承當、

（一段）（中板）用手兒。接過了那君頒。御盞。放開了。蒼海量。又試一飲。而乾。（生唱）
怪不得。宰相從來、蒼海量、卿家你。是一個詩酒琴棋客。真果是才學。高強。耳邊响。
又聽得銅壺滴漏。也有二更皷响。王今晚。定要與卿仝睡。到天光。（生白）吓、賢
卿、（旦白）臣、（生白）你來看、樵樓也打二皷、為王欲想與你、在於天香地面、
來同睡一晚、不知賢卿、意下如何呢、（旦白）哎、萬歲說那裡話來、天香地面、原
本是龍鳳所居、我是外臣、都不敢奉陪罷、吓萬歲、我要扯咯、就此拜別也、（旦唱）
天香地。原本是。所居龍鳳。外臣豈敢。住皇宮。

（二段）（生唱）孤壹心。想到了桃園仙洞。又誰知。凌波無路。枉用前功。既不肯從孤難言
用。（旦唱）承皇怨罪。把臣容。（生唱）叫內臣燈放亮。快把明堂來護送。（旦唱）
此壹番。狼忙的。好比御赦其身。（生唱）見明堂壹霎時。把步移動。真果是。祇見

風時。對陣風。孤壹心將他弄。又誰知他唇鎗舌劍。身脫牢籠。無奈何。叫內臣。與孤擺駕回宮。（收板） 待明早。思條妙計。要與國色重逢。（完）

347

愛國歌 每套半只 （頁349－350）

（全段）有錢個陣時。穿紅。着綠。朝魚晚肉。有錢個陣時。餐飯。餐粥時常嘆局。想起個中華大民國。好似圍棋局。飛象走過河。赶到無定郁。敵人無道理。心裏太狼毒。。二十一條款。。題起就要哭。。堂堂大民國。。豈受人魚肉。。貯金救國團。。軍餉要充足。。實行來抵制。。堅心莫反覆。。奸商來作弊、抵食元寶兼蠟燭。。佢代代為牛馬。。妻女人淫辱。。奉勸衆同胞。振興各土貨。國民有幸福。國民有幸福。

（白） 在下我係肥佬祝、哎、眼見得。呢個時局、實為艱難、受人家魚肉、思想起來、眞正係、日哭夜哭咯、

348

郭子儀祝壽 每套四只 公脚、武生、花旦、正旦、小生、什脚、小武合唱 （頁350－353）

（頭段）（武唱） 食王爵祿當報上。為國勞心、保君王、邁步且坐府堂上。（唱）對着賢弟各言談。……俺……本藩郭建。（旦）奴家陳氏、（生）本藩郭祥、奴家楊氏1。（丑）我個名係冇火氣官郭安也。（旦）奴家王氏。（武）本公郭愛、（武）今日老爹、

1 「氐」，當作「氏」，下同。

紅日當天、列位賢弟、（仝）大哥。（武）大家一同請他出來、拜壽、意下如何、（仝）

說得有理、大家一同相請、老爺有請、（生唱）老夫後堂、來談講。忽聽我兒、請出

堂

（二叚）人逢喜事、真歡暢。一家人安樂、就在府堂。將身坐在、府堂上。夫妻對面、慢叙談。

（白）老夫、郭子儀、（正）老生張氏。（公）夫妻兩人、適纔後堂講話、又聞兒

媳相請。不知所為何事、兒媳們、（在）請上老夫出堂、有何事稟、（武）非為別事、

老爹今日紅日當天、請老爹出來拜壽、（公）老夫年年今日、何用如此、（正）這

個理所本該、王爺請上、受老身拜壽可、（公）不用了、（正唱）王爺請上、受我拜。

千拜萬拜、理本該。但只願、福如東海。壽比南山。歲歲來。

（三叚）（公唱）夫人何用把禮拜。看來老夫、喜笑揚。年年今日、有今朝。一家人、歡喜叙

華堂。夫人起來、一傍坐在。（正）（唱）兒媳兩傍、笑揚揚。（武）（旦）爹爹請上公公上、

受孩兒媳婦拜壽可、（公）不用了、（仝）本該、（武唱）老爺請上、受兒拜、千

拜萬拜。理本該。壽比南山、年年在。福如東海、歲歲來。（旦唱）公公請上、受我拜。

千拜萬拜、理本該、福如東海、年年在。壽比南山、歲歲來。（生唱）將身跪在塵埃

上、稟告老爹。聽端詳。福如東海、年年樣。壽比南山、賽耐長。（旦唱）跪在塵埃、

來叩拜。叩祝公公、理本該。

（四叚）今日年年壽筵開。壽比南山。樂開懷。（丑唱）老爹今日、壽筵開。賓朋恭賀。列座兩排。

但只願、老爹洪福、如滄海。壽比南山、歲歲來。（旦唱）我今跪在、地塵埃[1]。一

仝拜壽、理本該。但只願、公東閣壽筵開。四方慶賀來。南山春不老。北斗上天台。（小

武唱）老爹、今朝壽筵開。千拜萬拜、理本該。老如松柏、久歲

栽　（公唱）兒媳雙雙來喜拜。諸僕與老夫祝壽來。願親福壽、如東海。（哦）擺杯

酌酒、遂心懷。（白）左右、有。老夫今日。紅日當頭、擺下酒菜、一家全叙、（哦）

（五段）中軍過來、（有）擺宴、哦（橫笛訂）老夫喜悅可、（唱）府堂上、擺下了、美酒和盞。

一家人、來歡飲、共叙閒談。（正唱）老王爺、今日裡、壽筵擺上。但願得、年年今日、

千歲久長。

（六段）（武生唱）府堂中、擺下了、蓮花酒盞。為子者、歡言稟、慢慢叙談。（旦唱）年邁公、

福如東海、年年所在。但願得、壽比南山、瓜瓞綿綿。（生唱）老爹爹、原本是、在

朝伴駕。今日裡、年幾邁、安樂華堂。（旦唱）今日裡、老公公、筵壽[2]來上。一家人、

仝歡暢、共醉華堂。（丑唱）在華堂、擺下了、蓮花大盞、

（七段）慶賀了、老爹娘、福壽年長。（□[3]唱）小甘羅、十二歲、身為宰相。姜太公、

八十二、纔遇文王。（小武唱）在府堂、擺下了蓮花大盞。恭賀了、老爹娘、福壽綿長。

（公唱）兒媳們、真果是、通情嗊講。想老夫、有望托、喜見仝堂。富豪子弟、身嬌漢。

1　「地塵埃」，疑作「塵埃地」。
2　「筵壽」，上文一律作「壽筵」。
3　□，缺字。

（八段）（正唱）兒媳們、真果言有方。不由老身、笑揚揚、府堂擺上蓮花盞。一家人同醉、慶華堂。（武生唱）娘親說話、真有方。孩兒纔得喜笑揚。用手遞過酒大盞。年年還要醉華堂。（旦唱）今日公公。來祝壽。爾媳本該、獻蟠桃。但得洪福年年樣。壽比南山千歲長。（生唱）老爹且把心掛望。孩兒有言、稟其詳。一家安樂、府堂上。丹心一片、保朝堂。（公唱）侍君禮深曾有講。食君之祿、報君王。大家仝進內堂往。哦、

望君食祿、伴君王。為臣盡忠、也是當。恭守職務、報君王。家門威風、有顯望。看來一家、就名揚。

（仝唱）進裏面、一家人、慢敘談。（完）

349 陳宮罵曹 每套二只 著名小生演唱 （頁353-354）

（頭段）（首板唱）自怨、公台、生錯了一對無珠眼。（慢板）悔不該、與你為莫逆、養虎為患誰想禍在、目前。

（二段）想當初、在臨潼、自投羅網到我公衙、受罪。可惜你、為國難、實只望、你匡扶漢室功蓋、凌烟。誰想你是一個假君子、包藏禍裏尤是奸雄、本性。呂伯奢、與你的父、百拜仝年。相認你、為姪兒要把前情、來念、況且你、是一個漏網魚、朝廷降罪只怕為你、累連。（中板）呂伯奢、

（三段）並無嫌棄況且孤心一片。口聲聲、說道許久未重逢挽留於你公台多住、幾天、老人家、歡無限就往墟塲、沽宴。命下人、宰肥、殺瘦何以你頓起了狼心。進後堂、拿剛刀、你

350

蘇武牧羊 每套二只 著名公腳演唱 （頁354－356）

（頭段）（二簧首板） 蘇子卿。困匈奴。二十九載。（重句）（嘆板）遙望着。漢家庭院好呌

我千里孤臣淚灑。胸懷。

（二段）想當初。在中原。奉過了朝廷旨派。拜別九重去出朝。千山萬水不辭勞苦就是臣子。本該。左擁着旌旗。右擁着節麾。身跨丟鞍出了潼關。之外。實只望。使於四方不辱君命我就纔遂。心懷。又誰知。那匈奴。和允不從將我、暗害。在地牢。幸得着。蒼天憐憫臥雪餐氊使我不變、形骸。他見我。百折不回。忠心一片。是個英雄氣慨。

（四段）豈不是遺臭。萬年自思想放開容人量、把你留回、一線。誰想你、胸藏利刃你就罪大彌天。到如今、失手被擒怨在呂奉先錯見呀。怎知到不聽良謀纏有今日、喪身。自古道、謀事在人成事在天。尙若是、妻兒不方便。怎知道俺公台豈為兒女情牽。大丈夫、視死如歸、臨刑不變。全無貪生怕死苦哀憐。說罷了。舉形笑臉呀。

（收板） 做一個、斷頭漢、死不求憐、呀呀呀。（完）

連殺數條人命。轉廚中、又只見綁起了猪羊一對你就悔恨難言。大丈夫、既知錯歡容大量。不該又害伯奢老命呀。我怒髮冲冠、本該要殺却了無義之徒與你伯父、命塡。我、相隨到此權且入內與你一同、投店。到晚來、夜闌人靜只見曹賊、孤眠。在腰間、取出了龍泉、寶劍。本該要與民除害與國除奸、知我者、一片。不知我者、說道我把手足相殘。

（三段）又將我。看羊北海受盡了風霜雨露使我苦望、天涯。大丈夫。。又豈可屈身稽顙伏侍蠻

夷留下了臭名、萬載。做一個。壯志男兒從容盡節有甚麼、難哉。功未完。實屬。仇

未報。枉負君恩、似海。無奈何。只得小延殘喘以待、將來。知我者。為我心憂。實屬

留身、有待。不知我者。為我何求難免刁筆、亂開。扶着了節兒。赶着了羊兒。來至在

黃沙、一帶。又只見。風蕭蕭。雪淋淋。斷橋烟鎖遠岫。

（四段）雲埋。聽胡笳。一陣陣聲傳邊外。那羊兒。捱不住苦吼、哀哀。對此景。却令人。倍增

感慨。實可憐。今日裡。身困在牢籠不能進。不能退。羝羊觸藩。脫身無計怎能報劾。

泅淚。實只望。歧路亡羊補牢未晚不枉完荆、以待。（二流）帶着羞忍着辱、強把命捱。

看將來淪落孤臣。古今同慨。（收板）但只願。身進玉門關。再近。龍台。（完）

351

鄭恩歸天　每套六只　著名武生、脚、小生、公脚合唱　（頁356-361）

（頭段）（左唱）身披、甲冑。那敢、進朝廊。（唱）把守宮門。要提防　（白）俺、萬里侯。

高懷德。身披甲冑。把守宮門。有人保本。由他進宮。有人主殺。我就問他。

（二段）一個、殺枉。我走走。哎　（唱）催動活步。把路趨。看看昏君。怎行藏。（武首板唱）

為王。酒醉。桃花宮。

（三段）韓素梅生來。好貌容。走過了關西。結拜了鄭恩。柴世宗。俺三人。講到恩情

重。玄朗又有。去飄風。俺玄郎。我也曾打馬。賞勞功。頭上現出紫金龍。韓龍兄妹。

心就動。跪倒塵埃。來討封。江山也曾。歸大宗。兄封國舅。妹封宮。叫內臣。（旦）

萬歲爺。（武唱） 擺王駕。金鑾殿中。（左） 越呀、可惱也。（武唱） 高御卿。為甚麼怒氣冲冲。所為那宗。

（四段）（白） 吓。御卿無旨上殿。如此作惱。惱着誰來嗎吓。（左） 吠、北平王所犯何罪。罪犯那條。押往法塲監斬。你要講。你要講。（武） 唉呀。（左）（唱） 吠、北平王、法塲斬。好叫為王。痛肝腸。叫內臣。擺駕。龍書按上。我手拿着狼毛。寫端詳。一來赦免。北平王。赦免三弟。轉朝堂。（唱） 我又見人頭。淚汪汪。好叫為王。痛肝腸。我無奈何。將人頭放在龍書按上。

（五段） 我苦吓了一聲。叫一番。（嘆板） 我叫我叫、唉叫了一聲、我的賢三弟。我苦吓、苦了一聲。我的鄭子明。我想當初。結拜。好比同胞模樣。又誰知。你無福。兩下分開。唉、我見三弟。你方才在金鑾。就不可來把土罵。（左白） 眞眞豈有此理、艾（武唱） 因此上為王酒醉。

（六段） 把你過法塲。我捨不得。鄭三弟。（艾） 悲聲來來叫喊。罷了三弟。子明那。吓吓罷了罷了罷了我的鄭三弟吓（左） 人死那有復得還生。不要你來苦。（武） 唉不要王來苦。王要來叫。（左） 不要你來叫。（武） 唉王不苦了吓。我苦斷肝胆。死心良。叫內臣。將尸首抬往小心而葬。（領旨）（唱） 待國中粗安。就度靈亡吓。（白） 吓、韓龍。（丑）

（七段）為王酒醉。何人做監斬官。（左） 韓龍。（左） 了得。（武） 這還了得。內臣。（萬歲宣韓龍上殿。（韓龍上殿）（丑） 吓、萬歲叫得速。一定分兩碌。（左） 吠、你可是韓龍。（丑） 吓吓不錯。我我是韓龍（武）（丑） 吓、御卿。你監斬官就是你（丑）

吓吓不錯就是我。（左）吠、幹得好治國大事。你要打点、打點。（丑）唔使咁好火氣。我打點好久嚟咯。（左）吠、幹完一個。又一個。韓龍見駕。吾主萬歲。（武）我吐吐。好生大胆你個國舅韓龍你話。為王酒醉。悮斬三弟。不見你上殿保本。到還罷了。還來做個監斬官。論起國法。本該要。（左）斬。（武）哦又一個。（唱）我又只見國舅把命喪。好叫為王。痛肝腸。叫內臣將尸首。押往金棺而葬。（左）哎、這等臣子何用金棺御葬、拿往荒郊野外。來飽獸餐。（武）吓御卿。恐防難服滿朝文武心腸。

（八段）（左）任從你昏君收殮就是。（唱）吓內臣。（萬歲）將尸首押往。金棺御葬。（領旨）（唱）我從今後吾國中。少了一奸強。（白）吓、為王酒醉。悮斬三弟。不見苗軍師。上殿保本。這還了得。內臣。（萬歲）宣軍師上殿。（苗軍師上殿）（公）領旨。忽聽君命召。不辭駕而行。（左）吠、你可是擋駕官。（公）不錯了。（左）苗軍師就是你。係咯。（左）吠、比番上到金鑾。須要顧住前程才好。（公）吓吓我顧住好耐咯。天機莫洩漏。除官到羅浮。山人苗光裔。見駕。我主萬歲。（武）我吐吐、好生大胆你個苗軍師你話。為王酒醉。悮斬三弟。不見你上殿保本。問你該當何罪啞吓。（公）想我保本好久。怎奈萬歲酒醉。

（九段）方才有本章。上殿保本。怎奈萬歲酒醉。還要查過明白。方顯有道明君。（白）進宮查過明白。有本章由自可。若是未有本章。論起國法。本該就要。（左）斬。（武）為王吓御卿我想盤古以來。都未曾斬軍師。這樣律條吓。（左）吠、這等臣子。縱然不斬也要來趕。（我）哦、不斬也要來趕。（左）要趕。（武）咁我就趕嚀。（左）趕、（武）我趕趕。係咯。我將佢趕嚟嚀。（公唱）龍書案前。三叩首。好比鰲魚脫釣勾。

早知到。為官、不長久。到不如。深山、把道修。我罷的。罷的罷手罷手。我走走走。上羅浮。快樂幽遊。永不回頭。（武唱）我酒醉斬了鄭三弟、

（十段）幾乎斬了苗先王１。為王江山。那有太平日。我回頭埋怨。高御卿。（白）呀走。好生大胆御卿。為王酒醉。不見你上殿保本。到還罷了。還來在金鑾大殿。揚威耀武。為王明日傳旨。把你來斬。（左）吠為臣也曾上殿。連保數本。你可曉。你可曉。（武）少時就知。內臣。（萬歲）西宮按上。拿萬里侯本章。出來看過。（領旨）（唱）我打開本章來觀看。一本河東。來造反。當赦有功北平王。耳邊又聽人响亮。哦、不知為着那一行。看端詳。有未有。有未有。（武）艾扯爛晒。（唱）我字字從頭。

（十一段）（下）奴婢啟奏主上。皇嫂帶了人馬殺上京師來了。（武）再往打聽。（領旨）（唱）我聽說罷皇嫂。帶來兵。好叫為王。嚇一驚。我回頭便對。高御卿。還要退却。皇嫂兵。（左）威也好某也好。笑吓。（唱）聽說罷皇嫂。來造反。真果是令某家遂心腸。（武）不好了。（唱）我聽說御卿不肯衝敵城。好叫着為王江山。無了那機關。我底下頭來。把計來想定。吓無奈何了。

（十二段）（唱）我無奈何。跪在地塵埃２。（左）哎（唱）萬歲休要。跪地中這庄事。為臣願。保真龍。（武）哎呀好。（唱）御卿愿退。皇嫂兵。為王江山一定挽回八九分。叫御卿保駕敵樓進。（唱）我看看。皇嫂。怎樣伏形。擺駕。（左）為臣領旨。

1 原文不清，疑作「王」字。

2 「地塵埃」，疑作「塵埃地」。

352 困南陽 每套一只半 著名小生演唱 （頁361－362）

（頭段）（生首板）恨楊廣。斬忠良。讒臣當道。（慢板）嘆雙親。不由人。就把珠淚雙飄。

（二段）又只見。困城濠。往下看。重重疊。人和馬。揮戈提矛。尚司徒。騎着了。呼雷豹。麻叔謀。插長鎗。他在馬上稱強。這兩個。先行官。把帥保。韓擒虎。催戰馬。又打辦着奇粧。（轉中板）還須要。上前去。把伯父來哀告。以免得眾百姓。受盡驚豪。既斬了我的佞人。可知到伯父你來講。姪兒有話。稟上年高。

（三段）恨奸君。全然不正。把駕來檔亮。至令得無人。執掌錦繡龍朝。大千歲。登了位就理所正當。恨楊廣。他無端謀奪了。我的錦繡龍朝。吾的父。盡忠把國來保。因何故。要把他刀殺鎗刺死了。罪犯可條。府中家將一齊斬了。就是我的年邁娘。也受一[1]刀裡。就該要把冤情。來伸了。兵困我的南陽所為何條。倘若是。老伯父。你將姪兒來綑綁。解到了昏君案前定斬不饒。倘若是。將姪兒來殺了至令得我忠良後代。。沒有根苗。。合家滿門忠心難表。。鐵石人聞也淚飄、可憐着。。我年邁忠心。。遭強暴。。罷了罷了。。我的我的。。老伯父啞啞啞。。論情理兩個字。。要把要把我恕饒啞啞啞啞。。

（完）

1 原文不清，疑作「二」字。

353 仙花調 每套半只 （頁362）

（全段）好一朵水仙花。。好一朵水仙花。。仙花一朵。。落在我的家。。民安樂。。
家家唱太平歌。。好一朵水仙花。。好一朵水仙花。。家家齊唱太平歌。
有君道2。。民安樂。。好一朵水仙花。。仙花一朵。。君有道。。落在的我家1
好一朵牡丹花。。好一朵牡丹花。。牡丹花一朵。。落在我的家。。君有道。。民安樂。
家家齊唱太平歌。。好一朵水仙花3。。仙花一朵。。落在我的家。君有道。。民安樂。
家家齊唱太平歌。。

【說明】此曲與《步步嬌》大致相同，見《笙簧集》，頁343。

354 流沙井 每套二只 著名小生唱 （頁362-364）

（頭段）（掃板）想本官。在馬上。。神魂。。不定。。（慢板）這幾天。。為人犯。。死裡
逃生。。

（一段）勸世人。。少讀書。。務農。。為本。。且看我。。七品官。。不如。。庶民。。實指
望。。做清官。。高陞一品。。又誰知。。反落得。。座臥。。不寧。。都只為。。兩
人命。。把心血用盡。。

1 「的我家」，據上文，當作「我的家」。

2 「有君道」，據上文，當作「君有道」。

3 按上文，需重唱「好一朵水仙花」。

（三段）皆因是。。孫家庄。。惹出了。。禍根。。（中板）孫玉嬌。。賣風情。。他就堂前。。站定。。引着了。。李福同起了。。淫心。。假意兒。。失玉環以為。。引進。。又誰知。。有一個。。劉媒婆不。。正經。。他兩人。。結婚姻好比前天。。注定。。又誰知。。把綉鞋背地。。勾成。。那墟塲。。罵劉婆裝聾。。不應。。轉面來。。罵劉標狗肺。。狼心。。每日裡。。宰牛馬殺生。。害命。。用大秤。。和小斗滅却。。良心。。李福同。。你也曾長街。。認識。。

（四段）你不該。。把綉鞋打引。。他人。。你丈夫。。兩人在大街相爭。。一頓。。又誰知。。你丈夫懷恨。。在心。。孫家庄。。你一刀連傷。。二命。。論國法。。你一人怎能填却。。二命。。論王法。。要將來剝皮。。抽筋。。劉公道。。當紳衿慣走。。衙門見人頭。。為甚麼不打。。一個禀。。程宋兒年紀少受傷喪命。。他的父親年紀邁所靠。。誰人。。你不該做謊言把情。。潰禀。。他告道宋兒盜物偷生。。宋巧嬌。。再往不把按情。。告定。。他告到。。地方官陷害。。良民。。走往前。。參叩他失了。。體面。。險些兒。。害了老爺性命多感了老父台事有計程。。限三天。。叫本縣把案情。。查清。。無頭案。。叫本縣那處找尋。。幸虧得。。天眼開昭昭報應。。流沙井。。今日裡判出狼心。。叫衙役。。你把那狼頭扳子。。押解犯人。。一齊帶定。。倘若是。。走了一個。。大事難成。。回頭來。。對犯人。。莫把本縣埋怨。。待等你。。死後我延請高僧。。高道。。高塔壇台。。超度的幽魂。。你叫衙役。。你與爺。。前驅而進。。我到法門寺。。見了千歲。。我把一庄庄一件件。。細說分明。。喁呵。。

355 五郎救弟 每套一只半 武生聲架任演唱 （頁364）

（頭段）（首板唱）打破。。玉籠。。飛彩鳳。。（重句）（唱）脫開金鎖。。走蛟龍。。（白）本帥、楊六郎、字延昭、方才奉了老娘之命、前往北番洪羊洞內、盜收老爺骸骨、也曾取到。。却被番奴趕起了一程、你看天色尚早、不免催馬也可、

（二段）（中慢板唱）想當初。。我楊家。。把宋王。。駕保。。又誰知。。一家人。。為國勞勞真果死得凄凉。。俺大哥。。替宋君。。被長鎗。。命喪。。俺二哥。。保兄長、被短劍。。身亡。。俺三哥。。被馬踢。。

（三段）死如坭醬。。我四哥。。和伯遂他失落。。番邦。。我五哥。。在五台。。出家。。修道。。我七弟。。被亂箭射死。。喪了。。只剩得。。楊延昭回轉。。家上。。眼睜睜。。一家够[1]勞真果死得。。凄凉。。到不如、催馬兒往前。。路趨。。（唱）找尋地方。。把身藏 （完）

356 管仲相桓公 每套半只 （頁365）

（全段）（中板唱）站至在殿前。。把本上。。蒙主公不斬。。不殺。。真果是恩如。。天高。。若論經邦。。便知道。。容為臣二。。奏根苗。。若霸諸侯。。必要先行王道。。敦孝弟。。重人倫。。乃定個中。。道理。。為儉尚。。重農桑。。還要春蒐。。夏苗。。秋

1 「够」，上文作「劬」，宜據改。

獬。。冬狩。。利甲堅兵。。眞而不效。。只是禮義。。相交。。聚貯才。。當思愛民如子可得天下通商。。近君子。。遠小人。。還設下。。女閭三百。。煮鹽於海。。則不是利益。。滔滔。。近君子。。整明刑罰。。薄稅斂莫使纏臣。。當道。。繅綵中。。不使無辜受苦。。監牢。。開法教。。諸百姓宣大。。承道。。自不然。。班白者。。不用背負挑。。一國中。。君正臣賢。。父慈子孝。。兄友弟恭。。和風。。滿道。。那時節。。霸諸侯。。何用動鎗刀。。臣不才。。敢把那權衡。。遵教。。望吾主。。容直錯諸枉。。見賢思齊賢。。可使庶民拱手。。能保家邦萬載建勞。。(完)

357

李陵碑 每套二只半 著名公脚演唱 （頁365-367）

（頭段）（二簧掃板）楊繼業。。殺出了。。重圍路道。。（重句）（慢板）這幾天。。被番奴。。殺得我。。人不離甲。。馬不停蹄。。眞果是血染。。戰袍。。

（一段）想當初。。在沙灘會。。我把宋王。。駕保。。又誰知。。中巧計。。殺得我君臣父子無地。。可逃。。楊大郎。。替宋君長鎗。。命喪。。楊二郎。。保兄長短劍。。身亡。。楊三郎。。被馬踋死如坭模樣。。楊四郎。。失落在番邦難以。。回還。。楊五郎。。在五台食齋修道。。又誰知。。見機才得免將。。殘害。。眼睜睜。。一家人。。為國劬勞眞果水流。。

（三段）花飄。。這一陣。。好一比龍爭。。虎鬥。。險些兒。。我一命喪在。。今朝。。只殺得。。眾三軍哀哀。。大叫。。只殺得。。眾將官棄甲。。拋袍。。實可憐。。一路上屍橫遍野。。血流成河眞果望風。。而跑。。無奈何。。帶齊了敗殘將走出了九龍谷口再把。。兵招。。實只望。。領人馬再把。。仇報。。怎知到。。殺得我。。筋疲力倦。。使不得金

鞭。。上不得刁鞍。插不得。。刀槍。。

（四段）到今日。。進退兩難。。盡忠報國惟有臣心。。可表。。仇未報。。冤未伸。。我就此
恨。。難消。。這都是。。楊繼業。。少了。。才調。。今日裡。。好比龍遊淺水虎進。。
犬牢。。耳邊响。。又聽得馬嘶。。人叫。。猛抬頭。。見番兵好像海動。。山搖。。
又恐怕。。失手被擒把我威名。。喪了。。到不如。。捨一命報答。。龍朝。。

（五段）朝着了。。汴梁城。。就把宋王。。禱告。。怨老臣。。辜負龍恩眞果地厚。。天高。。
霎時間。。一陣陣。。番兵。。齊到。。唉。。（二流）事到頭好叫人。。怎樣開交。。
猛抬頭有只見。。李陵碑當道。。你在漢期 1 。。多少汗馬功勞。。說罷了我這裡。。
把頭來來碰倒。。（收板）為國家。。無奈何。。命喪陰曹。。

358

剪剪花小曲 每套半只 （頁367）

叫一聲百里奚。。叫一聲百里奚。。曾記當初夫妻分別時。。君要去。。無銀子。。典
當破衣助路費。。叫一聲百里奚。。曾記當初。。母子分別時。。煲
麥米。。烹伏雌。。與君餞別叮嚀語。。又聽得秦君贖你五羊皮。。官封你左庶長。。
你又就陞高位。。百里奚你又就陞高位。。叫一句百里奚。。贖你五羊皮。。你今身榮
富貴之夫榮極留下妻寒飢。。

【說明】
參見另一首《剪剪花小曲》（見《笙簧集》，頁447）及《百里奚會妻》第八段（見《笙

1 「期」，疑作「朝」。

《簧集》，頁459-460。

359 鄭院藏龍 每套三只 著名公脚、花旦、小生合唱 （頁367-371）

（頭段）（公中板）老漢今日。。壽筵開。。各路親朋。。慶庄來。。堂前。。舖氈。。和結彩。

肅整衣冠。候親到來。。（公白）老漢鄭元公、（旦白）奴婢我係叫做白菊、（公）丫環、

（旦）在、（公白）老漢今日、吩咐廚人、准備酒筵侍候。。老夫道來可、（中板）丫環、

堂前擺下、酒和盏。。候親朋玉降到此來。。吩咐廚人、酒筵開。。年邁吩咐、緊記心

懷。。（旦唱）站在府堂。。言話講。。員外何須、掛愁腸。。座立府堂、閒話講。。

親朋六戚、仝座華堂。。

（二段）（公中板）聽說丫環、真喻講。。不由老爺、笑眉揚。。回頭便對、家院講。。有人恭祝、

須要聲報知詳。。（生）想當初、在朝廷、何等安泰。。到如今、弄成了這樣拉歹。。

含着悲、忍着淚、前途路趲。。（中板）不覺是來到了、是洋場。。舉目我抬頭、我高

聲叫上。。（叫街）你的大老爹大老爺、有乜冷飯菜汁倒埋、可憐吓、施捨吮發財飯喇、

（中板）無人可憐於我、實加愁懷。。含悲忍淚東街而趲。

（二叚）（中板）無人可憐、叫我那裡身藏。。（白）小王朱英、奉了父王之命、鎮守潼關、

兑奴人馬多衆、君臣們冲散、唉、想家吓折墮我係長街、大只雷雷乞米話、唔通大只雷

雷咁就餓死、哎呀、那傍有所大府庄堂、等我向個門口個處、唱幾句好意、經動吓你正

做得、（曲唱）恭賀喜。。賀喜壽星公、福如東海如浪湧、壽比南山重叠重重長子歸

田又帶俸、次男宰相在朝中、三子在家勤力耕重、四男去賣上好參茸、五子秀才連捷中、

三元及等 1 狀元公、童子八音前來送、脚踏鰲魚金榜中、列公聽過精神爽利、都永世無

窮、喂可憐吓乞兒仔喂、(公白) 哎呀門口口外、好像有人唱曲之聲、丫環過來 (旦)

在 (公) 出門口看過、叫他進來唱東西、(旦) 奴婢從命、喂你個乞兒仔、向門口

咁巴閉、整乜野東西吓、(生) 哎呀、我古邊一位、原來大嬸有蟻有蟻、(旦) 采、

發鷄盲咩、邊一個大嬸、(生) 唉呀、原來擴一條辮嘅、大姐有禮有禮咁話、(旦)

哦咁就唔怪你嘩、乜咁巴閉整乜事幹、(生) 冇錯嘩、聞得你門口咁高慶、我地乞兒仔、

關帝聽人馬、可憐吓、俾餐飯食吓喇、

(四段) (旦) 據你講嚟噲唱歌仔、共埋你入裏底、賀喜吓我地老爺、比如你制唔制、(生)

既然如此、大姐咁就帶路入裏底嘩、(旦) 跟住尾嚟、我地員外座倒處咯、上前見個

禮嘩、(生) 等我上前見個禮啫、員外有禮、有禮、(公) 花郎少禮站立、(生)

從命、(公) 門口外唱東西、可是你吓、(生) 不錯、(公) 既然噲唱東西、一唱

枝 2 壽歌上來聽聽、重有打賞過你、(生) 既然如此、員外聽道、(曲唱) 恭賀喜、

喜歡天、天官賜福到你門前、門前興發朱紫貴、桂子蘭孫伴帝仙、仙緣得遇南山壽、壽

比南山福壽添、添福添壽我年年有、有財有貴瓜秩綿綿、綿綿瓜秩連流遠、遠處高魁萬

古傳、再賀喜、祝壽歌過銀河、漢鍾離眞好法道、呂洞賓佩劍斬邪魔、韓湘

子吹簫僻災禍、手挽花籃是彩和、李鐵拐葫蘆來進寶、娉婷美貌何仙姑、駕霧雲騰個位

張果老、國舅公公是姓曹、自從八仙來賀過、壽歌嚟唱過、唱完大姐俾我豆過、(旦)

1 「等」，當作「第」。

2 「一唱枝」，當作「唱一枝」。

采、乜俾你豆過咁吓又、（生）唱完大姐來豆貨、列公聽過、精神爽利嚀、咁就長命過揚令婆、哦哦、（旦）艾確的係唱得好咯、（生）好話咯大姐、（旦）等我話過員外知、打賞的錢過你係嚀嗎、（生）唔該晒咯又、（旦）好話咯、喂員外呀、確係唱得好意頭咯、打賞的錢過佢番去嚀又、

（五段）（公）老漢自有主意吓、花郎、（生）在（公）你青春年少、這等饑寒、情由對我說知、週全二一、（生）老員外既然動問、端座府堂、落難人衷情吐露也、（慢板）老員外、端坐在、府堂之上。。待我把從頭、一庄一件、對着於你、講來、（公唱）小花郎、休得要、悲聲慘慘、家住何方、姓名誰、細說端詳。。（生唱）家住在、京都人、我洪門、秀士。。老娘親、任氏女、一命身亡。。（公唱）聽你講、遠方人、

（六段）來都此方。。（生唱）待我來、把家中事、稟上講來。。（中板）員外你還要、慈悲放、慈悲放、哪呀、你說道我、為人悽涼、不悽涼、悽慘不悽慘、哪呀。。（公白）不用如此悲淚、就在庄堂、做個使喚之人、年邁道來可、（中板）小哥何須、淚悲傷。。在此庄堂、料理園墻。。但願有日。。回家上。。同你報仇、這又何難、（生）員外真乃、情恩廣。。搭救小子、在府堂。。倘若是父子、重逢安。。一重恩報、九重還。。（公）但願皇天。。把眼放。。（生慢板）但願只、（公）轉回鄉、報却仇還。。（完）

360

烟友報怨　每套五只　著名小生、花旦合唱　（頁 371－376）

（頭段）（生二王首板）想當初。。我悔不該。。我貪圖孽賬。。（重句）我染下了。痳瘋症。。我好不凄涼。。（白）鄙人、李瑞其、當初在河南海面、與那蜑民女子、作樂一場。。

1 「紂」，當作「初」。

誰想染了痲瘋之病、多感何光仁義、

（一段）每日照顧我洋煙、又贈銀兩過我、買那小船、與人渡河度日、你來看、天氣晴和、就
此搖船可、（二簧中慢板）想當紂1。在小船。我貪圖孽賬。。事到頭。。染痲瘋。。與
我這模樣悽凉。。多蒙了。。那個何光。。恩高。。義廣。。相贈我。。那洋煙。。
共米糧。。

（三段）又憐我。。贈銀兩。。恩情。。極廣。。今日裡及買小船。把海面。搖船。。如今就把
用手兒。。我揚帆解纜。我思想起。。不由人。。我刀割心腸。。我無奈何。。我無奈何。。我這
裡。。高聲叫喊。（生白）過海就嚟咯。（唱）我地不如把小船。我灣在河傍

（四段）（旦唱）哦、都只為。。鄙夫。。佢就全無理。。好食洋烟。。為何如。（生白）過海就嚟咯、
河南去。。找尋情人。。結佳期。。來至在路傍。用目觀視。（生白）過海就嚟咯、
開身咯、（旦唱）哦、只見船家在這裡、（白）奴家、馮秀蘭、配夫何光、只為每日
好食洋烟、難遂得奴心頭之愿、當初有一個情人、名喚馬春榮、在於河南居住、莫若前
往那裡、與他做一個長久夫妻、來到河邊、待我上前、叫船得來、船家何在、（生白）
來了、唉呀、喂大嫂啞、（旦白）做乜野頭路啞、（生白）你係過海咩、（旦白）
無錯咯、宜家我去河南啞、（生白）去河南邊度地方咁啞、（旦白）你得閒唔得喈、
（生白）我得閒咯、

（五段）（旦白）係咯宜家你得閒、咁就等我落船喇吓、（生白）咁就落艇係喇、（旦白）好咯、

宜家落左船咯、快的開身喇嗎、（生白）未曾够位嗎、（旦白）幾多個人額啞又、（生白）六個人額啞、（旦白）幾多錢個人啞、（生白）六八四十八錢包艇、（旦白）四十八錢包艇唔至在、陷彭嚙包埋嘅喇嗎、（生白）唔係咁講咯、要包够得嘅嗎、（旦白）六個人額、就俾够你係喇、快的開身喇吓、（生白）哦、等我開身、（蕩舟笛）（生白）艾呀、且住、方才這個佳人、非是正當之人、莫若如今把言語挑動於他、或者成其美事、豈不是好、艾呀、着、待我灣船才做得啞、（旦白）艾呀、船家、（生白）點樣啞、（旦白）喂喂大嫂啞、（旦白）乜野頭路啞、（生白）我又嘇又問句你咯、（旦白）你問我乜野啞、（生白）我睇你個樣、鬼鬼馬馬、一定有條路數咯、你講過我知就罷嘞、你唔講我知、我唔撐你上岸嘅嗬、（旦白）乜話、你話我鬼鬼馬馬、一定有條路數、要講過你知到啞嗎、（生白）無錯喇、你個樣、想穩野味食都唔定嘅咯、（旦白）咪咁混賬喇、你快的搖我埋頭喇、等我快的俾多的錢過你、就係喇嗎、（生白）唔岩咯、唔岩咯、好講咯嗎、唔講、我真正唔子你上岸嘅嗬、（旦白）唔講就唔子我埋岸啞嗎（生白）個的唔在講喇、我惡過你、（旦白）既然如此、既然要問座列在船鎗、奴把事情稟訴啞可、（六段）（旦唱）我未開言。好如似。梨花。帶雨。船家你。要來問。稟訴你知。（生唱）問姑娘。你家住在。何方來住。把真情話。細說。來歷。（旦唱）奴本是。廣州人。在西門。來住。奴姓馮。名秀蘭。小小名字。（生唱）却原來。在羊城。得來居住（七段）你丈夫叫何名。對我說知。（旦唱）奴丈夫。名喚何光。是他名字。都只為。好食洋烟。真果無理。（生唱）却原來。那何光。你的丈夫。看將來宦門女。我有眼。不識。（旦唱）

到如今。奴這裡。苦楚淚滴。我找尋。奴的登對。共結佳期。到如今。蒙船家。把奴事情問起。待奴奴。言和語稟上來歷。事由起。那鄙夫。共結佳期。

（八段）每日裡。好食洋烟。難得常依。到如今。奴欲想。與他分別。找尋着。奴的情人。與他共結佳期。到如今。望船家。恩情人義。快些開船。渡我們。感恩不辭。（生唱）聽罷來。好叫我。我就心如火起。却原來。何恩公結髮嬌妻。到如今。勾了情夫。到不如。與恩公。報却仇除。（白）艾呀、且住、我古道何等樣人、原來何光、我的恩公、結髮那嬌妻、如今勾了情人、想鄙人、痳瘋之症、莫若如今、調戲於他、報却恩公冤仇、豈不為高、艾呀、着、喂大婢呀、（旦白）做乜野頭路呀、（生白）我嚟共你商量啞吓、（旦白）商量乜野傢伙吓、（生白）你今晚過河南咯、都為着個單路嘅、不若咁樣咩、（旦白）又点樣啞吓、（生白）相請不如偶遇咯、我想共你共你咁樣咩、咁樣咩、

（九段）我想共你個單路囉、（旦白）乜野邊單路啞、（生白）個柳手呀、（旦白）邊柳手啞、（生白）我想共你偷結那絲羅、得卦、都好卦、（旦白）你咪咁衰喇你、第二個就話想你啫、你咁嘅野、邊個想你得架、快的搖我埋頭就罷喇、（生白）你咪當我係大懵噷、你古我亞帶數吓我的旗杆呀、（旦白）點樣數法亞、（生白）唔做得咯、等我嚟埋手咋　（生唱）大嫂真乃仁和義。不由於我笑揚眉。今晚要你結連理。大嫂還要不要推辭。（旦白）承蒙於你。不嫌氣。才有與你。結佳期。（生白）我不講許多。我找尋情夫。（生白）我要你羅幃內裡。鴛鴦。（旦唱）一對。仝結佳期。（生白）艾呀大嫂亞、（旦白）乜野頭路亞（生白）我都過透心引咯、

（口1白） 點解你、你身咁瞌架、（生白） 我今朝食飯、倒捨咸魚汁落個身處喝。

（十段）（旦白） 我問聲你、做乜你個面咁紅架、（生白） 我個個面亞、我今朝早、飲左半斤
咁多茵陳露皤、（旦白） 咁交關處黎嘅咩、（生白） 喂大嫂、（旦白） 乜野。（生
白） 你有你、我有我、你又好扯咯又好扯咯、（旦白） 這個自然、就此一別可、（唱）
好今和你來分別。找尋情夫。要結佳期。但只愿有緣。與你重會此。下會有期。再結佳
期。（生白） 艾呀好、報却恩公那寃仇、我想那馬春榮這個人、虎狼的心腸、倘若識
破我機關、難容我過、莫若如今、收拾行李 就逃走可、（唱） 我當初蒙恩公。仁和義
知恩有報。理當宜。收拾行李。忙把路起。愿得痳瘋病、早脫災離。

361

大牧羊 每套四只 著名武生、小生演唱 （頁 376-378）

（頭段）（武生首板） 蘇子卿。在漢朝。何等好。（中板） 到今朝。簪折我可謂磨勵英豪。
雖則是。勞其筋骨。餓其體膚、空乏其身、行拂亂其所為、我又何曾怨到。又怎奈。
一十九載未逢故主教人怎不。心焦。無奈何。早晚對着南方禮拜三呼萬歲連聲。。稱
道。。虧殺我。。困此間未知何日纔得回轉。。漢朝。。思家鄉。。却令人倍增。。煩
燥。。

（二段）想必是。。我的老頭皮。。斷送此間留落在夷蠻地府。。陰曹。。這情形。。真令人我
心酸痛哭。。艾呀老天。。艾呀老天。。天天天那吓那吓。。問蒼天。。困此間但未知

如何。。得了。。一霎時。。又只見喜雀當頭聲叫。。支喳。。莫不是。。俺蘇武否極

泰來正是虎口。。脫逃。。這閒話。。且慢題我趕羊。。食草。。放群羊。。四下裡我

就抖搜。。疲勞。。

（三段）（生唱）領過了郎主旨一道。。訪尋着蘇武大賢豪。。懷念着一個忠臣天下少。。不

辭千里路遙遙。。松柏內有百鳥聲喧叫。。莫不是相會大賢在今朝。。催馬加鞭我把路

趕。。舉頭又只見一山高。。下了馬兒過山腰。。靑山綠水路悠悠。。忙把蘇武我再來

喊叫。。並不見有一人答應聲豪。。

（四段）（武生唱）耳邊响。。又聽得有人把我叫。。莫不是。。思漢皇至令我夢裡魂飄。。

搔首問天天呀你莫不是漢皇把臣來叫。。（生唱）忽聽得。。哭漢皇聲音亮超超。。何方有

人我再來喊叫。。（武生唱）朦朧聽見有人叫我轉漢朝。。睜開了雙眸四下觀瞧。。千

里相逢前故交。。我就細問根笛。。

（五段）（武生首板）在坡間。。與殿元。。細說當初。。（慢板）奉君命。。來和番。。出

於。。奈何。。單于王。。他說我。。忠臣。。一個。。苦迫我。。來投順。。受盡

災磨。。

（六段）（生唱）都只為。。毛延壽。。奸臣。。嫁禍。。纔累得我的老大人。。受此。。奔波。。

受君恩。。你本該要。。忠心。。報國。。嘆李陵。。一家人。。受此。。苦楚。。你

兩人。。原本是。。忠臣。。不多。。請問你。。到番邦。。在這裡。。藏躱。。（武

生唱）在地牢。。受風霜。。餐霜雪臥。。

（七段）遇猩猩。。我的小姑娘。。救我。。命活。。（轉中板）多感他。。
於我。。無何奈1。與猩猩共結。。絲羅。。到後來。。產下了兒子。。一個。。數十年。。
所食之東西未曾。。過火。石榴中。常有那畜類。。伴臥。哭望天涯又不見知音。又奈何。
早晚間。。思漢皇我越更。。苦楚。幸今朝。遇故人。我盡說。。奔波。你道我苦楚不苦楚。。
（生唱）切莫休把陳張見。。沒齒難忘行動便。。他將夜守那山徑。。愿爺早行先步
（生唱）
轉漢庭。。

（八段）挽携拱手禮恭敬。。仰不盡大賢忘相見。。倘若昏迷添愁恨。。賞一廉酒敬良賢。。（武
（生唱）殿元公何須禮厚敬。。但不知他日相酬遂平生。。手拿此酒不敢飲。。結草卿
環定報恩。。叫人來你拿個酒前敬。。借花敬佛畧表心。。祇望漢朝皆賴秉。。（收板）
但只願。。知音人。。回轉中華。。（完）

362

私探晴雯 每套三只 著名小生、花旦合唱 （頁379－380）

（頭段）
（旦首板）我為着了。賈二爺。風寒病恙。（慢板）好一比。節前雁。留落。楓叢
奴今日。四路風嗦。講來。傷悲。一心想。情和義。不遂心時。
（二段）這煩心。我真不斷。妙藥。難醫。若痊瘉。天公來護庇。身中。痊瘉。若不然。奴一命。
喪在。陰地。難得了。曉情至。對座。歡娛。奴這裡。兩足少力。前去牙床。而去。只
恐怕。奴一命。喪在。陰司。真乃就見黃梁。

1
「無何奈」，疑作「無奈何」。

（三段）（生唱）我方才離了。書房上。為着了晴雯。掛心肝、煩三嫂。引路。把前途來趕。不覺來此。是繡房。（白）來此繡房、待小生來進去、艾呀且住晴雯在牙床打睡、叫起他。才來打算便了。晴雯甦醒、（旦掃板）這一陣、病得我。三魂不在。（白）艾、（唱）我三魂飄飄。好不凄凉。

（四段）（生白）我的晴雯啞、想當初襲人、在我娘親跟前、搬鬧是非、夫妻們拆散、還把病源。從後要對我說知才可、（旦白）二爺你既然下問、待我把病源、來訴上可、（生白）你要慢講、（旦唱）二爺你。座至在。床邊。坐在。奴這裡。把病源。細說。講來。（生唱）勸晴雯。休得要。愁鎖。眉黛。萬事兒。且丟開。你就莫掛。心腸。把病源。

（五段）（旦唱）奴好比。利剛刀。穿腸。命喪。才染起。難得你。今日裡相會。一場。（生唱）見晴雯。說此言。淚如。雨放。不由我。今日裡。咱就珠淚。兩行。（嘆板）不由得你二爺。魂飛飄蕩。好叫着於我。刀割心腸。

（六段）（白）晴文1啞、今日天色將亮有何言語、囑咐幾句才好、（旦白）艾、我的二爺啞、你不捨得於奴、難道奴捨得於你、現有言語來囑咐、在於房中之內、聽我壹言亞、（唱）賈二爺你何用這情痴。山水也有相會期。低下頭來忙想計。（白）艾有了、（唱）我難捨指頭。來咬起。艾、見了指頭。好比見得奴奴。（生白）我晴文呀、（唱）我又見晴文。咬咬手指不由把二爺。更加愁肩2。我低下了頭來。把

1 「文」，當作「雯」，下同。

2 「肩」，疑作「眉」。

計忙思。有了。無奈何脫落呢件。隔汗衣。捨不得晴文。高聲叫起。(生白) 晴文、(旦白) 二爺、心肝、艾、(生唱) 若有。(旦唱) 相會。(全唱) 夢裏來。

(完)

363 祝英台別友 每套二只 著名小生、花旦合唱 （頁 381－383）

(頭段)(生首板唱) 手挽手兄弟們把路來趲。(旦急板唱) 辭別有言說其詳。(生白) 吓、祝賢弟、(旦) 梁仁兄。(生) 我共你同窗多年、到如今回家而去、叫愚兄怎能捨得你啞、(旦) 唉梁大哥吓、爹娘有書到來、這也難講、不捨也要來捨的了、(生) 事到如今、愚兄送你一程回家也。(旦) 勞動了、(生慢板) 祝賢弟。站立在。路傍之上。

(一段) 待愚兄。送你一程。回轉家堂。(旦唱) 梁仁兄。站立在。街邊之上。待小弟。言和語。細說。其詳。(生唱) 兄弟們。既多年。同窗之上。兄弟們。在書房。攻讀文才。(旦唱) 都只為。奴父親。有書來催。今曉得。回家去。難以回還。(生唱) 聽他言。說此話

(二段) 害得我。梁山伯。難捨難開。(生唱) 賢弟。你真乃。才學廣。才得着愚兄笑眉揚。回頭來我便對賢弟講。。有何言語還要對兄講來。(旦唱) 梁仁兄。站立在涼亭之上。待小弟。把良言細說其詳。舉目兒。。哦、(唱) 又見鴛鴦在塘來。。(白) 唉梁大哥、(生) 賢弟、(旦) 我來問你、比如池塘之下甚麼東西來呢、(生

(三段) 吓方錯個對乃是寶鴨穿蓮吓、細佬吓、(旦) 唉亞哥、呢對唔係寶鴨穿蓮嚟呀、(生

呢對係乜野冬冬咁吓又、（旦）乃係鴛鴦嚟啫、（生）鴛鴦吓、

鴛鴦比如有乜好處咁吓、（旦）鴛鴦吓、晚來同睡、日來並翼而飛、（旦）係咯、（生）

（四段）（生）唉呀、我真係愚蠢咯、我重估寶鴨穿蓮話、原來個對鴛鴦賢弟　（旦）係呀

鴛鴦吓唉梁仁兄、（生）賢弟、（旦白）你真真是蠢才的了、（生）愚兄真真猜不

着了、（旦）我有一言但不知可容來講　（生）有甚麼貴言、請講不妨、（旦）不錯

家中還有小妹許配梁仁兄你、心下如何呢、（生）賢弟如此美意、待愚兄明日嗎、允

從於你就是、（旦）這樣縷縷是就此拜別也、（生）奉送、（旦唱）猜不得閨內緣份事、

梁仁兄果然真才子。。回頭我便對仁兄你。。還要牢牢記在心時。。（生唱）聽說賢

弟把話講。。此一番你轉回家堂上。。多多問候令尊金安。。但願

名登龍虎榜。。光前垂後改門墻。。回頭我便對賢弟講。。愚兄言語記心腸。。捨不得賢

高聲來來來叫喊。。呀。。賢弟。。（旦）大哥。。（生）唉罷了賢弟吓。。（旦）

大哥　（全）若有。。相逢。。夢裏來。。

364 智深出家　每套一只　著名公脚唱　（頁383）

（頭段）（公白）你不來我不怪、你若來時受我的戒、智深你跪上來、聽為師與你受戒可、（反

指唱）叫智深。。跪上來。。聽我。。宣講。。待為師。。把些戒律規真對你細記。。（反

在心。。自古道。。出家兩字。。非輕容易。。倘若是。。心地不牢你也後悔。。也遲。。

（二段）心閨門。。却不能。。對之。。奔馳。。頭一戒。。戒魚羣。。食酒。。之事。。第二

既出家。。本該要。。把那心猿。。鎖住。。

戒。。戒酒色。。色色空。。空空色。。色色空空你要莫戀。。嬌妻。。第三戒。。和
盤托。。切莫貪財利。。第四戒。。緊守誠你要莫愛。。是非。。若參透。。這四戒。。和
這禪關。。任你千磨百煉也是答敖。。佛語。。將六根。。你要一概。。消
除。。把煩惱。。推下了。。極樂之處。。權做披髮頭陀皈依你度。。

365

祭金嬌墳 每套一只 著名小生演唱 （頁383-384）

（頭段）（生二簧首 1）想當初。。與多情。。何等歡暢。。（重句）（急）那事到如今清明
佳節。。拜掃金嬌墳台。。（白）罷了我的金嬌姑娘呀、當初在沙頭船中、十分歡暢、
死在水火之中、到來清明佳節、到來祭掃於你、還要陰靈庇祐、暗力扶持、罷了我地
姑娘吓、（慢板唱）想當初。。在沙頭。。

（二段）何等歡暢。。又誰知。。死在水火。。又好不孤寒。。今日裡。。清明佳節。。祭奠孤
芳。。死在了。。那陰曹、陰靈庇祐。。保祐功名早成。。祭罷了。。我這裡。。三魂
飄蕩。。（急板唱）那悽凉人。。你割斷腸。。捨不得金嬌姑娘。。我來來來高聲叫喊。。
（白）我的金嬌姑娘。。多情。。唉。。（收板）若有相會。。除非經過夢裏來。。

366

黛玉葬花 每套一只 著名花旦演唱 （頁384-385）

（頭段）（旦白）趲路 （唱）想奴奴。。今日裡繡帷。。無事。。往花園。。賞鮮花自解。。

1 「生二簧首」，當作「生二簧首板」。

367

仕林祭塔 每套二只 花旦演唱 （頁385－386）

（頭段）（二王掃板）在塔內。。思嬌兒。。神魂不定。。（重句）（急板）又聽得。。塔神爺高叫一聲。。白氏女出塔前開言動問。。（反指慢板）不呀。。由人呀。。珠淚雙流呀呀。。叫一聲

（一段）又只見我的兒跪着塔前。。仕林兒。。你又細聽從頭。。黑鳳仙。。他本是你娘道友呀。。他叫我呀。。苦修行。。

（二段）峨嵋山。。曾學道。。天長地久。。悔不該。。貪紅塵。。劫數。。來臨。。在西湖。。與兒父。。同船而渡。。又不該。。借雨傘。。定結。。鸞儔。。在濟南。。開藥店。。

（一段）（哦）風吹花落所為何如。。（白）唉呀且住、想我林黛玉、來到花園遊玩、要時之間、狂風一陣、將花來打散、甚麼緣故哩、也罷、想奴乃是好生之德、莫若如今將花來埋葬、豈不為高、唉呀好、就是這個主意可、（唱）老天一陣狂風起。。怎不叫奴了心不疑。。

愁眉。。奴命鄙。。担愰期奴心中。。忍氣。。今日裡。。恨襲人拆散。。情誼。。因此上。。心煩悶要往花園。。看一看。。百花開我方遂。。愁心。。趲金蓮。。奴就把花園。。而進。。又只見。。百花開奴喜笑。。揚眉。。左一傍。。種的是又有桃花。。紅梨。。右一邊。。種的是獨核。。黃皮。。白玉蘭。。襯茉梨清香。。噴鼻。。一朵朵。。一盆實在。。清奇。。來至在。。百花亭鮮花賞識、將身就把回家去。。轉回家中慢商量。。（完）

如同。。膠漆。。五月五。。飲紅黃。。惹下禍由。

（四段）原形現。。嚇兒父。。幾乎喪命。。是為娘。。求靈藥。。搭救。。重生。。怎知到。。白鶴仙。。在於洞門。。把守。。險些兒。。你為娘。。命殘滅。。南極仙。。發慈悲。。就開言方便。。就將那道德果化出青蓮。。夫妻們。。求叩謝災難殃避。。（急板）這盡是你的娘歷過數劫。。幸得你今得中。。娘也得出。。（收板）安修心。。脱輪廻。。必到瑤池。。（完）

368 東坡訪友上卷 每套四只 著名公脚、小生合唱 （頁386－389）

（頭段）（公脚白）不不不、好了、（唱）我只見妖魔。。亂法壇、不由下官。。着了忙。。（白）不好、你看妖魔、亂了法壇、眼睜睜、我兒性命難保、豈不是氣、殺、我也、（院白）忙將蘇相士、報於老爺知、老爺甦醒（公白）吓、家院、（在）叫我所為何故、（院白）告稟老爺、蘇相公到、（公白）唉枉你這大年紀、眼見衙內這等光景、還有甚麼的心事、應酬朋友、你說到、改日回拜、（完白）不是本處、這個蘇相公到拜、（公白）吓那一個蘇相公、（完白）東坡大學士、蘇相公到、（公白）早也不說、遲也不講、在此來鎮鎮鬧鬧、來、（有）打開中門迎接、

（二段）（小開門笛）蘇老師到來、請上座、（生白）賢契有座、（公白）座、不知老師駕到、失了遠迎、望祈恕罪、（生白）好說了、闖進公衙、賢契休得見怪、（公白）豈敢、請問老師光臨、所為何幹、（生白）非為別事、公餘之暇、欲邀西湖一遊、但不知賢契可樂從否、（公白）學生本該從命、因有些家事、故不敢奉陪、（生白）賢契有

甚麼事幹、講我知到、或者與你解救也未可料、（公白）老師那裡知到、小兒在書房

攻讀、誰想來了一妖魔、將吾兒侵害、口口聲聲、說到清明佳節、要兒性命、老師還要

可憐啞、（生白）既是公郎有此奇恙、想我久聞得、西湖有一老僧、自幼退守龍井寺中、

更有起死回生之術、賢契何不請求於他、（公白）學生本該請他、奈無相識、如此奈何、

（生白）雖未識他之面。。久傳拜訪之心、既然公郎有此奇恙、何不待老夫龍井一走

（三段）（公白）此乃門生家事、豈敢勞動老師車駕、（生白）何用勞動字兩1、賢契也、（唱）

賢契休得。。要多心。。老夫決意。。代一行。。一來為着公郎病。。一來拜訪。。久

有此心。。西湖又多。。亦知音。。不枉削職。。貶武臨。。拱一拱手兒。。把轎進。。要往

龍井。。訪高僧。。（公唱）送往老師。。出門庭。。不由下官。。掛在心、但只願此僧。。

（四段）和得勝。。切莫要學。。壹個假至誠。。

（和尚掃板）棄紅塵。。去修行。。雲遊四方。。（重句）（慢板）到西湖。。天竺

寺。。受戒參禪。。

（五段）慈云師。。開經壇。。把法律宣講。。收辨才。。為弟子。。衣鉢真傳。。西湖中。。

有多少。。人來過往。。想衰家。。愛清淨。。難受繁華。。因此上。。把跡在。。龍

井寺上。。雖然是。。小叢林。。風景不化。。閒無事。。去採藥。。林谷應响。。

（六段）四山遊玩。。見漁翁。。在溪畔。。獨釣垂竿。。那樵歌。。和鳥語。。神兒裡。。藏

眞繁華。。在此間。。觸目溪山。。眞果是。。出家人。。無拘無管。。神兒裡。。藏

1「字兩」，當作「兩字」。

乾坤。。永不掛腸。。扶着了。。釋杖兒。來到荒郊。。（重句）

（七段）但不知。。何日裡。。功德才完。。（白）老僧玄靜。乃天竺寺、壹名主持是也、卻

蒙神宗皇帝、賜我法號辨才、使為天竺寺主持、因見西湖繁華太甚、故而退守龍井寺中、

壹概閒事不管、閒暇無事、不免蒲團打座可。（唱）閒無事。。

（八段）打座在蒲團之上。。五內裡。。心血潮。。打座在不安。。神兒裡。。我就巧機關。。

有貴客到來拜訪、徒弟（師傅）山門有事、即來通報、（旦白）弟子知到。。（白）（完）

算他一算。。（白）是了、（唱）原本是。。有貴客。。拜訪寒山。。（白）原來

369

比干盡忠 每套三只 著名公脚、小生、花旦合唱（頁389－392）

（頭段）（要孩兒笛上）（生白）孤王商紂王、（旦白）哀家蘇妲己、（生白）愛美人、（旦白）

（白）萬歲、（生白）今在鹿台之上、心事煩悶、擺下酒宴、愛美人意下如何呢、（旦白）

臣妾當得奉陪亞、（生白）如此內臣、擺酒上來也、（中板）愛美人。座只在鹿台之上。

待孤王。。有言語。。你就細聽衷腸。。到如今。。我這裡並無事幹。。叫美人。。我

這裡。。散散心腸。。（旦唱）萬歲爺。端座在龍樓座上。待臣妾。。把言語。。細

稟龍顏。。今日裡。。在宮幃。。把酒來擺。。一心心。。時共樂免掛於懷。。（生唱）

愛美人。。說此話。。令人過愛。。不由我。。為孤王。。喜笑眉來。。叫內臣。。與孤王把酒

來忙擺。。

（二段）不由孤王笑眉揚。。回頭來。。我就便對美人講。。快些還要你就吞在肝腸。。（旦

（唱）　手捧一盃來奉上。。真乃是吾雙歡喜笑來。。從今萬歲如山海。。從此喜慶如水

諧。。說話之間。心血來湧上。。嘔、吓、肚中疼痛好淒涼。。（生白）　愛美人亞、（旦

白）　萬歲、（生白）　為何食得好好、霎時之間、這樣悲痛何解、（旦白）　我霎時之

間、肚中疼痛的了、（生白）　吓、美人、你腹中疼痛、待為王請良醫調治就是了、（旦

白）　萬歲亞、（生白）　怎樣、（旦白）　別樣東西、難以痊愈、除非是玲瓏心肝、我

食就痊愈的了、（生白）　吓、愛美人亞、那有玲瓏心肝呢美人、（旦白）　比干丞相、

就是玲瓏心肝的了、（生白）　艾吔、既是比干丞相玲瓏心肝、宣他上殿就是了、

（三段）　（內臣、（內臣白）　有、（生白）　宣比干丞相上台、（旦白）　領旨、比干丞相上台、

（公脚首板）　忠臣不怕死。。鹿台來往。。（急板）　怒氣冲冲見君王。。（白）　老夫、

比干、又聞君王鹿台宣召、舉步上前可、（唱）　又聽君王來宣召。。三呼萬歲拜君王。

（白）　臣、比干見駕、吾主萬歲、（生白）　王叔平身賜座、（公白）　為臣謝座、萬

歲君臣在鹿台。。有何使喚、（生白）　非為別事、我想今日愛美人得風寒重病、丞相

可能代孤劬勞亞、

（四段）　（公白）　為臣食君爵祿、當報君恩、我主明言、（生白）　艾也、王叔那裡得知、我想

愛美人、腹內疼痛、要玲瓏心肝調治、他身子自然痊瘀、為王這裡、欲使王叔那裡、把

心肝挖出、比如可能做得亞、（公白）　主上、別樣良方就有、心肝焉能挖出、我主參

詳才好、（生白）　怎麽講、呌我來參詳才好、也走、方才你言道、為臣盡忠、你思想

才好、（公白）　這個嗎、主上、不用如此朦閉、老臣有本進諫、（生白）　你只管奏上來、

（公白）　容奏、我主端座鹿台上、老臣有本諫君王、從來花酒把國喪、聽信朦閉國家

亡亞可、（大笛孝順歌）

（五段）（生白）也走、大胆奸賊、好把心肝挖出便罷、如若不然、孤王不依、（公白）這個嗎、也罷自古君要臣死、臣不死是為不忠、莫若挖出心肝、留名萬古也、（唱）主上不聽臣本章。。忠臣一死國又亡。。手拿利刃。。挖心肝。。丟在棧上。。起來參詳。。（白）艾也、有了、姜尚子牙、有靈符一度、貼在傷口、催馬西岐可、（唱）催馬加鞭西岐往。。從此不管事短長。。（生白）也好、心肝在此、內臣、（有）拿藥調治娘娘、不可違令、（哦）（生白）甦醒（旦首板）這一陣。。病得我。。三魂飄蕩。。

（六段）（急板）三魂渺渺轉還陽。。（生白）愛美人、（旦白）萬歲。。（生白）比如你今病體如何呢、（旦白）心肝食了、真真精神好久的了。。（生白）艾也好、真乃國家有幸、令王喜悅也、（生唱）愛美人。。站立在鹿台之上。。待孤王。。有言語細聽端詳。。都知為你病源脫離身上。。不由於王這裡喜笑眉揚。。（旦唱）萬歲爺。。座至在龍書案上。。待臣妾把本章細奏龍顏。。今日裡食心肝。。我就全然安康。。好一比如當初身健如常。。（生唱）愛美人。。說此話令王歡暢。。不由我王這裡喜笑眉揚。。叫內臣擺御駕。。（收板）但只願我江山。。萬載年長。。宮幃而往。。（旦唱）愛美人。。

370 刁蟬拜月 每套二只 著名花旦演唱 （頁392-393）

（頭段）（旦唱）適纔間。。薄命人。。爹娘。。命喪。。為家貧。。把終身。。發賣。。此來。。承蒙着。。我家爺。。恩如。。山海。。看視我。。精乖人。。勝過女孩。。移步兒。。我就把花園。。而往。。不覺是。。來到了。。就是園牆。。（白）奴婢、刁蟬、可

恨奸黨不仁、謀朝篡位、今日心中不安、來到園中、許下良願、待奴焚香待候、

（一段）（寶子）神聖請上、受奴叩拜可、（唱）將身兒。。跪只在塵埃之地。。禀告……。

眾三光。。細聽奴言。。想當初。。家道貧。。把終身。。發賣。。承蒙我。。奴老爺。

真感。。恩來。。又誰知。。奴今日為着。。圖報。。

（三段）後園中。。我這裡。。參拜。。神祇。。倘若是。。那忠賢。。陰靈。。護庇。。手拿

了。。那奸黨。。任割。。如坭。。我的老爺。。忍住奸賊。。心常掛帶。。拜罷了。

眾三光。。扶起起來。。我這裏。。我抽身而起。

（四段）倘若是那靈神。。有力護庇。。保佑那。。奸黨。。一個個命歸泉世。。以免得奴老爺。

睡不安心。。我一家人。。來到了。。花園內地。。拿金猪。。牌扁。。答謝神祇。

我真乃是。。思想。。愁鎖眉睫。。一家人。。來到了。。叩謝神祇。。。（完）

371 瓦鬼還魂 每套三只 著名男丑、公脚合唱 （頁393－398）

（頭段）（丑唱）我時不通來運不通。。執倒黃金變了廢銅。。我自少結拜有十個兄弟。。算

來我吳直中係至窮。。我大哥大街賣冰泵。。二哥賣瓜菜與及芫茜葱。。三哥走檯脚去

賣油炸粽。。四哥至斯文學寫燈籠。。五哥在省城做巡警勇。。六哥至辛苦係打銅。

七哥修整留聲機器與及時晨鐘。。我八哥自小學做紙通。。九哥脫泡牙打住個泵泵。

招牌上寫至拿手係捉牙虫。。我係第十算嚟唔中用。。盲字唔識個我文理唔通、將身打

座茅房中。。。

（二段）找商家難做故此務田為工。。（白）　在下我就係吳直中、則此餐霞閣個班烟公、佢將

我名字、音韻仿彿相仝、佢就叫歪我做食葱話、哎、初初叫我個陣、惱得我面都紅、

何以呢、我想男人大丈夫、最就忌係唔食葱咖、人家唔古佢叫歪我名嗻、古我孖人地黎

個宗架、哎知宜家慣叫熱 1、亦都無可奈何、任得個班等等、將我嚜縱係俐、今日我

個份、父母亦都貧窮、詩書未曾讀過、因此我文理亦都唔通、況且我算盤筆墨銀水、我

亦一概亦都唔懂、所以我商界亦都難做、故此我務農為工、閒話亦都小弄咯、今日經過瓦

窰、我入去探吓老張個個缸瓦公、我睇見無尿壺來小便、問佢攞只尿壺佢睇得本錢亦都

太重、唔肯黎俾、故此將個歪咀瓦盤來相送、今晚飯亦都食完、碗碟亦都洗通、聽聞隔

鄰亦嚟打六點鐘咯、不如點着盞燈、上床來食口舊公罷咯哦哦哦、

宜家、乜頭路陰風凍凍咁啞吓、呀唔得咯、鴉片烟亦都食完咯、況且又都見凍、不如洗

番個對脚上床來矇一矇、等朝早起身開田來做工罷咯哦哦哦、（落更）（鬼出）哎呀

（三段）（打二更）（鬼弄丑介）　（丑白）　吓吓吓眞正古怪咯、乜睡左落床、展轉反側、總總

唔哈得眼埋呢吓、我又明白咯、一定有事幹在懷、唔做得、終歸是唔瞓得咯、起身唱幾

句東莞佬嘆五更、得來把愁解啞咋着、唱兩句野消吓愁懷至得、（歌曲）我未洗脚、

咭上張檯。今生唔望山棉胎。將身走入胡椒袋。四圍懾實無風來。初更嘆。嘆初更。閣

羅王發我上來執屎坑。日夕攞朝唔得晚。執埋屎蓼上煤山。掘地開吭來去攞炭。攞完煤

炭面轉玄壇。二更嘆。實見心悔。執尿唔來執着蠄蟧。勾佢上去蓼來俾佢跳去。失時倒

運鼻垂垂。三更嘆。月矇朧。左手執住屎蓼右手挽住提籠。不怕雨最怕風。可恨天公唔

1 「熱」，或作「熟」。

（四段）

嘻送。送我上來父母得咁貧窮。四更嘆。月歸西。勤人執屎莫去撈坭。撈得坭多身要敗。失時倒運腳要跛。五更嘆。淚飄沙。至怕駱駝兼共豬嫲。偷人屎食咁渣渣。拈起個屎勾將佢打。搖頭擺尾哨起棚牙。幾句時文唔係假。唔係假咯。吊媽個害你好嘻唱野啞咁。（白）吓、當初我走去屎坑樓係處唱、個個屎公拈起屎勾追我。

哎呀拈屎勾追到我魂都冇、所以囉喎、我好耐都唔敢唱個枝野咯、今日偶遇無事幹。唱來解吓心。哦哦哦吓係咯、又好似眼倦咁咯話、艾呀唔做得咯、樵樓亦都打左二更咯。不若上床再來瞓過教罷咯。（鬼弄丑）艾呀、艾呀、艾呀、嘅嘅、真正喬咯、艾呀係咯、係得好地地、好似有人扒我一扒等我輾左落地、弊傢伙、（重句）係咯遇巖個隻鬼、（鬼啞鬼啞）弊傢伙、（重句）係咯遇巖個隻鬼、咯撻出介辣、而官、一扒扒添喎、真正辣撻咯、喺咯唔做得咯、要換過條褲然後正瞓得咯、吓係咯、換左褲、又遇巖尿急、唔做得、個孖咇瓦盆巖巖擁在床口、好、等我疴篤尿然後嚟瞓教得、我先個排、有個和尚共我最岩喬、教左我幾句咒語、唔做得、念咒語、喃喃喃無柯寧條褲、（鬼弄丑）艾呀、弊、乜都頂唔住嘅喇、啞吸得頻闌過至、不宜話喃無柯寧條褲條咯都頂唔住添、哎鬼大哥、我共你無冤無仇、乜頭路你苦苦來追我、乜野頭路啞鬼大哥、（鬼手弄作講介）乜話、哦、走去買番攤、買個三開個一、俾人殺左你嘅、叫我賠番的銀你啞、穩地保賠過你喇、我邊處有銀啞鬼大哥、

（五段）

乜話、你唔係輸左番攤、你俾人殺死你、你叫我孖你共你報仇啞、你咪鬼大哥、究竟我都唔知到你、乜野來由、我都唔共你報仇架、你如果叫我孖你報仇、你咁肉酸、我見左你都慌到魂都無咯、你變過個形容動靜出來、續一續二講我聽、我就共你報仇係喇鬼大

哥、（魂叫）（公首板）適才間、別陰曹。。陽台之上、。。哎　（急板）　見了大哥把

冤揚。。（魂白）大哥有禮、（丑白）係咯咁然後正係架、你就架個形容動靜嚇到我

魂都冇咯、喂喂喂、鬼大哥、究竟你姓甚名誰、邊處人氏、乜野冤枉、你講過我知、如

果我做得來、就共你報仇係喇鬼大哥、（公白）既然如此、大哥你站立一傍、聽我苦

情訴上也、（中板）大哥你站立一傍上。。我有那冤情說知詳。。

（六段）可恨張三良心喪。。奪我珠寶害我亡。。（丑白）乜話、你話張三將你來殺左不特矣

佢、將你個屍骸俾火來焚化、差埋落個的坭處、燒做個瓦盤、方纔我疴尿個個盆、就係

你嘅屍骸啞、（公白）不錯了、（丑白）吓唔怪得你話咁大冤枉咯、乜個個張三咁

陰公架、你話做天上雷公、我就隆隆歷嘩死佢、個陷家劏嘅、吓鬼大哥、無疑你話叫我

共你伸冤啫、知我有此心咯、我又有此力不足、我又唔識字、點樣共你方為啞鬼大哥、（公

白）大哥與我伸冤、前去告官可以做得了、（丑白）乜話、你話叫我前去告官啞、艾、

我又唔會寫狀、點樣告得官准啞鬼大哥、（公白）這個不妨、拿了這個盆子前往衙門

我自然答應與你了、（丑白）乜啞、你話拈左個盆去告官、個個官審問、咁你就會答

應嘅喇、（公白）不錯、（丑白）喂老實嘑、告官唔係講頑嘅嘛、你千祈要答應至得嘑

唔係我個屎拂吓撈黎耐嘅囉嗱、（公白）既然如此、我拿了瓦盆、

隨我前到衙堂來告狀可、（急板）張三做事理不當。。謀財害命太猖狂。。你今隨我

衙堂往。。與友伸冤表名揚。。（完）

372 壇台相會 每套三只 著名小生、花旦合唱 （頁398—399）

（頭段）（旦白） 且住、來到壇前、莊相公隨我進去了、（生白） 大家進去、（正旦白） 吓、陰風一陣、莫非我兒來不成麼、（生白） 不錯了、我的娘親呀、想你家孩兒鬼魂回到壇前的了、（正旦白） 哎、我的兒呀你今回來、必須要把來歷根由、對為娘說知纔好罷兒呀、（生白） 我的娘親妻兒們呀、你們既然要問、座在壇前、待鬼魂一言訴苦呀可、（正旦白） 慢講、（生二簧中慢板） 老娘親。。和妻兒。。壇前。。之上。。待鬼魂把情由細說。。端詳。。

（二段）（正旦唱） 我兒你。。休得要。。淚如。。雨至。。一庄庄。。一件件你對我。。說知。。（旦） 未開言。。先飄着。。如珠。。血淚。。比如你。。為那事將你喪命。。陰時。。（仔唱） 老爹爹。。還須要。。把真情。。來講。。但愿你。。你兒子長大報却。。仇還。。

（三段）（生唱） 可恨着。。歐文光。。良心。。盡喪。。梅花徑口。。要將我一命。。身亡。。（正旦唱） 罵一聲。。歐文光。。不良。。不想。。為甚麼。。要把我兒。。一命。。歸西。。（旦唱） 聽說罷。。歐文光。。真果良心。。盡喪。。害得我。。奴丈夫一命。。身亡。。

（四段）（仔唱） 既然是。。歐文光。。就把你。。害喪。。老爹爹。。在陰靈。。保祐我報却。。仇還。。（生唱） 休得講。。衷情話。。把娘。。叫喊。。把娘。叫喊。。（二流）撫養嬌兒。。與我報却仇還。。

（五段）（正旦唱） 聽說罷。。我兒。。把言說上。。不由得你娘親。。苦斷肝腸。。。（旦唱）

官人你。。。且歡心。。。靈魂早去。。。待等着你孩兒得志。。。報却仇時。。。（仔唱）老

爹爹。。。

（六段）但願你們把眼來放。。。保祐你孩兒。報却了仇還。。。（生唱）聽娘親妻兒們。你說此話眞有方。。。但只願我孩兒報却大仇還。。。捨不得老娘親妻兒們。我把言又來來來叫上。。娘親。。。兒呀。。娘親、唉、我兒、唉、（全唱）若要。。相會。。在夢裡頭還。。

（完）

373

霸王別虞姬上卷 每套二只 著名二花面、花旦演唱（頁399－401）

（頭段）（武唱）重圍上。。殺得孤。。渾身冷汗。。。（重句）（唱）殺得孤。。棄甲拋戈。。。好不心寒。。。（白）孤家楚霸王。渾身冷汗。。。哀家虞姬、（武）我的御妻、（在）只為漢兵圍困、有何高見、（旦）大王呀、事到如今、這也難言、莫若殺出重圍、班兵取救、就是、（武）這也難講、隨孤殺出重圍可、

（二段）（唱）楚霸王。。在重圍魂飛魄散。。好一似龍遊淺水。。虎下平陽。。。（旦唱）到不如。。殺出了重圍。。班兵求救。。但愿得。。報了仇方遂奴腸。。。（武唱）恨韓信。。眞果是情理不當。。。他不該棄楚投漢來迫孤王。。。（旦唱）今日裡。。這佞人難以講得。。

（三段）但不知何日裡報却仇還。。。（武唱）耳邊响。。又聽得人馬响喨。。（唱）不由得孤家我心胆寒。。。（白）我的御妻。。（武唱）漢兵追到、為何不起來走路甚麼原故呀。。

374 樊梨花求藥 每套一只 名花旦演唱 （頁401）

（旦）大王呀、奴來到這裏喉嚨乾渴、難以行路、（武）既然喉嚨乾渴、待孤取些清泉來你解渴就是、（武）任從大王主意艾呀。。且住、你看大王也去。。莫若尋為短見吓、（旦）這是人君無道。。今日見得難以從主殺出重圍。

（四段）（武白）吓吓艾呀。。（旦）（唱）我一見美人把命喪。。不由得孤王痛肝腸。。（白）我的美人呀、你今為着孤王在此來自盡、請上受孤一禮也可、（霸王哭尸排子笛）美人吓、待孤割下你人頭。。殺出重圍再作道理可。。（唱）忙把人頭來割下。。殺出重圍再商量。。（完）

（頭段）（旦白）焚香侍候（寶子引）神聖請上、受奴叩拜也、（西皮唱）將身兒跪啞啞啞在。。塵埃地。。稟告了。。啞啞啞衆日月。。細聽。。奴言。。都只為。。母啞啞啞啞親有病。。奴這裏。。一点心稟禱。。衆神明。。再上香。。頂禮衆。道清、

（二段）曾記得啞啞錦囊言。。擾動聖神。。實只望。擁兵出別方。又誰知遇娘親病起。。不言尊神你。憐我放慈悲。。賜靈丹。。一顆就食。定然安時呀呀呀母食安時。。（急板）我拜了神聖。抽身來起。。（收板）但只愿藥到就回春。。我答謝神祇。

375 小青吊影 每套二只 著名花旦唱 （頁401-402）

（頭段）（旦掃板）孤幃裏。眞乃怨命苦。粧台徒倚。（重句）（慢板）唉。恨東風。不為奴

（二段）對菱花。見愁容。無心修飾。薄命人。傷春事。鏡奩。脂粉。我就一概。丟離。對燈前。

和月下。寫不盡今日相思字。吟不盡春愁。夏感。秋思。冬寒。我就傷悼四時。自古道。

女兒識字。終歸命鄙。問蒼天。為甚麼。生奴如此精乖玲利。如此孤凄。獨徘徊。

（三段）步輕移。山庄。之地。（重句）又言起。今日裡。終歸。命鄙。終日裡。傷心事。

真乃受苦。待時。但願得。幼弱女。安心有日。他日裡。房歡續好。我有一概丟離。

（四段）想當初。在青樓。何等歡逸。實可憐。薄命小青。真乃淪落。污泥。為情郎。每日裏。

緒煩不止。莫不是。料今無音。真乃一命悲悽。說罷了。言和語。滿心傷切。（二流）

真乃春蠶已死。未斷柔絲。任你是傾國傾城。終歸何處。怨只怨。薄命小青。在于籠時。

（完）

【說明】參見呂文成《小青吊影》（見《笙簧集》，頁119）及《閨留學廣》第一至第二段（見《笙簧集》，頁506）。

376 狡婦疴鞋 每套二只 著名小生、花旦唱 （頁 402－404）

（頭段）（旦唱）父王。母后。端坐金校椅。提起當年怒氣不息。臣兒受盡許多冤枉氣。我一

庄庄。一件件。稟過父王母后知。（中板）都只為。那冤家。無情。無義。他不仁。

他拿起把我。拋離。奴這裡。在門首。特來。洗衣。事因為。有一個和尚到我。門楣。

洗完衣。這清泉。打濕和尚新衣。好一比。那奸黨怎樣詭計。叫九媽放下着。和尚之鞋。

在此。

（二段）這冤家。他那裏。回轉房處。見鞋子。他思疑奴奴家門。羞恥。將奴拿來斬。拿來殺斬斬殺殺又要揦皮。老父王。還要傳主意。拿冤家剝了層皮。這等匹夫無情義。恨只恨將他萬斬碎剮凌遲。奴奴方能遂心意。遂心意。拿冤家剝了層皮。這等匹夫無情義。恨只恨奴奴情願食齋我削髮為尼。我參拜慈悲。

（生白）唉呀、你講你着。我講我道理。岳王母后吓、（中板）走上前來。施一禮。專一聲我的岳王岳母。聽言詞。休得要提起這庄事。若還提起上來更愁眉。你不該在於門前來洗衣。引動了和尚九媽。到門楣。

（三段）來來來上前來。與你賤人。分斷道理。聽你講。那九嗎用何詭計。放下了。和尚鞋。咁就在於你床裡。這件事。又有憑。和共[1]有據。有憑有據怎不思疑。眼睜睜。你把哩件緣[2]帽來帶起。大丈夫。情願人願[3]下地不肯遵依。我本是。一個奇男子。打老婆。何足為奇。這樣人。要不要我就全憑自己。趕了他。免得個敗辱門楣。回頭來。領教岳王岳母你。事到頭來你就怎樣何如。你要對我說知。（公唱）勸皇[4]兒。休得要如此禽渠谷氣。待為王。判明此事。分斷道理。勸一聲。王兒你丟開怒氣。自不然與你主持。（旦唱）采采采。采溫采沌。

1 「又有憑。和共有據」，以文堂版《狡婦疴鞋》（卷下）作「又有憑又有據」，見《俗文學叢刊》第134冊，頁278。

2 「緣」，以文堂版《狡婦疴鞋》（卷下）作「綠」，宜據改，見《俗文學叢刊》第134冊，頁278。

3 「願」，以文堂版《狡婦疴鞋》（卷下）作「頭」，宜據改，見《俗文學叢刊》第134冊，頁278。

4 「皇」，以文堂版《狡婦疴鞋》（卷下）作「王」，宜據改，見《俗文學叢刊》第134冊，頁278。

（四段）（公）且慢、（唱）不由為王無主持。。丫環將郡馬忙綁起、拿出五門碎剮凌遲。。（旦

（唱）且慢、父王吓、你何用將他來斬、唉呀我相和就喀咯、（公白）唉呀好、夫妻相和、

為王之幸、聽孤面諭可、（唱）只見夫妻來和氣、不由為王笑揚眉。。夫妻轉回家中

去。。拿住和尚九媽報却仇時。。（生唱）岳王吩咐我緊記。。一庄一件記心時。。

倘若有日回府去。。拿住了和尚九媽。。（旦唱）揃了層皮。。（旦唱）夫妻重逢從天賜。。聽他夫

才有今日未斷時。。常感父王如山義。。才得一家。。免得分離。。（公唱）

妻言道理。。不由為王。。脫憂時。。必須回轉。。供職回轉。。那朝時。。

但願皇天。。暗護庇。。拿住了。。（生）那和尚。。（旦）碎剮凌遲。。（完）

采過你。。我不與你做人世。。好好上前來跪地。。來跪地。。如若不然。。奴就不依、

不依、總總不依。。（生唱）我是夫來你是妻。。支離喳嘩。。臭東西。。怒氣不息

打過你。。

377

佛子念大悲咒　每套半只　名庵高尼　（頁405－406）

（全段）南無喝囉怛囉那哆囉夜耶南無呵唎耶婆盧羯帝爍鉢囉那菩提薩埵婆耶摩訶 1 撒埵婆耶摩訶

迦尼盧迦耶奄薩皤囉罰曳數怛那怛寫南無悉吉㗚埵伊蒙阿唎耶婆盧吉帝室佛囉㘄馱婆南

無那囉謹墀醯利摩訶皤哆沙洋薩阿他豆輸朋阿逝孕薩婆薩婆摩囉摩囉摩醯摩醯唎馱孕

怛姪他奄阿婆盧醯盧迦帝迦囉帝夷醯利摩訶菩提薩埵薩婆薩婆摩囉摩囉摩醯摩醯唎馱孕

1 「詞」，當作「詞」，下同。

俱盧俱盧羯蒙度盧度盧罰闍耶帝摩訶罰闍耶帝陀羅陀羅地利尼室佛囉耶遮囉遮囉摩摩罰

摩囉穆帝隸伊醯伊醯室那阿囉參佛囉舍利罰沙罰參佛囉舍耶呼盧呼盧摩囉呼盧呼盧

醯利娑婆囉娑囉悉唎悉唎蘇盧蘇盧菩提夜菩提夜菩馱夜菩馱夜彌帝利夜那囉謹墀地利瑟尼

那波夜摩那娑婆訶悉陀夜娑婆訶摩訶悉陀夜娑婆訶悉陀喻藝室皤囉耶娑婆訶那囉謹墀娑

婆訶摩囉那囉娑婆訶嚕阿穆祛耶娑婆訶娑婆摩訶阿悉陀夜娑婆訶者吉囉阿悉陀夜娑婆

婆訶波陀摩羯悉陀夜娑婆訶哪囉謹墀皤伽囉耶娑婆訶摩婆利勝羯囉夜娑婆訶南無喝囉怛

那哆囉夜耶南無阿唎耶婆嚧吉帝爍皤囉耶娑婆訶唵悉殿都漫哆囉跋陀耶娑婆訶

378 佛子喃登壇文　每套半只 （頁406）

（全段）若然如是會得便當普利羣機其或未然不免重宣妙偈所謂道

大寶法王座　人天普護持
上師登演處　觸目正菩提
南無大悲觀世音菩薩　（三稱）

379 佛子喃萬德圓融　每套半只　名庵高尼 （頁406）

（全段）

萬德圓融。。圓融相好光。。。紫霞碧霧。。。碧霧鎮壇塲。。

380 佛子喃一炷香 每套半只 名庵高尼 （頁406-407）

（全段）一炷香。。一炷返魂香。。驚通三界起。。惟願大慈悲。。超離三途苦。。人生百歲。。如在夢中遊。。一旦無常歸何處。。靈魂從此一去上蓮宮。。速證無上菩提路。。無上願。。。靈魂。。。常願靈魂早超昇。。。薦往生菩撒摩訶撒（三稱）

（雨花動地。。動地空中墜。。參禮毘盧。。毘盧大法王。。參禮常往。。常往一切佛。。巍巍萬德。。萬德佛陀耶。。）

381 雙美求婚 每套四只 著名小生、花旦合唱 （頁407-410）

（頭段）（旦白）丫環引起、哦、（中板）想奴奴。。主僕們。。大堂內裡。。到如今。。開門要到園時。。書房而去。。見相公。。主僕們。。細問言詞、（環唱）賢小姐。。你不必露白心事。。小奴婢。。有言語。。我又對你說知。。都只為。。賢相公。。在於書房內地。。因此上。主僕們前往問過端的。。（旦唱）小丫環。。說此話精乖玲利。

（二段）可算得、年紀小明白道理。叫丫環。帶着奴。書房而去。又只見。賢相公。關閉門楣。（白）唉呀、且住、你看來到書房、相公把門關閉、丫環上前 叫門纔是、（環白）奴婢從命、相公開門、相公開門呀、（生唱）哦、我耳邊响。又聽得有人叫啓。但不知。是何人聲叫門楣。

（三段）莫不是。。好朋友。。到來此處。。莫不是。。賣瘋婆到此門楣。。我走走走上前。。我把言來問起。。門外人。。你細聽我言詞。。你是何人。。對我說知。。且把一庄庄。。一樣樣。。一庄一那架。。一樣一。。你就對我說知啞啞啞啞。。（旦唱）賢相公。。請站在書房內裡。。待奴奴。。那別人。。來到此處。。細說來歷。。奴非是。。那別人。。來到此地。。又不是。。賣瘋婆。。來到這裡。。奴本是。洪玉蓮來到此處。。賢相公。。快開門。。奴有言對你說知。。你就不用思疑。。（生唱）我聽有言語。。細說來歷。。奴非是。。那別人。。來到此地。。用手兒。。就把門來開啟。。他言來心歡喜。。却原來多情小姐。。

（四段）我又只見。。賢小姐。。和丫環。。你可到來幾時。。不怕封我說知。。（旦白）相公在上、奴家奴婢有禮、（生白）唉吔、原來是小姐丫環丫環到來、比如有何好事呢、（旦白）非為別事、奴座在大堂、閒暇無事、因此和着丫環兩人、到來動問你一聲（生白）請問小姐、問者何來啞、（旦白）比如你那裡人氏、貴姓芳名對奴說知、或者與你排解一二、（生白）小姐丫環既然動問、座列在書房、聽小生一言講來可、（旦白）慢講、

（五段）待小生。。從頭話。。細說端詳。。（旦唱）勸相公。。休悲淚。。把言說上。。一庄庄。。一二從頭。。對奴說知。。（環唱）想如今。。不必苦。。你就何須愁悲。。你且把從頭事。。照直而講。。（生唱）俺小生。。我就原本是。。金陵。。人氏。。我老爹。。梁世忠。。是父親名堂。。（旦唱）聽他言。。却原來。。金陵。。人氏。。奴來問你。。因何事。。。

（六段）不怕。。說知。。（環唱）既是你。。別方人。。因何。。到此。。。一庄庄。。。一件件。。

把事情。。不必淚淋。。（生唱）可恨着。。那奸賊。。良心。。盡喪。。害得我。。

一家人。。好不悽涼。。（中板）賢小姐。。若要問。。我把言說上。。一庄庄。。

一件件。。細說端詳。。多蒙你父仁義廣。。週全於我。。在此書房。。（旦唱）聽

他說來。。把話講。。鐵石人聞。。也斷腸。。回頭來。。我便對相公講。。

（七段）奴有言語。。你細聽其詳。。到如今奸黨全不想。。陷害着。。家散與人亡。。從今後

休要淚汪汪。。萬事丟開。。免掛腸。。（白）相公啞、（生白）小姐、（旦白）你不要如

據你講來。。都是奸黨不仁、害得家散人亡麼、（生白）不錯了、（旦白）奴年紀長大、

此悲淚、奴有一言可用講、（生白）小姐有何貴言、請講不妨、（旦白）雖則是好、你乃是水性楊花之女、

欲將終身大事、奉陪相公、心下如何呢、（生白）大家當天一仝發誓、可能放心、（旦

小生信你不過、（旦白）比如你那樣纏信、（生白）相公請、（生唱）賢小姐。。心不放。。

白）到也做得、（旦白）小姐請、（旦白）大家當天一仝發誓、可能放心、（旦

怕我無情無義。。待小生。。跪塵埃。。稟告神祇、今日裡。。蒙小姐。。不嫌不棄。。

（八段）好呌我。。俺小生。。放上心時。。回轉頭。。對小姐。。可放心意。。我兩人來發誓

對我說知。。（旦唱）見相公。。你且把事情報知。。待奴奴。。跪塵埃。。細說來歷

洪玉蓮。。若有時。。有些無義。。保祐我。。五雷打死。。不全戶。。只願奴相公

眞情多義。。保祐你。。早登科甲姓名題。。脫藍袍。。換紫衣。。占鰲頭。。身到鳳

凰池。。身榮耀。。回故里。。夫妻們。。一雙雙。。一對對。。一雙一啞啞啞對。。

咁就白髮齊眉。。比如可放心啞啞啞啞時。。（環唱）蒙相公收立我。。全然不棄。。

奴這裡。。跪塵埃。。我就稟告神祇。。倘若是。。奴這裡。。若有枝心外意。。保祐我。。

雷打火燒。。碎剮凌遲。。（生唱）我叫小姐。。你莫跪。。忙忙請起。。我但只願。。

（旦唱）功名就。。。（生唱）報却仇時。。

382 臨老入花叢 每套二只 著名公腳、花旦合唱（頁410－413）

（頭段）（公腳急板）人逢喜事、精神起。。月到中秋。。份外明。。

見了彩連1。。慢說姻緣。。（白）哎呀、且住、今晚新人洞房。。將身就把。。繡房進。。

（寶子引）（旦白）哎呀且住、哎呀宜家我地老爺喎、幾十歲咯、正你2臨老入花叢、待我綉房而進、

宜家佢中意我靚。。腰脂婀娜、收我做二奶、哎呀睇佢個樣子、唔食飯都飽咯、講多都

無謂、等個老鬼入嚟、慢慢正打算罷咯、前世、

（二段）（寶子引）（公白）新人在此、待我上前見禮纔做得、我古是誰、原來新二奶有禮、（旦）

哎呀我古邊位話、原來是老伯爺公有蟻、有蟻吓、（公）唉呀乜伯爺公咁嚟叫咖、老

爺叫聲都唔怕寃枉嘅嘷、（旦）吓宜家老爺亞、飽死鬼咯、睇你個樣子、鬍鬚勒特、

好似畫壞鍾馗宜家邊一個想嫁你啫、快的死人甲由爛屍吓、（公）唔通個樣擋箱嘅卦、

嫌棄我吓、彩蓮你不用如此高寶、老爺哀求可、（旦）唉吓拈跪墊嚀衰鬼吓、（公中板）切

彩蓮你。。休得要。。如此禽渠。。谷氣。。放開了。。扭扭寧寧。。我就要占你。。皮宜。。夫

不可言三語四。。你咪話。。嫌棄我年紀老邁。。我就要占你。。皮宜。。夫

允從我。。這親事。。和和氣氣。。到明年。。有能力。。產下嬌兒。。纔知到。。纔知到。。

1 「連」，下文一律作「蓮」。

2 「你」，《名曲大全四五六期》作「係」，宜據改，頁57。

榮妻貴。。心腸合意。。一庄庄。。一件件。。不怕對我。。言知。。

（三段）（旦中板）罵一聲。。這老鬼。如此全然無理。。為甚麼。。同結連枝。。既嫁郎。。

想奴奴。。雖然是。。今日賣你為婢。。蒙安人。。收留我。。重厚面皮。。

要才能。。只要多才來伴侍。。又誰知。。嫁着你鬍鬚鍾馗。。我勸你。。休得要在此

多言來多語。。誰要你。。在此間來做夫妻。。老頭兒休得要。。此乃人生冤事。。叫奴

奴。。來允從。我就總總不依。。你豈有此理。。（公）哦。。（唱）聽說彩蓮。。

不和氣。。不由於我。。難作主持。。

（四段）（公）彩蓮你如今肯應承我，我打隻金腳鉗十斤重過你戴吓，（旦）金腳鉗我唔中意

咯、你快的躝屍嚄、（公）真正係唔中意呀、（旦）唔中意係定嘑、（公）唔岩咁咯、

我個條俾你揸住咯、（旦）個條乜野傢伙、（公）個條鎖匙吓、（旦）呀我唔攞鎖匙、

我老實話過你知亞、宜家你叫我應承你都做得、你先應承我一件事先嘑、（公）一件

乜野事、（旦）宜家朝朝早早起身、共我倒屎塔咯喂、（公）混賬、個件野唔得迦、

（旦）至好就唔得、你唔得我又唔制嗻（公）係咯、咁就一萬大應承你係嘑嗎、（旦）

宜家你應承我嘅嘑、艾咁就麻麻地一賬嘑、第二賬我就唔制嘅咯、（公）真真妙呀、

（急板）彩蓮真果好仁義。。不由老爺。喜慶你。。皇天又來。早護庇。。夫妻長聚。。

白髮齊眉。。（旦唱）乜你幾十歲人。。乜咁潮氣。。姑娘有言你聽知。。我和你兩人。。

番轉羅幃去。。（寶子引）采。。（收板仝唱）鴛鴦一對。。仝結佳期。。

383

陳世美不認妻小曲 每套半只 著名花旦演唱 （頁413）

（全段）奴本是。。湖廣省。。荊州龍門縣人氏。。不幸雙親辭陽世。。留下兄妹受慘悽。。相爺你。。若問起。。奴的家中情和事。。待奴說出孤寒悲。。未說半言珠淚滴。。小貧婦。。錢氏女。。配夫本是陳世美。。當初是個一秀士。。家道貧窮無靠依。。幸喜得。。聖天子。。大開貢院選文士。。君家上京求名利。。多感兄台恩大義。。聞聽得。。高魁。。立刻殿上招附馬。。不念糟糠兒共女。。丟下無情好切悲。。占

384

王姑娘算命小曲 每套半只 花旦演唱 （頁413－414）

（全段）姐在房中。。繡花鳳。。依都依都他。。忽聽門外玲子聲。。算命先生、算命先生。。依都依都他。。推開柴扉、朝望着。。依都依都他。。步出門來揖先生。。請你算命、請你算命。。依都依都他。。搬張椅兒、先生你請坐。。依都依都他。。年庚八字說於先生。。奴奴說來。。說於你聽。。依都依都他。。全年全月又全時。。煩為細查。。

385

盲仔中狀元 每套三只 著名男丑小生唱 （頁414－419）

（頭段）（生）叫母舅、（丑）喂、（生）忙帶路、把路來趲。。（丑白）揸住條竹、帶住你喇、

（生唱）為着了、雙眼不見、來把神參、今日裡、母舅你、帶路廟堂上。。那神聖、保佑我雙眼重光。。（丑唱）站立在、那路上、把言來講。。賢外甥、在一傍、來參拜、細聽端詳。。到如今、我和你、廟堂而往。。賢外甥、保佑重光、賢外甥、你與我、廟堂而往。。（生唱）母舅你、不趲路、所為那行。。

（二段）（生白）喂舅父呀、（丑）喂、（生）乜行得咁耐、都唔到個公正大王㗎又、（丑白）嚟到呢處有間涼亭處、天時暑熱、入去抖吓涼坐吓、然後至去啩、（生白）岩晒咯、咁我行得腳够、入去搵杯茶飲、拖住我喇吓、（丑白）嚟喇揸住條竹帶住你、落石級哪嘩、（生白）係囉、噎吔舅父呀、（丑白）喂、（生白）咁呀、搵杯茶我飲吓、（丑白）想飲涼就唔多止喇、有咁[1]大榕樹响處嗱、喉喇呢度離得鄉村遠嗱、有茶派嗱、呢你後便有舊春、得春喇你坐落石春、（生白）車、乜你叫得春咁講亞又、（丑白）得者坐也啫、坐落石春、（生白）係囉大眾[2]坐喇坐喇、（丑白）坐喇、（生白）喂舅父呀、（丑白）喂外甥、（生白）家吓冇乜引頭、聞得你出得路多、有乜新聞講段我知消吓愁敢啞、（丑白）你想聽野呀、（生白）係喇、（丑白）聽野冇乜野你聽呀、唔岩敢嘅、你的盲公好腸肚、打枝物一你嚟估吓啞、（生白）好呀好呀、快的打枝物一我聽話吓喇、（丑白）咁嗱舅父外甥嘅野、我講的野正經嘅嗱、你咪詳壞我個嗱、（生白）係咯做得咯、講喇（丑白）敢就聽住嚟呀嗱、雙手箍住頸、鼻氣鼾鼾聲、雙腳郁兩郁、下底呻呻聲、估喇、（生

1 「咁」,《名曲大全四五六期》作「坡」,宜據改,頁75。

2 「眾」,《名曲大全四五六期》作「家」,宜據改,頁75。

（白）噎也、舅父呀、乜你咁古惑呀、我唔估得中叻、開古喇、（重句）（丑白）乜你話我古惑呀、（生白）係叻、（丑白）人家呢枝野正經架、（生白）乜野傢伙嚟啞、（丑白）係坭水佬舂灰亞、（生白）真係少有叻、好喇、又出第二枝叻、（丑白）又出第二枝啞、（生白）係喇、（丑白）敢你聽住嚟噂、（生白）係咯係咯、（丑白）嗱你聽住嘮、左手攬住腰、右手用燭照、你咀哈我咀、肚內呱呱叫、兩家過了引、拔開必出尿、（生白）而嘻、咁嘿喳架、喂我唔估叻、你講出嚟喇、（丑白）你估唔出中呀、新會佬食大碌竹嘛、（生白）原來食大竹[1]呀、（丑白）係頂喇、（生白）噎也、真正古惑叻、重有冇亞、（丑白）重想聽呀、（生白）聽出我耳油咯嘞、（丑白）如果你想聽野、你又古唔中、唔岩唱枝野你聽吓叻、（生白）唱枝乜野傢伙呀、唱枝倒捲珠簾亞、（生白）好極、、咁就唱喇、、

（三段）

（丑唱）海鰍上岸行行啞遠、老虎深潭海底去眠、、黃蟮有鱗蝦公有翼咯、蛤姆拉蛇隨地咁磚、、鵪鶉拉鴨隨田咁走咯、老鼠拉貓在灶邊、、棋杆頂上有人開酒店。白雲山上鬧龍船、十五六蛾眉嘅月咯、初一初二月團圓、、摟起件蓑衣來去救火亞、、着起個件長衫去耕田、、和尚娶老婆好多人恭賀、、師姑大肚要食鹹酸、、曹操去賣云吞麵亞。。董卓話佢賣嘅湯丸。。劉備行埋食左幾呀碗。。薛仁貴等待候佢攞錢。。張飛聞言就要反面。。李元霸共佢打埋團。。冬瓜將來作呀大炮。。胡椒造炮碼打穿天。。剛剛打去燈籠洲個便叻。。

1　「大竹」，《名曲大全四五六期》作「大碌竹」，「碌」字宜據補，頁76。

（四段）還炮碼打入殿前。。皇帝掉轉共太監來去打扇。。太子遊埠要自己撐船。。和尚掗住師

姑只髻、師姑掗住和尚條辮。。師姑焉能有只髻。。和尚焉能有條辮。。剛剛叫造拗穿天。

親眼睇見。。聾耳佬聽聞佢不開[1]言。。詩書目魚含檳榔掉轉[2]。。分明叫造拗穿天。

我目魚唱罷聲帶倦。。聲帶倦咯。。你從今聽過雙眼復原。。（生白）嘻也、舅父唱

呢枝野、唱得咁好後[3]底亞、（丑白）話我好唱後底敢講亞、（生白）喉底亞、（丑白）乜野、

好喉底、（生白）重有冇唱枝出嚟聽吓添叻、（丑白）完叻、喂外甥、（生白）乜野、

（丑白）唔岩你學吓唱都唔錯個嘭、（生白）我地盲公點曉得嚟唱野呀、我自小呢

我地家父叫一個師父番嚟教占卦算命就喺亞舅父、（丑白）你曉占卦算命呀、（生白）

係叻、（丑白）岩晒叻、想我今年時運滯、淨係賭親錢都擠低、同我算過今

年流年好醜何如敢嘞、（丑白）（生白）敢呀你即管話個時嚟我喇、（丑白）話個時嚟過你呀、

（生白）冇錯嘞、（丑白）子時、（生白）家吓幾時候敢亞、（丑白）十二點度喇、

（五段）

（生白）十二點午時、等我嚟算過舅父。。

（五段）嘻也、弊傢伙、呢枝卦、舅父亞（丑白）喂、（生白）唔靈由自可、靈你咪怪我至

得嘞、（丑白）依書直語唔拘、（生白）子午相冲、買定棺材掘定吼嘷舅父、（白）

嘻也你個盲鬼呀、乜你講咁陰毒架、豈有此理你話、我本來奉命殺你嘅、我今叫你算命

你噲的敢野、借水出關、好、上前攞你大數得、丫吓、你你個盲鬼丫、你咁可惡、得罪

1 「開」，《名曲大全四五六期》作「虛」，宜據改，頁77。

2 「詩書目魚含檳榔掉轉」，《名曲大全四五六期》作「呢隻目魚叫檳榔掉轉」，頁77。

3 「後」，《名曲大全四五六期》作「喉」，宜據改，頁77。

我、要你何用、攞你大數、（生白）嗱也、舅父亞舅父、乜你講句敢說話、你將我來

殺、甚麼原故、（丑白）乜野原故呀、和尚係你舅父、你知到我係乜人嚟啞、（生白）

你係乜人嚟啞、（丑白）實不相瞞對你講、我係處1城中王某、奉你娘親之命、特來

行殺於你、說話講完、看刀、（生白）唉母舅啞、休要如此動怒、站立一傍、我有良

言相勸、（丑白）你有講、（生唱）好漢你站立在、凉亭之上。。唉、待我有良言哀告

（丑白）講嘢盲鬼（生白）細聽端詳。。（丑白）老虎秀才2、吟詩都係唔甩架嘢、

（生唱）你帶我回家、

（六段）自然於我感恩不忘。。（丑唱）可怒也、盲鬼無用把言講、一定要你、過刀亡。。（丑

白）吔、大胆盲鬼、休用多言、奉你後娘之命、俾銀買囑於我行殺於你、講多造甚、

攞你條命丫、（生白）唉好漢呀、你今把我來斬來殺、還須要還一個全屍纏好呀、（丑

白）你若要留還一個全尸、好、既要全尸、隨某這里來丫、（丑白）來到此處河邊、

非是某心太毒、造定盲鬼命該終、走吔、嗱也、好咯好咯、攞3左個盲鬼落水、我番去

豆回三百兩罷囉、（唱）老契婆、把事報。。又將盲鬼、推下水中亡。。我離却回去

把路上。。縱然折墮、又何妨。。

1 「處」，《名曲大全四五六期》作「本」，宜據改，頁78。

2 「老虎秀才」，《名曲大全四五六期》作「老虎見秀才」，「見」字宜據補，頁78。

3 「攞」，《名曲大全四五六期》作「推」，宜據改，頁78。

386 夜送寒衣 每套二只 著名小生、花旦合唱（頁 419－421）

（頭段）（生唱）　想人生、貧與貴也曾、算透、一心心、上羅山來吧、道修。。我看透、那功名文章、敗漏、一心心、我這裡上到、羅浮。。將身兒、打座在禪堂、門口。。（介）一心心、食齋修道、我自己、自由。。（白）貧道、韓湘子呀、我當初、自小吓、我個叔婆、共我置埋頭家理咯、之我個老婆咁靚嘅、正所謂、一姐不如二姐嬌、三寸金蓮、四寸腰、我哩都唔想佢咯、洞房個晚吓、我快脆的就了之咯、多蒙師傅週全。。看破功名富貴、閒暇無事、座在禪堂。。看看經書可、（唱）座在禪堂、把經書來看、一心看破、纏把道修、

（二段）（旦唱）　適纏間、奉過了婆婆、之命、那寒衣、準備了。。即刻行移。。來至在、禪房門我抬頭。。觀看。。哦。。（介）我上前去、叫相公把門開啟。。（白）來到了禪房、相公把門緊閉、叫他開門、（介）來進去、相公你要來開門吓、（生）哦、（唱）耳邊响、又聽得門外有人叫上、但不知、是何人到此、禪堂。。回轉頭、我便對門外、講話、還須要、把真情對我講來。。（旦唱）相公細問、奴言語、你家妻子、到此、房來。。

（三段）（生唱）　我估道何人、到此方、原來是姑娘、到禪堂。。用手兒、就把門來、開放、（介）原來是、賢姑娘請座、一傍。。（旦白）相公有禮、（生）阿彌陀佛（旦）咳、真係醜死鬼咯、（生）請問姑娘、天時寒冷、到來何事、（旦）哦、我出家之人、怎穿得綾羅綢緞、快些拿了衣裳、婆之命、拿羅衣到來過你、（生）非為別事、奉了婆回家就罷了、（旦）吓、相公吓、你何用這樣來講、自從奴到你家門、願與你全諧到老、

白髮齊眉、你來看、他日清明佳節、有何人拜掃於你、必須隨我回家而去就好了、(生)

自古道、出家容易、歸家就難、叫我回家、萬萬不能吓、(旦)

萬萬不能的了、相公吓、何用如此性烈、聽我良言、相勸吓、(唱) 甚麼、叫你回家、

我有言語、說於你來。。奴奴好比全然、無倚、奴家常自暗悲啼。。相公還要、回心意

(四段)(生唱) 叫我回家、休妄想、姑娘還要、快轉、家時。。(旦) 哦、(唱) 聽罷相公

把言講、不肯回家難作、主持。。有了、我雙手就把、我扯住你。

(生) 哦、(唱) 聽說姑娘、把言語、不由貧道、怎行移。。有了、

(唱) 將你推來、扯出門楣。。阿彌陀佛、(旦) 哎呀不好、相公鐵性難改、

待我立刻、轉回家鄉吓、(唱) 鐵石心腸、難更改性。。我極然悲惋、各自分飛。

好一比、失羣雁、我走我要回去、(收) 我轉回家鄉、慢籌踏。。

387 心心點惑解心 每套一只 花旦演唱 (頁 421-422)

(頭段)(唱) 我心心點惑。拆散我絲羅。我怨一句紅顏。我怨一句我哥。世界得咁情長。做

乜偏偏方結果。就把舊時個種恩愛。付落江河。共你相好得咁入心。被你朋友架禍。恩

愛成仇。你妹見盡許多。試睇人地點樣待君。君吓你回想吓我。

(二段) 你要從頭二二想過正好共我丟疏。天吓保祐邊个薄情。就向邊个折墮。哎、真正怒火㷫。

免使含冤我受此折磨。你唔好怨我。莫話共你生疏。就係送舊迎新。我方乜奈何。當初

與你誓愿花言我之過。情痴我還不過奈何。

388 恨憶情郎解心　每套一只　著名小調（頁422－423）

（頭段）無乜可恨。。恨憶離情。。話起分離我胆都着驚。。做乜你聲聲話要別妹還鄉井。。就把琵琶彈弄訴過郎聽。。一訴高山流水共哥你遊玩荒景。。二訴落平沙你妹苦不盡情。。三訴薄倖個個王魁你唔好盡聽。。四訴紂王為着妲己害得零星。。五訴梁山伯為着英台成了病症。。

（二段）六訴桂英小姐來祭奠。。哭得苦苦咁真情。。七訴玉蓮投水又心頭醒。。八訴春娥教子習讀書經。。九訴刺目個位李仙還有比並。。十訴我郎無義好似反骨羅成。。（續尾唱訴冤）恨恨恨天不把眼來看。。（重句）虧殺奴家。。年少夫先喪。。留下我。。紅顏女。。獨守空房。。見人人的夫妻。。一雙雙的一對對的一雙雙一對對好不歡暢。。樵樓的三鼓响。。夢然間。。觸起了。。奴夫在世上。。奴夫在世上。。携手上牙床。。紅羅帳。。繡鴛鴦。。越思越想。。好不叫人痛肝腸。。

389 鳳陽歌　每套半只　外江妹唱（頁423）

（全段）艾呀、老婆老婆、夫妻兩人、為着家道貧窮、前往賣武來度日、天氣晴和、你我嚟拿了這個拷鼓、兩人拍手拍脚呀、（旦）艾呀、老老、老老、你做拷鼓、我做拷鑼、天氣晴和、就此贊程也、（八板頭）大鳳陽。。小鳳陽。。鳳陽本是。。好排塲。。大富人。。買軍長。。我的夫妻。。未有甚麼胆。。單單買一只猪來養。。大猪買了三錢六。。將猪賣了一年富。。三錢六賣了一年祿。。一錢六。。賣了二年富。。奴又夾住鼓。。夫又夾住鑼。。艾也也。。呀老婆。。夫妻兩人。。墟塲過。。（白）艾呀。。老公老

公。。來到這裡墟墟墟。。莫若如今。。夫妻兩人、開手也、（唱）今日裡。。鬧冤家。。說的言語。。那知音。。為何開言嘴長藐。。地度地度地。。。為何開言嘴長藐。。。地度地。。為何開言嘴長藐。。

390

美女尋針　每套半只　著名花旦、小生演唱　（頁424）

（全段）（唱）奴在繡房內。。奴在繡房內。。失了奴的針。。今朝起來。。失了奴的針。。奴的針。。奴針。那呀也也也。。那呀也也也。。啞呀耶啞耶度也。。但願有鄉人。。送回奴家。。此身報答恩。。報答恩。。那呀也也也。。那啞也也也。。愿有鄉人。。送回奴家。。此身報答恩。。呀耶啞耶度也。。唔曾家中搵。。唔曾家中搵。。四圍尋搵。。起身到如今。。到如今。。那呀也也也。。那啞也也也。。起身到如今。。呀耶啞耶度也。。。。（完）

391

百花亭鬧酒　每套一只　著名小生演唱　（頁424-425）

（頭段）（唱）愛美人。。與孤王。手挽手。百花亭。擺下酒品。散散心。內臣擺駕。御花園。那吓吓。叫內臣。與孤王。先掃淨。那花徑。要與美人醉樂心。醉完一看。百花園。那吓吓。不覺是。來到了。花園地。用目看。又只見。蚨蝶一雙一對、迷戀花景、那吓吓。看垂楊。種花前。牡丹花。實可憐。如此花景。亮度陰。內臣把駕。脫花園。

（二段）（旦唱）萬歲爺。你聽開言。牡丹花。原本是。異鄉離地。但不知。是誰最愛、那花王、那吓吓。叫內臣。與孤王。手挽手。那花亭。把酒擺。醉而飲。連忙開言。要與美人那

吓吓。（旦唱）萬歲爺。賞花完。得哀家。敬美酒。要與君王。醉樂心。醉樂一餐。

萬年江山、那吓吓。（唱）叫內臣、快擺駕。回宮圍。要與美人、散散心。

快和孤家、散心悶吓吓。

392 發瘋仔中狀元 每套二只 著名小生、花旦合唱（頁425-427）

（頭段）（生中板）想小生、自幼兒聰明、智廣。光於前、垂於後報答、爹娘。閒無事、打座

在事房、座在。（唱）思想起、功名事我就掛在、心腸。（白）小生梁擎珠、奉了

娘親之命、來到書房、攻讀聖賢、閒暇無事、打開文章觀看、有何不可、（中板）打

開了文章、來觀看。字字行行、看端詳。但只願名登、龍虎榜。光前垂後、報答爹娘。

（唱）趲路、

（二段）（中板）適繞間離別。家堂地。發賣着生菓引動、書痴。趲步兒我就把、市頭而去、（介）

不覺來此、書房門楣。（白）哎呀且住、宜家我叫王帶喜、今日嚟到哩處書房門口咯、

哎呀、哩處哩間房咁大、都重宜家方人幫襯、唔做得咯、等我嚟大叫幾聲賣生菓正做

得、哎呀新會甜橙喇、四會大個柑哪、哎呀乜咁撞鬼咖、宜家方人幫襯喎、唔做得、向

哩處書館門口、抖一陣先慢慢正算、（生）喂邊吓賣生菓呀、哩處書房嚟幫襯你呀、

（旦）哎呀、邊一位大少嚟幫襯呀、（生）入嚟哩處廿五號門牌、（旦）吓喺廿五

號門牌哩處係買生菓咩、（生）冇錯咯、（旦）哎呀大少咁就入嚟賣過你係嘩嗎、（生）

咁就入嚟嚀、哎呀大姐呀、（旦）吓、（生）有乜好生菓賣哑、（旦）哩家生菓

就多羅羅哪、新會甜橙、花地楊桃、生芒菓吧大少、（生）車、乜又生芒菓吧大少咁

（三段）（旦）唔係、大少你咁好人事幫襯我吧、点話點好啫嗎、（生）哎呀大姐你咁大方、
咸凭令幫襯你係嗱、（生）你咁好人事、唔岩嫁我做二奶、（旦）好話咯、大姐呀、（旦）吓、
（生）你咁好人事、唔岩嫁我做二奶、（旦）哎呀真正好人事咯、嗄、（生）哎呀大姐呀、我蠢家妹、
點成高攀得大少起嚟呀嗎嗎、（生）你應承身嬌肉貴使閉翳啞大姐、（旦）哎呀雖
然應成 1 身嬌肉貴咯、你的男人反骨多羅羅、我信你心腸唔過吧、（生）

（旦）要你誓愿咁就信咯、（生）既然如此、大姐又來請、（旦）你要講、（生中板）
賢大姐、心不放怕我無情、無義。待小生、跪塵埃我要稟告、神祇。今日裏、蒙大姐你
不嫌、不棄、把你終身、許配我做個二房、嬌妻。倘若是、俺小生日後無情、無義。保
祐我、五雷滅碎剮、凌遲。回轉頭、我便對大姐、說知。有何言、有何語還要對我、說
知。倘若是、孖小生做個長久、夫妻、夫妻們、全相聚做一個白髮、齊眉。

（四段）（旦中板）聽相公、在此間發了、洪誓。待我來、跪塵埃細說、來歷。將身兒、跪只
在塵埃、之地。稟告了、三光神靈你細聽、奴言。但只愿、奴日後有多心、無義。保
祐 2 我、五雷打永不、全屍、（生唱）見大姐、說此話真果有情、有義。才得我、梁
擎珠喜笑、揚眉。叫嬌姿、你莫跪莫跪忙忙、講起。（唱）有何言語、還要對我、說知。
（旦唱）相公真果、好仁義、不由於奴、笑揚眉。手挽手兒、羅幃帳裏。（收板）鴛鴦、

呀又、

1 「成」，上文作「承」，宜據改。
2 「祐」，上文作「祐」，宜據改。

393 賭仔自嘆 每套一只 著名男丑唱 （頁427－429）

一對、仝結佳期。

（頭叚）命唔好。自小死父母。幸得我個太祖。留落家財數百萬。幾間大當舖。不久年長大。學人充潤佬。出入三跑轎。跟班兩個佬。着住件綢紗長皮衲。棗紅綢紅褲。着住對京粧蘇咀鞋。戴粒大帽棗。二羣兼五隊。常時燒東道。老舉叫得多。最愚銷魂好。拈銀去辦菜。常時用公道。菜色唔論多。黃魚頭。鷄蓉肚。燉白鴿。燉鷓鴣。唔飲史國公。要飲茵陳露。講到開梅馬。總要好味道。三元及第六合好。四季興隆兩條鬚。俾个個狗乸仔。中左我件七子圖。大碗酒。飲飽肚。誰人有我咁風騷。誰知今日衰氣到。我為賭。田園賣盡。辱宗祖。我為賭。刻薄妻兒。逆父母。我為賭。屋裡時常無糧草。俾我為賭週年大月要吊肚。浮財都散盡。後至賣田土。我個細老母。見我咁顛倒。夾帶家財就走路。我個老婆真無譜。常時監我戴綠帽。常時監我戴綠帽。

（二叚）（白）在下朱精衛、我個花名叫做屎坑沙、當初爹娘原本家財大把、想我好嫖好賭夾頑耍、相與埋個班潤佬、好似慷慨大雅、好似个墟成年似座花、叫埋晒個班枝琵琶姆、又叫亞蘭、亞瑞、亞好、與及桂花、叫開個帮鼓架、較好个墟咁頑耍、大吉利市唱枝好歸家、周氏反嫁、我睇見個狗乸仔眞正調吧、即刻共佢擺房嚟頑耍、點知狗乸仔、眞正喇揸、哎吔佢唔局幾好睇、陰左佢件衫、成身都係虱乸、亞瓜唔合意、要兜返把、口似米仔茶、佢俾就佢唔俾就打、激惱亞瓜、我打佢幾拳、踢佢幾吓、後來激惱大姨媽、叫埋晒個班看鷄、把我嚟打、古語有話、眾能伏寡、我臨行難以招架、俾佢咬咁啖、手瓜

計起上嚟、你話怕唔怕、怕唔怕呢吓、哎、人地走去散、散得風流夾瀟洒、我走去攪、就弊咯、攪得老鄉夾丟架、吓點樣丟架呢、當初走去頑耍、個的琵琶㛀、見左我笑到好似飲左門官茶、佢問我行幾話、我話好話喇、我亞媽瞓房我就行廳、哎哋佢見我咁樣話、佢就笑到唔見齒單見牙、我乜頭路笑得咁大把、佢話邊一個問你行幾、問你行幾嚛瞓咩、問你第幾呀、我話無錯、我第四呀、佢見我話第四呀、叫我做亞瓜、不知個瓜字、唔好野噪、吓点樣唔好法呢、講個瓜字的弊漏你聽吓、絲瓜俾人創、節瓜俾人刮、苦瓜俾人挖、葫蘆瓜揸頸、水瓜寒凉、番瓜濕熱、我打最爽就係茶瓜、都要俾人篤呢、阿哩吉帝、唔使問亞貴、弊傢伙咯、烟引又嚛、飯引又起、係咯有乜野計、穩番幾文雞、呢、有咯有咯唔喈走去打脚骨、啞、唔得唔得近今咁多九錢七、佢遭遭質質、手揸毛瑟、俾佢捉倒、話我打脚骨、唔係嚕將我頭擠甩、啞有咯、唔喈走去光棍吓着咯、就係呢條路、我即刻前往罷咯。(完)

394 素梅戲叔 每套四只 著名花旦、小生合唱 (頁430—433)

(頭段)(生唱) 聽樵樓。。到如今初更、鼓响。。愁悶人。。孤單單。。我獨在、書房。。多蒙了蘭大哥。。恩情、義廣。。週全我。。何日裡。。我得吐氣眉揚。。(白) 小生劉顯達、為我的書房、之上。。但不知。。在書房、攻讀文章。。愁悶人。。打座、着奸黨不仁、陷害於我、多感蘭大哥週全、留我在書房攻讀文章、我今閒暇無事、莫若如今、看看古文、有何不可。。

(二段)(唱) 用手兒。。挑起着。。我殘燈之亮。。待我來。。把古人。。我細看其詳。。

賈寶玉。。是多情無義之漢。。漢凌花。。虧不該。。你禍起蕭墻。。這一班前古人。。

一個多情。。一個多想。。到如今。。傳於後萬古傳揚。。我就把。。我房

門閉上。。到不如。。我來打睡。。我又奈何防。。（旦白）趲路　（唱）想奴奴。。

自幼兒。。我的雙親、命喪。。

（三段）尚未有許配人。。難放心時。。實指望嫁商人。。夫妻全諧到底。。又誰知。。那冤家

做事、無理。。看小奴。。每日裡。。心腸妒忌。。奴一心。。來和他。。拆散分離。。

今日裡。。前到了。。書房、內裡。。與蘭叔定婚姻。。仝結、佳期。。移步兒。。奴

這裡。。書房。。路去。。不覺是。。來到了。。就是這裡。。舉報兒。。奴這裡。。用目

啞、（生白）哦　（唱）耳內裏。。聽門外。。有人、叫喊。。但不知。。是何人。。

觀視。。（哦）

（四段）不覺是。。來到了。。書房、門裡。。（白）奴家、素梅、只為匹夫不仁、每日看我

大不在眼內、當初他帶着、一位蘭叔回來、生得一貌堂堂、如今假意前往書房、來奉茶、

或者與他偷結那絲羅、來到這裏門口、待我上前叫門得來、蘭叔開門、蘭叔你還要開門

如今來到、門墻。。莫不是蘭大哥到來。。談論、文章。。莫不是丫環到來。。奉侍茶

湯。。

（五段）我走走。。我的走上來。。把言來講。。門外人。。細聽、我其詳。。你把那。。一庄庄。。

一樣樣。。把一庄一那那那樣。。你又請道其詳。。免我慌張哪那哪。。（旦唱）走上前。。

奴這裡。。把言來講。。蘭叔你。。必須要。。細聽、端詳。。奴非是。。那別人。。

（六段）（生唱）我估到。。是何人。。到來、此地。。却原來。。蘭大嫂。。如今、到我、書房。。用手兒。。我就把門來、開放。。我忙忙來開放。。見蘭嫂。。我理所本當。。我就問候金安。。（白）蘭嫂到來、請座、（旦白）原來是蘭叔有座、（生白）請問蘭嫂、更深夜半、不在繡房打睡、來到書房之內、甚麼的緣故呢、（生白）蘭叔那裡知到、看見你獨自一人、在書房來攻讀、奴特地拿了香茶到來、與蘭叔你來解渴的、（生白）多感蘭嫂仁義、待我飲茶。才做得（旦白）係咯飲茶喇（生白）咁我唔該你咯吓、（旦白）好話咯、還要不要啞、（生白）我不要了、（旦白）待我來傳杯下去、（生白）蘭嫂、（旦白）怎麼樣、（生白）你來看更深夜半、你請回房中來打睡才好、（旦白）這個自然、蘭叔啞、（生白）蘭嫂、

（七段）（旦白）我來問你、可知到奴的來意、不知啞、（生白）你今來意、為叔嗎一概、不曉、（旦白）蘭叔那裡知道、奴看見你生得一貌堂堂、奴欲想到來、與你偷結那絲羅、蘭叔心下如何啞、（生白）哎、蘭嫂說那裡話來、想我與你丈夫、結拜之情、尤如手足一般、這庄事情嗎、不要亂為才好、（旦白）蘭叔啞、休要如此推擋、站立在書房待我把良言相勸啞、（唱）蘭叔你。站立在。書房、內裡。待為嫂。言和語。細聽、來歷。。都只為。。你兄長。。全無、道理。。每日裡。。看小奴。。難得、行移。奴看見你。。眞果是。。令奴中意。一心到來。要與你全結佳期。。但只愿。。夫妻們全諧、

（八段）（生白） 蘭嫂啞。。你好好扒走就罷、少若遲延、對匹夫說知、你有些不便、（旦
白）吓、叫奴扒走便罷、少若遲延、奴有些不便、（生白）不便、（旦
白）三番兩次、執意不從、奴就此回房可。。（唱）三番兩次不從意、（生白）好叫於奴。。
未有主持。。我奴氣不息。。回房裡。。詐作不知。。再作道理。。（生白）哎呀好、
你看大嫂這等心腸、想我也是不便、莫若如今睡到明天、辭別大哥可、（唱） 大嫂真
乃狼毒心。。又恐怕連累於我。。惹禍非。。不講許多。。我忙忙打睡。。睡到了。。那明
天。。辭別門楣。。（完）

還須要。。回房打睡。。你有柰何如。。

到底。。奴就和你。。到日後產下嬌兒。。（生唱） 蘭嫂你說的話。。五倫倒置。。

395

賣絨線 每套二只 著名小生、花旦合唱 （頁433－436）

（頭段）（首板） 為着了。家道貧。把絨線來發賣。（中板） 發賣了那絨線。我又做些生涯。
（白） 我係絨線亞桂、我自小父母死哂、冇乜可做生涯、我聞得絨線咁好聽、故此我
一個銀錢睇得十元八塊、艾呀我尋晚聽見有段新聞真係古怪咯、有個水鬼把城隍嚓拉
話、故此個個男男女女走去把屍骸嚟睇嗥、唔做得咯、我担住担絨線哩、一定有人嚟幫
襯罷咯又可。（中板） 想小生。為着家堂無爹。主宰。每日裡。往街前賣絨線。做
些生涯。邁步兒。我就把路途。來趨。

（二段）（唱） 俺這裡賣絨線。我又做些生涯。（旦中板） 昨晚奉過。姑娘意。買些絨線。做
新衣。將身就把。門口來去。（唱） 等他到來。自有主持。（白） 奴婢宜家我係叫

做秋香、哎呀尋晚共小姐講足一晚長咯、小姐今朝早佢話、叫我向門口等候、個個絨線仔嚟經過、買的綾羅綢緞、俾得結番一副鈕、宜家都十一二點鐘時候、都唔見個絨線仔走過哩頭、一定哩不久到我地門口、哎呀唔做得咯、等我向處等候罷咯、（急板）奴家今朝。乃是買絨線。待他到來、我言過價錢。

（三段）（生唱）將身就把。路來趨。不覺來到。是街方。（白）艾呀嚟到哩處大街大巷咯。等我嚟硃吓個個硃鼓得。綾羅綢緞有人幫襯頭價不論錢吓。（旦）嚟咯絨線仔亞。擔過哩處我地買絨線亞。（生）係咯等我担過嚟嘩。（旦）快的担過嚟嘩。（生）艾呀原來識嘅吓。大姐又嚟幫襯呀。（旦）係亞我嚟幫襯你亞。（生）要乜野傢伙咁亞。（旦）哩我想剪二三尺咁多羽紗。結番一副鈕啫又。（生）二三尺咁多够咯。（旦）係三尺度够咯。（生）好等我剪過你係嚟咁就。（旦）好等我剪過你係嚟咁就又。咪俱咯。咪俱咯。（生）乜野吓。比如要幾多錢亞哩處。（生）剪得齊齊整整好。處呀四毫子咁呀。（旦）四毫子吓。四毫子都右乜緊要。之我家吓未有錢嘩。哩處吓哩兩日正嚟俾你呀。（生）你先幾日爭我幾毫子。都未曾俾過我。況且挨年近晚。你掹左貨嚟嘩。（旦）唔係吓。遲兩日都得呀嗎。唔通咁都唔信得嗎。

（生）又係嘩。熟人事嘩。好望大賬幫襯。惡講呀大姐吓。（旦）点吓。（生）我打隻物一你古得中我就俾過你係嘩。（旦）打隻物一吓。（生）係呢。（旦）哎呀宜家咁你吸出嚟嘩。（生）凸出幾寸零。篤正個個吼。出力兀幾兀。攬得水叮冬。采采你。采過你衰鬼。（生）吁吁乜你采得我咁交關吓。正經嘅嘩。（旦）乜嘢正經。快的吸出嚟。采過你衰鬼。（生）蛋家妹吓。撓艇咁唔係咯嗎。（旦）乜話蛋家妹撓艇吓。（生）

撓槳吓。（旦）來撓槳咁嘅嗎。（生）係呢正經咖。（旦）咁都冇相干。艾呀宜家我都唔共你講咯。艾呀我走番入去。第日正俾銀咯走嘴。（生）咪。

（四段）艾呀個個大姐咁就究潮氣咯嘴吓。我絨線仔你話得左佢做老婆。短左兩年命都係抵咯吓。個對眉生得真係好嘴趣緻啩。正所謂美者眉尖。額下似得灣新月咯。個点白就究好嘴。白雪之白猶白玉之白。雖有美者都無以上之咯。櫻桃口似銀牙細。腰脂婀娜四祗齊。莫話我絨線仔掛心中意。就係昏迷咯。哩單正係放路溪錢引死人咯。之係我哩的做生意之人正經嘅。唔好咁多心咯。即刻担番担絨線上街前發賣也。（中板）之見姑娘。他生來。如花如態。穿一件。素羅衣。不何處裙釵。烏雲還無花來戴。淡妝神女下瑤台。金鳳腰。隨風擺。艾蚕眉新月開。櫻桃小口。人人愛。縱然是這些和尚。也思懷。將身兒。就把路來趁。好叫自己。這不思量。（完）

396 車天友勾脂粉 每套三只 著名男丑、花旦合唱 （頁437-441）

（頭段）（丑唱）自幼生來。嬌貴子。爹娘看如掌上珠。古惑學堂。未曾畢業。修身算學。習慣圍棋。體操國文。更唔為意。專心我研究。結佳期。倘遇我全志。誰不鼓掌稱美。但逢腰脂女士。何用六禮三書。（白）小生、賈文明、乃廣東南海縣人氏、自從我國廢了科舉、政界中、都要進步學堂、纔能出仕、所以我父母吓我入古惑學堂、堅心國文、修身體操、及歷史、總非重係我、賈文明、諸般也不為意、專門研究、自由兩個字、今日偶逢夏月個大日子、學堂遵例、放假嚟抖暑、閒暇無事、座在休息所、等候同志到嚟、或往大巷口、與及新填地、或約平日知心嘅女子、同遊先施公司罷咯、

（二段）（唱）　偶逢夏至天大暑。學堂放假。幾星期。故在所中。閒無事。等候同志。共遊先

施。（唱）（車唱）　我假辦政界。就充到爛醒。專門去搵個的今山丁。（白）　鄙人係程天祐、

個的人真可惡咯、改我個花號、叫做車天友、之話係咯、個班等輩、原屬下流、孖佢嚟

博覽、就費左唇舌、不必深究咯、哎呀、嚟到賈文明嘅門口、好入去探吓我地個好友正

（賈白）　哎呀、原來車先生你到嚟咩、（車白）　吓、賈先生、座座座、（賈白）　呀、

車先生、座座座、不知到先生駕臨、弟輩失了遠迎、望祈恕怪、（車白）　乜說話呢、

小弟今日公閒無事、特地到先生駕臨、傾吓偈啫嗱、（賈白）　哦、今日到來探吓我、有乜野

貴幹咁啞、（車白）　無錯喇、賈先生啞、乜野頭路、你又咁得閒啞又、（賈白）　無錯、

學堂遵例放暑假、故在此處、閒假 1 無事、偶座無聊、今日先生到嚟、正所謂岩哂咯、

咁咩、有乜妙處全遊呢、（車白）　哦、你想搵地方嚟散吓步咩、

（三段）（賈白）　無錯、無錯、哎呀、先生、比如你話有乜野好所在、可以消暑散步片時呢、

（車白）　大把地方喇、（賈白）　何處好頑耍呢、（車白）　孖你遊吓海幢寺咩、（賈

白）　遊海幢寺啞、（車白）　係喇、（賈白）　有乜野景緻所在啞、（車白）　好睇咯、

有泡牙猪、哨牙雞、貓又喵講、鴨又喵啼、睇完走入廚房裡底、睇個的和尚煲米、個只

飯鑊、有幾百丈圍、一鑊煮得幾萬担米嗻、蒸菜都用艇仔、裝飯要担梯、咁都算好睇卦

（賈白）　哈哈哈、哎呀、先生又試嚟咯、個的乃是市儈中、哄騙小兒啫、如斯景緻、

焉能悅我之文人意望呢、牛鬼、（車白）　哈哈哈、據賈先生、你講嚟你唔中意、（賈

白）　自不然唔合意定喇、（車白）　唔中意又咁呀、孖你遊吓花地咩、（賈白）　遊花

地啞唎係家又唔多合時啞、（車白）唔合時啞、（賈白）所以咯、（車白）吓吓、
乜咁惡瞓架、啞我明白你咯（賈白）明白何如呢、（車白）你個的後生仔、初啼雞、
一味想搵女人嚟睇、係唔係呢、（賈白）吓吓吓、哎呀、我想先生個處、確是心明如鏡、
能照鄙人嘅心肺吓、（車白）吓吓哎呀、你想睇女人咁咩孖你去陳塘南、大巷口、睇
吓個的妓女嚟梳頭、一交六點後、有來有往、不息川流、個个青靚講究、行藏婀娜、
說話溫柔、蛾眉眼、櫻桃口、你見左、就口水都流噃、好友、（賈白）吓吓吓、岩哂
咯、鄙人平生、最好風流、既然咁樣咯喎、老兄走、鄙人隨後係、咯、（車白）咁大
家携手同遊可、（車唱）清閒無事。出街耍。你千祈要帶番個金線眼架。

（四段）
（賈唱）車先生。言來係假。帶番個眼聞。唔怕撞着風沙。我携手同行。長堤遊吓。
（車唱）我要學遊蝶。去尋花。（旦唱）哦、青樓妓女。好樂快。搽脂蕩粉。施臉來。
香擯毫光。鮮花來戴。真乃是如仙。下凡來。將身兒座在。蘭房座在。娉婷秀餐。歡見
歡懷。（金白）哎呀、宜家我係叫做金仔啞、（才白）宜家我係叫做才仔啞、（金白）
亞才仔、（才白）乜野傢伙金仔啞、（金白）比如你今晚有廳、有人叫左你冇啞又、（才
白）有啞喇、宜家、宜家係咁樣、個个陳老大、叫左我幾晚、宜家就正寫字叫我去啫嗎、（金白）
眞啞、哎呀、宜家係咁樣、即刻就裝番個身、搽番的胭脂水粉、即刻就拖拉手、一直出
門口咯耶、（才白）係咯大家去喇、（金白）係咯咁就去喇又、

（五段）裝身已完、隨我前往可。（才白）係咯、（金唱）鮮新繡衣、好嬌媚。搽脂蕩粉眞嬌嬈。
今晚原是舊客叫。新斷舊就。為着金錢。（才唱）金仔眞乃好人事。不由於我。笑揚
眉。到如今。同我探花去。見了陳老大纔番嚟。（金唱）頭戴鮮花。眞俏媚。娉婷如花。

定嬌嬈。今晚一心。就把知己長留。手挽手。把步行出門而去。你今隨我。步趲嬌嬈。

（八1段）（車唱）拂手拂腳。好似油炸蟹。幾乎迓晒個條街。（賈唱）潤佬同行。總要咁正派。

未必個的市儈。敢把我地來喋。食色性也。我放開眼界。（賈唱）哎呀、嚟野、咯咩、

（車唱）有兩個雞仔。向個頭來。（白）喂、賈老大啞、（賈白）乜傢伙啞。

（車白）呢咪行住喇。個兩單野嚟喇。（賈白）艾呀、係咩、哪哪寧寧咁來緊咯咩、（車

白）企埋企埋、（金唱）我鮮花凝香。須防尋芳。我就抬頭看（車白）哎呀。好野、

（金）哦。不守禮道。走兩個這樣人來。（白）哎呀、勒鬼崩、你兩個病甩毛啞、

係處攔手攔腳、阻住我地、整乜野傢伙、成乜野所為啞、衰鬼、（賈白）哎呀呀呀、

吓吓吓、你個臭豬脾、你話少爺喜歡、你都向處嚟敦個的死人欸、嫑你個戇、

上前嚟兜你添嘑、（金白）哎吔、乜你咁沙塵、咁白霍啞、你好扯咯嘑、唔好整咁多

事幹嘑、唔係我叫巡警、嚟拉你嘅嘑、衰鬼、（賈白）混賬、呢的人、巡警就怕咯咩、

呀硬兜兜吓正得、（金白）哎呀、挾硬嚟啞、陰功、叫巡警吹銀雞（車賈白）哎呀、

巡警嚟喇、走啞、（巡白）乜野傢伙啞、吓係咯、吁、（旦白）哎呀、唔係啞、個

兩個衰鬼、炒雞片啞（巡白）炒雞片啞、去追佢喇、（完）

397 金童摧雪 每套三只 著名小生、花旦、公脚合唱 （頁441－443）

（頭段）（生掃板）含着悲。。（旦唱）忍着淚。。（生唱）把路來趲。。（重句）（生急板）

1「八」，當作「六」。

那事到頭來。。（白）　小生劉金童、（旦白）　奴家劉玉姐、
（生白）　可恨婆婆不仁、陷害我兄妹兩人、趕了出外、無處來可歸、吓賢妹啞、（旦
白）　哥哥、（生白）　事到如今有何高見、（旦白）　事到如今這也就難講、趕往前途、
找尋地方藏身、就罷了、（生白）　果然是高見不差、隨兄趕往前途、找尋地方藏身啞、

（二段）（生慢板）　兄妹們。。在家來。。何等、歡暢。。夢想不到、事到頭來。。好叫我珠淚、
兩行。。（旦唱）　勸哥哥。。休得要。。淚如、雨降。。待小妹。。一庄庄。。一件件。。
庄庄件件。。件件庄庄。。我細說、你知。。

（三段）（旦唱）　罵一聲。。狼毒婆。。個良心、盡喪。。將我兄妹們。。赶了出外。。真果是珠淚、
兩行。。（旦唱）　事由起。。狼毒婆。。全然、不是。。害得我。。兄妹們。。悲悲切。。
切切悲。。悲悲切切。。切切悲悲。。就珠淚、不干。。（生唱）　聽賢妹。。

（四段）（生唱）　狼毒婆。。良心。。盡喪。。陷害我。。兄妹兩人。。好不、悽涼。。叫賢妹。。隨着愚兄。。
把路、趕上。。（急板）　不覺是來到了。。是大路羊塲。。舉目抬頭。。我來來來。。
來觀看　（哦）　又只見大雪分飛。。好不悽涼。。我說話之間。。心血來來來、來湧上。。

（五段）怕只怕。。我一命。。（旦唱）　冷倒路傍。。（公唱）　將身就把。。雪霜來挑上。。
又見劉家子。。冷倒一傍。。（白）　哎呀且住、劉金童冷倒在此、待我叫他蘇醒纔做得、
金童蘇醒、（生首板）　這一陣。。（旦唱）　又聽得。。（生唱）　人聲叫上。。（重句）

（六段）（白）　但不知何人。。叫我醒來。。

（白）　我估道是誰、原來是叔父、叔父有禮、（公白）　不用行禮、奉了你母親之命、

四二八

帶你監房相會、隨我趨路可、(唱) 金童隨我、、就把路來往、、(生唱) 找尋娘親、
我母子相會還、、(旦唱) 今承蒙叔父你、、(公唱) 眞乃仁義廣、、(生唱) 兄妹莫悲淚、、
隨到監房、、(生唱) 監房路帶、、(旦唱) 見了娘親、。我細說端詳、、
(公唱) 可恨虔婆、、良心喪、、回轉、、(生唱) 監房、、(旦唱) 見老娘、、(完)
敢煩叔父、、監房路帶、、

398

四郎會母 每套二只 武生東波 1 安演唱 (頁443-445)

(頭段) (掃板) 喝令。一聲。如雷振。(快板) 楊家將令不遺停。打破番夷往內進。上便座
的同胞人。雁行分散十五春。怎知道胞兄回宋營。兩淚不住往下滾。他問我一言我答他
一聲。(總生) 有此是。延昭寶帳用目送。見一位番軍帳內行。又見大步回榮轉。黃
龍端掛罩其身。行藏舉動非凡品。本官一吓認不眞。座在寶帳把言問。爾是番邦甚麼的
人。家住在那鄉和那眷。要見本帥有甚事情細說分明。(武生) 聽了。家住山後瀛洲村
可能拜上有家本。吾父楊業 2 掌統兵。母親佘氏老太君。十五年前沙灘會。留落番邦背
家庭。賢弟下帳來相認。

(二段) 我是爾四哥回了營。(總) 哦。答他言來問一聲。原來四哥轉回營。本待下帳來相認。
本官上前來倍情。分開兩傍忙肅靜。一家骨肉認不眞。走上前來忙躬身。將身跪在地埃
塵 3。(武) 憶起當年身受困。愚兄被擒在番營。今日相逢咽喉哽。賢弟請起敘寒溫

1 「波」，當作「坡」。

2 「楊業」，當作「楊繼業」。

3 「地埃塵」，疑作「塵埃地」。

（總）四哥自幼在番境。久別相逢認不真。走上前來忙見一禮。間別有許久認不得你真。（武）當日失落在番境。今日相叙兄弟情。賢弟爾帶路後帳進。見了母親慢談言。

（婆）宋王御駕征北番。父子八人保主到五台。九龍谷口把陣來擺。

（三段）怎不叫人掛心懷。（武）為母望兒難得見。相見難免兩淚漣。（太君）可是延輝我的兒。

（武）不錯可是老母。（太君）不錯。（武）唉。（掃板）老母。請上受兒一拜。

千拜華拜理本該。兒困在番邦十五載。好一似明珠土內埋。自從被擒番邦外。常將我的老母記心懷。吾的衣冠懶穿戴。每日裡花開兒的心也不開。自從延輝番邦外。

（四段）願老母福壽康寧。百歲孩。（太君）聽說罷我兒把話開。原來宮主配和諧。夫妻們恩愛不恩愛。那宮主善哉不善哉。（武）鐵鏡宮主真可愛。黃金難買女群釵。夫唱婦隨恩情愛。與孩兒產下一個小英孩。（太君）兒在於番邦愁眉黛。他三番兩次把兒的心事來開。無奈何我把真情來說晒。纏曉得我地楊家小英才。若不是他盜令來將我芳名改。兒這裡插翅不能飛回來。臨行叮嚀言語猶在。百拜我地老母記心懷。惟願娘親你多康泰。為願我地老母福壽來。他本待親自來叩拜。（收板）但只願母子們共樂開懷。

399 寡婦訴冤 花旦演唱 （頁445）

（全段）恨恨恨天不把眼來啓。把我來磨折。年少雙親死。留下我。紅顏女。日夕飲恨悲。見人見人人的最歡。一雙一雙雙的最樂。一雙雙。一對對。好不歡喜。奴奴的真命鄙。又誰知。嫁鄉人。把我拋離。獨自孤悽。相見在何時。恨冤家。無情義。越思越想越悲悽。怎不叫人痛痛傷悲。恨恨恨天不把眼來啓。恨恨恨天不把眼來啓。把

400 捲珠簾小調 花旦演唱 （頁446）

（全段）想起奴當初。爹娘許配我。爹娘配了我。終日淚如梭。莫不是前生做事有差錯。纔得今生奴受災磨。老得老天公。把我來折墮。令奴今生受盡那災磨。怨聲狼毒婆。一心來害我。日又打我夜又打我。打得淚如梭。和尚無老婆。想着我。晨粧打辦出街座。看見人家四處好快樂。想起上來縱的縱步過。約的約的約。怕人逢見我。經動他。鄉人我定座算將來。怕甚麼。恥恥笑我。莫若到鄉邊。詐說探鄉民。難就難攔我。若是疑我。奈我不何。（回頭）

我來磨折。年少雙親死。

401 賣雜貨小曲 每套半只 超等名角 （頁446-447）

（全段）離別家鄉五六春。到處都走盡。飄洋過海賣雜貨。貿易度營生。爺呀爺度喲。貿易度營生唉啞喲。

昨日挑担走襄陽。瞧見一姑娘。世間多少風流女。難比他家人。爺呀爺度喲。難比他家人。唉呀喲。

頭上梳只蟠龍髻。粉面又油頭。五色蝴蝶兩邊排。梳起青絲髮。爺呀爺度喲。梳起青絲髮。唉呀喲。

面上搽的青香粉。畫眉雙鳳眼。就把胭脂點唇邊。眉毛八字分。爺呀爺度喲。

眉毛八字分。。唉呀喲。。。

身上穿件紅綾襖。。局緞小背心。。下穿八幅綉羅裙。。絲帶兩便 1 分。。爺呀爺度喲。。。

絲帶兩邊分。。唉呀喲。。

402 剪剪花小曲 每套半只 超等名角 （頁447）

【說明】 參見另一首《剪剪花小曲》（見《笙簧集》，頁367）及《百里奚會妻》第八段（見《笙簧集》，頁459-460）。

（全段）吼一聲百里奚。。吼一聲百里奚。曾記當初夫妻分別時。。君要去。。無銀子。。典當破衣助路費。。吼一聲百里奚。。吼一聲百里奚。。吼一聲百里奚。。曾記當初母子分別時。。煲麥米。烹伏雞。。與君餞別叮嚀語。。又聽秦君贖你五羊皮。。官封你左庶長。。百里奚你又陞高位。。吼一聲百里奚。。贖你五羊皮。。你今身榮富貴之。。夫榮極、留下妻寒飢。。

403 石榴花小調 每套半只 著名花旦唱 （頁447-448）

（全段）昔年有王昭君出和番那那那育。。手抱琵琶來訴苦那那那育育育。。好不傷肝痛人心那那那育育育育。。遠望着漢朝忙下拜那那那育。。飄零女在馬上來出塞那那那育。。望見江山嘆一聲那那那育育育。。今聞他烈名萬古揚那那那育。。

404 乞兒自嘆 每套半只 著名男丑唱 （頁448）

（全段）吓唔使計咯、想我呢正係有錢嘅子弟、点知到今日就得咁閉翳、喺街前處嚟乞米、柯哩吉啼、眞正係口水鼻涕、一齊嚟、唔使問亞貴咯。吓喺處樹陰脚度、清閒無事、喺處嚟散吓悶、想吓個的閉翳咯、列位齊全、聽野咯嘷、（唱）艾。我又思想起。想起個從前世界一番。我父親有錢財百萬。食爺茶飯、着娘衫。點想毛賊來作反。火燒賊刧。好傷殘。父子兩人來冲散。我夜瞓街邊。日食一餐。虱姆成千。我衣衫破爛。屎哥見我眼好羞顏。個的女人見我。赶我咁快的躝。無柴燒。燒到屎坑板。四圍打出。關關。將我只砵頭來打爛。想起番來實見心煩。你衆人聽過離災難。離災難。可憐我桂芳。今日咁艱難、零冬令棟叮。吓唔使計。宜家唱到上口就無氣。下口就打庇咯吓。

405 陶三春困城 每套五只 著名小生、小武、花旦、女丑合唱 （頁448—453）

（首段）（旦首板）大城門邊。來了個女中將。（急）我要與王爺。報仇還。丫環與我忙殺上。
（女丑）哦。（旦）四門不開那一行。（女丑）哎呀、來到了城邊咯。（旦）列開、
（丑）哦。（旦）丫環過來、（丑）有、（旦）叫昏君城樓答話、（丑）哦、哎呀、
城樓答話、

（二段）（小生首板）耳邊响。又聽得。人聲吖喊。（中板）見人馬。好威揚。帶着裏一員女將。重重叠。擺刀鎗。頭上戴的。毫光亮。身穿鉄甲。解刁粧。誇下馬。如裏霜。手中拿着白銀槍。城基踏。把話來講。問一聲。皇嫂你。帶兵征剿。何方。還要一庄一件。奏知為王。於你慢慢商量。

（三段）（旦唱）　昏君站立城樓之上。哀家言來聽端詳。王爺所犯何條件。因何斬首在法塲。（生唱）　只為金殿把旨抗。因此斬首在法塲。（旦）　就是金鑾把旨抗。還要念在手足情。（生）　想孤酌酒貪花近。却駕橫行。難以饒。（旦）　王爺與你何仇恨。因何不念。（生）　舊情交。（生）　勸你閒言多休回府上。少若遲延。罪難當。（旦）　韓素梅。就是對頭來。（生）　要我收兵。何難事。殺却對頭。我纔依。（生）　要殺對頭那一個。（旦）　你要走。你要孤。（生）　呀呀呸、罵聲皇嫂理不當。為何要殺愛人。你要走。要斬要殺。你要孤。大戰一塲。又奈何妨。（旦）　可惱也。罵一聲昏君。好胆量。不由哀家。怒胸堂。丫環與我把城攻上。

（四段）　攻破城池要你亡。（武白）　主上。說錯了。（生）　說錯了、（生）　哎、說錯了啞。（中板唱）　為王。一時。錯主張。那敢拒抗陶三春。無奈何。忙把話來講。講哪咖哪咖哪咖哪咖哪咖哪咖。（武）　冤、（生）　冤啞。（武）　冤、（生）　哎。我冤冤冤吓吓咖架。冤枉國忠你來表。為王賜你。上方劍。朝內朝外。任得你。倘若是那點。不中意、先斬後奏。見寡人。若是為王無道你應吓吓（武）斬、（生）哎、我為王犯罪。本該要放啞。（武）要斬、（生）放啞、（武）斬、（生）哎、我斬斬斬哪哪哪架。

（五段）　斬了寡人。。酬蒼天。。問聲皇嫂、。。可放心。。正大無私。。怎樣商量。。還要奏知為皇。。（旦）　若要收兵。。何難事。。有何憑據。。做主張。。（生）　我聽說皇嫂要憑據。。不由為王放歡心。。叫御卿拿過莽袍。。和玉帶。。還要退却皇嫂兵。。（武）　領旨、（旦）（唱）　拿過莽袍。。和玉帶。。皇嫂還要退下堦。。（旦唱）　按下

（八段）（七段）（六段）

莽袍和玉帶。。不由哀家淚淋漓。。（白）　昏君吓、昏君、要我收兵這個何難。。除

非允從三件大事、方可收兵、（生）那三件、頭一件便怎樣、（旦）頭一件、打得

七七四十九天、羅天大醮、超度王爺靈魂、（生白）到也做得、二件如何、（旦白）

第二件、戒酒百日、（生白）到也做得、第三件如何、（旦白）第三件、韓素梅兒

妹來祭奠、祭完奠之後、把他拿來殺了、（生白）呀吥、大聲哑、

（六段）（唱）　皇嫂做事理不當。為何斬我愛美人。你要斬。你要殺。要斬要殺。不要江山。

大戰一場。又柰何妨。（旦白）可惱也。（唱）　罵聲昏君。全不想。好叫哀家。好

悽慘。丫環與我。把城攻上。攻破城池。要你亡。（武白）且慢、我的主上、兵臨城

下、還要捨了個寶貝纔好、（生白）御卿、王情願不要江山、我都要美人哑、（武白）

臣勸你如今不要個美人才好、（生）要美人好。（武白）你要美人、待我斬、（生白）

咪咪咪、哎、休要如此、為王嗎、情愿件件允從也、（中板）　皇嫂休要淚悲傷。為王

有言聽其詳。約你明日隨孤往。息兵領隊。出較場。等候皇嫂來弔孝。為王親手來奉香。

禦林軍。擺駕下樓往。（武白）　送駕了。

（七段）（生唱）　見了美人。說知詳。（旦唱）　哦、只見昏君下樓往。好叫哀家着了忙。丫

環與我回府往、（丑白）　哦、（旦唱）　祭奠王爺表心腸。（旦上唱）　御、（中板）

吾主今朝。上朝上。許久未見轉回還。慢步兒打座。宮幃上。。等君回來。免掛腸。（白）

哀家韓素梅。

（八段）　蒙王寵愛、桃花、西宮、這也少言、閒暇無事、等萬歲回轉也、（唱）　座列宮幃。把

話講。不由哀家。心掛長。萬歲爺。今朝上朝上。許久未見。為何詳。（生）擺駕、

（唱）御卿擺駕回宮往。不覺是來到是宮幃。（武）為臣領旨、

（旦）請問萬歲、你今上殿、這等回遲、甚麼原故呢、（生）有事故而回遲啞、（旦）

原來如此、（生）美人、（旦）在、（生）皇嫂說到你得罪於他、隨王過府來倍罪、（旦）

（旦白）哎主上吓、我想王嫂如狼似虎、叫哀家過府來倍罪、哀家不敢前往了、（生）

哎、有御卿保駕、料然不妨、（武）着啞、有臣保駕、料然不妨、（旦）哎既然如此、

領命前往就是、

（九段）（生）御卿、（武）在、（生）擺駕過府、（武）領旨、（旦唱）丫環與我回府往。

（丑）哦、（旦）我只見靈牌好悽涼。我忙把薄酒來敬上。但願王爺你靈魂。早登天堂。

（生）擺駕、御卿擺駕。過府往。不覺是來到是孝堂。這杯薄酒。非敬上。但願三弟

你早上天堂。（旦）我提起一杯。忙敬上。王叔你如今。早上天堂。（武）走上前來。

把酒敬上。愿王爺今早。上天堂、

（十段）（生）美人、（旦）主上、（生）在為王跟前、上前而去、倍罪皇嫂才好、（旦）哎

主上吓、你看皇嫂、如狼似虎、叫我上前、宜家你顧住我正好罷。（武）不怕、有為

臣保駕、料也不妨、（生）哎有御卿保駕、料然不妨吓、（旦）啞既然如此、待我

上前倍罪、皇嫂在上、小妹一禮（旦）哦你可是韓素梅、（旦）正是韓素梅、（旦）

我把你個奸妃吓、奸妃、（唱）奸妃做事理不當。陷害王爺。喪黃粱。三尺龍泉拿手

上。要把奸妃過刀亡呀也。（笛十八摩排子）（完）

406

三打祝家庄 每套三只 著名花旦、小生、小武合唱（頁453-457）

（頭段）（小武白）英雄請了、（全白）請了、（小武白）大哥興兵較塲侍候、（全白）有理請、

（朱老二快開門笛）（武生白）君昏臣佞。。日無光。。吏污官濫。。民荒涼。。奉

傑迫反梁山上。。英雄聚會忠義堂。。（白）孤家。。梁山二頭領。。宋公明。。豪

了晁大哥之命。。帶了人馬。。攻打祝家庄。。衆英雄過來。。（全白）有、（武生白）

人馬可曾齊備、（全白）齊備多時了、（武生白）林賢弟過來、（小武白）有、（武

生白）押解糧草、（小武白）得令、（武生白）衆英雄站立較塲上、聽孤吩咐可、（衆

哦、（武生唱）英雄站立較塲上。。孤家言來記心腸。。各要奮勇方為上。。若有退後。。

刀上亡。。。人來帶過馬刁鞍。。要把祝家一掃亡。。

（二叚）（旦唱）叫家丁。。（衆白）有、與姑娘忙殺上、吁嘻、要把毛賊一掃亡、來在陣前

抬頭看、吁嘻、（唱）戰鼓打得好威揚。。家丁與我忙殺上。。（武生唱）我催戰馬。。

提銀鎗。。陣頭往。。

（三叚）旌旗招展遮太陽。。陣前駐馬。。抬頭看。。吔。。大小兒郎賽虎狼。。人來奮勇忙殺

上。（旦白）呀吓、馬前來將、把你狗名報上、（武生白）呀吓、殺開狗眼、認不

得梁山好漢、及時雨、宋公明、吔、馬前女將、通名受斬、（旦白）吔、殺開狗眼、

認不得姑娘、一丈青、扈三娘在此、（武生白）扈三娘、女流之輩、敢出沙塲、若不

下馬受綁、鎗頭之鬼、（旦白）呀吓、誇此臭口、我看你好一比、（武生白）好

比何來、（旦白）好比棋逢敵手、（武生白）將遇良材、（旦白）兵對兵、（武生

（白）　將對將、（旦白）　看誰弱、（武生白）　與誰強、（旦白）　你要來、（武生白）
你要來你要來、（大戰用烟籐笛）

（四段）（小武唱）　奉了大哥之命、押解糧草回山寨。。押解糧草。。（白）　某家豹子頭林冲、
奉兄命押解糧草回山往。（小武唱）　嘍囉與某回山往、（眾白）　窩呵、（小武唱）　不覺來到是山傍。。（眾白）　窩呵呵、
抬頭來觀看。。（白）　馬上一禮、（武生白）　（窩呵窩吓）　有人叫喊站一傍、（白）　吓我估道是誰、原來大哥、舉目

（五段）（小武白）　吓吓吓、請問大哥、這等狼狽、甚麼原故、（武生白）　林賢弟不好、（小
武白）　何事、（武生白）　愚兄殺敗而回、（小武白）　吓、大哥殺敗而回、這個不防、（小
武白）　你押着糧草、回山應用、待小弟當他一陣、（武生白）　須要小心、（小武白）　從命、
呀不大胆女將、這等兇狼、把你豬名報上、（旦白）　他不、殺開狗眼認不得姑娘、一
丈青扈三娘在此、他不、你出臭口、豬名報上、（小武白）　他不、好生大胆、認不得
梁山兄弟、豹子頭林冲嗎吓、（旦白）　他不、大胆豹子頭、好好收兵回去、少若遲延
刀下無情、（小武白）　吠、好生大胆、這等兇狼、比過手段、（旦白）　難道怕你不成、

（小武白）　懼你不成、（旦白）　你要來、（小武白）　你要來來、來來、（大戰）　艾呀、
好、女將被擒、嘍囉過來、有、押他回山、哦、
（六段）（武生唱）　邁步座在寶帳上。。待等賢弟轉回還。。（小武白）　參見大哥、（武生
白）　賢弟少禮座下、（小武白）　（從命）　賢弟出戰、勝負如何、（小武白）　塲塲得

勝、女將被擒、大哥定奪、（武生白）艾呀好、莫大之功勞。。嘍囉過來、女將帶上、

（哦）他走、大胆女將、被孤擒來有何話講、（武生白）他不孤家不將你來斬首、念你滿身武藝、何不歸順梁山、仝舉

何用多講、（武生白）他不孤家不將你來斬首、念你滿身武藝、何不歸順梁山、仝舉

大事、還要思想得來、（旦白）艾呀好、大王如此英雄豪傑、允從你就是、（武

生白）艾呀好、既愿來歸、嘍囉過來、（有）將他縱綁、哦、（旦白）謝過大王不

斬之恩、（武生白）站過一榜、（旦白）哦、（旦白）從命、（武生白）從今以後、在於梁山、

做個女頭領、聽孤道來可、（旦白）哦、（唱）英雄聚義梁山上。。救民水火理所當。。

此番隨孤回山上。。女將頭領你成當。。後堂擺下酒和饌。。宰豬。。殺羊。。醉一場。。

（完）

407

百里奚會妻　每套六只　著名公脚花旦合唱　（頁 457－461）

（頭段）（公二流唱）朝罷了、打導回府第、吩家將參扶我、下了車兒。（嘩哈）眾家將兩傍、

且迴避。靜座在書房內、愁鎖雙眉。

（二段）（白）老夫百里奚、乃虞國人氏、當初家貧如洗、名利不就、別却妻兒、到來秦邦求

取名利、多蒙秦君、封我左庶長之職、雖然身居榮耀、不知妻兒下落何方、思想起來、

真真愁悶人也、（二簧唱）想當初、百里奚、只為家貧、如洗、名不成、利不就、時

運不齊。却念着、我的妻兒、無倚、好一個、賢德女、誠儉、嬌妻。

（三段）他勸我、往秦國、求取、名利。男子漢、又豈肯留戀、妻兒。聞此言、無奈何、我拋妻

別子、奔奔波、在江湖受餓、捱饑。到秦邦、遇蹇叔、與我結為、兄弟。他帶我、訪故

友、名宮之奇、懇求他、荐我在、虞國為仕。秦穆公、五羊皮贖我歸岐。到秦邦、君臣

（四段）把六韜、和三畧、六韜三畧我就盡吐。兵機。蒙秦君、官封我、庶長、之職、庶長、之職。（二流）雖然是身居榮耀、怎奈我子別妻離。但不知我妻兒們、今在何處。思嬌妻和兒子。

（五段）淚下如雨。總有好珍饈百味、難以下箸。叫廚人將酒宴、收回去。叫家院叫廚人、（哦）忙將搬去。（生唱）待老奴言和語、稟告爺知。（白）吓請問相爺食酒食得好好、為何如此愁悶、甚麼緣故亞吓、（公白）你家老爺滿腹愁懷、難對人言、不用多問就罷了、（生白）老爺這些悶老奴曉二二、（公白）曉得甚麼亞吓。

（六段）（生白）相爺既然心事愁悶、莫若待老爺前往墟塲、找尋一個唱曲之人回來、與相爺解解愁悶意下如何吓、（公白）哎呀果然中用、即管找尋唱曲之人回來、唱唱你家老爺散散心悶纏是、（生）老奴從命、哎呀我年紀老邁、走也不得、在此轅門打座一時纏做得、（旦白）趱路、（唱）方纏聽得、兒的語。因此奴相府去一觀便知。趱步兒來在了、相府第。

（七段）又只見一管家、坐在門楣。（白）且住、想奴到來此處、相府的轅門、你看那傍有一位管家在此打座、待老身上前、自有主意、原來是老管家小民婦有禮、（生）原來是縫婦有禮有禮、施禮何來亞吓、（旦白）非為別事、請問管家、相府衙門可有舊衣裳的縫補未有呢、（生白）不錯相府裏面未有舊衣裳你縫補、喂縫婦吓、（旦）怎麼樣、

（生）我來問你可曉唱歌曲曉不曉亞吓、（旦）既然畧曉一二、隨着我轉回府堂、見了相爺、唱過佢聽、你定然有得打賞過你吓、（旦）從命。既然如此敢煩引進、（生）這裡來、相爺在此、小心上前來見個禮吓、（旦）從命。

相爺在上老民婦萬福、（公）罷了一傍站立、（旦）從命、（公）你這個縫婦、（在

（八段）
縫婦、（旦）相爺、（公）方纔家院說道、你曉唱歌曲、可是眞否（旦）不錯彈琴唱曲、老民婦畧曉一二、（公）哎呀有甚麼好歌曲、唱唱老夫聽聽纔是、（旦）既然如此相爺請坐大堂、聽老民婦歌曲、（八板頭小曲）叫一聲。叫一聲百里奚。可知你的妻。曾記得當初夫妻分別時。餐麥飯。烹伏雌。送君千里去求仕。丈夫呀。無音信。留下妻兒受寒饑。提起傷心渡悲啼。哎呀難捨又難離。哎呀難捨有難離、携兒往別處。四處訪就訪尋婿。今日聞得時。將奴棄。今得秦邦贖你五羊皮。

（九段）（公）哦（唱）聽他唱來。聲音不像本處人氏、看他形容舉動好一似、我的杜氏嬌妻、本待上前來、認識（吓使不得）又恐防錯認人妻、失了禮儀、

（十段）（白）哎呀你看這縫婦好像我杜氏嬌妻一般、恐防錯認於失言。待我再來般問一番、若是眞是我杜氏嬌妻然後相認纔做得、吓你這個縫婦、（旦）老相爺、（公）果然好歌曲、（旦）過獎了、（公）只是你彈些琴音指法生疏了、聽你聲音不是本處人氏、比如你丈夫姓甚名誰、因何流落到此、（旦）老民婦乃是遠方人氏、逃難到此、相爺你既然要問、奴把二二從頭、講將出來就是、（公）哦你慢慢而講、（旦）聽了、（唱）我未開言來、淚傷悲。罷了相爺吓吓你、（公）不用悲淚慢慢而講、（旦反線唱）

提起了、家中事、珠淚、傷悲。我本是。

（十壹段）　杜氏是我的名字。奴的夫求吓吓仕、故此、分別　（公）　哦。那裡人氏、因何流落
到此、（旦）　聽了、（唱）　我本是、生長、就是、虞邦。到如今、尋吓吓夫婿。秦
地求食。（公）　哦你既然虞國人氏、你丈夫姓甚名誰、慢慢而講、（旦）　聽了、（唱）
奴的夫。姓百里名奚。到如今身吓吓榮吓耀。就近眼前。（公）　哦可有兒女在家未有
亞吓。（旦）　你又聽了　（唱）　單生一個、是孟明氏。今日裡。長吓吓大。奴奴常依
那呀那呀呀奴奴常依。

（十二段）　（公）　哦、（唱）　聽你講出了長情。好叫我淚如雨滴。原來當眞來了。我的杜氏嬌
妻。（旦）　哎呀原來就是夫人有禮。（旦）　吓請問相爺、提起奴的家事、為何夫人
相稱、（公）　想老夫非是別人、就是你的丈夫百里奚在此、（旦）　甚麼就是奴的夫
百里奚在此、（公）　百里奚在此　（旦）　此事當眞　（當眞）　（旦）　果然　（果然）　（公）
唉、（唱）　只道臨泉。我嚟聚起。今日夫妻相逢。在於今時。手挽夫人。內堂來更衣。
（合唱）　夫妻們。從今後。快樂歡娛。（完）

【說明】　此曲第八段「八板頭小曲」緊接著所唱之內容，與《剪剪花小曲》大致略同，見《笙簧
集》，頁367及447。

408　朱崖劍影之懺悔　每套二只　李芳君唱曲　（頁461－462）

（頭段）　（二簧首板）　洒不了、多情淚、痛佳人薄命。（重句）（慢板）　眞可嘆、媧皇已杳、

409 怡紅憶舊　每套一只　澳門精武會音樂部　李芳君唱　（頁463－464）

情天莫補、任教精衛恨海、難填。（介）想當初、在珠[1]崖道、良緣未斷幸遇紫霞、救命。

（一段）犯將令、蒙卿垂救、足見你恩深情重可謂義正、詞嚴。感深恩、故此殉情死、成就我姻緣都係一時錯見。傷心日、人生到此我都夫復、何言。今日裡、踏斷銀河、使我難以、見面。至令我、痛到悠悠死別能不抱恨、綿綿。回首前塵今日情心、已免。梵經數卷我反覺、安然。佛座前、誦幾句、（轉梵音）一炷返魂香　通經三界　三界路　惟願大慈悲　超離三途　三途苦　靈魂從此一去上南宮

（二段）一旦無常歸何處　人生百歲如在夢中遊　速証無上菩提　菩提路　無上願靈魂　常願靈魂早超　早超昇　喃嘸荐往生菩薩　摩阿　摩阿薩　（乙凡二簧）誦罷幾聲願你早出、生天。

（三段）最可嘆、九月重陽。卿你憑誰、祭奠。清明時節你野墓、誰憐。卿惟有、托秋虫、悲鳴、秋怨。

（四段）或者化為杜宇淚洒、（正線）春前。種好因、定然修善果、豈不是你我兩人前世多行、不善。（滾花）死後良辰美景、盡是奈何天。真正無情勝多情、相見會。（僧音）如不見。佳人已死、夫復何言。清磬聲聲、似喚我凝魂早轉。好比勸我回頭是岸、脫離孽海三千。

1「珠」，《百代公司唱片曲本》作「朱」，頁32。

（頭段）（滾花）淡雲寒葉、千林瘦。憑欄閒眺、遠凝眸。今晚日暮天寒、冷翠袖。虧我蕉心
難展咯。恨悠悠。（中板）曾記得、初進大觀園、就把情恨、種就。妹無兄不樂、兄
無妹不歡、可謂情意、相投。我愛他、貌如滿月、眉似春山秀。還可愛、娉婷婀娜更兼
善病、工愁。小蠻腰、玉立亭亭好似係風前、楊柳。論歌詞、文壇詩社、你重更勝、一
籌。如此可人、如此俏麗、堪稱無中、僅有。大觀園、金釵十二你獨出、人頭。每日裡、
兄愛妹憐、只望親上加親同諧、白首。

（二段）有誰知、多情天妒忌、惹出了蜚短、長流。璉二嫂、他說道你弱不勝衣、難比得寶釵
福厚。才弄得、姻緣注錯、至令你騎鶴、西遊。癡心人、聞得你臨終說話令我神魂、不
守、好似係啞子食黃連、有話難講咯苦上、心頭。想自從、你玉殞香消我把色空、參透、
有日裡、上穹碧落相逢妹妹訴白了呢一段、因由。為妹你、情苦透。背人流淚、濕衿頭。
叫襲人你帶路快把怡紅、路走、（介）又只見衰老垂楊、舞陌頭。淡影歸帆、黃昏後。
疎林斜掛、月一鈎。往日呢段癡情、今日化為、烏有。（收板）只可嘆、瀟湘沉恨、
把艷跡空留。

410

思賢調（附工尺譜）每套一只　香港永安樂任碧珊君　（頁 464-466）

（頭段）（板面）尺工何士乙　尺乙五　乙五五五六五　乙乙尺工六工尺乙

工尺乙尺五六五　五五五乙尺尺　工工工六尺工六　工六乙六五

工尺乙尺五六五　　　尺工尺六五五

（唱） 六乙尺工 六工尺乙尺工 （六六工 乙尺工 六六工 乙尺工）五尺

昔日…裡 螳 螂……

工五六 工五六工尺 上尺工尺 （乙五乙尺工五六工尺 工尺）六乙尺工

引…蟬

乙尺乙尺乙尺工 （短墜） （六六工 乙尺工 六六工 乙尺工） 乙尺六工尺工六

這个黃雀兒…… 偶遇……着

尺 工尺工尺 乙尺五 尺乙五六五 （中墜） （五五乙尺尺 工工工六尺工

邊……… 在後……… 乙尺六工尺工工

六 工六乙六五 尺工尺六五乙五 乙尺乙尺工 尺六五六五乙 （乙字短墜

黃雀兒…… 却…被……

（工尺乙 六五乙 工尺乙尺六五乙） 工五尺工尺乙 六工六工六五乙 （長墜）

金彈打……

（乙五乙尺工六工尺乙尺五五六五 五五六工尺尺尺尺 工工工六尺工六 工六乙六五

打彈…的…之…人……… 被虎………傷

工尺工尺 乙尺五 尺乙五六五

（二段）（中墜）尺尺尺　尺六六尺六五乙　（乙字短墜）工五乙尺工尺乙　六工六工

六五乙（長墜）六乙尺工　乙尺六工尺乙尺工　（短墜）乙尺六工尺工六尺

猛虎呀　傷⋯罷⋯

⋯⋯着　有遇⋯着　有个古⋯井⋯　在路⋯⋯邊

工尺工尺　乙尺五　尺工尺六五乙五　（中墜）尺尺尺　尺六五六五乙（乙字短墜）

歸山去⋯⋯

古井內⋯⋯　有誰⋯知　這个古⋯井⋯

工士乙尺工尺乙　六工六工六五乙　（長墜）六乙尺工　乙尺六工尺乙尺工　（短墜）

猛虎呀　跌⋯在

被土⋯⋯填　　看將來⋯⋯

乙尺六　工尺工六尺　工尺工尺　乙尺五　尺工尺六五　尺　（中墜）六工乙尺工

尺六五六五乙（乙字短墜）乙五乙尺工尺乙　六工六工六五乙（長墜）六工尺工

一報⋯⋯　報一報⋯

⋯報⋯來⋯　冤⋯報⋯⋯冤⋯

六工尺乙尺工（慢短墜）（收板）六工乙尺工六尺　工尺工尺　乙尺五　尺乙

仇報⋯的

⋯仇⋯來⋯

五六五　五乙　五乙五六工　（完）

【說明】本唱片編號 35564，唱詞附工尺譜，第四頁云：「任君碧珊小史⋯。在雪裏恩仇唱片原曲⋯。已言之大概⋯。該片出世後⋯。深受顧曲家讚賞⋯。函電採購⋯。幾忙應付⋯。

其法腔唱口。。自有其真。。樂歌者以是傾向。。亦故其所矣。。任君能於帮簧之外。。兼通古調及梵音等頗多。。佳妙之處。。視同一體。。本公司是年（一九二五年）復撮新片。。如不重聘再來。。何以饜嗜者大欲。。幸蒙任君不棄。。應約賜入更時雅之曲碧玉梨花及思賢調二欵。。碧玉梨花乃其新串佳劇之叫座唱情也。。歌腔與前微有分別。。是其變運精點。。諸君既知雪裹恩仇之佳。。尤應知碧玉梨花之妙。。可稱過之。。思賢調亦其插劇演唱之著名古調。。聲濤腔爽。。抑揚頓挫。。大有梁塵為飛。。行雲忽止之概。。且為名班管絃拍和。。聲聲入妙。。彷如霓裳仙韻落在人間也。。玩唱機家此片安可少乎。。。」

411 開佛面 （梵音） 每套一只 名庵高尼 （頁 466-467）

（頭段）佛面猶如淨滿月　亦如千日放光明　圓光普照於十方　喜捨慈悲皆具足　喃嘸盡虛空徧法界過去現在

（二段）未來儦法僧三寶　南無登寶座菩薩摩訶薩　三稱

412 韓信棄楚歸漢之葬母 每套二只 音樂大家黃叔允唱 （頁 467-468）

（頭段）（綁子首板）母子們、逃脱了、天羅地網。（滾花）受着了、驚來、着了忙。（中板）聽良言、不由人沒有、主張、四下裡、無人家難以、商量。站立在、高岡上用目、觀看。

（介）　石間 1 上、流清泉尚有、橋樑。

（一段）（介）常言道、黑夜來酒以、茶當。饑渴中、湯與水難辦、善良。轉身來、對母親把言、細講。（介）到不如、取清泉暫解、渴腸。（介）聽良言、放歡心不敢、待慢。我祇得、取清泉奉上、高堂。雙足兒、踏至在橋樑、之上。舉着膝、一步步直下、深潭。（滾花）忽然間、騰風起鳥飛獸散。四下裡、風不順沙飛石揚。

（三段）耳邊廂、又聽得山崩响亮。又只見那座山遏作親娘。我走前來、抬頭看。只見黃土、不見老娘。那黃土、挖得我指頭破爛。就是了、武丁來也是、難搬。（嘆板）開言來我就把可憐母叫。放悲聲、哭幾句唉我地苦命親娘

（四段）實只望、母子們脫离离災難。有誰知、在此間兩下分張。問母親、你那裡生來那裡喪。但願你、靈魂、早上天堂。又願你靈魂、三楚上。又願你靈魂、轉還鄉。我哭老母哭得我神魂飄蕩。（收板）霎時間、昏迷了、倒在山旁。

413

韓信問路斬樵夫　每套二只　音樂大家黃叔允君　（頁 468 – 469）

（頭段）（梆子首板）耳邊廂、又聽得、有神人叫喊。。（中板）醒來下跪、謝上蒼。。。捨不得我地老母、回頭望。。（哭相思）老母親、老娘哪呀、唉罷了我地老親娘呀、（中板）生離死別、好斷腸。。耳邊廂、又聽得人馬、叫喊。。（介）想必是追兵、到此方。。

1 「間」，當作「澗」。
2 「辦」，當作「辦」。

三十六着、走為上。。

（二段）那管崎嶇、是路途難。。（樵夫出唱）早不幸、我山妻一命、早喪。。留下了、父女倆好不、淒涼。。俺每日、上山前把柴、來斬。。斬得柴來、度時光。。拿着担挑我就往前、而趨。。（介）不覺來此、是山岡。。取出斧頭、放下担。。對着枯樹、用力斫。。（滾花）（韓信）我過了一山又一山。。不知何路往陳倉。。英雄今把迷途闖。。

難辦 1 東北與西南。。韓信正在為難處。。（轉中板）只見樵哥、當路旁。。

（三段）走上前來、把話講。。尊一聲樵哥、聽端詳。。某今錯把、路途趨。。艱煩指點、我行藏。。（樵夫）問聲壯士、今何往。。（韓）小某動問、往陳倉。。（樵）壯士你站立、路旁上、且聽樵人、說端詳。。你今若問、陳倉往。。這條去路、實艱難。。此邊上、往陳倉。。過松林、轉一个灣。。過小溪、是个亂石灘。。峨嵋嶺、有所店房。。早投宿、莫遲趨。。提防虎豹、與共豺狼。。山崎嶇、是丫路難趨。。但過雲溪黑水、是陳倉。。（韓）我蒙指点、迷途往。。此恩此德、不敢忘。。拜別樵哥、把路趨。。猛然想起、是一張。。倘若是追兵、前來趕。。洩漏機關、命不長。。莫若回頭、把他斬。。要把一命、過刀亡。。

（四段）（滾花）寶劍一舉、起血光。。可憐他身首、兩分張。。我撥開敗葉、來埋葬。。（中板）一撮黃土當作、清香、低頭下跪、塵埃上。。祝告你亡魂、聽端詳。。深蒙你指点、迷途往。。此恩此德。。不敢忘。。韓信非是、無義漢。。出於無奈、把君傷。。倘若

1
「辦」，當作「辦」。

是我日後風雲會。。羅天大醮超度、你靈亡。。拜罷亡魂、抽身趲。。含悲忍淚、下山崗。。

414 戰緣之榮歸勸美　每套二只　澳門精武會音樂部李芳君唱　(頁_{469–471})

（頭段）（梆子中板）　大庭對策、魁多仕。玉佩曾鳴、丹鳳墀。天子伕非常、生喜色。說道我才華蓋世、又是年少、英姿、錦詔下頒、歸故里。榮諧伉儷、莫延遲。有誰知。我地玉人、非昔比。禪房遁跡、斷情絲。三聘臥龍、皆不許、至令我今日遺恨、碧紗幮。情天欲補、風流事、衹有魚書再寄、勸可兒。

（二段）（慢板）　舉狼毛、舒鳳箋、怕寫鴛鴦、兩個字。消魂語、望秦娥、莫付、水湄。五龍岡蒙青盻、感情、奚似。用奇謀、退民賊、解我、重圍。翡翠衿、本不許、狂夫、染指。俺不才、乘天眷、又得、驪珠。

（三段）唉先蕉、與我談國事、你謂願郎、吐氣、巾幗裡、具雄心、真正愧煞、鬚眉。（中板）兜率宮、春色深藏、方擬生生、世世。蕭牆內、那曉得豺狼牙爪禍起、須臾、揮雁翎、騄駬齊驅、和卿入槍林、彈雨、戰雲起、胡奴蜂至、你我冲散、東西。離恨天、既困英雄迫赴金台、殿試。懷仙侶、見着洞庭白燕、華嶽蒼松、更惹起吾的、相思。踏金鰲奉旨迎親、估話幸邀、寵貴。雲衢上、狀元歸去、馬如飛。好鶯儔、怎估道你嚐悟空一切。棄青絲、禪房夜坐、只為國賊、相欺。命彩輿、二次殷勤、你也不願身離、佛宇。

（四段）生花筆、無端空寫、斷腸詞。愛卿卿、如此薄命、試問究因、底事。（轉滾花）夜來薛媛、

莫怨金龜。況且我曾經滄海咯、眞係難為水。我亦任得你巫雲、鎖翠幛、令我灰了志。縱然花街紅粉女、不及你月殿仙姿。你當日既係有意逃禪、就不該仙橋認塔。翻殘貝葉、氣殺皇姨。雙鯉再傳。鳴杜宇、為山九仞、望勿一簣功虧。破鏡重圓、酬宿志。（收板）龍騰鷲嶺、步入雲池。（完）

415 碧玉梨花之憶恨 每套二只 香港永安樂任碧珊君（頁471-472）

（頭段）（中慢板）步園林、一陣陣秋風、撲面。又只見、平橋衰柳鎖住、寒烟。耳邊廂、又聽得、梧桐葉落分飛、片片。那殘紅、落花無主、你話倩乜、誰憐。對此景、荒凉滿目、把我柔腸、百轉。眞果是、愁人怕對、呢個秋色、無邊。況且我、容1途抱恨、無限新愁、舊怨。細凝眸、園林寂靜、襯住晚景、凉天。

（二段）想人生、才子佳人、多係緣慳、福淺。正所謂、天邊明月偏不、常圓。對芙蓉、猶好比對着美人、笑臉。又只見、依稀楊柳、佢舞弄、風前。苦煞我、知心人、好比分飛、勞燕（介）又記得、碧玉梨花我掛在、衿前。（慢板）意中人、我地麗娥姐、遠隔一方、今日難以、見面。佢生與死、我難預料、默祝穹蒼望你庇佑、安然。

（三段）俺笑棠、今日裡、他鄉作客我係心歸、似箭、在此間、寂無聊、思嬌情緒好比度日、如年。曾記得、與他肝胆情投、幾回脊2戀、我兩人、情與義、纏綿相愛又復、相憐。（嘆

1 「容」，當作「客」。

2 「脊」，當作「眷」。

板）今日關山咫尺、東西各別。縱有雁札魚書、也是渺然。

（四段）虧我心似轆轤、千百轉。我搔首問一句、呢個奈何天。（中板）所謂緣慳兩個字、空眷戀。懷人愁對、月華圓。紅顏係天妒、終難免。恨成千古、向誰言。但願女媧。行方便。鍛鍊情石、補情天。今生恐怕、難得見面。除非相會、在黃泉。（花）我就着呢雜碧玉梨花、悲聲哽咽。（收板）未知、何日、好月團圓。

【說明】參見《客途秋恨》上卷（見《笙簧集》，頁51－52）及牡丹蘇《名士風流》（《笙簧集》，頁177－178）。

416 志心信禮 （梵音） 每套一只 名庵高尼 （頁472－473）

（頭段）志心信禮儴陁耶兩足尊三覺圓萬德俱天人調御師俺啞吽凡聖大慈父從真界騰應質悲化普堅窮三際時徧獷十方處震法雷鳴法鼓廣演權實教俺啞吽大開方便路若皈依能消滅地獄苦

（二段）志心信禮達摩耶離欲尊寶藏收玉函貯結集於西域俺啞吽翻譯傳東土祖師弘賢哲判成章疏三乘分頓漸五教定宗趣鬼神欽龍天護導迷標月指俺啞吽除熱真甘露若皈依能消滅餓鬼苦志心信禮僧伽耶眾中尊五德師六和侶利生為事業俺啞吽弘法是家務避囂塵常晏座寂靜處遮身服毳衣充腹採薪微鉢降龍錫解虎法燈常徧照俺啞吽祖印相傳付若皈依能消滅傍生苦

417 準提咒 （梵音） 每套半只 名庵高尼 （頁473）

稽首皈依蘇悉帝　頭面頂禮七俱胝

我今稱讚大準提　唯願慈悲垂加護

南無薩哆喃三藐三菩陀俱胝喃怛侄他唵折

隸主隸準提莎婆訶

準提王菩薩摩訶薩　三稱

唵啞吽　三稱

【說明】參見《準提咒》，見《笙簧集》，頁243。

418　十二因緣咒　（梵音）　每套半只　名庵高尼　（頁
473-
474）

唵耶苔兒麻兮都不囉巴幹兮敦的山苔塔葛苔歇幹怛約山梭約尼嚕怛耶唎叭諦麻曷釋囉麻
納耶莎訶

419　金生挑盒之遊廟　每套一只半　白駒榮　（頁
474-
475）

（頭段）（梆子慢板）　想鄙人、在書房內、孤聞、見寡。因此上、四圍遊蕩、睇吓塵世、花花。左一邊。高樓大廈、招牌高掛寫住男女、茶話。右一邊、聲韻悠揚、有人抱弄、琵琶。正中央、有所運動塲、有人、騎木馬。

（一段）這一邊、又有好多人、全買、魚蝦。遠望着、長林一帶、櫓聲、衣啞。看 1 果是、湖中景、十分、繁華。（轉中板）回轉頭、對書童把言、講話。一路上、隨相公領畧、風 2 華。

（介）聽書童、言言講話、令相公、笑嘻嗹。叫書童帶路、去第二處遊耍。（介）又只見、

觀音堂確係起得、繁華。

（三段）叫書童、隨相公進去、睇吓。又只見、觀音廟三個大字、確係寫得、名家。你來看、有對大燈籠、重有幾盞大光燈、在於兩邊、來高掛。廟門外、石獅子擘起。棚牙。叫書童、與相公把神、拜吓。但只願、保佑你我兩人多食、飲茶。叫一聲、喂、廟祝公你快的取張跪墊、嚟我墊吓。免令打撚（借用）我件夾長、繝紗。躬身拱手、忙跪下。但只願神聖保祐、我地一家、繁華。（介）拜罷了神聖、抽身趲行。（收板）兩人還要、慢回家。

420

風流天子之御園私會 每套半只 白駒榮 （頁 475）

（滾花）見娘娘、哭得個難分難解。佢口聲聲、埋怨着我地主 3 不該、聽聲音、好比鶴叫鵑啼。真是令人可愛。唉你來看、情形這樣、令我好不癡呆。只可嘆誤種情恨、錯投了孽海。又可憐、佢梨花帶雨、珠淚盈腮。走上前、對娘娘我又拱身下拜。你可知到相憐同病、就在眼前來。

1 「看」，《名曲大全初集》作「眞」，宜據改，頁27。

2 「風」，《名曲大全初集》作「繁」，宜據改，頁28。

3 「主」，《百代公司唱片曲本》作「主上」，「上」字宜據補，頁33。

421 泣荊花之參禪 每套一只 白駒榮 （頁475）

（頭段）（二簧首板）棄紅塵、去修行、披裟裟。（重句）（梵音慢板）阿、彌、阿、彌、陀佛。昔日裡、有一個、木蓮僧、救娘、出獄呀呀。

（二段）地獄門、借問靈山有多少、路途。他說道、十萬八千有餘、里數。非輕容易得到、此途。衣吔喃無佛、每日裡、在禪房參拜如來、佛祖呀。有燈光、和塔影長件1、香爐。

【說明】參見白駒榮《泣荊花》第一至第二段，見《笙簧集》，頁1。

422 妻証夫兇之探監 每套一只 白駒榮 （頁476）

（頭段）（梆子中板）國賊奸謀、情可恨。開門揖盜、不成人。蟠龍橋下、追踪緊。槍聲一响、要佢名喪、歸陰。可笑係張良、空積憤。博浪沙前、擊暴秦。副車誤中、長遺恨。居然不及、我槍法如神。正在思量、發槍個陣。又聞呼喚。為何因。莫不是法塲、將我罪問。

（二段）（轉滾花怒唱）原來就係你個個對頭人。昨日你在公堂、頂到我緊。面皮厚極、可謂人面獸心。同你未婚夫婦、全無惻忍。還記得當年落馬、個個蒙面人。落井下石、提吓你呢種女子令人打冷震。催命之符、重來頻。我視死如歸、無所恨。冷笑一聲、惟有拂袖而行。（介）我有我在監牢、來受困。使乜你裝模作樣、假意殷勤。你佛口蛇心、抑或監牢探候、是誰人。舉步上前、來一問。

（一段）（轉滾花怒唱）原來就係你個個對頭人。你鍾意別人、即管另搵。朝三暮四、都係你個流人。我一來慰問。�1箕山鬼、一窩神。

1 「件」，白駒榮《泣荊花》作「伴」，宜據改，見《笙簧集》，頁1。

【說明】參見白駒榮《妻証夫兇之和尚》，見《笙簧集》，頁116C。

個高潔之身。不必同你理論。（白）公子慢走、（收唱）公子何必走得咁頻侖。

423 泣荊花之後門相會 每套二只 白駒榮 （頁476－478）

（頭段）（二簧慢板）昔才間、在禪房我參禪、參禮。吾正在、蒲團合什念緊、個句阿彌。忽聞聽、後門外何以噓咁嘈、吧閉。因何故、三更半夜重有乜誰、到嚟。聽真佢嚦嚦鶯聲、是個女人、聲氣。出家人、總總不理不理不理、是非。莫非是、貪夜私奔個個紅拂、

（一段）有意。莫不是、山精妖怪與共、個隻狐狸。須知到、我佛門、明鏡之台乃是菩提、淨地。豈容你、妖魔鬼怪動我、凡思。或者、你今晚到來欲想同我傾吓、佛偈。只望着、我地佛門保佑等你生個、嬌兒。我本是、一個出家人、方便為門乃是慈悲、為主。還須要、講明講白免我、懷疑。（介）聽罷了、門外人所講、個番言語。却原來、林氏女

（二段）是我當日、個個髮妻。皆因佢昨日拈香到來、吾寺。佢同行有一個男子與佢形影、不離。你既嫁了於人從此、了事。因何今夜還重、到嚟。失節重婚我都唔怪、於你。我都心持消極左咯口念、阿彌。任你講盡千言我都當為、虛語。已經身為和尚亞重有乜、心機。自古出家容易乃是前人、有語。歸家個的難處你

（三段）皆因佢昨日拈香到來、吾寺。佢同行有一個男子與佢形影、不離。你既嫁了於人從此、

（四段）自問今生唔對得、你住。望你海量汪涵恕我、為宜。要我開門都唔使、止耳。是關瓜田知到、唔知。

李下事被、嫌疑。（滾花）聽聞門外、要生要死。話我閉門不納、觸怒左佢蛾眉。我同佢乃結髮之情、佢又並無過處。豈可相逢不面。做一個陌路蕭兒、已把七情放棄。豈可無辜一旦、動了凡思。進退兩難、惟有求佛呀你全我做主。（介）聽聞門外、慘凄凄。令我出家之人、心胆已碎。（收）姑娘還要、珍重為宜。

424 佳偶兵戎之會妻　每套一只　白駒榮　（頁478）

（頭段）（戀壇慢板）想孤家。謂梓童。遭奸所害。太無良。死別生離。孤這裡。淚如珠。嘆我無能為[1]。今日裡。聞得他。復生還[2]。喜在心頭。小心為宜。（戀壇中板）那鴛鴦。

（二段）本是林中之鳥。他日間並翅而飛。他晚來交頸而宿。皇與恩妻。交情日久。一旦分離。這等看將起來。唉、人到不如鳥乎麼。唉呀。罷了罷了皇的恩妻。恨煞對對鴛鴦[3]。波浪裡。

425 自由女遊長堤（幫子）（什口）每套二只　著名花旦、女丑合唱（頁478－482）

（頭段）（旦中板）自由女、真乃是一個如花、端正。。豈肯來、結婚與共結、呆子。。將身兒、座只在繡幃、內地。。心不安閒不閒、掛在、迷痴。。（白）奴家、趙玉蘭、今日在繡房之內、心中不安、難以放得心下、莫若叫張三姐出來、商量計策、散散心悶、

1　「無能為」，《名曲大全初集》作「無能為力」，「力」字宜據補，頁12。

2　「復生還」，《名曲大全初集》作「死復生還」，「死」字宜據補，頁12。

3　「鴛鴦」，《名曲大全初集》作「鴛鴦」，宜據改，頁12。

豈不是好、着、就是這個主意、張三姐快些出來、（丑白）哎呀、嚷咯嚷咯、（什口）

自小生來條命醜、老公叫做濕身狗、佢夾色夾食唔嚕救、誰知一命喪陰州、老來無子無

倚靠、想起番來眼淚流、（重句）

（二段）（白）老身張三姐、我自配個个老公係姓劉、皆我就唔好老豆、爛嫖爛賭兼爛酒、把

祖父個的家財、散到一個錢都無、喏喏輸干無計可扭、佢對我話帶出省城嚟探母舅、哎、個

點知將我賣、賣左落廣州、有條街個處係姓游、個个男事頭。。係第八甫嚟開屎埠、個

年長成五十九、佢都未曾有後、遇時贊善我、話我崧泡、又大舊、哎呀、佢重鹹臭、話

我鴨姆咁嘅囉柚、當時都話要將二奶嚟收、我睇見个個主人婆、重惡過虎口、點知我唔

敢應成佢、嚟結鸞酒、偶遇八月十五晚、冤家遇巧湊、走上瓦面嚟賞月、食左兩個石螺、

飲左兩杯燒酒、一教瞓到透、哎呀、點知個只老禽獸、無衣食到無人有、俾

佢走入我房、摩上張床、將我花嚟偷、哎呀、該死咯、個陣我一扎扎醒、痛到我魂都無、

個陣我宜得咬唸個只老狗、無可奈何、都被佢到左手、哎吔、我就詐詐咋咋、半推半就、

點知個只老禽獸唔得食、又要番頭、点知事幹做得多、就嚕洩漏、秋菊知情、就把是非嚟

搬透、個个主人婆唔肯容留、立刻就趕我出門口、我睇見無處可求、無可奈何梳起只髻、

打工往勒樓、積埋個的私己、都有幾百頭、哎吔、契左三個契仔、都無個長久、如今呢

陣老藕、幸得趙府姑娘待我十分恩厚、請我做個近身媽、兼共佢梳頭、想我後房嚟抖搜、

聞得姑娘叫、唔知為乜野因由、我即刻入房、去嚟問候、小姐在上、奴出來見個禮咁啞、

（旦白）原來三姐到來、少禮、請座、（丑白）謝座、

（三段）（旦白）哎、眞愁悶吓愁悶、（丑白）哎呀、我采、哎呀、姑娘啞、宜家叫我入到裏

頭、坐都未曾坐得久、不圖姑娘眉頭縐縐、滿面憂愁、不知為乜野起首、何不從頭續尾、

講到透、或者我張三姐、孖你分吓憂、解下愁、也未可定啞吽豆啞、（旦白）哎三姐、

（丑白）吓、（旦白）宜家你都知到咯、宜家我年方長成十八九、我的亞爹亞媽、

都未曾將我親事講到透、宜家吓、我都想去自由、時時都無人入嚟共我傾吓偈、散吓心

愁、你話憂心唔憂心啞三姐、（丑白）嘻嘻嘻、哎、我估姑娘為乜咁憂愁、原來你話

老爺共安人、唔通氣、你咁大年紀、都唔孖你嚟結佳耦、故此你咁憂愁啞嗎、（旦白）

哎、咁你話心憂唔心憂啞、（丑）嘻嘻嘻、哎、唔怪得你嘅呢、你睇隔籬個个消魂九、

哎呀、今年正話十六歲啫、嫁左不過十個月頭啫、佢就隨街抱住乖柳、哎唔講話你宜家

咁青春後生啫、就係我幾十歲、無左個老公、哎吔、我常時枕邊都把淚嚟流、你既然係

心中為着個單豆、我嚟解透你個心頭、近今時代稱自由、何不我孖你走去長堤行吓、入

去先施公司遊一遊、我想才華子弟許多如潘安靚溜、哎吔、如果入去你有合心頭、我嚐

嚟共你維持搭手喇、牛豆啞、（旦白）哎呀、宜家三姐你係咁樣講作咯喎、我就埋

你出去嚟遊遊、散吓個的心頭係喇嗎、（丑白）嘻嘻嘻、哎姑娘既然係合心頭、哎呀、

我就即刻共你梳過條辮、搽多的香油、即刻發腳嚟走喇又、（旦白）如此說、敢煩引

路可、

（四段）（唱）奴這裡、在繡幃心中、不息、時到了、那長街1遊玩、一時。。又只見、人山

人海真令奴、歡喜。。移香錦、那清風陣陣撲鼻、頗宜。。（丑唱）我老爺、真果

是不懂、世事。。為甚麼、尚不與小姐提及、佳期。。自古道、白髮催人客何易易。。

1「街」，疑作「堤」。

在人生、必須要行樂及時。。況如今、文明時代須要自由兩字、婚姻事、小姐你還須自己、主持。。（旦唱）見三姐、設此話解透、心理。看他言、他乃是一定、維持。。（收板）切不可、此番去失隊、分離。。叫三姐、快帶路步踏、如飛。。

426 水浸番頭婆 每套二只 著名公脚、女丑合唱 （頁482－486）

（頭段）（公脚唱）修善人、求善報、果是枉想。。為甚麼、苦迫我狼狽、悽涼。。善報善、惡報惡、是一片。。（白）老漢、張其光、荒唐。。想老漢、一世人公平、正當。。（白）老漢、張其光、為蘇杭討賬、昨夜宿在店房、夢見張納到來、託我一夢、說道被母來謀死、却為因何、回去與賤人理論可、（唱）我催開步兒、回家往。。見了賤人、就理論一場。。（女丑唱）（哦）自從我兒、把命喪。。老身終日、掛在心腸。。悶憐憐我打坐、堂前之上。。思想起來、心掛腸。。

（二段）（白）老身劉氏、配與張其光二房就為妻、我想大娘留下一個仔、哎呀、名叫亞納、真正可惡得關係、我故此迫佢嚟斬柴、想話害死佢、謀埋個的家底、哎呀、點知個親生仔亞成、真正唔爭氣、走上山嚟搵佢、哎點老虎嚟食左、真正害人須害己、想起番嚟、真真令人悲切也、（唱）古道害人、須害己。。我親生仔死左叫我怎不悲啼。。我想去想番、唔下得啖氣。。我枕邊流淚、洒濕羅衣。。（公脚唱）我心忙意亂把步趨起。。不覺到此自家門楣。。哎呀來到自家門前、做不得、待老漢、聽聽你纏來進去、（女丑白）哎、想嚟想番、都唔忿得氣、唔啱我响處嚟喊番兩句、嘆吓我個仔、消吓啖跼宿氣罷咯、哎、我心肝仔呀、想我十月懷胎生下你呀仔、哎哎、祇望你成人長大、

（三叚）

我有挨憑、哎艾、點知你命帶虎關、唔過得十七八仔、哎艾、你叫娘、常日怎不傷神

（公脚白）艾呀、這老虔婆還來這等悲傷、待我進去擺佈於你、（女丑白）艾呀、原

來老爺、番嚟、老身見個禮咁咩、（公白）坐、（丑白）哦、（公白）唔唔、（丑白）

吓艾呀、老爺吓、乜番到嚟如此愁悶、究竟乜野頭路咁啞又、（公白）安人、（丑白）

吓、（公白）老漢來問你、（丑白）艾呀、問我乜野頭路呀、（公白）我的大孩兒

張納、那裡去呀、（丑白）這個嗎、（公白）吓那裡去呀、（丑白）艾呀老爺、你

唔好提起咯、我想你個仔、終朝無日、羣埋三羣五隊、上山嚟捉雀話、點知被老虎食左

去咯、（公白）哦、被狼虎所傷去了、（丑白）艾呀、被老虎食左就唔多止唎、（公

白）唔唔、又來問你、（丑白）乜野呀、（公白）張成又那裏去呀、（丑白）艾、

你唔好問起亞成咯、想亞成自從亞納在生之時、終之無日、將佢嚟難為、故此唎、艾呀

日日响處嚟、打打、罵罵、所以佢成病、哎呀、病左幾日、死埋咯、（公白）哦、又

亡過去了、（丑白）艾、連佢都死埋咯、（公白）呀走走、大胆老虔婆、（丑白）采、

乜閙起我上嚟呀、（公白）分明你個賤人、將我一雙兒子來謀害、老漢這裡、不能容

載這樣的人、快些與我離門也罷、（丑白）趕你

（丑白）我采。乜你趕得咁容易呀、艾呀、我無疑唔係結髮啫嗎、究竟塡房、都有媒

有問、乜趕得咁容易啞又、（公白）邊個做媒人啞、（丑白）果然好媒人呀、艾呀蔗

渣二嬸、過街銅売、崩雞三嫂、三個做媒人丫嗎、（公白）邊個做媒人、艾呀蔗

好就唔多止咯嗎、你千祈唔好話趕我呀、提多個字、鬍都搵你㗎、（公白）艾呀、你

個老虔婆、你話、你若係唔扯打過你、（丑白）乜話、打我呀、（公白）打你定嚟、

（四段）（丑白）艾呀、我信你咯、盲鬼、（公白）令老漢可惱也、

（公唱）我拿着家法來打上、（丑白）艾呀、救命呀、（公唱）要把賤人趕出門墻。

（白）艾呀、好趕了賤人家門清吉、轉回後堂再作道理、（丑白）艾、不好、老鬼

將我趕出嚟、點樣算好呢又、老屎拂、老茨艮、老禽獸、出嚟打過嚹嗎、艾呀、敝敝咯、

我咕佢真正打我、艾呀、我想話抓傷佢個面咯嘛、點知佢隻手揸住個歡喜菓、艾呀、

整得我成身都軟左、連力都冇咯、哎、今日咁趕出嚟、番去搵着個相知、孖你嚟打過罷

咯、（鬼白）吾乃水鬼是也、劉氏狼毒、待他下水便了、（丑唱）含悲

忍淚把路趲、不覺來到淸水橋樑。。哎呀、嚟到呢度喉嚨頸渴、河邊咁好水、落去搵唥

水飲吓、解吓渴罷咯、哎呀、敝敝傢伙、哎呀、哎呀、敝咯、乜細佬哥洗身、扯住我只脚呀、哎呀、

采、好放手咯、唔係我話你非禮嘅、哎呀、敝咯、水鬼呀、救命、哎呀敝咯、浸浸到尺

高、敝咯、浸到歡喜菓、敝敝咯、肚臍都浸過、哎敝呀、浸到鼻哥、死咯、（完）

427

黑途羞恨　每套三只　著名烟精唱　（頁486－489）

（頭段）孤燈愁對夜長天。我斜倚在床中、思悄然。耳畔聽得北京、嚴諭落。又只道十年為限、

禁絕洋烟。想我呢個一等廢人、曾中毒。今日客途抱恨呀、你話對乜誰言。正係舊癮難

除有病。新添糧食、更重無邊。第一係盒底將乾情懊惱。虧我睇煙無路、欠銀圓。烟呀

記得我昨宵癮發、捱通夜。累得我口涎流出淚涓涓。我又管不盡烟灰、公與二。就有三

沙來入口、亦復相憐。共你膠漆情投、將有半世。点想同人演說、都話要戒左為先。幾

回想戒、難分捨。或勸我買齊葯水、佢重話好過埋丸。個陣淚洒西風、紅豆雨。愁牽暗

寶黑雲天。烟呀我烟酒斟杯、同你餞別。在個處芙蓉城外、設下離筵。

（一段）人地話時興新出個的中興草。叫我尋來服食、要心堅。我話聞言逆耳、成迂腐。要戒除非後十年。呢的局設傾談、眞有味。自由人食、似勝乎仙。但係無錢去食、偏尋苦、搓埋烟屎、暫且從權。吾怕混名改我為烟棍。就係黑籍何防、做地仙。點學得當年個位林宮保。拋棄烟坭不值錢。佢可望同胞發憤償心願。實行抵制頌句青天。個陣脫離苦海、無烟鬼。你話何愁人格不完全。點想到奸商謀利、乘機變。個的貪財狡儈、盡風顚。是

（三段）以漏巵欲塞、成虛話。縱有熱力慈心、總係枉然。今日聽得申江、馳牒報。都話曾君聯會戒洋烟。個的烟斗烟槍遭焚毀。好叫雲南印度、絕來源。烟呀你害人害物。就嚕遭天譴。呢陣睡獅齊醒、莫個做烟仙。好將藥味良方選。個陣烟魂無主、倩乜誰憐。重怕你回殃死別、把烟留戀。一定拚喪黃魂、化作烟。若然你性質都唔變。我怕你先埋白骨在生前。或者死後得編、烟鬼籍。好過生前愁住個處醉人天。個陣縱有慈航法力、

（四段）行方便。點想當頭一棒、喝起火坑眠。怕你刼數難逃、心胆戰。個的前途黑籍、永相牽。虧我心事虛勞千百轉。唔戒斷、烟呀但係你情甘願。我亦任得你編為一類、黑籍人員。拿起托、打三星、又只見缸空無貨、對住愁人。幾度思量、吹兩口。自怨當初何苦咁縐身、下流不少係偷煙客。地獄還多、執屎人。古道煙精誰不係招人厭。就把偏愛痴迷、誤你一生。況且窮愁多病行唔起。就係去執錢銀都愧未能。記得前時演出煙精戲。手執沙煲條柄對住殘燈。細問呢宗、何故事。我就把煙屎鬼個晚巡遊講過你聞。講到骨瘦皮黃。衣履破。老泥積厚、脚踭跟。籠住二煙藏袖底。一份唔値二分銀。你聽到此言、心

（五段）便息。都話孤寒變相、更情真。總係唔識享受爹田地。故此把家宅田地園、委路塵。你係下流唔曉到圖強事。難怪你乞兒為骨、盜為心。重話公烟太貴原無價。唔似把煎膏來食、不傷貧。暫無妻子、歸家倚。棲留煙舘、寄閒身。洗淨荷包甘受餓。只見灶頭日夜甑生塵。恨我貧窮無計、開心火。故此黑籍覊留、困住此身。況且煙債難償。賒賬客你話點能過引食三分。若是親朋凶喜事。唔慌慶吊又盡浮文。食硬個時重怕旁人見。拍手搓匀、擘口吞。個陣寒痰苦淚齊來了。發引臨時最急人。思量要戒離災害。莫使強種虛勞、勸世心。看我個篇千言策。不過竭誠一念救醒同群。

（六段）今日良言莫付東流水。聽我盡情規諫、益三分。正係愛國有心先保種。當為演說作諧文、莫話一錯鑄成千古恨。行尸未殮暫且偷生。男兒本是英雄氣。點肯頭等担牌做個廢人。今日脫離黑獄覩天日。通宵無寢聽殘更。只管放開眼界看殘國。越思越想越見精神。空掃烟霞歸淨土。不留餘孽害人身。年年遞減烟迷却。莫向烏雲窟裏再相尋。湏識鴉毒害人悲俗類。豈肯世間留佢種苗根。不待限滿十年先戒盡、便是神仙解却脫凡塵、你睇心藥難醫心引病、逢人盡戒咁齊心、斗托煙燈成廢物、茫茫黑海免沉淪、相勸自然憑苦口、機緣唔好誤今生、我係個中人話心誠懇、休抱恨、黑途羞再問、免得我雄鷄唃竹為你招魂。（完）

428 廢鐵生光　每套四只　著名小生、花旦唱　（頁 489－493）

（頭段）（生唱）可恨着。那毛賊。全然。不想。（急板）我思想叫人。珠淚兩行。（白）小生梁桂芳、我父親梁國才、乃山西人氏、毛賊不仁、打劫家財、我父子們冲散、莫若

（一段）（白）艾呀、真正勢唔古到我梁桂芳、係處長街嚟乞食、哎、自古有話咯、上山擒虎易、開口靠人難、在此講多也是無用、趲往前途、慢慢纏來打算可、（唱）我罵聲毛賊。全然不想。累得我父子兩人。各分行。我來至在街前。高聲叫喊。老老。老爹吓。老老。老爺吓。奶奶。奶奶吓。太太。個太太太那吓吓。無人秋采。實在悽涼。（白）

趲往前途。慢慢纏來打算可、（唱）我罵聲毛賊。他陷害於我。家散人亡。

我忍淚含悲。前途路趲。不覺來此。大路傍。

（二段）

（三段）（旦中板）薄命女。愁煩悶。心中不安。好一比。失水魚。真乃苦楚。難言。奴今日。心不安。趲往花園。而去。看鮮花。解散奴。免得愁眉。叫丫環。快引路。就把後園。而去。遊園徑。真果是。薰風一陣吹衣。徹透蛾眉。好風情。自古道。懷思動意。手挽手。主僕們。同伴轉過。林底。這紫榴。切不可。俾人奪去。到這裡。園門中。不可遠離。來至在。花園門。我用目觀視。哦、又只見。那花園。半掩柴扉。

艾呀且住、走了半天、肚中飢餓、無人秋彩、莫若趲往前途、慢慢纏來打算可、（唱）我罵聲毛梁桂芳。街前來討飯。無人秋采我。進退兩難。忍淚含悲。我前途來趲。趲往前途。我

（四段）（生唱）我大街走過。往小巷。無人秋采。實在孤寒。我來在羊塲。用目觀看。（白）艾呀、真好野、唔做得咯、嚟到（生白）哦、（唱）搖琴唱曲。實在威揚。望月樓、聽見搖琴唱曲、吓吓佢把個度窻門門埋話、好唔做得、等我都嚟唱枝自身歌咋、嚟到（唱）思想起。從前世界又一番。勢唔估到咁艱難。當初家財有百萬。食爺茶飯。着

娘衫。中途遇賊來打逕。錢銀搶盡。我眼關關。流落他鄉來乞飯。來乞飯。勢唔估到咁

艱難。吓又想唱多幾句。肚又餓咯。唔做得。等我開鋪嚟瞓教。吓枕頭都冇個嘛。(旦白) 哦有

咯。就將字頭嚟做枕頭。曲肱而枕之樂亦在其中矣。伸伸如也瞓教。(旦白) 哦有人

恨聲歌曲。不知所謂何事故、丫環、(有) 大家下樓看過。(哦)

（五段）

（環白）艾呀、宜家我估邊個喺處話、原來有一個乞兒仔喺處、唔做得咯、等我叫醒

佢赶佢扯就罷咯、哎呀乞兒仔你好快的起身走咯嗱、唔係我哋小姐知到吓、你有些唔得

店咖衰鬼、(生白) 哎呀我估邊一位話、原來大姐、大姐有禮、(嬛白) 哎呀好話

咯、你宜家一處嚟瞓咖。闖進哩處地方、甚麼所為呀、(生白) 外江人氏、落薄到此、

大姐可憐吓嗱、(嬛白) 哎呀如果你係咁憂慮吓、而且咁閉翳、跟住我入嚟、等我嚟

對我哋小姐說知、自不然可憐你嗱牛鬼、(生白) 唔該你引路嗱大姐、(嬛白) 跟住嚟。(生

白) 唔相干嘅、跟住尾入嚟嗱、(生白) 我衣衫襤褸、点見得少姐面呀、(嬛

白) 哎呀大姐吓、比如你小姐向邊處嚟咁吓、(嬛白) 宜家小姐向珠簾裏便、(生白)

等我上前見禮嗱、小姐在上、花郎打恭、(旦白) 何用這等禮重、小禮站立、(生白)

從命、(旦白) 這個花郎吓、(在) 你所因何事流落在此、一二從頭對我講明、奴

可憐於你、(生白) 小姐既然要問、請座花園。待小生從頭口訴也、(慢板) 賢小姐、

請座在。花園。內裡。落難人。就我 1 把衷情事。稟告。言詞。

1 「就我」，疑作「我就」。

（六段）（旦唱）　花郎你。因何故流落。在此。從二二1把家內事情。對我。講明。（生唱）

含着悲。忍着淚。苦情。訴上。提起了。家內事。珠淚。兩行。（旦唱）比如你。二雙親。

可曾。亡過。一庄庄。一件件。快些。講明。（生唱）想當初。那毛賊。全然。不想。

陷害我。父子兩人。好不。悽涼。（旦白）哦　（唱）　聽他言。說此話果然。悲傷。

真乃是。受苦人滿腹。愁懷。又誰想。在中途遭被毛賊人。所害。一家人各散。

東南2。因此上。在中途無親。可靠。弄成了。變花郎好不。悽涼。因此上。在奴家園中

之上。問起了苦情話。真果是珠淚。兩行。奴今日。在園中細問一番。動起惻忍也要啼。

真乃是令奴心腸掛。憐憫於他免受。飢寒。回頭便對。小哥來講。放開愁容。莫掛愁腸。

奴今對着把言來講。萬事你丟開。莫掛愁腸。

（八段）（白）　吓相公吓、（生）　小姐、（旦白）　看見你如此悲淚、今日裡大比之年、我今

贈些銀兩你往京求名、倘若功名上進、免得這等悲淚、你道如何吓、（生白）　小姐如

此仁義、承蒙相贈銀兩、功名高中回來、知恩報德就是了、（旦白）　小小事情何用報

答兩字、站立園中這裡、聽我吩咐可、（生）　知到、（旦唱）　站立花園。把言講。

相公往京。你小心提防。（生唱）　小姐真乃仁義廣。相贈銀兩。赴科塲。倘若功名有

得望。登堂叩謝。大恩光。拜別了小姐。我就出門而往。（旦唱）　路上小心。須要提

防。（生）　知到、（旦唱）　一見相公京城往。但不知何日。轉回還。丫環隨我繡房上。

靜聽消息。（生）　高中回來。（旦唱）　（完）

1　「從二二」，疑作「從頭二二」。

2　「南」，疑作「西」。

【說明】《笙簧集》原文無「七段」。

429 鬧新婚 板眼 （每套一只） 著名男丑唱 （頁493－495）

（頭段）吓、你地的會友哥、睇完新婦、唔好嘈嘩、聽番枝野、吓聽野聽野、唉、我聞此語、是何難。女你不須愁緒、掛在心間。自古君當有過、臣應諫。你爹無義、待母相攔。呢一段嘅姻緣、天可鑒。再無話一訂係良緣、又再三。。從此要放開、心與胆。時常茶飯、要且加餐。。等我來日命童、前去奉探。話過蔣郎千萬、呌佢莫要担煩。約佢花燭有期、方定限。安排乖女、待春還。水覆常教、能滿盞。常言天地、有循環。。願生早晚、消災難。通一束、與嬌女行過奠雁、等你舊日個叚琴音、女你慢慢再彈。。（唱）哎呀、唱罷已完齊喝哚。好、果然唱得係好歌腔。。有一個二伯父佢重話再唱。咪咯、唱得吸三唔成兩嘅、撞板幾乎又至反腔。。想我初學手啫、唱得停當。不如大眾入去、鬧新房。。入到房中、多喜色。今晚好意安花、理止當喂俾人去染个的、紅鷄旦。俾人又去、切生羞。。張三行埋、点着蠟燭、喂李四行埋、点着灶香。。亞叔仔、你斟起三杯酒嚟咯。八字鬚、你稟神係手叚香。。

（二段）二伯父啞、多得你啞、哎個的女界工夫、我地男人唔在行嘅。唔係喇、你好命公啞嗎、咁啞等老拙嚟喇。唉咁焚香一拜請、焚香二拜請、咁就焚香三拜請、一請仙姑仙大姐、二請仙姑仙二娘、三請仙姑陳四姐、五請仙姑李六娘、七請仙姑崔八姐、九請仙姑十正娘、岑姑派來十一姐、董姑派來十二奶娘、有安花父母、重有賴花父母、教講教笑、列位姑娘、東園花公个李司馬、西園花母、祝氏三娘、惠福夫人、居正上。張仙送子、早

到門墙。。重有送生司馬、高大元帥。一齊請入到宅中堂。。今晚安花必定係準咯。明
年帶歇我地食酸羞。。拜罷以完、焚寶帛。大排筵席、飲瓊漿。。李四猜三、張三道四。
各人飲得、醉洋洋、佢飲罷各人、回府上、新郎哥送客轉歸房。。妻啞、先時唱得、好歌腔、走入
去。。嚟咯、脫鞋脫襪、脫衣裳。。我行前細語、將妻問。。妻啞、先時唱得、好歌腔、走入
嬌妻答道話、我唔聽見。。單單聽見人地請花王啫。。不覺樵樓、更四鼓。。二人解帶掛习
鞍。。夫婦今晚、仝樂暢。仝樂暢。你地列公聽過、必定引福歸堂。。好野好野。。(完)

430

周氏反嫁 每套二只 著名花旦、女丑合唱 (頁495－497)

(首段)(旦唱)陳氏女。。因爹爹。。法場來斬。。留下着。。姑嫂們。。暗地悽涼。。到
後來。。我哥哥。。一命而喪。。留下奴。。姑嫂們。。揑盡艱難。。愁悶人。。打座
在。。家堂座上。。我姪兒未長。。心掛愁腸。。(白)奴家陳銀嬌、只為爹爹法
場斬首、哥哥身亡、留下姑嫂在堂來守孝、我姪年紀未長、思想起來、眞眞愁悶人可、
(唱)只為哥哥一命喪。。我姪兒年紀未長。。思想起來、眞眞愁悶人可、
怎奈一時。。好悽涼。。這件不可。。愁眉不放。。掛愁腸。。看乃是。。姑嫂揑未慣。。
(二段)思想哥哥。。一病身亡。。(小開竹笛)(丑白)哎呀好星行吓、哎呀好咯好咯、嚟
到門口咯、你的人夫大佬吓、乜傢伙吓、媒人婆吓、(丑白)座落花轎先嚀、(座落
等老身嚟入去就罷咯、(旦白)啐媽媽吓、(丑白)乜野吓、(旦)宜家你入嚟哩處、
做乜野事幹吓、(丑)冇錯冇錯、宜家我入嚟哩處搵新婦吓、(旦)哃我勒鬼崩你咯、
我哩處都門前掛白、冇乜人嫁呀、哎嚟你個戇嚀又、(丑)咪理咁多事幹嚀、哎呀周

氏大娘快嚟、（周）來了、（唱）適纜在於後房裡。。大聲呼喚。。為何如。。（旦）
吓嫂嫂亞、乜你為孝服脫了身披紅服、往那裡而去哩、（周）姑娘吓、只為你大哥亡
過、留下於奴難以守孝、立刻要出嫁的了、（旦）甚麼話嫂嫂立刻要出嫁了、嫂嫂吓、
你來看。。你兒年紀未長、怎能捨得你、（周）姑娘吓、

（三段）你唔知到咯、我得日過唔得夜過吓、你咪阻住我、等我走就罷嚟、（旦）且慢、嫂嫂吓、
你何用把心腸來改轉、站立在家堂、聽我良言來相勸吓、（唱）大嫂你站列在。。家
堂內裡。。待姑娘把言語。。相勸於你。。想當初奴哥哥。。身亡臨盡。。你在於靈前。
願不肯改嫁男兒。。又誰想你今日。。另配別去。。難道是不存終。。怎樣維持。。看
一看那靈位。。家堂座列。。你嬌兒年未長。。雖以捱饞。。勸大嫂。。何須要這等。
心懷二志。。聽姑娘來。。把言語相勸。。須惜你兒。。（周唱）聽罷言來。。多言語。
不由於奴。。心着忙。。舉目抬頭。。來觀視。。（白）哦、（唱）難以講得。。
淚悲啼。。

（四段）（笛作喊聲）（旦白）吓宜家吓嫂吓嫂。。（周）乜野傢伙吓、（旦）吓你個仔喊
得咁交關、你俾啖佢飲左、然後正去嗌、唔使攔左你喺嗱前世、（周）艾真係敝咯、
你睇個衰鬼呀、喊得咁關係、第[1]我俾啖乳過你飲吓先正、哎呀你咬得我咁關係、我丟
左你落地下正、（丑）咪理佢咁多咯、我地走咯、（周）上轎嗱、（旦）哎呀、不
好、嫂嫂出了這樣心腸、將姪兒撻下地來、待我抱起姪兒、在於家中之上、學縫新衣度

日、撫養姪兒、豈不是好、眞眞無奈何吓、（唱）大嫂為人、、全不理。。另行改嫁。。留下嬌兒。。將個姪兒。。來抱起。。撫養憐惜。。長大為是。。含悲忍淚。。內房趨。。從今後抱姪。。。當作養兒。。

431 天奇告狀 每套三只 著名小生、花旦合唱 （頁 497-500）

（頭段）（生唱）小生常讀孔孟之篇。。承蒙老師教道我攻讀聖賢。。眾書友說道我無父無親。。見了姑娘來問明。。（白）小子陳天奇、奉了姑娘之命、前往書房攻讀聖賢、眾書友說道於我、無父無親、哎男界上至醜人話我、無老母嘅咯、我回去對姑娘問明可（唱）眾書友說道我無父無親。。趲到回家來問明。。邁開了步兒回家往。。見了姑娘來問明。。艾、（旦唱）姑娘靈前全發誓。。三代孤獨那個主持。。將身座在草堂內裡。。見了姑娘來問

（二段）許久不見姪兒回轉家來。。（白）奴家陳銀嬌、可恨大嫂不仁、另行改嫁、留下嬌兒在家、年紀都未長、今日奴在於家鄉、做縫新衣度日、撫養姪兒、年紀長大、今年七歲、在於學堂攻書、許久未見回來、眞眞令奴心掛可、（唱）姪 1 兒在於書房上。。攻讀詩書觀看文章。。今日未見回家上。。眞眞令我心掛愁腸。。（生唱）含悲忍淚回家往。。不覺是來到了自家門墙。。（白）來到門口、待我來進去、姑娘在上、姪兒回來拜揖、（旦白）姪兒回來、少禮座下、（生白）告座、

（三段）哎苦哑、（旦白）吓姪兒哑、你為何在於學堂回轉家中、如此悲淚、所因何故呢、（生白）

1 「侄」，與「姪」同。

無錯咯、我向書房個處嘜讀書、個個書友話我無老母、話我大石吼爆出嚟、乜野事幹吓

姑娘啞、（旦白）吓、姪兒啞、你年紀少幼、何用來多問、你必須要書房攻讀文章、

倘若是做起人來、然後對你說知也是未遲啞、（生白）吓叫我不要來、姑娘啞、

好把家中事情、對我說知、如若不然、跪在你前、永不起來啞、（旦白）哎、姪兒啞、

你何用跪在地來、你今站起、既然要問、待姑娘把從頭對你講上可、（生白）知道（旦

（唱）姪兒你。。座列在。。草堂。。座上。。待姑娘。。言和語。。對你。。講來。。

（生唱）賢姑娘。。端座在。。家堂。。之上。。

（四段）姑娘你。。還須要。。對着我。。講來。。（旦唱）又誰知。。你年小時。。你母娘。。

無義。。靈前丟下。。骨肉分離。。好不。。悲淚。。（生唱）聽說罷。。賢姑娘。。

把言。。講上。。纔得我。。為子者。。珠淚。。兩行。。（旦唱）姑嫂們。。先仝誓。。

怨恨。。變意。。執意不從。。難相勸。。可憐。。於你。。（生唱）聽他言。。老娘親。。

前往改嫁。。

（五段）為子者。。怎能理論。。想我珠淚。。悲啼。。（旦白）哦、（唱）姪兒你。。座列

堂前。。內裡。。待姑娘。。把言語細說。。於你。。想當初。。你老爹。。年少歸西

又誰知。。產下了你個命鄙。。孩兒。。實指望。。你母親為人。。道理。。聽兒長大。。

骨肉分離。。淫母娘。。在家堂淫思。。頓起。。眞乃是。。改嫁豪家不念兒。。在家

中。。我這裡學縫。。新衣。。撫養你。。年長大攻讀。。詩書。。又誰知。。我姪你在於學

堂。。之地。。聞書友。。他言語事有。。嫌疑。。回轉頭。。我便對姪兒。。於你。。還須

用心。。來攻讀苦守。。寒儒。。日後報答恩誼。。

（六段）（生唱）聽說母親反了嫁。不由孩兒淚兩行。。怒氣不息把身趨。。（旦白）且慢、（唱）姪兒你往那而行。。（白）姪兒啞、你往那裡而去呢、（生白）不錯、我前往衙門、（唱）告母一狀啞、（旦白）甚麼前往衙門、告母一狀麼、（生白）不錯、（旦白）必須小心、聽我道來可、（唱）却是你母全不理。真乃是骨肉兩分離。你今告他小兒棄。。其中盡地衙門禀知。。（生唱）姑娘吩咐牢緊記。。一庄一件記心時。。就此拜別衙門去。。告他的母

（旦白）來、（唱）姑娘言語你記在心時。。（唱）一見姪兒衙門去。。

之言詞。。但願皇天有護庇。。免至於奴。。艱守遺言。。（完）

432

劉金定斬四門 （帮子腔）每套四只 花旦美中輝、公脚公脚高合唱 （頁 500－503）

（頭段）（公脚首唱）嘆陳橋、別英雄、心中暗想。。（慢板）嘆前帝、接了位、萬載、封疆。。十五代、唐禧宗、懦弱、皇上。。庚子年、在長安、開了、科場。。

（二段）山東省、來一人、名中、皇榜。。皇見他、面貌醜、赶出、朝堂。。普天下、衆英雄、把結成、一黨。。長梅寺、造了反、要動、刀鎗。。初起首、斬的是、了空、和尚。。把

（三段）陳敬思、為國家、班兵、求將。。沙陀國、班來了、老將、晉王。。這今時、周東威、全憑、箭鎗。。飛虎山、收全孝、打虎、稱强。。（中板）雅冠樓、奪玉帶文武、胆喪。。嚇壞了、小朱溫迫反、汴梁。。前朝中。。到着了救兵、良將。。難道是、我國中無救孤王。。御林軍、擺王駕東門、城上、

（四段）看一看、余洪賊怎樣、兵強。。（旦掃板）為着奴夫、高君保。。適才經過、路駐馬。。水邊一度、石橋架。。丫環帶過、龍駒馬。。

（介）前到南唐、救君家。。

（五段）（公掃板）千差、萬錯、孤王知錯。。（唱）悔不該、帶人馬遊玩、山河。。酒醉時、斬三弟孤王、知錯。。陶三春、帶人馬殺上、朝歌。。滿朝中文共武無人、對着。。多感了、高御卿好言、相和。。孤好比、孔聖賢在陳、受餓。。王好比、漢關公圍困、土坡。。孤好比、順水舟江心、失舵、有誰人、駕小舟救孤、回國。。耳內裡、又聽得人聲、馬過。。

（六段）（介）莫不是、余洪賊要動、干戈。。御林軍、忙擺駕北門、看過。。看一看、余洪賊怎樣、兵強。。（旦唱）昔日有个、樊梨花。。為着夫君、出戰塲。。西夷為他、好法寶、保護唐朝、振中華。。催馬加鞭、往前殺。。（介）馬夫上前、問根茅。。（白）吓吓來此那一門、（武）來此北門、（旦）救兵到了、為何不開城、（武）那裡來的人馬、（旦）雙鎖山人馬、（武）與誰家有親、（旦）與高家有親、（武）有何為記、（旦）有黃金簡為憑、（武）呈上寡人一觀可。。（旦）從命、（武）見金簡、往上拋。。此簡贈與、高君保。。因何落在、女英豪。。自思寡人、明白了、雙鎖山、結鸞膠。。乾德王、城樓傳口召。。御林三軍、你快開、城濠、放入女嬌。。

（七段）（白）女將甦醒、（旦掃板）這一陣、殺得我、汗如雨下、（慢板）皇羅帳、忙跪

下、不敢抬頭。。臣女將、忙襝衽救兵、來到。。萬望着、吾主爺且把、怒饒。。誰家女、你那家眷、通

乾德皇、座寶帳用目、觀瞧。。待孤王、回朝中記你、功勞。。(旦) 奴本是、雙鎖山、金定、來到。。(武)

上、名號。。(八段) 久聞得、吾主爺、被困、城濠。。(中板) 臣女將、在深山我曾學、法寶。。特地來、

這南唐來建、功勞。。因何事、不見了奴夫、君保。。萬歲爺、對臣女實說、根茅。。

(武) 休要提起、高君保。。提起了寡人、淚下袍。。自從那日、頒兵到。。孤王與他、

換莽袍。。又誰知寒病、來打倒。。用盡良方、難得醫調。。(武) 自古常言、道得好。。夫妻恩愛、

寒病打倒。。賜臣女、到病房用藥、醫調。。請到病房、用藥醫調。。(旦) 謝過了萬歲爺、明君

如水膠。。小姐若念、恩情好。。叫公公、你帶我病房、而走。。看一看、高將

有道。。賜臣女、到病房用藥、醫調。。(武) 叫內臣忙擺駕、看一看御外甥、病體怎樣。。

軍奴夫、君保。。(武)

433 佛祖尋母 每套二只半 (附跳粉牆小曲) 著名小生唱 (頁503-505)

(頭段) (生掃板) 奉師命。。下山崗。。找尋親母。。(慢板) 却無心。。來觀看。。野草閒葫。。出家人。。每日裡。。要勤參。。佛祖。。

(二段) 心如鏡。。身座菩提。。不染。。泥污。。六根除。。要清淨。。可逃。。劫數。。跳火坑現出青蓮。。災難。。全無。。(轉中板) 自思量。。得成凡胎。。我就蒙娘破腹。。到今朝。。思娘不見。。焉報恩果是令人痛苦。。因此上。。下山崗。。四下訪尋親母。。(唱) 下橋樑進城去。。我就快快登途。。

（三段）（唱）想衰家。。自幼兒。。離宗別祖。。思想起。。從前事。。世間上少有這等零孤。。

中狀元。。陳光蕊。。是吾親父。。殷門女。。千金小姐。。都是吾的生母。。吾的父。。
受皇恩。。身為江洲知府。。叫船家。。又遇着。。劉洪匹夫。。半江心。。起了狼謀。。欲
想謀殺我父。。他見我母生得美貌如花。。他就慾火難逃。。二爹娘。。有千言和萬語。。苦苦
求他。。放開容人一線之路。。這強徒。。狼心狗肺。。推了我父下海一命嗚呼。。無奈
的娘。。不顧生死。。欲想與夫全歸一路。。猛然間。。醒起了。。只是身懷六甲。。無奈
忍辱存孤。。劉洪賊。。假冒狀元。。為民父母。。問蒼天。。為甚麼。。報應全無。。

（四段）到任來。。不滿一月。。我母產兒痛苦。。這強徒。。走進上房。。來問我母。。他見
我。。生是男兒。。說道斬草除根。。非常大怒。。口聲聲。。定要斬。。定要殺。。他見
斬斬殺殺這時地暗天烏。。我的娘。。求他不從。。眞果眼前無路。。蒙丫環。。說道。。
老母寫下血書。。安在木盆內。。放出水面浮蒲。。天開眼。。又多蒙。。金山寺內這
一位淨玄師傳 1。。他命人。。撈起我。。昨日裡。。在於大雄寶殿。。才知道陳光
師兄罵我無娘。。無父。。進禪房。。求師傳。。養大為徒。。指点於我迷途。。那時節。。才知道陳光
蕊。。是吾的父。。只可憐。。江洲任上。。忍辱存孤。。因此上。。下山崗。。奉過
師命下山抄化。。訪尋我母。。一心心。。不分高底。。我就快快登途。。思念來。。
吾命孤零。。見母之面除非神人擁護。。望施主。。衆善長。。解囊相贈。。勝過七級
浮屠。。但不知。。那一個。。是吾的母。。

1「傳」，當作「傳」，下同。

（五段）（唱）站立在。。後門外。。誦一句南無阿彌陀佛。驚動了門裡面人聲喧嘈。。我並非
過往人。。迷失了大路。。原本是。。金山寺內來抄化。。故此拜託列位人夫。。蒙丫
環。。和院公。。即刻與我來稟報。。望施主。。大發慈悲。。自有神力相扶。。行善
人。。必須要重建寺門。。而且修橋整路。。以免得。。九重地獄。。打下了酆都。。
出家人。。要錢財。。都是裝金佛像。。又並非。。那些狗肉和尚。。古靈精怪。。玷
辱寺門。。這等糊塗。。求施主。。行方便。。自有神人擁護。。（收板）願你們。。
子孫賢。。鞏固皇圖。。

434 跳粉墻 小曲 （頁505-506）

（六段）姐妹們。。跳粉墻。。四下男兒把我瞧。。四下姊1娘開紗窗。。來獻醜。。巧入妙。。
巧入妙。。驚動了。。坊外人。。誰人拷得交交振。。人人說奴好手段。。又轉身。。
耍一場。。耍一場。。好姑娘。。手摘花。。四下栽種牡丹花。。六十六盆牡丹花。。
芙蓉花。。與山茶。。姐妹們。。跳粉墻。。四下男兒把我瞧。。四下姑娘
開紗窗。。來獻醜。。巧入妙。。巧入妙。。

435 閨留學廣 每套四只 著名小生、花旦合唱 （頁506-508）

（頭段）（旦）（王首板）孤幃裡。。倦起遲。。粧台徒倚。。。（重句）（慢）唉恨東風。不為我
吹愁去。。到春日他偏能惹我。懷思。。

1「姊」，下文作「姑」，宜據改。

（二段）對菱花。見愁容。實在無心。修飾。薄命人。傷春事。鏡匲脂粉我就一概。拋離。在燈前。和月下。吟不盡相思字都是淚痕。滿紙。苦着了悽凉景。吟不盡春愁夏感秋思冬寒傷度。四時。。自古云。女流識字。却又終歸。命鄙。怨蒼天。原何賦生奴聰明伶俐如此。孤悽。。獨徘徊。步輕移。

（三段）來至在繡房之地。。（重句）（二流）看將來奴今日。要盡滿腹含苦。問蒼天生死路。憑天安置。到不如奴這裡。守命待時。。

（四段）（生白）來到師妹房中。待我來進去。師妹甦醒。（旦梆子）猛然間。我覺得他。嘩吓上。。（生）我問一問師妹。。你道誰個到來。。（旦白）你可是梅瑞良。（生）喧我正是梅瑞良。誰想你。匹夫吓。想當初實只望。與你仝諧到老。白髮齊眉。誰想你。貪新忘舊。拋棄於奴。眞眞令奴可惱也。。（生）吓抵鬧咯。

（五段）（旦慢板）見寃家。好叫奴。心如。刀宰。嘆一聲。不誠實。眞果無義。狗才。。（生）賢師妹。休得要。把我。見怪。。待愚兄。把難為事。對你。。講來。。（旦）想當初。雖然是。酹答。表記。。又誰知。你貪新忘舊。拋棄另配。婚諧。。（生）想當初。蒙你父親。把我。過愛。。將師妹。許配我。仝結。和諧。。

（六段）（旦）你個寃家吓。（急）你正是王魁之徒。眞眞無差。。說甚麼飽讀着經史。看甚麼百家。。（生）哎。師妹吓。（中慢板）賢師妹。請一步一步輕輕。站開。。待遇兄把難為事我就對你講來。。想當初。在杭州從遊你父。三載。。事由起。勤苦讀怎知到賢師妹女中。奇才。。況且你。才與貌眞眞令人。可愛。原是你。聊動我心也。不開。。

到後來。。我就蒙你父把我。過愛。。

（七段）將師妹。許配我共結。和諧。。到後來。清明節回家把山。來拜。把婚姻。禀高堂理所。本該。。又誰知。。父母不容情說道與你有個私情。在內。不由分說。兩下。分開。到後來。迎接王家小姐把堂。來拜。。事到頭。好叫我無計。安排。。無奈何。命家院又把書。來帶。。寫不盡。衷情話我又禀告、岳台。。又誰知、你父見了書信一命、哀哉。實可憐。賢師妹苦楚。到來。。到如今。重相會好比姻緣。有賴。。今日裡。可憐你病得個骨瘦。如柴。。到如今。重相會好比天緣。還在。。哪哪我的賢師妹哪哪日放愁懷。我自有安排。裙釵。哪哪咖。

（八段）（旦）呀。無義人吓。。（旦）見冤家。不由奴咽喉。哽翳。罵一聲。薄倖夫不是。人時。。想當初。實只望得成。恩愛。。誰不想。百年依靠不到。和諧。。難料着。你是讀書人你真真。無理。。虧不該。貪新忘舊這樣。行藏。。害得奴。無挨倚憑誰。所帶。。身世事好叫奴怎樣。安排。。實可憐。為着你奔走。郊外。奴這裡。為着你苦楚到來。。（生）師妹你。休得要把我。見怪。。待愚兄、把事兒對你。講來。。對爹娘。做主持豈肯。不愛。。纔安置。賢師妹大大、裙釵。待我來。跪塵埃把言。來開。。若歺心。保佑我化骨。碎骸。。（旦）見冤家不由人心蒙。過愛。。到如今。得成事聽令。安排。。用手兒。參扶起忙忙。回拜。。（生）夫妻們。。（旦）全相會。。（生）白髮和諧。。（完）

【說明】參見呂文成《小青吊影》（見《笙簧集》，頁119）及另一首《小青吊影》第一至第二段（見

《笙簧集》，頁402）。

436 湖中美 每套四只 公脚、小生合唱（頁509－512）

（頭段）（生中板）多蒙我母舅。楊國佐。留我在此。住大庄。未經大事。府堂座。不由的小
生滿心和。閒暇無事。書房走動。壽酒飲罷。就滿面鮮紅。（白）小生方瑞龍。自從
到來。與母舅來拜壽已完。留在東書房打座。閒暇無事。座在書房。看看文章可。

（一段）（慢板）俺小生。座只在。書房之上。打開了。古人書。看過。一番。讀詩書。都只為。
功名有望。進朝中。丹心一片。保主。龍堂。前朝中。有許多。忠良烈漢。為國家。死
得個。好不慘傷。

（三段）看過了。古人書。心腸欽仰。令小生。難學得。先古賢漢。（轉中板）你來看。這古人。
許多。烈漢。為國家。好一個。這等。忠良。為子者。本該要。全書記上。孝雙親。纔
都是。報恩高堂。看罷了。聖賢書章。等候了。這好事。到此書房。（公脚白）
進庄散步。（唱）擺酒飲到。樵樓動。老恩師一旦。醉朦朧。

（四段）師徒身上。憐才重。不如散步。後園中。（白）本部堂。楊鎮威。適纔到來。與老師拜壽。
蒙老師歡留。盤桓一宵。適才在山邊亭飲酒。老師飲得沉沉大醉。回轉上房抖安。剩下
本部。無人作伴。怎能過得一宵。自古有言。天上神仙府。人間宰相居。莫若縱步園林。
四處遊玩一番。以消終夜可。（中板）進機關。來散步。無人隨陪伴。宰相家。多貴賢。
本要禮重。帶着兒。天方靜。我就把步來趲。覽芳景。又只見。两便湖河。小橋樑。橫

架着。湖山內過。

（五段）見園中。鶺與鶴。百鳥唱和。猛抬頭。又只見。開屏作歌。老鸚鵡。又能言。眞果玲音
萊娛弄。自進來。賽淸歌。天仙佳種。莫非是。加官進爵。再受榮封。又莫非。老祖人蓬
秋夜西風起。天陰日已低。雁來千里遠。偷帶一書歸。（公唱）哦。何處人聲。把書攻。哎呀
（白）且住。想我遊玩美景。賞不盡奇花萬株。觀不盡百鳥都列。適時一陣。有人吟
誦之聲。甚麼原故。哎呀。莫非此間。有高人所在。轉過那邊。再來尋芳可。

（六段）（唱）方纔書句把吟誦。出口成文。在詩中。過了茂林。忙把路縱。書齋內便。結愛英雄
（白）來此東壁圖書。內便有一位年少英雄。人才一表。在此來吟誦。不知老恩師何
等親戚。老夫十分喜愛。做不得。待我闖進去。與他邂逅言談。或者成為親眷。不枉一
片訪賢之心。須速來進去。哎呀。不可啞。莫若立圖書齋門外。暗暗辦眞他行為舉止。
然後進去。豈不為美。。着就是這個主意。（生白）哎呀。想我座在書房。吟罷了書句。
閒暇無事。猛弓耍劍可。（中板）英雄最愛武藝重。小生心樂。解愁容。如今無事。
書房中。

（七段）（唱）身居榮耀。達朝中。閒暇無事。把寶劍耍弄。哦。連開三榜。我臉不通紅。（公中板）
見此人。耍武藝。果然出眾。當平常。連開得三榜雕弓。這寶劍。更要出平陽守洞。本
都堂。纔曉得。出水蛟龍。這少年。頑此武。真果蓋眾。普天下。恒少見世上難逢。我
女兒。還待字婚姻為重。贅東床。抬他入贅。我就隨影相逢。（白）不妨進去來相識。

（生白）哎呀。

（八段）誰個到來請座請座。（公白）江寧巡撫楊鎮威到此。你也座下（生白）到來。小生有眼不識。望祈恕罪。（公白）不知不罪座下談講。（生白）謝座。（公白）這位少年那裡人氏。姓甚名誰。（生白）小生乃是浙江府人氏。姓方名龍。（公白）可有功名。（生白）功名未有。（公白）方纔我聽見你詩詞。看見你的武藝。文韜武略。怎奈未有進身。甚麼原故呢吓。哎呀。這位少年。老夫欲聘你回衙。當其西席。尊意如何。（生白）又蒙大人提拔。小生當得從命。（公白）夜已更深不能久叙。就此一別可。（生白）奉送。（公唱）夜闌人靜。秋寒凍。不能聊便。叙詳衷。可望大才為小用。明日相請。過衙中。（生白）大人休要把生重。不由得小生笑眉容。你如今請我過衙中。定有日後。答恩還公。（公唱）你今休要謙言用。英雄慷慨。兼優工。暫且分離。把手拱。明日裡。過衙去。慢談容。（湖中美完）

437

杏元敬酒 每套五只 著名小生、花旦、公脚合唱 （頁512—516）

（頭段）（旦首板）含着悲。。。忍着淚。。。西粧來辦。。。（中板）思想叫奴兩淚行。。。都只為盧杞全不想。。。陷害着於奴受悽涼。。。傳旨遠去來和番。。。但不知何日轉家堂。。。舉目抬頭來觀看。。。哦、

（二段）滿臉羞恥見高堂。。。叫丫環你拿過蓮花大盞。。。（環白）從命（旦唱）這一杯薄酒敬高堂。。。都只為奸賊全不想。。。陷害女兒遠去和番。。。到如今父女兩人來分張。。。但不知何日相會還。。。這一杯薄酒非敬上。。。爹爹還要吞下腸。。。（公唱）用手接過酒

大盞。。交飛珠淚下胸堂。。可恨盧杞奸賊黨。。陷害嬌女去和番。。將酒不飲忙來奠

上。。哎、龍肝鳳胆難吞下腸。。

（三段）這是父女來盡孝。。為臣盡忠理所當。。此番前去這番邦。。須要緊慎要提防。有日得

轉家堂上。。父女們團聚慶華堂。。那時力戰誅番邦。。自不然殺却那奸強。。（旦唱）

只見爹爹有言講。。悶的奴心悲淚長。。叫丫環。。再拿蓮花大盞。。（環白）從命（旦

唱）這一杯薄酒敬母娘。。都只為盧杞全不想。陷害你女兒去和番。。到如今奴前往番

邦上。。早晚間保重你身傍。。休得要把女兒常掛望。。這杯離酒吞下腸。。（正旦白）

哎兒呀。。

（四段）（唱）用手拿過酒大盞。。好叫為娘淚兩行。。這都是盧杞奸賊黨。。陷害女兒去和番。。

此酒不飲忙奠上。。龍肝鳳胆難下腸。。都只為奸黨全不想。。好叫為娘刀割腸。。此

一番前去那番邦。。不可順從那番王。。若得皇天眼來放。。自然與你報仇還。。（旦唱）

只見娘親把言講。。不由得於奴淚兩行。。到如今兒女番邦上。。中途一命定死亡。。

（五段）就把薄酒敬天堂。。（生唱）我含悲忍淚把言講。。不由於我淚兩行。。可恨着盧杞

奸賊黨。。害得姐姐兩分張。。拿過了蓮花酒和大盞。。背轉身來把話揚。。走上前來

把言講。。姐姐聽我說端詳。。此一番前往番邦上。。不可允從這番王。。這一杯薄酒來

敬上。。姐姐還要吞下腸。。（旦白）哦、（唱）用手接過酒大盞。。難捨難分我弟郎。。

（六段）都只為盧杞全不想。。陷害奴家去和番。。舉目抬頭來觀看。。（生白）哎苦吓。。（旦

（白）哦、（唱）舉頭只見我的夫郎。。都只為盧杞全然不想。。陷害我夫妻兩分張。。

叫丫環你拿過蓮花大盞。。（哦）手拿薄酒敬夫郎。。走上前來酒奉上。。尊一聲奴夫聽

端詳。。盧杞奸賊全不想。。陷害夫妻兩下分張。。必須要用心把書觀看。。功名上進報

仇還。。這一杯薄酒非敬上。。悶悲全消吞下腸。。（生白）又來多謝。。

（七段）（唱）我用手接過蓮花盞。。將酒不飲敬上蒼。。須則是定下百年同歡暢。。又道是

怕的姻緣拆鸞凰。。叫老院你忙忙（有）拿大盞。。背轉身來把話揚。。多蒙着你

父親仁義廣。。不嫌棄我落難之人招東床。。實指望夫妻百年同歡暢。。又誰知今日拆

鴛鴦。。惱恨着盧杞奸賊黨。。陷害着小姐去和番。。有旨到堂難以抗。。因此奉送雁

門關。。千祈休得從賊黨。。

（八段）自古道愁人觸起更愁腸。。此一番你既到番邦上。。千祈不可順從那番王。。冷加衣。。

不再講。。饑餓食罷了妻罷妻罷加餐。。此一番你一路陽關上。。待等着我來世丫丫

丫咯再結鸞凰。。你休要兩淚行罷了妻罷妻罷何用悲傷那架吆。。（旦唱）只見奴

夫將言講。。難捨難分兩淚行。。用手接過酒大盞。。龍肝鳳胆難以下腸。。都只為盧

杞全不想。。陷害我夫妻各在東南。。今生難以同歡暢。。但轉來生結鸞凰。。忙把奴

夫高聲叫喊。。（生旦仝白）夫君、小姐、相公、妻啞、吆、夫妻相逢夢裏來。。

（九段）（公唱）女兒且把愁眉放。。千祈不可淚悲傷。。君王聖旨也難講。。必須要緊慎要

提防。。倘若是回轉庄堂上。。父女們相會同聚華堂。。（正旦唱）嬌兒站立府堂上。。

為娘有言聽端詳。。都只為奸賊全不想。。陷害女兒兩分張。。為娘言語牢記上。。必

須保重你身傍。。但只願蒼天眼開放。。報却此仇方遂心腸。。（生唱）　姐姐休把心掛望。。小弟有言說端詳。。只為着盧杞奸賊黨。。

（十段）陷害姐姐去和番。。此身難得轉家堂。。庄堂事務莫掛望。。腦恨着盧杞奸賊黨。。陷害着小姐去和番。。小弟庄堂侍奉爹娘。。（生唱）　小姐休要淚汪汪。。待我有言說端詳。。必須要保重你身傍。。今生不能同歡暢。。來生許下與你再結鸞凰。。（旦唱）　悲悲切切對夫講。。切切悲悲見夫郎。。都只為盧杞全不想。。陷害與奴去和番。。到如今前往北番上。。但不知何日轉家堂。。拜別了爹娘上車輛。。

（同白）　我兒、爹爹、兒啞、娘親、哎、若要相逢夢裏還。。（完）

孫大元帥留聲片演說詞

孫中山先生遺囑

余致力國民革命、歷四十年、目的在求中國自由平等、經驗所得、深知達目的、必須喚起民眾及聯合世界上以平等待我之民族共同奮鬥、現革命尚未成功、凡我同志、務須照余所著建國方畧大綱、三民主義、及第一次全國大會宣言、繼續努力、以求貫澈最近主張、開國民會議及廢除不平等條約、尤須於最短期間、促其實行、是所至囑、

438

孫中山先生留聲片演說詞

勉勵國民（上）　國語講演　（頁 517－518）

諸君！我們大家是中國的人、我們知道中國幾千年來、是世界上頭等的強國、我們的文明進步、在各國之先、當中國頂強盛的時代、正所謂千邦進貢、萬國來朝、那個時候、中國的文明、在世界上是第一的、中國、是世界上頭等強國、到了現在怎麼樣呢？現在的時代、我們的中國、是世界上頂弱頂貧的國家、現在世界上、沒有一個能看得起中國人的、所以現在世界上的列強、對於中國都有瓜分中國的念頭、也就是近來各國有共管中國的意思、為什麼我們從前頂強的國家、現在變成這個地步呢？這就是中國我們近來幾百年、我們國民睡着了⋯⋯我們睡了⋯⋯不知道世界各國進步的地方、我們睡着之後、還是以為我們幾百年前是這樣的富強的、因為睡着了、所以我們幾百年來文明退步、政治墮落、變成現在不得了的局面、我們中國人、在今天應該要知道我們現在的地

勉勵國民（中）國語講演（頁₅₁₈－₅₁₉）

今天中國的安危、存亡、全在我們中國的國民、睡還是醒、那末就很危險、如果我們能從今天醒起來、那末中國前途的運命、還是很大的希望、現在世界的潮流、都進到新的文明、我們如果大家能醒起來、向新的文明這條路去走、我們才可以跟得到各國來追向前去、那末要醒起來、中國才能有望、為什麼呢……就是我們能醒起來、我們大家才有思想、有動作、大家才能立志來救這個國家、大家能知道這一件事、中國不難來救的、今天我們要來救這個中國、要從那一條路走呢、我們就是要從革命這條路去走、拿革命的主義來救中國、拿革命的三民主義、就是民族主義、民權主義、民生主義、這個就所謂三民主義、民權主義、就是拿中國要做到同現在列強、到平等地位、民族主義、就是從國際上列平等地位、以民為主、拿民來治國家、民生主本的政治、弄成到大家在政治上有一個平等地位、以民為主、拿民來治國家、民生主義、就是弄到人人生計上經濟上平等、那末這個樣的三民主義、如果我們能實行、中國也可以跟到列強來進步、不久也可以變成一個富強的國家、

勉勵國民（下）國語講演（頁₅₁₉－₅₂₀）

諸君、今天聽了我的話、大家想中國再恢復我們從前幾千年的強盛的不想……如果大家

步、要趕快想想法子、怎麼樣來挽救、那末我們中國還可以有救、不然中國就要成為亡國滅種的地位、大家要醒……醒……醒

想的、就是要大家立志、要立志、大家就要研究這個三民主義、三民主義、我近來在廣東高師學校、每個禮拜講一次、每次講了兩點多鐘、民族主義、我講了六個禮拜、才講完、民權主義、也講了六個禮拜、才講完、不久再來開始講民生主義、大概也要講六個禮拜八個禮拜、說不定的、三個三民主義講完之後、我將演詞刻了單行本、現在民族主義已經出書、民權主義、不久也要出書、將來民生主義講完、也是一樣刻單行本出書、廣傳到中國各省、望諸君要留心找這個書、三民主義三回的演講、來詳詳細細來研究、其中很多好道理、很多新思想、很多新發明、是中國人從前沒有聽過的、這個演說、我以為很有趣味的、望諸君要買這個書來看、看過之後、要留心詳詳細細來研究、如果能把三民主義詳細來讀過、詳細來了解、那末諸君、就懂得怎麼樣來立志救中國、既已懂得之後、把三民主義宣傳到大家都知道、大家都立志來救中國、那末中國很快的可以變成一個富強的國家、與列強並駕齊驅、這就是我望於諸君的、

441

告誡同志 國語講演 （頁520－521）

現在我很要對革命黨來講幾句話、大家知道中華民國革命黨、幾度流血、推翻滿州、才來造成的、現在這個革命事業、都把官僚武人破壞了、所以革命建設不能澈底成功、所以我們革命黨、在中國還要擔負很重的責任、現在第一個地步、就是要把革命黨三民主義、來宣傳到一般國民能知道、第二個責任、我們革命黨還要學從前革命先烈一樣、要犧牲性命、要捨身來救國、要為中國前途來奮鬥、要把自己的力量、要來努力進行、學從前真革命這個樣、不可學革命成功後的這種假革命黨、借革命來圖個人的私利、借革

442

救國方針（上）粵語講演（頁 521–523）

諸君、我地大家係中國人。我地知道、中國幾千年來、係世界上頂富頂強之國家。知道唔知道呢。但係現在中國係乜野嘅情形呢。中國現在、就變成係世界上頂貧頂弱嘅國。中國嘅人民出海外嘅。就被外國人欺負、凌辱。看得唔像一个人樣。在中國內地呢。外國對於我的政府。亦係睇唔起。所以外國就有演說將中國來瓜分之說。所以現國對於我的國家。係好難宴行。恐怕因為瓜分中國。就惹出各國自己打自己。所以現在各國別從來商量。要把中國國庫來共管。大家來共管中國。就係睇中國唔起。以為中國係不能自己治理中國。要把中國國庫來共管。諸君、你想想。我的中國幾千年來。係世界一个文明嘅國家。幾千年前、中國最強盛時代。各國都要拜中國做上邦。到到今日。中國反為退化。萬國來朝。所謂千邦進貢。呢个係為乜緣故呢。就係中國自從受滿洲征服以後。中國人失了國家精神。中國亡國於滿洲。二百六十幾年。中國人民。在於二百六十幾年之內。瞓着

教。所以中國政治退化、文明退化、中國工商業退化。中國所以到到今日成為民窮財盡。變成各國睇唔起。

443

救國方針（下） 粵語講演 （頁523－524）

中國墮落到今日呢嘅地位。我地做國民嘅。要有一種乜野嘅感覺呢。我地對於國家。第一件。我地知道我地今日之危險。先知道危險。我地就要設法子來避呢个危險。咁用乜野法子來避得呢个危險呢。就要大家同心協力。來贊成革命。用革命嘅方法。用革命嘅方法子來救中國。來救中國。就係我的个三民主義。第一、民族主義。第二、民權主義。第三、民生主義。用呢三種嘅主義來救中國。呢三種嘅主義呢。我地大家要留心。要來考究。咁從邊處能考究得呢个三民主義呢。我近日在呢个廣東高師。每禮拜演說一次。頭一个、民族主義。演說了六个禮拜講完。第二个、民權主義。又演說了六个禮拜講完。第三个、民生主義。不日再來演講。現在呢个民權主義。民族主義兩種。已經係輯書出來。咁就要諸君留心呢个三民主義呢。就要將我呢个三民主義呢的演說。要留心詳細來讀過。呢个三民主義。係講得好透切嘅。係發揮得好精密嘅。裡頭係好多新思想。好多新發明。諸君能讀呢个三民主義。就曉得用乜野方法來救國。我地能照住三民主義呢種方法。呢種精神。大家同心協力來救國。咁中國就可以反弱為強。轉貧為富。可以同今日之列強。並駕齊驅咯。

名伶小史

白駒榮

肖麗章

馮敬文

蛇仔利

生鬼容

子喉海

薛覺先

附錄名伶小史

白駒榮 （頁525）

白駒榮、陳姓、字少坡、乃廣州府順德縣人、少通文翰、長嫻歌曲、故其工於唱情、實天造之才也、年未弱冠、從優天影鄭君可遊、學習梨園技術、翌年就南寧男女班之聘、遂當小生正角、人壽年班主知其為梨園冠材、聘其回粵、初在華天樂班、聲名初噪、隨握周豐年人壽年名班正角、演唱名劇、响遏行雲、令人擊節、聞就美洲重聘、工值每年式萬餘元、堪稱粵班小生之巨擘矣、

肖麗章 （頁525-526）

肖麗章、古姓、字錦文、肇府鶴山人、乃名旦扎腳勝之高弟也、色固嬌嬈、聲尤清婉、技亦柔順可愛、由漢天樂班一躍而當周康年正角、時章年未弱冠、苟非有個人之技、曷由享是聲價乎、後歷當樂其樂班同春周豐年等班正角花旦、所到各處開演、大邀顧曲家讚賞、其腔調新異、妙舞淸歌、如怨如慕、如泣如訴、舞潛蛟、泣嫠婦、非筆墨所能描寫、加之管絃合拍、聽者動容、現就新中華名班、工值幾達式萬、實為粵班花旦之翹楚也、

馮敬文 （頁526）

馮敬文者、肇慶鶴山縣人也、幼聰慧、貌亦韶秀、家淸貧、罷讀而業工、年弱冠、善歌曲、每集賓朋唱盲詞、必自調絲竹、為之引吭高歌、極頓挫抑揚之妙、座中聆其音者、

蛇仔利

（頁 526 - 527）

低徊不置、清光緒末年、黃君魯逸聯合同志、創優天影班、改良粵劇、聞敬文名、具體致之、甫登台、聲色俱佳、而舉止復有大家閨秀氣象、觀者咸嘖嘖稱善、旋在天演台班露頭角、大受閱者歡迎、周康年班主人鄧君、以重聘列敬文於該班之副、翌年推陞正角、如是者四載、嗣是隸樂千秋正一樂班、工金已逾萬矣、往年被賊擄去二次視各鄉如畏途、今改隸人壽年班、以千里駒故、別開一途為艷麗旦焉、

蛇仔利、吳姓、字岳鵬、產於肇府恩平縣、幼諳劇學、班東知為大器、年甫十二、已當幼班男丑正角、及長、就祝康年之聘、拍演吳三桂借兵、飾烟精龜公、惟妙惟肖、其數白欖語句、以憂國之詞、寓勸世之意、聽者無不大加鼓掌、由是聲明鵲噪、每登台奏技、精神活潑、雅善化裝、演賣花得美偷雞等劇、久已膾炙人口、近與子喉海拍演怕老婆一齣、聲聲入妙、語語解頤、令人百看不厭、現在祝華年名班、工值已逾鉅萬、實為粵班男丑中之破天荒也、

生鬼容

（頁 527）

生鬼容、劉姓、字子芳、廣州番禺人也、少習商業、後見其師豆皮梅登台奏技、雅俗咸宜、不覺見獵心喜、遂盡棄其業、專學焉、初在同豐年班、與聲架羅拍演伍員挖目、容伶飾吳王、所演姑蘇台宴樂、聲振林木、論者早以唱工推許、旋當周康年樂其樂大中國名班正角、清曲巉歌、鼓掌如雷、且容伶多與文士往來、所以唱情獨佳、而詞曲尤勝也、

子喉海 （頁₅₂₈）

子喉海、黃姓、東莞道滘人、性好歌曲、且通音律、自藉隸梨園後、粉墨登台、莊諧並擅、同輩多向其就教、前在寰球樂班、已獲雅劇中人賞識、及就祝華年名班所聘、聲價日隆、評劇家稱為丑角中僅見之材、是誠的論、所唱之黑白夫人迷花黨之教子及怕老婆等曲、尤變運新腔、歌喉極佳妙、餘音三日繞樑、故人多樂聽之、

薛覺先 （頁₅₂₈）

薛覺先、為廣東優界後起之秀、昔與朱次伯同隸寰球樂班、次伯死後、能改良戲劇之任者、祇有覺先、覺先天賦聰明、少時求學香江、中西文咸有根底、自入優界、歷充人壽年梨園樂正印丑生、兼擅京劇、近已息影業商、欲聆覺先之妙歌、惟有向唱片追尋、所唱有哭靈判婚罵玉郎及軍械房自嘆等曲、均已膾炙人口者也、

曲名索引 （以筆畫為序）

1 據唱片標籤資料補。

角色索引

書　　　　名	笙簧集
校　　　　訂	鄭裕龍
責 任 編 輯	曾子豪
出　　　　版	超媒體出版有限公司
地　　　　址	荃灣柴灣角街 34-36 號萬達來工業中心 21 樓 2 室
出版計劃查詢	(852)3596 4296
電　　　　郵	info@easy-publish.org
網　　　　址	http://www.easy-publish.org
香 港 總 經 銷	聯合新零售 (香港) 有限公司
出 版 日 期	2022 年 11 月
圖 書 分 類	音樂、俗文學
國 際 書 號	978-988-8806-32-4
定　　　　價	HK\$128

Printed and Published in Hong Kong